2019年度教育部人文社会科学研究规划基金项目"陆华柏音乐文稿的整理与研究"（项目批准号：19YJA760011）研究成果
江苏省高校哲学社会科学优秀创新团队"苏南吴方言与口头非物质文化遗产的调查与研究"（项目编号：2017ZSTD015）项目资助
常熟理工学院2019年度校重点学科"教育学"项目资助

陆华柏音乐文集

丁卫萍 编

苏州大学出版社

图书在版编目（CIP）数据

陆华柏音乐文集 / 丁卫萍编．—苏州：苏州大学出版社，2021.8
ISBN 978-7-5672-3598-4

Ⅰ.①陆⋯ Ⅱ.①丁⋯ Ⅲ.①音乐—文集Ⅳ.①J6-53

中国版本图书馆CIP数据核字（2021）第141037号

书　　名：	陆华柏音乐文集 LUHUABAI YINYUE WENJI
编　　者：	丁卫萍
责任编辑：	万才兰
装帧设计：	吴　钰
出 版 人：	盛惠良
出版发行：	苏州大学出版社（Soochow University Press）
社　　址：	苏州市十梓街1号　邮编：215006
网　　址：	www.sudapress.com
E - mail：	sdcbs@suda.edu.cn
印　　刷：	苏州工业园区美柯乐制版印务有限公司
邮购热线：	0512-67480030　销售热线：0512-65225020
网店地址：	https://szdxcbs.tmall.com/（苏大出版天猫旗舰店）
开　　本：	787 mm×1092 mm　1/16　印张：30.5　字数：741千
版　　次：	2021年8月第1版
印　　次：	2021年8月第1次印刷
书　　号：	ISBN 978-7-5672-3598-4
定　　价：	128.00元

凡购本社图书发现印装错误，请与本社联系调换。
服务热线：0512-67481020

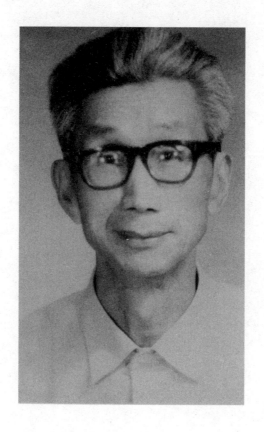

陆华柏(1914—1994),作曲家、音乐教育家。

序 一
文章非千古　壮士志一生

　　初晓中国近现代音乐史的人都会知晓一首名为《故乡》的艺术歌曲，那是陆华柏先生的成名作和代表作；熟悉近现代音乐思想史的人，也许会知道1940年曾有一篇名为《所谓新音乐》的文章在当时引起热议，并持续半个多世纪，文章的作者是年仅26岁的陆华柏；曾在武汉、广西等地的学校学习音乐的人，也许会在校史馆里看到前辈陆华柏曾经的身影，他在这些地方教音乐、搞创作、指挥乐队……陆华柏先生就是这样一位多才多艺的音乐家，他的一生紧随中国近现代音乐的发展脚步。在音乐的各个领域，他积极参与，从不退缩，为他所爱的音乐努力奋斗着。

　　青年学者丁卫萍老师从21世纪初攻读硕士学位开始，励志研究陆华柏先生，多次采访陆华柏先生的家人，不仅数十年连续撰写关于陆华柏先生各方面的研究论文，同时还对陆华柏先生几十年间发表在各种报刊上的文章及其现存手稿进行耐心细致的整理校对，逐步形成《陆华柏音乐文集》的整体构架。这不仅为学界进一步研究陆华柏先生提供了重要的基础材料，也为中国近现代音乐史研究提供了更为多元的音乐史料。

　　当这些文章展现在我们面前时，历尽艰辛、不懈耕耘、已故二十多年的陆华柏先生仿佛又回到了我们眼前。他那百余篇、70多万字的音乐文论，揭示了半个多世纪中国音乐的发展变化。这些文章的主题相当分散，以至于在整理时难以分类，如对新音乐的看法、对同时代音乐家的评论与回忆、对抗战音乐的态度、专题性论文、推介性演讲、音乐会评论、综述性文章、音乐创作的中西结合问题、音乐教育等。这些文章的主题虽然不够集中，但这是那个时代留存在一个人生命中的深刻印记，是陆华柏先生几十年音乐工作的真实反映。

　　当然，在不同的历史时期，陆华柏先生的文章也有不同的侧重。比如在1949年以前，尽管他较早参加音乐工作，但由于当时中国音乐教育发展极为缓慢，专业音乐院校较少，专业音乐工作者人数有限，陆华柏先生此时期的文章较少对音乐教育、音乐作品、音乐社会现象进行评论，对自己音乐生活的片段也只略有呈现；而中华人民共和国成立后，他进入专业音乐院校工作，一切思考均从音乐教育出发，从专业音乐理论教学出发，因此撰写了许多学术性论文，如《音乐艺术"中西并存"的问题》（1956）、《广西壮、瑶、侗、仫佬、毛难族二声部民歌的多声音乐构成初探》（1981）、《广西壮族三、四声部民歌的和声分析》（1982）、《广西壮族二声部民歌的和声思维》（1986）、《广西侗族民歌多声音乐构成的审美特征与规律》（1988）、《探寻民族风格和声之路——谈谈我的一点创作经验之二》（1990）等。从以上几篇关于广西壮族的多声部民歌和声研究的论文来看，他持续对这个专题进行学术研究长达10年之久，而且论文篇幅大幅增加。陆华柏先生是中国近现代音乐发展的亲历者、见证者，他的后期文章包含了他对早年战斗生活的怀念，如《抗战中期广西艺术馆的音乐活动》（1982）、《与中国现代音乐史有

关的一篇资料性文章及其所引起的问题的回顾》(1985)、《国立福建音专的献金活动》(1985)、《吴伯超抗战初期在桂林》(1989)、《贺绿汀老师1932—1933年在武昌艺专任教时的情况》(1990)。这些文献是研究20世纪广西音乐发展史乃至抗战音乐史不可多得的重要史料,同时也说明了陆华柏先生在20世纪上半叶音乐家群体中的特殊及重要地位。无论从事什么样的音乐工作,他都把他的所思所想记录下来,并发表出来,与更多的人分享他对音乐、人生、祖国的那份炽烈的爱。

20世纪是中国音乐发展史上一个非常复杂多变的时期,特别是近代新音乐的发展依赖于大量如陆华柏先生这样的"多面手"、对音乐虔诚奉献的工作者。只有不断传授音乐知识,不断传输音乐理念,才能引起更多的人关注音乐发展。这是那个年代大多数音乐工作者呈现的工作面貌,也是时代的需要、社会的需求。

《中国音乐之路》是陆华柏先生发表的第一篇文论,那时他仅仅是一名在武昌艺术专科学校学过3年音乐的24岁青年。他把自己一生的梦想建立于此——中国音乐之路,为此他勇敢地作曲,勇敢地教学,勇敢地实践(演奏和指挥),也勇敢地说真话,说出自己对音乐,对中国音乐,对中国所有音乐事件的想法。他是一名勇者,一名壮士!本文集是这位音乐壮士几十年间探索音乐心路历程的体现,是他一生的思想集结。

千古文章也许出自文豪、大师笔下,或许陆华柏先生从来没有这样的奢望,但他的勇气,他的精神,他的行为,融入文字,让我们看到屹立在中国音乐之路上的一名勇士披荆斩棘,跋山涉水,不畏艰险,勇往直前,一生无怨!在中国近现代音乐发展的前进之路上,陆华柏走过的每一步都是我们未来接受更大挑战的精神支柱。基于此,本文集的出版必将对弘扬陆华柏先生音乐教育思想、继承其音乐遗志产生深远的影响。

<div style="text-align: right;">中央音乐学院 蒲方
2020年9月10日</div>

序 二

陆华柏(1914—1994),祖籍江苏武进,是我国著名作曲家、音乐教育家。他的音乐才能主要体现在音乐创作、教学、指挥、钢琴演奏等方面。他创作了很多音乐作品,写作了不少音乐文论,还有四部译著,为我国多所学校的建立和发展做出了贡献。

1938年我参加广西学生军还未认识陆华柏时,就已经唱过他作曲的《广西学生军军歌》《故乡》。1941年,我复员后在桂林考入广西艺术师资训练班(广西艺术学院前身),他是我们的老师,入学后不久我第一次见到他。我们因对音乐的共同爱好而走到了一起。我俩先后在国立福建音乐专科学校、江西体育专科学校、湖南省立音乐专科学校、解放军四十六军文工团、湖北教育学院、中央戏剧学院、华中师范学院、湖北艺术学院、广西艺术学院等处任教,他担任指挥并教音乐理论,我担任独唱并教声乐,我们也都做过一些行政工作。这一生中,我每次上台独唱都是陆华柏给我弹钢琴伴奏。他还经常为我的声乐学生弹钢琴伴奏、写歌曲的钢琴伴奏谱。陆华柏70岁那年,我的学生开独唱音乐会,他还担任整场音乐会的钢琴伴奏。

陆华柏是非常勤奋的,他每天要做三件事:弹钢琴、写作、背英语单词。每天黎明学校起床铃响之前,陆华柏就已到学校琴房端坐在钢琴前默背琴谱。起床铃响的时候,他的琴声准会一同响起。他的口袋里装着英文单词小字条,因为背单词而错过公交车站点的事在他身上常有发生。1963年我们调回广西后,陆华柏对广西多声部民歌感兴趣,几乎到了痴迷的程度——曾在一天晚上为了听一群少数民族青年在山上唱多声部对歌而彻夜未归。之后,他写了一系列论文。"文革"中他仍坚持翻译英文原著,"文革"一结束,这些译著就出版了。从牛棚里出来的陆华柏做的第一件事不是回家,而是先到琴房过"琴瘾"。

1994年1月,戴鹏海编写的《陆华柏音乐年谱》在广西艺术学院印刷,里面还列有陆华柏每年发表的作品及文论详目,具有重要史料价值,可惜至今仍未公开出版。1994年3月18日,陆华柏逝世。几年后,他在广西艺术学院时的学生王小昆曾研究过陆华柏的音乐文论《所谓新音乐》。除此之外,学界少有人想起陆华柏。

2004年年初,广西艺术学院音乐学院王晓宁转交给我一封信,是一位在上海师范大学攻读研究生的同学写给我的,因不知我的收件地址,托他转交。这位研究生准备写研究陆华柏的硕士论文,希望来我家收集资料。她叫丁卫萍,江苏人。我读到她信中诚恳的话语,看到她娟秀的字迹,想起陆华柏的祖籍是江苏武进,就同意她来南宁。

2004年1月12日,丁卫萍从上海坐了36个小时的火车来到南宁,到了我家后不顾旅途劳累就开始采访我。那时,陆华柏的资料都还被放在二楼朝北的书房。我每天从楼上取一些资料下来给她复印,她复印好后还我。2004年11月,她的《陆华柏生平二三事》一文在《人民音乐》发表,而2004年正好是陆华柏诞辰90周年暨逝世10周年。不久后,她又把硕士论文《论陆华柏的音乐贡献》寄给了我。没想到仅凭我给她的有限的复印资料,她就把硕士论文

写出来了,而且还在《人民音乐》上发表了纪念陆华柏的文章,我们全家都很高兴。

后来,她每有研究陆华柏的文章发表,就寄给我们看。2008年和2016年,她又来南宁两次;2008年来时在我家继续收集资料;2016年她去桂林图书馆查阅资料,顺便来南宁看我。她告诉我们,这些年来她多次参加中国音乐史学研讨会并在会上宣读研究陆华柏的论文,我们听了真是高兴。

这次,丁卫萍居然把陆华柏一生发表和一些未发表的文稿基本收齐,编了一本70多万字的《陆华柏音乐文集》,这让我们很惊讶。说实话,我和陆华柏生活了一辈子,就见他每天都在写、写、写,不太关心他写了些什么。

我很少读陆华柏写的文章,但是我知道陆华柏曾将广西多声部民歌研究成果集结成《论广西多声部民歌》,打算在20世纪80年代末出版,贺绿汀写了序言,书稿也已交至了出版社,但后因资金问题而未能成功出版。如今,这些文章都被收进本文集,陆华柏若是在天有灵,一定会感到欣慰。

多年来,丁卫萍从各处查找、收集陆华柏的音乐文论,核对资料出处,还把陆华柏晚年手稿都整理出来一起收进本文集。我想她一定是花了很长时间,费了很多心血。我们家小辈都不学习音乐,不太了解陆华柏在音乐方面的贡献,丁卫萍帮我们家做了一件有意义的大事,我们全家都非常感激她。

这些年来我感到陆华柏正越来越受学界重视。2008年10月,广西艺术学院音乐学院举办了"音乐家吴伯超、陆华柏纪念研讨会"。2016年,华中师范大学举行了"纪念陆华柏先生诞辰102周年高峰论坛";该校音乐学院还开设"陆华柏音乐名家大讲堂""陆华柏音乐沙龙",并举办系列讲座。2018年10月,位于广西艺术学院南湖校区的广西民族音乐博物馆开馆,馆内特设了陆华柏文献资料馆;广西艺术学院为陆华柏铸了铜像,并将一条校园道路命名为"华柏路";《艺术探索》和《南京艺术学院学报(音乐与表演版)》都曾开设专栏纪念陆华柏。近年来研究陆华柏的学者也在增多。我和家人非常感激大家对陆华柏的关注。

《陆华柏音乐文集》将陆华柏在音乐理论方面的贡献公之于世,一定能增进大家对陆华柏的了解。这本文集的问世对于我国近现代音乐史研究的史料建设也有重要意义。能够在有生之年看到这本文集出版,我很高兴。我衷心感谢丁卫萍副教授长期以来为整理《陆华柏音乐文集》而付出的努力,祝贺这本文集的出版。

2020年6月24日

序　三

　　陆华柏先生，祖籍江苏武进，生于湖北荆门，是我国老一辈著名的作曲家、理论家、教育家。他一生勤奋、执着，且勤于思考，留下了大量音乐作品、文论、著作、译作，培养了众多学生，曾任华中师范学院音乐系系主任、武汉艺术师范学院院长、广西艺术学院音乐系系主任。现由青年学者丁卫萍副教授编辑的《陆华柏音乐文集》，收录了陆华柏先生的随笔、评论、回忆录、著译、曲集序言说明、学术论文、未发表的音乐文论共70余万字。这些前后跨越了近半个世纪的文字记述着陆华柏先生对我国音乐事业发展进步的多方关注与思考。其中既有对一般社会音乐活动的评介，更有对一定历史时期我国音乐事业的方向性前瞻，间或还有学术层面的探讨。陆华柏先生一直十分重视和关注我国的音乐教育事业，这些文字将令我们重温几十年前的音乐环境、事件，使我们"身临其境"，"见"到往昔的音乐人物。这些文字不仅有着鲜活生动的历史价值，还有着一定的现实指导意义。例如，他在1980年说的铿锵有力的话语"我们要有这样的雄心壮志：写出在世界上站得住脚的交响音乐作品，形成有独特风格被世界公认的中国乐派，使交响音乐艺术在东方放一异彩"，到今天仍在强烈地鼓舞着我们。从文集中我们仍然能够获得许多宝贵的启迪。陆华柏先生在音乐领域是比较全面多能的。我在大学期间曾有幸成为陆华柏先生的学生，他给了我全面而严谨的教育，使我受益终生。他教过我曲式、对位、作曲（包括和声），他的《康藏组曲》等管弦乐作品是我经常阅读，并常读常新的。他曾经对我说："大学毕业，也只是才翻开了一本书的目录。"现在看到这本文集，我的践行将会更加清醒和自觉。

　　感谢青年学者丁卫萍副教授把陆华柏先生跨越半个多世纪、散见于多种报纸杂志的随笔、评论、回忆录、著译、曲集序言说明、学术论文，以及未发表的音乐文论，一点一点找到、搜集起来，达70余万字，这必定非常辛苦。陆华柏先生在我国近代音乐史上留下了深深的印迹和影响，他值得我们认真研究和纪念。现在，能够静下来做事情是很不容易、很难得的。这本文集本身便是一种研究成果，而且还将为后来的进一步研究提供丰富翔实的历史文献资料，这是很有意义的。我预祝丁卫萍副教授取得更好的学术研究成果。

<div style="text-align: right;">
武汉音乐学院　匡学飞

2020年8月10日
</div>

编者说明

陆华柏先生是20世纪我国重要的音乐家,他集作曲、指挥、教学、著述、翻译等才能于一身,终身从事音乐教育工作,为20世纪中国音乐发展做出了重要贡献。本书收录陆先生写作于人生各阶段的文论总计148篇,其中已发表的有122篇,未发表的有26篇(23篇主要通过陆华柏手稿整理,3篇分别通过打印稿、油印稿整理)。这些文论都是陆先生在从事音乐创作、音乐教学之余写下的,映射出他勤于笔耕、执着追求的一生。

由于特殊的历史原因,长期以来学界对陆先生音乐文论的了解仅停留在他于1940年在广西桂林《扫荡报》上发表的《所谓新音乐》一文。2008年10月,当我在陆先生故居看到他众多而又无序的遗稿时,就有了将陆先生留存史料进行分类整理的想法。这些年来,我一直想弄清楚陆先生的"抽屉"①里究竟有些什么,于是开始梳理、研究陆先生学术成果的漫漫历程。整理陆先生的音乐文论是我最先想做且能做的,这是编辑本书的缘起。

本书的资料搜集主要通过以下途径:

第一,我收集了陆先生故居存有的资料。陆先生曾于1987年7—8月赴桂林、南昌等地查找他于1949年之前发表于广西桂林《扫荡报》及江西南昌《中国新报》上的文论,这些文论的复印件存于陆先生故居。1980年后刊有陆先生文论的部分刊物、书籍,以及陆先生晚年手稿等均被存放于2008年时广西南宁的陆先生故居,我通过扫描、拍照、复印等方式收集到了这些资料。

第二,戴鹏海先生编写的《陆华柏音乐年谱》(1994年作为广西艺术学院内部资料印刷,2007年华中师范大学出版社将其作为内部学习资料印刷)记载了陆先生各年度发表的文论篇目及出处,我通过此线索寻找史料。

第三,我在广西桂林图书馆、上海音乐学院图书馆等处查找到许多资料原件。

第四,我通过中国艺术研究院李文如先生编的《二十世纪中国音乐期刊篇目汇编》(上、下),查找《陆华柏音乐年谱》未记载的陆先生文论篇目,根据出处寻找原文。我还从"晚清、民国期刊全文(全国报刊索引)""孔夫子旧书网""中国知网"等处,收集陆先生故居未存文论。

本书收录的文章除个别由陆先生与甘宗容等合作撰写,以及1956年与老志诚、陈洪、刘雪庵等共同署名的《应重视中小学和师范院校的音乐教育》外,其余都为陆华柏所写。1949年之前部分文论由陆华柏以笔名"花白""笔谈""淡秋""华柏""华"发表,文中均做标注。为了保持史料的完整和尊重历史原貌,我采取原文照录,如文中保留"吧、吗、哦"等的旧用"罢、么、惟",另有些观点虽已过时,但它们作为史实,值得我们参考。1949年前的文论发表时间统一以公元纪年,这些文论涉及的外国音乐家名字均保留原文,仅加注今译名。对其中的"「」"符号做甄别,用双引号或书名号进行替换;这些文论涉及的繁体字,均已被改为简体字。

① "抽屉"一词,出自陈聆群先生《我们的"抽屉"里有些什么?——谈中国近现代音乐史研究的史料工作》一文标题。此文原载《音乐艺术》2002年第4期,后被收录《中国近现代音乐史研究在20世纪 陈聆群音乐文集》一书,上海:上海音乐学院出版社,2004年,第416页。

陆先生原文中的注释，统一标记为当页脚注，标记为"原文注"，以区别于我的"编者注"。对于原稿模糊不清无法辨认的字，统一用"□"表示。对于1980年前文章中的"精采""想像"等旧用词语，"作""做"之用法，为尊重历史原貌，均保留原写法。本书中陆华柏对黎锦晖音乐的评述均忠于原文，且不代表编者的观点。

本书所收陆先生音乐文论发表的时间跨度为1938—1993年，涉及领域宽，内容丰富。如以1938—1943年间陆先生在广西桂林《扫荡报》上发表的文论为例，即可分为多个类别：音乐知识传播、时事音乐评论、艺术美学、音乐会评论推介、创作演出心得、作品集自序、散文型随笔等。因此，如对文集按文论内容进行分类，类别过多且在划分上存在编者主观性。为了保留陆先生文论发表的时代轨迹，本书对陆先生已发表的文论按发表时间排序，对未发表的文论按写作时间先后排序，将未标明写作日期的文论置于相应系列文章的最后。

时至今日，戴鹏海先生的《陆华柏音乐年谱》中列有篇名出处但因未找到原件而未能收录本书的文论有《建设广西的新音乐》（1937）、《漫谈今晚所演奏的乐器》（1937）、《记忆》（诗作，1941）、《音乐理论的学习》（1946）、《歌剧〈牛郎织女〉选曲浅释》（1947）、《音乐演奏会节目》（1947）、《关于"百花齐放，百家争鸣"》（1956）、《关于"时代曲"和阿波罗乐神之音》（1981）、《知识分子要更加谦虚谨慎》（1982）、《喜听澳大利亚室内乐团演奏》（1983）。另有陆先生故居存有的复印件《港九音乐工作者，在鲜明的五星旗下团结起来吧！》（1949，原载香港《文汇报》）因字迹模糊未能被收录。以上文论共计11篇。

本书增加了《陆华柏音乐年谱》未记载的新史料：陆先生已发表和未发表的音乐文论共计36篇。

已发表的音乐文论10篇：《抗战三年来的桂林乐坛》（1940）、《国乐演奏的新途径》（1944）、《怎样学习音乐》（1944）、《东南音乐界新的努力》（1945）、《广西壮、瑶、侗、仫佬、毛难族二声部民歌的多声音乐构成初探》（1981）、《我的〈音乐年谱〉读后感》（1993）、《悼念李晓东同学》（1993）、《老年逢盛世 笔下又生辉——作曲家陆华柏自传》（1994）、《陈啸空先生的〈湘累〉》（1994）、《橘子洲头的歌声琴韵——关于解放前湖南音乐专科学校的若干回忆》（2006）。

未发表的音乐文论26篇：《壮族民歌作复调发展的探索——歌舞剧〈蛇郎〉音乐分析》（油印稿，1982）、《四十年前我对"新音乐"的态度以及当时我的音乐观》（手稿，1987）、《国歌（〈义勇军进行曲〉）齐唱、合唱、钢琴伴奏、管弦乐伴奏规范化的配套通用谱》（手稿，1990、1991），以及陆先生的思想汇报、少量信件、对作品的说明等。我在《陆华柏在广西艺术学院》（《艺术探索》2014年第6期）一文中曾将陆先生晚年未发表文论手稿篇目进行列表整理，当时列有24篇，但其中的《杂忆吴伯超》《歌曲创作的基本常识》等多篇为陆先生用铅笔写的草稿，因字迹模糊、改动太多而未能被收录。

言为心声。《陆华柏音乐文集》或许能让我们走近真实的陆华柏——通过他的文字，我们能够穿越时空，了解他的音乐创作理念，洞见他的音乐教育思想，感受他跌宕起伏的音乐人生，走进他隐秘的内心世界。

丁卫萍
2020年10月2日

目 录

已发表的音乐文论

1938 年
中国音乐之路 …………………………………………………… 002
纯正音乐的提倡 ………………………………………………… 004

1939 年
抗战歌曲到农村去 ……………………………………………… 005
略谈"合唱" ……………………………………………………… 006
怎样教抗战歌曲 ………………………………………………… 007

1940 年
音乐与抗战 ……………………………………………………… 008
谈合唱 …………………………………………………………… 009
抗战三年来的桂林乐坛 ………………………………………… 013
与《新歌初集》编者论和声 …………………………………… 015
谈歌曲 …………………………………………………………… 017
诗与音乐 ………………………………………………………… 018
创作与演奏 ……………………………………………………… 020
行都乐坛 ………………………………………………………… 022
所谓新音乐 ……………………………………………………… 023
伴奏问题 ………………………………………………………… 024
关于"纪念黄自先生遗作演奏会"——兼答周辛、胡伦两先生 … 026
《华柏歌曲集》自序 …………………………………………… 028

1941 年
病中小言 ………………………………………………………… 031
病 ………………………………………………………………… 032
春在桂林 ………………………………………………………… 035
我与钢琴 ………………………………………………………… 036
作曲与理论 ……………………………………………………… 038
和声学的学习 …………………………………………………… 040
乐坛上 …………………………………………………………… 042

养病日记(连载) …… 044

1942年
我怎样学音乐 …… 051
谈音乐书 …… 053
《苏联名歌集》中对于国歌解说的商榷 …… 054
音乐与绘画、戏剧 …… 055
内容形式浅说 …… 056
介绍广西省艺术师资训练班音乐组 …… 057
马思聪弦乐钢琴演奏会听后感 …… 058
我怎样为她们写伴奏 …… 059

1943年
桂林乐坛 …… 061
民歌演唱会前奏 …… 062
关于唱片音乐会的中文节目单 …… 064
杂忆大野禾塘 …… 066
女性与音乐——为"春之声歌乐会"写 …… 067
精采的演奏 …… 068
柳庆旅行演奏记 …… 070

1944年
怎样学习音乐 …… 072
国乐演奏的新途径 …… 074

1945年
东南音乐界新的努力 …… 075

1946年
音乐工作者的苦闷 …… 076
音乐艺术的严肃性 …… 077
谈国乐 …… 078
民歌简论 …… 080
人民的音乐 …… 081
《海韵》歌曲介绍 …… 082
乐人印象记 …… 084
贺绿汀(乐人印象记之二) …… 086
吴伯超(乐人印象记之三) …… 087
旅行演奏杂记 …… 089
体育与音乐 …… 091
悼慰新中国剧社死伤诸友 …… 092

 歌曲创作之研究 …………………………………………………… 093
 我对于《文林》的希望 ………………………………………… 097

1947 年
 《黄河大合唱》练习记 ………………………………………… 098
 纪念贝多芬感言 ………………………………………………… 101
 奔向大海——第五届音乐节杂感 ……………………………… 102
 《春思曲》——歌话之一 ……………………………………… 103
 《上山》——歌话之二 ………………………………………… 104
 《江城子》《也是微云》《大江东去》——歌话之三、四、五 …… 105
 我怎样谱《筑》的插曲 ………………………………………… 107

1948 年
 八人演奏会节目简介 …………………………………………… 109

1951 年
 论简谱 …………………………………………………………… 111
 在艺术上还有一些待克服的缺点 ……………………………… 115

1952 年
 《中国民歌钢琴小曲集》序 …………………………………… 116

1953 年
 《和声与对位》译者序、译者后记、再版附记 ……………… 117
 《新疆舞曲集》序 ……………………………………………… 123
 《二胡 三弦 钢琴三重奏曲集》序 …………………………… 124

1956 年
 我对《大路歌》的一些体会 …………………………………… 125
 音乐艺术"中西并存"的问题 ………………………………… 127
 对《太阳落坡》一歌的意见 …………………………………… 131
 应重视中小学和师范院校的音乐教育 ………………………… 134

1957 年
 《中国民歌独唱曲集》编曲者的一点说明 …………………… 137
 《刘天华二胡曲集》前记、和声札记、附言 ………………… 138
 《湖北民歌合唱曲集》序 ……………………………………… 144
 纪念格林卡所想到的 …………………………………………… 146

1962 年
 试谈音乐的内容问题 …………………………………………… 150

1980 年
 我也想起张曙同志 ……………………………………………… 154
 谈谈音乐艺术在歌曲上的二重创造性 ………………………… 156

琴台盛会忆今昔——回忆武汉交响音乐的发展 …………………………………… 157

1981 年
赌气练琴 …………………………………………………………………………… 159
关于时代曲 ………………………………………………………………………… 161
《故乡》作曲者的一点感想 ………………………………………………………… 163
广西壮、瑶、侗、仫佬、毛难族二声部民歌的多声音乐构成初探 ……………… 164
给程云的信摘抄 …………………………………………………………………… 190

1982 年
抗战中期广西艺术馆的音乐活动 ………………………………………………… 191
广西壮族三、四声部民歌的和声分析 …………………………………………… 194

1983 年
和青年谈美育 ……………………………………………………………………… 197

1985 年
与中国现代音乐史有关的一篇资料性文章及其所引起的问题的回顾 ………… 198
国立福建音专的献金活动 ………………………………………………………… 203
建国之初我为中华人民共和国"代国歌"——《义勇军进行曲》和声、配器的感受 … 204

1986 年
读李凌同志《旧题新论》有感 ……………………………………………………… 209
我当了"专业"作者 ………………………………………………………………… 214
广西壮族二声部民歌的和声思维 ………………………………………………… 215
《应用对位法》编译者序 …………………………………………………………… 235

1987 年
试论音乐师范专业在音乐教学上突出"师范"特点的问题——关于音乐师范
　专业教学改革的一些设想 ……………………………………………………… 237
在欢迎贺绿汀同志会上的致词 …………………………………………………… 242
关于《"挤购"潮》大合唱发表的后记 ……………………………………………… 246

1988 年
广西侗族民歌多声音乐构成的审美特征与规律 ………………………………… 248
《广西学生军歌》忆旧 ……………………………………………………………… 262
我协助剧宣七队演出的回忆 ……………………………………………………… 263

1989 年
欧阳予倩与音乐 …………………………………………………………………… 265
为国歌混声四部合唱提供一种谱本 ……………………………………………… 267
新中有旧 旧中有新——谈谈我的一点创作经验 ……………………………… 268
吴伯超抗战初期在桂林 …………………………………………………………… 272

1990 年
　　抗战后期的"福建音专" …………………………………………………… 276
　　回忆我和冼星海、张曙的一点交往 ………………………………………… 282
　　黄自《抗敌歌》分析 …………………………………………………………… 284
　　探寻民族风格和声之路——谈谈我的一点创作经验之二 ………………… 294
　　贺绿汀老师 1932—1933 年在武昌艺专任教时的情况 …………………… 300
　　开学，谈谈学院第一代 ………………………………………………………… 303

1991 年
　　抗战时期桂林文化城群众歌咏活动纪实——我参与了的和记得起的一些群众
　　　　歌咏活动 ………………………………………………………………… 304
　　只留下了一首二重唱的歌剧《牛郎织女》 ………………………………… 310
　　回忆我与郑书祥先生的一点交往 …………………………………………… 313

1993 年
　　我的《音乐年谱》读后感 ……………………………………………………… 315
　　悼念李晓东同学 ……………………………………………………………… 316

1994 年
　　陈啸空先生的《湘累》 ………………………………………………………… 317
　　老年逢盛世　笔下又生辉——作曲家陆华柏自传 ……………………… 323

2006 年
　　橘子洲头的歌声琴韵——关于解放前湖南音乐专科学校的若干回忆 …… 329

未发表的音乐文论

《对位法初步》译者序 …………………………………………………………… 338
《节奏分析与曲式》编译者序 …………………………………………………… 339
幻想曲 …………………………………………………………………………… 341
给王恣的回信 …………………………………………………………………… 346
壮族民歌作复调发展的探索——歌舞剧《蛇郎》音乐分析 ………………… 348
《中国民歌钢琴小曲集》重版小记 ……………………………………………… 394
康塔塔《汨罗江边》说明 ………………………………………………………… 395
四十年前我对"新音乐"的态度以及当时我的音乐观——为中国现代音乐史的
　　研究工作提供一点有关参考资料 ………………………………………… 396
关于汇报演出中的作品 ………………………………………………………… 406
附加钢琴伴奏的弹奏说明 ……………………………………………………… 410
刘天华二胡曲《月夜》及其附加钢琴伴奏谱分析 …………………………… 412
刘天华二胡曲《苦闷之讴》及其附加钢琴伴奏谱分析 ……………………… 416

《良宵》分析 …… 418
《闲居吟》分析 …… 420
刘天华二胡曲《悲歌》分析 …… 424
刘天华《空山鸟语》分析 …… 426
刘天华《病中吟》及其附加钢琴伴奏谱分析 …… 429
培养音乐人才与成人高等教育 …… 434
国歌(《义勇军进行曲》)齐唱、合唱、钢琴伴奏、管弦乐伴奏规范化的配套通用谱 …… 438
给卞萌的回信 …… 452
1993 年向区党委宣传部做的汇报 …… 455
给欧阳茹萍的信 …… 456
《浔阳古调》附记 …… 457
给林东辉的信——《25 首钢琴小品(中国民族民间音调练习曲)》的自序 …… 458
《康藏组曲》(管弦乐总谱)说明 …… 459
《滏河之歌》《东兰铜鼓舞》说明 …… 460

编后记/丁卫萍 …… 461

已发表的音乐文论

1938年

中国音乐之路

最近我读过《战时艺术》二卷二期中一篇《从旧剧谈到新歌剧的建立》的文章,作者从乐律、配词、演唱各方面指摘了旧剧的缺陷,然后又提供了若干点建立新歌剧的意见。这些意见一部分为我所同意。但我由此想到一个更为根本的问题,即中国音乐究竟应该走一条怎样的路?再没有比目前中国乐坛宗派之分歧的罢!

在两个不同的系统下发展了数千年的音乐要她们立刻水乳交融本不是一桩容易的事。除了一部分道貌岸然固执着以保存国粹为己任的国乐大师不论,即研究西洋音乐的亦派别繁多:留学国度之差异及所秉师承的不同,几乎各人有各人的传统。举凡古典乐派、浪漫乐派,或新一点的印象乐派、国民乐派①,我们差不多都说得出一两个人——虽则仅有一两个人;虽则成熟而能在世界乐坛占有地位的作品尚不多睹。再由他们辗转传授弟子,影响到整个乐坛的动向颇不一致。那么中国音乐究竟应该走一条怎样的路呢?我只能写一点就我所想得到的意见,主观与肤浅,自是不免。

那么先谈谈乐器罢。我国固有乐器的简陋与不精密这是有目共见的。我们不仅不会反对,并且热诚地希望研究音响学的专家们设计加以改良,一方面使其渐趋完善准确,一方面发挥其音色的特质。关于准确又涉及定律的问题,我以为暂时不妨采用"十二平均律",而与西洋音乐保持着统一。其实此种定律法与明朝朱载堉先生所研究的全无二致,惜乎后人未能应用耳。在新的乐器未能产生之前(甚至即令有了新的乐器以后),我以为应该尽量利用西洋乐器。盖乐器不过是乐"器",似不必分乎中外。赋予乐器以生命力的乃作曲家与演奏家。我们岂可因为机关枪、大炮是"西洋武器"而不利用乎?况且如像钢琴、小提琴这类乐器,差不多已经具有世界性了。如果斤斤于孰为国粹,孰为欧化,这好像有人说希特勒的祖先也是犹太人,据郭沫若先生考证,连古琴都不是中国固有的乐器,更无论胡琴、琵琶矣。

谈到作曲上的问题更为复杂。但有一点确是大家所同感的:我们应该创作有中国情趣的音乐。这也可以说是追随世界乐潮的倾向。盖古典音乐自巴赫、贝多芬以还,所能够做的几乎已全给他们做了!我们可以说很少有人再能够写出一首交响乐或钢琴大曲,比贝多芬的更为深刻而有气魄。浪漫乐派诸大家如许伯尔特②、许曼③辈便放弃了严整的形式而着重于个性的表现。发展到印象派与表现派则逐渐有打破一切传统的成法的意图。而国民乐派也乘

① 今作民族乐派。(编者注)
② 今译舒伯特。(编者注)
③ 今译舒曼。(编者注)

机勃兴,争相以民歌为作曲的主题,而表现地方色彩。却伊可夫斯基①、格里格等均为此派巨子。我以为中国音乐也应该迎头赶上这个主潮。作曲家应该创作有中国情趣的(中国音阶、中国曲调与中国和声的)歌曲、合唱曲、钢琴曲、弦乐曲,乃至于交响乐曲。这些,不正是有人在尝试么?黄自先生那首以弦乐伴奏的女声三部合唱《山在虚无缥缈间》是颇为成熟的作品。李惟宁先生也写过一首《玉门出塞》,是以琵琶及钢琴伴奏的混声四部合唱,也是一种有中国情趣的新型作品;不过在和声上仍旧有意无意地留有古曲派的痕迹。吴伯超先生谱过杜甫的一首《江村》,则是一种中国风味的曲调与西洋近代派和声的交融。这些尝试已足够告诉我们:这是一条远大的路,正待我们摸索而进。

(原载《战时艺术》1938年7月10日第2卷第3期)

① 今译柴可夫斯基。(编者注)

纯正音乐的提倡[①]

溯自新文化运动发展迄今,音乐比起别的姊妹艺术更迟迟不前,是大家都感觉得到的。迟迟不前的原因,除了从事本行的人未能表现更大的力量以外,各方面阻力的不断纠缠,亦是重要理由之一。

我们可以很冷静地说,音乐艺术向来不曾获得独立的生命!□不是为人们所唾弃,便是为人们所玩弄!

请你不要以为我在高谈什么音乐至上主义,我真诚地热爱音乐,我打算本着良心写出我的感想。

音乐艺术在古代为"礼"的附庸,这一点我们只要看古籍上往往"礼乐"二字相提并论便可想见。利用音乐点缀各种仪式,欧洲的宗教也是如此。在宫廷中,把她则当做一种淫乐的工具。而一般士大夫阶级却视其为消闲品。近数十年来我国虽有不少有识之士在提倡纯正的音乐,却遭黎锦晖狂风暴雨地轰击了一阵。他们以色情鄙俗的歌曲迎合了一般颓废男女们的低级趣味。风行的结果,不知断送了多少有为青年的意志,毁灭了不知多少纯洁男女的心灵;而无形中阻挠纯正音乐之进展!所幸经一般忠实于音乐的人们大声疾呼,恶魔的势力才渐渐屈服。他们一方面介绍欧洲的音乐理论、名家作品,一方面创作新的乐曲;而各地音乐会的举行,演奏的人才辈出……到去年春天,已蓬蓬勃勃,大有一日千里之概。"八一三"掀起了全面抗战,平沪京相继陷落,战况迫切,音乐便被视为不急之务,颓然停滞下来。但是也可以说在成长,却是变了质的成长。或者不客气地说,她虽从"礼"和"娱乐消闲"的顽强势力中挣脱出来,却又附庸于政治了。附庸于政治本不是一桩坏事,为抗战服务乃整个文化界的责任。问题在她变质以后的被人曲解及内容的贫弱。现在提起音乐仿佛就只有"抗战歌曲",除掉"抗战歌曲"几乎都是"汉奸音乐"!而一般时下所流行的抗战歌曲除了少数的例外,大抵是口号的连缀……打打杀杀……无限的切分法的应用……吼一声……如是如是!

政治家常常是站在狭隘的功利主义上打算盘,根本不会懂得音乐!希特勒因为孟德尔颂[②]是犹太人而毁坏了他的形象,禁止演唱他的作品:这事件不曾会引起我们的同情。

我们以为音乐应该站在她自己的位置上主动地为抗战服务,不要忘却了她本身是音乐。高尚的音乐应该提倡,因为她有一股伟大的力量可以启示、安慰与鼓励人去完成抗战建国的伟业,而远非口号的连缀"打打杀杀……"仅是感情冲动内容□□的一般时下流行的抗战歌曲所能够胜任的。

(原载《黎明旬刊》1938 年 8 月 1 日第 4 期,略有删改)

[①] 本文署名华柏。(编者注)
[②] 今译门德尔松。(编者注)

1939 年

抗战歌曲到农村去[①]

　　我以为能够深入农村的抗战歌曲之产生,有两个途径:一是利用农村中固有的民谣——山歌小调之类的曲调,改填以新的歌词;一是由诗人与作曲家有意识地写作民谣风格的抗战歌曲。

　　前者是过渡的办法。后者方为正当的途径。作曲家须尽量保有民谣的特质,巧妙地运用民谣的音阶、节奏与曲调;并应进一步尝试写作基于民谣音阶的和声,配为重音唱歌或合唱曲。伴奏则可采用固有的胡琴、箫笛等乐器。

<div style="text-align:right">(原载《扫荡报》1939 年 1 月 31 日副刊《抗战音乐》第 1 期)</div>

[①] 这是由几位作者合作的一篇文论,胡然撰写文章开头,陆华柏撰写(一),其余由以下作者撰写:(二)马宗符,(三)张安治,(四)王孝存,(五)何作良,(六)徐德华,(七)陆其清。本文只摘录陆华柏撰写部分。(编者注)

略谈"合唱"[①]

一般唱救亡歌曲或学校唱歌，不分男女老幼，大家唱同一的曲调，严格地说起来不能算作"合唱"，只能称为"齐唱"。合唱是另外一回事。

吴伯超先生的《冲锋歌》第一次演唱的时候，有的人批评说："唱得高高低低，各自起落，一点也不整齐。"这几句话正是说明了合唱是怎么一回事。要紧的是"高高低低，各自起落，一点也不整齐"自有其所本的原则，决非胡凑成功。

齐唱可以说是比较原始的唱法，欧洲中世纪已发明两个曲调彼此相隔八度同时进行的唱法，譬如一部唱1 2 3，另一部则同时唱5 6 7，这可以说是合唱的滥觞。发展到真正的合唱，是"对位法"与"和声法"等学问昌明以后的事。

不同的声音同时响，称为"和声"。"和声法"就是研究如何使不同的声音响得好的学问，"对位法"则除掉同时响得好以外的还须兼及各部本身的进行均有一个独立的曲调。合唱之"高高低低，各自起落，一点也不整齐"所本的法则就是它们。

和声体的乐曲，只有一部是主要的曲调——常常在高音部，偶尔也会落在别一部。——其余则做陪衬，可以吴伯超先生和声的《国歌》为例。对位体的乐曲则各部均力求曲调化（故亦称为"复调音乐"）重在"应和"，可以《中国人》中段之三重唱为例。至于近代音乐更有所谓"重调体"的。各部连调性都不同，那是更形复杂了。

以近代人的心与耳听一个光的曲调是决不能满足的。齐唱如单色图画，轻描淡写，不无可喜之处，但变化究少；欲表现丰富复杂的内容，似非色彩繁的油画或水彩画不辨。合唱就好像是着色的油画或水彩画。我国固有音乐的缺点很多，而和声之缺乏实在是一个最大的缺点（明朝朱载堉氏本亦研究及此，惜乎后人未能广为应用）。

对位法与和声法应用在声乐上的合唱，是把人声依男女及音节上的差异而分为若干部，各部唱不同的曲调。普通称为"混声大合唱"的大抵将女男各分为高低二部，合而为四部："高音""中音""下中音""低音"。这一种组合非常完善合理。男女音色的综合，高低具备，融洽异常。多过于四部或少于四部的组合也是可能的。光是男声或光是女声也可以有各种不同的组合。

合唱对于吾人生活最大的影响在其"和谐"，我觉得这是促进精神团结、集体生活最有力量的教育。合唱的特点在不但自己须唱得正确，还须与别人取得谐和。齐唱则无分乎男女老幼，均唱同一曲调，颇有养成依赖懒惰的倾向。再者，指挥在合唱里极端重要，大家均须服从他，步调始能一致，颇有"拥护领袖，抗战到底"的意味，这是犹其余事。

（原载《扫荡报》1939年2月8日副刊《抗战音乐》第2期）

[①] 本文署名华柏。（编者注）

怎样教抗战歌曲[①]

 一个教抗战歌曲的人，他自己光会唱几首抗战歌曲是不够的；对于乐曲的理解这一点非常重要。所谓对于乐曲的理解并非止于识谱而已，而是指理解乐曲内在的精神和作曲者的企图——所预期的效果。因此分句、轻响、快慢、圆滑、顿音等的处理均须细心体会把握，才不至于如乡村的塾师教"人之初，性本善"或"子曰：学而时习之"全无分别。

 抗战歌曲施教的对象，当然以一般未受过教育的民众为主。读谱是完全不可能也不必要的。当用看词听唱法教学。歌词可预先抄在一块大的白布或纸上。听唱法是不必教谱的，开始就应该教歌。教谱不仅是徒然，而且"多来米法"根本对于一般民众是太"洋气"了。惟其因为不教谱，教者的范唱无论在音程或节奏上都须交代得清清楚楚，否则学的人糊里糊涂，非但学不会，还大煞兴致。

 至于发声，我们当然不能苛求一般民众，要他们唱出如何完美圆润的音质。要紧的是要他们唱得自然，像说话一样的自然。其实完美圆润的音质也是以自然的发声作基础的。常常鼓励他们口张开些（正确的口形如哈欠状）。粗爆喊叫的发声须避免；这在喊口号是可以的，用之于唱歌似不甚相宜。歌声之有力量与否，在发声的洪亮而不在喊叫；唱抗战歌曲的意义在激发人们的抗战情绪，并不在直接吓退日本鬼。呼吸之于唱歌犹之弓法之于提琴，这与发声及分句等均有密切的关系，这是不可忽略的，通常换气的地方大抵随句读而定，教者可预先打算一下。这对于集体唱歌的整齐也有很大的影响。

 教的方式与其从头到尾一遍又一遍地教，毋宁刻分成最短的部分反复练习，从一乐句一乐句到一乐节一乐节，再及一乐段一乐段，最后才到完整的一曲。难的部分须着重练习，容易的部分一两遍就过去。各种应当的表情在范唱时就应该暗示出来。不必等到唱熟以后再修正。

 现在讲一点如何定一个乐曲的高度。假如教者能够在脑子里记住一个标准的 a，或中央 C 音这自是难能可贵，而究非一般人力所及。普通有一个 C 调的口琴，便可用它来找寻一切调子主音的高度。其法是我们先想想新调子的主音属于 C 调的什么音，如无此音时则找它另一个包含在 C 调里面的音再推出其主音。法至简便，稍加思索便能明了。

 一首抗战歌曲教会了，便要养成他们看指挥唱的习惯。关于指挥的动作——起拍，收束，延音，等等学问，请参考吴伯超先生《歌咏队的指挥法》一文，兹不赘。

 教歌是一种技术，同别的技术一样，经验愈丰富则愈纯熟。要想获得纯熟的教歌技术，必须自己跳上台去"教"——所谓"从做中学"。这篇千把字的短文也难免"纸上谈兵"之诮，算不了"怎样教抗战歌曲？"的圆满答案。

<div style="text-align:right">（原载《扫荡报》1939 年 3 月 2 日副刊《抗战音乐》第 3 期）</div>

[①] 本文署名华柏。（编者注）

1940 年

音乐与抗战[①]

抗战以来，无论政治、军事、文化、艺术……各方面都有了显著的进步。属于艺术的一个部门的音乐自然也不能例外，虽则她的进步仿佛量的方面比质的方面来得更多。

音乐与抗战保持着十分密切的关系：音乐帮助了抗战，同时抗战也帮助了音乐。

我们总还能够记忆："八一三"以前的救亡歌曲便尽了她最大的鼓动的力量，她揭示出大家心里所想而口头不便说的话，无形地把大家的精神凝聚成一团了。抗战既经发动以来，她更是无时无刻不在激励着、安慰着和启示着抗战。不管在后方，在前线，在都市，在农村，都充满了抗战歌声。这种不能目见而可想像的精神上的力量，我们是无论如何不能够否认的。

同时，抗战也帮助了音乐。从前学音乐的似乎大多限于有钱而又有闲的少爷小姐们！只有他们才进得起国立的音乐学校，才请得起私人教师，才能够在钢琴或提琴上埋头用十年苦功。而一般普通人，固然觉得音乐是属于音乐家的，自恨没缘接近。还有一种无足轻重或鄙视的心理也是很普遍地存在的：他们不但受着传统的"王八，戏子，吹鼓手"这句俗话的影响，同时提起音乐好像更多地容易想到《毛毛雨》《桃花江》……这一类淫荡的歌曲，而丧气。

抗战以来，这种情形完全改变了。抗战无情地把音乐家从琴室里赶到了街头，而街头的一些人士反因了抗战得到更多的与音乐接触的机会。但抗战歌声响遍了到处，同时应运产生了许多新的作曲家、歌咏队领导人才以及少数的音乐评论者。

不过所可遗憾的，是有一道墙在他们的中间尚未能完全打破：从琴室里出来的音乐家，总以为自己是正统，根本不把街头野生的小子放在眼里；而街头野生的音乐家却目他们以"学院派"，"为艺术而艺术"，而以为只有他们自己的艺术才是有生命的，有价值的。彼此都不免失之于偏狭。从琴室里出来的音乐家总脱不掉傲慢和自大的习性，街头的音乐家又太忽略了技巧与修养。其实他们都有值得互请教益的地方。不过这种距离总该会随着时间而更为接近直到完全融成一片罢。

抗战中成长的新音乐，"歌咏是主潮"，这是谁都不能加以否认的。然而我们不可以轻视器乐是具有伟大的力量的。我们一方面希望物质的方面得到解决——有国人自己制造乐器的工厂出现；一方面尤拳拳致意于一般学器乐的音乐家们——不但注意自己的"收入"，还要为抗战服务。

我们应该具有这样一种观念：（再说一遍）音乐帮助了抗战，同时抗战也帮助了音乐。

（原载《音乐与美术》1940 年 1 月 1 日创刊号）

① 本文署名花白。（编者注）

谈 合 唱[①]

一、合唱是什么

通常集合许多人在一起唱歌,倘若不分男女老幼和天赋的音质上的差异,大家唱同一的曲调,这严格地说起来不能称为"合唱",而是"齐唱"。所谓"合唱",须有两部以上不同的声音在一起唱;多便多到八九部都不一定。

两部以上不同的声音在一起唱,这对于一般没有受过相当音乐教育的人自有点觉得混乱。然而我们应该知道这是比较进步的唱法。当我们听得多了,成为习惯之后,反会觉得"齐唱"太单薄呢——"不够劲"(这就是我们的欣赏能力提高了)。仿佛用惯了洋枪大炮,十八般武器虽说是"国粹",总不免有点"不够劲"一样。

合唱初听起来似乎觉得混乱,其实倘若真的混乱,那不是乐曲的本身有毛病,就是歌队或指挥太不高明:唱走了音,或者节奏不清楚……

作曲绝不是光凭"天才"便可了事的,作合唱曲尤其不是;作曲需要有技巧,有修养,作合唱曲尤其需要。我们晓得有两门重要的学问为作合唱曲所必修的:一是"和声学"(harmony),一是"对位法"(counterpoint)。那么可见合唱曲之作成,自有其理论的根据,而并非无意义的音的混乱的组合。

二、合唱与齐唱

颇有不少人抱着这种见解,以为齐唱是合于国人口味的,清楚,而且有力量。合唱则不然,太洋化,太混乱。这种见解是似是而非的。

齐唱自始至终只有一个光光的曲调,最大的缺点就是失之单薄。"和声"为音乐之一大美点——音乐的"要素"——弃而不用,总难于说是进步的音乐。

齐唱不分男女老幼和天赋音质上的差异,强迫大家唱同一的曲调,结果太高的音一部分人唱得声嘶力竭,而太低的音另一部分人又唱得喉咙发痒。合唱就没有这种弊病,声音的高低完全可以作适当的支配。不但不勉强,还可以发挥不同的音质的特点。

有一个比方足以说明合唱与齐唱的性质:前者是立体的,宛如一座建筑;而后者是平面的,宛如一幅画。我们固然不能说建筑一定比画有价值,然而无论如何,画一眼看去就全部看完了;而建筑则有给人低回留恋的余地。

再说,合唱对于我们集体生活的训练较之齐唱似乎更有意义。大家唱同一曲调,有机会给我们偷懒,养成随声附和、依赖、盲从的习惯;而合唱则不然,我们不但要自己唱得正确,同时还要兼顾别人,与别人取得谐和。无论你自己唱错,或是唱得与别人(别声部的人)一样,都会破坏了整个的效果,而被指挥纠正,或被大家取笑的。

[①] 本文署名花白。(编者注)

一般歌咏团体，他们最初总是唱唱齐唱；不久之后便觉得齐唱太单调了，自然而然有了唱合唱的要求。可是合唱是齐唱进一步的唱法，并不是我们盲目地推崇洋鬼子的艺术。

三、人声的区分

人的声音依性别、音质、音域等（普通）分为下列各部：

女声 { 高音（soprano） / 次高音（mezzo soprano） / 中音（alto） }　　男声 { 下中音（tenor）① / 上低音（baritone） / 低音（bass） }

各部的音域大概如此：高音从 c^1 到 a^2，次高音从 a 到 g^2，中音从 g 到 e^2，下中音从 c 到 a^1，上低音从 A 到 f^1，低音从 F 到 d^1。

这种区分如在混声四部合唱里，次高音常与高音合并，而上低音常与低音合并。

一般说起来，高音具有华丽嘹亮的音质，中音具有幽怨清逸的音质，下中音的音质光辉潇洒，低音的音质宏壮深沉。当我们考查某人的声音属于那②一部时，我们不但要注意她（或他）的音域，同时还须顾及这些天赋的音质上的特征。

四、合唱的种类

前面已经说过，从二部到八九部的合唱都是有的。这些不同的组合完全随了作曲家的意思而定。

"二部合唱"大抵以同声二部为多：高音与中音或下中音与低音。当然男女声混用也不是不普通的；不过要是高音与低音，如其支配得不妥当，中间隔得太远，就不免有点空虚之感了。

"三部合唱"以女声三部（高音、次高音及中音）为最普通。自然光是用男声或者混声也无不可。混声三部合唱为高音、中音及低音；或者高音、次中音及低音。

"四部合唱"有"男声四部合唱""女声四部合唱""混声四部合唱"三种。"男声四部合唱"包括第一下中音、第二下中音、第一低音、第二低音（即是把下中音与低音再各分为两部）。"女声四部合唱"包括第一高音、第二高音、第一中音、第二中音（这种情形与男声四部合唱一样）。

"混声四部合唱"普通又称"大合唱"，为合唱中最完美又最重要的组合方式。这不但因为四部和声最易获得匀称与谐和，而且具有四种不同的音质，富于变化。如用乐器来譬喻：高音是 violin，中音是 viola，下中音是 cello，而低音便是 double-bass。用一个家庭来譬喻：高音是娇小的女儿，中音是母亲，下中音是高音的哥哥，而低音自然就是父亲了。再以房子为例：高音如同房子的顶，特别显著；中音与下中音如同墙及柱顶，撑持其间；低音则如同基础，实乎稳重。

以上所说二部、三部及四部合唱也不可以为始终是二部、三部及四部的；为了变化起见，有时也会此唱彼歇，或各部齐唱，或各部再作更多的划分，临时变作五部或六部……

那么可以明了五部六部以上的合唱也无非重复更多的声部而已，不必再赘述了。

五、各部人数的比例

"混声四部合唱"为合唱中最完善的组合，已如前述。那么各部的人数究竟应该一样多

① 今作次中音。（编者注）
② "那"旧同"哪"。（编者注）

呢,还是有出入呢?倘有出入,那又应该依据什么原则呢?

通常,各部的人数以合于下列的比例为佳:

高音部　　6

中音部　　5

下中音部　4

低音部　　5

就是说高音部倘有 6 人,中音部就应该有 5 人,下中音部 4 人,低音部 5 人。——倘为 20 人所组织的合唱队。高音部为什么要多一点呢?这因为普通的合唱曲,大抵主要的曲调在高音部,人数多一点,使得较为显著。下中音部为什么要少一点呢?这因为男子的声音比较洪亮,尤其是男子的高音,容易突出。少一点,以免破坏各部音的平衡。当然这只是一个数字的比例,并不是说一个合唱队规定为 20 人组成,不过人数的多少,最好依据这个比例增减罢了。再举个例:倘使是 40 人组成的合唱队就应该高音部 12 人、中音部 10 人、下中音部 8 人和低音部 10 人了。

同声二部、三部、四部合唱各部的人数可以一样多。

混声三部合成人数的比例仍可依照大合唱的,不过减去其中中音或下中音一部罢了。

六、乐谱的视读

古式乐谱,每一个声部的音乐都有它一个通常的谱表记载,如高音部用高音部谱表,中音部用中音部谱表等。近代则改得简易多了:高音部、中音部及下中音部均记于高音部谱表;低音部则记于低音部谱表。不过这一点须明白,下中音记在高音部谱表上总是高了一个八度的。也有时四部声记在一个由高音部及低音部谱表叠合而成的所谓"大谱表"上,这时女声两部记在高音部谱表上(高音部的符干全向上,中音部的全向下),男声两部记在低音部谱表上(下中音部的符干全向上,低音部的则全向下)。

目前因为印刷的困难,以及正谱学习的不普遍,合唱曲有时也用简谱记载。这时下中音及低音均记高了八度。

七、合唱队的训练

这是很明白的,训练一个合唱队比训练一个齐唱队更难。倘使队员的唱歌技术稍高,那么麻烦自然又少一点。

一般拼命喊叫的发声法,无论如何在合唱里是没有用的。合唱的最大要素是"谐和",拼命喊叫怎么会"谐和"呢?其实拼命喊叫的发声法即令在齐唱里也一无是处,粗糙不堪入耳,根本就背弃了唱歌的意义。须知歌声的宏大与有力量绝不是拼命喊叫所可奏效的,端赖发声的正确及对于呼吸的控制得宜;喊叫的声音大则大矣,惜乎大而不当。应该常常记着:合唱所需要的发声是优美圆润彼此融洽的声音。

各部音的匀称在训练中也是不可忽略的。这在前面讲人数的比例时,业已提到。只有担任主要曲调的一部可以稍微显著一点,其余各部均不可有突出的倾向。好的合唱听起来应该是融融洽洽的一片。倘使可以分辨得出此也张三的声音,彼也李四的声音,那即令张三李四唱得再好也不足取,因为他已破坏了整个音的匀称。这同话剧里不许一两个角色乱出风头是一个道理。

训练合唱最好能有一架小风琴(钢琴自然更好)。因为一首合唱曲在中途难免不有转调或临时升降的地方,有了乐器的帮助,容易唱得准一点。

一部一部单独练习,在一个音乐水准不大高的合唱队是需要的。不过训练的人应该常常顾到各部的兴趣;如果某一部单独练习太久,别的三部就会觉得无聊了。应该常常轮流分开练习,然后一段一段地合。倘有错误的地方应该马上就停下来改正。较困难的乐句并得特别提出来不惮烦地再三练习,以至纯熟。最后才从头唱到尾,此时须注意整个的速度,不可时快时慢。表情亦须给以充分的暗示。并须抓住一首歌的"顶点"(高潮),特别加强。自然这种种表现是指挥的责任。

八、指挥

齐唱没有指挥有时还过得去,而合唱是决不能没有指挥的。

指挥对于合唱队的责任非常重大,可以说是合唱队的灵魂。合唱队的队员如同乐器,而指挥便是这个活的乐器的演奏者。所以他不但应该娴熟一切指挥上的技巧,还须对于音乐有深切的修养与了解。

一对敏锐的耳,能够分辨各部音的进行及整个和弦的移动:这是起码的条件。

他最好是一个有创造性、有热烈的情感的艺术家,这样他才会找到乐曲的生命而予以适当的表现。

九、伴奏

合唱曲大抵均有"伴奏"(有一种宗教的合唱是不用伴奏的,称为 Acappella)。伴奏的乐器不一定,管弦乐队自然是最理想的了,不过普通多用钢琴或风琴。如果编配得适当的话,国乐器自然也可以用作伴奏的。四部合唱就是没有伴奏也不十分要紧,因为它本身已经唱出了完全的和声。

十、演唱礼节

合唱队登台表演有许多礼节是值得注意的,为了给听众一个好的视觉方面的印象。

普通上台的次序应该女队员居先,男队员其次,伴奏再次,最后才是指挥。

站立的位置:女队员在前,男队员在后。如果是混声四部合唱,高音总在指挥的左边,下中音在她们的后面;中音在指挥的右边,低音在她们的后面。

指挥出台后,倘听众报以掌声,则应向听众鞠躬,表示谢意。

演奏完毕,听众如再鼓掌,指挥又须向听众鞠躬,随即先退。此刻要是掌声未歇,队员伴奏均不可动;倘听众要求"再来",指挥即应出来致谢或重唱。重唱之后,倘听众仍旧热烈鼓掌,指挥此时可侧立以手示队员,意犹谓"此乃诸位队员之功也!"。听众之掌声必更热烈,至此队员全体则须向听众鞠躬致谢(除了这种情形之外,任何时间队员对于听众不必直接有所表示)。退台之时,指挥先进,伴奏随之,女队员再次,男队员殿后。

不管是指挥、伴奏或是队员,在台上都须保持一种严肃而又从容的态度,切忌嬉皮笑脸、轻薄、傲慢,或是慌慌张张。这是一定的,倘若听众先对于你的外表感到了讨厌,那你的演奏无论如何高明,都难于博得他们的同情与感动。

(原载《音乐与美术》1940 年 1 月 1 日创刊号,第 10—12 页)

抗战三年来的桂林乐坛①

抗战三年来桂林乐坛的进步很大。有时几乎是出人意料之外的。譬如说广播电台管弦乐队罢,虽则是昙花一现,但在人力财力两感缺乏的广西,居然能够介绍欧洲诸大家如海登②、贝多芬、曼德尔颂③……乃至于近代西班牙作家法拉等氏的管弦乐作品,不能不说是奇迹。即使在抗战以前的京沪,完全由国人自己组成的管弦乐队也是很少见的,至于健全的,更属凤毛麟角。

固然这种进步由于居留在此间的乐人的努力,而同时也要归功于政府方面热心的倡导。

抗战以前,桂林音乐的水准是很低的。即如说一般音乐教师罢,能够唱得准音阶和读简谱的已属不多,遑论声乐或器乐上优越的技巧。

记得当时有一位姓刘名延年的先生,在省府大礼堂招集各中小学教师练习唱歌,所用歌谱及唱法均甚幼稚,而一般教师却喜形于色,乐于受教;推其原因,不外自己读谱能力太差,教材犹感缺乏,一有机会学习便很高兴,所谓"饥不择食"也。

其后由省政府顾问徐悲鸿先生介绍了一个音乐团体来桂。这个团体由五人组成,两人学小提琴,一人学中提琴,一人学大提琴,一人学钢琴。——合起来恰恰是一个所谓"钢琴五重奏"。或许因为这个名词不甚普通,他们称为"雅乐五人团"。他们先后在省府、乐群社、桂初中举行音乐会多次,又在各小学巡逻演奏,颇得一般人士之好评。这可以说是桂林新音乐的启蒙运动。可惜他们领导的人似乎拙于应付人事,不久即无形解体。

"雅乐五人团"所提倡的音乐偏于器乐方面,这是广播电台管弦乐队的先声。

歌咏方面,这时由五路军总部政训处及乐群社文化部发起组织了一个"抗战歌咏团"。当时报名参加的踊跃异常,不数日达五六百人之多。先成立高级组,训练干部人才,聘满谦子、陆华柏、汪龙芳诸君担任教练。从这时起,桂林乐坛已渐呈蓬勃气象。高级组团员受训后(仿佛是唱熟十余首齐唱歌曲)即分发到各小组担任指导。后来举行了一次盛大的"火炬公唱",参加者有学生、公务员、军警及一般市民共约万余人,情况热烈,为之空前。

满谦子君为教育厅艺术专科视察员,桂之荔浦人氏,曾习声乐于上海国立音专。回省服务后对于桑梓音乐教育贡献颇多。因感艺术师资缺乏为本省艺术教育不能推进之最大原因,遂呈准省府创设一"省会国民基础学校艺术师资训练班",是为现今"省立音乐戏剧馆附设艺术师资训练班"的前身。这个训练班在本省要算是最高的艺术学府了。内分音乐美术二大部;训练主要顾名思义在培养师资;不过他们也旁及社会教育,譬如"广西音乐会"是大家所熟知的音乐团体,而其中基本干部便是艺术师资训练班的师生。

① 本文署名淡秋。(编者注)
② 今译海顿。(编者注)
③ 今译门德尔松。(编者注)

省会国基校艺师训练班甫开办，吴伯超君即受聘来桂。吴①为满②受□□,曾留比③专攻作曲指挥。艺师训练班领导得人，一切更是蒸蒸日上。他们先后发起过两次"省会儿童抗战歌咏比赛"，并编有战时小学音乐教材数册。

"广西音乐会"为一纯粹业余组织，未受政府分文津贴。他们拥有一个百人左右的合唱队及一个小型弦乐队。两年来曾举行过音乐演奏会凡八次，每次节目均甚精彩。为政府所募款项，如用桂币计算当在万元以上。故此音乐团颇为一般人士所重视。最近该会理事吴伯超、胡然二君及大部分会员均相继离桂赴渝，工作稍受影响。惟该会在人力物力均极困难的情况下，仍有卷土重来之意，吾人姑拭目以待。

桂林广播电台管弦乐队是昙花一现的组织，前面已经提了一下。他们的阵容：第一小提琴四人，第二小提琴四人，中提琴一人，大提琴二人，倍低音提琴一人，长笛、克拉里雷特、号、鼓各一人。由吴伯超君任指挥。曾上演过海登的《D大调交响乐》，贝多芬的《第五交响乐》——即所谓"命运交响乐"，曼德尔颂的序曲《芬加尔石窟》及近代西班牙作家法拉的《巫人之恋》等曲。最近，广播电台从香港购买的各项乐器均已运到，但是"人去台空"，只好把乐器运到岩洞里——藏之深山，舒为可叹。

我们要想把音乐艺术发扬光大起来，固然音乐家自身的努力非常重要，而尤其重要的是得到社会上一般人士的了解、支持与提倡。一个小小的阻力，足以颠覆音乐家十年的计划有余。

目前桂林乐坛的情况：教育方面仍以艺术师资训练班最为活跃；社会方面则有乐群社文化部主办的"乐群歌咏团"及桂林各歌咏团体联合举办的"歌咏晚会"等；出版物方面有师资训练班的《音乐与美术》月刊、林路君主编的《每月新歌选》、《救亡日报》副刊《音乐通讯》等。

听说省□□□□省立□□馆□□□省立艺术馆，分为音乐、戏剧、美术三大部门；人力物力均得到解决，桂林乐坛的前途是未可限量的。

（原载《扫荡报》1940年1月27日第4版）

① "吴"指吴伯超。（编者注）
② "满"指满谦子。（编者注）
③ "比"指比利时。（编者注）

与《新歌初集》编者论和声

新知书店不久以前出了一本二百多面的歌曲集,整个的书名是《二期抗战新歌初集——附新音乐教程》,编者为陈原、黄迪文、佘荻、佘虹似等四位先生。

歌曲仍以旧的——与别的抗战歌集(名目繁多,内容一律)互见的居多。虽然这本书的编辑总算比较负责的了,不但大体下过整理的功夫,还附有不少自撰的理论文字。

可惜我忙于许多不相干的事,竟未能将全书从头读一遍。近来因为想找一两首较好的齐唱歌曲,偶尔翻开此书,无意中读到一段论和声的文字(P.159①),觉得不无愚见,写出来,求教于本书的编者及诸位读者。

文中对于"和声"所下的定义,便似乎有欠妥的地方。原文:"结合两个以上协和的音,同时共鸣起来,叫做'和声'。"我们知道和声并不见得一定是"协和"的音的组合。即令从西洋古典派音乐的立场看起来,这句话也都说不过去。随便举个例罢:长音阶导音 **7** 开始构成的三和弦,我们不承认它是和声么?——它是普遍地为一般作曲家所引用着的(常在第一转位)。这个和弦从根音到第五音就含有一个不协的音程,所谓"减五度"。又,本书编者也承认和弦有些包含四个、五个以至六个音的,姑且丢开五个、六个音的和弦不论,单就四个音来说罢,其间包含四个音的和弦是不是一个"七度音程"?七度音程,无论其为"大"、"小"或"减",都是不协和的,又如何解释呢?至于欧洲近代的新派和声,那是几乎以"不协和音"为主的了,不协和的大小二度成了新派和声的宝贝,更说不过去。而之前国人(如赵元任和已故的黄自)试作的中国风味的和声,也是不能避去不协和音的引用的。其实如果一首乐曲自始至终由协和音构成,其和声反而显得非常贫弱。原文中"共鸣"二字也用得不甚恰当。"共鸣"是"音响学"上的一个名称,意谓某一振动体发响,其振动可影响别的能产生这个音的同音或一泛音的振动体也同时起振动。原文的意思大概说构成和弦的几个音同时"响",但是不好随便引用"共鸣"这个名称的。

因为对于"和声"具有这种不完全的见解,所以以为"最普通的和弦是这几个——长音阶 **135**,**246**,**357**,**46i**,**57ż**,**6iȝ**;短音阶 **6iȝ**,**246**,**57ż**,**46i**,其中尤以 **135**,**46i**,**57ż** 三组最常用"。殊不知长音阶与短音阶的区别在彼此出发点的不同:长音阶的 **135** 即等于短音阶的 **6i3**。为什么其中尤以 **135** ……最常用呢?这在短音阶里便大谬不然。大约因为编者所见短调乐曲太少。然而有人统计,欧洲已有定评的最伟大的作品,几乎全都是写在短调上的。再譬如短音阶第二度上的所谓"上主和弦" **72̣4̇** 与长音阶第二度上的 **246** 是同样重要的,编者却略而不论。编者仿佛很害怕"不协和和弦"(简直不想承认它们是和声!)似的;其实它们是作曲家的家常便饭,只要善于处理。反而编者所认为最普通的长音阶

① 指《二期抗战新歌初集——附新音乐教程》的第159页。(编者注)

三和弦中的 **3 5 7** 倒是不大普通的呢,它的用法是受着相当限制的。①

实在,编者对于"不协和音"的看法是欠高明的。他以为"只要那个不协和的音是作为'过渡'或'辅助'用,在和声学上是被允许的"。其实这些"经过音""辅助音"——还有"换音""先来音""留音"等统称为"不重要的不协和音",不但"被允许"呢。

这里我想向编者提一提:不协和音是普遍地可以用的,只要处理得好。这种处理,称为"解决"。有时太不协和的音还需要"预备"。

即如编者所举《救国军歌》的例子,那个 **7** 字固然可以当作"过渡"的性质,其实也可以把整个的 **7 6 2̇** 看做一个独立的和弦;这是从导音 **7** 开始构成的四个音的和弦,所谓"导七和弦 **7̣ 2 4 6**",省略了三度音,而重用五度音。还可以说它是从属音 **5** 推演出来的和弦呢。**7** 到 **1̇**,**6** 到 **5** 便是不协和音的解决。

编者推荐贺绿汀译的《和声学理论与实用》一书,这书虽不十分好,我倒要劝编者自己多用点功读几遍呢。

至于以为三部合唱就是三和弦构成,二部合唱是把它减去一部,四部合唱是把它增加一部。这样说,虽然文字和数字上看起来,没有什么不妥;但总觉得有点皮相之论。我们知道四部和声才是和声的正常状态,它不但为四部合唱之所本,而其他的器乐曲,或最为复杂的管弦乐曲也莫不以此为基础。故四部和声才是主要的,三部二部反而为其省略的结果。

原文谓"四部合唱"在"三和弦"中重复一个音,于是得到四个"平行"的旋律。所用"平行"二字亦不妥。"平行"是和声中曲调(旋律)进行状态的一个名称,除此以外,还有"反行"和"斜行"。怎么见得所得的四个曲调只是"平行"的呢?

"轮唱"是一种卡农的形式,所本的理论为"对位法",编者笼统说什么"同一原理"也是欺人之谈。

编者论和声与表情也有不为我所同意之处:编者把歌曲分为什么"硬歌"和"软歌",说"硬歌"配上和声便有"软化的危险"。但随后他又引用了一个足以打自己的嘴巴的例子:黄自的《抗敌歌》。编者引用之余,大为赞赏,誉为"内容非常丰富充实"。然而,这是"硬歌"呢,还是"软歌"呢?如其编者无法说它是"软歌",那自然就是"硬歌"了;说是"硬歌"罢,却又配上了足以"软化"的和声!岂是配的"硬和声"么?想来想去,实在越想越糊涂。

一路写来,不觉写多了,还是打住罢。

我有一点感想——这大概是"右倾"的感想:觉得现在的青年胆子太大了,自己对于某一学问还没有入门(至少还没有能够消化)便开始著书立说。这种勇气固然可嘉;不过贻害读者,却也铸成不可宽恕的罪恶。

但我却没有深责本书编者的意思,他们写文章的初衷未始不善;只是太大意了一点。

我的意见也不见得全对,还希望诸位读者和本书的编者赐教。

<div style="text-align:right">元月十九日,于望灯楼</div>

<div style="text-align:right">(原载《音乐与美术》1940 年 2 月 1 日第 1 卷第 2 期)</div>

① 长音阶应为现在的大调,短音阶、短调应为小调。(编者注)

谈 歌 曲

歌曲是诗与音乐的结婚。——自然这是指好的歌曲,坏的歌曲只好说是一种"苟合"。

歌曲不是纯粹的音乐,纯粹的音乐应该是"器乐"。器乐可以不假借任何别的艺术的力量,而自有其表现。抽象性是他的特质,比起歌曲来似乎难于欣赏。这种情形在欧洲很明显,学钢琴、小提琴或别的器乐的人称为"音乐家",而唱歌的人则称为"歌人"。不过歌曲,倘使诗与音乐的结合,十分完美,那应该相得益彰,彼此都有好处。贝多芬的杰作,九套交响乐,固然崇高伟大,而舒伯尔特①留下了几百首精金粹玉的歌曲,也同样有永垂不朽的价值。

歌曲因为有诗——具体的文字内容,感情易于把握,欣赏也就方便得多。因此可以说歌曲比器乐更容易接近民众,这是我们抗战音乐为什么以歌曲为主潮的原因之一。然而我们并不忽视器乐的价值,正因为她有抽象性才可以触到我们灵魂的深处,正因为她不假借文字的力量才真正是我们全人类的艺术。所以要是说歌曲可以帮助抗战的话,那么器乐就是实现"世界大同"理想的最好的工具了。

歌曲大体说来可以分为两种:"民歌"和"艺术歌"。民歌又可以分为真正的民歌和创作的民歌,前者作曲家的名字早已淹没,只有那些曲调则辗转留在民间;后者则为作曲家用民歌风格创作的歌曲,如美国作曲家弗斯特所作的许多民歌。民歌的曲调是比较单纯而朴质的。诗如果不止一则也可以用同样的曲调反复歌唱。或者可以说民歌□诗与音乐的结合不过分考究,唱起来顺畅好听就完了。但艺术歌则不同,她的诗与音乐的结合非常讲究,不但音乐的情感须与诗一步一趋,而且要合乎诗的自然朗诵。艺术歌曲需要一个具有特殊音型能烘托出诗的背景的伴奏,普通的是用钢琴。譬如舒伯尔特(可以说是最优秀的艺术歌曲的作家)有"歌曲之王"的雅号。谱歌德的诗《魔王》,伴奏部分便描写穿过黑暗森林的马蹄得之声;谱莎士比亚的《听,听,那云雀》,伴奏部分便描写云雀的欢唱,都是好例。

目前一般抗战歌曲当然大都属于民歌体一类的东西。合唱曲中只有黄自的抗战歌曲《旗正飘飘》、吴伯超的《冲锋歌》等可算艺术歌的创作;独唱曲中,拙作《勇士骨》勉强可以算在这一类。如果不单指抗战歌曲,则赵元任先生可以说是艺术歌的卓越的作曲家。

恰如戏剧方面我们需要街头剧,也需要舞台剧;文学方面我们需要报告文学,也需要纯文学;音乐方面我们需要通俗的及民歌体的抗战歌曲,也需要艺术价值较高的艺术歌曲,因为前者可以为抗战服务,后者可以提高我们文化水准。

三月九日,于望灯楼

(原载《扫荡报》1940 年 3 月 13 日《瞭望哨》第 1127 期,略有删改)

① 今译舒伯特。(编者注)

诗 与 音 乐

我在《谈歌曲》一文里曾经说过好的歌曲是诗与音乐的结婚,现在打算就它们的密切的关系方面再申说几句,也许对于诸君欣赏音乐,尤其是歌曲的时候略有帮助。

诗与音乐结合的方式有两种:诗追求音乐,或者音乐追求诗。——他们究竟谁是男性,谁是女性我却说不清。前者普通称为"填词",后者称为"谱曲"。填词除了古已有之(《浪淘沙》之类便是),一二十年前也盛行过一个时期,譬如丰子恺先生编的《中文名歌五十曲》,以及沈秉廉、陈啸空……诸先生为中小学编的音乐教材,多采用这种办法。这种在西洋名曲上填以中文歌词的办法,如其做得好——我们很容易想起一位已经出家的大师,李叔同先生,他的确有天分,而且对于音乐的理解很深,所填歌词的确优秀,给大家唱唱当然未始不可。抗战歌曲的鼻祖《打倒列强》不也是在一首西洋儿歌的曲调上填词,而风行全国么?不过这好像旧式结婚里的招赘,总得说是一种变态的结婚。如果写为民歌体一类的东西,另填一首歌词固无妨,但在艺术歌,这几乎就是不可能的事情了。作曲家之于诗是耗尽了心血去体贴她的每一句乃至每一个字而完成他的音乐的创作的,一旦填进意义完全不相干的歌词,那能够说不是一种罪恶么?严格地说,艺术歌不但不能够另填歌词,即使把原来的词翻译成另一种文字,有时也要减色不少。所以只有先有诗而后由作曲家为之谱曲,才能算是诗与音乐的结合的正常状态。

这是可喜的,抗战以来,大部分的歌曲,都是在这种正常的状态之下产生的,即此一点,较之于唱《打倒列强》的时代就有了很大的进步。

在这种音乐追求诗的情况之下产生的歌曲,才容易得到情绪吻合的效果,我们可以略举几首国人的创作歌曲,作为实例加以考察。

国人创作艺术歌曲的,赵元任先生不能不说是老前辈了。他以一本《新诗歌集》行世,均系佳稿。他因为是研究语言学的专家,故不但音乐的表情与诗一致,还能够兼顾及音韵、平仄、咬字等。惜乎我手边没有这本书,不能作具体的说明。

黄自先生写给他的学生们的一首合唱曲《抗敌歌》现在已非常普遍了。我们可以看到他的诗与音乐的结合是多么合理:诗的开始是问句"中华锦绣江山谁是主人翁?",由男的音一部单独唱出,音色沉厚,有如长者低吟。伴奏的钢琴部分弹着切分音的和弦,暗示出锦绣江山延绵万里(夏之秋在《中国不会亡》一曲的开始也抄袭这种伴奏音型,毫无意义,便成了"东施效颦"了)。答句"我们四万万同胞!"便由四部一起唱。恰合于诗的体裁,再由高音愤慨地喊出"强虏人寇逞凶暴",女中音同男低音先一拍,女高音同男高音后一拍(不一致),但随即"一致"唱出"快一致永久(有人改为持久,甚善)抵抗将仇报"。下一段(这是所谓"第二主题")变化一点:"家可破,国须保!身可杀,志不挠!"各声部争先恐后唱出,织成一种复杂而又不紊乱的音响,非常美妙。此刻伴奏部分的右手却弹着另外一个独立的曲调,不会"锦上添花"。

"一心一力团结牢!"之句则各声部与钢琴都用"齐奏",这表现"一心一力"和"团结牢"还不够么?最后"努力杀敌誓不饶!"重复一次作结,从容不迫。

第一次"誓不饶"的和声,低音部用所谓"长音"使得和声很厚而不协和,来表现激昂的情绪,"饶"字上加上了"延长记号"成为全曲的"焦点";第二次用原来速度,进于主和弦作结。——我们听一首歌如其不能体贴这些作曲家的苦心、微妙的部分,那是不配称做"知音"的呵。

独唱歌曲,我一时想不起有什么抗战作品可以做例子。好在只要说清楚这个道理,不妨仍旧引用黄自先生的作品——《春思曲》。我不再像前一个例子那样仔细地分析了,只指出几点来:这首诗的开始是"潇潇夜雨滴阶前",它的前奏只有一小节,弹着单纯的两个音,便暗暗衬托出了这首诗的背景。诗的第二段"小楼独倚……"伴奏部分早已转入了较高的音。"更妒煞无知双飞燕,吱吱语过花栏",钢琴左手超越右手弹奏的音便是燕语吱吱了。"忆个郎远别已经年",钢琴在低音部分两度模仿唱的曲调,颇有悠然遐思之意。"恨只恨……"的"恨"字用了一个四六一三的所谓"副七和弦",而且在"第三转位",极不协和,真"恨"得可以了。

拙作《勇士骨》也是"东施效颦"的作品,大概在最近教育部编的《乐风》双月刊第二期上发表,不妨先在这里做做广告,将来再求教于诸君。我在歌唱的部分试用了近于朗诵的曲调,而在伴奏部分则描写战场的荒凉。

齐唱的歌曲一样可以有丰富而与诗意吻合的表情,这只要诸位听过我指挥的陈田鹤先生的作品《巷战歌》便可以相信。虽然那些强弱及气势的解释是我自己的,不过要不是他的诗与音乐的内容那么一致,我是无能为力的。

从前面的文字看起来,诸君当可以了然诗与音乐在歌曲里有多么密切的关系。我们欣赏一首歌曲如果不能够领略到这些细微的好处,岂不是蒙受了一种难于欣赏的损失么?

<div style="text-align:right">三月十一日,于望灯楼</div>

(原载《扫荡报》1940年3月14日、16日《瞭望哨》第1128、1129期连载)

创作与演奏

画家画就一幅画,诗人写出一篇诗都已经算是完成了他们的创作;但作曲家把他的思想与感情织成音乐记在五线谱上是还没有赋予生命的,如果不经过演奏的话。

所以,音乐的创作与演奏是两方面的事——她被称为"二重艺术"。

在音乐,创作的人不必会演奏,而演奏的人也不必创作。贝尔约是法国十九世纪的大作曲家,其管弦乐作品异常灿烂,然而他所擅长的只是弹弹不登大雅之堂的吉他,连钢琴都不懂呢!舒贝尔特①总算"大家"了,但他谱歌德的诗《魔王》,其伴奏部分疾速的"三连音"自己竟弹不来。确有许多歌曲作家自己是连音都唱不准的;但他们写出来的作品却十分美妙。反之,却里亚平②是世界有名的低音歌王,爱尔曼是世界有名的提琴圣手,但我们并不多见他们的创作。这很明显,创作完全是属于脑子的事,而演奏则偏重于手指、声带等肌肉活动。这样讲,更容易理解贝多芬的许多伟大而深刻的作品为什么完成于耳聋之后。这并不是说作曲家可以凭一种什么死的公式——通常称为"理论"的——去作曲,他所依赖的是"想像力"(或称"心耳")。晚年的贝多芬,其肉耳固然聋了,但他的心耳却非常锐敏呢。

自然,创作与演奏也不是不能够合二为一的。譬如欧洲中古世纪有许多所谓"行吟诗人",他们便是自己作诗,自己谱曲,然后抱着竖琴,边走边唱。再譬如乐曲中有一种称为"即兴曲"的,便是钢琴家坐在钢琴前,随想随弹,以后再凭记忆所及录在谱上。又譬如萧邦③、李斯特等他们都是钢琴优秀的演奏家兼作曲家,他们弹奏自己的作品,也可以算是创作与演奏合二为一了。

不过通常,创作与演奏总还是分开的。这里有一个问题:究竟演奏是作品的再现呢,还是演奏本身自有其生命与表现? 这事在乐坛争执得很厉害。罗平斯坦④弹萧邦的《葬礼进行曲》在乐谱记着"最轻"的地方,却用了九牛二虎之力,弹得"如雷贯耳"!他的意思是演奏别人的作品,须能够表现自己的情感。但有人认为这样不尊重作曲家的原意,任意改动对于作曲家是一种侮辱,而加以反对。

音乐是"时间艺术"。它的特点是一个音响了随即就消逝了。即便是"即兴曲",待作曲家就记忆所及录在乐谱上的时候,已不复是他演奏时的本来面目了。指尖触到键盘的动作是非常微妙的,这些动作又随着感情的起伏而受其支配,严格地说,音乐作品不是会完全"再现"的。演奏了一遍,一遍就过去了,再奏一遍,那决不能说与原来的毫无差异。因此我是不同意于斤斤较量死板的拍子与强弱(须知乐谱实在是很不完全的记录)。但我也不赞成罗平斯坦

① 今译舒伯特。(编者注)
② 今译夏里亚宾。(编者注)
③ 今译肖邦。(编者注)
④ 今译鲁宾斯坦。(编者注)

一派的"借题发挥",完全不顾及作曲者的原意。我以为好的创作都是有丰富的感情的:贝多芬的悲怆,萧邦的哀愁,孟德尔颂的婉约……演奏者须善于体会这些作曲家的感情,而用他们自己的"口味"表现出来,才算得体。

<div style="text-align: right;">

三月十六日,于望灯楼

(原载《扫荡报》1940年3月19日《瞭望哨》第1131期)

</div>

行都乐坛①

"中央训练团音乐干部训练班"曾于二月三日在该团团部大礼堂举行第二次师生联合演奏会。节目包含大合唱、二胡独奏、二重唱、大提琴独奏、女声合唱、男声合唱、独唱、三重奏、小提琴独奏,最后又是大合唱等十项。

大合唱由该班组长满谦子君指挥,有《抗敌歌》《旗正飘飘》《海韵》《中国人》等曲。

二重唱由该班教官洪达琦女士、劳景贤君担任,唱凡尔第②作曲的《茶花女》(意大利文歌词)。

独唱由该班声乐教官胡然君担任,唱陆华柏作曲的《勇士骨》及自己的作品《抗战必胜歌》等曲。

其余器乐节目,由该班教官张贞黻、戴粹伦、洪达琦……诸君担任,所奏均属名曲云。

另一个音乐会排场很大。完全的名义说来话长:"成都""华西""金陵""金女大""中央""齐鲁"五大学的"基督徒学生联合歌咏团旅渝音乐演奏会",并特请留渝诸名家如喻宜萱女士等及吴伯超先生指挥下之励志社管弦乐队参加演奏。日期是二月十四日及十五日两晚,地点在豰泰大戏院。

节目非常丰富,有十八项之多,外加歌剧。

可惜这样的音乐演奏会太"高尚"了,不类黄面孔、矮鼻子的人所开。把节目单翻阅一通,不但感觉不到音乐艺术与时代的关系,几乎连国籍都要恍惚。演奏的乐曲十分之九点五以上是西方大家的作品。这且不论,歌曲歌词中西文(尤其是英文)是正常,中文是例外。

仅有的几首中文歌《抗敌歌》《我所爱的大中华》《家乡》《旗正飘飘》(如是而已)等都是远在抗战以前的作品。其中《我所爱的大中华》也完全没有一滴黄帝子孙的血液在内,盖此曲原系当尼才梯③所作,而硬填以中文歌词,殊不知彼所爱者乃"意大利",而非"中华"也。

大合唱,英文;男四音合唱,英文;独唱,英文;女声合唱,英文……英文,英文,英文!我很奇怪他们为什么不把《国歌》也译成英文唱?

他们把 orchestra 一字译为"弦乐合奏"也是欠通的,应该是"管弦乐合奏",弦乐合奏是光指 string④ 的乐器而言,从这一点小事可以看出他们实在太过"洋化",而对于简单的本国文字都不能够理解。教育部最近通令各大学注重发扬我国固有文化,而他们似乎做着与这毫不相干的事。

<div style="text-align:right">二月二十九日,于望灯楼
(原载《扫荡报》1940 年 3 月 28 日《瞭望哨》第 1138 期)</div>

① 本文署名花白。(编者注)
② 今译威尔第。(编者注)
③ 今译多尼采蒂。(编者注)
④ string 指弦乐器。(编者注)

所谓新音乐

目前颇有人以"新音乐"三字为标榜,我迂腐的见解觉得是不必的,吾人今日以为"新"者,他日未必不"旧";吾人今日以为"旧"者实乃过去之"新"。更有时吾人以为新者,其实是昔人研究所抛弃的渣滓!

我们现在已不是闭关自守的时代,不得不放开眼光看世界乐潮的趋势,他们已演进到一个什么程度。我们以为新的,别人也以为新么?

音乐是艺术,其理论是学术,这是没有可闪烁其词的余地的。艺术与学术同为人类文化的水准,吾人躲在家里硬说大刀是新武器的时代早已过去了。

以"新音乐"三字为标榜的人,到现在为止,还没有产生过像样的"新作品"。他们连**1234567**的所谓长音阶也还不敢反对。这在欧洲已经是陈旧不堪了!欧洲的近代音乐早已否认了这些;不宁惟是,调性与小节的约束都早就不顾了。还有许多在我们中国作曲家尚未学会的理论,他们也早已抛弃了。——这一点我得劝劝以新音乐为标榜的人,根本不用再去啰唆,用功;我们已经比欧洲的新作曲家更新,早就完全不理会这些。可以引证胡适之先生作新诗的说法:他们的"新音乐"是"放足",而我们才是"天足"。——这个天足也许很"天真",美不美我可不敢担保。

或云我们中国所谓"新音乐"是指"思想"的新,歌词里充满了革命的字眼,这是"文人"对于音乐的看法,我不愿有所论列。

以"新音乐"为标榜的理论文字,我略读过两篇;也许我生性愚笨,也许我脑筋顽固,总觉得他们的高见不敢不假思索地加以接受。他们论作曲,可以完全不顾到什么法则——研究前人作品而归纳出来的宝贵经验。——而空空洞洞地说什么思想正确了,自然就会作曲!思想是艺术创作的基础,我理会;然而说什么思想正确了,自然就会作曲,我却糊涂。

我以为今日一般研究音乐的朋友们,还是老实一点的好,不要故意标新立异;我们的工作有价值,后人自会加上一个"好"字,我们在骗人,"新"亦枉然。

如果他们这种说法,只有他们自己听到,我也不必写这篇文章;问题是他们俨然以学者的态度,来写文章,编书,骗年青的人,我就忍不住了。

<div style="text-align:right">四月十九日晨</div>

<div style="text-align:center">(原载《扫荡报》1940 年 4 月 21 日《瞭望哨》第 1152 期)</div>

伴奏问题

担任教学音乐是很困难的,特别是在本省设备极为简陋的中小学里。而这样的中小学却占着最大多数。即令是省会所属各校,能有风琴的已不很多;至于外县乡村那自然是更无论矣。风琴虽然是有"国货"的,但其中主要的件头如簧之类仍系舶来品。而且内地也没有装造的工厂。现在风琴的价格已同别的物质一样飞涨,而且还不容易购买。

因此我们不得不想一种别的乐器来代替他,解决音乐教学上的伴奏问题。

其实把风琴当作音乐教学上伴奏的乐器,也并不是十分恰当的。除了设备费较大和不易购买的原因之外,还有:第一,奏法困难——一般人弹风琴不外两种弹法,一种是右手弹曲调,左手则弹一个"八度"齐奏,自始至终。这可说还是比较"老实"的弹法。另一种便是右手弹曲调,左手胡乱加些不相干的音上去。仿佛叫做"加花"。这两种弹法都是我们国人自己发明的。我们晓得风琴是一种"复音乐器",弹奏和声是他的特长。而和声是必须依照乐谱弹的,决不可任意"加花"。这样依照乐谱弹奏便需要一个相当长的时间学习。如果用这种复音乐器齐奏曲调那是没有道理的。第二,风琴含有宗教意味太厚,我们一听到风琴声音就容易想到教堂里的光景。他的音响是沉重威严的,缺乏活泼轻快的意味(钢琴无此性质,可是更不容易购置),与儿童的快乐活泼的天性不相宜。当然他也有好处,譬如音率准确、能奏和声等。

不过我的意思是当我们不容易购置他的时候,倒不妨舍弃他而找寻另外的乐器代替。本来在欧洲也有许多音乐教师教音乐时是用小提琴的。不过小提琴不但演奏的技巧繁杂,更不容易买到。而且以现在的价格,弦价之昂贵,恐怕一般音乐教师辛苦一月所得的薪金还不够弦的消耗!

我便想到"土产"方面。在许多国乐器中适用的恐怕要算二胡了。他是很近于小提琴的,却比小提琴容易得多:他只有内外两根弦,弓法也很简单。除掉了价钱、容易购置外,他是以奏旋律为主的,很近于歌唱的声音。

我因为想明了这种用二胡伴奏音乐教学的理论通不通,曾花了两个礼拜时间学习他的演奏。我曾研究过已故二胡专家刘天华先生为二胡作的曲,不过我并不是想试验二胡本身所能达到的艺术的境界,而是尝试他能否应用在普通的音乐教学上,我的结论是肯定的。

我可以报告我尝试的经验。我对于国乐是没有丝毫根底的,我完全不会拉一个小调或京戏,我仅仅凭我的一点普通的音乐理论的知识,把内外两弦定成一个"完全五度",外弦相当于标准音 A,内弦则为 D,把内弦当"主音",外弦当"属音",就是 D 调了。把内弦当"属音",把外弦当"上属音",就是 G 调了(其实任何一个调子都是可以的)。我没有练习过几天,已拉熟了许多西洋民谣,那是在性质上同我们许多中小学音乐教材极相似的乐曲。我相信二胡不但可以拉曲调,还可以拉和声,他是拉着与歌声成对位式的进行,或者拉着分解、和弦伴奏,都是值得我们研究的有趣味的事情。

应用二胡于中小学的音乐教育上,比较困难的,是教师必须本身具有辨别音的准确性的耳!其实唱歌又何尝不需要锐敏的耳呢?——这是学习音乐的人的第一个条件。

我想,二胡不仅可以应用在伴奏上,还可以当作学生选习的乐器之一。他日此种乐器的构造再加以改良(音量不大是一个缺点),演奏的人才辈出,也许可以为我国乐坛放一异彩呢。

<div style="text-align:right">五月二日</div>

(原载《扫荡报》1940年5月6日《瞭望哨》第1167期)

关于"纪念黄自先生遗作演奏会"
——兼答周辛、胡伦两先生

纪念黄自先生遗作演奏会开过以后，《扫荡报》《力报》曾先后刊载了周辛及胡伦两先生的评论。在桂林，每次开过音乐会很少能够读到正式的批评文章；这一次不但是破例，而且都贡献了我们以为很可宝贵的意见，真使我们觉得兴奋、感激。

以下我打算就二位先生的意见再说些我自己的。有的算是补充，有的算是解释；还希望周、胡两先生及诸位读者多多指教。

先从合唱说起吧。"桂林合唱团"是临时组织的，可以说因了要演唱黄自先生的遗作才有这个组织。队员人数约有一百，除蓝乾碧、刘叔华、章钟兰、阮思琴……诸先生是以个人的资格参加外，其余均系桂林中学、国防艺术社、乐群歌咏团及艺术师资训练班等团体所选派的优秀分子。指挥一席，由筹备会推华①滥竽充数。所幸各队员对于歌咏均有根底，如果唱得不大坏的话，那都是他们的功劳。周辛先生的批评甚为正确，《旗正飘飘》第一临近收束处的确欠整齐——各部的 rit. 不一致，而且我以为整个的 tempo 也慢了一点。胡伦先生对于合唱团本身的建构是可感的。不过我不能尽同意他的意见。我们因为恐怕主调不显著，将第一部的人数特别增加到三十位以上（有些名字写在第二部），而第三部仅有二十余人。胡先生说第三部的音太强，反把主旋律的 soprano② 压低下去，我以为并没有这种倾向。尤其是"压低"二字的"低"字，很费解呢。我以为倒是第二部的声音稍觉不够，实际上我们只有十几个 alto③ 呵。

胡伦先生对于《抗敌歌》与周辛先生正持着相反的见解。胡先生认为第二乐段第二助慢的起处杂乱了一点，我倒要请问胡先生看过原曲没有？那里是不是第一、二、三、四各部依次进来（各差一拍），以 imitation④ 为主。黄自先生的意思大概是暗示各部争道着"家可破，国须保；身可杀，志不挠"。这地方比较难于指挥，我用过功暗记它的和声，而觉得胡先生所说的并不很对。

胡先生又说"听说《旗正飘飘》有错误的地方"，我很希望胡先生打听清楚了明白指出来。

关于独唱和重唱节目，周、胡两先生的意见比较接近。不过我以为周先生所论似乎更为客观一点。

两位先生对于潘砚文女士的独唱节目一致表示不满，我应在此稍加解释：潘女士在国防艺术社服务，本非专门研究声乐者，自不能与狄、蓝、刘诸先生相提并论，好在她的年纪尚轻，学习的机会还多。

① 陆华柏在该时期文论中有时署名为"华"。（编者注）
② soprano 意为"女高音"。（编者注）
③ alto 意为"女中音"。（编者注）
④ imitation 意为"模仿"。（编者注）

胡先生提出一个"男声四重唱"的节目令我非常惊异,因为我们的音乐会并没有这样的节目!我想大概是他弄错了,把 double duet(也有四个人在台上)当作"四重唱"了。

蓝乾碧女士的歌喉是值得我们赞美的。周先生说的对:"发音甘甜圆润,咬字俏皮。"音量不足我以为不是什么大病,因为音如牛鸣并不见得就是顶好的音乐。她唱《玫瑰三愿》中"我愿那红颜常好不凋谢!"的"红"字不也是很嘹亮的么?蓝女士这一次为我们开音乐会特地从柳州赶来,这种热诚是我们非常感激的。

我觉得我们实在不能以为某人的节目为听众所热烈鼓掌的就是"好"的、"成功"的。先生以为最成功的真是《农家乐》了。我却觉得这首齐唱实在说不上什么成功,只是趣味稍浅一点。反之,女声三部合唱《山在虚无缥缈间》第二天晚上唱得很好的,听众对她却非常冷淡。

最后,我有一点对于听众的批评,就是秩序仍旧太坏,嗑瓜子、谈笑之声盈耳,使我们觉得台下并没有真正欣赏音乐的空气。

<div style="text-align:right">五月十五日</div>

(原载《扫荡报》1940年5月16日《瞭望哨》第1177期)

《华柏歌曲集》自序

[编者按]① 爱好艺术的朋友们,你们看一个音乐家他是怎样成功的,并且又是怎么样在谦虚地贡献他的第一部作品。

今年夏天桂林东郊江苏义塚添了一座新坟。那里面长眠着我的父亲。

父亲死了,第一个问题就是"钱"。在困窘中幸得友人沈士庄兄慨借二百金,始克草草料理后事。死者已矣,我们活着的还要吃饭。穷极无奈,得到编本歌集换几个钱的灵感。

对从旧稿堆及朋友处搜来的结果,略加选择,得独唱歌曲千首②,齐唱歌曲十五首,二部合唱一首,大合唱七首,儿童歌曲六首,及编曲五首——共三八首③。以任意的次序排列,汇为一集。

这些东西大部分都是抗战以后写的,只有《万里长城有主在》原来是独唱曲,现在改编为独唱及合唱的《抵抗》,儿童歌曲《义勇军》《蚂蚁》及齐唱歌曲《公民歌》等曲是在抗战以前写的;前三首并在江西《音乐教育》月刊上发表过。

独唱歌曲中《故乡》是在二十七年④春天作的。仿佛记得有一次在桂林独秀峰前美术学院听了蓝乾碧女士唱黄自先生的《玫瑰三愿》,很受感动归来作成此曲。是年五月广西音乐会假座新华戏院举行盛大的慰劳前方将士音乐演奏会,此曲得梅经香女士首次演唱。

《勇士骨》是为广西音乐会第七次音乐演奏会胡然先生独唱而作的。

《我有一个报告》的歌词略有改动,也来不及征得原作者的同意了。

齐唱歌曲有几首是"奉命"之作。

《我们昂首入战场》大概是我的作品中最深入民间的一首。我曾在米粉店听见伙计哼此调,笑问所唱何曲,实在比我在高贵的音乐会里听到名家唱我的作品尤觉感动。

《公民歌》是从前湖北省办公民训练时作的。我自己曾在武昌武胜门外第一纱厂附近某小学教过苦力、洋军夫及零售贩者唱。现在找出来看看,觉得很亲切,故把它也编入。从前是有附点的。附点这玩意儿一般人唱不准;要是我现在作一定不这么作了。——故我率性把附点删去了。

《学生军军歌》原为广西学生军作。为了它能够让多一点给青年朋友们唱,我把"广西"二字擅改为"中国"了。

《扫荡报社社歌》是一夜作成的,这首歌的曲调还自然,故我让它也在这里占一页篇幅。

① 此书中类似之"编者按"中之编者,皆为原期刊之编者。(编者注)
② 原文有误,应为"四首"。(编者注)
③ "三八首"即为"三十八首"。(编者注)
④ "二十七年"指民国二十七年,即 1938 年。文末"廿九年",即 1940 年。(编者注)

其余的没有什么可说。

二部合唱只有《磨刀歌》一首,这歌曲还很流行,也把它选入。

大合唱中《抵抗》一曲前面已经提过。记得今年夏天我在梧州街头听见百货商店的留声机唱诵此曲,似为一位女士独唱,操国语,但听得出广东口音;这且不论,他们把我的作品灌音,一个大子都没有给我呢!好在乎反正我不谙广东话,即令询问他们得到答复,听不懂也是枉然。

《抗日合唱》也有几句话要说:记得光未然先生把这首歌词登在《武汉日报》上征求谱曲,我那时在桂林省府图书馆读到这段歌词即抄下来谱好了挂号寄去,杳无下落。后来在《战歌》上看见夏之秋先生以同样的歌词谱成的《最后的胜利是我们的》,我发觉我们不约而同地用了类似体裁、调性;甚至独唱部分的曲调都有些仿佛!以后我便不大敢提到它了,恐怕别人疑心我是抄袭的。后来广西音乐会筹备开第七次演奏会,胡然先生看见了这首东西,他鼓动我拿出来唱。过后我自己看看,觉得确也有很多地方不同。现在才敢拿来发表。

《保卫大西南》是在南宁刚沦陷时,应广西省艺术师资训练班学生之请而作的。词曲一气作成。这首东西因为得《扫荡报》社印一万份分送,及曲调本身简单,易于上口,故同《我们昂首入战场》一样,不数日即传播远近,弄得我自己都很惊异。后又被艺师训练班合唱队编为合唱曲。记得当初学生开会要我作一首这样的东西时,我很犹豫不决,因为觉得历次唱一次保卫大什么的唱曲,结果总是不得不忍痛撤退,虽然为了全面抗战,不争一点一线之得失,但总觉得有□①言行不一致似的。一天晚上阮思琴兄又告诉我学生要我作曲的话,当时我一转念:西南已不比别的地方,不但是支持□期抗战的根据地,且山脉重叠、地形复杂,已使我们处于有利的地位了,应该予敌人以严重的打击才好。是晚曲成,收束处殷殷以"伟大的胜利就在眼前!"相期。不料数月后果有昆仑关大捷;而今南宁且收复矣!我心里的愉快尤不是别人所可想像的。

儿童歌曲中有几首歌曲是为广西省会儿童歌咏比赛会而作的。编曲我采用了刘雪庵先生的《长城谣》,贺绿汀先生的《可爱的家乡》,古调《苏武牧羊》,郑律成先生的《延水谣》及已故张曙先生的《壮丁上前线》等曲。或编为女高音独唱、歌队伴唱,或编为女声三部合唱,或编为混声二部合唱、四部合唱等。这大抵为了艺师训练班合唱队缺乏材料时应急需而编的。

本来近几年来,写的东西不仅这一点,或因已丢掉,无法搜集;或因太坏,看了头痛:我都把它们弃而不顾了。

我十八岁时考进武昌艺术专科学校绘画系的预科,本打算潜心习画的;画了半年的石膏模型,毕竟敌不过楼下纪念碑侧钢琴声音的诱惑,而改习音乐了。

最先给我相当严格的音乐教育的钢琴教师,我应该记住,她的名字叫 B. Shoibet,一个中年的白俄女子。我完全不懂俄文,只能用简单的英语同她讲话。记得有时我用功的结果,她拍拍我的头,用生硬的中国话说"你顶顶好!"。弄得同学们都哄然大笑。这样学了将及两载,她因故到哈尔滨去,以后就没有再看见她了。

① 疑为"点"。(编者注)

作曲方面，我得益于陈田鹤先生最多。写不出像样一点的东西来，实在只能怨自己太笨。

最后，这本小集子之能够问世，我应该感谢沈士庄兄。他给与我很多鼓励；还有林洛兄、萧听兄，他们帮助我出版。

<div align="right">桂林，廿九年十一月</div>

<div align="right">（原载《扫荡报》1940年11月24日《星期版》第52期）</div>

1941 年

病中小言

在要开音乐会的前两天,就吐了几次血,病倒了。

睡在省立医院"普西"第七号病床上已将近十天。虽则病倒了,心里却很安慰。这不仅因为有许多同学同事以及朋友们不断地来看望我,给我精神上的慰问或物质上的帮助或赠予,使我铭感不已;而且音乐会的许多工作在许多同学同事以及朋友的热心与努力下,各方面都进行得很顺利和圆满。听说音乐会就要在今晚开了!

我很兴奋,可是医师的话犹在耳边:"一点也不要动!"一点也不要动,我是连动的机会都没有了;只好躺在床上,默想今晚的盛况,并祝诸位朋友演奏成功。

(原载《扫荡报》1941年1月9日第4版)

病

一个颇为贫困的人生病,对于其周围的人们的友情可以说是一种非常准确的试金石。尤其因为他这种病或许会引起绝望的结果,因为世人的交情常存在于当你尚能活动,尚能起作用,或者说还尚能为他所利用的时候。如果你得了严重的疾病倒下来,这正好像一匹已经受了伤的马,乘骑的人要是不想宰掉你,已属万幸。

这个世界就是这样的一个世界。

这是我在病中深深地感触到的一点。所幸在我周围的朋友之中属于这一类的人为数尚不多,而他们我似乎也可以不必认为是朋友。这些人,在用得着你的时候,他会装出一副皮笑肉不笑的面孔;而在用不着你的时候,则会使出他最卑鄙的手段。我周围的朋友之中倘使属于这一类的人太多了的话,那我的病一定要一天沉重一天下去,然而,我应该感谢上帝,我究竟有着真诚的、超出了利害关系的朋友。他们不断地给与我安慰,使我有时竟忘记了可怕的疾病。

年纪越轻的人感情越真挚,我想大致如此。的确,我在病中感到最真切的友情的,除了几个至友外,应该算是学生了。当我知道了我的女学生们看了我的病状回去后竟流了眼泪的时候,我心里真是充满了说不出的感激呵,可怜的学生们,他们都是没有收入的,然而竟拿出了他们父母给他们念书的钱,凑了差不多一百多元——这在意义上是比一万元还要多啊!——送给他们的先生做医药费。当我的至友沈君带了这些钱来给我时,我是多么惭愧和难过呵!我不肯受;他说这是学生们出于自动而且诚□①的举动,要我不必推却。事实上我是每个月都要预支薪水过日子的,一病下来,不但医药费无着,即一家老小的生活都成问题,因此也就只好厚脸收下来了。

记得病初起时,突然吐了几口血,母亲急得糊里糊涂,妻子抱着一岁半的小孩发呆。我自己则睡在床上什么都不敢想——想什么呢?父亲将近六十岁吐血,我则三十岁都不到就吐血;父亲在今年夏天与世长辞,这些凄惨的景象还在目前,我自然很容易联想到自己。死,本来没有什么可怕;可是我如何能够抛弃五六十岁的老母、二十多岁的妻子同一岁半的小女孩而不顾呢!学生、同事、朋友一批一批地来看我,他们来看我时我总觉得眼睛湿润得很,这大概是一种感激的心情使然。一个学生黄女士问我要不要请医师,我说不用;因为我知道已经没有钱了呵。可是她走后仍旧请了一位医师来,他非常仔细地检查了我的肺部,并为我注射止血剂。她为我代付了诊费,可是坚决不告诉我这数目。后来听说医师也很感动,自动减少了照例的诊费呢。至友沈君为我代付了针药的钱;另外一个男学生张君则送了我一瓶价值二十五元的鱼肝油。

① 疑为"心"。(编者注)

几天之后,我进了省立医院。学生、同事、朋友不断地来看我,送东西给我。我因为心里很安慰,病状也就没有更严重下去。饭吃得,觉睡得:这对于我的病是一种最好的转机。不过主治的医师仍抱着相当的悲观,他说肺结核在我这样的年龄非常危险,要我长期休养。

"医师,我不可以长期休养的。假如学校当局晓得了我的病需要长期休养的话,说不定他们会辞退我;这样我不但没法休养,连一家大小都要饿死了!"我随即恳求他说一个期限。

"至少须休息一年。"他冷冷地说。

一年"有期徒刑",我马上想到这一个类似的名词。

多幸同事们在我刚病倒时做了一个呈文给此间某重要人物,谓我因公致疾,病假期间薪水请照给;这一点总算承某重要人物批准了。这批准的代电我珍藏在怀里,预备在有人打官腔时,万不得已,拿出来,挡一挡;一个人在危急之时总有些无赖的,我想。

肺结核是可怕的病症,加上医师的悲观表情,我自然吃惊得很。这时幸亏有另一个病人安慰我。我是住在普通病室里的。所谓普通病室是一个大房间,摆了十几乃至二十张的病床,睡满了各样的病人。不久我同这些病人都发生了深厚的友谊——这可算是我病中的插曲吧。我睡在第七号病床上;我对面的是第八床,睡着一个年纪同我相仿佛而面貌颇清秀的病人,精神很好,常常在唱歌。他是神经衰弱病患者,在这里睡了差不多半年之久,可算这间房里资格最老的病人。他告诉我他曾患过很严重的肺结核:吐血,发热,肺已经烂了一部分!但他现在好了,并且肺部很健全。他得肺病时在上海英国监牢里,医生见他是国事犯,极表同情,尽心医疗的结果,没有几个月的工夫就康复了。他劝我第一要"乐观",不要怕!我照着他所说的做。可是一看见主治医师悲观的表情,就支持不住了。医师走了,他再劝告我一番。因为他是肺结核的过来人,我自然常常请教他。后来有一位朋友来看他,他却笑着介绍给我说:"他是肺病大王呢!"那位朋友在市政府做事,现在看起来身体很健全;可是他在从前也曾患过很严重的肺结核。我只好常常想起他们两个人来自宽自解。睡在这位神经衰弱病患者旁边的,即第九床的病人,是一个年纪约莫在十六七岁的小孩子,他的脸有些肿。神经衰弱患者常常闹睡不着觉,他则闹尿少,他患的是肾脏炎,一种慢性而又麻烦的病。他是江西人,打过三个月的游击。他们两人有着颇为亲密的友谊,这友谊也是在医院里建立起来的。我同他也很谈得来。另外还有一个同我一天进院的老先生,他患的是水肿病,不过已经不很严重了。他虽有六十岁的年纪,可是身体与精神都很健好,他也常常加入我们的谈天。还有一个连长,安徽人,患的是胃病;一个副工程师,他是东北人,我们常呼为"老乡",患的是梅毒;一个学生军,患的是无□□;后来□□□□一个日本反战同盟的同志,患着与我同样的病……大家睡得无聊之极,几乎每天吃过晚饭后都聚在一起谈天。什么都谈:国家大事,疾病,女人,自然科学……无所不谈。这一点我简直违抗了医师的忠告:他再三劝我不要起来,不要动,少讲话;我却阳奉阴违,每天傍晚知道医师不会来,便偷偷起床同他们聊天(我是一个感情冲动的人,哪里过得惯这样寂寞的生活呵!)。甚至我谈得比他们谁都高兴,因此他们送了我一个"会长"的头衔。现在我出院了,可是当我去看这些"患难之交"的朋友们的时候,他们还是笑着,叫我"会长"呢。真的,医院里给我的印象最深的便是这些"患难之交"的朋友们。医师之于我,好像教师之于小学生:我怕他。而护士呢,我觉得她们仿佛都是木塑泥造,毫无感情的。她们把

病人大概看成一种可厌的动物,据我私自推测。自然也有一两位比较好一点。最可恶的是一个矮矮的什么护士,她总好像惟恐病人不麻烦似的。在医师面前则装模作样,做出百分之一百二十的负责的表情,即官场中所谓"拍马屁"是也。一大部分病人都同她闹过。我想这种护士只有一个特点,就是活活把病人气死。

后来我照过 X 光,从照片看起来,情形还不顶坏;不过主治的医师认为 X 光不一定可靠,仍不许我动,我磅了磅体重:五二·二公斤①还不能算太轻。我便要求出院回家养息(实在医院里也没有什么特殊的治疗呵)。总算被认可了。现在我是住在家里了。算算在医院里一共度了四十多天——多么苦恼的四十多天呵。

同患难的朋友们仍旧在那里打发着无聊的日子,"会长"终于因为耐不住寂寞而临阵脱逃了。

<div align="right">二月二十三夜</div>
<div align="right">(原载《扫荡报》1941 年 2 月 27 日第 4 版)</div>

① 即为"五十二点二公斤"。(编者注)

春 在 桂 林

[编者按] 桂林的春天在什么地方呢？朋友：你们去找吧！

桂林的春天没有日暖风和、草长莺飞的感觉，而总是在淅淅沥沥的风雨声中度过。我来此已不觉四易寒暑，好像从无意外。春天的风雨本无可厚非之处，一般说来，她可以添加诗情画意。然而不然，桂林的风雨却总是夹着严冬的气候以俱来，令人缩瑟，生气毫无。

总感觉今年来得尤为锐敏，大概因为我得了为气候所伤害的病症。总是焦急盼望晴和的日子。雨也下得总是有劲。每当我看见太阳有点跃跃欲试，想探头望望这世界的时候，我便欣然策杖出门，扬长向郊外走去。可是往往还没有跨过城墙，却又是阴云密布，风雨欲来了！这光景我起先是不悦，继而厌恶。卒至憎恨咒骂。天乎，天乎，其脸也厚，咒骂□□咒骂，它还是淅淅沥沥下个痛快。等你□□回家，它偏又休息片刻，我深恶而痛绝之，遂称呼为"汉奸"。

我素有游荡瘾。昔日为之所来，风雨无阻。当无家室之累且还有薪水时，悄偶然想及访友人或听听音乐会，虽地在千里之遥，亦必请假跋涉前往。嗟呼！今日比牛马不如矣！卧病在床，每念前途，焦虑万端。虽想往郊外散步亦不可得，能不慨叹！

□□，我仍于昨晨冒雨在环湖路跑了一趟，远眺湖心小岛，柳枝均已抽芽。一派黄绿之色，令人惊喜欲狂！涟波倒影荡漾，佳趣天成。我徘徊留恋不忍离去，虽风雨凄凄而不知觉也。"春在此湖此岛矣！"

我不觉从此湖想到了度过了十数年的武昌城的紫阳湖。那里固然没有这样整齐的马路与建筑物，然而红墙绿瓦的古庙，疏疏朗朗的柳条，二三垂钓的渔人，以及朋友们的家园故居，□□□□□恬静敦厚之感。呵，现在：我朝夕放歌而过的地方呢？我兴过幻想的五棵古老的柳树下的石头呢？我弹过的钢琴呢？……我强烈地希望能够及早再看看她们，哪怕朋友们早已□散了，我也要去拜访拜访他们曾经住过的房子，我也要去看看我们曾经念过书的学校。

呵，请告诉我：为期已不在远么？

<div style="text-align:right">二月二十七日，病中</div>

<div style="text-align:center">（原载《扫荡报》1941年3月2日《星期版》第38期）</div>

我 与 钢 琴

每天在太阳还没有爬出地平线之前,我便跑到□□槐树林里一棵要三人才能合抱的大树根上待两个钟头。鸟儿在林中欢噪不已,白云从天边缓缓移动。我的视线之前是一片草原,绿草中有古墓的碑碣。有时牛羊从我身边过去,鹊儿飞在牛背上跳动。……我可以张着眼睛做白日之梦,也可以闭着眼睛做无穷的遐想与回忆。

呵,我已经有半年没有亲近钢琴了。不但不曾弹过,连听的机会都没有了。耒阳是个小县,有无钢琴,不得而知。但即令有,我住在这离城尚有一两里路的郊外,也没缘接近呵。

前些时我发烧,每天躺在床上同肺结核□搏斗。有时想到倘若有一架收音机让我收听些音乐节目,尤其是有弦或钢琴的,一定可以给我的精神一种好的影响,增加我克服疾病的勇气。但这自然是一个没法兑现的妄想呵。

现在我惟一与钢琴的缘分就是把玩身边所带的几本破琴谱了,默想那些音响,得以过瘾。

想到因此我同钢琴完了,心里自然有点怅惘。贝多芬说:"一日停止了练习,便损失一星期的功夫;一星期停止,便损失一月的功夫;一月停止,便损失一年的功夫。最后便处于不可救的地位。"——我是早就处于不可救的地位了。不过这种遭遇也不十分意外,要不是四年前来到桂林恰巧省府有一架新的钢琴的话,恐怕早就不得不抛弃她了。

我与钢琴发生关系,远在十年之前。记得那时我十七八岁,在武昌念书,正同许多年青的人一样十分热心于恋爱、作诗这些玩意儿,也喜欢画画和散步。记得有一天傍晚,从蛇山经过,听到一阵钢琴的声音,我呆了:因为那声音太美,太吸引我了。琴音来自山边二女中的音乐教室。其实并不是弹的什么伟大的作品——只是一首流行歌曲罢了,并且是单音。大概最打动我的心□是那钢琴本身的音色罢。

就在这一年秋天,我考取了武昌艺专。我是抱了很大的决心去学画的,不过课程中却是画画与音乐并列,我每天可以得到半小时练习钢琴的时间。先生是 B. Shoibet,一位犹太女人①。因为是一个外国女先生,我多少带着几分好奇心去上课。她知道我是没有学过钢琴的,教我买一本 Beyer②。我一看,这原来是一本外国小孩子弹的东西! 但是没有办法,我虽不是小孩子,也只好从"人之初"学起。跟 B. Shoibet 学钢琴的以女同学为多,男学生中只有我和另一个□□单科的学生——周成安君(我学音乐受他的影响很大,记得他在学校后面饭堂里拉提琴,每日七八小时不辍,后来听说他在江西患肺病死了,真是可惜!)。

B. Shoibet 先生给我的最初印象是教课的严格与认真。当时同学们未免有时恨她,可是过后才晓得她的好处。因为弹不好琴,同学之中差不多没有一个人不曾哭过。因为开始跟她上课是带着几分好奇心,后来又觉得我不可以给一个异国人看不起,便决定用功一点,好得到

① 前文第 29 页说是白俄女子。(编者注)
② 应为德国钢琴家拜厄(Beyer)的一本钢琴教程。(编者注)

她的称赞。这种用功，其实是为先生用功；或者说为争一点莫须有的国家体面而用功。这样一天天地过去，却不料愈弹愈痴迷，我竟同钢琴真的结不解之缘了。我的家离学校约四五里路，但每日两三趟跑来跑去，丝毫不以为苦。有时遇着风雨之夕，仍不顾跋涉，抱着琴谱同样□到学校里去找琴弹，以致同学们呼我为"琴魔"。

第一个学期还勉强能够平衡：一半是画画，一半是弹琴；第二个学期就坚持不住了：手部画画，心在弹琴。经过了这样的努力，琴当然有点进步，Beyer 学完了，开始学另外一本 sonatina① 和一本小本子。我的努力没有白费。B. Shoibet 先生很称赞我，常在我弹完给她听的时候，拍拍我的头，用生硬的中国话说："你顶顶好！"我得到这种鼓励，自然更加努力，以至完全不想画画了。武昌艺专的校长唐粹厂先生，是一位很有趣味的校长，天天亲自点名，捉学生画画，我就是时常被他捉拿的一个。我被他捉去往往又逃回琴室，他也就罢了。

放暑假了，B. Shoibet 先生问我暑假有没有钢琴，我说没有，她便教我每天去她家里去弹一二个小时，我当然喜出望外。她住在汉口的三教街，我便成为她家里每天必到的客人了。她家里有一个妹妹、一只白狗，白狗每见我必吠，但一听到我弹琴的声音便停止了。后来她到哈尔滨去了，我则仍在她家里继续练习。有一天她妹妹脸色带着很愁苦的样子，告诉我她昨天接到电报，她母亲在哈尔滨死了。以后我的先生便也没有回来。

接她的课的是她的妹妹，但她显然只是一个钢琴爱好者，她没有她姐姐的严格与认真。因之给我的教益也较少。不过这时我已对钢琴发生了很深的兴趣，即令没有先生，自己也学得十分起劲呢。

以后断断续续，学学丢丢……不想过了十年之久！但因为没有好的环境同先生，进步究竟有限。

现在得了这种麻烦的病症，就只好率性放弃不弹了！但想到辛辛苦苦用的一番功夫，一旦抛弃，总觉不舍。呜呼！弄得日前甚至连听听钢琴的机会都没有了。更是可叹。

<div style="text-align:right">六月二十一日，耒阳</div>

<div style="text-align:right">（原载《扫荡报》1941 年 6 月 26 日第 4 版）</div>

① sonatina 意为"小奏鸣曲"。（编者注）

作曲与理论

这是一个可喜的现象,抗战音乐到现在已从量的普遍逐渐转到了质的提高。我们不是说量的普遍不重要;它实是质的提高的基础。量的普遍到某一个程度便要求到质的提高乃是一种自然的趋势。譬如今日在重庆或桂林开音乐会,节目中倘只有齐唱的《义勇军进行曲》,便不能再满足听众的欣赏要求了;他们需要更高深一点的东西。

作曲,在从前理论方面是有个专门者的事业,他需要具有甚深的音乐理论方面的修养。抗战以来得到了一种解放,一时作曲家风起云涌,新的作品相继产生。这种蓬勃的景象,实令人兴奋。但我们冷静观察一下不难得到一种印象,即今日在乐坛能发生力量,其作品能流传者,考其出身,多少都受过相当的音乐教育。

其实音乐艺术与别种艺术一样,理论与法则殆属必要。我们学画须了解色彩、构图、透视等学问,并须作充分之素描以固其基础。学诗则至少须能识字且有运用文字之能力。绘画描绘的对象多为吾人身边所习见之事物,诗的文字更属吾人所常用的话语,虽然,犹须加以学习;而作曲所用的材料——音,则不见于吾人日常生活中(歌词是文学方面的材料),当然更需要熟知理论与法则,然后勤加练习,使技巧臻于纯熟之境,然后才有成功作品产生的希望。

无论何种学问,其理论均有一定的系统,我们不能在学算术之前去学代数、几何,很显然的;音乐理论亦复如是。

音乐理论最初步的便是"普通乐理"。其内容包括乐音的组织与音阶、音程等,为每一个稍涉及音乐的人的须修了的功课。没有一个不懂五线谱的人能够在作曲上有所成就的。

其次便是"和声学"。和声学是研究两个以上的音同时响的法则的学问。其法则包括选择与支配这些同时发响的音,适当地联络之,以增进音乐的美。和声学又有"初级"与"高级"之分,大致想作点简单的合唱曲,具有前者的知识已够,倘企图试写较深的器乐曲就非熟知后者不可了。

再其次便是"对位法"。对位法又分为"单对位"与"复对位"。和声学里刻意经营的是音的横的接合,即"和弦"的联络,行有余力才顾及曲调方面。换言之,和声学的目的除了一部主要的曲□①外,其陪衬的音并不十分要求具有曲调的意味。对位法则不然,不但要求横的接合富有和声之美,且各部本身——纵的方面——均须自成一有独立性之曲调,复对位更要求各部曲调上下颠倒仍不失其好听。

进而研究"卡农"。"卡农"是一种应用对位法,作极严格的□□②的作曲形式。

再进而研究"赋格"。赋格为一种具有一定之严格而又复杂的形式的乐曲,须纳感情于理智中而完成之。

① 疑为"调"。(编者注)
② 疑为"镶嵌"。(编者注)

修了以上功课，可进而研究"曲体学"。曲体学包括各种乐曲之"形式"上的问题。易言之，即研究各种乐曲的"体□"。

倘欲染指管弦乐作曲，则更须进而研究"配器法"，以获得各种乐器组合的方法与效果的知识。

至此始可言"自由作曲"！故所谓"自由作曲"者，乃先经过极严格的训练，再从种种的束缚之中解放出来。如是，其作风虽奔放不羁，但自有根底可寻，而非闭着眼睛撒下一把音符便算作曲之谓，此点甚为重要。

以上虽列举了许多音乐理论方面的课程，然读者倘要我介绍几本可读的书，则我将瞠目不知应对了。原因是我们的出版界关于这一类的著述，目前还少得同没有差不多呢！

<div style="text-align:right">六月十九，病中在耒阳</div>

<div style="text-align:center">（原载《扫荡报》1941年6月27日第4版）</div>

和声学的学习

[编者按] 你想踏进音乐那神秘的王国吗？这篇文章可以引引你的路！

年青的朋友们对于作曲很有兴趣。以他们的热情与想像力，加上聪敏，有时的确产生了不少清新可喜的作品。但是，他如果希望他的工作获得更进一步的成就，那我就要奉劝他们及早修习和声学这门功课。

我们不要以为作合唱曲才需要和声上的知识。事实上即令作一个简单到是儿歌般的东西，倘具有和声上的知识，都可以使他们曲调写得更为流畅，更为稳定。近代西洋的作曲，我们常常不能把曲调同和声分开来想。尤其是古典派的音乐，哪怕只出现了一个光光的曲调，在一个有音乐修养的人听起来，不难马上便想到其潜在着的和声是些什么。

曲调与和声的关系尤其在"静止法"上来得明显而密切。我常常对于一个不懂和声学的年青的朋友询问关于曲调上的静止法，一时竟解释不清楚。

或者有的人会觉得，现在提倡民族形式，作些五声音阶的小调一类的东西，无须乎和声上的知识。那是不错，但我说过：他如果希望他的工作获得更进一步的成就，倘不懂和声，就难乎其难了。

无论如何，我们中国的音乐想得到发扬光大，在世界乐坛占有一席地位，向和声方面发展是必要的。五声音阶、没有和声这些并不是我国音乐的特色，倒是没有进步、滞留在原始阶段的痕迹！其情形之惨，犹之处在飞机、大炮……各种武器日新月异的今日，我们仍用大刀、戈矛作战！虽说大刀、戈矛是我们的特点，必须经过一番最大的努力，使大刀、戈矛能自动飞上天空把敌机击落下来。如此伦敦的英国人才会重视这特点而用以抵抗纳粹的空袭。假如大刀、戈矛仍须在壮士手中舞动，诸君不难在今日尚未开化的野蛮民族中看到同样的情形。我的话容或说得过分一点，但我们应该冷静地对我们的音乐作如此的估价，而谋有以改进；不要像有一些人，动辄列举一大串的作品，仿佛我们的乐坛已经达到了十分成熟的地步，可以震惊世界一般。——其实这个时代是有的，但还没有来得这么快！要看我们的努力如何。

话说远了，打住。总之，和声学的学习在一个音乐者均属必要；尤其处于目前抗战音乐发展的阶段。

学习和声学之前，须具有若干准备的知识。最初就是普通乐理的通论，能在五线谱上辨别各种的音阶与音位。并且还要有"视读"乐谱的能力。有经验的音乐口①能够一看见乐谱便想像到音响的效果，一听到音乐便可想像到写在谱上的情形。贝多芬耳朵全聋以后尚能写出最伟大的作品，就是靠这种可贵的想像力。倘属可能，在学习和声学之前便要获得一种键

① 疑为"者"。（编者注）

盘乐器弹奏的能力，无论钢琴、风琴都好，务使起码能够弹奏自己所作的练习。

学习和声学，并非光在乐谱上"纸上谈兵"所能了事，须五官并用，才有进益。所谓五官并用者：耳到、口到、眼到、手到、心到是也，不可缺一。"耳到"便是要多听：听名家的作品，听自己的练习；"口到"便是多唱：这种唱法但求准确，无须顾及音色美不美、发声对不对，但要做到能不靠乐器的帮助，准确地视唱各种困难的乐句；"眼到"就是多看：视奏、视唱名家作品；"手到"更忙：作笔记，作练习，分析名家作品，弹琴……均须动手；"心到"尤为重要：想像，记忆，分析……还要训练所谓"心耳"，能听出"无声的音乐"。

其实和声学对于我们的帮助不仅在作曲一端。一个音乐理论者，一个演奏家……均莫不需要它的帮助。它使我们了解乐曲，判断其正误：这在一个光光的曲调上有时是不很明白的。对于一个演奏家，可以帮助他修改乐谱的错误，或者"移调"，譬如谱上记的某一调，却改移在另一调上演奏，假如他是学钢琴的，更可以帮助他合理地用 pedal①，如想获得"即兴作曲"的本领，尤非通达"键盘和声"莫□。

最后介绍两本国人翻译的和声学著作：一，贺绿汀译 E. Prout②《和声学理论与实用》。二，张洪岛译 N. Rimsky Korsakov《实用和声学》（均商务版）。前者论述甚为详尽，适于自修；后者简洁扼要，宜用作教本。

<div style="text-align:right">六月廿一日，耒阳</div>

<div style="text-align:center">（原载《扫荡报》1941 年 7 月 6 日《星期版》第 56 期）</div>

① pedal 意为"乐器的踏板"。（编者注）
② E. Prout 即英国著名音乐理论家、教育家、音乐博士普劳特。（编者注）

乐 坛 上

　　回溯吾国乐坛的过去,有其光荣的历史,是毋庸置疑的。尤其是唐代音乐的盛况,只就千百人的大合唱而论,其气魄之大便不下于今日的管弦乐队。没落的原因很多,但最重要的还是政府的不加提倡,士大夫阶级的不重视,以致音乐艺术完全出诸伶人乐工之手,不但没有发展,简直一代不如一代。降至近世西方音乐以其精深的理论与复杂的技巧侵袭过来,早已立不住脚跟,有根本推翻之势!

　　西方音乐输入吾国当与宗教有莫大关系,我们可以想像那最早进来的风琴,一定是为了传教之用,而赞美歌调更是最早与吾国人民接触的西方旋律。

　　至于吾国兴办学堂,有音乐一科,那些当作教材的歌曲则大抵间接来自日本(简谱的输入与普遍,即是受了日本的影响)。我说间接来自日本,因为日本没有独立的音乐,乃是抄袭欧洲的。

　　音乐在吾国教育上稍为人所重视,蔡孑民先生提倡"美育代宗教"说与有功焉。这时除了从日本传来些学校歌曲以外,有许多乐坛前辈已运用着"填歌"(在西洋现成乐谱中,填以中文歌词)的方式,解决教材问题。这些人之中,李叔同先生是我们最应该记起的。他对于文学与音乐的造诣均深,故所填的歌词极为适合谱曲。他的作品,有时渲染着浓厚的佛教色彩。

　　渐渐出现了新的作曲家,仿佛文学上创造社初期的浪漫主义运动,这些作曲家一任情感的奔放,写下了许多我们可以称为"惟情派"的作品,如邱望湘、陈啸空……的歌曲,颇为那一个时代的青年男女所热爱。

　　这时,另外又有一个杰出的作曲家——赵元任先生□为我们所不能忘记。他是吾国乐坛有名的"艺术歌曲"的作家之一。他的《新诗歌集》印着他所写的很成熟的作品(我们知道,他是一位研究语言学的科学家呢!)。

　　一方面,由于军阀的混战,政治上的苦闷,渐渐把人们引到了极端的颓废的路上去。另一方面有声电影受到美国爵士音乐的影响,于是黎锦晖一派的东西,得到了空前的发展。借着小学生、唱片、电影、歌舞团等的传播,流传之广,殊可惊人。我们现在晓得抗战歌声响遍了每个角落,但那些角落从前都是黎派歌曲的势力范围呵。这些歌曲凭着本能的刺激、低级趣味,如包有糖衣的毒物,使一般少年、少女的意志消沉、行为堕落,开淫靡之风,而与社会以恶劣的影响。但吾人对于黎锦晖个人亦不必问其深责,这是那一个时代的倾向,黎锦晖不过玉成之耳。我甚至以为现在抗战音乐的根基,他也略具影响,至少在简谱的普遍这一点。

　　这时以提倡纯正音乐为旨趣的"国立音专"反不能在社会上发生什么力量,他们的功绩在"专门的"音乐教育这一方面。可说是现在抗战音乐最有力的基础。他们的优点是使我们更深地接近西方音乐,而其缺点则是离开民众太远,与政治完全脱节。音专的教务主任黄自先生是非常优秀的作曲家,我们应该记住。

大众音乐的勃兴是近几年的事。最早的大众歌曲我们会想到"北伐"时代流行得最广的一首在西洋儿歌谱上填词的《打倒列强》。这首歌曲的流传已经暗示了以后大众音乐的特质：曲调明快坚决，文字富于浓厚的政治色彩。

至"七七"抗战爆发的前夜，大众音乐已经有了普遍的发展，差不多完全取代了黎派音乐的地位。

抗战初期，音乐随着别的文化向内地转移，一时更为蓬勃，从前的音乐中心在上海、南京、北平，至此一变而为武汉、重庆、桂林等地。这时最可注意的是从前埋头在教室琴室里的作曲家们的转变，他们大都暂时抛弃了对音乐艺术本身的追求，而投身于抗战的队伍里来了。同时新的歌咏团体、指挥人才和作曲家辈出，景象热烈，令人振奋。

现在正是继续着这一个光辉的时代，而渐着重于深度的发展（譬如一般歌咏团体从齐唱发展到合唱；进而有需要伴奏的要求，便是明证）。

同时后起的作曲家、歌人、指挥者均在努力潜修，更是开拓一个新的时代的前奏。

音乐帮助抗战，抗战也帮助音乐（其他艺术亦莫不如此）。我们固不可存有"为艺术而艺术"的旧观念，但"为抗战而抗战"亦属不妥之论。作品的意识不可忽略，作品的技巧亦须顾及，否则音乐艺术的价值便要降落到有如变魔术千遍一律地从空箱子里拿出一张上书"打倒日本帝国主义！"的标语那样平淡无奇了。故向深度方面发展，乃是目前我们大家所应努力的方向。但这种向深度方面发展，须以能领导大众而且为大众所跟得上为限制。我们要大声疾呼：我们并不需要关门研究、独善其身的音乐家！从另一方面看，目前的情形不但不是大众跟不上作曲家，有时简直相反，作曲家反跟不上大众！我们只要看看许多印出来的歌曲，唱的人如是甚少，而一般人又迫切地需要新的作品，便可想见。

器乐与声乐的并重也是今后有待我们努力的一个目标。这还需要研究乐器学的科学家与音乐家的合作，一方面改良我国固有乐器，一方面仿制西洋乐器。有了可用的乐器，而后作曲家才有"用武之地"。

我在前面说过，近世西方音乐以其精深的理论与复杂的技巧侵袭过来，国乐早已立不住脚跟，有根本被推翻之势，是一个事实。然而吾国音乐数千年来自称成一个系统与西洋音乐平行发展，影响及于全东亚，自有其不可磨灭的价值。其理论、乐曲等的整理，亦为我们今后的繁重工作之一。

民歌的搜集与研究，这是早已有许多人在注意的事了。

吸收西方音乐的理论与技巧，更须加倍努力。倘希望我们的乐坛能与欧洲的相抗衡，知己知彼，实属绝对重要——不知彼则不足以知己！

可喜的是最近政府方面对于乐教已有了非常的重视。譬如不久以前，陪都由教育部主办的"三大管弦乐团联合演奏"及"千人大合唱"等，盛况空前，实在象征着吾国乐坛复兴的前途。乐运将随国运而昌隆，我们正可引颈以待。

<div style="text-align:right">七月一日，病中在耒阳</div>

<div style="text-align:center">（原载《扫荡报》1941年7月20日第4版）</div>

养病日记(连载)

[编者按] 这位作曲家,我们久违了,今日好容易才得悉他近况。

九月二十二日

早晨到艺教组乙组上指挥课讲指挥者的任务及修养。

坐车回家,接振铎、伍禾二兄来信。

今日三度发警报,不知湘北战事如何?

九月二十三日

早,进小水铺干训团。

下午还上两堂乐理,讲小音阶。

"歌曲指挥法概说"讲义油印出来了。

下午曾发紧急警报,旋即解除。闻战事有好□①,不知究竟如何?

九月二十四日

上指挥法,分发讲义,并念了一页多。

复伍禾信。

喉咙痒,略有点咳嗽,□警戒!少说点话呵!

接士庄兄来信。

晚,学员集在房里练《青天白日满地红》,第二部太差;难得唱好。

九月二十五日

上午读一本关于巫术的书,颇感兴趣。

一度发警报。

下午学员练《国歌》(四部)、《巷战歌》、《当兵好》(二部)等,尚过得去。

傍晚回家。车返耒阳西站,在新鲜饭店吃一客饭,大洋二元。回家后看到士庄兄寄赠我的书——《乐风》(第四期)、《苏联名歌集》、《新音乐》(月刊三卷一二期);给玲儿看的活动颇□人,树叶剪贴,摆纸玩具,幼童新歌曲等□□及蜡笔五支,橡皮一块:欢喜无比。

① 疑为"转"。(编者注)

九月二十六日

　　清早乘第一班汽车返小水铺。片刻后发警报,旋发紧急警报,我也未在意,忽听同事文兄喊谓"已闻敌机声矣!",始仓皇奔逃至一简陋之防空壕,则敌机已可望见矣;幸为一侦察机,达此间天空来复降低作一周之飞行侦察。

　　警报尚未解除即返第二中队队部吃早饭,惊魂未定,勉强吃了一碗。

　　下午练歌,学员三心二意,弄得我也兴趣大煞。

　　晚上预演明天晚会节目,合唱不大行,然已无可如何矣。

九月二十七日

　　早晨上指挥法,续讲指挥者的任务与修养、指挥棒及其握法。

　　天气虽阴暗,仍发警报,旋发紧急警报,带了几本□□①曲稿向操场外山边躲避,山那边有几家人家,许多学员都陆续来了,我同文兄找了一张板凳坐下休息,与学员们谈笑,吃花生。过了很久,传谓敌机九架自衡阳向南飞,不久即闻三批投弹声;声似尚远,然不能断定是否耒阳。很挂念家里的人。

　　解除警报后也不知是什么时候了,吃了一碗面当早餐。

　　练了一会歌。

　　听说消灭了敌人一个半师团,战事或有转机亦未可知。

　　晚上举行晚会,合唱马马虎虎。

　　同此间音乐教员凌夏君谈闲天一通。

九月二十八日

　　昨晚颇为恐怖,队部附近正戒严,睡在床上听到窗外喊"口令?"的声音,别有一番滋味,不久也就睡着了。

　　今早起得略晚一点,大便后即发警报;天气晴朗,益觉不妙。仍旧跑往昨天躲过的地方——谢家坳。同学员们谈笑,吃东西,倒不寂寞。利用警报时间,复梁平川、李志曙二君信。

　　解除警报后回队吃饭,小睡片刻,再度发警报,我因不能快步走,仍先慢慢爬上山坡去,睡在一株小茶树的阴影下,闲看晴空白云的变幻,敌机敌机,汝其奈我何也!过了很久才发紧急警报,先谓有敌机九架在衡阳,继又谓架数不明在郴州;至警报解除始知敌机二十七架炸郴州。

　　本想回耒阳家里看看,因跑警报已走得太乏了,还是休息休息稳当一点。

　　晚上一人睡在这里,倒也清静。

　　改正了两份指挥法讲义,预备寄梧州林扶兄及常□刘已明先生。

① 疑为"书谱"。(编者注)

九月二十九日

　　早晨搭第一班汽车(七点钟的)返耒阳,还好,歇了一会才发警报,同家里人跑到公路过去一小山脚躲避,敌侦察机一架在头上往返侦察,旋解除。回到家里吃了一碗多饭,又闻警报声,先是大便时听说扯的青白旗子(发现敌机四架至九架之标记),打算慢慢走;走不多远即发紧急警报,我离目的地尚有一段路,漪蘋抱着玲儿在后面,母亲更是还没有看见!敌机隆隆之声大作,我殊不能镇定,恐怖着急万状。机声渐近,只好快走两步以达略有掩护之处。虽知跑步对于我的病体甚为危险,既达目的地,敌机多架仍在天空盘旋,似寻目标然,其声时远时近,即卧在地!莫知所措。机声稍远后始见漪蘋抱着玲儿匆匆跑来,歇了一会,母亲也来了,这才放心。片刻敌机之声又闻,惶恐中母亲轻念"阿弥陀佛,救苦救难!"我则沉默而已。旋有敌机第三度飞过,所幸均未投弹,惟吾人恐怖之情状非言语所可形容,死的威胁仿佛一顶非常沉重的铁帽子紧紧地压在头上,压得气都吐不过来。明知没有一点用,这种恐惧好像是一种本能。

　　同建设厅宁先生谈天,听说前方情况略有好转,敌人被击退数十里!很觉兴奋。

　　接吴伯超夫子来信。

　　做的新皮大衣拿回了,很合身,老婆说样子也好:花八十八元(皮子是父亲旧衣上的)。

九月三十日

　　清晨赴西站搭汽车返干训团,大雾,迷蒙中景致很好看。

　　在车站遇文兄,知向培良夫已自桂返耒。

　　回团不久即发警报,我一个人先慢慢走,在谢家坳坐了半天。看《苏联名歌集》,很有几首好歌。惟编者所撰解说间有不妥之处,尤以对于我国"国歌"之解说为甚。暇时当作□□供寄编者以商榷之。

[编者按]　这位作曲家现在回了桂林,并且已经很康健。

续:

十月一日

　　两度跑警报。

　　培良兄回来。他带来士庄兄一函,问我回不回桂林,并附百元给我做旅费。

十月二日

　　早晨听说湘北已传来大捷消息,此间学员整队游行,喊口号,情况甚为热烈。

　　复吴伯超夫子信,托刘淑纯女士带去。

　　晚,回家。

十月三日

　　培良兄草成《长沙大捷歌》词,当即为之谱成合唱曲。

十月四日

与学员练《长沙大捷歌》。

十月五日

今天是中秋节,我却没有回家。

上午同同队上官长诸人聚餐,菜系某区队长精制,口味甚好。

晚上皓月当空,参加晚会,指挥学员唱国歌与《长沙大捷歌》。剧教一队来演《醉生梦死》,我看得很起劲。

十月六日

早晨上了一堂乐理。

下午回家,糟糕:母亲、玲儿都病了,漪蘋也有点肚泻。母亲前两天发病:头痛,肚泻,吐浓痰,发热……我疑心也是肺病!今夜探温三十七度五分,微热。

十月七日

打算把家搬到小水铺来。

伤风。

十月八日

今天起,把伙食包在一家攸县人开的馆子里,每日三餐(一顿稀饭),月四十五元。今天□□①,饭菜俱佳。

挂念着母亲同玲儿的病,九点多钟同培良兄搭车返耒阳。母亲的病似乎好一点了。玲儿也好了。搭十二点四十分的车回干训团。

十月九日

复士庄兄信。

十月十日

昨晚忽发高兴,把前作的儿童歌舞剧《玩具抗日》抄油印;今晨继续抄。

回家。大约因为没有吃东西,坐在汽车上想呕,甚为难过。

今天是母亲的生日,吃了寿面和粉,知道母亲昨晚又有点发热,且咳嗽很厉害,心里暗自着急。

下午仍搭汽车回队。

① 疑为"试吃"。(编者注)

十月十九日

几天没有写日记。

今晨行冷水摩擦。

代黄君上了一堂课。

同房的培良、永若二兄都回耒阳去了,我一人留此,午饭后小睡初醒即闻警报声,问情报处,知为敌机一架在乐昌发现,仍旧跑跑好玩,在山边呆了半天,无聊,即打算□来,殊不料走约一半路便隐隐听到敌机声,此时欲打转已经来不及了,便避在路边,机声愈迫愈近,架数不明,似在此曾作盘旋,俟机声稍远,始拔足疾行,至山边掩蔽处,机声又大作,大约是飞到耒阳打转的,旋即远去。颇挂念家里老小,定又受惊吓也。

同房二公均不在此,得享更为安静一晚也。

十月二十二日

昨天接到伍禾兄的快信,当即搭汽车返家。与老婆商量:决定她们去平乐。老婆教教书也是好的。

下半夜没睡着,今晨起床后即坐人力车到火车站去打听□□①通车,知仍未开行。如此不得不在衡阳转车了,较为麻烦。

回家,剧教队朱老四已送钱来,即要他送漪蘋她们到衡阳。今春她们从桂林来时是他接的,现在仍由他送,真是凑巧。

上半天仍收拾东西,纷乱得很。想想在这里住了半年多,一旦离去,尤其是与亲人分别,自然有点难过。

临走前,与妻在野禾塘边厕所大便,野禾塘之厕所不但无臭气,且可眺望塘前风景,使大便时能悠然自得,确属可记忆之事。

一会儿朱老四喊好车子来了,旋即将行李等搬走,妻与玲儿、母亲另坐一车,同行李等向汽车道奔去,我则一人挟着雨伞,从野禾塘前转向耒阳西站候车返小水铺,行时不禁频频回顾我养病与家里人同居住的地方,心中有点异样,但不是惆怅,比惆怅有□轻一点的感慨。

天气是阴约②,但不是阴沉。

清理东西的时候,母亲忽然把父亲遗留的诗稿全部撕毁了,待我看见,悔已不及!可怜父亲一生心血,尽付东流!也只怪我事前没有当心,嗟呼!

十月二十三日

今天漪蘋、母亲和玲儿当在湘桂路途中。天气晴和,也没有警报。

将父亲遗留的古印一方赠培良兄,他很欢喜。

① 疑为"曲金"。(编者注)
② 原文为"阴约",疑应为"阴郁"。(编者注)

十月二十四日

今天又开始行冷水擦身。

下午理发。

颇有点感到寂寞。

十月二十六日

昨夜起了北风,今天颇冷——摄氏十三度。开始穿新大衣。

[**编者按**] 现在,他病已好,人已健康,日记也就记完了。

续:

十一月一日

今天进城到剧教队玩了一下。听说我们家的两只鸡子(已送给向太太了)昨晚被野猫吃掉一个!果然只有黄腿的一个在地下找食,我唤唤它,它虽有点□我,但不十分在意;哎!它何尝晓得我是它的旧主人呵!我心里不觉有点难过,眼泪几乎都流出来了。

贺周兄自重庆寄赠我百元,殊可感。

十一月二日

今天是星期日,在风雨中度过。

傍晚接老婆自平乐第一次来信,心甚慰。

十一月五日

下午同文兄回耒阳,照了个相,到队里看《中国男儿》预演。晚与文兄宿公园饭店。

十一月六日

早晨回小水铺。午饭后睡了一下,醒来即闻紧急警报声,起床跑到操场外山边躲避,后又到谢家坳去玩玩,据说敌机二十七架炸曲江,八架炸衡阳。

艺教组甲组有一个女学员确是我的"本家",有趣!我还是她的叔叔呢。不过她说起的许多人我都不知道,我这个人也太马虎了!

我的老毛病又发了,又想管闲事,为了替别人生气,竟想即刻离开这里。学员们看见我在整理行装,纷纷来慰留我,或讨我的通讯处。走么?把这一期呆完么?实在有点犹豫!……不过无论如何要冷静一点才好。

十一月七日

我的火气大极了,稍有不顺意之事,即打算走——甚至想今天就走。两堂和声学没有去上。略事清理了下东西。

中午颇为烦乱,傍晚,学员们来房里诚恳要求我不要走,我亦颇为动心。或者算了罢,好好陪他们结了业罢,不过两三个星期了。

十一月八日
还是将走意打消了,反正还有两三个星期,敷衍过去也就罢了。

十一月九日
文兄今早从耒阳来。

(原载《扫荡报》1941年11月16日起在《星期版》第76、79、80期连载)

1942 年

我怎样学音乐

我的兴趣集中在音乐方面已是十年前的事了。那时仿佛已有十七八岁,初进武昌师专念书。十年不能算是一个太短的时期,可是因为没有钱,没有好的环境,实在学得太少。

最初接触的音乐书籍是丰子恺先生编的《音乐之门》与《音乐的常识》。读这两本书的时候我还在初中念书,似乎本能地感到有兴趣,可是并不真的懂得里面究竟讲的是些什么玩意儿。

进武昌师专是音乐与绘画并学的,可是不久我的兴趣便专注于音乐了。也□□□绘画乃是一种静的艺术,不合于我这种情感冲动的性格罢;然而无论如何,我对于石膏模型的素描还用过将近一年的功呢。

那时的音乐课,记出来有乐理、练声、钢琴等。我是与声乐无缘的,因为我的嗓子既干燥又乏味。教声乐的先生是陈啸空,他的歌喉音色优美,弹伴奏的指触柔和动听,所选歌曲一部分是他自己同邱望湘诸人的创作,一部分则是在西洋名曲上填词或译词的,大抵都是些曲调哀婉、感伤气氛很重的东西,颇合于我那时的口味。因此我虽与声乐无缘,可是仍旧很热心地上唱歌课。

自感最欢喜的要算是钢琴了。最先是在一个犹太女人 B. Shoihet 先生班上上课,并且每天有半小时的练习时间。B. Shoihet 先生是很严格的,她使我第一次懂得学音乐没有什么玩笑好开,错一点点她都不肯随便放过:第一次还罢了,第二次再错就没有好的脸色。可是初学弹钢琴是多么容易错呵——弄得除了几个比较有基础的女同学外,男学生中就只有我一个人敢上课了。那一个时期我是颇为用功的,说起来好笑得很,因为我想在一个异国人面前显露中国人的聪敏,可是后来兴趣越来越大,渐渐什么都不为了,只觉得弹琴有莫大的愉快。B. Shoihet 先生没有辜负我的用功,每当我把我的练习式乐曲很完整地弹给她听时,她总是拍拍我的脑袋,用生硬的中国话称赞我说"你顶顶好!"谁不爱戴高帽子呢,这样我是益加奋勉了。记得第二年暑假,她允许我每天在她家里练琴,不要我的钱,我真是喜欢得了不得。每天下午冒着酷暑从武昌到汉口。可是她就在这年夏天离开武昌到哈尔滨去了;后来听说她的母亲死了,她也没有再回来了,一位可纪念的先生呵!

这时我自己也因为失恋,加上了父亲的失业,没法再念书了。得某同学介绍在一个属于某旅□的类于歌舞团性质的什么里面充任音乐指导员,我一个乳臭未干、初出校门的音乐学生在这种乱七八糟的歌舞团里面工作,当然是处处都格格不入,弄了一两个月实在呆不下去了,只好仍旧回家。

第二个学期,得贺绿汀先生之助,帮学校抄抄讲义,以免学费,再继续念。

我的乐理能有一点点基础,很得力于贺先生。因为我读的班次低,还没有开始学和声,我便打算自修。这一年暑假我差不多天天一个人在家里的堂屋里研读贺先生翻译的 Prout 和声学的讲义,并且逐课做练习。我读得很仔细,用表格式大纲来归纳或分析那些理论,每遇重要规则则记牢之。这一个夏天是很热的,记得有时觉得桌子椅子都有些烫,然而我是连扇子都不拿的,因为兴趣很大,并不以为怎样苦似的。我一直学到属七和弦转位,都是一个人在暗中摸索的。因此我有一个信念,就是和声学并非不可自学的。

引起我作曲的兴趣的是陈田鹤先生。有一个时期我对于作曲几乎热心到发狂:我一天到晚苦苦思索□我的曲调,有时在街上散步突然得到一个主题,没有笔……① 有时因为我想的曲调不足以表达诗歌情趣,或是我写就的音符没有意义,一次一次表示"还要不得",我就再拿下来"惨淡经营"。有时他兴之所至稍稍为我改动一二处,每每增色不少,令我心折。

离开学校以后,一切更是在暗中摸索了,我曾经有一度考取了上海音专,可是因为一个钱没有,去不成。想□② 公费,湖北省政府说我是江苏人,江苏省政府说我是居留湖北,他们彼此一谦让,我可就完蛋了。

记起一桩在武昌师专毕业会考时的趣事:乐理试题是教育厅出的,可是出错了;我的火气也□太大,在试卷上批着:这个题目如何答如何答;然而出错了,应该如何出如何出,再如何答如何答。评阅官倒很虚心,给了我一百分。大约因为我在会考中名列第一,又有这一个噱头,母校便留我任高中部艺术师范科音乐教师,我也因为好玩,仍旧可以呆在学校,便干了一年光景;后来因为恋爱,名望不佳,才离开母校。

以后便正式投到社会里来了。因为性情粗率,到处碰壁,停薪撤职之事时而有之。然而我对于音乐的学习仍未敢松懈。最近同肺结核菌作了一次大搏斗,倘使它不能夺去我的生命,我总还得继续学习下去的罢。

［原载《扫荡报》1942 年 1 月 6 日《音乐》半月刊（广西艺术馆音乐部主编）第 1 期,有改动］

① 原稿有 7 列竖排文字模糊不清、无法辨认,用"……"表示。（编者注）
② 疑为"要"。（编者注）

谈 音 乐 书

[编者按] 没有书,我们应该从乐曲里面去体味。

在我们中国,不通达一门外国文字,学习音乐理论,不仅痛苦,几乎是不可思议的事。——因为我们贫弱的出版界关于音乐理论方面的书籍是出得那么少:可以说除了几本普通乐理、和声学、作曲法和极简略的对位法之外,直接与作曲有关的理论书籍便一无所有了!我们找得出一本讲授复对位与卡农的书么?找得出一本讲赋格的书么?或是研究曲体学的,配器法的……?答案差不多都是否定的。然而这些知识正是一个学习理论作曲的人所必须具备的呵。

太平洋战事爆发以后,海上交通益感不便,即想购买西文书籍亦甚困难,这可说更添加了我们学习理论作曲的人的苦恼。虽然,也不必太悲观,我们的研究岂能因此被止;我们还有一条迂缓却很实际的路,便是暗中摸索,从前人的作品里去找寻理论。

话得说回来,我们就现有的音乐理论书籍加以考察,最具影响的,可说还是丰子恺先生的译著。颇有对于音乐研究得稍多一点的人,露出看不起丰先生的译著的论调,我以为这是不应该的:丰先生的音乐□著诚然没有什么高深的理论,然而他的态度是和□严正的,他的文笔是流利动人的,他引导许多爱好音乐的青年男女们入音乐之门,并指示以正确的道路。他是我国新兴乐坛的保姆,想来不算过誉。

王光祈先生写了很多音乐书籍,甚有价值。他的著作中一部分是介绍西洋的音乐常识与理论,一部分则在研究整理我国固有的音乐理论。他是把音乐理论作一种学术来研究的很少数的人中之一。所著《欧洲音乐进化论》《东方民族之音乐》《中国音乐史》《翻译琴谱之研究》等都是值得我们熟读的著作。

黄自先生之死,确为我国乐坛一不可补偿的损失!兼具乐才与文才的人,除了他,我还没有看见第二个。他写了一部和声学,听说是融会各家的学说编著而成,可惜到现在还没有看见出版。另外听说他打算写一部音乐史,参考的资料都搜集齐全了,可是未能终卷;我们可以记忆从前良友出版的音乐期刊中,有一篇写 Brahms① 的文章,这大约是音乐史中的一个断片罢,其行文之畅达,叙事之委婉,说理之深刻,实在不可多得。

此外在翻译方面最努力也最有成就的,我们不能不想到缪天瑞先生。他的译笔严格顺畅。其于每一个小的地方的注意尤有理论家的风度。

说到这里,我以为目前我们学习理论作曲的人至少负两□任务:一是自己努力,冀于所学有进益;一是尽自己的能力作介绍的工作,或是译述,或是著作,以帮助他人的学习。这样下去才可望我们的乐坛渐渐蓬勃起来。

(原载《扫荡报》1942 年 1 月 18 日《星期版》)

① Brahms 为德国作曲家勃拉姆斯。(编者注)

《苏联名歌集》中对于国歌解说的商榷

陈原先生编译的《苏联名歌集》着实是下了一番功夫的。这里介绍了数十首可供清唱的 Acappella 苏联名曲,均有中文译词。末后并附有占全书约三分之一强的文字部分。这样有系统地介绍苏联的歌曲确是很有意义的事。

书首冠有吾国国歌一篇,其后并附解说。国歌本身如何暂不论,我觉得所说部分略有欠妥之处,谨将我个人的意见,条举于后,商榷于该书编者——陈原先生。

(1)该书 P.148 谓"……而和声的作成,不但完全根据正规,而且它的精髓都是用基本三和弦"。接着,"试分析最初几个小节。起拍是用主三和弦的第一转位……"——这可以分两层说:和声的作成,以所谓"基本三和弦"为精髓其实是常态,并非国歌的特点。这好像说"而且他的脸上竟有两个眼睛"。[陈先生所谓"基本三和弦"乃指主和弦、属和弦与下属和弦而言:这似乎应该称"正三和弦"(primary triad)较妥,因为"基本三和弦"很使人想到 fundamental chord 的译称,那是指原位的三和弦等而言。]至于说国歌的和声之作成"完全根据正规"实是欺人之谈,即陈先生分析的第一个和弦乐曲的开始用主和弦的第一转位便不能算"根据正规"。至于那些任意引用三和弦的第二转位更非正规所许可(请参看原曲第十、十六等小节)。倒数第二小节低音部与下中音部所构成的平行大三度非□严格和声所能容许。……只这几点已足够说明陈先生的见解值得重加考虑。

(2)同前页:"总之全曲除了一些经过音之外,都是用基本三和弦(1—3—5;4—6—1;5—7—2)的。"不妥不妥!我们可以找得出"下中和弦"(6—1—3),见第六、七小节;以后还有。"上主和弦"(2—4—6)的第一转位赫焉在然,见倒数第二小节。那些决非经过音或经过和弦所能解释。

(3)同前页:"……由属音七本弦(5—7—2—4)(注意 3 是一种局外)转到主音三和弦,而末弦根音则在高音部。"由一个不协和和弦过渡到一个协和和弦,应该称为"解决",马虎一点可称为"进行",而不能称为"转"!因为"转"字令人想到"转调",虽一字之差,我以为都应该斟酌的。3 字可有两种解释:当作属十三和弦里面的音;或后和弦不规则的"先来音"。不一定是什么"局外音"罢?

(4)同前页:"……但大抵唱成 Andante 或 Maestoso 即可。"这更不成话!Andante 意译出来是"如步行之速度"(即行板),Maestoso 则谓"庄严"然,这两个词儿一指速度一指表情,何许可以混同呢?

为了保持该书的完整,我希望陈原先生接受我的意见,将此解说重写一遍。我的意见也□①还有不妥之处,更希望大家讨论讨论。

(原载《扫荡报》1942 年 1 月 23 日《音乐》半月刊第 2 期)

① 疑为"许"。(编者注)

音乐与绘画、戏剧

　　音乐与她的姊妹艺术——绘画，从表面上来看好像完全是两回事。但我觉得她们彼此是很相似的，除了前者是时间艺术，诉之于我们的耳，后者是空间艺术，诉之于我们的眼。我以为作曲家创作一首乐曲与画家绘成一幅画，其创作之心理的过程是没有什么差别的：作曲家运用他的武器——音，画家运用他的武器——色。欣赏也是如此：听一阕名曲，我从它的节奏、曲调、和声、音色等得到作曲家的思想与感情。看一幅名画，即从它的形象、线条、色调等得到画家的思想与感情。很有趣，这里可以看到两个彼此借用的名词：音"色"与色"调"。大作曲家孟德尔颂曾被称为"风景画家"，他描写□□□石窟的海波□是□管弦乐队。舒曼用钢琴，描绘狂欢节的热闹光景，更可以说是一幅风俗连环图画。

　　音乐与绘画的不同之点，我想应该是音乐在创作和欣赏之间还须经过演奏的阶段，而这在绘画一方面则是没有的；再者音乐表现情感，常是抽象蒙胧的，而这在绘画方面则是具象的。然而这些不同之点，并无显著的长短优秀之分。画家可以说是色彩的作曲家，而作曲家也可以说是音的画家。

　　音乐与戏剧呢，我觉得她们也很相似；特别是音乐方面的合奏及合唱。

　　戏剧是所谓综合艺术，她是常常□不客气地根本包含音乐的，但我说的不是这个。我之看音乐与戏剧相似，是□□音乐有"乐曲""指挥""演奏者"或"歌者"，戏剧也有"剧本""导演""演员"。演奏者或歌者对指挥负责，指挥对乐曲负责，恰像演员对导演负责，导演对剧本负责一样，略有不同之处：戏上了场，导演便可以休息了，而这在音乐方面，演奏自始讫终，指挥都得在听众之前舞动那根魔术的棒（指挥棒原是借用魔术棒而来的）。

　　音乐的合奏、合唱与戏剧可说都是一种集体的艺术，全靠每一个分子同心协力。"意志集中"，与指挥的导演充分合作，然后才会有好的表现。少数人的风头主义或存心捣乱，均足以致整个演出于死命，从这一点看起来，音乐与戏剧一样，仿佛都□①含有一种群性的训练的道德意味——可是这已经说到题外去了，就此丢笔。

<div style="text-align:right">六月六日</div>

（原载《扫荡报》1942年6月22日第4版；后又载《中国新报》1946年2月24日第4版）

①　疑为"还"。（编者注）

内容形式浅说

[编者按] 美术常识。

常常听到许多人批评美术作品说"这张东西没有内容",或是"那件东西的形式太旧了",我们觉得这样说法是不太适当的。

所谓内容,简单地说,就是题材,是取以表现某种事物的材料,这题材或材料有的是自然界的景物,有的是自然界的变化,有的是人生社会的故事与现象,更有些是超自然超现实人生的理想,所以没有一件艺术作品是没有内容的,现在一般所谓没有内容者,是指没有现实人生的内容而已,我们不能认为,以自然或自然界变化为题材的作品是无内容,也不能以为用超自然理想的题材来表现的作品为无内容,内容不是那样狭义的。

形式,有人以为是艺术的样式,或是体裁,例如中国画与西洋画之分,或是旧诗与新诗之别,或者是罗马式与希腊式的建筑的样子之不同,这其实是形式的普通意义。所谓艺术的形式,应该除了这普通的形式的意义之外,还有更重要的构成这普通形式而达到完美的方法与规则,例如怎样使得艺术作品的样式有变化,有情感,很好看,很调和,很实用,很安全,这叫做形式原理与法则。最重要的形式原理是变化而统一,即所谓"多样的统一"。最重要的形式法则是对称均衡、调和对比比例、节奏、反复渐次等法则。这也可以说是技巧了。所以艺术品最重要的价值,应该是形式原理与法则,而不是普通样式的形式。有些人论民族形式,或所谓旧瓶装新酒之类的问题,那都是专指艺术的普通形式的意义而言,这个在艺术成品上应该不是顶重要。

(原载《音乐与美术》1942年8月第3卷第4、5、6期合刊)

① 本文署名华。(编者注)

介绍广西省艺术师资训练班音乐组[①]

广西省艺术师资训练班成立于抗战第二年，可说是广西省造就中小学艺术师资惟一的机关。学院训练的期限最初是半年，后延长至一年，现在则更延长至两年了，原来分普通班与高级班，前者专事训练小学艺术教师，后者专事训练中学艺术教师。普通班现已停止招生，因适应本省特殊情形，很少有中学可以容纳一个完全的音乐教师或美术教师，所以学员必须音乐美术二科并修，不过一是主科，一是副科而已。

音乐组设备只有钢琴一架，风琴五六架，一架钢琴整天劳苦——从早晨五时半直到晚上九时半，从无一分钟的休息，数年来如一日，它好像一个终日勤劳的农夫一样，已经苍老不堪了。只要听听从正阳楼上传来的那种破碎嘶哑的音色，便可想像出它所弹奏出来的音调了。风琴尤其脆弱：坏了又修，修了又坏，永无宁日。

音乐组有教师七人，马卫之、狄润君、石嗣芬、刘式昕、姚牧、郭可諏诸先生，分担练声、视唱、钢琴、风琴、乐理、和声学、作曲法、音乐欣赏、音乐教学法、指挥法及大合唱等课程。

他们在桂林音乐运动方面的贡献是音乐演奏会，大概每半年总有一两次乃至三次的举行。他们把音乐演奏会也当作上课一样的重要：动员全班师生筹备，日夜加紧练习，必要时甚至连课都不上了。往往一个音乐会开过之后，新学员的读谱能力便大为进步。

《音乐与美术》月刊是他们发表作品的园地，已出至三卷三期。

我想广西艺术班有两个特点值得介绍：一是他们师生之间的融洽，差不多到了同朋友一般地不分彼此。学员可以买包花生到教师房里高谈阔论，讨论人生、恋爱种种问题；教师也可以向学员借钱买米。然而他们在上课的时候仍是十分严肃地进行一切。二是学员们自学的精神极好，而且空气极为自由。教师们既从不板起面孔说只此一家是对的，别人都不行；学员们也没有只有我的先生所说的是对的习惯。大家都在虚心地研究：学员们读书，唱歌，弹琴，作曲；教师们也在读书，唱歌，弹琴，作曲。比如我班上有爱画画的学员，他从来就没有来上过我的琴课，我也决不责备他，因为他对于绘画既有浓厚的兴趣，而且画得很好，我便不忍再苦其所苦了。而欢喜音乐的学员们也许同我啰啰嗦嗦到晚上十二点钟还不肯罢休呢。

这一个有了三四年历史的训练班，虽然快要结束了，想起来倒是很可惜的。

<div style="text-align:right">三十一年七月十日</div>

（原载重庆《新华日报》1942年8月10日第4版；后收录《1937—1945抗日战争时期音乐资料汇集》，西南师范大学出版社1985年出版，第345—346页）

[①] 本文署名华。（编者注）

马思聪弦乐钢琴演奏会听后感

我们居留在桂林的人的耳朵确是幸运,能够听到像这样精采的弦乐钢琴演奏会。

马思聪先生的小提琴,无论在技巧与表现方面,可能都达到了炉火纯青的地步。这种具有世界性的西洋乐器,东方人能够如此稳妥地把握住的,除马先生以外,我尚没有遇过第二人。他的左手在指板上移动,其清妙灵活,殆似行云流水,而他的右腕引弓,其力量,我们只能从书法的笔力中,体会到那种韵致、圆熟、干净,好像磨光了的宝玉一般;那怕是一个最简单的音,都可以直抵我们的心之深处,使我们觉得无限感激。

牡丹虽好,尚须绿叶扶持:他的夫人王慕理女士的钢琴伴奏就是这扶持牡丹的绿叶了。在这一次的演奏会里,她除了伴奏以外,自己还弹了一套贝多芬的钢琴主奏曲,这里已经充分显示了她的值得赞赏的技巧。我们如果要说出尚不十分过瘾的地方:一是弦乐四重奏伴奏究竟比不了管弦乐队的气派;不过较之过常只用另一个钢琴来伴奏,那在色彩的对比上又要好得多了。任其一小提琴,他一响起来,大有与他的夫人一较长短的意味呢。一是这种竖钢琴的音究竟不够,音色亦不佳,倘为一平台钢琴,其效果一定更好。再者,王女士倘能全部记忆弹出,我想当会更加美满;因为现在光是看谱与翻谱,便常常阻碍了演奏的情绪与表现。不知王女士以为然否?但话又说回来,她向我们贡献了桂林前所未有的可贵的节目,我们还应该苛求么?

弦乐四重奏的节目,可惜我因为有事没有能够听完,不敢说什么。但我可以想像得到他们弹得很完美,因为从钢琴主奏曲的伴奏已经不难推断。本来,弦乐四重奏,可以说是音乐家奏来给音乐家听的,一般听众最难接受;所幸尚非整套作品,光是米奴哀舞曲之类,当能雅俗共赏。

总而言之,这种演奏会,在桂林,在西南,甚至在国内,都可以说是不可多得的!诚恳地希望在几个月之后,他们能够再度贡献给我们以更好的节目。

(原载《扫荡报》1942年9月3日第4版)

我怎样为她们写伴奏

为军委会剧宣七队现在上演的新型舞蹈《生产三部曲》及《新年大合唱》写伴奏,在我是一桩很有兴味的工作。

《生产三部曲》从音乐的立场看起来是有缺点的,它是组合着几支流行的歌曲(第一部是贺绿汀所谱的《垦春泥》;第二部开始是冼星海的一段什么,后面是张锐的《播种之歌》;第三部是何士德的《收获》),而缺乏统一性。这一点在《新年大合唱》便好得多。

我在支配和声方面的基本态度是尽可能地简易化,决不卖弄太多的不协和弦(那是我们一般人还听不惯的);但也决不拘泥于欧洲古典派的和声,我在探求中国气派的和声方面没有得到一点点值得欣喜的地方,仍在探索尝试之中。

动用的乐器以目前的情形说来总算是很难得的了:第一小提琴三把,第二小提琴二把,中提琴一把,大提琴一把,倍低音提琴一把,小号角,钢琴,再加上中国锣鼓。弦乐方面是十分完整的,得到一个丰富的和声不难,而在管弦色彩方面则较为缺欠;又因少管乐器,一个震人心弦的 fortissimo① 也不易满意。但比起只有一个风琴或几把二胡,那是充实得多了。

下面我打算把我写伴奏的意向说说,一方面可让听赏的朋友们容易理解一点,一方面借以求教于有研究的专家。

先说《生产三部曲》。

"前奏"有十小节慢板。和声完全根据贺先生《垦春泥》的前十小节,不过用另一种方法处理。开始的四个轻的和弦暗示沉沉的黑夜,接着倍低音提琴、大提琴、中提琴、第二小提琴、第一小提琴依次进来(彼此只差一拍),渐响从 *mf* 到 *f* 再到 *ff*,暗示旭日初升;幕在第八小节处缓缓开来,一阵鸟喧,舞蹈即开始。

第一部《垦春泥》本来是一种不用伴奏的合唱曲。我现在在钢琴上给与一定音型的节奏,这个节奏是从原曲第五小节得来的,贯穿全曲,暗示锄头挖地之声。

第二部《播种之歌》的前段用锣鼓声伴奏动作,格外饶有民间风味。过风②的主调给小提琴与钢琴较高的音用以与男子歌声对比,□男子歌声的主调给大提琴及中提琴重复,更增深沉之感。伴奏的音型暗示播种的动作,接着曲是轻快的《播种之歌》。这里伴奏略为复杂一点,钢琴弹着圆舞曲的节奏,第二小提琴与中提琴奏着分解和弦,预示春风,一切情调异常愉快而充满了希望。

第三部《收获》,这个曲调"洋味"颇重,我也配了颇具洋味的和声,有进行曲风。中间伴奏农民割稻的曲调,大小调式互用,尤其受了苏联歌曲的影响,力强的收束总结全曲。

我们写伴奏的人仿佛把作曲的人当做情人一样,百般温存体贴,务使无微不至,想起来倒

① fortissimo 意为"最强音"。(编者注)
② 原文如此。(编者注)

是蛮有趣的。这种作曲家一共有四位,各具性格,不易伺候。一笑。

再说《新年大合唱》,这是冼星海一人的作品,首尾照应,前后统一,我写起伴奏来也顺手得多。全部饶有浓厚的中国风味,曲调甘美可喜。

锣鼓鞭炮开场。第一段由第一小提琴与钢琴重复主调,其余的乐器协奏,以示愉快欢乐的情绪。

第二段不时用进弦乐发挥,增加趣味。至"东奔西跑零零落落……"之句更大量用拨奏,以示零落光景。"依呀"之曲为中国特有之过门,所有乐器齐奏,别具清新风趣。

第三段为第一段主题再现。

第四段仍是欢乐的。偶用"加六"和弦,还用了一个"5769"①的和弦,增加嘈杂热闹的感觉,好在乎是顿奏,一响即逝,不觉得太不协和。

第五段是热情有力的,达到全部兴奋的顶点。

第六段为独唱,慢板,钢琴弹着琶音伴奏;渐快接进行曲板。

第七段又为第一段主题的再现,划然中断,再接一句最强的收束作结。

写完了这些伴奏,自己觉得颇为技痒,可惜找不到诗人合作;假使自己谱一套东西那则是更为随心所欲,不必一味迎逢别人了。为别人写伴奏是"偷情",我希望找一诗人"结婚"。

<div style="text-align:right">十二月十六日</div>

<div style="text-align:center">(原载《扫荡报》1942年12月18日第4版)</div>

① 原文如此。(编者注)

1943 年

桂 林 乐 坛

　　桂林乐坛一年来呈现了空前的热闹光景。即音乐演奏会的举行,大大小小就有数十起之多。这真是我们学音乐的人值得鼓舞欢欣的。这些音乐会的内容或尚有不能使我们满意之处,然而我们只要先求其有,再求其好,不怕幼稚,幼稚是成熟的第一步。

　　新年带来了新的希望:

　　一、希望桂林的音乐人团结在一起,"欢欢喜喜不分离"。

　　二、希望桂林能有一个较完整的管弦乐队出现。

　　三、希望桂林的剧作家、诗人、作曲者合作,能产生几部新的歌剧。

<div style="text-align:right">(原载《扫荡报》1943 年 1 月 1 日第 4 版)</div>

民歌演唱会前奏

昨晚在实验艺术剧场，有一个以民歌为中心的音乐会举行；演奏者是桂林的两个姊妹艺术团体——省立艺术馆与艺术师资训练班。

节目，包含真正的民歌十二首（从地域说来，青海、陕西、广西、福建、安徽、山西、英国、美国、苏联、法国、意大利等地的均有），创作民歌七首，由民歌改编的器乐曲二首，古调二首，其他三首。这些选择是没有什么标准或目的，民歌本身就是一个非常自然的东西，我们也以非常自然的态度来选择它们。研究民歌是专家的工作，我们在这里不过提供一点通过了艺术手法而表现的民歌，给大家欣赏欣赏罢了。"通过了艺术手法"云云，这倒是值得特别说一说的；近来常有朋友们讨论民歌的记谱的问题，发觉即令是在欧洲已算是很完备的五线谱系统，记载民歌，犹感不足，因为民歌的腔调流动得须常自然，有时甚至是模糊，很多装饰音、滑音及"音乐外音"（这是□□常用的一个名词，如《石榴青》最后的呼叫等）一移到乐谱上当嫌太生硬了：我们根据乐谱唱，听起来反而好像不是那么一回事。我的意见是如此的：当着研究的对象的民歌，务求其"真"，而当着艺术来欣赏的民歌，但求其"美"足矣！乐谱的记载虽则甚属简略，然而大体轮廓总还不会相差太远；我们并且即会从这样一个轮廓中也可以得到不少可喜的东西。我是尤其大胆地做了许多尝试，把这些民歌都配上了和声，编成合唱曲并附钢琴或乐队伴奏。我因为着眼在"美"，而音乐的美，和声是一种辽阔的领域，我们决不能任其荒芜。经过编曲后的民歌，虽面目全非，而主调仍旧清清楚楚，可以听到；照说加上了和声陪衬，还应该再益增美妙呢（倘不"美妙"，那是我的手法不够）。这好有一比：一个美貌的乡下姑娘，有着朴素的风度，□看起来，很是动人，到都市里面来了，忽然穿得十分华丽，或者还烫了头发，这样打扮，如其不恰当，固然有使她变得俗不可耐的危险，然而倘若恰当的话，确也可以使她益增妍丽呢。可是身体总还是她自己的。朴素的美是自然的，打扮的美丽是人为的，是艺术的。

为充满了中国情味的民歌写和声是极饶兴趣而困难的工作，它的本身是完全没有和声观念的。把西洋全部和声理论搬到这里来是徒然的，而且极感棘手，我的尝试还没有得到满意的结果，不过我在探索一条新的道路而已。

下面就打算演唱各曲，择要分别说明，以听赏一助。

《扬利露》是青海民歌，歌词的内容略谓大鹏吃小鸟，小鸟应该团结起来。和声颇类从 2 开始的调式（Dorian mode①），不过收在 5 上。合唱与齐唱互用，得到对比。

《张老三》是陕西民歌，和声同前曲仿佛（因为前曲收到 5，本曲□收到 2，所以节目排在一起尚无碍）。十七拍起歌词"亲眼看见的，鬼子太无理"之句，低音应和中音，下中音应和高音，组成一种模仿的音响，增加趣味。

《石榴青》是一首充满了广西情味的山歌。我的和声配得太洋化，但一时想不起好的办

① Dorian mode 意为"多利亚调式"。（编者注）

法,只得让它去,失败之作也。

国乐《五节锦》本想编成和声的,终以时间仓促不果。原曲最后一段"门节"有各种乐器演奏(solo)与全体合奏(tutti)对比的部分,尚属热闹。

《箫》是一首福建民歌,配上了一个简单而纤巧的伴奏。

《大丹河》是吕骥的创作民歌。我在伴奏部分描写河水滚滚流的音响。

钢琴独奏,是在一首美国民歌"The Old Folks at Home"的主题上作"变奏"处理的乐曲。所谓"变奏",即是翻新花样表现原来的主题,一段一段,花样尽管翻新,但主题轮廓仍可听到。

《日落西山》是张曙的创作民歌。钢琴伴奏谱为刘雪庵所编。

"A Warrior Bold"(《一侠客》)不能算是民歌,是一首气魄很大的艺术歌曲。

《从军去》为皖西民歌,现改编为男声四部合唱,和声简单,聊备一格。

《送出征》为山西民歌,现改编为女声二部合唱。第二部的曲调还算自然可听。第三乐句有应和的地方。

《大家团结起来》也是山西民歌,现改编为男女二部合唱。吾国民歌类多徐缓哀愁之作。此曲我特意把它处理得快速激昂一点。卡农式进行的乐句,尤觉适合中国气派的曲调。

《常在夜静里》是英国民歌。四部徒唱(不用伴奏),别具清越情趣。曲同是抒情的,绕有轻愁。

《五月的光阴》□是英国民歌。五部徒也。曲趣是欢乐愉快的。

《伏尔加船夫曲》是享有盛名的旧俄民歌,不必再加介绍。

弦乐合奏《寂寞之夜》,据说此曲的主题是柴可夫斯基从一个工人处听得来的民歌调,加以艺术的手法处理,编成弦乐四重奏,现在再改编为弦乐队合奏曲。

《匈牙利舞曲》第六首为勃拉姆斯的钢琴曲改编。"O Come Lone"①是法国民歌,现在唱英文调。

《喜只喜的今宵夜》是德国人华丽丝女士所谱有中国风味的艺术民歌。伴奏颇有几个不协和弦。至"鼓打三更"之句,可以听到伴奏部分的鼓声——最低的音。

小提琴独奏为韩德尔②的《大曲》("Sonata"),这是非常"古典"的乐曲,当然不能算是民歌。

"Torna A Surriento"是意大利的民歌,韵调极为甘美,现编为弦乐伴奏,更是锦上添花。

《满江红》为古调,和声出自陈田鹤的手笔,现在编为弦乐伴奏,颇具歌剧咏叹调的气派。

《开荒》是吕骥的创作民歌,原为齐唱,现改编为混声四部合唱。

《壮丁上前线》是张曙的创作民歌。我□和声的进行也是依据张曙的主调的神气而写□。

《垦春泥》是贺绿汀的原作,钢琴伴奏部分是我加的。

《红缨枪》是向隅的创作民歌,配以钢琴等节奏乐器,更具有浓厚的民间风味。

最后,我们热烈盼望能够听取各位先辈在听过了我们的演唱会以后的批评或感想。

<div style="text-align:right">三十一年十二月一十九日,艺师班
(原载《扫荡报》1943年1月2日第4版)</div>

① 原文不清,疑似。(编者注)
② 今译亨德尔。(编者注)

关于唱片音乐会的中文节目单

每星期二晚上在社会服务处举行的唱片音乐会,无疑的可说是桂林最高尚精神享受之一。我要奉劝爱好音乐的朋友们抽空去听听。至少在这里我们可以接触到许多世界上已有定评的作曲家的作品及演奏家的演奏。

唱片音乐会尤其值得称颂的,是印有附着简单解说的节目单,在每曲播唱之前由某西人以英语为之讲解:实含有提高一般人欣赏音乐的水准的意义。然听众百分之九十以上是中国人,须去听英语的解说,一方面觉得很不自然,另一方面又觉得十分惭愧,我们学音乐的人不负起这种推广音乐教育的责任,而要由一位异国友人代劳,真是说不过去。

九号晚上,我因为知道将会播奏贝多芬著的交响乐,特地跑去听听。接到节目单子,看看中文解说,觉得有些地方很不妥当。因为这种音乐会含有音乐教育的意义,我以为忽略了这些地方,危害匪浅。兹就愚见所及写在下面,望主持该音乐会者注意及之。

先抄第一条原文:"四部合奏之弦乐,毛质此是一四部之悲调合奏而其和谐处及旋律之妙为毛质所作之室内音乐各本之最佳表现。"

(1) string quartet 我以为仍依习惯译作"弦乐四重奏"为佳,因实际上是四把提琴合奏也。我们称"部"者,当指每声部不止一件乐器。如两个人合唱我们称为"二重唱",倘每声部有二人以上才称为"二部合唱"。

(2) Mozart 译作"毛质"有点叫人猜都无从猜起,因为与原来的音相去太远,本来译人名问题甚多,至今尚无最完善的译法。不过像 Mozart 译作"莫扎尔特①",总算略近似的,而且普遍的了。

(3) 所谓"此是一四部之悲调合奏"也很难说!这种古典音乐实在没有显著的内容,虽写在短调上,但不见得就是四部"悲调"。

(4) 后面"而其和谐处及旋律之妙为毛质所作之室内音乐各本之最佳表现"也空空洞洞,如同没有解说一样,莫扎尔特曲调之美妙流利,篇篇皆然;至于"和谐",试问莫扎尔特音乐可以举得出一首不"和谐"的么?

再抄第二条:"管弦乐,第2和乐;共八章,贝多芬……"

(5) symphony 译为"和乐"实在令人莫名其妙!怎么个"和"法呢?这个名词普通都译作"交响乐",何必多费脑筋?

(6) "共八章"!? 天晓得!贝多芬还没有创造这种包含八个乐章的交响乐形式——那是八"张"(面)唱片罢?

(7) 所谓"第一段以四音开始而成乐句由各种乐器及音调奏成"也是不知所云!四音只

① 今译莫扎特。(编者注)

是一个所谓"命运叩门"的主题或动机,还不能算是"乐句"。乐器发音调,音调是乐器发的,什么由各种乐器及音乐调奏成?

(8)什么"新的乐旨表现时最初之音调又复回现,而作有力之结束",这个意思大约是说,新的主题发展"以后",呈示部的两个主题"再现"罢?

(9)译 cezzo① 为"低音梵和林",亦不清楚,因为习惯译 double-bass 为低音提琴,cezzo 似仍以译作"大提琴"为佳。

(10)Mood Mind② 译"木制乐器",亦不大好,当译"木管乐器",或较"木制"还通一点。

(11)所谓"有关切之结束",音乐术语中无此种说法,不知何所指。

(12)"第三段以第八音六个上升词而演成轻快之曲",从英文解说之"第八音"者,系高两个八度,什么"上升词",音乐中无此种术语。

(13)"第四段,第三段以静然应付终止,第四段即紧接以快音之开始。"什么"静然应付终止"——第五交响乐为一片命运斗争的音响,第四乐章说是力强的、英雄气概的、胜利的还尚可,岂是"快乐"云耳!

(14)tenor sozo③ 译为"男高音独奏"亦属欠通,殊不知 sozo 一字,在器乐方面为独奏,有声乐则应为独"唱"也。

其他尚有文字不妥之处甚多,譬如开始写着"是晚八时""如何如何"而事实上明明是"今晚"——虽然这些是没有什么关系的。

唱片音乐会在桂林尚属创举,用意极佳。关于节目编排取舍,暂时不必苛求惟中文说明,文句组织欠通,大有香港"如欲停车,乃可在此"之笔调,令人啼笑皆非!盼该会主持人以后多下点功夫,则造福听众更多也。

(原载《扫荡报》1943年3月13日第4版)

① 应为 cello,应为原文有误。(编者注)
② 应为 Wood Wind,应为原文有误。(编者注)
③ 应为 solo,应为原文有误。(编者注)

杂忆大野禾塘

离开耒阳西门外大野禾塘,现在已经是第二个春天了!偶一回忆在那里养病消度了□一□,心里便浮上一种说不出的怅惘。我常常在烦躁的时候,便自然而然会追忆那时恬静的生活,然而另一个创痛又使我不敢多所回想:我知道大野禾塘仍旧不会有如何改变,与我同生活在一起的母亲与妻也仍旧健好,可是,我的可怜的小女玲儿,却孤单地躺在遥远的平乐的土地里,有一年多了!

最使我不忘的是夏天傍晚,夕阳把天空染得通红,云彩奔腾,瞬息万变。我躺在置于塘边草地的竹靠椅上,漫读从桂林寄来的报章杂志,或看四邻的小孩子们玩耍:一会玲儿洗了澡,妻便抱她在塘边走走,后来玲儿自己也可以拉着妻的手走了,远远看见我便喊着"爹呀!"向我招手。我于是指她看塘里游来游去的鸭子、天空的晚星和月亮,有时让她在草地上摘野花,一束一束地摘给我。我实在是太爱她了。虽然她只有不到两岁的年龄,却仿佛同我有着很深的感情似的。记得后来我的病稍有起色,到小水铺干训团去教书,总要隔三五天甚或一个星期才回家一趟,当玲儿几天不见我而我突然回来时,她竟会哭起来呢!我现在而且永远再不能看见她的哭与笑了,也永远听不到她喊我"爹呀!"的声音了!这个创伤在我心里实在太深,一直到现在,我偶一想及,仍要感到一阵难言的空虚与悲痛。于今剩下的只有一件她的照片,我是怕看,但又忍不住常要拿出来看。前年冬天,妻到平乐国中教书,玲儿和我的母亲,她们三人一道去平乐,我则暂留耒阳,玲儿死后,我回桂林,不久妻也回桂林来,两人见面,始终不敢提半句关于玲儿的话。妻是知道我太爱玲儿了呵,过了半个月后,有一天早上,两人不期然而然地痛哭了一场。我才知道真正的悲哀是不必也没有什么话说的呵!

在大野禾塘,我过着如同隐士一般的生活。因为疗养肺病,几乎成天躺在屋后一片林荫的□的空气里,读书作曲,或做些漫无边际的幻想。有时看到一队女童子军操演,她们唱歌,常会唱到我作的曲,觉得很有趣,她们那里会知道作曲的人,这□贫病交迫的□□躺在这里呢!

我能到大野禾塘养病,向培良兄知遇之恩是不可忘记的。我同他以前并无深交,我病后他诚邀我到耒阳养病,挂音乐导师的空名义,按月送米送钱,维持我一家四口的生活几逾一年之久,而对于我一无所求!倘不是厚道有古风的人实难出此。

追想在大野禾塘生活的悠闲洒脱,益感目前景况之烦躁无聊!人事纠纷,不可终日;辱骂暗算,疲于应付;负债累累,愁食愁衣!怎不令人对大野禾塘的一段生活神往呢。

又是一片春光了。昔之绿荫红飞,塘水粼粼,而稚子戏于身边者,其许我再一窥此境乎?果尔,则我真愿再咯几口血了。

<div style="text-align:right">三月十日夜,烦闷中</div>

<div style="text-align:right">(原载《扫荡报》1943 年 3 月中旬)</div>

女性与音乐
——为"春之声歌乐会"写

在除了音乐以外的别的艺术，倘没有女性，尚无显著的单调之感；惟在音乐方面，尤其是声乐，如果没有了女性，那是十分贫弱乏味的。我们试想想一个音乐会始终只有男声的歌唱节目，听起来能够觉得不太沉闷么？

另一方面，女性也好像特别接近音乐似的，我从前读书和现在教书的地方，都是音乐与绘画二科并行，学习音乐的总以女性为多数，而习绘画的则以男性为多数：这是一个事实。为什么呢？我想大约因为音乐直接诉诸感情的地方较别种艺术更多；一般说来，女性较男性总是更富于感情的。——只要从女性较男性易于哭泣一点，便可想见。

从声乐的立场看，女性确是值得骄傲的，因为有生理上天赋的歌喉，使得男性无法竞争，男性虽则有像卡鲁素那样的高音，却利亚品①那样的低音，但终不能压倒如像加里库琪那样的女高音。这仿佛在弦乐中，大提琴独奏虽有深沉的音色，但终敌不过小提琴的音色，我并非特别夸大。女性在音乐上的优越的才能，不过说女性在声乐方面，有其天然的特质，是男性无法超乎其上的。

即令在器乐方面，女性也有其独特的地方。譬如女性在钢琴上的造诣，纤巧的指触与细腻的表情，常为男性之所不及。就是在提琴上也不乏杰出的女性演奏家。再譬如竖琴，那更好像是女性专利的乐器！

至于作曲方面，那女性可能要稍逊一筹了。这大约因为作曲完全是用脑子的事，而用脑子正不是女性之所长。但我们仍旧可以找到许多有价值的女性的作品。举一个有趣的例子，曼德尔颂的姊姊写过一些钢琴曲而是用她弟弟的名字发表的呢。

梅兰芳唱戏要装出一个 soprano 的声音，才博得这么高的名气，更是男性在音乐方面向女性低头的例子。

我说这些话，只是指明女性在音乐上有不可轻视的地方，但决不是说惟有女性才可以学音乐。正好像女性中有像居里夫人那样的科学家，而男性在音乐方面的成就也是很多的呵！

<div style="text-align:right">

三月十四日，艺师班

（原载《扫荡报》1943年3月21日第4版）

</div>

① 今译夏利亚宾。（编者注）

精采的演奏

[编者按] 歌声里充满着生命力，有许多完整新鲜的节目。

听完十七号晚上艺术师资训练班在浸信会礼拜堂举行的音乐会，我心里充满了兴奋愉快的感情。

"广西省立艺术师资训练班"，这是一个业经奉命停办，顷刻之间即将解体的训练机构，大约在两三个月之后，□即将成为追念回忆中的名称了，然而，觉得令人敬佩的是在她解体的前夕，尚能如此充满着蓬勃的朝气，贡献给我们这许多完整的音乐节目！当最后一个合唱"□□□歌"在听众热烈的掌声中要求再三重唱时，我心里忽然想到四个不祥的字眼"回光返照"！但我马上又觉得我完全错了，这些歌声里的的确确充满着热烈的火一般的生命力，绝不是临终前的挣扎！可是在这一瞬间，能想到她前途被注定了的悲惨命运的，有几个人呢？不过，无论如何这是值得高兴的。在艺术师资仍感十分缺乏的大省，又增添了这一批充满着艺术的□□①，总可以起不少的教师推动艺术教育的作用罢；至于这个训练机构本身之解体又有什么关系呢？不过话又说回来，政府停办艺术师资训练班自然有整个的计划，但望将来能有比艺师班更好的训练艺术师资的机构出现，否则在本省普及及提高艺术教育初具基础的现在，旧的人才无法深造，新的人才没有补充，似乎总不是十分妥善的办法。

上面讲了一大堆废话。或许因为我于今离开了艺师班，更觉艺师班学生的单纯可爱，而不能自已地有些感慨。

下面打算对于是晚的音乐节目，略述我的意见：

合唱团四部声音甚属均衡整齐，可见训练有素。郭可谞先生的指挥富有热情，对于各曲的指挥亦甚恰当。石嗣芬先生的伴奏亦是甚熟练稳妥。

潘祖鑫、潘倩两学员的钢琴联弹"Military March"虽有小错，然以不足二年的训练时间，总□难为她们的了。

甘露学员为狄润君先生之高足，所唱《雷峰塔影》一曲，音色颇有可取之处，吐字清楚这一点也是值得称道的。

石云梅学员的钢琴独奏，指触生情，表情亦佳，然恐因不十分纯熟之故，略有小错。

潘倩学员的钢琴独奏尚称稳重。

国乐合奏甚能引起听众兴趣，左楼一听客不禁狂声叫好，如此可以想见。

石嗣芬先生究竟是"老师"，她的钢琴独奏自然过瘾得多，我尤其欢喜前一曲"Ce Papillon"，弹得轻妙自然，真如蝴蝶在花间翩飞。

① 疑为"热情"。（编者注）

狄润君先生的独唱亦是可喜的节目,我尤其爱听前一曲,Schubert① 的"Ave Maria②"吐字、表情均属上乘。惟钢琴伴奏把 Schubert 原曲的双音分解和弦改弹了单音而觉得不如法,并且很多地方同唱的部分的 tempo 没有合好亦属美中不足。最后加一个"琶音"则有蛇足之嫌。这是□□代替□作者□□的地方一笑。

我们诚恳地希望:在艺师班"关门"之前,能有一次比较这回更为精采的演奏,好留给我们一段深刻的印象。

(原载《扫荡报》1943 年 4 月 25 日第 4 版)

① Schubert 即舒伯特。(编者注)
② "Ave Maria"即舒伯特创作的声乐曲《圣母颂》。(编者注)

柳庆旅行演奏记①

我们这一次到柳州、宜山等地作旅行演奏，声乐方面有合唱团，器乐方面有小型管弦乐队；即笨重的乐器如钢琴、低音提琴等亦随行，规模不可谓小。在音乐教育的意义上究竟能够起多大的作用虽不可知，但无论如何总不是徒劳的举动罢？

筹备的时间不能说短，然而准备工作作得极不充分。这当然有很多原因，最重要的是管弦乐队因人事变动正式练习由出发时尚不及三日，其匆促可以想见。

因限于人力财力，我们只能组织一小规模的管弦乐队，算是略具雏形而已，即令如此，已非大易事。其组织于下：第一小提琴三人，第二小提琴三人，中提琴、大提琴及低音提琴各一人，洋箫一人，可内特②一人，钢琴一人——共十又二人。

合唱团的组织如下：女高音六人，女低音五人，男高音四人，男低音五人及钢琴伴奏一人——共二十一人。

合唱方面我们特别选唱较大而需要技巧的节目，意在默察听众的接受能力，并提高其欣赏水平。

室乐方面有"弦乐四重奏""钢琴三重奏""钢琴联奏"等。

器乐独奏方面有"小提琴独奏""钢琴独奏""可内特独奏"等。

重唱方面有"男声二重唱""女声二重唱"等。

独唱方面有"女高音独唱""男高音独唱""男低音独唱"等。

综计在外十又七日，举行演奏会凡十次。

这次演奏会的效果是不尽同的。最大的原因，乃在会场的构造各有不同，因为我们的乐队才十余人，合唱团亦不出二十人，这种音量的微弱是没法克服的！故同样的节目在干训团礼堂听起来很响，而在柳州正南戏院演奏时，却不够力量了（正南戏院是一个会馆改建的，空洞无比）。但听众是只问效果，不管其他条件的；故在柳州正南戏院两晚的演奏，虽则听众的反应尚好，事后听到当地一般音乐工作者的舆论极佳，然演奏时没有十分热烈的表示，都是事实。卖座每晚虽有三千数百元，但不能算多（这与宣传也有关系，我们是演奏的当日，才有很少的宣传的）。

三日赴大桥干训团演奏的情况便不同了，每一个节目完毕多有震耳的掌声，历久不绝。一部分节目并要求重唱、重奏。听说听众中还有很多异国的弟兄呢，想来他们爱好音乐的热忱也是很高的。

沙县究竟因为文化水准更高，在马保之先生倡导之下，知音甚多，那些听众可口是在我们旅行演奏中最好而又最有礼貌的了！对演奏者出场退场均报以热烈掌声，精采节目之后，并

① 本文原有节目、奏演日程不便排印，故略去。（原文注）
② 可内特应译自 cornet，指短号。（编者注）

献鲜花:这些虽说是形式上的事,然于我们演奏者的精神方面的鼓励确是很大的。故无论歌队乐队的人均觉精神百倍,异常卖力。可惜管弦乐队中有两位同志为私事须当晚赶回桂林,致节目在匆促中结束。及今思之,犹觉遗憾。

管弦乐队因两位同志离队返桂,缺少大提琴、小提琴各一,低音不够,便陷于停顿中了,然亦是无可奈何之事。

在正南戏院演奏两晚因非礼拜六或礼拜天,且票价稍昂,故学生来听者较少,为普及学生起见,商借省立柳州中学礼堂重开两晚,招待一般中学生,情况甚好。得柳中校长王剑功先生及音乐教师吉联抗先生帮助甚多,尤觉感激。

九日应黔桂铁路工程局侯局长之邀,赴宜山九龙岩,即住该局,一切招待极好,饮食起居均称舒适。

省立柳庆师范李校长得知我等来宜之消息,坚请同天当晚赴该校演奏,并宿校中。该校礼堂虽较正南戏院略好,然亦甚空洞而不收音,演奏效果不算十分佳良。翌晨李校长复邀笔者作一小时之音乐讲话,讲毕该校同学提出若干音乐问题,一一作答。——这也算是我们的辅导工作之一。

黔桂铁路工程局不但对同人招待十分周到,且于音乐会之一切布置,尤属认真;即节目单一项,以一日之短促时间,印刷精美,纸张考究,且绝少错字,令人佩服。

两晚演奏的效果极佳。第二晚算我等此行演奏最后之一场,情况尤觉热烈,十二个节目中有三分之一均被要求重唱重奏,可以想见。

翌明承招待我等之江先生为拍照片数张,以为纪念。旋即离宜过柳返桂。

我等旅行演奏,在身体上固有若干痛苦(如旅行奔波、蚊虫扰身、睡眠不足等),然在精神上则极为愉快兴奋也。他年偶一回忆及此,也仿佛一场好梦样!

<p align="right">卅二年五月十五日</p>
<p align="right">(原载《扫荡报》1943 年 5 月 22 日第 4 版)</p>

1944年

怎样学习音乐

学习艺术与学习科学不同。在科学方面正确即是良好,科学所追求的是真——真即是美;在艺术方面正确不一定良好,艺术所追求的是美——美即是真。因为艺术着眼于美,故其学习不能像科学那么有条理,有权威性。技巧的学习诚然可有条理,然而技巧非吾人所追求之最终目的,究竟创作如何能够达到美的地步,有时是不能言传的。艺术是生命的花朵,我们要花朵开得灿烂,只有把我们的生命培养得更有价值,培养生命的花朵的土壤绝不仅是技巧。音乐的美是抽象的,一切法则不能像牛顿的万有引力说、爱因斯坦的相对论那样具有权威性,在音乐的理论上可以说没有一条没有例外和不可触犯的规则。

可是,音乐的学习却应绝对严格。因为技巧虽非吾人所追求之最终目的,究为达到目的的一种不可或缺的手段。严格学习,第一是正确的方法:这涉及最初的教育,须加重视。我们教书的人常有这种经验,教一个根本没有弹过琴的人学习比教一个以不正确的方法学了几年的学生容易收效得多;而一个倘以不正确的方法练声练得太多了的人恐怕终至断送了他一辈子学唱歌的前途呢!第二是不断的练习:把握住了正确的方法如不继续不断的练习仍是徒然的。莫扎尔特有言:"只有练习。"贝多芬说:"一日停止了练习,便损失了一星期的功夫;一星期停止便损失一年的功夫。最后便坠于不可救的地位。"①可见"恒"之一字在音乐的学习上何等重要。我们可以说:

正确的方法+不断的练习=有成功的希望

不正确的方法+不断的练习=徒劳有害

正确的方法+不练习=无成功的希望

至于"天才"二字,似不必重视。我们没有见过不曾下过功夫的天才。莫扎尔特是有多大的天才,而说者谓发现他于当时有价值的作品无不仔细加以分析研究。瓦格纳是了不得的大歌剧家,而其三十岁的作曲犹不能见人,终于成功。可见不论天才不天才,功夫总是不可缺少的。

音乐的学习固须绝对严格,而其表现则应充分自由。我们知道音乐是所谓"二重艺术",其表现可分为"创作"及"演奏"两方面。前者乃吾人之思想与情感通过作曲技巧而写成乐谱,后者乃乐谱通过吾人之理解与感染,再通过演奏技巧而表现。故无论创作或演奏均不单是技巧的问题,而同时包含了作曲家或演奏家的人格在内。因此"自由"在表现方面是十分重要的,极端的严格与拘谨会完全抹煞了作曲家或演奏家的人格呢。

① 此处贝多芬的说法与《我与钢琴》一文中的说法不完全相同,特注。(编者注)

但自由并非乱来。而自由也不能掩饰丑恶与幼稚,这须注意关于理论的认识。有一点我们须彻底明了:先有作品而后有理论,不是先有理论而后有作品。理论家的任务乃分析诸名家的作品,归纳之成为一个时代的音乐创作方法。音乐理论之于作曲犹之文法修辞之于写作。不过文字是我们日常生活所用到的,音乐材料则不见之于我们日常生活中,故更觉生疏而需要学习耳。因为作品常在理论之前,故我们要有驾驭一切理论的雄心,做一切规则的主人,而不做其奴隶。

复次,关于技巧的认识。我以为技巧不可不重视,亦不可太重视。前面已经说过技巧是表现的工具,而非吾人追求之最终目的。光有技巧而无表现的演奏,我们可称之为"没有灵魂的演奏"。另外还有一点须注意:技巧是没有止境的,比较而后知之。也许太武断了,我把演奏家分为四类:

光有技巧的——乐工
有技巧、有感情的——爱好家(票友)
有技巧、有感情、有思想的——演奏家(艺术家)
无技巧、有思想、有感情的——眼高手低者之流

最后我提出一个学习原则——"能入能出"。

"能入",便是我在上面说的学习须绝对严格;"能出"便是我在上面说的表现须充分自由。我想根据这个原则也可把音乐家分为四类:

"入而不出"——庸碌之辈(卑卑不足道者)
"不入而出"——标新立异(挪威作曲家格里格式可为例,然亦不能证明其全未用过功夫——"不入"也)
"能入能出"——天才
"不入不出"——?("不入不出"的音乐家,读者不要笑,在吾国滔滔者颇为不少呢。这类人物出是出的,不过出风头罢了。

"能入能出"的大音乐家可以贝多芬为具体的例子:其初期的作品酷似莫扎尔特,是能入,且入之深也;而其后期的作品则独树风格,成为上承古典乐派、下启浪漫乐派的大师,是能出,且出之远也。读者中当有不少爱好音乐的朋友们,希望你立志做一个"能入能出"的大音乐家罢。

二月十三日夜,于吉山

(原载《联合周报》1944年2月19日第2版)

国乐演奏的新途径

两三年前，我在桂林曾与研究职业教育、旁通国乐的陈仲寅先生合作，他用竹笛吹一套古调，我试为之配上钢琴伴奏谱，并出席于某次演奏会，仿佛很得观众欢迎。后来本约好继续尝试琵琶等之合奏，总以彼此事忙不果。来国音专①后，同事中不乏国乐专家，王沛纶兄之二胡尤能引起我的兴趣，其近作《谐曲》确能把二胡的技巧推进了大大的一步。我一时兴起，也为它配了一个钢琴伴奏谱，并与他搭档演出于"献金"音乐会。在我的初意，不过是花样翻新，聊增趣味而已；在本校预演及正式演奏之两晚，均得在座朋友们之热烈赞赏，殊非初料所及。这固然大部分由于沛纶兄之演奏技术达到炉火纯青地步，同时也使我觉得这种新的尝试似乎此路尚可通行。一方面回想起两三年前同陈仲寅先生合作的旧事，并鼓起了我尝试的勇气。

国乐之改良或改造，牵涉的范围极广，问题极多。我想与其长时间在理论上讨论，毋宁在实际演奏及作曲方面多作种种新的尝试。只管耕耘，不问收获。各尽微薄的力量，但冀能作后一代人的桥的一根木柱、一块石头而已。

音乐有四大要素：节奏、曲调、和声、音色。国乐独对和声一道极感贫乏。故提高国乐的水准，增加和声是一件重要的事。这点有识者均能道之。国乐器中能奏完善和声者尚不见之；而在西洋乐器中如钢琴，便极能胜任，因此我便想探彼之长，补己之短，用钢琴伴奏国乐。颇有人怀疑是否会弄得不伦不类。这一点我想应该不会，倘使处理得好的话，乐器只是"器"，驾驭它、控制它的是人呢。比如用西画颜料画国画，或国画颜料画西画，不也是可以的么？至于视觉上的不习惯，这更不必在意。胡琴、琵琶等乐器初自西域传来时，想也是看不顺眼的，可是现在却成了"国乐"！像钢琴这种早就具有世界性的乐器，我们何不乐于利用呢。

我打算把这个尝试的范围扩展得更大一点，同王沛纶先生及曾专习三弦的刘天浪先生合作，在永安举行一次"雅乐演奏会"，全部节目均系此三种乐器之配合：钢琴伴奏二胡，钢琴伴奏三弦及二胡、三弦与钢琴之三重奏。

内容多从已故国乐大师刘天华氏之名曲如《空山鸟语》《光明行》《烛影摇红》等所改编。东西乐器之配合，不敢说有何价值，不过想找寻一条国乐演奏之新的途径耳。

<div style="text-align: right;">六月十七日，于音专
（原载《联合周报》1944年7月1日第4版）</div>

① 国音专应指国立福建音专。（编者注）

1945 年

东南音乐界新的努力

配合着抗战的新的形势,东南文艺工作者有了新的觉醒,提出了"东南文艺运动"的口号。作为艺术之一部门的音乐,也有检讨过去并作新的努力的打算的必要。

如果说东南的文艺园地冷落得好似沙漠,则东南的音乐界更有如古井。留在东南的少数的音乐家,在各有打算的条件之下作着各种不同的努力,给予整个东南文艺界的影响,还说不上是古井的微波。

在江西,有十余年历史的推行音乐教育委员会,终至解体;在广东,省立艺专音乐系,一向得不到正常的发育;在浙江,喧闹已久的叔同音乐院,迄今无正式成立的消息……现在只剩下永安的国立福建音乐专科学校,成了惟一可希望的推动东南音乐运动的原动力。

没有刊物,没有印刷品……东南的音乐工作者在老死不相往来的情况之下各自摸索。

没有同情,没有听众……穷困的音乐家在永安举行演奏会一再亏本,以至失掉开音乐会的勇气。没有适宜的土壤,花怎样会开得好呢?

沉闷下去么?不,决不!生活困苦,环境恶劣,社会冷淡,都不足以阻止我们勇往直前的信心。大多数的人们仍如抗战初期一样的热爱音乐,从这次在永安举行的从军万人大合唱的热烈情况便可想见。我们没有一点怀疑,在动员一切力量作总反攻的时候,音乐是最有效的精神武器。

我们要用最强的声乐召唤:东南的音乐家们!请你们走出书房,走出琴室;站得高一点,看得远一点!记住我们在什么地方,什么时代。我们的四方八面都是敌人;倚在情妇窗前拉小夜曲的抒情时代早已过去。现在所需要的是 trumpet①,是鼓,是风吼雷鸣的抗战歌声!我们要像"纯协和音程"一样地手携着手,加倍地作着新努力。

(原载《联合周报》1945 年第 2 卷第 19 期)

① trumpet 意为"小号"。(编者注)

音乐工作者的苦闷

在今日中国,一个忠实的音乐工作者的苦闷是多重的。

第一重苦闷是艺术上的——今日中国的音乐走往哪里去?西洋音乐可谓已发展到了登峰造极,无论创作与演奏,都不是我们短时期可以迎头赶得上的(我们可以说到现在为止,我们尚没有一套作品引起过世人的注意,尚没有一个指挥家、钢琴家、提琴家或歌人在世界乐坛占有一席地位)。而即令我们就他们的路道迎头赶了上去,也不过多几个黄脸的"西洋音乐家",又有什么影响呢?而所谓"国乐",则尚未能脱离原始的阶段(乐器的简陋、表现力的贫弱、乐曲的单调都是无可掩饰的事实)。我们毅然抛弃她们么?她们却如同我们的骨肉一样亲切!她们不仅是我们的祖先数千年遗留下来的,惟一可以代表我们的文化之一部门的财富,而且是四万五千万同胞(这全世界四分之一的人口!)所熟习的呢!西方的音乐既不能代替我们中国的,我们中国固有的又太不进步。以西方高度的音乐理论与技术武装我们的国乐是一件讲起来容易,做起来颇不容易的事。这是今日中国无论学习西洋音乐或中国音乐的人所共有的苦闷。

第二重苦闷是社会对于音乐的冷漠。音乐在今日中国社会缺少正确的认识。贫困的人民挣扎在饥饿线上固然无暇及此,一般小市民则视为与吃喝嫖赌一样的娱乐消遣,即知识阶层的人最多也只认为音乐可以陶冶性情,有之固可,无亦不妨(所以音教会会在"核无必要"四字之下送终)。只有极少数开明的人士(如已故的蔡元培先生等)才把音乐视为国家文化之一环的艺术。因为社会对于音乐的冷漠,在今日中国,一个音乐工作者,既要负起音乐上的责任,又要负起教育及运动上的责任。一个成功的音乐家在欧美会得到社会热烈的拥戴;可是在今日中国,他竭尽心力贡献出他视若生命的艺术,所得到的常常只是一片非议声。

第三重苦闷是生活的贫困。在今日中国,生活贫困原不是音乐家的"特权",不过在一般所谓文化人中间,音乐家确属更为倒霉。音乐家不能不吃人间烟火食,然而音乐家呕心沥血的创作与演奏得不到够其维持生活的报酬。作为一个音乐工作者岂敢要求优裕的生活,可是但求温饱,延续此尚须继续工作的生命都非易事!抗战中为了无数抗战歌曲,竭尽心力以其艺术为抗战服务,然而到头来落得的是一个"失业"。牛吃的是草,挤的是牛奶;音乐工作者有时连草都没有吃。但我这样说并没有代音乐工作者向社会乞怜的意思。他们要生活过得好一点也并非难事,只要硬起心肠来抛弃了他们的艺术就行;但一个忠实的音乐工作者生活上的失败他们是勇于忍受的呵。

其他的苦闷是一般人所共有的,闲话休提了。

(原载《中国新报》1946年5月21日第4版《文林》副刊第159号)

音乐艺术的严肃性

音乐艺术的起源不无含有娱乐的成分。到今天也还有为娱乐而作的音乐。然而在今天如果有人以为音乐艺术只是一种娱乐——即令美其名曰高尚的娱乐，都是对于音乐艺术的不可容恕的轻蔑！

音乐作为宗教的——神的奴隶的时代已经过去，作为道德的——礼的工具的时代已经过去，作为宫廷的享乐的时代也已经过去……音乐进步到今日，已成为一门属于人民的严肃的艺术。

当作娱乐的音乐，我们并非不让其存在，然而它不能侵犯到严肃的音乐艺术的领域里来。

严肃的音乐并不一定是高深的音乐，高深的音乐照样也可含有不严肃非艺术的成分。娱乐的音乐与严肃的音乐，其分别可以说前者完全偏于官能的享受，后者才是具有思想感情的艺术。娱乐的音乐但求悦耳，艺术的音乐才能震撼我们的灵魂深处。

举例来说：我们在跳舞场听到爵士乐队的演奏非不悦耳，但除了挑动我们的情感，刺激我们对于色与肉的追求之外，我们不会有什么深的感动。——这便是娱乐的音乐。但英国的一个皇帝，当他听到亨德尔所作《哈利露亚》①合唱曲时不自主地站立了起来。——这便是严肃的音乐。

这种区别不但在乐曲上有，即在乐器上也有。不要说别的，就以口琴而论，这个在欧美、在日本或在中国都很流行的乐器，独奏，合奏，不少的世界名曲都可吹出。但它始终未能脱离"玩具"的性质，至今它在音乐艺术的领域里地位仍很低，甚至究竟有无真的艺术价值都还是疑问。再譬如钢锯，发音尖锐，类女高音歌声，如泣如诉，富有刺激性，但正式的音乐演奏会中，从来没有它的份儿。最近出现在正大中学音乐演奏会中的所谓"山薯"②，这更是百分之百的玩具，毫无艺术价值之可言。此项玩具式的乐器在游艺会中吹奏原无不可，作为正式音乐演奏会之一节目，甚不应该。再如我国之单弦拉戏，模拟唱戏之声非不逼真，巧则巧矣，然在音乐艺术上亦无何价值可言，因其不过是"游戏"耳。

音乐艺术的严肃性不仅在创作与演奏上存在，即在欣赏者方面也存在。好比欧美国家的人民已成为习惯，赴音乐会必穿礼服，可见郑重其事。反观乎我国，台上演奏，台下一片嗑瓜子声是极为平常的事。这因为我们的听众不是来欣赏艺术，而是来娱乐——极耳目口腹之乐的呵。

我们倘使希望音乐艺术有进步，便先要保持音乐艺术的严肃性。

（原载《中国新报》1946年5月25日第4版）

① 今多作《哈利路亚》。（编者注）
② 原件如此。不确定"薯"是否为"簧"之错写。（编者注）

谈 国 乐

一般人士对于国乐的看法除了漠视以外便是各趋极端的。有的人——尤其是研究国乐的——往往视国乐为高不可攀、至神至圣、玄之又玄的艺术；有的人——尤其是研究西洋音乐的——却又往往把国乐看得不值半文钱。

这两种看法我都不能同意。我个人对于国乐的看法可分两方面：就艺术的观点言之，国乐比起进步的西洋音乐来是简陋的，其简陋之程度或远较一般人所想像者为多！（无怪乎研究西洋音乐的人看不起国乐）我国艺术，在文学、美术、建筑等各部门都有为世人所公认的成就，惟独音乐一门，说来甚为汗颜！我们离开原始的阶段尚不能算远，然而就社会的观点言之，我们却不能抛弃国乐。何以呢？因为音乐艺术是与我们一般人民的生活脱离不开的，当进步的西洋音乐如钢琴、提琴等在一般人尚是了不起的奢侈品的今日，我们对于为人民大众经济力量所能购置的二胡、三弦等殊有重加估量的必要。

至于如何改进我们今日的国乐，我以为有如下的几个途径：

（1）乐器的改良——乐器的改良不必刻意模仿西洋乐器。一来机械作用复杂化以后，成本便会太高，而有失我们提倡国乐的初衷。二来如果我们需要可奏复杂的音乐的乐器时便直接采用西洋乐器好了，而不必假借国乐器。改良的工作暂时只就原有的乐器使其"调律准确""音量增大"便行。但同一类乐器中可分高、低不同数种（如二胡可增比其高五度的高胡，比其低度①的低胡；竹笛可做各种调子的；等等）。

（2）演奏技术之改进——各种乐器之旧的演奏手法均须经过专家的整理：应保留者保留之，当抛弃者抛弃之，可扩充者扩充之。同时须养成视谱——最好一律用五线谱——演奏的习惯。

（3）提倡合奏——旧的国乐偏于"独奏"，即有数种乐器在一起，也不过是"齐奏"。我们现在应该提倡和声化的"合奏"。合奏的好处甚多。我国乐器分开来听，有的固不免失之单调，如能集合数十、百件乐器于一堂而演奏之，则可一新耳目。这方面有一个很大的天地可供我们发展。况且和声为音乐之一大要素，是我国音乐素来所缺乏的，今可得而补足之矣（当然"独奏"或少数乐器的"重奏"也是重要的。它们可以尽量发挥各种乐器的表现力）。这样的合奏乐队既可独立演奏，也可充新旧歌剧的伴奏。

（4）整理及创作国乐谱——国乐曲谱之整理（改编）与创作是十分重要的事。有了改良的乐器，有了改进的演奏技术，有了健全的国乐合奏团及优良的独奏者，如果没有可供演奏的有价值的作品，则一切都是徒然的。编写国乐谱的人须具有一项基本条件，便是须于西洋音乐理论有很好的根底。

① 原文未说明具体低几度，特注。（编者注）

上面所说的都不算太过理想,如有一个健全的推动机构,假以时日,并不难于实现。我们希望这样的新国乐能广泛地推行到全国各省县乃至于各乡镇。她无疑地可以提高我国人民在音乐方面的精神生活。她与进步的西洋音乐是不相违背的;不但不相违背,我们还可以说她是中西音乐艺术的一道桥梁。

(原载《中国新报》1946年6月3日第4版)

民 歌 简 论

一、民歌是什么

民歌是流传在民间的歌谣。她的特征是词与曲非出于知名的文人与音乐家的手,一般没有记载,只流传在口头上,大抵原作者的姓氏是不传的。

民歌是诗与音乐最原始的结合。她是诗的起源,也是音乐的起源。

民歌是人民的艺术。她的内容是人民的——人民现实生活的反映;她的形式是人民的——与人民的现实生活相配合的(例如一边工作一边唱,二人对唱,一唱众和,简单乐器伴奏的朗诵体……)。

我国地方戏的音乐亦可视为一种民歌。

民歌与"民歌体"是有分别的:前者是真的民歌;后者是作曲家仿民歌所谱的歌曲(对"艺术歌"而言)。

二、民歌的价值在西洋音乐思潮上的认识

音乐作为宗教的奴隶的时代,民歌是所谓"俗乐",被认为没有价值。

古典乐派与浪漫乐派的大师们,偶有以民歌曲调为主题者,但民歌在他们是非关重要的材料。

至国民乐派兴起,民歌的价值乃大显。然国民乐派所认识的民歌的价值,似偏于艺术的意义,即民歌中多圆熟优美的曲调与新鲜可喜的节奏,同时含有浓厚的乡土风味,可作他们作曲的基础。

三、民歌与新音乐

我们要建立的新音乐是人民的音乐。

因为民歌是真正的人民的艺术,所以她是新音乐的酵母。

民歌是新音乐的酵母,但不是新音乐的美酿。民歌必须经过西洋音乐理论与技术的武装才能成为新音乐的美酿。但经过高度西洋音乐理论与技术武装过的民歌,仍须交还民间——这是国民乐派与新音乐的不同之点。

我们只有彻底研究民歌——她的节奏、音阶、曲调、隐含和声、曲体结构、演唱方式、伴奏配器等,才能摸索出一条创作新的人民的音乐的正确的道路。

(原载《中国新报》1946年6月6日第4版)

人民的音乐

我们可以想像,在太古之时音乐是人民的,与人民的生活分不开的。那些穴居野处的我们的祖先,当他们捕获了野兽充饥之余,围着熊熊的火,有音乐天才的祖先随意以手指拨弹着弓弦引吭高歌,一唱众和,大家陶醉在音乐的气氛中。——这便是太古的音乐会。他们在音乐的陶醉中恢复了日间为生存而斗争的疲劳,并且增加了生活勇气,酣然睡眠一夜之后,翌日开始新的更艰巨的斗争——这便是太古时代音乐的功用。

随着人类的进步,音乐在□曲的道路上发展。很长一个时期,音乐在欧洲成为宗教的附庸;在中国成为"礼"的附庸。欧洲音乐到十七世纪巴赫以后才逐渐走向独立的艺术的道路。可是走出了宗教之门,又不得不投向宫廷及贵族的保护之下。到贝多芬时代,欧洲音乐方才真正成为独立的艺术。贝多芬以其伟大的天才,把欧洲音乐文化提到一个更高的水准。尤其可贵的,他是民主思想的拥护者,他为了拿破仑的专制而不惜撕碎他为拿氏所作的第三交响乐。他在第五交响乐描写着与命运的斗争,在第六交响乐写着田间的风景,在最后又用最伟大的第九交响乐歌颂着人民的欢喜。贝多芬以还,近代欧洲音乐有着至可惊人的进步,这种进步是诸方面的。工业革命之后,乐器的制造得到大大的改进,这是近代庞大的管弦乐团产生的一个重要因素。作曲家、演奏家,代代有能手。社会重视音乐,人民欣赏音乐的水准提高。我们大致可以说近代欧美的音乐与人民的音乐尚能相配合。

可是反观二十世纪五十年代①我们中国的情形,便大大不然了。我们的人民还滞留在农业经济社会的阶段,而我们的音乐家却大都从欧美贩回了资本主义社会之产物的音乐,同时因为中西音乐之异趣,我们的人民听了西洋音乐如同闻到隔世之音,他们只觉得生疏与怪异。至于研究所谓"国乐"者大都风雅之士,林泉抚琴,意在自娱。所以可以说,时至今日,无论是西洋音乐或中国音乐,几乎都是与我们人民的生活脱节的。

有头脑的音乐工作者都在觉悟这一问题了。我们不能迷信西洋音乐,我们也不能迷恋旧的中国音乐,我们要创造新的——中国人民的音乐。

(原载《中国新报》1946年6月10日第4版)

① 原文写"五十年代",有误,应为"四十年代"。(编者注)

《海韵》歌曲介绍

《海韵》是一套具有艺术价值的合唱曲。徐志摩作词,赵元任作曲。志摩先生是当年新月派的健将,不需在此详为介绍。元任先生却是一位研究语言学的专家——博士,弄音乐不过是"玩票",然而他所谱的一些艺术歌曲甚有价值。二十年来到处演唱不衰,令我们这些职业音乐家感到惭愧呢。

此次国立中正大学正大合唱团举行盛大的演奏会,拟唱出此曲,邀我客串指挥,王家复先生弹伴奏。正大合唱团是在过去很有成绩的合唱团,家复先生是钢琴能手,我能与他们共同演奏,真是荣幸的事。现在仅将我个人对于此曲的理解写在下面,请教于爱好音乐的朋友们。

序奏是海的描写。大的波浪从遥远的海面推来(乐调低沉而高扬,由轻弱而渐强)。撞击海岸岩石成声(附点八分音符之后开始的新音型),渐慢而作小结。气氛是悲抑的,这正是悲剧的序幕。

合唱团唱了:(主调先在男高音)"女郎,单身的女郎,你为什么留恋(主调移到女低音)这黄昏的海边?(女高音主调)女郎,回家吧,女郎!"

于是女郎(女高音独唱)唱了:"啊,不回家;我不回,我爱这晚风吹。"

那么合唱团叙述着:"在沙滩上,在暮色里,有一个散发的女郎,徘徊,徘徊。"

钢琴弹着过门,由三拍子改二拍子圆滑与顿奏交替,是"徘徊"的暗示。

合唱团稍紧一点:"女郎,散发的女郎,你为什么彷徨在这冷清的海上?女郎,回家吧,女郎!"

女郎又唱了:"啊,不;你听我唱歌,大海,你唱,我来和。"

合唱团(光是女声部)叙述着:"在星光下,在凉风里,轻荡着少女的清音,(男声加进来)高吟,低哦。"

钢琴上重现"徘徊"的过门,是女郎仍在徘徊啦。

合唱团再紧一点:"女郎,胆大的女郎!那天边扯起了黑幕,这顷刻间有大风波,女郎,回家吧,女郎!"

神经质的女郎跳跃起来了(节奏从单二拍子改为复二拍子):"啊,不,你看我凌空舞,学一个海□没海波。"

合唱团(仍光是女声部)叙述着:"在夜色里,在沙滩上,旋转着一个苗条的身影,(男声加进来)婆娑,婆娑。"

六八拍子的过门,暗示女郎的舞影婆娑。

合唱团(光是男声,分为四部)严重地警告女郎:"凝听,那大海的震怒,女郎,回家吧,女郎!"合唱团全体同声高呼:"看呀,那猛兽似的海波,女郎,回家吧,女郎!"

至此,合唱团唱着:"啊,海波他会来吞你,你看这大海的风波。"女郎同时顽固地唱着:

"啊,不;海波他不来吞我,我爱这大海的颠簸。"合唱团以最紧张的声调唱着:"在潮声里,在波光里,啊,一个慌张的少女在浪花的白沫里,蹉跎,蹉跎。"这是本歌的顶点。

二十二小节的钢琴,描写女郎与水的挣扎。

合唱团女声——仿佛天使的歌:"女郎,在那里。女郎?哪里是你嘹亮的歌声?"(以前用以暗示女郎徘徊的过门,在短调上出现,赵先生自己说这是女郎的阴魂也)天使的歌继续唱:"哪里是你窈窕的身影?"只有幽灵似的过门再度出现一下,便消逝了。

合唱团哽哽咽咽,伴着时隐时现的海波唱出最后的悼歌:"在哪里啊,勇敢的女郎?"黑夜吞没了星辉,这海边再没有光芒;海潮吞没了沙滩,沙滩上再不见女郎,再不见女郎!

无情的海水更汹涌而渐平息,这篇悲剧的诗篇也就告终了。

(原载《中国新报》1946年6月22日第4版)

乐人印象记

序

学音乐的人一般称为"音乐家""音乐工作者"或"吹鼓手"。"音乐家"与"教授""老爷"一样，有点酸气。"音乐工作者"大概泛指从事于音乐运动的人。"吹鼓手"，意即"乐工"或"乐匠"，不无轻视的意思。我颇爱用"乐人"二字。"诗人""剧人""报人"……这一串文化人中间加上一个"乐人"不很好么？这个名称别人可称呼，自己也可称呼；既不骄气凌人，也不妄自菲薄。

我国现代音乐界的乐人们，有的是我的良师益友；有的与我很熟识，或共同工作过；有的虽无缘见面，却知名已久，心景慕之。我想以一种不甚"严重"的笔调写出些我对他们的"印象"。但我须预先申明：我并不是在为他们写"传略"，也不是在写某某某论的批评文字——这些不是我的学识与能力所及的，同时我也没有搜集过什么资料。我是想同他们作"速写"或"剪影"，一切只是我的"印象"而已，读者不能希望得到什么结论或定论，只可作"速写"或"剪影"者。但我希望我不太误解他们，同时读者倘能从我的文字中对他们多得到一点认识与了解，我就很满意了。这是序。

马思聪（乐人印象记之一）

十多年前马思聪先生在中央大学任教时，我为了作一首小提琴曲曾同他通过一次信，向他请教一个问题。然以后总没有机会见面。直到三年前我在广西省立艺术馆主音乐部时，同欧阳予倩兄常谈起他。予倩兄讲过一个笑话给我听，说有一次他同思聪先生到澳门思聪先生家里去，他们上岸后，跑来跑去，马思聪先生竟把自己的家门都忘记了！幸好他家的女佣站在门口，惊奇地喊道"少爷，到哪里去？"才为之恍然。这个笑话说明一个专心于他的艺术的艺人在世俗的生活上有时表现得何其糊涂呵。后来思聪先生同他的夫人——王慕理女士，来桂林作旅行演奏，我们才有机会见面。我记得我们第一次见面正是在予倩兄家里，我对他外貌的印象——一个平凡的典型的广东佬。沉默而非矜持，说话是率直的、诚恳的，没有时下伪音乐家、伪教授的气味。后来他想介绍我主持广东艺专音乐系，过从较密，我们谈到音乐上的许多问题，见解都很接近。我听过他的小提琴独奏会后，益觉他的演奏有大家风。那次演奏会留给我印象最深的是他拉 Mendelssohn[①] 著名的《e 小调小提琴协奏曲》，气魄既大，表现又细腻。还有他自己的作品，

① Mendelssohn 即门德尔松。（编者注）

曲名大概是《西藏巡礼》吧，也是很出色的，他以丰富的想像，用奇特的和声与单纯凄凉的曲调描写着西藏高原喇嘛寺院里的情调，即他拉的几首较小的 concert pieces①，也无不有独到功夫。论者当谓马②宜拉技巧的作品，戴（粹伦）则长表情的作品，我对戴的演奏所听不多，不敢置论。但说思聪先生不长表情的作品，殊不以为然。我倒觉得思聪先生以精通作曲理论的来演奏，格外体贴深入，表现得体，较之仅从留声机上学来一点肤浅的派头者，不可同日而论。

思聪先生的夫人钢琴也弹得不错，记得有一次我在桂林广播电台弹 Rahamaninoff③ 的《升c调序曲》，她听完我的弹奏后笑着告诉我，她的钢琴老师正是拉氏的学生呢。不过那时我有这样的感觉：大约因为马夫人在钢琴上的造诣不及马先生在小提琴上的深，伴奏时常不免有"缺一把火"的情形。听说马夫人很用功，"士别三日"，想马夫人现在一定很进步了。

思聪先生后来似更勤于作曲，在器乐方面的成绩甚佳，对于民歌主题的处理与发展，甚具工夫，配器（orchestration）也很好。在声乐曲方面，就已发表过的看来，好像令人满意的作品，还不很多。

但无论如何，思聪先生是我国少数真有修养的乐人之一，他的创作路线是正确的，他是我所景仰的益友。

<div style="text-align:right">（原载《中国新报》1946 年 6 月 25 日第 4 版）</div>

① concert pieces 意为"演奏会作品"。（编者注）
② 指马思聪。（编者注）
③ Rahamaninoff 即拉赫玛尼诺夫，为俄罗斯古曲音乐作曲家、钢琴家、指挥家。（编者注）

贺绿汀(乐人印象记之二)

说到尚生存的、前途未可限量的乐人,我很快便想到贺绿汀先生。

我与绿汀先生相识,远在抗战以前;或许可以说在绿汀先生尚未"出名"以前。他是湖南人,瘦个子,脸是胜利的标志——V字形。他可弹弹钢琴,不能说好;他可拉拉小提琴,也不能说好。闲来无事,他还会背着画具到野外作一幅水彩风景画呢,也不能说好。至于唱歌,那是同我一样:可以把听众吓跑。——他是一个研究理论作曲的人,在这一方面他工作得非常勤奋,也有着很大的成就。

他的"出名"的故事是这样的:音乐界的朋友们总还能记得十年前有一个叫"车列蒲宁"①的俄国作曲家到上海来悬赏一百元,征求一首有中国风味的钢琴曲,绿汀先生以《牧童短笛》一曲荣获首选,《摇篮曲》并得荣誉二奖。给奖盛典举行时,大家要求他自弹其得奖之作,据说是弹得颇为糊涂,然而"作曲家的钢琴",大家是原谅的。

《牧童短笛》一曲一经丁善德先生弹奏,灌为唱片,好□□□大为人知道。《摇篮曲》也是一首很好的作品,可惜在我们中国,无论肚子里有无货色,总要"出名"才有办法,无怪乎大有人专攻"出名"之学"厚黑学"(脸厚心黑成大事),互相参证,而终有所得。绿汀先生未"出名"前,辛辛苦苦译成 Prout 的《和声学理论与实用》一书,没有书店愿意出版②,至此此书便顺利地在商务③出版了,而且电影公司请其配音,唱片公司请其灌唱片,刊物刊登其作曲,报章杂志发表其文章;一时成了红音乐家。但绿汀先生仍然十分勤奋地跟着黄自先生学习,这种精神是可钦佩的。

抗战以后,我与绿汀先生始终没有见面的机会。但我知道他做了不少的抗战歌曲。

绿汀先生的作品,在技巧方面有高度的西洋音乐理论作基础,在内容方面充满了中国农村的纯朴的气息。我想称他为"中国农民的音乐家",我相信他会满意我这称谓。读者如听过像《垦春泥》这样单纯、热情、健康的合唱曲,或者也会同意我这种说法罢。

绿汀先生在重庆时,有朋友告诉我,他由于用功过度,脑部出了毛病,耳朵不时嗡嗡作声。在抗战后期我们不仅少见他的新作,担心他的健康,而且连他到哪里去了都成了问题。据传闻郭沫若先生去年苏联归来,说曾遇见过绿汀先生,不知确否。

(原载《中国新报》1946年7月2日第4版)

① 今译齐尔品。(编者注)
② 应为没有出版社愿意出版。(编者注)
③ 应指商务印书馆,后同。(编者注)

吴伯超（乐人印象记之三）

吴伯超先生是现任国立音乐院的院长，然而我之想到他，宁可说因为他是一个优秀的作曲家、指挥家。

我与伯超先生相识，在抗战第二年的桂林。抗战初起时，我得画家徐悲鸿先生介绍，应广西省政府之聘，与桂省音乐家满谦子兄合作，推行当地音乐教育。第二年谦子兄得伯超先生自湘来一信，略谓携眷逃难来湘，情形狼狈，生活堪虞，如能谋得一任何大小工作，即来桂林。我们便毫无考虑地电请伯超先生即来桂。

伯超先生是谦子兄的老师，我先从谦子兄嘴里已知道了一些伯超先生的情形。一见面：伯超先生是个矮个子，不能说胖，然而对于我说是胖的。穿的是中国长衫。其貌不扬，颇有点像照片里印象派大师 Debussy① 的尊容。语音沙哑，不要说唱歌，连说话都难听。伯超先生待人却非常诚恳、率直，率直到不近"人情"，譬如说他不满意你的演奏，他会当面说"你弹得太坏了！""你唱得太坏了！"或是"不行！不行！再来！再来！"如果他满意你的演奏，便也会毫不吝惜地跷起大拇指来喊"好……"，在我们这个到处讲"人情"，大家骗来骗去，都欢喜戴高帽子的社会，他是容易得罪人的。

伯超先生本来是在上海音专教钢琴与理论的，后留学比国，专攻作曲指挥，艺乃大进。他是谦子兄的老师，他在作曲指挥方面的造诣都比我深，他在我们创办的艺术师资训练班（现已改为艺专）任讲师，我们都待他甚恭。艺师班得大将后，一时气象蓬蓬勃勃，招兵买马，各路英雄来会，加之桂省当局极为重视音乐教育，多方提倡协助，便奠定了日后广西音乐运动活跃的基础。这时声乐方面：女高音有梅经香教授，男高音有胡然兄，男中音有满谦子兄，合唱队以艺师班学员为基干加上爱好音乐的女士们共四五十人（多的时候上百人）；乐器方面组织了一个小型管弦乐队，有乐师二三十人。每次演奏会规模都很大，伯超先生时有新作问世，这一段时期中他谱了合唱曲《冲锋歌》，女声四部合唱附有乐队伴奏的《暮色》，一首合唱赋格《伟大的战士，光荣应归于你》，插有三重唱（即为梅、胡、满三兄②唱而写）的合唱曲《中国人》，未谱完的《新生活运动》大合唱及若干独唱曲、儿童歌曲等。伯超先生的作风气魄很大，和声新颖不俗。他似对于黄自先生的部分作品甚不满意。记得有一次他指挥黄自先生的《青天白日满地红》（这是赵元任先生赞扬过的一首歌曲呢），我弹伴奏，他一路练一路望了我说："老陆，你听这是什么和声！"一路说一路还是练下去。

那时桂林的音乐空气一直振荡到重庆，重庆励志社来"拉人"了。同时由于提倡音乐最力的教育厅长邱昌渭先生的去职，更促成了伯超先生的走，这一走非□③小可，可说全部人马，除

① Debussy 指德彪西，为法国作曲家、音乐评论家。（编者注）
② 梅经香为女士，原文用"兄"。（编者注）
③ 疑为"同"。（编者注）

我一个以外（我那时由于家累不能行动）统统给拉走了！

伯超先生去渝后工作并不顺畅，在桂时由于谦子兄同我二人的竭力支持，一切都简单；抵渝后复杂的人事纷至沓来，伯超先生在作曲、指挥方面是能手，而在应付人事上却是天字第一号的拙手！他指挥的励志社乐队不久即解体。做了几个月中央训练班音干班的班主任，终至下乡养猪（长①白沙女子师范音乐系时，闲来无事养猪数头）。后来国立音乐院，南派北派，争夺不已，教育部最后聘伯超先生任院长，至此他才算有了稳定的事业的据点，到现在已四五年了。

伯超先生在作曲、指挥方面是有才能的，但他去渝后反少见新的作品，我曾写过一封信劝他放弃些事务工作，多从事于创作。多少人热心于作曲，作不好；而作得好的如伯超先生，却在人事与杂务上牺牲掉，这是多么可惋惜的事呵！

（原载《中国新报》1946年7月5日第4版）

① 原文为"长"，不知为何意。（编者注）

旅行演奏杂记

南昌——九江,取水道,计程三百余里。

我们一行共五人:昌文、妻、我,才满半岁的小女滴滴及抱她的女佣陈嫂。

七月九日清晨,辞别了我们的巢——湖滨公园的"古茶亭",四辆人力车连人带行李搬到"芦洲"轮船的拖渡上。拖渡的舱位从"钱"与"关系"分为四个阶级——"特等""头等""二等""三等"。三等舱赫然贴着"有位无铺"的文告。我们买的二等票,相当于一般长江轮船的所谓"统舱",各人侥幸分得一榻之地,比上不足,比下有余,倒很合乎我们"公教人员"的身份呢。

我们此行同"米"结了不解缘。不仅我们后面拖了三艘运米的粮船,我们这拖渡上也载了不少包的米。这些米占了二等舱大部分的空间,散发出霉烂的气息,晚上米虫偕蚊子齐飞,与臭虫分享我们的血。

船上茶房对于客人的招待是与舱位的等级成正比的,我们二等舱受到的是一半儿殷勤,一半儿冷淡。说"招待"两个字并不妥,在特头等①我不清楚,在我们二等,所谓"招待"就是光指喊茶房泡茶、开饭二事而言。自然茶有茶资,饭有饭费,他爱不爱理会,就要看呼唤之声来自何舱。据我所知,呼唤之声的多少则与舱位成反比,特等舱与我们一壁之隔,大概多是贵客,温文尔雅,呼唤之声最少;或许应该是诸事不待呼。呼唤之声最多,而回答之声最少者,是在我们上面所谓"有位无铺"的三等舱。

船上一饭九百元。白饭,公司定三百五,船上"有关系的"可按价付款,无关系的是四百五。茶一小壶,索资三百。我们四个人吃饭及杂用,约需万元过一天。可怜三等舱的客人每天吃一顿饭者大有人在——能吃一顿饭总还算好。唉,我们这个穷困的国家的老百姓过着怎样的生活呵!

船开头后,翌晨过吴城进鄱阳湖。我们本来计算一日夜或二日一夜即可抵九江,可是进鄱阳湖后翻了风(后来知道是太平洋飓风的尾巴),拖的粮船恐怕吃不住,于是走走停停,停停走走,一共拖了四日四夜,才抵九江。为此,船过星子闹了一场小风波:原来第四天的清早风浪已小得多,船仍迟迟不开,群情忿然,警觉的客人指出了后面粮船押运的人员故意不愿开船,他们多挨一天,多一天出差费;船老板也故意不开船,他们迟到一天,可多卖一天"竹杠"饭。这是一个风平浪静、晴朗的早晨,到八点多钟仍不见开船,几个操北方口音的军官忍耐不住,找船上负责人理论,负责人躲起来不负责了,于是一片打碎玻璃的声音从船头传来,至此轮船才不敢不开火启程。并且茶房对待客人——甚至三等舱的客人,客气了不少;饭菜也好了很多。

① 表示"特等、头等"。(编者注)

船上俨然一小社会，一切是令人气闷的，我们只好用谈天与唱歌作"自我陶醉"。

　　船过吴城后，庐山即宛然可见。线条起伏有致，在朝暾夕阳中变幻无穷，不愧名山。此后数天，无时无刻此山不在眼底，大有"朝看黄牛，暮看黄牛，朝朝暮暮，黄牛如故"之慨。

　　明知此去九江，演奏毕，即可赴牯岭度此盛夏，然而心里并没有何许兴致。一方面觉得庐山避暑，与我穷书生的生活太不调和；一方面觉得大家在没有饭吃。吃一顿饭，遭受着天灾兵祸的苦难之时，我们能得饱暖已属幸事，还有什么避暑、游览名山的奢望呢！

　　船终于十三日晨二时抵九江。

<div style="text-align:right">（原载《中国新报》1946 年 7 月 25 日第 4 版）</div>

体育与音乐

体育,锻炼我们的体魄;音乐,锻炼我们的灵魂。

国人的体魄素有"东亚病夫"之称,这是人所共知的。可是国人之灵魂上的堕落,恐怕也可称作"东亚病鬼"吧,这便不是近视者所能看得见的了。问题或许不在看不看得见,而是"病鬼"自己不愿意承认,甚至不愿想到自己是"病鬼";最好是陶醉在"第一等国民,根本没有病鬼"的美梦里。然而病鬼之有,一如病夫,是事实,是任何巧妙的宣传所不能掩蔽的。

西洋人称"洋鬼子",日本人称"东洋鬼子",《阿Q正传》中还只有一个"假洋鬼子",我今以"东亚病鬼"直呼吾"第一国民",真是不敬之至。

"鬼"者,"灵魂"也;"病鬼"就是不健康的灵魂。

什么是灵魂的不健康呢?一言以蔽之,曰:"私欲横流。"今日中国社会之病,真是千疮百孔,但细索病源,都不外乎私欲横流这四个字。中山先生的遗像上面挂着"天下为公"的横额,有几人看见?

身体的衰弱,有适当的运动与营养,其恢复健康是显而易见的。灵魂的衰弱,所谓"哀莫大于心死",则颇不易医治。古来医治灵魂之道,先哲往往借诸宗教、道德与艺术。在今日宗教、道德均已失去其效力;所剩下的只有艺术。艺术至今仍是医治灵魂的不二良药。艺术包括美术、音乐、戏剧等,音乐感人直接且深,似更具特效。

音乐何以可以医治灵魂之病?此点并无何神秘作用。灵魂之病既在私欲横流,音乐之为物也,却正是为别人的快乐而工作,甚至可牺牲自己。贝多芬晚年听觉全失,一点也不能享受音乐之美,为什么还要用生命向艺术搏斗,写出震撼我们的灵魂的第九交响乐呢?这便是为别人的快乐而牺牲自己的最崇高的表现!能够想到"我"之外尚有"别人",其灵魂之病已可救;更多地想到别人,想到更多的别人,则已倾向于健康了;至于能为诸多□别人而牺牲自己,这自然是难能可贵,也就是罗曼·罗兰之所谓"英雄"。

人有健康的灵魂,未必有健康的体魄;有健康的体魄,也未必有健康的灵魂。有健康的灵魂而无健康的体魄者,今日中国之文化人往往如是,"吃的是草,挤的是牛奶",其身体之不健康可说是社会的罪过,虽称"病夫"而犹荣。有健康的体魄而无健康的灵魂者,这便是把今日中国社会弄得一团糟的"病鬼"!其数之多,恐怕也是"天文数字"!

我们提倡体育,有了健康的灵魂而又具健康的体魄者,其为人类服务之事业的成就必更大。我们提倡音乐乃因其可锻炼我们的灵魂,使之健康。

我们提倡"音乐的体育"——这是和平的力;我们提倡"体育的音乐"——这是健康之声。

<div style="text-align:right">

九月十七夜,在湖滨公园古茶亭

(原载《中国新报》1946年9月24日第4版)

</div>

悼慰新中国剧社死伤诸友

这是一个苦难的时代呵！是全中国人民的苦难的时代呵！对于艺术家——剧人，文学家，音乐家……尤其是一个苦难的时代呵！

当我在报上读到新中国剧社在黔覆车的不幸消息，读到我认识的朋友们的名字，我的心如像触电一样的麻木，我的眼睛如像我贫血的身体蹲在地上太久了之后起来的发黑。

"新中国剧社"，这一群戏子——戏剧工作者苦苦支持的团体，我在桂林时曾亲眼看过你们在如何艰苦的环境中奋斗，你们的生活贫困到从田汉先生家里挑米去煮稀饭吃过日子，然而你们在戏剧艺术上的成就是一次比一次地得到观众的拥戴。我记得很清楚：当你们上演《再会吧！香港》，洪深先生突然在开幕前宣布停演，请观众退票时，观众极有秩序地离场，而没有一个人"退票"，这便是观众拥戴你们的最好的证明。

女社员们生了孩子无法抚养，送在湖南乡下人家里代养，由于营养不良，那些孩子瘦得皮包骨，这也是我亲眼看见的。报载小孩等六人轻伤，是这些孩子么？可怜的小孩子呵！

报上的消息太简略了，说重伤身死的有王天栋等十一人。王天栋君是从前在剧宣七队努力从事音乐工作的朋友，我知道他作过很多歌曲，是一个在抗战中成长的青年音乐工作者。还有谁呢？还有谁呢？重伤有苏茵等十六人！苏茵是一个会演戏的女孩子，虽然面貌我记不清楚了。哎，演戏的人怎么能够受伤？还有谁呢？还有谁呢？

死难的朋友们呵！安息吧！安息吧！你们的善良的灵魂到九泉之下去安息吧！

受伤的朋友们呵！望上苍保佑你们早日痊好！早日痊好！

我们！——我们还有更庄严伟大的戏剧要上演呵！

十月七日

（原载《中国新报》1946 年 10 月 10 日第 4 版）

歌曲创作之研究

诗与音乐的结合,产生了歌曲。

一、歌 曲

歌曲不是纯粹的音乐艺术,而是九大艺术中诗与音乐结合后所产生的混血儿。纯粹的音乐艺术是器乐。

诗与音乐结合的方式有二:音乐追求诗,或诗追求音乐。前者谓之谱曲,是歌曲产生的正当途径;后者谓之填词,是我们中国古代文人欢喜弄的玩意儿。

诗与音乐虽非一家,然其彼此间关系之密切与悠久则几乎可说是与人类以俱来。我们不难想像,当我们的祖先业罢归来、拨弓高歌之时,一定是唱着些简单的词句——那便是原始的歌曲。欧洲中古世纪的行吟诗人怀抱竖琴,唱的多是些自诗自谱的歌谣,这也可以说明诗与音乐在古时是不分的。诗人与作曲家的分工乃后世诗艺术与音乐艺术发源的结果。

二、民歌与艺术歌

以近代的眼光看歌曲,大致可分为二类:一是民歌,二是艺术歌。

民歌复可大别分为真正的民歌与□□□民歌。真正的民歌是流传在人民口头上的歌谣,作者姓氏大抵不传。真正的民歌常具有纯朴的美,是我们创造新的民族音乐的养料(但民歌中也有鄙俗而缺乏艺术价值的,不宜一概作过高之估价)。所谓的民歌是作曲家仿民歌所谱的作品,如美国 Foster① 所作的 "Old Folks at Home"② 之类。□民歌或者说民歌体的乐曲,但求有一动听的曲调及一适当的和声伴奏便行。故诗有数首,以同一曲调反复歌唱。

至于艺术歌,则至少须具备下列三个条件:

(1)诗是有价值的(例如许贝尔特③、许曼所谱的一些不朽的艺术歌曲多为歌德、雪莱……诸氏有价值的诗篇)。

(2)音乐与诗的情绪十分一致。易言之,音乐须能充分体现诗的内容。因之,诗倘若不止一章,常分别谱之。

(3)须有一精巧的、有特性的、定义烘托出诗的背景的伴奏(例如许贝尔特的杰作《魔王》,歌德诗,钢琴伴奏部分(通篇弹着马蹄得得之声)。

三、歌曲写作之重要

一般说起来,歌曲比器乐曲简单。因为歌的结构通常比较□④小,同时人声的音域较狭窄,易于控制。但说歌曲比器乐曲容易作得好却不见得。所以贝多芬以其伟大的九套交响乐

① Foster 即美国作曲家斯蒂芬·福斯特。(编者注)
② "Old Folks at Home" 译为《故乡的亲人》。(编者注)
③ 今译舒伯特。(编者注)
④ 疑为"短"。(编者注)

奠定了他在音乐的王国里不朽的地位,而许贝尔特以共几百首短小的艺术歌曲亦得到与贝公同等的尊敬。

歌曲之写作可由诗获得作曲的感发,进而培养我们诗人的气质,并可以谙熟所作的音乐,以达到器乐曲的创作——这是我们在作曲学习上所见到的歌曲,作之必要。①

就此类歌曲而言,歌曲的重要性尤其显著,我们可以说只有歌曲才真正是人民大众的音乐艺术。善良而贫困的老百姓,何以解忧?惟有唱歌!我们不能说听见"洋歌"才算歌,山上砍柴的女孩唱着山歌骂江心船上的搭客,水手撑着篙发出凄厉而豪迈的呼喊,校工晚饭后吟着家乡小调,小市民、小公务员唱京戏……这些都是唱歌,歌喉是我们国民的购买力惟一买得起的乐器——它却是至宝贵的乐器呵!在现在——恐怕还有相当长一个时期,我们谱成好的歌曲,还可望流传在人们口头上,作了长篇大套的交响乐、钢琴曲或小提琴曲,那是只可供少数人的把玩与欣赏。我们这样说,不过指出歌曲在新音乐运动现阶段之重要性,并无反对器乐曲写作的意思,不但不反对,对于有才能的作家,我们并要鼓励他们多创作健康的民族形式的新器乐曲。

四、歌词选择的研究

本来任何诗词都可以入谱,但效果如何则不一定。合乎下面几个条件的或许是容易谱曲及有效果的:

(1)歌词的篇章以短小一点的为宜。短小的抒情诗常是好的歌词,也适合谱曲。长诗未必适宜于谱曲,即令费九牛二虎之力谱成,唱的人吃不消,听的人也乏味,没有效果。较长的诗篇如富于变化,或可考虑谱成清唱剧,如黄自先生的《长恨歌》,或冼星海先生的《黄河大合唱》。

(2)响亮的字音最好多一点,这我们在未谱之前朗诵原诗一遍便可知道。

(3)内容须明白易懂,过于含蓄的诗不一定是好的歌词,因为歌曲的功用是从唱者的口诉之听者的耳,逐字逐句随唱随消失,不容听者慢慢地想。这样说起来,白话诗总是比文言诗为佳。

(4)句子多排比是好的。每句不宜太长。但如像旧诗通篇四言、五言或七言,曲是容易谱,却太缺少节奏上的变化。

(5)诗的本身最好富于节奏美。脚韵之有无并不是重要的事。

(6)多重复的句子是好的(必要时,作曲可视情况自行重复)。

(7)诗的内容——思想与情感——是健康的(民主的、科学的、大众的)。作家所选择的歌词足以代表他本人的思想与感情,物以类聚,专事歌功颂德、阿谀献媚的诗词,自然只有同一类型的作曲家才会为之谱曲。有黄色的色情文学,而后有新毛毛雨派的黄色音乐。

现在有一个问题:作为一首好诗,未必也无须完全具有上面的条件,甚至新诗的发展愈来愈离开音乐远。而合乎上面诸条件的又不一定是一首好诗。因此找不到适于谱曲的歌词可说是一般作曲的人所共有的困难。我们要求诗人也写一些大致合乎上面的条件而又是"诗"的东西,不知新诗人愿意受这个束缚不?

五、音乐与诗的表情之一致

我们在前面讲艺术歌时,曾说音乐与诗的情绪须十分一致。关于此□,可作各方面的考

① 似不通,不太解其意。(编者注)

察。就曲调方面言：

(1)自然音阶上行——一般表示增加情绪，即逐渐紧张。

(2)自然音阶下行——一般表示减少兴奋或缓和，即渐次松懈。

(3)级进(按度进行)——圆滑而缓和地变化。

(4)跳进(不论方向)——情绪的突然改变，其跳跃之距离愈大，则此种感觉愈显。

(5)半音阶的进行——表情更趋热烈(此与力度有关)。半音复可分为自然半音与变化半音，后者尤具诱惑力。

就和声方面言：

(1)原位和弦——有坚定性。其根音在曲调者，严肃而镇静；三度音在曲调者，优雅而略带黯淡；五度音在曲调者，明朗而有某种东西在□着要发生的感觉。

(2)第一转位——较轻快而活泼。

(3)第二转位——不安定(因根音与低音成一空虚的四度)。

(4)不协和音——暗示性格和感情上的某种特质。不协和音下行，尤有悲怆之感。

(5)助音——有恳求意味。加了助音的和弦改变了和弦原来的性质。

(6)特殊的和弦——刺激。

(7)九度音、十一度音、十三度音——有尖锐、显著，甚至莽撞之感。留音即如此。倚音(似留音而无预备者)亦然，似尤能发挥此种效果。凡此种种与不协和之程度有关。

(8)减七和弦——剧①的。

(9)经过音——可分为单独的与成群的，常作补白之用。急速的经过音有轻快活泼之感。

(10)先来音——带宗教色彩。

就节奏方面言：

(1)二拍子——单纯的、原始的(四拍子为二拍子的引申)。

(2)三拍子——优美的、活泼的。

(3)六拍子——流利的。

(4)切分音或变节奏——表感情的混乱或复杂。

(5)曲调中节奏的细部分，须与歌词的旋律精密度相配合，重要的字占有比较强的、高的或长的音，不重要的字则反是。

(6)平声字偏向于低音、平音；仄声字倾向于高音或变高音。更仔细一点说：阴平——高，阳平——提，上声——起，去声——降(根据赵元任先生的说法)。

就调性方面言之：

(1)西洋音阶大调常有雄壮快乐之感，小调常有悲哀、爱怜之感(大致如此)。

(2)升号调——刚；降号调——柔。

(3)五声音阶，□□□②音阶(C、♭E、♯F、♯G、A、B)，比赛丁穆音阶③(C、♭D、E、F、G、♭A、

① 应为"剧烈的"，原文疑漏"烈"。(编者注)

② 原件不清，从括号内的音来看，应为吉卜赛小音阶。(编者注)

③ 意指吉卜赛大音阶。(编者注)

B)乃至于全音音阶(C、D、E、♯F、♯G、♯A)……各有其特殊之情调。

就力度方面言之：

(1)crescendo——感情紧张。

(2)diminuendo——感情松弛。

(3)fortisimo——最大的力或压迫。

(4)pinissimo——极端的柔和或淡漠。

(5)力度之突然的改变,表达激烈的感情冲动。

六、歌曲伴奏作法要点

(1)曲调与和声同时想出最佳。次之亦须先有曲调,再配和弦声。不能先想出和声,再凑上曲调。

(2)和弦的选用又全凭自己的口味。

(3)注意和声之声之自然的搏动。和弦不必用得太多,但须得当。本质音与非本质音须作鲜明的处理。

(4)一切着眼于效果。良好的效果不一定要用复杂的和声。倘能把握其效果,虽有不可解释之处亦无害。

(5)坚实的低音部是重要的,注意低音部的流畅。低音部不可有过多的根音。低音不可太多。

(6)在伴奏中,不必过于讲求各声部的关系。

(7)一和弦不论其为原位、转位、密集、开离、分解、琶奏,其处理的规则均同。

(8)倘和声的基础不稳,鲜能写出圆满的伴奏。

(9)注意终止的变化。终止如文章句读,终止富于变化,乐曲的气势才好。大略言之:本调完全终止只宜用于全曲之收束。中途可停在本调属和弦上、上五度调的主和弦、任何关系调的主和弦,或任何关系调的属和弦。

(10)曲调配伴奏的步骤,可先体会曲调的和声,作一坚实的低音(可用二部对位第一类的法则),然后填进潜在的和声。

七、结　论

以上所说实在算不得什么研究,毋宁说是作曲常识。

有志于歌曲之创作的朋友,我对他最低限度要修完了艺术乐理和声学(能学点对位法及曲式学更好),并能在自己不断的习作中得到可宝贵的经验。他更要热爱生活,正视现实,让自己成为人民大众的一员,与人民同所苦乐,同所爱憎,同所奋斗。我们的学习要技术与内容并重,把音乐当着技术的游戏的时代早就过去了,今日纵仍有不少旧音乐家尚迷恋或自持于这一点,我们却应该自觉地走我自己的正确的道路。

<div style="text-align:right">十一月四日,于体专音乐专修科</div>

<div style="text-align:right">(原载《中国新报》1946年11月10日第4版)</div>

我对于《文林》的希望

报纸的副刊似乎不宜编得太硬,也不宜编得太轻。太硬就是太严重,太一本正经;不管学院气味过重或纯文艺气味过重我都不很赞成。今日的报纸,只要是忠实的新闻报道,肯为人民说话的社论,听起来多少总教人心里觉得有点"严重"。副刊再"严重",那未免太苦了读者。太轻也不行,太轻会转到低级趣味,"严重"了之后"作呕"一阵,则更苦了读者。从这一个观点来看《文林》,我觉得她是一个编得很得体的副刊,希望她还向这一方面发展。

我在南昌住了半年多,最欣赏的有两件东西:一是蓄自来水的水塔,一是瞭望火警的高楼。这两座建筑虽说不上如何"伟大",却都是钢筋水泥做成的,根基很稳,有点分量。至于其他一切事物,愚鲁如我,一概知之不深,兴趣不浓,不过文化艺术界恐怕太沉闷而缺少些生气了吧。社会上上下下一般人士对于新文化艺术运动之淡漠与不关心(或许还有点讨厌),是我抗战八年①来在后方所从未见过的。新书报杂志、演剧、画展、音乐会……都不能引起什么波动。在这种情况之下,只有《文林》还常常刊登些有关各部门文化艺术活动的文字。(前些时《文林》为了多发表了我几篇音乐文章,听说还恼怒了某些"作家"呢!)我希望《文林》今后更有意义地成为各部门文化艺术工作者所共有的园地,更有计划地刊载有关文学、戏剧、绘画、木刻、雕塑、音乐、舞蹈……各部门的短论、评介与消息等。

最后,希望"和平""民主"永远是《文林》的基调。

<div style="text-align:right">(原载《中国新报》1946 年《文林》副刊,日期不详)</div>

① 应为"抗战十四年"。原有"抗战八年"的说法是从 1937 年七七事变开始算起的。实际上,中国抗日战争的时间应从 1931 年九一八事变开始算起,至 1945 年结束,共 14 年抗战。特注,以下提及"抗战八年"不再一一说明。(编者注)

1947 年

《黄河大合唱》练习记

人民的歌手——冼星海先生早于前年十月三十日①患肝疾不治与世长辞了。他是一位有头脑、有热情、非常勤奋的音乐工作者。他的逝世，是我国音乐界无可补偿的损失！

《黄河大合唱》是他的有力量的作品之一，在抗战期间早已流传海内外。这作品有很多特点：作风非常纯朴、新鲜、健康。曲调的节奏、音阶富有中国情调，并且很明显地摄取了若干民间音乐的养料。各段之首加有朗诵式的"说白"，既可作为各段音乐的桥梁，又可让听众对于各段的内容先有所了解。全曲有齐唱，有合唱，有轮唱，有男声独唱，有女声独唱，有对唱，有朗诵——形式甚富于变化。星海先生的作品，把聂耳先生所走的路更大大地推前了一步，并且确立了新音乐应该走的正确的道路。

抗战期间蓬勃的音乐空气，成了值得回忆的一场美梦！"胜利"了，新毛毛雨派的靡靡之音比什么"复员"都做得又快又好，可说整个霸占了有音乐的地方！什么《一夜皇后》《恋之火》……风行在学校，在家庭，在机关，在电影院，在唱片，在收音机上——这固然是人们苦闷、麻木的表现，但也是我们从事于音乐工作，尤其是音乐教育工作者无可推诿的无能、罪过与耻辱！可是我们的力量是多么薄弱，而抵消我们的力量又是多么强大，以致我们每发出一声怒吼，传到空中却不过成了蚊蝇的嗡嗡之声！惟一的安慰，倒是我们从未停止过我们的吼声！我们在这种心情之下演唱《黄河大合唱》。

1.《黄河船夫曲》

这是一首充满了生命力的合唱曲。

以坚强的齐唱开始。节奏、音的进行构成了"紧张有力"的表情。一唱众和，这是民间音乐常用的，也是极有效果的声乐形式。速度转变前有几声"大笑"，这很容易破坏情绪，原曲记着 ad lib（随意），我便把它略去了，改变速度为 andantino②，齐唱也转而为合唱（四部音），这才松一口气，一方面歌词到了"我们看见了河岸……"，一方面音乐可得到速度与力度上的对比。四小节后"回头来……"音乐又回到快板（allegro），至"决一死战"突作中止，构成本曲之高潮。开始的主题作短时间的再现，以减弱之"哎"作结。

合唱部分的男高音部稍有变动。原谱女低音与男高音一开始就相隔十度，使得男声部与女声部在和声的支配上有空□③之感，且持续至十六拍之久！记得贺绿汀曾发表意见谓此段女低音部与男高音部可对调。我的处理是把男高音部提高八度唱（类似的变动还有几处，其

① 冼星海于 1945 年 10 月 30 日逝世。（编者注）
② andantino 意为"小行板"。（编者注）
③ 疑为"灵"。（编者注）

责任由我负）。

闻此曲原有国乐伴奏,可惜我无法觅得伴奏谱,只好出之"徒歌"了(无伴奏合唱)。

2.《黄河颂》

这是男声独唱曲。从曲调进行的音域看起来,适合男高音(tenor)或男中音(baritone)唱。曲调悲壮而有气魄。独唱不能没有伴奏,钢琴伴奏部分是我加的。

3.《黄河之水天上来》

这是整篇朗诵而以三弦伴奏的一段。光一个三弦,其音似很稀薄,我想原谱或者尚有其他乐器,然原谱不可觅得。最后决定略去此段。

4.《黄水谣》

这是一段齐唱。为了音色的对比,我只用了女生。谱中附有笛、二胡、低音二胡、铃及鼓的伴奏,除低胡以风琴代外,悉依原谱演奏。此段曲调美丽动人。

5.《河边对口曲》

这是男声二重唱的一段。两个声部都在一个八度之内流动,为了求得音色的变化,一个给男高音唱,一个给男中音(baritone)唱。伴奏一为三弦,一为二胡,此谱中所注明者,主题短短八拍,有很浓的"乡土风味"。我们一听这样的音乐,就会联想到年□、茶馆、含着旱烟袋的农人……而这些农人正是我们的伯伯叔叔,或者兄弟朋友。

6.《黄河怨》

这是女声独唱曲。从曲调的进行看,是适合女高音唱的。为了更"悲惨、痛切"一点,从A调改高到C调。伴奏为二胡与钢琴,后者也是我加的。

7.《保卫黄河》

这是轮唱曲,也是星海先生把中国风的曲调作模仿对位处理的尝试之作。曲为齐唱、二部轮唱、三部轮唱及四部轮唱。我的指挥计划是齐唱,男女声二部,女声三部,男女混声四部。三部用女声,有三个用意:一来三个声部在混声合唱队中不好支配,两部女的,男的太□,反□则女的太重,难求平衡,不如处理作同度卡农,全用女声;二来这可代表打游击的一群娘子军——抗日女英雄;三来接上混声四部轮唱会显得更为雄浑有力一点。听惯了单音的听众对于轮唱或许会感到混乱,而不能觉得她出于模仿对位所造成的和谐与美。

8.《怒吼吧,黄河》

这是最后的一个合唱曲。虽则标记着"热情、伟大、有魄力",我觉得反而是比较弱的一段。

开始四小节和声殊为离奇而缺乏效果(或许简谱有错误),我大胆把它改为齐唱了,我以为这样较有魄力些。对位的处理之后,速度转慢,女声部"呵"字改唱 humming①。"但是"之后,用原速度。作为全曲之终结的两句,谱中记"复唱三遍",在四声部停滞的主和弦中持续达二十八拍之久,这是单调而缺乏力量的!我的处理是复唱三遍减为二遍,且第二遍增加速度。最后一个和弦不仅女高音从 5 跳到 $\dot{1}$,男高音也从 3 跳到 $\dot{1}$;造成一个比较强一点的结束。

① humming 意为"用鼻哼唱的,发出嗡嗡声的"。（编者注）

后　记

　　一个指挥之于乐谱正如一个导演之于剧本,在不违背原作的精神之下稍作改动的自由应该是有的,因为指挥的工作是"再创造"。但一个指挥或演奏者无理地修改原曲我却反对,他对于损害原作之美应该负责。我曾以极大的同情心仔细分析。研究《黄河大合唱》全谱(简谱本),但我不能认为我所作的若干改动是"对的"或者足以为法的,这只能算是代表我个人的"口味"(taste),因为一方面我没看见过星海先生的详细总谱,一方面他已不在人世,无法同他讨论,无法得知他的意见。最后我应该说:我对于星海先生的遗作《黄河大合唱》始终怀着最高的敬意。

　　元月七日天未亮前,草于听风斗室。

<p style="text-align:center">(原载《中国新报》1947年1月10日第5版)</p>

纪念贝多芬感言

喜玛拉雅山①有无数的高峰,厄非尔斯②是其中之最高者。

贝多芬,这十九世纪最伟大的音乐家,其崇高,实可比之于厄非尔斯峰。他的光芒照耀这整个的世界已达一个世纪以上了。时间是如此之久长——他死后一百二十年的现在空间是如此之遥远——在亚洲我们这个阴暗的角落里,都还能够感到他的光与热,他的巨大的震撼的力量!然而他同时代的那些所谓英雄们,就说是拿破仑罢,而今安在哉?不过僵卧在冷酷的历史书籍中,徒引起我们的悲悯与哀怜而已。

厄非尔斯峰,具有两万九千英尺③之高,却都是泥土石块的堆积,决不是悬在半空中的。

贝多芬的伟大亦然。他的成就是人类最崇高的智慧之一部分——欧洲音乐文化之庞大的堆积。他结束了古典乐派,开创了浪漫乐派。在他的作品里,形式与内容达到了最高的协调。

堆积成厄非尔斯峰的泥土与石块之另一比喻是广大的人民。是的,贝多芬的音乐是建立在人民(不是上帝,也不是帝王与贵族)的生活上的。第五交响乐描写的是与命运的斗争;第六交响乐绘画着田园的风景;第九交响乐选择了席勒的《快乐颂》……这都是些随手可拾的例子。正因为他的音乐反映着人民的生活,才能够得到全世界广大人们的永恒的爱戴④。

即以私人道德而论,贝多芬也是一位了不起的利他主义者。我们都知道他是患有耳疾的,到晚年更是完全失聪。他的后期作品可说自己什么都没有听见(他是用他的"心耳"在听呵),只是为了感动别人,为了别人的快乐而工作,而牺牲。这正是人类善良德性的最高表现呵。

在我们这个国度,在如此阴暗沉闷的日子,在《千里送京娘》一类黄色音乐充耳的环境中,来纪念一位像喜玛拉雅山的厄非尔斯峰那样崇高的音乐家,我们会觉得无限的羞愧与愧恨!

(原载《中国新报》1947年3月26日第4版)

① 今作喜马拉雅山。(编者注)
② 应作珠穆朗玛峰。(编者注)
③ 约8839.2米。(编者注)
④ 此句中的第五交响乐、第六交响乐、第九交响乐今作《第五交响曲》《第六交响曲》《第九交响曲》。(编者注)

奔向大海
——第五届音乐节杂感

把音乐运动孤立起来看是不妥的。音乐是艺术的一部门,艺术是文化的一环。音乐虽有她独自的战场,然而她是始终配合着其他的姊妹艺术,如文学、舞蹈、戏剧、电影,乃至绘画、雕刻等。形成一个时代的艺术思潮,其影响常及于整个的艺术界。我们从文艺史上看古典主义、浪漫主义……一直到新现实主义,莫不如是。

长江汇无数的支流奔向东海,这是一个不可阻止的巨大的力量。然而山脉和石头是愚笨顽固的,总想竭尽其力加以阻止。如是成为善良与罪恶的搏斗,光明与黑暗的搏斗。在那些曲折艰苦的斗争中,有的水成了回流,有的水停留在洞庭湖或其他的湖沼与污泥为伍,有的水经不住考验,早被蒸发为云彩,缥缥缈缈,浮荡太空。

音乐艺术归向人民一如长江之流奔大海。她的奋斗是曲折的;但她的力量是不可阻止的。

对日抗战八年期间,新音乐运动确曾达到过一个非常蓬勃的阶段,那时在音乐界真是充满了光、热与希望。但到对日抗战结束以后以迄现在,却逐渐归于沉寂了!原因是复杂的,我们可以从一切文化艺术运动的沉寂中找到答案。是真的沉寂么?我以为不会的,或许大家把口里的声音改成心里的声音在歌唱吧。

从表面上看,抗战结束后音乐界的趋向,似乎分成了三条道路:

第一条道路,新毛毛雨派的色情音乐,随着肉麻电影与黄色文学向内地各大小都市作猛烈的泛滥,已至不可收拾的地步。我们音乐工作者十年前苦苦奋斗,终于因救亡歌曲的风行被打倒了的毛毛雨之类的淫靡音乐,突然来了一个大翻身,现在什么《恋之火》《千里送京娘》已流行到穷乡僻壤的学校里了!

第二条路是向西洋音乐牛角尖里钻。生活优裕的纨绔子弟们学音乐原为娱乐或消遣——充其量,不过是满足个人的精神享受。这些人是可附于高等华人之列的。他们素来倾倒于西洋文化,而鄙视本国的一切。他们学习音乐是技术至上主义者,因为只有他们才可自炫于有钱有闲,作长时间的技术修炼。他们似乎在以把自己塑造成一个中国的"西洋音乐家"为最后目的。

第三条路,承继新音乐运动的音乐工作者,同其他的文化工作者一样,他们由于八年来长时间为抗战服务,没有死的,多半已穷到几乎不能把生命延续下去了。犹可悲的,时至今日,在精神上也都成了孤立无援的作战者。他们又像是受骗了的受伤的战士,挨着苦闷与烦恼,但是他们决没有气馁,也没有一刻停止过他们的工作,他们始终勇敢地向前迈进着。

在新音乐运动的洪流里,新毛毛雨派的色情歌曲是渣滓,是污泥;钻西洋音乐的牛角尖者是缥缈的浮云,只有承继新音乐运动的音乐工作者才是可以冲破一切力量奔向大海的长江的主流。

(原载《中国新报》1947年4月5日第4版)

《春思曲》
——歌话之一

[编者按] 从今天起，本刊将连续刊出几篇介绍歌曲的文章，这些歌曲，因为大部是抒情之作，所以非常优美动听。而且最近即将开始在本市演唱，男高音为万昌文先生，女高音为甘宗容女士，祈读者注意。

这是一首艺术歌。韦瀚章作词，黄自作曲。

词的内容是拟一个女子在春天思念她的情人或丈夫。词是平凡的，音乐却是优美的。我们听这个作品可以了解在一首艺术歌中她的音乐是如何地表现及衬托诗的内容。

歌词的前几句是"潇潇夜雨滴阶前，寒衾孤枕未成眠。今朝揽镜应是梨涡浅，绿云慵掠，懒贴花钿"。一小节的前奏轻柔地反复弹着一个单调的小三度，这是"潇潇夜雨滴阶前"的声音，这声音成为本曲伴奏的主要音型，也就是本曲的背景。至"绿云慵掠"，伴奏用的是增六五和弦，再接关系大调的小主和弦，"懒"了十五拍，才懒出个"懒贴花钿"。至此，伴奏部分弹着较高的音，而且速度也加快，情绪稍兴奋，歌词接下去是"小楼独倚，怕睹陌头杨柳，分色上帘边"，转调，钢琴左手时超越右手而弹高方的音，这是燕子的叫声，不信？听歌词"更妒煞无知双燕，吱吱语过画栏前"。开始的主题在伴奏部分作片时的出现，一个延长记号把音乐引回原来的速度："忆个郎远别已经年"，曲调在较低的音上作两次模仿，暗示回忆。"恨只恨不化成杜宇"，"恨"字上用的一个极不协和的所谓下中音七和弦的第三转位，真是"恨"呢？"唤他快整归鞭"。低音上重现最初的主题及潇潇雨声的伴奏，渐次消沉以作结。

（原载《中国新报》1947年5月6日第4版）

《上山》
——歌话之二

　　《上山》,胡适作词,赵元任作曲。这是音乐会上常唱的歌曲之一。词是一首早期的白话诗(胡适的《尝试集》),散文气味很重,以现在的眼光看起来,恐怕不能算是什么好诗。赵元任先生的曲倒是很费了劲的。正因为原词的散文气味重,赵先生的曲谱也带点朗诵风。

　　前奏有点粗野,暗示着爬山者的勃勃的豪兴。"努力!努力……"直至"一步一步地爬上山去"唱声及伴奏都用顿音,真是一步一步,清清楚楚。"小心点,小心点……"转到关系小调,"树桩扯破了我的衫袖,荆棘刺伤了我的双手……"仍在小调,小调是不愉快的。至"爬上山去"转到D大调,有坚决的表情。八小节间奏是平稳的,"好了,好了,上面就是平路了……"音乐转到C大调(下中音大调)。伴奏左手弹着长音,歌词:"上面果然是平坦的路……"至"睡醒来时,天已黑了……"音乐转到e小调,小调的音色较暗,宜于表现"天黑"。音乐再转到较原调高半音的B大调,作为前奏及间奏的主题在新调上再现!于是"猛醒!猛醒!我且坐到天明,明天绝早,跑上最高峰,去看那日出的奇景!"

<div style="text-align:right">(原载《中国新报》1947年5月7日第4版)</div>

《江城子》《也是微云》《大江东去》
——歌话之三、四、五①

《江 城 子》
——歌话之三

陈田鹤先生把秦观的词《江城子》谱成了一首美丽的歌曲。

词是"西城杨柳弄春柔,动离忧,泪难收。犹记多情,曾为系归舟,碧瓦朱桥当日事②,人不见,水空流。韶华不为少年留,恨悠悠,几时休?飞絮落花时候,一登楼,便做春江都是泪,流不尽,许多愁!"

曲调柔美,有浓厚的"中国风",虽然并不是用五声音阶。伴奏断断续续弹着些三连音,是泪?是水?不能分辨。至"韶华不为少年留……"情绪为之一变,音乐也转了调,且在伴奏上模仿唱声部分。旋又回复原来的情调,慢慢地:"流不尽,许多愁!"

《也是微云》
——歌话之四

这一首短短的歌曲是很多人爱唱的。胡适作词,赵元任作曲。

曲调极为流畅自然,速度随意:"也是微云,也是微云过后月光明,只不见去年的游伴,只没有当日的心情。不愿勾起相思,不敢出门看月。"这前面的伴奏,和声很稳,没有什么描写的企图。至"偏偏月进窗来",反复响着的和弦逐渐爬向高处,暗示月光。"害我相思一夜。""害"字用一个二级上的变七和弦,"相思"暂转b小调,收时加快地弹着一片音响,这是月光,也是思潮。

《大江东去》
——歌话之五

这是苏轼的一首著名的词。青主先生的曲,气魄也很大。这才是一首名副其实的艺术歌

① 此标题为编者加。(编者注)
② 与今流传版本不一致,今为"碧野朱桥当日事"。(编者注)

曲呢。

"大江东去,浪淘尽千古风流人物"作庄严勉强的开始。"故垒西边",伴奏部分低音上的顿音暗示点点可见。"人道是三国周郎赤壁",于是一片猛烈的音响,这是古战场的凭吊?呵,是"乱石崩云,惊涛裂岸,卷起千堆雪"①。唉!"江山如画,一时多少豪杰!"于是浸沉在追想里,音乐转到同主音大调,伴奏部分左手弹着琵琶音:"遥想公瑾当年,小乔初嫁了,雄姿英发。羽扇纶巾,谈笑间,强虏灰飞烟灭。"②一个延长音之后,"故国神游,多情应笑我早生华发",音乐回到原来的词,伴奏部分弹着空虚晃荡的音型,为什么——"人生如梦,一杯还酹江月"③。

(原载《中国新报》1947年5月8日第4版)

① 与今流传版本不一致,今为"乱石穿云,惊涛拍岸,卷起千堆雪"。(编者注)
② 与今流传版本不一致,今为"樯橹灰飞烟灭"。(编者注)
③ 与今流传版本不一致,今为"人生如梦,一樽还酹江月"。(编者注)

我怎样谱《筑》的插曲

一

我一连为郭沫若先生的两个历史剧本谱了插曲：前有《孔雀胆》，后有《筑》。《孔雀胆》是受医学院同学之所托，可惜得很，他们送我的赠券那一天我正应中正大学同学之邀到该校演奏，以致没有机会去看，也不知道我谱的曲在舞台上究竟有无效果。现在体专同学排演郭先生的另一历史剧本《筑》，也托我谱插曲，体专是我教书的学校，自然更是义不容辞。

我自从去年秋天花了一股蛮劲把吴祖光先生的《牛郎织女》谱成歌剧而不能上演后，作曲的兴致已大煞。这两个剧本的插曲都不多，谱起来，不过瘾，我可以说并没有花什么力气。音乐的气氛是可以造得更浓的，假使有一个小小的管弦乐队的话（假使有了乐队，歌剧上演的困难也就减去不少了）。在这两个剧本中，我可以说只不过把歌词谱了曲罢了，并没有充分作音乐的处理，这种可能是大大有的。

二

"筑"这个乐器，郭先生考证的结果是——

古筑，五弦，如琴而小，左手执其项，置其尾于上肩，右手以竹尺击之。

这种乐器是用竹做的，其形曲。

弦是金属弦，如现今的钢琴那样。

（节录郭沫若《筑》序言上篇）

如果仿制这样一种乐器，敲击起来能够成声已很困难，要它能够感动知音律的秦始皇（先要感动看戏的观众），那更是不近情理的。这是我放弃舞台上发声的筑的理由。

代替筑的音响，粤乐中的扬琴是好的，它张金属弦于空木盆上，以竹片击之，与筑的发音原理极相似。可惜南昌不容易觅得此项乐器，也没有见过善击的人。最后，我决定以钢琴代筑声，这自然是偷懒、取巧。不过钢琴也有好处：除了也是击弦发声，音色略近似外，可奏和声，使我们有过音乐训练的耳朵不至觉得太单调。

三

《荆轲刺秦》是一首悲壮的叙事歌，每唱完一段，由大家和"易水歌"两句，郭先生定的这种形式很好。我是作为民歌体处理的，各段曲调同。伴奏是密敲的筑声。

《白渠水》是高渐离唱的一首歌,情调苍凉。伴奏是缓击的筑声。

《琅邪台刻词》是童男童女唱的颂歌,因为要配合舞蹈,节奏比较明显简单。伴奏加了钟鼓丝竹之声。

郭先生的歌词是文言的,唱起来恐怕不容易听懂吧?

<div style="text-align:right">五月十八日晨,于体专音专科</div>

<div style="text-align:center">(原载《中国新报》1947 年 5 月 20 日第 4 版)</div>

1948 年

八人演奏会节目简介

八人联合演奏会定于(二十八日)下午四时及晚八时在本市青年会举行两场,现在把节目略作介绍,对于喜爱欣赏音乐的朋友们或许不无帮助。

(1)钢琴三重奏:甲,《慢板》(韩法尔作);乙,《挪威舞曲》(格里格作)。钢琴三重奏是一种所谓"室内乐"的组合。一个小提琴,一个大提琴,一个钢琴,三件乐器都是同等重要的。"慢板"是从十八世纪法国与巴赫齐名的大作曲家韩法尔的某歌剧中选出来的,现经改编为三重奏,曲趣庄严虔诚。《挪威舞曲》是挪威民族乐派作曲家格里格的作品,节奏鲜明活泼,风格清新可喜。(演奏者:小提琴,刘永生先生;大提琴,张少甫先生;钢琴,黄源洛先生)

(2)二重唱:《兵农对》(陈田鹤作曲),这是音乐会上唱的一首歌曲,不待解说。(唱者:男高音,万昌文先生;男低音,曹岑先生)

(3)二胡独奏:《谐曲》(王沛纶作)。这是一首新型的二胡独奏曲。作者大胆地在二胡音乐上引用了"拨奏"(即不用弓拉而用指弹)、"弓背击琴"等新技巧,且附有钢琴伴奏。(奏者:万昌文先生)

(4)女高音独唱:甲,《可爱的人》(姬娥富尼作曲);乙,《上山》(赵元任作曲);丙,《天伦歌》(黄自作曲)。《可爱的人》是一首著名的意大利情歌,唱原文(意文)。《上山》《天伦歌》都是音乐会上最热的歌曲,不必介绍。(唱者:李馥女士)

(5)钢琴独奏:《农作舞变奏曲》。这是笔者拙作,不值一提。(奏者:作者本人)

(6)弦乐四重奏:甲,《如歌的行板》(柴可夫斯基作);乙,《回旋曲》(莫扎特作)。弦乐四重奏(两个小提琴,一个中提琴,一个大提琴)为室内乐中最富于艺术价值的组合。《如歌的行板》是柴可夫斯基赚过大文豪托尔斯泰的眼泪的作品,主题是从一个泥水匠嘴里听到的民歌。《回旋曲》是十八世纪维也纳三杰之一莫扎特的名作《G调小夜曲》①的终曲,莫氏作风行云流水,全无匠气。(奏者:第一小提琴,曾飞泉先生;第二小提琴,刘永生先生;中提琴,黄源洛先生;大提琴,张少甫先生)。

(7)男高音独唱:甲,《咏叹调》(弗洛滔②作曲);乙,《大江东去》(青主作曲);丙,《李大妈》(乐里作曲)。第一首是十九世纪作曲家弗洛滔的歌剧《马尔塔》③中著名的咏叹调,唱原文(意文),大意为歌颂马尔塔的贞洁美丽。《大江东去》是一首艺术歌曲。《李大妈》是一首创作民谣。(唱者:万昌文先生)

① 今译《G大调弦乐小夜曲》。(编者注)
② 今译弗洛托。(编者注)
③ 今译《玛尔塔》。(编者注)

(8)小提琴独奏:甲,《歌调》(拉夫作曲);乙,《西班牙舞曲》(萨拉萨蒂作曲)。拉夫是十九世纪的作曲家,这一首写为《歌调》的小提琴曲甚有名,曲调极为抒情而深沉。萨拉萨蒂是著名的西班牙小提琴家,这一首《西班牙舞曲》情感热激,技术艰深。(奏者:张飞泉先生)

(9)男低音独唱:甲,《在黑暗中行走的老百姓》(韩德尔作曲);乙,《漂泊者》(修伯尔特①作曲);丙,《还乡行》(张定和作曲)。韩德尔在第一个节目里已有介绍。这个朗诵及咏叹调选自亨氏的杰作神剧《弥赛亚》,唱原文(英文)词,大意为"处暗之民,得见大居荫翳之域者,有光照之"。《漂泊者》是十九世纪法国天才短命作曲家修伯尔特的艺术歌曲,唱原文(德文),系写一个漂泊者的旅愁。《还乡行》是张定和的作品。(唱者:曹岑先生)

(10)三重唱:《故乡》——这是笔者的一首旧作。现改编为女高音、男高音及男低音的三重唱;弦乐及钢琴伴奏。(唱奏者:全体)

这八个人的小型音乐演奏会的节目偏重于介绍西洋音乐名作,不仅因为这种介绍西洋音乐名作的工作在建立新音乐运动上是有意义的,同时我们做起来似乎条件也较为适合。但我们决不以此满足,我们要举行更大的音乐会,多唱奏些与我们这一个伟大而艰苦的时代合拍的东西。

(原载《国民日报》1948年11月28日第4版)

① 今译舒伯特。(编者注)

1951 年

论 简 谱

用阿拉伯数字记载音乐的简谱，在我们中国，这仍然是目前最占势力的一种记谱法。

简谱，和五四运动以来的革命歌声是分不开的；反帝、反封建的"打倒列强！除军阀！"号召了全世界无产阶级的"起来！饥寒交迫的奴隶！"抗日民族革命的"起来！不愿做奴隶的人们！"以至解放战争的"没有共产党就没有新中国！"歌颂人民领袖毛泽东的"东方红，太阳升"……都是借简谱的流行而完成了它巨大的宣传任务的。

今后，至少还有相当长一个时期，我们仍要利用简谱来推广我们革命的音乐文化，使它为人民大众，尤其是工、农、兵无产阶级服务。简谱，它有许多条件适合，并且足以担当目前及今后相当长一个时期的这种任务，我们不应该像过去若干资产阶级的音乐学者，对它投以极端轻视的眼光。在记载音乐（特别是比较复杂的音乐或者器乐方面）这件事情本身上，简谱有它不可补救的缺点（这也就是简谱在欧洲大陆——包括社会主义的苏联，以至于英、美为什么不被重视和不能代替五线谱而存在的理由）也不必讳言。但由于它在此时此地有重大的群众价值，以致我们每一个音乐工作者必须对它有充分的了解、熟习和善于应用。

一、简谱的起源

关于简谱的起源，传说纷纭，莫衷一是。究竟谁是发明简谱的人，迄无定论。但知将简谱加以改进，使之系统化者至少有这些人：

法人卢梭（J. J. Rousseau, 1712—1778）

法人加林（P. Galin, 1786—1821）

德人那脱尔卜（L. Natorp, 1774—1846）

法人射韦（E. J. M. Choeve, 1804—1864）

美人梅森（L. W. Muson, 1828—1896）

这些人中间，从梅森的生平最容易推测出简谱传到我们中国来的线索。据说梅森是一个自修成功的音乐教育家，他一生致力于学校唱歌。他完成了简谱体系后，曾在 1879—1882 年受聘到日本讲学，他的简谱体系因此被带到了日本。简谱在我国风行，大家都相信是从日本再流传过来的。说者并谓梅森著有国民音乐课本行世，他晚年曾游德意志，将其简谱体系译为德文，甚得当时莱比锡音乐学校诸大师宿儒的赞赏云。

从上面这些记载我们还可以看出几件事：发明简谱是与"唱歌"（声乐，而不是器乐）有密切关系的。简谱这工具一开始就为了"普及"音乐教育而存在。欧洲的音乐学者也没有反对简谱，甚至对它还加以赞赏。

二、简谱的优点

就此时此地而论，简谱有甚多优点：

（1）简单——简谱以持有文化水平的人都能认识的七个阿拉伯数字 1234567 代表自然大音阶中的七音，不受调变动的影响，这较之"蝌蚪跳舞"或"豆芽菜爬楼梯"的五线谱是简单得多了。

（2）简便——便于抄写，不需要五线纸，也不需要五线黑板的设备。涂改也比较容易。便于印刷，可排活字版。

（3）简明——普通人的歌声高低不超过两个八度。高，上面加一点；低，下面加一点。记起来可以说是十分简明。我觉得简谱在本质上就是记载声乐——歌声，特别是较简单的齐唱、独唱歌曲的。

（4）它和我们中国的"工尺谱"有某种类似性。一个熟知工尺谱的民间艺人，我们告诉他——上、尺、工、凡、合四 一 上 尺 工 凡 六 五 乙 仩 伬 仜 就是 1̇ 2̇ 3̇ 4̇ 5̇ 6̇ 7̇ 1 2 3 4 5 6 7̣ 1̣ 2̣ 3̣ 4̣，他是容易加以接受的。

（5）简谱是普及音乐的利器。在"普及第一""生根第一"、提高工农兵音乐文化的现阶段，它是最适合的记谱法。它虽不及五线谱在视觉上的"形象化"（有高低的联想作用）及对于较复杂的音乐与庞大器乐曲的适应性，但比起工尺谱来，特别在节拍方面，是较紧密而有系统得多的。简谱可作为过渡到五线谱的桥，无产阶级音乐文化将来也会而且也应该发展到采用五线谱记谱法或者更高级的记谱法（倘若有的话）的一天。

（6）大部分的中国乐器音域不宽，简谱记谱法，或者加上若干手法的特殊记载，已够应用。我觉得目前我们对于中国乐器的合奏（即组织中国乐器的管弦乐队）注意得还不够，其实要提高工农阶级的音乐文化水平，器乐方面最好从这种形式入手。工农群众中间不乏业余的国乐演奏人才，我们应该把他们组织起来。简谱作为这样的乐队通用的记谱法是方便的，它对于记载齐奏及简单的合奏音乐是胜任的。

三、简谱的缺点

简谱也有它的缺点，我们不可不知：

（1）不能表示绝对的音高（即高度）。简谱中某音的高度是随着调而变动的。换言之，它表示的是在一个指定的调中的关系高度。我们看见一个 **6** 字（随便举个例子吧），倘若不知道在何调时，我们是不能决定它的正确高度的。但是，如果在五线谱上，我们看见这个音那就不问其为 C 调的 **6**、G 调的 **2**、D 调的 **5**、A 调的 **1**、E 调的 **4**，或者 F 调的 **3**、♭B 调的 **7**，它本身有着一定的高度；科学地说，这个音（只有这个音）的振动数是每秒钟 440 周。耳朵锐敏及记忆力强的音乐工作者，可以记得住这个绝对高度。这不但在音的记忆和记载上是比较紧密和固定的，而且简化了器乐的演奏：弹钢琴的人一眼看去，就知道它是钥匙右边最近的一个 A 键；拉小提琴的人一眼看去，就知道它是第二弦的空弦，或者在第三弦上用第一把位第四指所按的音。

（2）记载和声不方便。简谱记载和声虽然不是不可能，但究竟是不方便、不清楚的。在声部横的关系上，简谱还足以应付；在纵的关系上，则不容易一目了然。即令是简单的四部合唱，当一个和弦是用简谱记载时，我们都不容易一下把握住各声部在音程上彼此的关系位置，

因为简谱记载男声一般是提高了八度的。或许因为这个缘故,许多苏联红军歌舞团的男声四部合唱歌曲被译成简谱以后,我们的音乐工作者常常不察地给男女混声四部合唱用,造成和声中间空虚的效果。也或许因为这个缘故,冼星海同志著名的《黄河大合唱》第七段"怒吼吧!黄河",读书出版社的版本竟将男低音 F 调的 5 译到低音谱表的下加二线上去了!

(3)记载较复杂的转调困难。譬如赵沨同志在一篇文章中举达尔哥密斯基的歌剧《人鱼》中轮舞的一个进行为例,译成的简谱是:

乍看之下,这复杂到任何一个有训练的合唱团都不容易唱得准确的!但一经翻回五线谱:

奇迹就发生了——原来是 C 调呢!这一个例子已足以说明简谱记载较复杂的转调是困难的。在这一方面,它不但不方便,往往反而增加了读谱的混乱与困惑。

(4)记载器乐曲不方便。姑且不提钢琴、风琴等有键盘的和声乐器用简谱记谱几乎是不可能的事,就以近代的管弦乐队而论,其音域伸展到不下八个八度,当一个阿拉伯数字的上面或下面加了三个或四个点时(这些点又跟随调子移动),其混乱与复杂是不可思议的。弦乐奏者读简谱不容易很快地找到它的正确把位;管乐奏者,特别是那些吹改调乐器的人,对于稍复杂的乐句,必然穷于应付。

(5)简谱总谱难于视读。由于简谱记载和声的不方便及记载器乐的不方便,管弦乐队的总谱用简谱记载是不适合的,读起来是困难的。一套正式的总谱,十几行乃至几十行是要同

时视读的,这需要十分明确、确定、精密的记谱法才能胜任,而这些条件是简谱所缺乏的。

(6)只认识简谱,不能窥探世界的音乐文献。历史上所遗留下来的大师们的名曲,以及近代的作品,不论是苏联的,还是其他欧洲国家的,可以说没有一首或一套是用阿拉伯数字简谱记载的。五线谱成了普遍采用的记谱法。我们想研究这些作品,批判地吸收他们的经验,倘使只认识简谱就无从进行这个工作。

(7)简谱不适用于"固定唱名法"。固定唱名法是器乐发达以后,使读谱简易化的一种进步的方法,通行于欧洲大陆。数字简谱是英、美通行的"首调唱名法"体系的产物。我们的音乐艺术发达以后是否采用固定唱名法未便臆断(这是若干年后的问题),但我个人以指挥乐队读总谱的经验来说,用"固定唱名法"体系觉得是较为方便与合理。对"固定唱名法"体系,数字简谱完全不能适用。

四、结　论

上面我列举了我所想得到的关于简谱的优点和缺点。我们可以看出,以目前的情况而论,那是优点多过缺点的。它的缺点会发生在音乐艺术水平普遍提高以后。我希望每一个音乐工作者对于简谱这一记谱法有正确的了解与认识。它在现在,乃至还有相当长一段时期的将来,仍须被利用为推广革命的音乐文化的工具。但专业的音乐工作者,特别是在音乐理论和器乐的学习方面,倘能及早熟知五线谱的记谱法,对工作是一种很大的帮助。

(原载《人民音乐》1951年5月第2卷第3期)

在艺术上还有一些待克服的缺点

北京人民艺术剧院在《长征》这个新歌剧的创作与演出上所作的努力是值得表扬的；得到了一定的成绩，也是可以肯定的。

《长征》这个故事的本身就是一篇伟大的史诗，李伯钊同志在脚本的处理上手法是新的，富于创造性的。她放弃了一般歌剧的"故事性"，并且避免了写"反派"——反对派人物，"通过突出的场面来歌颂红军艰苦卓绝的斗争和毛主席的英明领导"（录自剧情介绍语），用几个片段的画面，来表现一幅伟大的图画；也可以说是用若干独立的短篇小说来代替一部长篇小说。但是在观众看起来，有两种遗憾：一是可惜看不到全部"故事"（观众的习惯是追求故事的）的发展；二是在每一个片段又得不到淋漓尽致的描写。当然，像二万五千里长征这样伟大而艰苦的战斗过程，想在一部歌剧里作完全的叙述是不可能也不必要的，但是倘若通过一条主线（某个典型事件、某个或某些典型人物）是不是比这样较不集中给观众的印象会更深刻些？或者，集中描写一个片段，也可以表现得更深入、更细致一点？像李伯钊同志的脚本这种形式自然也是好的，但我总觉得是在看一幅一幅好的浮雕，或读一篇一篇好的报告文学，而不像是接触到一座伟大的建筑物或一部精心结构的长篇小说。至于不叫敌人的丑相出现在舞台上，而侧面烘托场场有敌情、有战斗这一点，我觉得倒是很好的手法。

正因为脚本一个个场面是分离的，因而作曲方面风格的不一致没有显出严重的不调和。但我们很容易感觉到全部音乐比较零散，缺少统一性和完整性。只有红军通过彝人区的那一场、抢渡大渡河的那一场以及越过夹金山的那一场在音乐上比较完整些。

我们当然还不能骤下定论，说新歌剧的音乐构成部分究竟应该是怎样的。但有几点，可以说是一般观众最低限度的要求：有一些能够表现歌词内容的动听的曲调，歌词听得清楚，伴奏同乐队部分有比较适合同完整的配器。这些，在《长征》的谱曲同演唱里是作了很多努力的，但还没有能够尽到最大的努力。

歌词听不清楚是比较严重的缺点。谱曲、配器的人负一半责，演唱的人也要负一半责。谱曲的人在歌词的处理上倘没有抓住我们中国语言的特点，演唱的人要把它唱得清楚是困难的；伴奏部分过于浓厚或过多地跟曲调齐奏也有淹没歌词的危险；演唱的人除了有正确清晰的吐字能力外，倘没有能够与乐队抗衡的嗓子也是不济事的。

总结起来：歌剧《长征》在政治性上是成功的，在艺术上还有一些待克服的缺点。这是我个人的观后感。

（原载《人民音乐》《歌剧〈长征〉笔谈》专栏1951年10月第3卷第1期，第21—22页）

1952 年

《中国民歌钢琴小曲集》序

为了初步解决音乐学校或音乐科系的学生在键盘乐器上的教材问题,我陆续编写了一些以中国各地民歌为主题的钢琴小曲。

这些钢琴小曲,总数是四十首①。就地域而论:中南区八首,华北及内蒙区十首,东北区一首,西北区七首,西南区十一首,华东区二首。为数虽不多,范围却是遍于全国的。集子里首先列入了代国歌及民歌中政治意义最重大、流传得最远广的《东方红》的钢琴编曲,并插列了《中国人民志愿军战歌》的编曲。

这些钢琴小曲,有的是一首民歌,有的是两首或几首民歌的组合;有的只就原曲调作了和声或对位(尤其着重于后者)处理,有的在复奏中作了变化(即变奏),有的则作了发展。

就程度而论,弹过半年到一年钢琴的学生[即相当于弹完了贝耳②(Beyer)的程度],即可进而选弹本谱。我没有按深浅为序排列,但在题后标有星号:"一星"表示最浅易,"两星"表示尚浅易,"三星"表示稍困难。

从这些民歌的曲调看起来,五声音阶仍是占有最大势力的音阶。为了特别练习它,在适当的地方分别注出了与该曲有关之音阶、调式的指法,这种附录共有十二处;最后并附有系统的附录:(1)五声音阶各调式之指法举例;(2)五声音阶手指练习。我应该声明,后者是仿哈农编成的。

全部作品,除了一两首外,绝大多数是可以在风琴上弹奏的。一半以上的作品并可在四组风琴上弹奏;其他的则略作改动(均已分别注明)即可。这是符合与当前学校教学设备的实际情况的。

这些小曲,除了作为键盘乐器的教材之外,很多乐曲并可供中、小学音乐教师拿来作为学生舞蹈或作节奏动作的伴奏之用。

在中国民歌曲调的和声与对位方面,我多少下了一些探索的功夫。这当然是很不够、很不成熟的,但对于音乐创作的同志们或理论作曲系的学生们来说,也许还有一点可供参考的价值吧。

<div style="text-align:right">一九五二年夏,于武昌</div>

(原载《中国民歌钢琴小曲集》,上海万叶书店 1952 年 10 月 24 日初版,1953 年 2 月 5 日再版)

① 实为 39 首。(编者注)
② 今译为拜厄。(编者注)

1953年

《和声与对位》译者序、译者后记、再版附记[1]

译 者 序

和声学研究的是什么？最简单的答案：研究音阶中的音如何组合成"和弦"，这些和弦又如何彼此连接起来。对位法研究的是什么？一句话：研究结合曲调的艺术。它们都是作曲的技术部分，也可以说都是表现思想、感情的手段。

在音乐里，是先有和声、对位这些事实呢，还是先有和声学、对位法这些理论呢？毫无疑义，和声、对位这些事实在前，这个次序是不可颠倒的（对位与和声孰先孰后是另一问题）。多少世纪的人们在音乐创造中积累了丰富的经验，把这些经验加以总结，提高到成为理论，才是今日的和声学与对位法。它成为在技术上可以指导我们写作的一般法则。但是，我们所处的是这样一个伟大的时代，我们要表现的是这么多的新事物、新思想、新感情；从这些新内容的要求出发，我们必须对于那些陈旧的法则不断地加以修改并不断地取得新的经验。成功的新经验成了新的法则，就把这些作曲理论又向前推进了。因此，谁要是把和声学与对位法所列举的法则当作一成不变的教条，谁就成为和声学与对位法的俘虏了。

在我们伟大的祖国，古代音乐里是有和声或对位的迹象的，《律吕正义》说："以本声为宫，而徵声和之者，为首音与五音相和；以正声为主，而清声和之者，为两声子母相应。"这不显然就是指"纯五度"和"纯八度"音程，最简单的二部和声或对位么？再证之以今日七弦琴、笙、琵琶等乐器的演奏，更可发现五度、八度以外的二度、四度、六度、七度等和声音程。不过这些都只能算是和声的萌芽，我国绝大部分的音乐仍是处于单音或齐奏状态的。关于曲调和节奏等，我们有丰富的宝藏；但在和声与对位方面，则因为没有足够的作品可资研究，我们便缺乏系统的理论著述。试一查西洋音乐的自然大音阶，除了第四度外，大致与我们今日所用的音阶有一定的类似性，同时和声学所阐述的"泛音列"、协和、不协和等这都是有科学根据的理论。因而西洋音乐的和声学与对位法有给我们作参考和学习的价值。但是，由于民族风格曲调的特点，更重要的是表现新的思想感情，即劳动人民的思想、感情，"硬搬"这些"洋教条"也是错误的、行不通的。这就是毛主席说的借鉴不是替代的道理。前面说过，在这个工作上我们还要有很大的创造。怎样创造呢？我想首先是音乐工作者深入群众的斗争生活，进行思想改造的问题。只有真正站稳了无产阶级的立场，真正有了工人阶级的思想与感情，才能够在正确表达这种思想感情的技术上有所取舍，有所发明。完成了的作品还要通过群众的实践，才能判断这种经验的成功性。不断

[1] 此标题为编者加。（编者注）

地总结这种经验,将来就会有我们自己的和声学或对位法了。

我们会发出一个疑问:和声与对位在音乐里是一定需要的么?单音音乐是不是我们民族风格的特点呢?我想单音音乐不能算是一种特点,因为这是音乐艺术在发展道路上的一个阶段。从一个事实我们可以看出音乐是要从单音向复音发展的:我们都知道,现在部队的战士以及一般群众唱歌非常风行"轮唱"(同度或八度卡农式的模仿)这种办法(甚至不论什么样的歌曲都拿来轮唱),这就是群众对于齐唱形式已经感到不满足,而有了对对位法的最低要求;这也就是群众要求在普及的基础上提高。还有一点,手工业生产方式的时代渐渐要过去了,新的时代将是轰轰烈烈的、有高度组织性的、贯彻着集体主义与革命英雄主义的伟大的时代,反映这个时代并把这个时代向前推进,在作曲上光是单音曲调恐怕是不够的,而需要向和声或对位方面发展。

另外一个问题:我们在和声与对位方面何不取法或借鉴于西洋那些资产阶级音乐学者自命"进步"的所谓"现代派"的理论呢?事实上,在器乐曲的创作方面,在民歌配和声方面,在音乐理论方面,有少数人是这样提倡,这样做,或在这样的影响之下做的。我觉得,当然,资产阶级音乐中的好东西我们也可以批判地加以吸收,丰富我们的写作技术;但这差不多已成为今天的常识了:在西洋资产阶级的艺术里,古典艺术远比那些形形色色的"现代派"具有更多的人民性。因此我们从那些被"现代派"目为迂腐的古典音乐理论里所能够吸取的有用的东西要多得多,所以我们在这一方面宁可先参考古典的音乐理论。

我想用一二实例来作证明。不过,这并不是怎么好的实例,只想说明一件事:大致用古典的(不是"现代派"的)和声与对位的法则(当然不是硬搬那些法则)可以把一首群众歌曲(1951年"五一"大游行唱的)编为四部合唱,它是曾经有机会(在武汉)经过一部分群众的考验而为群众所能接受的。现在把全曲抄在下面,并就加工过程略作说明。

全世界人民团结紧
(四部合唱)

东北文教队作
译　者编曲

附注：

①用对位[模仿(§535)]的方法，加强起曲的气势——这也是用以表现人民的气势。

②"天空……"用较高的音(女声)。

③"地上……"用较低的音(男声)。音乐有联想作用。如果"天空"一句用较低的音，"地上"一句用较高的音，就觉得音乐与歌词有矛盾了。

④"中朝人民力量大"主调在女声，然而男声向上的跳进更增加了这个"力量"。"大"字的 ——————(渐强)，暗示力量越来越大。

⑤灵活运用的表现手法。合唱队的女声喊着"ㄊㄨㄥ！ㄆㄚ！"(以示枪炮之声)，伴奏着男声部的主调。这只能在适当的时候偶一为之，不可滥用。

⑥是与⑤对称的同样用法(也更具体地表现出了歌词的内容)。

⑦"帝国主义害了怕呀"让低音一个声部唱是适宜的，因为比较低沉一点。

⑧中音(女低音)重复这个"怕"字，同时开始的主题再现(女高音与男高音)，并且以强大的声势压倒"帝国主义"的声音，紧接——

⑨全曲至此才用完整的四部和声(§30)，作强有力的结束。

这乐曲合唱效果是还好的，但和声并不丰富。女声两部或男声两部常用"连续同度"(§47)，这是为了加强曲调，不能以"连续"论的(§189—§190)。

另外举一个器乐曲的例子吧。著名的《中国人民志愿军战歌》(周巍峙同志作曲)，译者曾把它编为简易的钢琴谱，作为插录编入他的《中国民歌钢琴小曲集》(第29面，音乐出版社版)，为了节省篇幅，这里不再转录，只将加工过程附注于下：

(1) ♪♪ ♩ 是本曲的基本节奏型，在伴奏里广为运用，为了：加强印象；求得统一。

(2)第二小节，曲调第一拍的第二个八分音符作为"助音"(§299)。

(3)第三小节，曲调第一拍的第二个音符作为"经过音"(§279)。

(4) 第四小节,省略属和弦的三度音(西洋音乐所谓"导音")。我觉得配我们中国风格曲调的和声,这样听起来是好的,这便是灵活运用法则。

(5) 第九小节,左手部分曲调拖长,伴奏部分正是引用基本节奏型的大好机会。

(6) 第十二小节再一次省略和弦的三度音。

(7) 第十三、十四小节歌词"齐心",用齐奏是恰当。倘用和声"心"就不"齐"了。

(8) 第十六小节歌词"团结紧",用"密集和声"(§35)。

(9) 第十七、十八小节低音部在后半拍加强力量。

(10) 第十九小节,左手部分曲调最初的动机("雄赳赳,气昂昂")在低音部再现。这是对位手法。

(11) 第二十一小节下中音与高音有连续八度(§47),为了加强曲调,灵活运用法则。

(12) 第二十三小节中音部用第一次结束的曲调。注意属和弦再一次省略了导音,高音与低音有连续八度。

两个例子都不过表明这样做是可能的,而且是可以被理解的。但决不能说这就是正确的或最好的和声方法。这种方法尚有待于我们的反复实践、继续创造。

* * *

这本书是柏顿绍著《音乐学程》的第二部。第一部《乐理初步》已由缪天瑞同志译出(音乐出版社①版)。还是远在七八年前,我们同在福建教书时就想把它全部译出来作为教本,当时相约缪天瑞同志译第一部,我译第二部(我译了一点就丢下来了),另外一个朋友译第三部(他似乎一直没有动笔)。缪天瑞同志的译本早就出版了;我的译本现在也算脱稿了;第三部"节奏分析与曲式",我正在开始移译。我们并不是认为(《音乐学程》)这部著作在理论体系上有何特别值得介绍的地方,不过觉得是个好教本,自修也很适用。

下面谈谈本书的内容。

原著者最大的愿望是想使和声与对位的学习简易化。他是这样做的:

(1) 全文合理地细分章、段;每一章或段之后即有练习。声部写作法则按照练习的需要渐次提出,使学习者循序渐进不致顾此失彼。

(2) 和弦连接为初学者一大困难。本书练习最先限于用有共同音的和弦,渐渐去掉这种联系,再进而系统地学习一切普通和弦。

(3) 本书包括作为教本所应有的完整的和声体系,但着重于初学者所切要的部分,如普通和弦及其转位、小调和弦、属七和弦等讲得较一般书本为多。尤于留音一章,用了不下九千字的篇幅来叙述。

(4) 练习题煞费苦心编成,使各能作出佳良曲调,结构亦求清晰。

(5) 和曲调一章未免稍短,但方法是提出了的,用功的读者不难举一反三。本章虽放在和声部分的最后,然希望读者配合以前各章分段提前学习(各章末有提示)。

(6) 对位法讲得比较简括,希望学习者读后对于严格对位能有一基本概念。

① 音乐出版社于 1974 年更名为"人民音乐出版社"。(编者注)

全书照原文译出。但偶有译者不同意的地方，或须作解释的地方，或原文不够完全的地方，都一一加了"译者注"；尤以在对位法部分加得更多。

全书大部分在病中译出，精神不济，谬误难免，希望读者指正。

<div style="text-align: right">
一九五一年十二月，于北京

一九五二年十月，改写于武昌
</div>

译者后记

我这部译稿，虽说与缪天瑞同志编译的《乐理初步》相连接，但天瑞同志近来把他的编译本作了范围很大的修订，弄得我有些难乎为继。他修订的原则是对读者负责，而不对著者负责；在某种程度上，可说只算是参考原著，另作解释及举例。在这一方面，我是显得十分拘谨的。对于原著，我基本上是照本宣科，仅仅在"译者注"的名义下才偶发议论。当然，内容也限制了我：在和声与对位方面，我们目前实在不易找到很多恰当的中国例子用以代替。生硬地联系实际，也显得很别扭。

对于我们中国民族音乐的和声或对位问题，大家都在摸索、试探和创造中，并且也有了很多成绩；但提出有系统的理论来，恐怕还嫌言之过早。想从西洋音乐的理论，无论是传统的古典理论、各种新派理论，或调式理论，来完全地解决我们中国民族音乐的和声、对位问题，似乎是不可能的。我们必须自行动手：研究、实践、创造。但是，这些理论都有些参考与学习的价值，这一点又是无可置疑的。我这个译本倘能有一点点贡献的话，不过是使得学习西洋传统的和声、对位理论变得稍稍简易（如原著者所期望的）罢了。但由于我的译笔不畅，可能又增加了这种"简易"的繁难，那就很难讲了。

本书得以出版，在译稿整理及文字校订方面，钱君匋同志给与我很大的帮助，谨致谢意。

<div style="text-align: right">
一九五三年四月，武昌
</div>

再版附记

这个译本出版后，我在华中师范学院音乐系的两个班次将其作为和声教本试用过，都是在三个学期中教完。看来学生具有修了相当于缪天瑞同志编译的《乐理初步》的程度，进而学习这个本子，没有感到什么特别的困难。

我在讲授次序上作了一些这个本子所允许作的变动：

（1）先从大调和声一直到讲完属七和弦，再开始讲小调。即先讲第一章至第六章、第九章、第十章；再回过头来讲第七章、第八章，然后接第十一章，这么下去。

（2）将第二十八章"和曲调"部分提前分别插在相当的地方讲授。例如，在第四章之后，即提前学习§420—§438，并作第一段中的曲调题（练习三十五）。如此类推。

这些变动的效果是好的。

把这个译本作为自修用,有好几位部队文工团的音乐工作者这么作过。由于他们的坚持与努力,在仅仅偶或问我一两个问题的情况下,几个月工夫就做完了全部练习题,并且做得很正确。他们反映:可以看得懂。

再版本,只校订了若干刊误或译得欠妥的小地方。

<div style="text-align: right;">一九五五年十一月,武昌</div>

(除"再版附记"部分以外,原载《和声与对位》,T. H. 柏顿绍著,陆华柏译,上海新音乐出版社,1953年5月第1版;人民音乐出版社,1984年1月第2次印刷)

《新疆舞曲集》序

这是我继《中国民歌钢琴小曲集》之后编作的另一本钢琴教材。程度是与前一本交叉着而略微提高一点的,一般说来,相当于"小奏鸣曲"(sonatina)的深浅,而比起较难的小奏鸣曲则还要容易些。有几首曲子竟是非常简单的。因而这是合于音乐学校、师范学校音乐系或艺术系科的学生,以及一般学习钢琴的人弹用的。

在前一本谱里,我因为想把它编成钢琴可弹,四组风琴也可弹,结果弄得碍手碍脚,两不讨好:在风琴上弹,有一部分曲子不得不偷工减料,改头换面;在钢琴上弹,却又不免音响稀薄,仿佛不能畅所欲言。现在编这一本东西,我放弃了两可弹用的企图,而专为钢琴编作了;不过我尽可能编得简易,期能适合于我国目前一般音乐学生的实际程度。另外一个与前本谱不同的情况,是在和中国曲调中我没有继续向对位方面作更多的试探,原因是这些"舞曲"显然不适宜于这么处理。我应该说:我的编作仍是从表现内容出发的,每一首,哪怕是很短小的曲子,我所注意的仍是适当的加工与塑造,而不是想编些干燥的、仅为克服某种演奏技术的难点的练习曲。这些东西,至少有一部分,我希望它是可以成为被演奏、被欣赏的作品。

我们祖国民间的音乐宝藏的确太丰富了!我选了二十几首新疆歌舞曲调来编作钢琴曲,那仅仅是因为我近来接触到这些资料。居住在新疆一带的兄弟民族如维吾尔族、乌孜别克族、哈萨克族、塔塔尔族等都是些喜歌善舞的劳动人民,他们的歌舞曲调是生气勃勃的、健康的、积极的、乐观的,即使偶或有一二首悲伤之作(如本集第十六首《哀曲》),也只像晴天里的一片乌云,瞬即消散,没有灰暗绝望的伤感情调。我热爱这些美丽的曲调,它们使我兴奋,刺激我的创作欲,我于是用我比较熟知的乐器——钢琴来试行刻画它们的形象。我没有仅仅限于对于这些美丽曲调的"复述",在很多的作品中,我大胆地作了发展。但我是小心从事的,我怕我对于它们有所伤害与歪曲;是否真能这样做,并且做得好不好?这只有以后听取大家的意见来改进我的工作了。

音乐学生耳朵里听西洋曲调太多,它所产生的影响对于发展民族音乐来说是一种阻碍。我们自然并不是不可以欣赏或弹奏那些西洋的古典音乐作品,诚然,在技术上我们应该吸取它们的长处;但是我们应该有更多机会接触我们自己民族音乐的"语汇",我一再编作这些小的、简易的钢琴曲谱就是想——说一句笑话——"接管"西洋音乐在钢琴教学上的这一部分阵地。至于做得不好,那是由于个人的能力限制了我。希望大家起来共同努力,有计划地"接管"所有的西洋音乐阵地——从创造有高度思想性、艺术性的民族新歌剧、新交响乐、一切声乐作品和器乐作品,一直到音乐教材、教本;用来迎接祖国继伟大的经济高潮之后即将到来的文化建设高潮。

<div style="text-align:right">一九五三年一月,武昌</div>

(原载《新疆舞曲集》,陆华柏编曲,新音乐出版社1953年出版)

《二胡 三弦 钢琴三重奏曲集》序

民族乐器中,二胡、三弦是很普遍的。这两件乐器的构造虽简单,表现力却很丰富。二胡,具有用弓擦弦的乐器的一般优点;三弦,它的音虽不能连贯,却另有拨弦乐器的长处。它们还有一个共同的特点:音位不固定,因而可以得到比较正确的音,并且一音到另一音之间不至生硬死板。但是,它们都是以演奏曲调为主的乐器,三弦虽尚可奏简单的和声音程,二胡在同一时间就决不能有两个音响了。

西洋乐器中,钢琴是很普遍的。它的缺点是一音到另一音之间生硬死板,这是不如二胡、三弦之处。但它的表现力也很丰富,并且长于奏和声。

在这些条件之下,七八年来我同朋友们断断续续作过一些试探——把这三种乐器结合起来演奏。目的是扩展民族乐器演奏的领域——向和声与对位方面发展。

从事这一工作,先选取人们比较熟知的曲调来加工要有把握些。刘天华的《光明行》《空山鸟语》是大家听惯了的,新的处理不难理解。《梅花三弄》更是老调儿。《普庵咒》原为琵琶谱,已有人改编为国乐合奏,我是根据合奏谱再改编的,骨架大致一仍其旧;二胡"花奏"部分则是直接从合奏谱抄出。《击鼓吹花》是从笙、琵琶、鼓等乐器的合奏谱改编过来的。

演奏这些东西,应该注意:这是一种"室乐"的演奏形式,一般说来,三件乐器同等重要,无宾主之分。当然,在演奏过程中时而二胡为主,时而三弦为主,时而钢琴为主;时而互相对答,时而八度并进。演奏者须细心体会,彼此关照,表现才能恰当。民族乐器的演奏,一般是不很严格的,多弹一音与少弹一音都无所谓;现在不行了,要求比较严格了,必须完全正确地照谱演奏。钢琴部分,只有一句重要的忠告:十分节省地(谨慎地)用踏板。

对二胡、三弦都注出了必要演奏手法。《光明行》《空山鸟语》的弓法、指法与刘天华独奏原谱略有出入,但出入不大。并且,这两首编曲的钢琴部分可兼作二胡独奏的钢琴伴奏谱用。三弦的指法得华中师范学院音乐系方炳云先生的帮助甚多,我应在此表示谢意。

这一工作充满了摸索和试探性质,热诚地希望能够得到各方面的批评。

一九五三年二月,于武昌

(原载《二胡 三弦 钢琴三重奏曲集》,陆华柏编曲,新音乐出版社1953年出版)

1956年

我对《大路歌》的一些体会

《大路歌》是聂耳同志在一九三四年谱的。那时聂耳同志才二十三岁,也就是在他不幸游泳失事去世的前一年。

《大路歌》是当时进步影片《大路》的主题歌。影片的故事是描写一群青年工人要修筑公路,但统治阶级对他们横加阻挠和迫害;最后在军阀们的混战中,这群年轻工人最终在飞机大炮之下牺牲了。影片的结尾用了象征的手法,表明"大路"仍然要继续修筑下去。这部电影具有鲜明的反帝、反封建的意义。

《大路歌》的歌词是这样的:

> 大家一齐流血汗!
> 为了活命,那管日晒筋骨酸!
> 合力拉绳莫偷懒,
> 团结一心,不怕铁滚重如山。
> 大家努力,一齐向前,
> 压平路上的崎岖!
> 碾碎前面的艰难!
> 我们好比上火线,
> 没有退后只向前!
> 大家努力,一齐作战!
> 背起重担朝前走,
> 自由大路快筑完。

显然,这首歌词也是具有象征意义的。创作历史的"大路"的从来都是劳动人民。为了活命,为了祖国和人民的自由、解放,反帝、反封建这一历史"重担",只有工人阶级才能够背起朝前走!只要大家团结一心,路上的崎岖是会被压平的,前面的艰难是会被碾碎和克服的。

这一真理,在五十年前,只有先进的人们才懂得。

聂耳同志从这样的进步思想里,吸取了力量,使得他的音乐创作具有充沛的生命力。也可以说,聂耳同志光辉的创作生活,具有首要意义的并不是什么作曲技巧之类,而是把音乐艺术与这样的进步思想结合起来,并且取得了巨大的成绩。

我觉得,我们首先应该向聂耳同志学习的就是这一方面。

当然，聂耳同志的音乐创作，因为是在这样的思想基础上进行的，在创作方法上，在技巧上，也具有许多特点；而这些特点也是我们应该向他好好学习的地方。

《大路歌》是聂耳同志的成功作品之一。这首歌曲四十多年前即在群众中广泛流传，得到群众的喜爱。下面我想谈谈《大路歌》的创作方法的几个特点。我觉得，《大路歌》的第一个特点是运用劳动节奏。歌曲的前八拍序唱（反复一次）就是劳动的呼声，这种呼声贯穿着全曲。它的作用：显示出工人阶级的气魄和力量，并用以统一全曲的风格。这种用法不是劳动呼声的粗糙的再现，而是经过艺术加工和安排，使它成为全曲统一的组成部分。事实上，劳动呼声的节奏构成了全曲的基本节奏型。

《大路歌》的第二个特点是音乐语言与歌词的高度一致。

| 2 2 2 1 | 2 1 2 3 5 | 1 2 3 5·3 |
| 大 家 一 齐 | 流 血 汗！嗨 | 嗨 咳！为 了 |

| 1 2 3 0 2 1 | 3 3 1 2 1 | 6 1 #5 6 |
| 活 命， 那 管 | 日 晒 筋 骨 | 酸。嗨 咳 吭！|

这真是同说话一样清楚的唱歌。歌是唱给人听的，首先要人能够听懂歌词的意义，才能产生艺术感染力。歌词的清楚与否，谱曲有很大程度的决定性。《大路歌》在这一方面正是我们的范例。

《大路歌》的第三个特点是表现手法的灵活性。这首歌曲一气呵成，没有生硬的曲式。这种灵活性在节奏运用上也有大胆而富于效果的地方，例如，"大家努力，一齐向前！"为了表现情绪的紧张，节奏突然缩短了一倍：

| 2·2 2 2 | 3·3 3 3 | 2·2 2 2 | 1·1 6 6 |
| 大 家 努 力 | 一 齐 向 前 | 大 家 努 力 | 一 齐 向 前 |

这一办法由于在八小节后又用一次，起了很好的对比和平衡的作用。

《大路歌》的第四个特点是民族调式的运用。全曲显然建立在五声音阶羽调式上，而不同于一般西洋的大小调。怎样掌握和运用我们自己的民族调式，也是我们应该向聂耳同志学习的课题之一。

《大路歌》的第五个特点是曲调流畅和易唱，这是保证一首歌曲广泛流传的条件之一。全曲音域只用了九度音（ 5 — 6 ），无困难的跳进，亦无奇特的节奏。

这些都是我们应该向聂耳同志学习并继承和发扬的优良传统。

（原载《长江歌声》1956 年第 3 期；后收录《永生的海燕——聂耳、冼星海纪念文集》，聂耳、冼星海学会编，人民音乐出版社 1987 年出版，第 177—178 页；《聂耳全集 下 资料编 增订版》《聂耳全集》编辑委员会编，文化艺术出版社 2011 年出版，第 389—391 页）

音乐艺术"中西并存"的问题

"只要是中国人作曲、中国人演奏的，就是中国音乐——也就是民族音乐；只有贝多芬、肖邦的作品才是外国音乐——西洋音乐。""民族音乐、西洋音乐应当从作品的内容来分，而不应从作品的形式来分。"这是在音乐周几次大型座谈会上有的同志所提出的论点。

从表面上看，在音乐艺术领域里既然都主张"中西并存""百花齐放"，那么什么是民族音乐，什么是西洋音乐，界限模糊一些，似乎关系不大。但仔细想一下，就觉得这是不然的。这种似是而非的论调，如果不加以辨明和澄清，就会产生有害的影响。这些论调将起到遮盖或掩护下列情况和倾向的不良作用。

第一，民族音乐，在目前仍是处在被轻视、被压抑的地位（轻视、压抑民族音乐的"形式"有所改变，现在谁都不会在口头上公然反对民族音乐，而是从实际上表现出来，或者转弯抹角地说滑了嘴，才露出一点消息）。既然只要是中国人作曲、中国人演奏的都是民族音乐，那么在这种仿佛言之成理的论调之下，民族音乐就完全有可能被不论什么样的音乐（只要是中国人作曲、中国人演奏的）取而代之了！这个论点初看似很公平，其实是个陷阱。

第二，作曲家可以写彻头彻尾的"西洋音乐"了（洋感情、洋曲调、洋和声、洋风格……），而我们还必须承认它是"民族音乐"！为什么？——因为它是中国人写的、中国人演奏的（不幸，这样的作品在我们的音乐生活中并不是完全没有的）。难道这是正确的么？

第三，这种论调否定，至少是冲淡了我们学习民族音乐遗产的重要性；也否定，至少是冲淡了我们深入生活、向民间学习的重要性。

这种论调的害处，从理论上看，是它在实际上取消或者模糊了音乐艺术的民族特征[①]。

在创作的内容方面，我们今天已经不存在重大的意见分歧了。题材可以多种多样，只要能够反映现实生活都行；但内容应当是社会主义的，或者是具有爱国主义思想，具有人民性、民主性。这可以说是比较一致的看法，没有什么争论了。

因此，我认为，"百花齐放"主要是指艺术形式而言。题材的多种多样，固然也可以说是"百花齐放"；但对于作品的思想内容，在今天，谁也不会还抱着资产阶级或封建阶级的一套；恰恰相反，我们要排斥和打击这些东西。

但同时我们也不应提倡一种狭隘的"民族内容"。脱离了阶级观点的民族内容，它将把我们引导到资产阶级的民族主义上去。

音乐作品应当是内容与形式的统一。内容与形式是不可分割、不可片面看的；但是，这又是问题的两个方面，不能混淆不清。如果我们说"民族音乐""西洋音乐"只应当从作品的内容来分，那就等于说我们的音乐艺术是"民族内容"加无论什么样的形式（论者的本意其实是

① 本书着重号皆为原文作者所加。（编者注）

西洋形式)。这种创作思想是通向世界主义而不能不为我们所反对的。就我们现阶段的历史条件而论,我认为对于音乐艺术的内容,正确的说法应当是社会主义的或者是具有爱国主义思想,反映了一定的人民性、民族性的。题材可以多种多样,但它却必须与我们的民族形式统一地结合起来。

若不是这样,我们的音乐艺术将会变成苍白的、贫弱的和毫无特色的东西;它既不能为我们的民族文化增色,也无所丰富于国际音乐文化的宝库。

什么是音乐的"民族形式"呢? 这是一个争辩的焦点。

我认为,音乐艺术,在"形式"这个范畴里,还应当分为"内在形式"和"外在形式"。

属于内在形式的有乐制(律的体系)、音阶、调式、节奏、曲调风格、复音或复调处理(和声、对位)、乐曲的结构等。不同的民族,在音乐的内在形式上有着不同的特征,这是长时期形成的,它与民族的思想、感情、语言、风俗、习惯等有着密切的联系,因而它是有传统性的。我认为,音乐的内在形式是决定民族形式的主要的东西。内在形式的各种要素直接影响作品的风格和气派。内在形式以曲调线为核心。例如,贺绿汀同志的《牧童短笛》,因为在内在形式,特别是曲调线上保留了民族特征,我们听起来并不生疏,都承认它是一首具有民族风格的钢琴曲。又例如,在这次音乐周上演出的丁善德同志的《儿童钢琴组曲》和马思聪同志的《F调小提琴协曲》,在内在形式上就较为缺乏民族特征,因而感到不亲切;或者说,民族风格较为薄弱(他们两位的作曲修养我是素所钦佩的,但在音乐的内在形式上如何更好地继承和发扬民族传统这一方面,我希望他们两位有进一步的努力)。

属于外在形式的有乐器、乐器的传统演奏法、歌曲、戏曲(这是音乐与文学或表演艺术结合的形式)的传统唱法。外在形式与内在形式是紧密联系着的。但我认为,音乐的外在形式比起内在形式来,处于次要(但不是不重要)的地位。举个极端的例子来说:倘若用小提琴拉《病中吟》(刘天华),会失掉一些特点,但民族风格仍依稀可辨;要是用二胡拉《梦幻曲》(舒曼),那就不再有任何民族特点可寻了。再例如外国歌唱家唱《蓝花花》,可能失掉一些特点,但仍能感到是一支中国民歌;要是用"土唱法"唱《伏尔加船夫曲》,那就不会感到还带有任何中国民族的风格了。可见决定民族风格,内在形式是更主要的东西。

我认为,所有上述内在形式、外在形式各种特征的总和,构成音乐的民族形式。内在形式是主要的,外在形式是较为次要的。而这些特征,既有其可变性,又有其稳定性。形式在不断地变化着、发展着,这一点是绝对的。为了表现新的内容,必然追求适合于表现这种新内容的新形式;同时,受着外国音乐文化的影响,也会不断吸取外来的形式用以丰富旧有的形式。这种情况,在外在形式上特别显得不稳定。但是,民族形式虽处在不断的变化、发展之中,它却并不排斥相对的稳定性。就是说,我们的民族音乐,发展了几千年,它并不是杂乱无章、无所适从地发展着的;恰恰相反,它一步一步地积累和显示出独自的特色,形成了自己的传统。这正是我们应当继承下来并加以推进发扬的东西。可以说,音乐形式要是没有相对的稳定性,也就没有民族传统、民族形式可言了。当然,民族形式的可变性和稳定性不是互相排斥的,而是辩证统一的。那种不管音乐的形式,认为只要是中国人写的、中国人演奏的就都是中国民族音乐的错误说法,恰恰就是忽略了音乐形式的相对稳定性。这种说法的必然结果是:西洋

的一切音乐形式(包括内在形式、外在形式)将取中国的民族形式而代之！对这种说法是要加以反对的。它不但否定了民族形式的相对稳定性,并且还有用虚无主义态度对待祖国民族音乐文化遗产的倾向。

另外一方面,我们还要注意艺术风格的完整性。我认为完整性就是指音乐的内在形式、外在形式的各种特征彼此相联系、相制约而成为统一的整体。这是构成相对稳定性的重大因素。我这样说,与视旧形式一成不变的保守观点没有任何共同之处；我的意思是说,在旧形式里加进新的或外来的东西的时候,必须注意到与旧形式的协调,注意到整个形式的统一性。这一方面特别要求我们要创造性地运用外来的作曲经验,而必须反对教条主义地生吞活剥地运用西洋的作曲理论。

如果我以上的一些看法可以成立,那么什么是"中"、什么是"西",什么是"土"、什么是"洋"就不难判明了。也就不至于把中国人运用大、小音阶,西洋的和声学和对位法,奏鸣曲形式,管弦乐队、钢琴、提琴,学院唱法等这些东西一股脑儿说成都是"民族音乐"了。这些东西,无论如何,在现在还都应当被认为是外来的因素。我们承认它们是外来的因素,承认它们是西洋音乐的形式,却并不意味着就是反对它们。

那么,在这样的意义上,怎样理解中西并存的提法呢？

我认为,这种提法是针对着这样一种情况：民族、民间音乐遭到轻视和压抑,而不是西洋音乐受到什么委屈。轻视、压抑民族、民间音乐是植根于资产阶级文艺思想的,是与音乐上的世界主义相通的。中西并存,它有着扶持民族、民间音乐的目的；但是,却也没有排斥西洋音乐的含义。

从创作上来看,中西并存的意义有两个方面：一个方面是鼓励作曲家为民族民间乐器作曲或编曲,他可以全然继承传统的作曲手法,也可以创造性地运用外国的作曲经验。作曲家应当以能编写这样的作品为光荣(音乐周演出的民族、民间音乐,两种类型的例子都有)。另一个方面是鼓励作曲家运用外来的外在音乐形式(管弦乐队、钢琴、提琴等),而在内在音乐形式上保留和发扬民族音乐的传统。换句话说,我们要在这些国际通用的乐器上,创作具有民族风格、中国气派的新作品,丰富我国人民的音乐生活,也便于向国际上介绍。我们只反对一种倾向：机械地搬用西洋音乐的外在形式,同时也机械地搬用西洋音乐的内在形式；其结果是不再具有任何民族特征。这种作品不论是模仿德国、法国、还是模仿苏联,都要加以反对,因为它是缺乏创造性的、没有出息的作品,中国人民既不会喜爱它,对于别的国家来说,也是冒牌次货。虽说中西并存,但在创作上我们都要反对这样的"西"——这是"全盘西化"的"西"！

从演奏上来看,中西并存的意义有所不同。整理民族古典音乐,发掘民族音乐,爱护和支持民族音乐家,组织民族乐队,举行各种民族音乐的演奏会；这些都是必须大力提倡的,因为只有这样才能叫作"并存"。一方面,我们也要培养西洋音乐的演奏人才,成立更多的管弦乐队；这有两个意义：第一,管弦乐队、室乐团、钢琴家、提琴家等,有了他们,才可以演奏和介绍苏联、人民民主国家和西欧各国伟大作曲家的名著,扩大我们的音乐眼界,扩大人民欣赏音乐的范围；第二,他们有更大的责任演奏中国作曲家创作的具有民族风格、中国气派的新作品。必须认清,这并不是一种过渡办法,中西音乐是要长期并存的。民族、民间音乐的演奏,有它

的独特风格,这是西洋音乐代替不了的。另一方面,管弦乐、钢琴、提琴也有它们的长处和特点,民族音乐也不能代替。这就形成各循自己道路发展的现实情况。同时,在国际通行的管弦乐、室乐、钢琴、提琴等音乐的领域里,一个新的中国乐派将逐渐形成,她以先进的社会主义、共产主义思想为内容,结合着优美的民族风格、中国气派和高度的艺术技巧。这种作品和演奏既为中国人民所热爱,也为外国听众所折服。——这是在演奏上中外并存的远景。

从演唱上来看,情形也差不多。民族唱法,毫无疑义地应当被加以保存。对于民族声乐家不一定要强迫她们或他们学习"洋唱法",可以让她们或他们循着自己的道路发展。当然,与此同时,也不应排斥学院唱法——"洋唱法"。一方面,通过洋唱法才能介绍苏联人民民主国家以及西欧各国的艺术歌曲、歌剧;另一方面,学院唱法也可以演唱中国作曲家所创作的歌曲和需要学院唱法演唱的民歌编曲、新歌剧等。

总起来说,我认为音乐艺术的"中西并存"包含着这几个重要的内容:

第一,中西音乐共同发展,不应互相排斥;

第二,必须重视和继承自己的民族音乐传统;

第三,要欣赏和研究外国的音乐名著,扩展音乐眼界;

第四,吸收外国音乐的作曲、演奏经验,创造性地加以运用,丰富和充实我们的民族音乐;

第五,利用国际通用的具有优良演奏性能的乐队、乐器,创作中国民族风格、中国气派的新作品。

中西并存的结果,在音乐艺术上必将显示出一个百花齐放、万紫千红、光辉灿烂的局面。它将更加丰富我国人民的音乐生活,也将为国际音乐文化放一异彩。

<div style="text-align:right">1956年8月25日,于北京</div>

<div style="text-align:center">(原载《人民音乐》1956年第9期,第23—28页)</div>

对《太阳落坡》一歌的意见

太阳落坡

陆 棨 词
董书振 曲

1=C 3/4 2/4
稳定、豪放

$\underline{3}$ $\underline{3}$ $\underline{3}$ | $\underline{2}\underline{3}$ $\underline{2}\underline{1}$ | 6 6 6 | $\underline{1}$ $\underline{1}$ $\underline{1}$ | $\underline{6}\underline{1}$ $\underline{6}\underline{5}$ | 3 3 3 | $\underline{2}$ - 5 | $\underline{3}\underline{2}$ $\underline{1}$ - |

‖: 5 - 6 | 3 - 5 | $\underline{2}$ - $\underline{6}\underline{1}$ | 5 - - | 3 - 5 | 1 - 2 | $\underline{2}$ - $\underline{6}\underline{1}$ | 6 - - |

太 阳 落 坡 又 落 岩, 天 上 彩 霞 落 下 来。
太 阳 落 坡 四 山 黄, 朵 朵 白 云 过 山 梁。
太 阳 落 坡 月 亮 升, 歌 声 飘 过 包 谷 林。
高 山 顶 上 鲜 花 开, 合 作 社 呀 办 起 来。

6 - 1 | 2 - 3 | 5 - $\underline{3}\underline{5}$ | 6 - - | $\underline{3}$ $\underline{2}$ $\underline{1}\underline{6}$ | 5 - 3 | $\underline{2}$ - $\underline{3}\underline{2}$ | 1 - - :‖

不 是 彩 霞 落 坡 上, 合 作 社 的 庄 稼 满 山 岩。
是 谁 赶 着 白 云 走? 合 作 社 的 姑 娘 在 放 羊。
歌 声 飞 到 远 方 去, 消 息 带 给 远 方 人。
增 加 生 产 搞 竞 赛, 迎 接 铁 牛 下 乡 来。

　　《太阳落坡》这个作品从歌词的内容和风格来看,可以说是一首新山歌,它歌唱着已经起了深刻变化的农村的新的诗情画意。

　　曲作的企图显然是一方面把曲调的基础放在五声音阶上,保持着民族音乐的曲调线;另一方面却结合着三拍子的节拍,并且运用着一种中国民歌中很少遇见的节奏型。曲式是四小节一句,为整齐的四个分句。高潮安排在第四也是最后的分句上。

　　乐曲的特点是运用五声音阶的曲调线表现新山歌的情趣,这一点很好;高潮的安排也很恰当。

　　但是运用三拍子节拍,特别是像♩ ♩|♩ ♩ |这样的节奏型我认为是不好的。首先,这种节奏型,很难表现出作曲者自己所要求的稳重、豪放。三拍子,由于"强、弱、弱"(或"强、次强、弱")的强弱规律,适于表现优美和轻快的情调,而不适于表现"稳重"和"豪放"。如果是许多四分音符或八分音符的聚集,速度较快,情形当然不同些。但是,像现在这样的节奏型(♩ ♩|♩ ♩ |),多少使我们会联想到"圆舞曲"的节奏,不容易唱得稳重、豪放,只能唱得优美而轻快。另外,这种节奏并不能很好地反映出这首新山歌的感情来,它对我们来说显得很生疏。当然,我们并不是不能大胆运用新的节奏,但这必须要在能够更好地表现主题内容的前提之下来运用。要是像这样,用得与作曲者的主观意图都不符合,应该说是不好的。

　　乐曲在调式上缺乏统一感。四个分句的终止音:第一分句 5 - -;第二分句 6 - -;第三

分句 **6 - -**；第四分句 **i - -**。从整个曲调的进行上看起来,应该说是"五声宫调";但中间有什么东西横亘着(事实上第二、三分句有"五声羽调"的意味)。对于这个问题,我觉得只要把第二分句的终止音改动一下(把 **6 - -** 改成 **5 - -**)就可以统一起来了。改了这个音之后的全曲:

```
    ┌─甲──────────────┐        ┌─乙──────────┐*
5 - 6 | 3 - 5 | 2̇ - 6̇i̇ | 5 - - | 3 - 5 | 1 - 2 | 2̇ - 6̇i̇ | 5 - - ‖

6̣ - 1 | 2 - 3 | 5 - 3͡5 | 6 - - | 3̇ 2̇ 1̇6̇ | 5 - 3 | 2̇ - 3̇2̇ | i̇ - - ‖
```

改动了这个音(注＊号的地方)之后为什么较为统一呢？第一,我们研究中国民歌的规律,知道"宫调式"的曲调,它的中间终止式很适宜于落在徵音(**5**)上的;第二,"乙"的两小节恰恰是"甲"的两小节移低八度,这虽不是一定需要的,但却可以作为保持统一的一种手段。这样一来,第三分句落在羽音(**6**)上反而变得很好了,它是用得很恰当的一种变化。我们既可以把它看成一个不同的终止音,也可以把它看成调式的转变,即这一分句转到"五声羽调"。

必须说明,我们不能离开表现歌词的内容,光考虑这些问题,不然就会陷于现实主义泥坑的危险。我们在表现歌词内容的同时,兼顾到这些音乐形式上的要求。或者更正确地说,我们追求的是能够最好地表现歌词内容的音乐形式。从歌词来看,"太阳落坡又落岩,天上彩霞落下来。不是彩霞落坡上,合作社的庄稼满山岩",歌词本身就要求一种有统一感的音乐形式,它并不需要在宫调式的乐曲中间横亘两个羽调式的分句;但有羽调式意味的曲调用在第三句"不是彩霞落坡上"却很好,因为与歌词的感情吻合,具有"起承转结"中"转"的作用。

歌曲的创作,既要我们从大处着眼,集中地表现作品的主题;也要我们辛勤地经营各个细小的部分,使得每个细小的部分都能够更好地为表现总的思想感情而服务。往往一音之差,关系很大。

前面已经说过,乐曲所选用的三拍子节拍和 ♩ ♩ | ♩ ♩ | 这样的节奏型,并没有能够很好地表现这首歌曲"稳重、豪放"的感情。我现在试根据中国民歌的节奏规律,把原曲调整一下(音尽可能不动),目的是希望能够表现出较接近于原作曲者的主观要求——"稳重、豪放"。作为举例,只列第一段词。

```
1 = D  4/4
中快,拍子稍自由
   mf                               p
 5 6 3 5 6 | 2̇ - - 6̇i̇ | 5 - - 0 | 3 5 1 2 |
 太阳落坡又落           岩,         天 上 彩 霞

 poco rit. e dim.      pp           a tempo
 2 - 2 1 | 6̣ 1 | 5 - - 0 | 6̣ 1 2 3 | 5 - - 3 5 |
 落      下   来。        不 是 彩 霞 落   坡
```

$$\underset{\text{上,}}{\overset{mp}{6--0}} | \underset{\text{合 作 社 的 庄 稼}}{\overset{mf}{\dot{2}\ \dot{1}\ 6\ 5\ |\ 3\ 2-0}} | \underset{\text{满}}{\overset{rit.}{\dot{2}\ 6}}\ \underset{\text{山}}{\overset{f}{3}-} | \underset{\text{岩。}}{\overset{\frown}{\dot{1}--0}} \|$$

我是希望能够在原作曲者的意图之下,只作一些节奏上的调整。

改动的理由,是这样的:

(1)基本节奏型得自一般"稳重、豪放"的民歌范例(但不是硬搬某一曲的节奏)。

(2)原曲第一句里的"又"字放在强拍不妥;现在改放在弱拍(配第二、三、四段词时,应略作变动)。

(3)第二分句的终止音,这在前面已经说过了。

(4)曲式现在成为 **3 + 3 + 3 + 4**(基本上是三小节节奏),这比"四四一十六小节"的正规形式更富于变化一些。原曲的高潮安排在第四分句是正确的,也是有效果的;改动后,在仍旧保留这个特点的基础上,更为强调了它。"合作社的庄稼满山岩"中,把高潮点放在最后三个字上。还有,这种从 **3** 到 **1** 的终止,在中国民歌中是少见的,这是大胆引用的新东西。

(5)定音改为 1 = D,音域 $\underset{\cdot}{5}$ — $\overset{\cdot}{3}$,可适合次女高音或男中音独唱。

(6)原曲的"引子"与歌曲本身没有什么密切联系。可以说,它的作用只是确定调性,看来没有什么必要,所以略去了。

最后,我应该说,我这许多看法,当然是很主观、武断的,恐怕只能作为我自己写作经验的"借题发挥"而已。原作曲者和读者倘若能够从我的这些意见中得到某些触动或启发,我想这篇短文的意义和作用也就仅限于此了。

<div align="center">(原载《歌曲》1956 年第 8 期,第 18—21 页)</div>

应重视中小学和师范院校的音乐教育[①]

从这次第一届全国音乐周的活动规模看起来,我国的音乐艺术,无论在创作或演唱、演奏上,都有了一种渐趋繁荣的征兆。我国社会制度的优越性,为音乐艺术的发展提供了广阔的空间。在党中央提出了"百花齐放,百家争鸣"的方针之后,音乐艺术进一步繁荣是完全可以预期的。

但是,在音乐教育方面,我们有着一种忧虑:它还远没有得到应有的重视。尤其是普通中小学的音乐教育情况更不好;师范院校的音乐系科也存在着很多问题。

普通教育、师范教育的音乐教育是整个音乐教育事业的基础,这也是音乐艺术繁荣的真正基础。忽略了这个环节,音乐艺术的进一步繁荣和提高,就会有"悬空""脱节"的危险(事实上已经是如此)。这正是问题的严重性所在。

音乐学院、音乐专科学校,集中了众多的人才和设备,聘请了苏联或其他人民民主国家的专家常驻讲学,还为后备力量开办了音乐中学、音乐小学。这就是说,培养专家或专业工作者的音乐教育,在文化部和高等教育部的关注和领导之下,还算是比较好的。至于分布在全国广大地区的中小学、中等师范以及高等师范院校(音乐系科)的音乐教育,那就应该说景况凄凉了。

在旧社会,人们从资产阶级的世界观出发,从庸俗的功利目的出发,轻视音乐课,把它看成"小三门",这是没有什么奇怪的。但奇怪的是,解放六七年以后,在不少中小学校长、教务主任、省市教育行政领导人的头脑里,这种观点仍然有着顽强的阵地!

在这次"音乐教育座谈会"上,合肥一位中学音乐教师就说:现在的音乐教师,音乐倒无所谓,却必须懂得跳舞、画标语、布置会场、演戏、排戏、下棋、打扑克、玩羽毛球……还要会喊口号,否则在学校当局心目中便不是一个"合乎规格"的音乐教师。学校当局把音乐课看成游戏、杂耍,音乐教师自然也就成了"杂役"了!长沙第一师范的音乐教师说,他亲眼看见一位校长在学生的证件上批着:该生品质不好,调皮捣蛋,宜于学艺术。这不知是根据什么教育理论批的。另一位曾被动员"转业"但终于不肯服从领导意图的音乐教师说,校长曾一再设法打通他的思想:"同志!你现在年轻,还可以唱唱,老了怎么办?我看还是早点改行教语文吧。"情辞恳切,溢于言表。……这些令人痛苦的笑话,并不是仅有的几个。高等师范院校的情况也并不见得就好一些。一位总务长说:"你们音乐系一架钢琴一盏灯,简直是浪费;应当一间房放两架钢琴,共一盏灯。"言下好像他是十分爱惜国家财产的。还有一位教育系胖胖的系主任说:"你们音乐系真好呵,可以不用脑筋。"……

这些同志学共产主义教育理论,大概有一页书粘住了,翻来翻去,就是没有看到"美育"这

[①] 本文与老志诚、陈洪、刘雪庵、张肖虎、杨大钧、刘天浪、黄廷贵联合署名。(编者注)

一页。

　　教育部也未能免俗,中学的功课太忙,想来想去,先把高中的音乐课取消了,改为名存实亡的一小时课外音乐活动;现在索性把初中三年级的音乐课也取消了!看样子,明年还得取消二年级,后年还得取消一年级的音乐课!难道我们一定要把学生培养成一些精神呆滞、没有一点艺术趣味的人么?这难道不是违背了马克思主义全面发展个性的教育观点么?

　　其次,目前我国的音乐教育制度,可以说是双轨并行。一条是文化部、高等教育部领导的培养专家、专业工作者的路:从业余音乐小学、音乐中学、音乐专科学校一直到音乐学院;另一条是教育部领导的普通音乐教育的路:从小学、中学(包括中等师范)一直到艺术师范学院或一般师范院校的音乐系科。把音乐教育这样硬加分割是没有道理的。

　　事实上这恰恰是严重脱节的。培养专家的火车以很快的速度开得很远,而普通音乐教育的火车却慢条斯理地尚未出站,甚至在开倒车!这能够互相配合么?这是"普及"与"提高"的辩证统一么?具体问题上的脱节那就更为明显了:像文化部召开的"艺术教育会议",师范院校音乐系科就没有一人出席!难道党在艺术教育上的方针政策,师范院校音乐系科可以不知道么?这是说不过去的。听说明年一二月文化部还要召开"声乐座谈会",要是领导不回心转意的话,师范院校音乐系科也就很难派人参加。再如跟专家学习的问题,几年来,师范院校音乐系科也只好瞪眼干着急。师范院校音乐系科直接培养中学(包括中等师范)音乐师资,间接影响小学音乐教育的质量。重视普通音乐教育的人都会知道首先应当抓住这个环节。

　　总之,中小学的音乐教育受到严重的忽视和歪曲,这种现象是不能继续容忍下去的;与它关系最密切的师范院校音乐系科也存在着不少问题。

　　下面,我们提出十条具体建议,供教育部、高等教育部、文化部考虑。

　　第一,要求教育部撤销取消初中三年级音乐课的决定;保证高中课外音乐活动每周一小时,并给指导教师一定的工作量。

　　第二,改善和充实目前中小学音乐教学设备。小学必须有风琴、收音机、留声机、一些民族乐器,中学必须有钢琴、收音机、留声机和较多的中外乐器。中等师范的音乐教学设备则应更加充实。

　　第三,小学有从"级任制"改"科任制"的趋向。鉴于不能保证中等师范毕业生个个都能教音乐,应加强中等师范的音乐教学工作,下列办法可供灵活选择:

　　在中等师范,除音乐正课外,每周加设音乐选科2~3小时;在中等师范设音乐科;仍恢复中等艺术师范学校。

　　第四,应对现有中小学音乐师资进行分批轮训,提高业务水平。

　　第五,由教育部、文化部共同召开一次"全国中小学音乐教育会议",澄清轻视音乐教育的许多错误看法,讨论有关中小学音乐教育的迫切问题。各省市文教部门负责同志、教育专家、音乐家、多年从事音乐教育工作成绩卓著的中小学音乐教师应被指派或受邀参加。

　　第六,有关音乐教育的一切问题(包括培养专家的音乐教育和普通教育、师范教育的音乐教育),建议文化部、教育部、高教部共同组织一"音乐教育委员会"统一领导。

　　第七,在上述"音乐教育委员会"未成立前,艺术师范学院和一般师范院校音乐系科改由

教育部、文化部双重领导;行政——教育部领导;业务——文化部领导。

第八,今后文化部有关音乐教育问题或一般音乐问题的重要集会(例如"声乐座谈会"),希望通知艺术师范学院和一般师范院校音乐系科派人出席或列席。

第九,师范院校系统要求教育部、文化部加聘苏联或其他人民民主国家的音乐教育专家及音乐理论、声乐、钢琴方面的专家来我国艺术师范学院讲学;对于目前在音乐学院、音专讲学的专家,也希望文化部安排一定的学习名额给师范系统的教师。

第十,人事安排仍有不合理的现象,希望文化部、教育部共同协商,逐步加以调整和解决,以便人尽其才,更好地发挥高级知识分子的潜力和积极性。

(原载《第一届全国音乐周会刊》1956年8月第20期;《人民音乐》1956年第9期,第37—38页)

1957年

《中国民歌独唱曲集》编曲者的一点说明

《中国民歌独唱曲集》是我几年来编作民歌独唱曲的选集。

1949年,我曾出版过一本民歌集——《红河波浪》。这本东西初版印了三千本,以后一直没有再版。近几年来,时常有人问到这本东西里的某些曲子,因此,我从《红河波浪》里也挑选了四首歌曲(本集第九、十、十九、二十首)。其他二十九首都是没有发表过的;不过其中很多首却经过了多次在音乐会上演唱和反复修改过的。

我改编民歌,有如下这些目的:为声乐家或声乐工作者提供独唱材料;为声乐学生编作独唱教材;为探索民族风格的和声作"练习"。

我们祖国各地区各民族的民歌宝藏是非常丰富的,一切尚有待于我们继续大力地、系统地发掘、整理和研究。我选来进行加工的原始材料,主要的是那些已经有了广泛群众基础——即已经为广大群众喜听乐唱的那些熟民歌;我觉得,首先就这样的作品加工,比较容易为群众所接受,这是符合于毛主席"在普及基础上的提高"的正确指示的。

当然,由于我对于民间音乐的研究不够、不深,也由于我的学力和才能所限,我的编作不可能是很成熟的。不过,我在改编民歌的态度上,却是严肃从事的,我把它当作一件创造性的工作。我要求自己的是:在不歪曲原作精神的基础上,发挥、刻画或加强原作的特点;伴奏应有意义,不可为和声而和声,并力求听众可以理解;钢琴部分不要编得技巧太艰难,但要有效果。自然成绩并不能令人满意。有一些编作只达到了一部分的要求;有一些编作则离要求甚远。

我愿意听取演唱或听赏这些编作的同志们和先生们的批评和意见。

<div style="text-align: right;">

1955年10月16日,于武昌

(原载《中国民歌独唱曲集》,陆华柏编曲,音乐出版社1957年出版)

</div>

《刘天华二胡曲集》前记、和声札记、附言[①]

前 记

作为一部资料,我们编辑了《刘天华二胡曲集》(附加钢琴伴奏谱)。可以说,这是《刘天华创作曲集》二胡部分的补足物或姐妹篇。

天华先生这十首二胡曲,是在1915—1932年创作的。编写这些附加伴奏谱的工作则主要是在1944年;出版前作了整理、修改和部分的改写。对于二胡独奏部分,我们完全从尊重原作者出发,采取尽可能忠实表达原作者意向的态度。编写伴奏谱,这工作本身不能不具有一定的创造性,但是编写者本人也是在尽最大的可能体会和表达原作者的意向。当然,他的工作做得未必完善也未必能够完全令人满意。

二胡与钢琴的结合是适宜的么?这将有待于二胡家和钢琴家从演奏上来加以证实了。

1956年8月,于北京

和 声 札 记

一、关于《病中吟》

《病中吟》是刘天华1923年发表的作品。

1923年,这正是中国共产党成立(1921)不久,国内政治形势处在革命大风暴将要来临的低气压中。中国人民,从1840年鸦片战争起就一直遭受着外国侵略者的军事威胁、政治奴役和经济掠夺。辛亥革命以后,代表封建主义最大势力的军阀们夺取了政权,各依附于不同的帝国主义,进行着一次又一次的混战;对人民——特别是各阶层的劳动人民,则采取着野蛮专横的统治。而官僚、买办、土豪、劣绅、高利贷者、奸商等则直接地压迫和剥削着广大的人民群众。其结果就是人民的灾难日益严重,人民的生活日益贫困和痛苦。

"病"与贫困和痛苦正是分不开的。刘天华《病中吟》这一作品的现实主义意义,就在于它反映了时代的这一征候。这也就是《病中吟》的人民性之所在。

当时,为数不多的先进知识分子和工人阶级受到苏联伟大的十月革命的影响,根据马克思列宁主义的道理,认识到了中国人民日益贫困和痛苦的最根本的原因,成立了中国共产党,

[①] 刘育和、陆华柏共同署名。(编者注)

提出了反帝、反封建的民主革命的斗争内容。我们应该指出,由于阶级出身的局限,由于旧社会音乐家"不问政治"的所谓"清高"思想,刘天华没有能够接近这一真理,这是完全可以理解的。

但是,在音乐事业上,刘天华却表现出了很多值得赞扬的进步的地方。

首先是他继承了并且发展了民族古典音乐的传统。他精于琵琶、二胡的演奏;对于昆腔、京戏、佛曲等都下过钻研功夫。我们要注意,这些工作在半封建半殖民地的旧中国的音乐家从来是被人轻视的。他还有一个显著的特点:不囿于旧有的一套,一直在谋求有所改进(他在1927年创作的一套琵琶谱还特意题名为《改进操》)。刘天华的一生,从演奏、创作到管色谱的记谱体系,都可以明显地看到继承和发展民族古典音乐传统的脉络。

尤其是像二胡这乐器,可以说到了刘天华手里才大大提高了它的演奏水平和创作水平。多少年来,人们总是把二胡和刘天华的名字连在一起。这正像钢琴和肖邦、提琴和帕格尼尼一样。

刘天华不但钻研民族的古典音乐,也非常热心地向民间音乐学习。我们只要看他整理过安次县"吵子会乐谱",并且他在生命的最后阶段,据说正是由于到天桥记录锣鼓点子,不幸染疾病故,就可想而见。

他和当时许多故步自封的所谓"国乐家"不同,他也致力于西洋音乐(和声、作曲理论、提琴、钢琴等)的学习,有意识地汲取它们的长处,用心改革、发展和丰富我国的民族音乐。这种精神是十分可贵的。

在艺术上诚实刻苦的劳动态度,诲人不倦地传授他的心得以教育后辈的热情:这些也都是值得我们向他学习的地方。

总的说起来,刘天华是旧社会一个正直的、勇于改革的、爱国的民族音乐家,他的创作有着一定的现实主义倾向;但是,由于他不谙政治,不曾接近马克思列宁主义的真理,他的音乐事业在思想性上不可避免地要受到一定的局限。

这是我对于刘天华及其二胡作品总的但却只能说是粗浅的一种理解。

* * *

下面谈谈我对《病中吟》的伴奏处理。

第一段(1—33小节),贫病交迫的人躺在床上呻吟。这一段的伴奏处理有两个企图:用了各种对位(片段的模仿对位、复对位等)保证伴奏的风格与二胡主调相一致;很多小节在第三、四拍左手部分有下行八度跳进的音型,这是雨滴阶前的声音,用以增加背景的凄凉。

第二段(34—49小节),穷愁潦倒,百感交集。伴奏在不破坏主调的情况下,和弦有些变化,以示迴肠九转、百感交集,似乎忽而想到妻儿冻饿,忽而想到亲朋凋零,忽而想到战争连年,生灵涂炭……

第三段(50—57小节),无可奈何,仍是病榻寂寞,伴着阶前细雨。

尾声(58—65小节),好像说:不,不能就这么病倒;要生活下去,要奋斗下去!伴奏的处理,左手叩着较强的和弦,右手则在主调八度下作卡农式的模仿;挣扎似的支持了六小节,达到全曲的最高音(第63小节第四拍),突作中断,仿佛病人又复颓然倒卧床侧,发出了几声叹

息(tr),曲终。

二、关于《月夜》

康士坦丁诺夫在《历史唯物主义》一节(人民出版社译本,第500页)里说:

古典艺术作品,不论他表现出哪一阶级的世界观,它本身总蕴藏着一种人类共有的东西,蕴藏着涉及各个时代各个阶级的人们并激动着这些人们的东西。无论在哪一个时代都有那春光明媚的爱情的欢乐,那孤独无慰的母亲的悲哀、友情、友爱,为反对不公正和阴险狡诈的恶行而进行的斗争,英雄气概,大胆敢为,畏怯以及背叛等等,——这些东西都完美地表现在绘画、雕塑、音乐、诗歌中,它们也不能不激动下一时代的人们,不能不引起后代人的赞美或愤怒、欢乐或悲哀的情感。

我觉得,刘天华的《月夜》虽不是古典艺术作品,但只有在这样一种意义之下,才可以被理解和加以接受。这正好像我们对待齐白石老人画的一些可爱的虫鱼花卉一样。

第一段(1—32小节)。我的伴奏处理:1—9小节是夜凉如水,钢琴在较高的音区活动。从第9小节起情感渐激动,仿佛回忆起一段什么往事。到第17小节,又显出天高月白的情景。不胜慷慨地结束了这一段。

第二段(33—50小节)。二胡奏着抒情的歌调,钢琴则似乎模仿着箜篌的音响作伴奏。

第三段(51—68小节)。曲调和伴奏转趋活跃,好像说:往事让它过去也就罢了,现在应积极地生活下去。

三、关于《苦闷之讴》

《苦闷之讴》我觉得是刘天华二胡作品中最深刻、最有力的一首。对于生活在半封建半殖民地的旧中国的人民,"苦闷"是有着很大的现实意义的。"苦闷"其实就是阶级矛盾尖锐化在被压迫人民头脑里的反映。人们在政治上、经济上各方面感到深刻的"苦闷",这正是要发动革命的前兆。因此,可以说,在旧社会,"苦闷"孕育着一定的进步意义。

我是在这样的理解之下为本曲编写伴奏的。

乐曲起得很突兀,伴奏则加强了这种突兀的效果。从第10小节起,有一些很重要的切分的特强音,好像是对时代的一种冲击,伴奏则夸大了这些特强音。

25—40小节,仿佛想试图消除这些"苦闷";但是,这不能不是徒然的。

41—56小节,表现了顽强的斗志。到第57小节以后斗志变得更为激烈。

收束是悲剧式的。旧社会里人们"苦闷",倘若他们最后没有能够找到马克思列宁主义的真理,那么不可避免地将会以悲剧而告终。

四、关于《悲歌》

这是一首"如泣如诉"的二胡曲。

1—4小节,伴奏部分有一个低沉的、下行的音阶进行,一直下降到E_1,这暗示着深沉的悲哀。5—17小节,表现出焦虑的心情,伴奏的对位声部正是想加强这个效果;调性也有些动荡不安:先打算停到徵和弦上,但旋又移到变徵和弦上。从第18小节第二拍起转回本调。第20小节以后,乐曲渐向上升,旋又下降,作了两度曲线很大的起伏;第32小节第二拍起是本曲的高潮,它是以七个倾泻而下的音型构成悲不自抑的戏剧性效果。第36小节,内弦从商音上大

注,此后曲调虽仍挣扎着上行,但其势已成强弩之末,到结尾时,不过只是些软弱的唏嘘悲叹而已。

五、关于《除夜小唱》

在旧社会人民的生活和习俗中,农历"除夕"是个难得的欢乐的时辰。一年的辛勤、奔波、劳碌、病苦,在这时都应该把它们忘掉一下。等最后一批逼债人走了之后,总要想法买点肉、打点酒,与家里人吃一顿"团年饭"。这是小资产阶级和景况较好的劳动人民的一般情况。至于更为贫困的工人和农民,那就连这一夕的欢乐也谈不到了。

整个乐曲充满着"即兴曲"的情调,我在伴奏部分也是尽量用的即兴笔触。

一直到第32小节,伴奏的气氛是异常和谐的。

第33—34小节,好像感到欢聚的不易,家里人都很高兴,各拿着不同的乐器合奏起来。

从第44小节起,独奏部分兴致更浓,作着更为精采的演奏,大家击节赞赏,简直有点手舞足蹈了。

异常和谐的收尾,表示结束了这难得的一个欢乐的晚上。

六、关于《闲居吟》

作曲家勤奋的工作之余,想休息一下;但是,杂感一阵阵涌上心头。

第一段(1—16小节),作曲家闲坐窗前,在乐器上奏弄着优美的曲调和泛音。

第二段(17—31小节),思虑丛生,起坐难平。伴奏部分,时而作模仿对位,时而在主调八度下齐奏,时而同度齐奏,时而高主调八度齐奏。左手则一直在后半拍扣着和弦。最后以八度重复主调结束了这一段。

第三段(32—47小节),抒情诗。

第四段(47小节第三拍—63小节),作曲家似乎想起一段愉快的往事;也许是过去听到的某些民间音乐印象的回忆。伴奏是小鼓的敲击之声,从头到尾应着活泼的曲调。

第五段(64—71小节),抒情诗的曲调再度出现,最后用内弦的三个泛音作结。

七、关于《空山鸟语》

乐曲表现出人们对于自然界的喜悦和对于生活的热爱。

这是模拟"鸟语"的作品,但并不是自然主义的粗糙的模拟;它有着很强的标题音乐的意味。

引子(1—15小节),二胡家在琴上试了一下他的琴弦和把位,准备演奏一套新曲。

第一段至第四段(16—144小节),空山静穆,有人在山中行走,不时传来鸟语花香。

第五段(145—180小节),着重描写"鸟语"的变化,山中行人不免停下步来,凝神细听。这是本曲的高潮部分。

尾声(181—197小节),鸟语渐止,行人如梦初醒,重又踏上他的征途。二胡奏完之后,钢琴在第195小节还隐约再现了几声从远方传来的"鸟语",全曲遂告终止。

八、关于《光明行》

赋予二胡这乐器以进行曲性质的演奏,《光明行》是首创的作品。

刘天华先生从"苦闷"到向"光明"的追求,这是一种进步的表现;但可惜他追求的只是抽

象的光明,这是永远达不到目的的。只有在马克思列宁主义理论照耀下的光明,就当时的历史情况来说,只有在毛泽东同志领导下的人民革命,那"可以燎原"的"星星之火"才是具体的光明。但是,我们可以说,一个正直的艺术家,他锐意地向光明追求,他的道路最后是会通到这一条的,因为只有这一条才是真正的光明之路。

《光明行》中蕴藏着进步的因素。

我们现在欣赏的,是一种勇于改革、追求光明的气魄。

引子(1—4小节),是进行的步伐之声。

第一段(5—36小节),二胡奏着豪迈的曲调。伴奏音型主要得自引子的节奏。

第二段(37—68小节),先转正宫调,后又回到木调——小工调。曲调较为平和。对于第一段来说,有着很好的对比。

第三段(69—112小节),这一段在调性上忽而正宫,忽而小工。伴的和声并有向乙字调转调的情况。由于某种切分法的结果,音乐有些部分是三拍子效果。这一段乐曲的内容很像展开着一场复杂的斗争。

第四段(113—144小节),曲趣勇往直前,伴奏则增加着这种气势。

复奏引子及第一、二段,然后迳接尾声。

尾声(145—192小节),是从第二段变化来的,全部用颤弓演奏。乐曲愈趋紧张激烈,划然终止。

九、关于《独弦操》

作曲家的企图显然是想发挥二胡内弦的音质特色。

第一段(1—16小节),曲意是深沉的。伴奏疏落朴拙,并常在八度下重复主调。

第二段(16小节第二拍—32小节),内弦奏着抒情而庄重的曲调,伴奏则在高八度上作卡农式的模仿。

第三段(33—50小节),曲趣一转而为轻快活泼。从第44小节起,钢琴右手最高的声部是增时模仿的对位。音乐渐现朦胧,导回第一、二段,然后跳过第三段接尾声。

尾声(51—58小节),多少有些神秘之感。

十、关于《烛影摇红》

这作品,我是把它当着一首"叙事诗"来理解的。叙事诗的内容,譬如说,是在描写旧社会一个身世飘零的歌女。

引子(1—9小节),1—7小节有着明显的叙事风格,8、9小节是导入第一段的准备。

第一、二、三段(10—34小节),烛影摇红,舞态婆娑。

第四段(35—42小节),好像一首哀歌。

尾声(43—46小节),歌女再度唱着,跳着,但是已到声嘶力竭,不得不勉强停下来了。

我怎样为刘天华二胡曲编写钢琴伴奏的

为刘天华先生的二胡曲编写钢琴伴奏,这主要还是1944年的事。算起来,距今已有十个

年头以上了。

我自己并不会演奏二胡,至今也不会。

那么为什么会想到编写这些二胡曲的伴奏谱呢?当时的动机不外:第一,我听过人们演奏这些作品,我很喜爱这些作品。第二,其时我在永安福建音专教书,师生有轻视民族音乐的倾向,我企图通过为这些作品编配伴奏,引起学生对二胡的重视。第三,我是一直在探索中国气派的和声的,正好把二胡曲当着十道中国和声的练习题。当时的动机只是如此。

初稿当然很粗糙。1944年年底曾由福建音专一部分爱好二胡的学生抄刻蜡纸,油印成册。

此后若干年,我在颠沛流离的生活中,常有机会同许多二胡家合作,试弹这些伴奏,从一两个节目到全部刘天华二胡作品独奏会都弹过。通过一次一次的演奏实践,积累了一些经验。同时,在中南地区比较大的城市里,我也偶然听到过别人弹奏这些东西。此外,我探索中国气派和声的工作多少也有了一点心得再加上各方面朋友(也包括刘育和先生)提出的很多宝贵意见——这就是我这次进行整理、修改和改写这些伴奏谱的基础和根据。

音乐,当然不能像诗歌、小说或其他造型美术那样具有十分确定的内容。我对于刘天华先生原作的理解正不正确是值得研究的;尤其是对那些细节的解释,我想这是很难得到人人同意的。但是,就我的工作来说,我不能不有虽则难免主观的看法,否则我的附加伴奏就会真的成为全无意义的"和声练习"了!我不能要求读者完全同意我对于刘天华先生作品每个细节部分的解释,我只要读者知道我是在什么样的解释之下编写这些伴奏的;同时希望弹伴奏的钢琴家们注意到我的一些用意。

从作曲理论来说,我编写这些伴奏,没有拘泥于什么样的和声或对位。我的工作,首先是从原则寻找和发现可作和声处理或对位处理的材料、暗示或根据;手法上则是汲取着从欧洲古老的"伏波洞",中古世纪的调式对位、调式和声,古典的对位法、复对位、卡农,传统的和声学,一直到现代和声法的任何经验,混用这一切。我的基本和弦是一个单纯的五度音程,这是全部伴奏里出现得最多的和弦形式。我并没有创造什么新的东西。

出版这本伴奏谱,当然,不过是希望一部资料能够得到流传和保存(如果它有这样的价值的话),并供音乐界参考而已。

最后,我应该说,这本伴奏仍然存在着很多缺点;我的见解也不免有不妥当或错误的地方,诚恳地期待读者的批评和指正。

1955年11月,于武昌华中师范学院音乐系

[原载《刘天华二胡曲集》(附加钢琴伴奏谱),刘育和、陆华柏合编,音乐出版社1957年出版]

《湖北民歌合唱曲集》序

最近一两年来,我以湖北各地民歌为主调编写合唱曲,陆陆续续写了不少,现在把它们合成一个集子。

湖北民歌,是我国丰富的民间音乐宝藏的一个部分;我听到过的和接触过的资料,又是这个部分中的很小一部分。即令如此,我已为它们朴素、诚挚的感情和优美的艺术形象所深深激动,因而发生一种强烈的欲望:不能不为它们做些什么。当然,做些什么将产生两种结果:生色,或者减色。我的主观愿望,不用说,是前者;但是,结果是不是都会这样,那却也很难说。

编写湖北民歌合唱曲,有着这样一些目的:第一,湖北民歌,远不像陕北、云南或新疆等地民歌之被人重视;然而,它却也是丰富多彩、有着特色的,值得向全国介绍。第二,把湖北民歌的演唱从艺术性上提到一个较高的水平,必须作一些大胆的尝试,用和声或对位手法把它丰富起来。第三,为专业和业余合唱团提供演唱材料。第四,为中等以上学校的音乐课或课外音乐活动提供合唱教材。第五,通过这些民歌合唱曲的编写,加深对于湖北民歌一般规律的认识,以及探索湖北民歌作和声或对位处理的各种可能性,作为建立民族风格和声体系的一种实践性的基本工作的一部分。

在这本集子里,为湖北民歌加工的情况和程度,可以大致这样分一下:

和声——即曲调不动,只配了和声。

编曲——曲调基本不动(或变化不大),作了和声或对位处理。

改编——曲调或演唱形式有些变动。

编作——仅以原民歌为主题,作了较多的发展;或全曲加工比较大。

如果要问这些民歌合唱曲的编写有什么特点,我想可以提的有这三件事:

一是扩大了演唱形式。70首民歌合唱曲中,至少有着28种不同的演唱形式,这在原来民歌演唱形式的基础上作了很大的发展。

二是用和声或对位的手法把这些民歌丰富起来了。湖北民歌,和其他各地民歌一样,一般只有单音曲调。同时,我们自己没有成体系的和声理论或对位理论,在这一方面显然必须向西洋音乐借鉴;但是,生硬地搬用西洋音乐理论也是不行的,那只会产生别扭的结果。因此,怎样为这些民歌编配和声或作对位处理不能不是一件充满着试探性质的事。这本集子里的一些合唱曲,和声体、对位体都有;对位体,从单对位、复对位、卡农到赋格都尝试过一下。当然,有编写得比较好一点的作品,也有失败之作;虽则失败,但只要有着某些可取之处,我还是把它保留起来了——让它去接受广大群众演唱实践的考验吧。

三是无伴奏合唱。我考虑到目前一般合唱团(特别是业余性质)的条件,也考虑到本书将用简谱排印,因而都采用了"无伴奏合唱"的形式。当然,无伴奏合唱,并不只是注意到实用价值而已,它更有着演唱艺术上的特点。此外,我也尽可能照顾到演唱技巧的简易性;但是,对

于一个唱惯了齐唱、水平不高的歌队来说，接触到这样的编作，最初多少总会感到一些困难的，因为这是"提高"啦。

《湖北民歌合唱曲集》可以说是我学习和研究湖北民歌的一个初步小结。它的缺点当然很多，这留待读者批评了。

<div style="text-align: right;">1957 年春，于武汉艺术师范学院</div>

（原载《湖北民歌合唱曲集》，陆华柏编曲，长江文艺出版社 1957 年出版）

纪念格林卡所想到的[①]

一

格林卡音乐创作主要的特征之一是他的作品带有深刻的人民性。

简直可以这样说,格林卡的音乐是根深蒂固地从俄罗斯土壤里生长出来的最美丽的、充满着顽强的生命力的花朵。俄罗斯的乡土景色,俄罗斯的人民生活,俄罗斯的古老传说……所有这些,不但构成了格林卡作品的背景,而且是直接震荡作曲家的心灵,刺激他创作欲的力量和源泉。

格林卡从1830年起在欧洲旅居了四年,有三年停留在意大利。他用功研究过意大利、法兰西和德意志的音乐,但是并没有为异国的音乐艺术所征服。他在旅途中强烈地怀念着祖国,并且引发了写作俄罗斯音乐的高尚愿望。而这个愿望,直到1836年,在彼得堡皇家剧院[②]首次上演了他那称得上真正俄罗斯歌剧的《伊凡·苏萨宁》(当时改名为《为沙皇而死》)可说就实现了。

俄罗斯农民歌曲所独具的特质是格林卡音乐作品的真正基础,这一点并非出于偶然。我们都知道,格林卡对于俄罗斯的农民歌曲非常的熟悉和热爱。他说过这样一句名言:音乐是人民的,我们作曲家不过把它编写出来而已。由此可见,他是有意识地把自己的音乐创作放在民歌基础上的。恰恰是这样,他取得了巨大的光辉成就,成为俄罗斯民族乐派的先驱者和奠基人,被称为"俄罗斯音乐之父"。

纪念伟大的作曲家,我更感到我们对于自己祖国的民歌,民族、民间音乐知道得太少。我们对于自己祖国的民族音乐艺术的特点和规律至今仍然模糊不清,既没有认真地作过研究,也缺乏真正的热爱。

我们难道不追求作品的人民性吗?没有作曲家肯承认这一点。但是,我们的音乐创作如果不是像格林卡一样,从自己肥沃的民歌、民间音乐土壤里生长出来的话,那么它同人民的联系又是什么呢?如果考查一下我们的新创作常常得不到广大人民群众的喜爱,恐怕就会感到这是一个很重要的原因。

格林卡学了许多外国音乐。像德国乐派、意大利乐派在当时差不多都是压倒一切的力量的。他吸取了外国音乐的丰富知识,但没有为外国音乐文化所征服。相反地,他创立了俄罗

[①] 该文下方有普希金、洛科夫斯基与格林卡合影以及如下文字:世界和平理事会通知今年纪念世界文化名人之一——米哈衣·伊万诺维奇·格林卡。格林卡是俄国作曲家,是俄罗斯民族音乐的奠基者。生于1803年,死于1857年,今年是纪念他逝世100周年,特发表《纪念格林卡所想到的》《春天的流水》和他的生平照片。(编者注)

[②] 指圣彼得堡皇家剧院。(编者注)

斯民族乐派。

而我们,在一个多世纪以来,受到西洋音乐文化的压力,不能不说是很大的;在这个问题上,特别值得学习格林卡。就是,既要努力吸取西洋音乐各种优良先进的经验,又要抵抗它对于我们民族音乐取而代之的压力。这是一个矛盾,但在保证作品的人民性这一点上可以得到统一。

在这个问题上,我对于目前某些音乐院校的作曲教学情况不能表示满意。举个最明显的例子来说,像"基本乐理"的教学,它说明和解决的几乎都限于一些西洋音乐的问题,没有把理论和中国民族、民间音乐实践结合起来。到现在为止,我们还没有看见过一本以中国民歌、民族、民间音乐为基础编写的基本乐理教科书!难道我们不应该有吗?至于和声、对位、曲式、配器,那就更不用说了。

二

格林卡音乐创作的另一个重要特征是现实主义精神。这种精神,可以说是俄罗斯文学中普希金、屠格涅夫、托尔斯泰和杜斯妥耶夫斯基①诸大师所掀起的现实主义巨潮在俄罗斯音乐领域里的反映或影响。

生活的真实、深刻高尚的感情和戏剧性是格林卡音乐作品的基调和本质。

像格林卡以一个为了拯救祖国不惜牺牲自己性命的俄罗斯农民为题材所谱写的歌剧《伊凡·苏萨宁》,就是最好的例证。这是一部充满了爱国主义精神、英雄气概的现实主义歌剧。歌剧初次上演时,被宫廷贵族笑为"马车夫的音乐",这正可以说是作品富有现实主义精神的一次反证,因为在这个歌剧里格林卡塑造了为当时贵族们所不屑一看的真正的俄罗斯人民的形象。

回头看看我们自己在现实主义影响下的音乐创作活动里所做的工作,我们不得不承认是很不够的。聂耳、冼星海在社会主义现实主义的音乐创作道路上起了开路先锋的作用,这是一个主流,有待我们继续向前推进。而解放以来,生活本身所具备的伟大历史意义的变化,把我们的创作抛到后面去了。同时,萧友梅、黄自、刘天华等前辈作曲家的创作事业,也要求我们继承起来。

为反映生活的真实,我们作曲家必须首先要热爱生活和诚心诚意地投入热烈的斗争生活。但是,体验生活、感受生活还必须是在作曲家的自觉努力下进行,才会具有意义和作用。纪念格林卡,我们应该努力学习掌握社会主义现实主义的创作方法,写出足以反映我们这个伟大历史时代的有分量的音乐作品。

三

世界上,有肯下苦功但为才能所限,终无成就或成就很小的作曲家,却没有才能很高、不

① 今译陀思妥耶夫斯基。(编者注)

下苦功,而竟有所成就的作曲家。

那些古典大师,差不多都是些才能很高,并且很早就开始学习音乐,同时能够付出惊人的劳动力,能够忍耐、刻苦用功的人。巴赫、莫扎特或者贝多芬,莫不如此。

格林卡也是这样。他是从十一岁起开始学钢琴的。他小时候说过这样的话,"音乐是我的灵魂",可见他热爱音乐之深。格林卡伯父家里有一班由农奴组织的管弦乐队,这使他从小就有机会认识各种乐器和接触到许多民族、民间音乐和一些外国的音乐作品。以后他被送到一所师范学院附设的贵族寄宿学校去念书,但也没有中辍音乐的学习。他曾师从约翰·费耳德学钢琴;后来并且在柏林学和声学。

格林卡在许多作品里,特别是像1842年发表的著名歌剧《鲁斯兰与露德密拉》①,表现出曲式的整严、匀称,管弦乐法的丰富、完美,这都看得出作曲家不但才能高,而且下过苦功。

纪念格林卡,我想到我们作曲界一个突出的问题——学习。

我们有许多作曲家,过去由于参加革命,没有条件系统地学习作曲理论和技巧,这是完全可以理解并且应当得到同情的。但是,解放已经七八年了,作曲界的某些现象,实在应该慢慢有所改变了。这些现象是:作曲家的音乐理论知识太狭窄;作曲家不能视读和运用五线谱;作曲家不懂和声学;作曲家光写曲调,而由别人代配和声伴奏的不良制度(萧斯塔科维奇②曾说:"对于类似这种音乐创作的方法除掉用粗制滥造与对创造劳动的特有的剥削这几句话来形容外,别的是再也没有什么可说的了。")。

此外,有某些在刊物上发表过几首歌曲的青年作曲家有时表现出至可惊人的骄傲态度,这也是一种不很好的现象。

我想这样说,学习作曲理论和技巧的矛盾已经尖锐地摆在我们作曲家的面前了。过去强调政治理论学习、强调改造思想是完全必要的,并且今后也还要继续反对脱离政治的那种错误倾向;但是,作为一个作曲家,如果长时期不能把自己的专业水平提到最低限度的高度,这件事应该说就是对党、对人民的音乐创作事业不负责任的表现。

纪念格林卡,我觉得我们无论新、老作曲家都要下决心刻苦用功,努力学习,进一步提高我们的思想水平和艺术水平。

四

格林卡逗留在彼得堡③的时候,常与许多热爱音乐的青年混在一起,这多少起了一些促进他音乐才华发展的作用。他成名后交友范围更扩大了,并且他渐渐摆脱了那种虚伪、无聊的宫廷生活和所谓上流社会,而和当时许多文学家、诗人、画家为伍,时常聚集在他们的朋友库科尔尼克(诗人)家里,无拘无束,高谈阔论。即使到晚年,他也还是和许多青年音乐家接近,这些人中间包括以后成为"强力集团"领袖的巴拉基列夫,还有斯塔索夫兄弟和谢罗夫等。格

① 今译《鲁斯兰与柳德米拉》。(编者注)
② 今译肖斯塔科维奇。(编者注)
③ 今作圣彼得堡。(编者注)

林卡热爱这些有作为的后辈,而这些青年也敬重老作曲家。他们共同的理想和事业是建立俄罗斯的民族音乐艺术。

这使我想到什么呢？——想到我们的作曲界、音乐界。我们彼此之间,有着组织的关系、行政的关系、工作的关系、领导与被领导的关系、团结与被团结的关系、传授知识与接受知识的关系……但是,我们似乎缺乏"友谊",缺乏一种真诚的出自内心的尊重、关怀、支持和温暖。不是一个敏感、热情的人,不会选择这个职业,也不会成为一个作曲家；然而,对于这样的人来说,即使是不太多的冷漠,在他都会感到痛苦。我不认为这简单地是小资产阶级的"温情"。我要问：一个不为周围的人所关心的人,他怎么会关心周围的人呢？一个连"同志"都不爱的人,他怎么会爱抽象的"人民"呢……事实上,我们彼此之间的关系并不完全是为社会主义思想所指导的,这里面掺杂着自私、世故、虚伪、宗派情绪等旧社会遗留下来的或折转影响过来的剥削阶级思想残余。

我们作曲家之间,我们与音乐家之间,我们与文学家、诗人、画家、雕刻家、戏剧家、舞蹈家、电影编导和演员之间,都应该建立和培养一种深厚、良好的友情。这是与我们共同事业——党的文学艺术事业——的繁荣和发展有着密切关系的。

五

"格林卡的创作仿佛是给以前俄罗斯作曲家的工作做了一个总结,树立了俄罗斯音乐典范的巩固的基础。"西尼亚维尔曾经这样恰当地说过。

摆在我们中国作曲家面前的任务和课题,恰恰也是这样。一方面,有悠久传统的民族音乐遗产正有待于我们作全面的整理；各地区丰富多彩的民歌、民间音乐正有待于我们搜集、挖掘；国内各少数民族的音乐文化也有待于我们协助研究。而另一方面,对于外国音乐艺术的重要文献、理论和技巧,我们也必须加以重视和认真学习。我们是处在二十世纪六十年代①,作为马克思列宁主义思想取得了伟大胜利之后的中华人民共和国的作曲家和音乐家,我们不是完全有责任应当总结我们一切卓越的祖先和前辈在音乐艺术上所积累下来的丰富遗产么？我们不是完全有责任应当学习苏联、学习各人民民主国家的重要创作经验,并且批判地吸收西欧音乐艺术里一切有用的东西么？但是,更为重要的是我们必须在自己民族、民间音乐的坚实基础上,创作出为马克思列宁主义思想所指导的,深厚地继承了我国的民族音乐传统,同时又充分吸收了国际音乐文化的优良经验,为它们所丰富、所充实,无愧于我们的时代和伟大国家和人民的音乐作品！

<p style="text-align:right">1957 年 2 月 24 日,于武汉艺术师范学院
(原载《长江歌声》1957 年第 3 期,第 22—25 页)</p>

① 文章发表于 1957 年,此处时间表述应有误。(编者注)

1962年

试谈音乐的内容问题

音乐的内容问题，在民歌、群众歌曲、艺术性的独唱歌曲、大合唱、清唱剧、歌剧、舞剧、电影音乐中一般是不存在的。因为这类作品都不是音乐艺术的独立形式，而是音乐与歌词、诗、脚本相结合（或综合）的形式。在这类作品中，歌词、诗或脚本的内容是比较具体的，常处于主导地位，音乐是从属于歌词、诗或脚本的。当然，这并不是说音乐没有独立意义，没有它自己的内容，更不是说它没有重要性；而是说音乐与其他姊妹艺术相结合或相综合时，音乐的职能，根据它自己的特点，常常主要是使歌词、诗、脚本的内容得到更丰富、更深刻的揭示，它常常可以表达出文字难以言宣的感情（更深刻、更细致、更宽阔、更复杂、更集中……）。当然音乐也可以描写景物，有时甚至比文学的描写更具体；也可以叙述情节发展。但是无论如何，一般说来音乐与歌词、诗、脚本结合之后，文学内容是处于主导地位的。欣赏者可以根据文学内容来理解音乐内容。这时候音乐的内容是比较具体的、确定的、有范围的。这时候，也存在内容的问题。例如，音乐与诗的内容是否一致？配合得好不好？是否确切表达了诗的感情？是否更丰富、更深刻、从更多方面揭示了歌词、诗或脚本的内容？不过这是另一类问题。

音乐的内容问题主要涉及器乐作品，即那些只用乐器演奏的音乐作品。它的内容究竟怎样理解？器乐作品又可分为两大类：有特定标题的和无特定标题的。前者例如《十面埋伏》（琵琶独奏曲）、《罗密欧与朱丽叶》（柴科夫斯基[①]的交响诗）；后者不附有特定标题，作品的题目只是《十六板》（《弦索十三套》中的一套）、《阳八板》（古曲），以及大量外国作品中那些只标明"第X交响曲"（作者一生所写的第几部交响曲）、"钢琴奏鸣曲作品第X号之X"（这个作品在作者一生所写作品中的编号）、"X调弦乐四重奏"（这部四重奏的主要调性是什么）、"行板"（作品的速度、风格）等。

在器乐作品中，有特定标题，无特定标题，标题性或非标题性，情况不是很简单的。有标题，不一定就是标题性音乐；无标题，也不一定就是非标题性音乐。例如古曲《梅花三弄》，按说是标题音乐；《三六》《花三六》与《梅花三弄》的内容大同小异，但从曲名来看又似乎应算无标题音乐了。又例如海顿的某些交响曲，如果我们看到《伦敦》《时钟》《惊愕》这些"标题"就认为是"标题音乐"也很成问题。另一方面，例如贝多芬的《第六交响曲》，它确实具有标题音乐的特征，是田园景色的描写。由此可见，定性标题性音乐、非标题性音乐不能光凭作品有无特定标题，必须进行具体分析。

标题性和非标题性是两个不同的音乐写作原则。标题性音乐，一般是作曲家根据某文学作品或戏剧作品的内容，或作曲家自己预先拟定文字情节而进行的创作。例如，里姆斯基-柯

[①] 今译柴可夫斯基。（编者注）

萨科夫的《舍赫拉查达》（交响诗）是根据《天方夜谈》①的内容创作的，柴科夫斯基的《罗密欧与朱丽叶》（交响诗）是根据莎士比亚的同名剧本的内容创作的，柏辽兹的《幻想交响曲》是根据作曲家自己拟定的情节创作的。应该说明，作曲家即令根据一部文学作品或戏剧作品写标题音乐，也只是根据原作的内容与精神，按照音乐表现的特殊手法进行构思和写作，并不是完全依照原作的一切细节来表现的。因此，即令是一部标题性的音乐作品，它表达文学、戏剧内容的具体性到什么样的程度也还是有问题的。但是无论如何，我们听标题性的音乐作品，毕竟有比较明显的内容线索可寻，特别是景色描写的标题性作品更容易理解。听门德尔松的序曲《芬加尔石窟》，展示在我们眼前的是海波起伏、海鸥凄啼；听鲍罗廷的《在中亚细亚》，展示在我们眼前的是沙漠茫茫，驼队徐行。这些音乐形象都是比较具体的、确定的。因此可以说，音乐内容在标题性的器乐作品中问题也不大（当然不是完全没有问题）。

显然，音乐的内容问题集中地、突出地表现在非标题性的器乐作品里。非标题性的器乐作品大量存在着。就以我们自己的民族民间音乐而论，我看有许多作品虽有标题，而实质上仍是非标题性的音乐。很多标题是可有可无，换上一个也行的（当然还有些是混乱的、以讹传讹的，例如《点绛唇》《点将唇》之类）。而在外国，没有标题的"交响曲""协奏曲""奏鸣曲""弦乐四重奏""钢琴三重奏"等更是多到不可胜数。非标题性音乐是音乐艺术独立存在的形式，在这里，它离开了任何能够帮助说明它的内容的凭借。"交响曲"只是一种用交响管弦乐队演奏的大型套曲的名称，第几交响曲不过是指作曲家一生所写的第几部这样的作品，对于作品的内容没有任何暗示。我觉得，恰恰在这里，当音乐艺术以其独立的形式出现的时候，它的特殊性也表现得最突出。音乐的内容问题集中地表现在非标题性的器乐音乐上，它是一个长时期争论的音乐美学问题。但是，我们不能回避它，它是我们音乐工作者在创作上、演奏上、欣赏上、评论上、教学上经常接触到的问题，它与在音乐艺术领域贯彻"百花齐放，百家争鸣"方针有密切关系，因此探讨这个问题有很大的现实意义。

艺术有共同的规律。像政治与艺术的关系、经济基础与上层建筑的关系、艺术的阶级性、艺术与生活的关系，以及内容与形式的辩证统一关系等。这些规律在一切文学艺术都是共同的。这些马克思主义美学观点的基本原理是带有普遍意义的，我们必须首先承认这一点。但是在考察到不同的艺术部门时，那就既要注意它共同的规律，又要注意它由于不同的特点所引出的特殊的规律。

不同的艺术各有其不同的特点。这些特点往往既包含了这个艺术之所"长"，又包含了这个艺术之所"短"。例如文学，它长于作具体、细致的描写，但它不及绘画看起来一目了然；绘画作为视觉艺术，通过造型来表现主题思想，它是具体的，但它是以静止的画面来表现运动的内容，这就有局限性；音乐是听觉艺术，它可说是通过表现来造型，在时间的运动中揭示主题内容，它具有更直接、更深刻、更强烈的感染力。但音乐艺术在演奏过程中总是随时间以消逝的，它的具体性、确定性就远不及绘画等造型艺术，更不及文学的准确、细致了。是不是可以相对地说：文学是长于叙述的，绘画是长于描写的，音乐是长于抒情的？文学对于景色的描写，无论怎样写得如历其境，总不及绘画具体。朝霞、晚霞的色彩变化，画家所表现出来给予

① 今译《天方夜谭》。（编者注）

观赏者视觉的感染力,不是文学家做得到的。更具体地举个例子,齐白石画的透明生动的虾子,看的人都会喜爱,有什么其他的艺术可以代替呢？没有的。同样,战士们在军乐声中前进,精神振奋；轻快优美的舞曲往往使我们不知不觉地手舞足蹈,音乐艺术的这种力量不也都是不能代替的么？孔子闻韶,三月不知肉味。这个说法可能有点夸张,不过说明音乐感人至深这一点还是有道理的。可是另一方面,如果要音乐独立地叙述一个什么故事,那就只能表现出大概的轮廓,对主要的精神不长于(不可能)作具体细节的交代。要它描绘自然景色,也只能做到依稀仿佛,在似与非似之间。叙事也好,写景也好,音乐常常仍然是通过抒情的手法。音乐的叙事、写景如果不联系作曲家的心理感受,是很难表达的。肖邦的《$^\flat$D大调序曲》(作品28之15)是描写雨声淅沥的作品,但是倘若删除了它抒情的、诗一样的旋律,光弹一个无休无止的$^\flat$A音(以后又改记为$^\sharp$G音),它还会有什么感染力呢？我们欣赏粤曲《雨打芭蕉》,主要也是欣赏雨打芭蕉声所激起的作曲家的情绪。可见,音乐作为一种独立的艺术,它的特点是长于抒情,而不长于叙事或写景的。它更不长于"说理",它要是说理的话,有时是既可以这样解释也可以那样解释的。如果从非标题性的音乐考察,情况就是这样。在这种情况之下那么怎样理解音乐的内容呢？

一方面,我们不能像诗歌、小说、戏剧、绘画那样要求具体情节。一部非标题性的"交响曲"或"奏鸣曲",它的内容一般不是可以用语言文字完全讲得清楚的,更不具有具体的情节或故事,否则作曲家就不会写"交响曲"而去写"交响诗"或"音画"了。

另一方面,对于非标题性器乐作品的内容,又不能看成是神秘的、高深莫测的、不可知的。因为事实并不是这样。

文学艺术的普遍规律在这里照样起作用,音乐和任何别的艺术一样,它也是生活的反映,不过它沿着自己独特的形式反映生活,表现作曲家的思想感情。它运用人类长时期从现实生活中,经过选择、提炼出来的有规则的特殊语言——音乐语言,表达作曲家的思想感情。音乐语言虽然有它的特殊性,但是因为它终究是从现实生活中提炼出来的,所以它与现实生活有着千丝万缕的联系。它与现实生活的联系往往比语言、文字更为直接、更带有普遍性。试看,一个民族的语言、文字往往局限在一个民族之内流传,别的民族的人民不通过翻译或学习,就不能理解它；而音乐艺术,它的传播范围却宽广得多。随便举个例子说,波兰离开我们那么远,我们既不谙波兰文,也不懂波兰话,但是,肖邦,这位一百多年前杰出的波兰作曲家,他在他的钢琴作品中所表达出来的思想感情,我们不但可以理解,而且欣赏起来会感到如见其人、如闻其声。我们没有凭借任何文字媒介,他的钢琴作品也不尽是标题音乐。这说明一切音乐(指古典的、现实主义的作品)都是有内容的,它的内容并且是具体的、确定的。从一个作曲家的全部作品来看,我们可以很清楚地了解到这个作曲家的倾向性(包括阶级倾向性)和他的世界观。

但是在对一个作曲家的个别作品进行分析时,特别是那些非标题性的音乐作品,情况就没有这样简单,这样清楚。这一点也是事实。柴科夫斯基认为一切音乐作品广义地说都应该是标题性音乐,我想他的意思是指有内容。这是不错的。但是,非标题性器乐作品的内容比起标题性器乐作品的内容来,毕竟是更难于用语言文字加以解释,而有其相对的不确定性。

音乐的内容是什么呢？现实生活各个方面对作曲家所引起的情绪、印象、心理感受都可构成音乐的内容；风俗性的描写(各种舞曲)、自然景色的描写也可构成音乐的内容；某些事件

的叙述、戏剧性的情节发展也可构成音乐的内容。但是,作为非标题性音乐,它的内容往往是作曲家的情绪、印象、心理感受最典型、最概括、最集中的表现。这种情绪、印象、心理感受等,可能是单一的,可能是综合的,也可能是充满了戏剧性冲突的(从这里往往反映出作曲家的倾向性和世界观)。作曲家为了表达这种种不同的内容,他分别运用这种或那种与内容相适应的形式和体裁,或者由于内容的需要而创造新的形式和体裁。

在非标题音乐里,由于作曲家思想感情的表达是采取典型性的、概括性的、集中性的手法,因而它一方面主题形象很鲜明,另一方面又有其相对的不确定性。举个例子说,我们听舒伯特的《未完成交响曲》,它的第一乐章中,低音弦乐器奏出的引子,含着淡淡的哀愁,有如叹息,这可以说是音乐形象很鲜明,但是它究竟具体表现什么呢?谁也说不出,作曲家自己也未必说得出。但是,这种感情我们可以理解,并且听了久久不能相忘。主部主题旋律的抒情性、歌唱性是明显的,它很能代表作曲家的性格,但它似乎也没有具体描写什么的意图。副部主题是舞蹈性的音乐,旋律很婉转,这是清楚的,但它究竟表现什么呢?也不能确定。发展部写得很好,我曾在指挥时流过眼泪,但并不是出于单纯的悲哀,发展部并没有引起悲哀的具体内容,而是一种复杂的感情。像这样的作品,当然除了内容以外,还可以对曲式进行分析;还应该对作曲家所处的时代,作曲家的身世、遭遇、个性、世界观等进行分析。这样,我们欣赏时会所得更多。但是,像这样的非标题性的器乐作品,我们不宜过分探求它的具体情节或故事,那是显然没有的;然而它完全有内容,有确定的思想感情,而且音乐形象十分鲜明,这也是事实。

任何一部非标题性的器乐作品情况都常常如此:有一定的内容,有一定的思想感情,有鲜明的音乐形象;但是它的内容和思想感情又不一定都能用语言文字加以说明(有说得出的地方,也有说不出的地方),具体情节、故事一般也是没有的。

无论如何,非标题性音乐,比起标题性音乐来,特别是比起声乐作品来,其内容是显得不够确定的。但是,它能够更典型、更概括、更集中地表现一定的情绪、情景、心理感受等,可以更深刻地打动我们的心灵,给予我们较高的美的享受,使我们感到精神愉快、热爱生活,提高我们的情操。应该说,它的宣传性是不强的,但有很大的感染力。它以这样的特点为人民服务。

标题性的器乐曲应该提倡。标题性原则是我国民族古典音乐的传统,应该发扬。就在我们居住的武汉,伯牙琴台的故事很著名,所谓"志在高山""志在流水"可说就是标题性原则。表现重大的革命历史题材,表现较为具体的内容,表现多种多样的情景、故事,用标题性原则写作是好的。同时,标题性音乐因为内容确定,比较容易欣赏,也有利于器乐艺术的群众化。但是,在提倡标题性音乐的同时,也不应排斥非标题性音乐。正如我在前面已经说过的,非标题性音乐也有它独特之处,因为不受具体内容的局限,它可以更宽阔、更概括,也更集中、更深刻地表现我们的乐思。它的感染力有时更大。

关于音乐的内容问题,以及由于内容的问题又牵涉到标题音乐和非标题音乐的问题,我只说了一点肤浅之见。对于问题的解决,距离还大得很,希望这篇文章能起到"抛砖"的作用。

<div style="text-align:center">(原载《人民音乐》1962年第3期,第11—13页)</div>

1980 年

我也想起张曙同志

我和张曙同志只有两次交往。一次是 1937 年夏,在南京,当时有个也姓张的朋友约冼星海、张曙和我到他家里吃晚饭。那时星海已经发表过很多救亡歌曲,我的印象深一些;张曙好像发表过几首群众歌曲,不过我当时以为他主要是搞声乐的。至于我自己,也已发表过几首抗日内容的独唱曲、合唱曲,不过都是用五线谱,唱的人很少。我们第一次见面,大家都很热诚。我当时是个二十二三岁的青年人,张曙比我大几岁,星海更大一点。我们一面吃饭一面谈论作曲上的问题,他们两人的诚恳直率态度,给我留有深刻印象。他们评论我当时刚发表的一首合唱曲《抵抗》,感到用 $\frac{6}{8}$ 拍子不合适。张曙说"不好唱";星海说我不熟悉大众的节奏,很难在群众中流传。我当时在拼命钻研西洋作曲理论,虽然也关心抗日救亡活动,却与工农劳苦大众没打过交道,所以我认为他们的批评是对的(后来我注意了这方面的问题,用简谱形式发表的《战歌》《保卫大西南》等,就在桂林一带群众中广泛流传了)。还有件事很有意思。我们吃饭时,主人家里的收音机里正播放着黄自的《旗正飘飘》,我比较欣赏,他们两人的表情似乎平常。我感到我们在音乐的审美标准上,也许存在着某种差异。他们当时知道我没有工作,问我愿不愿意到上海去搞电影音乐,可以介绍我去。我很感激。后来画家徐悲鸿介绍我到广西工作,我就到桂林去了。以后听说张曙原是在上海艺术大学读书的,并曾转到田汉主办的南国艺术学院学习过,因此我知道他和冼星海一样是思想进步的作曲家。

这一年从"七七"卢沟桥事变起爆发了抗日战争。

第二年(1938)冬天,我与张曙同志不期在桂林相遇,这是我们的第二次交往。当时有些从外地来到桂林的抗日宣传演剧队,在桂西路桂林高中练歌(也许有的队就驻在那个学校),我们大概都由于找人而在那个学校碰见了。因为这正是在武汉撤退后不久,大家都急于互相打听许多朋友的情况和踪迹。我记得张曙在分别时还跟我说:"我们在这里办个音乐刊物吧!过几天再商量。"但是,万没有想到,几天之后(这一年的十二月二十四日),张曙同志和他的一个爱女却在日本帝国主义的飞机轰炸下不幸遇难,漓江桂山为之怆然。当时把他父女二人草草安葬于桂林南门外。

几年后我离开桂林到福建去了,此后三十多年没再重返桂林。一直到 1976 年春,"四人帮"仍在横行时,我偶得机会到桂林独秀峰下小住半月,听说张曙父女解放后早已迁葬于七星岩侧。一天,我一人前往探寻凭吊,发现墓地在七星岩西北麓,似曾遭受破坏,荒芜失修,景象凄凉。不过郭沫若所题墓碑文字仍依稀可辨:"音乐家张曙同志之墓　一九三八年十二月二十四日　日寇轰炸桂林,张曙同志与其爱女连生(四岁)同时遇难,合葬于此。一九六三年十月七日郭沫若。"细雨蒙蒙,寒风飕飕,墓地徘徊,心绪茫然。怀念故人,他的一些作品在我耳

边回响起来:我仿佛看见扎两个小辫子的姑娘小徐正在唱《丈夫去当兵》;又仿佛看见电影演员王滢在舞台上演唱《卢沟问答》;忽而又感到我自己好像年轻了三十岁,正拿着指挥棒在合唱队前指挥《壮丁上前线》……"滴滴——!"过路汽车的一声喇叭惊醒了我的幻梦,我只好拖着疲倦的步子,踱过花桥,默默回到桂林市区。

就在这一年的十月,发生了震撼全国的重大事件——党中央率领全国人民一举粉碎了"四人帮"!

一个比"臭老九"还要臭的老人,他居然感到头上二十多年来的压力有点日渐松动!到第三年(1979)的五月,一旦得到改正,他真是雀跃三丈,喜出望外,老泪纵横呵。他似乎真的年轻了三十岁!恰在此年此月的下旬,他又接到通知到桂林去参加纪念张曙同志诞辰七十周年活动,并且为他父女扫墓。这个老人不是别人——正是我。

五月三十日进行扫墓活动,这天上午虽然仍遇细雨霏微,然而张曙墓早已培修一新,空气澄清,气象肃穆。在墓前遇见头一天专程从北京赶来的李凌、赵沨、吕骥等同志,他们多是我过去的老友,能在桂林见面,也不容易。李凌同志忙告诉我他所住饭店房间的号数,叫我过去聊天;吕骥同志拉我去张曙同志墓前拍照留影……故人情深可感。

这一天的晚间,在桂林漓江剧场举行了"纪念音乐家张曙同志诞辰七十周年"音乐会,三年前我茫然徘徊在张曙墓道时响起的《丈夫去当兵》《卢沟问答》《壮丁上前线》等抒情的、民间戏曲风的、英勇豪迈的歌曲旋律,从幻觉变成了现实,而演唱者却都是一代年轻有为的音乐青年男女同志了!我,作为作曲家的一个老朋友,眼看此情此景,也感到很安慰。

安息吧,同志!聂耳、冼星海和你等革命前辈开创的音乐事业是后继有人的。

(原载《湘江歌声》1980年第1期,第30—31页)

谈谈音乐艺术在歌曲上的二重创造性

最近，我听了一场中央乐团女高音歌唱家梁美珍同志的音乐会。梁美珍同志的演唱是高水平的，很精彩。我觉得她演唱的一个最大特点是在歌曲里唱出了乐谱记载不出来的东西。这使我想到音乐艺术在歌曲上的二重创造性问题。

一幅画，当画家涂下了最后一笔，创作就算完成了；以后将以同一画面直接供千万人观赏，而且可以反复多次观赏。古而始于唐、宋时代的绘画作品，例如敦煌从四世纪到十四世纪留下来的许多壁画或宋朝无名氏绘制的《枇杷绣羽图》《白头丛竹图》，人们在千百年后的今天仍可直接观赏；远而至于欧洲文艺复兴时期达·芬奇的油画《微笑》①《最后的晚餐》，甚至米开朗琪罗的一些雕塑，到今天在意大利也仍可供旅游者直接观赏。

然而，音乐艺术就远不是这种情况，作曲家写完了一首歌曲或乐曲的最后一个音符，作为创造性活动，它完成了，又没有完成。因为歌曲或乐曲并不能直接供听者欣赏，还有待于通过它的演唱或演奏。

作曲是一种创造性活动，叫"创作"，这是大家都承认的。然而，演唱（或演奏）究竟是一种什么性质的活动呢？它与作曲究竟是什么关系呢？这虽属于常识范围之内的事，但在一般人的认识上却不是没有问题的。

现在，出版社审阅音乐作品，常要求作曲者寄作品的录音磁带，仿佛作品只是抽象的"理论总结"，演唱演奏的录音才是实践——检验真理的唯一标准。

还有，作曲工作者要深入生活，因为生活是创作源泉；搞演唱、演奏工作的人，好像就不需要深入生活似的。

我觉得这都是对音乐艺术二重创造性认识不足的反映。其实，演唱、演奏并不是音乐作品的"再现"，它是歌唱家、器乐演奏家或乐队指挥在作品基础上的"再创造"。按照时间艺术的特点，演唱（或演奏活动）是随着时间消逝的，即使是同一歌唱家演唱的同一歌曲的"再来"，严格地说，也不是同一创造性活动的"再现"。至于灌制唱片、录音，由于"唱—录—放"中声波、电波的转换，即令将失真减到最低限度，也只是歌声的"照相"，并非原演唱创造性的完全"再现"。至于以后多次播放，则只是"照相"的再现而已。

由此看来，如果把演唱看成只是从属于歌唱创作的活动，那就势必会降低、减弱，甚至取消演唱本身的创造意义。

当然，一位优秀的歌唱家，他的创造性活动是在音乐作品的基础上进行的。情况多少有点像歌曲谱曲的创造性活动，作曲家是在歌词的基础上进行的。

但是，歌曲的演唱实践本身自有其广阔的创造天地。

(原载《湘江歌声》1980年第4期，第31页)

① 应为《蒙娜丽莎的微笑》。（编者注）

琴台盛会忆今昔
——回忆武汉交响音乐的发展

据我所知,舒伯特的《未完成交响曲》在武汉前后演奏过三次。第一次大约在四十多年前的一九三四年,演出地点好像是汉口在大革命时代群众一举收回来的英租界的维多利亚纪念堂,乐队成员仅二十余人,全是业余搞音乐的"洋人",为首者名叫西维搓夫,是白俄人,拉大提琴。此人并在汉口三教街一带开过一家乐器乐谱店。当时我还是个青年学生,去听过这次音乐会。乐队人数既少,又是业余的,当然演奏平平。

此后,中华人民共和国成立了。到一九五四年,一共过去了二十年。在这一年举行的"纪念七一党的生日的音乐会"上,为介绍外国古典乐曲,也演奏了《未完成交响曲》(第一乐章)。演奏者是以当时武汉人民艺术剧院管弦乐队部分队员为基础,加上中南音专的部分教师、华中师范学院音乐系的部分教师,共同组成的一个五六十人的联合乐队。这个比较完整的双管乐队,在编制上、规模上及演奏水平上都超过了二十年前外国人组织的乐队。这一次指挥《未完成交响曲》,是由我滥竽充数。现在回顾起来,觉得有两点值得记忆:第一是在党的领导之下武汉音乐界表现出来的团结、合作精神,很可贵;第二是当时正确对待外国音乐作品——既不盲目崇拜,也不一概排斥。

此后,又过去了二十五年(这是四分之一世纪呵)。今年①十月,又有一次盛大的琴台音乐会,想不到在湖北艺术学院交响乐团的"交响音乐会"上,我第三次又听到了《未完成交响曲》(也是第一乐章)的演奏。这一次的演奏,乐队规模达八十人光景,而且基本上都是些二十岁左右的青年人,整个乐队如花初放,朝气蓬勃。

《未完成交响曲》在武汉的三次演奏,前后几乎拉长到半个世纪,它代表着三个不同的时期,也象征了交响音乐在武汉的发展道路。

交响音乐,是指用交响管弦乐队演奏的音乐,大家都知道这是一种外来的形式和体裁。交响乐队虽然源出欧洲,却不是哪一个国家或哪一个民族所独有的。组成交响乐队的乐器,例如打击乐组中的那面大锣(外国名字称 tam-tam)就是从东方我们中国传过去的(随便说一句,我们武汉地区制造的铜锣在世界上享有盛名)。因此,交响乐队是一个有极为丰富表现力的演奏工具,我们也应该占有它,叫它为我们的人民服务。我们创造出了大量思想性、艺术性很高,带有中国气派的优秀交响音乐作品,它们仍然是我们的"民族音乐",而不是"西洋音乐"。我们要有这样的雄心壮志:写出在世界上站得住脚的交响音乐作品,形成有独特风格被世界公认的中国乐派,使交响音乐艺术在东方放一异彩。

武汉地区三次演奏《未完成交响曲》。这次看了第三次的演奏,我十分振奋,欣慰不已。

① 应为1980年。(编者注)

我们不仅看到了比二十五年前第二次演奏《未完成交响曲》时规模更大、编制更完备(声部更均衡)的交响乐队,特别可贵的是乐队成员的"青年化"。虽然在演奏技巧上,某些乐器的音准、音质还有稍欠成熟之处,然而整个乐队如旭日之初升,生气勃勃,充满希望。俗话说,事不过三。我祝愿这个三次演奏未完成的《未完成交响曲》的乐队终于"完成",能作为武汉一个优秀的交响乐团的基础被保留下来,受到精心培育扶持,蓬蓬勃勃地发展下去。

(原载《长江日报》1980年10月29日第4版)

1981年

赌气练琴

　　三十年代初,我才十七八岁。因为喜爱文学、绘画,中学毕业后,考进了武昌一所私立的艺术专科学校。我读的是艺术师范科,所以美术、音乐都要学。由于我过去没有接触过音乐,开始也就不打算认真学它。

　　当时我在一个白俄女教师班上学琴,她很严格。每次回琴,如果第一遍出了点错,她还可以忍耐;第二遍再弹错,她就要发脾气了;如果第三遍仍然再错,她甚至可以气得把你的琴谱丢到窗子外面去。因此,同学们一到上钢琴课,都诚惶诚恐,胆战心惊;越紧张就越容易弹错,越弹错就越挨骂。几个男同学渐渐都不敢去上课了,最后干脆不学钢琴了;女同学出于喜爱这个乐器,硬着头皮去上课,几乎没一个不被她骂得哭过。

　　我是这个俄国女人剩下的唯一男学生了。每当听见她用英语骂同学"愚蠢",一种这样的思想就支配着我:不行!不能让你们认为我们愚蠢!我们中国人绝不愚蠢!……怎么办呢?我就赌气用功,拼命弹她给我布置的功课,我一般做到回琴前已经可以弹得遍遍不错,有时还可加快一倍速度弹。这样,我的回琴常使她无法挑剔,有时她甚至还拍拍我的头,用英语说"好孩子!"我暗自得意。她万没想到我这样是在和她做斗争呢。

　　本没有打算认真学钢琴,只是由于赌气才用功,想不到我越弹越爱弹,最后终于着迷了。就这样,我受过两年严格的钢琴教育,而我这一辈子也就这样学了两年钢琴。算入了门,又没有入门。后来由于在汉口听到一个美国青年女钢琴家的精湛演奏,我深感自己开始学钢琴的年纪已太大,再怎么用功都不会弹得像她那样好。于是就决定不以钢琴为专业,转而学习作曲。

　　贺绿汀同志曾在武昌艺专教过书,要以此积点钱,继续他上海音专的学习。当时贺老教和声,我还在学乐理,没资格听他的课。因为我也是个穷学生,他很同情我,并帮助我。记得有一个学期我实在付不起学费,他出面与校长商量,让我刻写他当时翻译的勃劳特的和声学的一部分讲义,借以顶学费。因为我常到他房里拿译稿,有时他正在煮麦片,还给我煮上一份呢。

　　从刻这部讲义起,我自学了和声等作曲理论。我一学就着迷,一着迷就下笨功夫。记得有一次,我写了个曲子,改来改去改不好,就把曲稿揣在腰里上街,忽然想起一个修改的好办法,但身上没带笔,见街头的一个警察口袋里插着笔,就借来在曲稿上疾书,警察见之大惊,对我追询了半天,最后愤然夺笔而去。

　　音乐是这样使我着迷,但要专门攻学又有多难啊?!记得那一年,上海音专到内地招生,湖北考区只录取我一个,这本是我正规学习音乐的好机会,但我穷得连从武汉到上海的路费

都筹不起,眼巴巴地放弃了。

 入学不成,自学也不易。那时,关于对位法、曲式学、配器法等方面的音乐专业书,翻译出来的很少,非读原文不可,逼得我自修英文,然后再读音乐理论书。

 几十年过去了,回想起来,总觉得自己对于音乐好像是入了门,又好像没入门——还得继续努力呵。

<div style="text-align:center">(原载《音乐爱好者》1981年第1期,第4—5页)</div>

关于时代曲

这两年,随着录音机和卡式录音带的进口,我们受到"时代曲"的猛烈冲击。一方面,港、台"时代曲"通过所谓"阿波罗乐神之音"卡式录音带到处流传;一方面,一些人模仿"时代曲"风格演唱,把不是"时代曲"的歌曲也唱成"时代曲",有的还在音乐创作上进行模仿。弄得不少青年人对"时代曲"闻之动心,感到有吸引力,有的甚至说这才是八十年代的声乐艺术。

其实,"时代曲"并不是新鲜东西。它的兴衰发展史,可以推溯到半个世纪以上。

二十年代的上海,十里洋场,灯红酒绿,纸醉金迷,正是产生"时代曲"的适宜土壤。当时"时代曲"的著名作曲家为黎锦晖,早期写过一些儿童歌曲和儿童歌舞剧,是好的。他在1929年创办"明月歌舞团",开始宣扬黄色音乐,影响很大。这方面的代表作有《毛毛雨》《妹妹我爱你》《特别快车》《桃花江》等。这些歌曲内容离不开谈情说爱,低级庸俗,不过音调流畅,容易上口,唱得嗲声嗲气,忸怩作态,又有土爵士乐队伴奏,一时风靡全国。当时正是土地革命(十年内战)时期,随后九一八事变发生,对于这类歌曲的风行,大家的感慨是"商女不知亡国恨,隔江犹唱后庭花"。

当然,音乐界对此是有斗争的。当时除了上面说的"时代曲"以外,还有以萧友梅、赵元任、黄自为代表的学院派音乐,也被称为严肃音乐,不过曲高和寡,力量较弱。另外就是以聂耳、冼星海等同志为代表的救亡音乐。《义勇军进行曲》《战歌》《救国军歌》《保卫祖国》等都是有名的代表作。

三十年代中期以后,救亡歌曲逐渐取代了黄色歌曲。抗日战争爆发前后,救亡歌曲、抗战歌曲(包括学院派作曲家写的抗战歌曲)更是在全国范围有了压倒性优势,黄色歌曲一时销声匿迹。回顾这段历史,我觉得有条历史经验值得注意:"时代曲"风靡全国,虽受到社会舆论的抵制,但无法被阻止,只是救亡歌曲、抗战歌曲的蓬勃兴起才使它销声匿迹。

全面抗战以后,上海成了"孤岛","时代曲"就只能局限在上海一地的舞厅、酒吧间。知名的歌星是周璇、姚莉、吴莺音、白光等。知名的"时代曲"则为《何日君再来》《夜来香》《香格里拉》《百鸟朝凤》《恋之火》之类。这种情况直到抗战胜利后和解放战争期间,由于"新音乐运动"的活动、健康的民歌活动,以及某些严肃的进步音乐活动常结合在一起,作为抗战音乐的传统在延续、发展,"时代曲"都处于一蹶不振的地步。

全国解放后,"时代曲"更像旧社会的一切污泥浊水一样,失去了依托,不得不从上海转移到了香港、台湾及东南亚的某些都市。

港、台的"时代曲",最初是中词西曲或中词东洋曲(日本曲),以后才产生中国人自己的曲调。在香港唱"时代曲"的歌女或歌星,从来不在正式音乐会上演唱,她们自认为是出卖色相,"混饭吃",有自卑感。她们也不需要接受高深的音乐教养,只要唱时把麦克风拿在嘴边,轻声曼唱即可。这类歌曲,旋律简单流利,情调伤感,内容多为"郎情妾意",有时干脆就是

"我爱你"。唱时一往情深,以情"代"声,软绵绵,意切切,歌声如梦如醉。对这种"时代曲",香港一些受过正规音乐教育的歌唱家是不唱的。他们唱的大多是古典歌剧咏叹调或中外传统艺术歌曲和健康优美的民歌。社会上,工人、学生、业余音乐爱好者,学习和欣赏的也一般是严肃音乐。电台广播的音乐节目也是分开的,传统古典音乐大多排在晚上九十点钟;"时代曲"、爵士音乐则从午夜前后一直播放到两三点钟。从上海转到香港、台湾的时代曲比西方"流行歌曲"似更少积极意义。西方流行歌曲,有时还以"乐与怒"相标榜,有时还包含某些流行民歌,内容有批评政治制度或抒发个人见解的。

　　这两年,港台"时代曲"向内地猛烈泛滥,令人瞠目结舌。卡式录音带甚至把从前伪满洲国(东北沦陷区)流行的歌曲都带进来了!这真是如周扬同志说的"连民族自尊心、民族尊严都不顾了"!"移风易俗,莫善于乐"包含两方面的意义,把好风好俗移易为坏风坏俗也是"莫善于乐"的。"时代曲"对青年人的灵魂起的腐蚀作用不可低估。听得多了,潜移默化,向往和追求资产阶级生活方式,与我们希望青年人具有的"发奋图强,振作精神,敢想敢干,赴汤蹈火"会背道而驰,越走越远。在这个问题上,我们要保持清醒头脑,要起而战斗。

　　多年来,我们把古代的、外国的音乐作品一概视为"封、资、修"黑货,而不让青年人做任何接触;十年浩劫期间,更是连"五四"以来社会主义现实主义的音乐传统都不要了。十亿人口,八个样板戏,看到你怕,听到你腻!还有什么"语录歌",什么"就是好!就是好!就是好!"……在这种情况之下,粉碎"四人帮"以后,青年人一旦听到港台"时代曲",就来了个"物极必反",饥不择食,认为这才是天下最美好的音乐!这样,卡式录音带、"阿波罗乐神之音"就不胫而走,风靡全国了。这实在是对"四人帮"的文化虚无主义和禁锢政策的惩罚,也是对我们自己在文艺上"左"的错误的无情的惩罚!

　　我们要起而战斗。我们搞音乐创作的要加强自己的政治责任感,要有志气,写出真正的好作品来。要像三十年代、四十年代的救亡歌曲、抗战歌曲那样,让群众爱听、爱唱,把"时代曲"从音乐舞台上挤下去,从各个角落里挤掉它。在比较中让听众自己有所选择,取而代之,最后夺回我们的阵地!

(原载《广西日报》1981年4月9日第3版,略有删改)

《故乡》作曲者的一点感想

我总觉得我们搞作曲的人写出了一首作品,很像一个母亲生下了一个小孩一样。孩子生下地后,他的命运只能由他自己决定了。作品受不受欢迎,能不能流传,以及生命力的短暂或长久,都不是以作者的意志为转移的。

在我谱的为数并不多的独唱曲中,《故乡》是流传比较广的一首。但是,它却并不是我自己认为写得最好的作品。不过,我回忆四十年前(1937年冬)在桂林象鼻山麓谱写这首歌曲时,感情却是真实的,是有感而作的,有的音符甚至是噙着眼泪写的。在构思过程中,歌声旋律与钢琴伴奏的和声、形式差不多同时涌上心头,一口气写出(以后也未做多大改动)。

我的"故乡"在哪里?虽然,我一生中填表登记时习惯于填江苏武进人,其实我与武进完全没有关系:仅仅是因为我的父亲、母亲都是那个地方的人,我就跟着这么填了一辈子。我从小生长在武汉,童年、少年时期也是在武汉度过的,亲人、老师、同学、朋友也多在武汉,因此我当时梦魂萦绕的故乡,其实是黄鹤楼头、蛇山之巅、紫阳湖畔这些地方。

《故乡》歌词的作者是画家张安治(张帆是他的笔名),他心里的"故乡"是锦绣江南;谱曲者我的"故乡"是武汉;这首歌是1938年春天由金陵女子大学声乐教师梅经香女士在桂林首次演唱的,她的"故乡"可能是石头城、玄武湖;当时的听众,不少人是从天南地北逃难到桂林的,听此曲后,座中多人掩泣,其实各有其心里的"故乡"。然而,爱国却是共同具有的崇高感情。《故乡》以后能流传遐迩,历数十年不衰,这也许是个重要的原因。

<div style="text-align:right">1981年9月26日,于南宁</div>

[原载《长江歌声》1981年第11期(总第107期),第33页]

广西壮、瑶、侗、仫佬、毛难族[①]
二声部民歌的多声音乐构成初探

引　言

广西壮族自治区有十多个民族,民歌丰富,各具特色。广西号称"歌海",名不虚传。

各族人民大都有定期聚集唱歌的风俗习惯。壮族人民称唱歌的地方为"埠坡",意即坡地墟市(也就是人们说的"歌墟");去参加坡地墟市的唱歌集会,壮话就叫"窝坡"。同样的活动,瑶族称"做浪",侗族称"会期",仫佬族称"走坡",等等。

壮族歌墟是一种有着古老传统的唱歌活动。引一段上思县旧县志上的记载:

……每年春间,值各乡村歌墟期,青年男女,结队联群,趋之若鹜。或聚合于山岗旷野,或聚集于村边,彼此竞唱山歌为乐。其歌类多男女相谑之词。歌毕,以布匹糕饼相馈送。期至,小卖屠贩沽酒卖饼之客,到肆以待,男女皆醉饱而返。……

写县志的人是封建卫道之士,对歌墟持反对态度,认为青年男女的这种活动"有伤风化",宜加禁绝。可惜禁而难绝,他在这段文字的后面只好摇头慨叹"近年以来,各乡仍有举行,已渐弛禁矣……",看来有点无可奈何。不过他记述歌墟情况,倒还客观,至今仍然大致如此。

据说,当时还流行过这样一首歌:

天上大星管小星,地上抚台管军门;

只有知府管知县,哪个管得唱歌人!

对封建社会的那些大小官僚和卫道之士毫不客气地打了一记耳光。

这类歌词常常是才思敏捷的"唱歌人"的即兴创作。例如壮族人民就有可能这样唱:

例1

例1就是用的"嫦娥调",是流行在靖西的单声民歌腔调之一。但也可以听到这样的歌声,见例2:

[①] "毛难族"为"毛南族"的旧称,为尊重历史原貌,保留原文用法,以下不再一一说明。(编者注)

例 2

这称为"下甲山歌",也流行在靖西县,它是二声部壮族歌。

广西各地各族民歌大抵都是像这样,有个基本腔调,歌词是"唱歌人"即兴编出的(当然也可以预先编出),歌唱时腔调(旋律)随着歌词的内容、字音声调、韵律等有其可变性,这完全要凭歌手的巧妙运用。

各族民歌手,一般都是集作词、作曲、演唱于一身,这和我们现在的专业文艺工作者中作词是文学家的事,作曲是作曲家的事,演唱是声乐表演家的事不同。窝坡时,缺乏才气的人冒充英雄好汉,在山歌擂台上比歌,三言两语,答不上来,被姑娘们讥笑,就只好红着脸败下阵来。这个场面大家在《刘三姐》里可以看到。

广西各族民歌仍以单声为多,目前只发现壮族、瑶族、侗族、仫佬族、毛难族有像例2那样的二声部民歌,三声部的偶可一见,不过稀少得很。广西的汉族民歌中,从未发现多声部。其他少数民族有无多声部民歌,尚待深入发掘才能确定。

我国传统音乐,实际上指的是汉族音乐,一向被认为没有和声。古琴、琵琶、笙之类乐曲有时带一点简单和音,但在各地民歌乃至专业性的地方戏曲音乐上,仍是以单声为主。因此,广大汉族群众的欣赏习惯也是喜爱听齐唱、齐奏,对和声、复调的美不甚理解。但是,当我们一接触到广西壮、瑶、侗、仫佬、毛难族的二声部民歌时,就会惊异地感到:这些(大量的)民歌中确实存在着多声音乐现象。虽然尚处于萌芽状态,或者说发展的初期阶段,但它们毕竟突破了单声音乐的范畴!我认为,从音乐艺术的发展进程来看,这是个了不起的飞跃。这是我国少数民族民歌音乐文化发达的标志。据说在有些地区,如罗城县——仫佬族聚居之处,反而听不到单声民歌!仫佬群众说"一个人唱歌不好听",民歌手也说"一个人难唱",可见多声音乐现象早已深入他们的音乐生活里,并且他们习以为常;唱单声民歌或听单声民歌,反而感到它单调了。

大家知道,这几个民族,都没有文字或通用的统一文字,更没有记载音乐的某种乐谱符号;这些民歌,包括二声部,甚至三声部,都是口口相授,一代传一代而留下来的。欧洲中古世纪多声音乐的作曲法称为"点对点",两个或四个声部光是机械地做平行进行大概就用了上百年!然而,我国壮族、侗族、瑶族、仫佬族、毛难族人民,他们之中聪明的民歌手,凭直觉的审美力,在没有任何记载工具的帮助下,竟"猜"到了"和声学""对位法"的某些规律,并广泛应用于歌唱实践,不能不令人惊叹。

我们知道,不仅广西部分少数民族民歌中有二声部,其他如贵州省的布依族、福建省的畲族、台湾省的高山族等也都有,也都值得研究。

本文只是对广西壮、瑶、侗、仫佬、毛难族民歌(主要是二声部民歌)中的多声部音乐现象做些初步探讨。目的有二:第一,借以了解我国今日尚在各族人民口头上流传的多声音乐的传统(特别是因为各地汉族民歌中缺乏这种多声现象,而弥觉可贵)。第二,这是我们多声音乐发展的真正起点——立足点,有了这个立足点,我们才好有所取舍地借鉴外国的和声学、对位法等多声音乐理论,并使这些理论与我们的音乐创作实践相结合,将来再不断总结出我们自己的新经验。

关于这个问题,我觉得毛泽东同志在1956年8月24日《同音乐工作者的谈话》里讲得很全面,很透彻。现在引录几段于下:

"要向外国学习科学原理。学了这些原理,要用来研究中国的东西。"

"音乐的基本原理各国是一样的,但运用起来不同,表现形式应该是各种各样的。"

"近代文化,外国比我们高,要承认这一点。艺术是不是这样呢?中国某一点上有独特之处,在另一点上外国比我们高明。"

"应该越搞越中国化,而不是越搞越洋化。"

"'学'是指基本原理,这是中外一致的,不应该分中西。"

毛泽东同志在谈话开始时还说了:"音乐可以采取外国的合理原则,也可以用外国乐器,但是总要有民族特色,要有自己的特殊风格,独树一帜。"

我觉得这些话都是十分中肯的。这样来理解音乐问题应该不会有什么"轻中""轻洋""重中""重洋"之分。一个真正想发扬民族音乐艺术的人,反而会重视对外国音乐的研究;一个真正有事业心的学习外国音乐艺术(作曲理论或声乐、器乐演唱、演奏)的人,他也会自觉关心和重视民族音乐的研究,否则将不可避免地陷在"全盘西化"的死胡同里而无所作为。毛泽东同志两个"都学到"提得很好:"要把外国的好东西都学到","也要把中国的好东西都学到"。我觉得,无论是外国的好东西还是中国的好东西,真正"学到"都很不容易,都要下大功夫。

以上,也可说是我写这篇文章的指导思想。

我不是从民俗学的角度来研究民歌。只是想用"音乐的基本原理"——和声学、复调音乐的某些规律,来分析和阐述这些民歌的多声音乐构成和它们的特点。研究很肤浅,就正于参加这次会议的各位专家学者同志们。

一、二声部民歌音调的构成材料

在引言里已提到过,广西壮、瑶、侗、仫佬、毛难族多声部民歌中大量存在的是二声部,三声部极为少见。

对于二声部的结合情况,先举壮族一例,见例3:

例3

"哈 嘹"

大新·壮族民歌

音乐形象:开阔,舒展,如行云流水一样自然。结构:歌头(1—4小节),第一乐句(5—16小节,内部有独特的断句),补充的中间终止(17—19小节);歌头再现(20—23小节),第二乐句(24—29小节),尾声(30—37小节)。调式很有意思:落在五度音(属音——商)上的五声徵调,形成似乎是开放性的段落终止。

两个声部的活动音域大致差不多,上面声部稍高一点。音调使用的音阶材料除五声徵调的五个音外,上下各延伸一个音而已,见例4:

例4

二声部是怎样形成的呢？典型进行是：合—分—合。"合"，指同度齐唱；"分"，指同度以外的和声音程。这个发展公式，从全曲看，从段落看，从乐句看，甚至从一个小的片段看，一般常常都是如此。当然，这只是指总的趋势。

我们试观察《哈嘹》（例3）：歌头四小节为"同度—四度、二度—同度"，这就是"合—分—合"。第一乐句长达十二小节在音乐上是由两个分句（7+5）组成的（歌词配得很特别），可以看出每个分句也都是"合—分—合"的趋势。补充中间终止，只有三小节，也显出"同度—二度—同度"的"合—分—合"。第二乐句（2+4）大致也如此。

"合—分—合"也就是"稳定（统一）—不稳定（矛盾）—稳定（新的统一）"。这是二声部发展的一般规律。

在这种一般规律的支配下，有时四度、五度音程用得多一点，见例5：

例5

力争丰收年

柳城·壮族民歌
韦 苇记

这首壮族民歌在体裁上称为五言二句的"嵌句欢"。"欢"（fwen）是壮族的三种主要歌体之一[其他尚有"西"（si）和"加"（ga）]。"欢"的一个艺术特色是歌词在韵律上都是腰脚韵或头脚韵互押，例如这首民歌的词：

白云朵朵飘,

禾苗绿,

绿又鲜;

苑苑长得壮,

风吹动,

动绵绵。

这种押韵方式看来不是偶然的,可能出于民歌手的苦心安排。

在音乐节奏上为三拍子、二拍子交替出现:五言句歌词用三拍子,嵌句用二拍子;两个类似乐句(第一乐句为 2+5,第二乐句为 2+3)组成一个段落。

调式为五声宫调。音乐形象为柔和、明亮。

有时,二度、三度音程用得多一点,见例6:

例6

"五字啰嗨"

环江·壮族民歌

十个小节中,二度、三度音程各出现五次。

有时,在瑶族二声部中,可以看到更多的二度音程,见例7:

例7

梧 州 歌

富川·瑶族民歌

歌词为七言四句，唱了四十五小节。音乐结构是四个乐句组成的段落：第一乐句($\overline{2+2+4}$)，即1—8小节；第二乐句($\overline{5+5}$)，即小节9—18；终止式(5)，即19—23小节；第三乐句($\overline{4+4}$)，即24—31小节；第四乐句($\overline{6+4}$)，即32—41小节；终止式(5)，即41—45小节，第41小节是个重叠的小节。

二度音程出现不下二十六次，大、小三度音程共出现九次，五度、四度音程也是共出现九次。侗族民歌多声音乐的构成材料常以三度音程为主，见例8：

例8

侗家不忘党恩情

三江·侗族民歌

①喵,此字读 miǎn,今已不用。(编者注)

音乐形象：柔美，有叙事风。

主要 15—21 小节及 44—57 小节，领唱的旋律线在齐唱声部的长音衬托之上移动，形成许多和声音程：三度音程出现十二次；四度音程出现六次；五度音程出现十五次；还出现过一次七度音程。

再以一首仫佬族二声部民歌为例，见例 9：

例 9

党和仫佬亲又亲

罗成·仫佬族民歌

音乐形象：真挚，明朗。

旋律建立在五声徵调上，但含有很多羽调的成分。第二声部以同音铺垫为主，大多数情况下为羽，有时为徵。结构为三个乐句组成的段落：第一乐句(3+5)羽，即1—8小节；第二乐句(3+4)羽—徵，即9—15小节；第三乐句(4+3)羽—徵，即16—22小节。

构成二声部的音程材料有二度、四度、五度等，其中出现最多的是三度和四度。

毛难族二声部的构成材料也是以二度、三度音程较多，见例10：

例10

旋律建立在五声羽调上。结构为三个乐句组成的段落：第一乐句，即1—5小节；第二乐

句,即6—10小节;第三乐句,即11—15小节(反复第一乐句);尾声,即16—18小节(反复第一乐句的后一分句)。

出现最多的首先是三度音程(十八次),其次是四度音程(十五次),再次是二度音程(九次),最后是五度音程(七次)。

广西各族民歌的音阶基础仍是以五声音阶为主,有时也有四声音阶。我认为四声音阶有两种情况:一是真正的四声,一是五声缺音(或缺羽,或缺徵)。偶或也可遇到七声音阶。对于判断的标准,我觉得仍可运用古老的"隔八相生"理论,见例11:

例 11

五声音阶的材料在构成多声音乐上的一个特点是:无论怎样组合,都不会出现不协和的小二度、大七度音程,以及增四度、减五度音程。一般来说,音色彩柔和,偏于清淡(不浓,不强烈)。

调式在各民族则不完全相同。壮族二声部中,几乎各个调式(徵、羽、宫、商)都有;瑶族民歌中,似乎宫调式多一点;侗歌中,几乎全是羽调式;仫佬族二声部中,常有似羽似徵的调式色彩;毛难族二声部虽然也多用羽调式,但与同样用羽调式的侗歌在风格上则迥然有异。

民歌旋律的活动音域较狭窄,即令是两个声部,一般也不出或基本上不出"八度",前面举的例2、例3、例5、例8、例10都是这样;例6只有小七度音程,例9只有大六度音程,例7只有纯五度音程。

在这么窄的活动范围之内,两条旋律线或分或合,形成各种和声音程,这就是构成多声音乐的材料。当然,一代一代的民歌手,他们对于旋律音调的分支如何加以选择,只能直觉地依靠他们自己的审美力,他们并不知道各种音程的名称、性质、倾向、色彩等问题,更不知道和声学、对位法这些学问。但是,广西壮、瑶、侗、仫佬、毛难各族聪明的民歌手,凭着集体智慧,创造出了二声部和多声部的民歌传统,很多东西暗合和声学或对位法的一般规律,同时又带有某些自己的独特之处。

把这些构成二声部的材料(和声音程)加以总括,它们是:

(1)同度音程,也就是两个声部的汇合、齐唱。同度音程是二声部发展的起点,又是它的归宿。我们曾经提出"合—分—合"的公式,"合"主要就是指同度音程。

(2)四度、五度音程同和声学里的一般看法差不多。在例5里,四度或五度音程常常与同度、三度、二度音程交替使用。在例9里大致也是这样,不过也有连续广泛使用四度音程的情况,如例12:

例 12

第二乐句(6—11 小节)基本上是四度平行,它的特殊风格或许有点像欧洲古代的"奥尔加农"。

(3)大小三度、六度音程。几乎壮族、侗族、仫佬族、毛难族的二声部民歌都自由地用大、小三度音程。尤其是侗族民歌中,三度音程用得特别多,有时在持续羽音之上先后出现小三度、纯五度、小七度音程,总的印象就是个小七和弦。参看例 8 的 44—47 小节,可以很清楚看到 和弦。六度音程却很少。

八度音程也是少见的。大概因为民歌二声部常常是同声唱的,活动音域又窄,使用八度音程的机会不多。八度以上音程更是罕见了。

(4)二度音程。在五声音阶下,任何相邻的两个音都是大二度音程(不然就是小三度音程)。大二度音程在广西民歌二声部中是最有特色的音程,无论壮族、瑶族、仫佬族、毛难族都是这样。

二度音程有三种用法:

一是独立的二度音程。参看例 13 第 10 小节第二拍:

例13

"诗 洋"

靖西·壮族民歌

这个二度音程构成独特的中间终止。

这首二声部民歌的音乐形象为热情、含蓄。结构为两个乐句组成的段落：第一乐句(4+4+2)，即1—10小节；第二乐句(4+3)，即11—17小节。例13与例2"下甲山歌"是同一民歌的不同唱法(大同小异)。例2第6小节第二拍的后半拍也有这个由二度音程构成的中间终止。

二是有解决的二度音程：二度音程进到同度音程，见例2第8小节、第10小节；二度音程进到三度音程，见例6第5小节第一拍。二度音程进到四度音程，见例13第5小节第二拍及例5第4小节。二度音程进到五度音程，见例7第2小节第一拍。三是连续的二度音程，参看例14：

例14

林中彩裙迎风摆

富川·瑶族民歌
高 玉 六记谱

对于纯二度(大二度)音程的不协和性,民歌手是早有认识的,他们称二度结合为"碰"。很有意思,"碰"即撞击,是一个带有动力的字眼,形容大二度音程的不协和性质恰到好处。

大二度音程虽属不协和音范畴,但它的不协和程度比较轻微,从泛音列的基础音看,纯五度音程为泛音列的第三个音(震动比为3∶1),大三度音程为第五个音(震动比为5∶1),小七度音程为第七个音(震动比为7∶1),大二度音程则为第九个音(震动比为9∶1)……倒是小九度音程、小三度音程分别为第十七个音、第十九个音,比大二度音程与基础音的振动比要复杂得多。

近代欧洲人发现了在属和弦上加小七度音程(接近于泛音列的第七个音),建立起属七和弦——作为基础不协和和弦的模式,从而形成了大小调完整的功能体系和声。我们广西壮、瑶、仫佬、毛难等少数民族人民则发现了大二度音程(小七度音程的转位音程),将其运用于二声部民歌,形成另具特色的和声语言,风行民间。现代和声中有所谓的"葡萄和弦",如 。我看二度和声也许就是它们的始祖。

二、隐含和声

音的横向进行(旋律或声部)与纵向结合(和声或和弦)是互有关联、互相制约的。即便是一行单旋律,往往也表现出它具有某种潜在的、隐含的和声(似乎有某种和声规律在暗中支配这些音的运动)。不过有时表现得明显一些,有时表现得隐蔽一些罢了。

单声民歌旋律也是这样,可以以一首邕宁壮族"酒歌"为例,见例15:

例 15

当然，隐含和声并不总是这样清楚的。同时，实际为它配和声时也完全不必局限在这个范围内，可以容许适合于各种风格的创造性处理。

二声部民歌中出现了许多音程，它的隐含和声就更为明显一点，也以一首邕宁壮族民歌为例，见例 16：

例 16

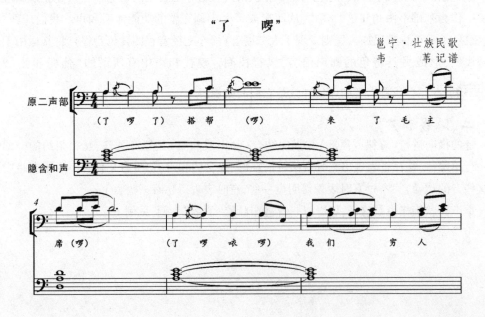

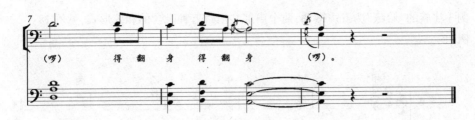

当然,二声部民歌中的隐含和声并不总是这样清楚、这样简单的;有时含糊得多,复杂得多。因为民歌手不可能有明确的和声观点,他们只是凭直觉"猜"到某些暗合和声规律的处理方式。

但是,我们确实不能不佩服民歌手的聪明才智,像靖西壮族"诗洋"(例13),虽然它只是二声部,却完全可以被看作混声四部合唱的两个上声部(女高音、女低音),可以另外补足两个下面的声部(男高音、男低音)而形成完整的四部和声,见例17:

例17

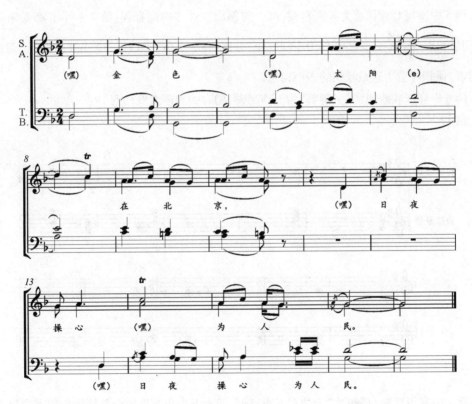

对前面举的一些例子里的隐含和声情况分析如下。

例3 壮族的"哈嘹"为五声徵调,两个声部共出现五种隐含的和弦形式,见例18:

例18

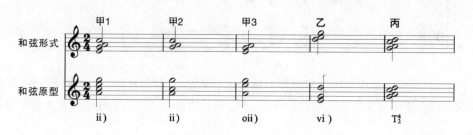

属于甲1式者,为第6小节;属于甲2式者,为第3、10、12、15、22、32小节等;属于甲3式者,为第13小节(19小节为原位ii,未列入);属于乙式者,为第8小节;属于丙式者,为倒数第二小节,即第36小节。这些和弦形式除丙式外都由三度叠置构成。小三和弦加了小七度音,产生温和的不协和效果,可独立使用。

例5 中柳城壮族民歌为五声宫调,两个声部出现许多四度音程;第2、9小节都是乐句高潮,用属和声 作为中间终止,分别与6—7小节和11—12小节的宫音(调式稳定因素)遥相呼应。这是壮族的多声构思。

例6 中环江壮族的"五字啰嗨"为五声羽调,隐含的和声大概见例19:

例19

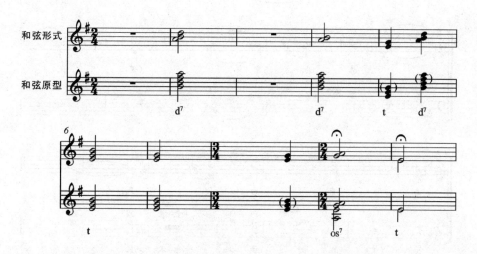

例7 中富川瑶族"梧州歌"为缺羽五声宫调,四十五个小节里的全部旋律与和声均建立在一个隐含的和弦 之上,此和弦外部两个音为稳定因素,内部两个音为不稳定因素,做多种多样的组合,推动音乐前进。第2小节第一拍上的两个音程的进行表露出了它们的本质关系: 不稳定—稳定。

例8中三江侗族民歌为五声羽调,二声部的和声材料隐含着这样一个和弦:
几乎每次出现的音程都是它的一部分。

例9中罗成仫佬族"四句歌"《党和仫佬亲又亲》的调式为"羽—徵"交替,隐含的和声大概,见例20:

例20

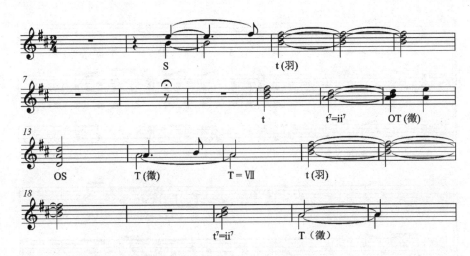

例10中环江毛难族"比耍"为五声羽调,隐含和声的特点是:18个小节中的12个小节(第2、3、4、5、7、8、12、13、14、15、16、18小节)开始处(一两个八分音符上)都可被视为这个三和弦的组成部分。

例12中南丹壮族"老少 nei"为五声徵调,隐含和声大概见例21:

例21

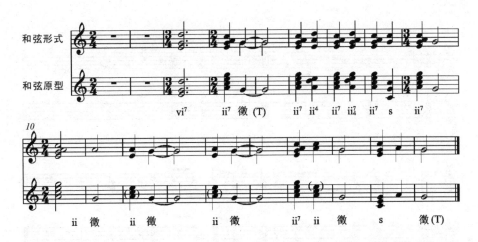

例14中富川瑶族民歌《林中彩裙迎风摆》和例7很类似,为缺羽五声宫调,旋律与和声均

建立在一个隐含的和弦之上,两个声部常常用"碰": 。

前面说过,三声部民歌很少见,现在也举一例,见例22:

例22

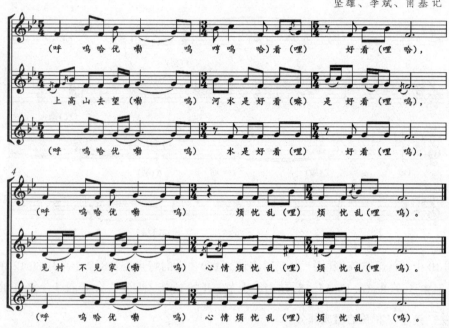

三个声部的活动音域大致相同,因此声部互相交错、重叠在所难免,这对于旋律线条的清晰性是有损害的;不过它使用的和声材料则进一步明确起来,它的和声大概见例23:

例23

对广西壮、瑶、侗、仫佬、毛难族民歌中的多声音乐现象稍加考察，就可发现：三度叠置构成和弦的原则（和声思想）是我国这些少数民族共同的古老音乐传统。然而，长期以来，我们总是把"三和弦""七和弦"之类的东西当作"洋"和声，另外苦思冥想，寻觅音的其他结合方式（至少是非三度叠置结构），作为"民族和声"的基础。现在可以理直气壮地宣称，这种和声原则和实践，在我国民族民间是古已有之的了。因此，运用这种和声原则于音乐创作，不但是"洋为中用"，也是"古为今用"。当然，我们不能不承认，我国少数民族在多声音乐上的创造还是处于发展的初期阶段，更没有总结出完备的如欧洲的和声学、对位法之类的理论体系。同时，我国民族民间的多声音乐构成还带有它自己的许多独特特点，有待我们深入地学习、研究和认识。

三、声部进行·终止·体裁·配声

（一）声部进行

广西各族二声部民歌，常常是由齐唱音调分支或作某种衬托而发展出来的。因此，声部进行的状态，主要是并行（同向进行）和斜行（一声部保持，另一声部移动）。平行（严格用相同音程的并行）不多，反行（两个声部方向相反的互离互聚）则尤少。

斜行的典型例子是侗族民歌（例8）。声部进行还可以三江侗族"笛子歌"里的二声部为例，见例24：

例24

原曲长达 166 小节,属于多段结构。旋律流利纯朴,带有叙事风格。前面的六十一个小节未录,后面还略去了八十二个小节。68—70 小节的第二声部即属于长音衬托,那么第一声部就是斜行了。80—82 小节也是如此。71—79 小节的两声部基本并行。第 83 小节则为反行①。

65—72 小节的隐含和声大概见例 25:

例 25

这不就是我们的民族传统和声么?

62—67 小节尚有模仿式复调音乐因素,分析见例 26:

例 26

反向进行在近代和声里被认为是使和声力量最强的措施,然而在我们各民族的二声部民歌里却并不多见,大概是因为两个声部造成太强烈的对比,不符合民歌手的审美特点。不过偶然也可发现对反向进行用得较多的二声部,见例 27:

例 27

① 此"反行"说法与乐谱不符,原文如此。(编者注)

在这些小节里有反行互离的是第3、10、14、18、20小节;在这些小节里有反行互聚的是第2、4、8、9、10、14、17、18、20—21小节。

(二) 终止

二声部民歌的一些终止是很有特点的,这些终止反映出了各族人民对多声音乐富有智慧的判断与创造。

终止就是停顿点,它要求稳定或某种程度的稳定或有意造成的不稳定,以适应各句读。

调式主音是最大的稳定点。从和声学的观点来看,以主音为根音建立起来的三和弦也是稳定点。当然,和弦位置(原位或转位)、旋律位置及三度音对稳定感都有影响。从现代和声的眼光来看,只要主音在最低声部,它的上面无论出现什么音,都可以作为最后一个"稳定"和弦用。二声部民歌却显然有这样一种特点:主三和弦是从主音发展出来的,因此从主三和弦的任何组成部分回复到主音本身也是矛盾的统一,可产生从不稳定到稳定的感觉,从而构成段落或乐句的最后终止。请看例28:

例28

"畲地山歌"

靖西·壮族民歌

6—7小节的终止就是这样作成的：$\underline{t—羽}$。

有些终止似乎是$\underline{vi—宫}$的进行，参看例5第6、7、11、12小节。

有些终止隐含的和声进行似乎是$\underline{s^7—羽}$，参看例6第9、10小节。有些终止隐含的和声进行似乎是$\underline{s^7—商}$，参看例1315—17小节。

有时最后的终止音落在主和弦(某个位置)上，参看例16第9小节；有时最后的终止音不是落在调式主音上，而是落在它的五度音上，参看例3第37小节。

还有一种用大二度音程连续作成的终止，为瑶族二声部的特色，参看例7的42—45小节，它的进行似乎是"同度(预备)│二度│负二度│同度(解决)‖"，从它的隐含和声来看，倘若补足下面两个声部，使成为四部和声，可能是例29。

例29

(三) 体裁

广西壮、瑶、侗、仫佬、毛难族二声部民歌，当然还只是些初具雏形的多声音乐，然而它比欧洲原始的"奥尔加农""福布尔东"要进步得多。它也不可与偶用几个和音的情况相提并论，它确实是由某种完整的(虽然是简单的、初步的)和声观念自由创作出来的二声部，并且在体裁上也还表现出某些不同的类型。

这些二声部民歌的一般的、常可预见的体裁为雏形和声体，它的特征是：两个声部的节奏相同，或只有细微差别，旋律经常作同度齐唱和分支，分支后形成各种和声音程；隐含和声材料与欧洲中世纪调式和声材料相同或相似。

前面引录的例子里很多都属于这种体裁。

第二种为长音衬托体，侗族二声部常采用此种体裁，前面已一再提到过。

第三种为节奏长音衬托体，仫佬族二声部爱用这种体裁，作节奏长音用的音常为羽、徵交替，参看例9。

第四种可称固定音型衬托体，这种固定音型的衬托有时只是局部的，有时则几乎遍布整个段落。这是很有特色的体裁，见例30：

例 30

我们应注意例 30 的 5—8 小节。

在例 31 中这个办法用得更普遍。

例 31

还有一种很特别的情况,见例 32:

例 32

例32第2小节的第二声部有一个因素("好风光"三个字的音调),作为特殊的衬托音调(进行灵活)。

第五种为有模仿对位因素的体裁。这在广西各族二声部民歌中比较少见,然而很可贵,它们是模仿式复调音乐的滥觞,见例33a:

例33a

例33a的主题由第二声部陈述,然后由第一声部以精确的同度模仿进入,进入之后音调有变动,但保持着主题的节奏;与此同时,第二声部似乎唱对位旋律(比较简单,相对于模仿声部缺乏节奏对比,但有音程对比)。它们之间的关系,几乎像一首二声部"赋格曲"的主题中的答题与对题。我们都知道赋格是欧洲专业音乐中复调音乐的最高形式,我们的壮族民歌已接触到了它的艺术构思!

该曲第7小节也很有意思,见例33b:

例33b

模仿声部(进入后自由)的纵向指标变成四度,横向指标大为紧缩(从原来的八拍减为一拍)——这就是具有"赋格曲式"的"密接模仿"构思(当然只是萌芽状态)。

(四)配声

广西壮、瑶、侗、仫佬、毛难各族二声部民歌,在配声上一般都用同声组合,这是有道理的。这些二声部常用二度、三度、四度、五度甚或六度、七度音程,如果由女声唱第一部、男声唱第二部,实际上就会成为九度、十度、十一度、十二度甚至十三度、十四度音程,两个声部相距过远,就会缺乏和声效果。

十几年前("文化大革命"前),一次我在靖西郊外田野里听到壮族青年农民唱"诗洋",二

男、二女组成两队同声二重唱,音色调和,多声音乐效果极好,我仿佛听到歌剧舞台上的演唱一样,留有深刻印象。不过壮族二声部也并不都是采用重唱形式,例如德保"北路山歌"(二声部),它的配声一般就是第一部一个人唱,第二部若干人唱(少则三五人,多至十余人);"南路山歌"的开始部分常是单声,后面才有二声部,第三声部一般是二三人唱。在邕宁、上思一带,一人唱高音(第一声部),伴唱者(第二声部)可有二三人到二十余人。总之,广西各族二声部民歌在习惯上一般都是男女分唱,甚至三声部也是同声三重唱参看(例22)。壮族姑娘出嫁前有"哭叹"(唱歌)的风俗,新娘和两个伴娘合起来就是女声三重唱。

起唱时,高音、低音均可。第一声部(高音)起唱,见例9、例27;第二声部(低音)起唱,见例32、例33。一般情况是二声部同时起唱——用同度齐唱开始,引录的很多例子都是这样。

(原载《民族音乐学论文集〈中国音乐〉增刊 上》,南京艺术学院音乐理论教研室编,1981年出版,第309—341页)

给程云的信摘抄

　　就音乐来说,既要重视培养在台上演唱演奏的专业人才,还要重视培养在台下欣赏的听众。这些年来,专家和听众是脱节的。

　　培养听众,也不简单。根本的做法是要加强小学、中学的音乐课教育,增加大学的课余音乐活动,再辅之以社会的音乐教育、音乐活动,使人们爱听音乐,具有一定的欣赏知识,并且成为一种风气。只有在这样的基础上,专家才站得住,才不至于是悬空的。这种情况在戏剧、电影、文学、绘画领域要好得多,音乐领域的矛盾最突出。

　　建议搞个"音乐教育出版社",它出版从学前儿童到小学、中学、师范有关音乐教育读物、乐谱,也出版专业音乐教育的教材、书籍;当然,也可以出版一般的音乐书籍(这是与广义的社会音乐教育有关的);还可以出"五四"以来的一些优秀音乐作品。它对于培养专家、听众都可起到重要的作用。中国这么大,一个人民音乐出版社是远远不够的。

　　我目前在这里进行对聂耳、冼星海作品的整理工作,苦于缺乏资料,很多知道的作品都找不到。

<div style="text-align:right">

1980 年 12 月 27 日来信

(原载《通讯》,聂耳、冼星海学会编,1981 年出版,第 36 页)

</div>

1982 年

抗战中期广西艺术馆的音乐活动

1942—1943 年，欧阳予倩邀我担任广西艺术馆音乐部主任兼合唱团与管弦乐队指挥。回想起来，同欧阳予倩共事是很愉快的，他待人诚恳，很了解我们这些搞音乐的人的坦率性格；在困难、复杂的环境里热情帮助我们，并且尊重和支持有关音乐的工作。当时正值太平洋战争爆发后不久，许多文化人从香港避居桂林，文化城的文艺活动处于兴盛时期，几乎每周都有不同类型的音乐会举行。因此，回忆这段时期广西艺术馆合唱团与管弦乐队的活动情况是很有意思的。

广西艺术馆合唱团是个具有专业性（也可以说是职业性）的歌唱团体。编制为二十人，但都有报酬（大致相当于中学教师的薪金）。团员除了唱歌，不兼其他任何工作。这有利于招纳声乐人才，提高声乐艺术水平。

艺术馆合唱团荟萃了一批声乐人才。如果说有的人在当时只是初露锋芒的话，他们以后的成就就更能证明这一点。事隔四十年，现在还记得起的当时的团员有：

女高音：曾娥珠、甘宗容（甘露）、谭惠珍、何漪苹等；

女低音：帅立明、刘敏文、周琪等；

男高音：姚牧、张清泉、张智纶等；

男低音：李志曙、谢静生等。

这些人中，除解放前去港者和逝世者外，曾娥珠、甘宗容、李志曙、谢静生等现在都执教于国内艺术院校。谭惠珍、何漪苹已退休，谭惠珍还是上海音乐学院陈良同志指挥的"老人合唱团"的积极分子。

四十年前，这个合唱团在声乐艺术上应该说是高水平的。团员基本上都是些独唱人才。当时开音乐会不兴用扩音器，都是凭嗓子的硬本领吃饭，虽然只有二十人，唱起来却是满场声音呢！经常受到听众欢迎的保留节目之一是赵元任作曲的《海韵》（谭惠珍领唱）。但是，平心而论，就合唱团个别成员的声乐技巧来看，固然是高水平；就合唱团作为一种集体演唱艺术来看，并不能令人满意。特别是发出 ff 的声音时，观众可以清楚地听出这是李志曙的声音，那是甘露的声音……（因为他们都是大嗓门，音色各异，容易突出）。像这种情况，合唱队甚至就是用"半声"唱，也显得不够调和。不过，演唱的音准、转调、节奏、浓淡、气势等表现技巧仍是卓越的，这在一定程度上遮掩了音色的不调和。

合唱团的钢琴伴奏先后由陈婉、王菊英担任，当时她们都还是十几岁的小姑娘（陈婉现在湖北艺术学院钢琴系任教）。合唱团正式演唱时，很多节目是用管弦乐伴奏的。

对于艺术馆合唱团的演唱曲目，由于考虑到合唱团的演唱水平及效果，不得不挑选一些

艺术性稍高的作品。在抗战歌曲方面,常唱的有田汉作词、张曙作曲的《卢沟问答》(独唱—齐唱,附加钢琴伴奏)、黄自作曲的《旗正飘飘》,江定仙作曲的《为了祖国的缘故》等。"五四"以后的优秀合唱歌曲,有前面提到过的《海韵》等。也唱过外国合唱歌曲,如《伏尔加河》(俄罗斯歌曲,开始的领唱部分由李志曙担任),根据德沃夏克的《新世界交响曲》第二乐章音乐改编、填词的合唱曲《念故乡》,甚至还唱过韩德尔作曲的《哈利露亚》,等等。

合唱团也有自己的创作,演唱过一部清唱剧《汨罗江边》。这部作品的产生情况是这样的:大约1942年后,在桂林的诗人们有过一次集会,会上建议定每年农历五月初五的"端午节"为"诗人节",似乎是柳亚子等推荐艺术馆诗人伍禾写一首纪念屈原的歌词,并约我谱曲。我和伍禾商量,决定创作一部"康塔塔"体的声乐套曲。他很快就写出了歌词,共分六段:一、序曲,二、渔夫,三、惜往日,四、女婴之詈,五、卜居,六、国殇。我也努力把它全部谱出来了。记得歌词的最后一句是"爱人民的,必为人民所爱!"让合唱队反复歌唱这个主题思想结束全曲。这部作品在当年或是第二年由艺术馆合唱团排练,并在桂林正式演唱(担任独唱者:渔翁为李志曙;屈原为姚牧;女婴为曾嫩珠)。主旋律当时曾以简谱形式印成单行本发行,封面还是刘建庵同志设计并木刻,以套色印的;正谱迄无机会出版。十年动乱中,词作者伍禾同志含冤而逝,我手头的原谱稿也散失了。

写到这里,偶忆及1978年,聂绀弩同志曾写过怀念伍禾的三首七绝,顺便附录在此,用以纪念这位四十年前的合作者:

少日昂首憎屋矮,中年驼背怨天低。
江湖水阔吾犹念,桃李无言下自蹊。

记忆无端目涨沉,玉壶赊得片冰心。
相携同到琴台哭,你恨无琴我昧音。

正道人间海又桑,廿年生死两茫茫。
何年何月何因死,剩否诗魂恋武昌。

党的十一届三中全会以后,绀弩和我的错划"右派"已先后得到改正;听说伍禾也已得到平反,为他开了追悼会。当然,绀弩和我的心情已大不相同了,故人伍禾在黄泉之下,倘若有知,也可含笑长眠吧!

此话打住,再继续谈广西艺术馆管弦乐队的情况。

这个管弦乐队规模也很小,编制不超过二十人。抗战时期的桂林,器乐人才比声乐人才更难得到。专业的、业余的,拼拼凑凑才组成这个"微型"乐队。除了弦乐四部合奏外,大概还有两三件管乐器,加上钢琴(补足所缺声部加强节奏)而已。

小提琴的首席是陈欣,其他还有陈世泽、冼君仁等;中提琴是李绩初等;大提琴有王友健、方大提和潘敏慈。潘是个音乐迷,本职工作为行医,在桂林开了间"潘敏慈诊所",遇到我们乐

队排练,诊所就只好"关门大吉"。这乐队有个特别情况:"乐师"都讲"白话"(广东话),任指挥的我则讲武汉话,彼此固执,各讲各的方言,大概因此而难以建立亲密的感情。不过,我们在排练和演奏上仍然合作得很好。

这个乐队为合唱团伴奏,花红叶绿,相得益彰。《旗正飘飘》《为了祖国的缘故》《海韵》等都是这样演出的。

艺术馆管弦乐队也独立演奏,主要是演奏一些外国古典音乐作品。排练过一部莫扎特的《C大调交响曲》,排练和演奏过柴可夫斯基的《如歌的行板》等。抗敌演剧七队在桂林演出冼星海作曲的《军民进行曲》(歌剧)时,艺术馆乐队曾协助演出(配器是我临时编写的)。吴晓邦创作的舞剧《虎爷》上演时,我们乐队也曾参与伴奏。

艺术馆合唱团、管弦乐队除了在桂林演出外,还曾到柳州、宜山等地开过旅行音乐会。1943年秋天,我离开桂林后,艺术馆音乐部的情况我就不清楚了。

附记:陆华柏同志于1942—1943年在桂林任广西省立艺术馆音乐部主任兼合唱团与管弦乐队指挥。现在广西艺术学院音乐系任教。

(原载《广西日报》1982年11月10日版;后收录《桂林文化城纪事》,广西社会科学院主编,漓江出版社1984年出版,第454—457页)

广西壮族三、四声部民歌的和声分析[①]

广西壮族多声部民歌中,二声部是大量的,三声部则较为少见,四声部更少,弥足珍贵。这样说,不是只满足于人们的猎奇趣味。重要的是通过这类例子的分析,可以大致窥见壮族人民在民歌音乐里做多声部结合的基本规律,也就是和声思想。对于二声部结合,已有的音乐材料只是各种音程(和声音程),它们固然也暗示或隐含着某种和弦形式与和声进行,但毕竟是估计的、猜测的;一旦出现三个声部、四个声部的结合,那就会更充分地表现出某种明确的和声观念。这是壮族人民通过民歌手(这些民歌手常常既是歌唱者又是作词者、作曲者),一代传一代,凭借他们的直觉审美力,经过多次创造、选择、加工、修改的结果。这些三声部、四声部民歌是集体音乐智慧的珍贵结晶。

三声部、四声部民歌的产生与壮族民间风俗中的出嫁、歌圩对歌之类活动可能有关系。据说从前壮族姑娘出嫁,新娘之外还有两位伴娘,她们三人有时同唱这一类"哭嫁歌":

家中呀妹,家中呀妹!爷娘将姐卖给人,日后你独冷清清呀。家中呀妹!……

主唱是新娘,两位伴娘如果即兴唱些出自主旋律又与主旋律若即若离的(一般是以衬字为主的、较简化的)自由分支旋律,这就形成了三声部(三重唱)资料1,在音乐形象上就有这种情况:声部Ⅱ是主唱旋律,声部Ⅰ和Ⅲ是陪衬旋律。

歌圩是一种很有意义的民间风俗,青年男女对歌有互相比赛才情难倒对方的习惯。因此聪明的民歌手(也许还有歌师的指点)创造出一些较复杂的歌唱方式,造成声势,并用以试探对方,也许这样就形成了三声部、四声部。资料4、资料5即分别为三声部"欢悦"、四声部"欢悦",可以从中看出一点这种发展的迹象。

音乐艺术从单声向多声(对位式或和声式)结合发展,可能是一条普遍规律。壮族民歌之有二声部、三声部乃至四声部,正是壮族民歌文化相当发达的标志。出嫁哭唱、歌圩对歌这些风俗是起了促进作用的,但不一定是唯一原因;不然,汉族和其他民族也不缺少举行集体音乐活动的机会,为什么并不都产生多声部音乐呢?

壮族三声部、四声部民歌集中发现在上林、马山一带(特别是这两个邻县中的前者),原因不明;广西其他各地似尚未发现。

由于新壮文尚未通行,歌词都是用汉字记的。有的是译自壮文的汉字(如资料1的歌词);有些字则本来就是借自汉字;有的是记壮音(如资料2的歌词)。作为资料,其完全保留了传统歌词,内容即令涉及封建迷信思想也未加评论。

壮族歌词有个艺术特色,就是腰脚韵、头脚韵互押。以资料2的歌词为例,其壮音是:

[①] 因原文所载乐谱手写字体不能正确辨认,故该文谱例略。感兴趣的读者可以查找原文。(编者注)

爱温马拉本,论欢荣,捞定工灯代;不断来发才,梅岸艾,介瓜端池酸。①

这样的歌词称为"崴句欢"体,押韵关系如符号所示②。

就音乐形象看,资料1的《上山望乡》,旋律婉约深情,与歌词诗意很贴切;资料2的《长工苦》("三顿欢"),感情稍奔放悲凉;资料3的《许愿》("师公调"),主旋律从最高点曲折下落,仿佛山涧流泉,两个陪衬声部则以五度平行做周期性的呼应;资料4的《贫穷又再富》(三声部"欢悦"),为吟哦叙事风格;资料5的《八卦开天门》(四声部"欢悦"),显然是三声部"欢悦"的进一步发展,音乐形象更丰满。

这些多声部民歌的音阶基础一般是五声,偶有六声。调式,徵、羽、宫都有:资料1为F徵,资料2为A羽是明确的;资料3"师公调"可有两种看法,六声D羽(缺变宫音)或六声G羽(缺变徵音或清角音);资料4为D徵,很清楚;资料5(四声部)的多声组织较复杂,声部Ⅱ和Ⅲ构成的二声部"欢悦"为核心声部,以口哨在声部Ⅲ高八度处(偶或高五度处)重复者为声部Ⅰ,在声部Ⅲ低五度处作平行进行者为声部Ⅳ(它亦称"欢侬")。换言之,两个内声部是核心声部,较高的是主导旋律,较低的是陪衬声部,另按一定规律加上两个外声部,最高的外声部用口哨吹,最低的外声部为低音。核心声部调式本来是D徵,因在下五度加了低音声部(Ⅳ),调式成为G宫。

壮族民歌不论是二声部、三声部或四声部,都像一般单声部民歌一样,是口头上流传的,既没有文字也没有乐谱记载。因此或多或少的即兴性与不稳定性是不可避免的。还有这样一种基本情况:歌词是贯串的,旋律声部则可时有分合断续。

声部的划分是以实际歌唱音列音域的相对高低为序的。例如资料(1=♭B),声部Ⅰ为"Re Do La Sol";声部Ⅱ为"Re Do La Sol Mi";声部Ⅲ为"Do La Sol Mi"。又如资料5(1=G),声部Ⅰ为"La Sol";声部Ⅱ为"Re Do La Sol";声部Ⅲ为"La Sol";声部Ⅳ为"Re Do"。资料3更明显(1=F),声部Ⅰ为"La Sol Mi Re Do La";声部Ⅱ为"Mi Re Do La";声部Ⅲ为"La Sol Fa Re"。

通过对这些资料的分析③,试现将其和声规律归纳于下:

(1)有统一的调性、调式。不过有时有双重调性(如资料3可被视为D羽,亦可被视为G羽);有时包含着双重调式(如资料5,本为D徵,由于在下面增加了一个平行五度的低音声部,总的和声效果成为G宫了)。

(2)三度音程叠置构成和弦。一般用到四个不同音的叠置(即七和弦)为止。

(3)有下列几种和弦形式:

①大三和弦(根音—大三度—纯五度)——例如:资料1第4小节第一拍;资料2第1小节第一拍。

① 这首民歌壮话歌词的译汉:"别人活世间,乐无边,我辛艰苦难;穷人难了难,餐过餐,早上晚不知。"(也保留了腰脚韵)(原文注)

② 原文即未体现符号。(编者注)

③ 本文所用和声分析记号的简单说明:英文字母,标记组成和弦的音名。有时也用功能标记:t,主和弦;s,下属和弦;d,属和弦;b,属音上面三度的平行和弦。标记符号左边中间记一小圆圈(○),表示省略了三度音。标记符号右上角方括弧(【】)中的数字,常表示加音或代音。两小点(··)表示前和弦反复。(原文注)

②小三和弦(根音—小三度—纯五度)——例如:资料1第4小节第三拍;资料2第4小节第三拍后半拍。

③上列三和弦,省略了三度音(根音—纯五度)——例如:资料4第2小节第四拍;资料5第5小节第三拍。

④三和弦,以四度音代三度音(根音—纯四度—纯五度)——例如:资料1第2小节第一拍后半拍;资料3第5小节、第10小节。

⑤三和弦,以二度音代三度音(根音—大二度—纯五度)——例如:资料4第4小节第四拍;资料5第2小节第四拍、第3小节。

⑥大三和弦加二度,偶见——例如:资料2第2小节第一拍前半拍。

⑦大三和弦以二度音、四度音代三度音,偶见——例如:资料1第3小节前两拍,合起来看;资料3第12小节第一拍。

⑧小七和弦的缺音转位形式较典型:

缺三音——例如:资料2第3小节第三拍;资料5第9小节(原位)。

缺五音——例如:资料1第1小节第三拍前半拍;资料4第5小节。

完整原位小七和弦——例如:资料3第4小节第二拍后半拍和第8小节。

⑨小七和弦,以四度音代三度音,偶见——例如:资料2第2小节第二拍。

(4)非和弦音:

经过音——例如:资料1第5小节第二声部第三拍后半拍(变化半音)。

助音——例如:资料3第7小节、第12小节第二声部第一拍后半拍。

先来音——例如资料5第15小节第一声部第三拍及第20小节,第二声部第二拍后半拍。

(5)由于五声音阶性的旋律结合不出现小二度音程和增减音程(三全音),小七和弦(或大三和弦加六度)、温和的不协和弦(可被视为准协和弦)在壮族多声部民歌中一般自由独立运用,不必像西洋传统和声中的自然不协和弦,但要注意到它的预备与解决(有条件地用)。壮族多声部民歌中常出现的大二度音程,如果被看成小七和弦(转位)的一部分,那就很容易解释了。

壮族三声部、四声部民歌,在和声规律上有它自己的许多特点,然而与欧洲古老传统和声学的那些基本思想却是很接近的;同时应当承认,它们尚处在多声部音乐(对位的或和声的)发展的早期阶段,因此在这一方面我们进行创造性活动的天地还是很宽的。

(原载《中国音乐》1982年第3期,第24—26页)

1983 年

和青年谈美育

"德、智、体全面发展"是一句常说的话,当然,这三方面是很重要的。不过,我认为在德、智、体之外,再加上提倡美育,更有现实意义。

十年动乱的后遗症之一,是毒害了人们的灵魂——使一些人的灵魂变丑而麻木不仁。不仅是当今的青少年一代,即便是老一些的,有的甚至是经受了几十年革命锻炼的老同志,也难免心灵不受污染。灵魂中种种丑恶的东西,其实是封建主义的愚昧,资产阶级之间尔虞我诈、阴谋、自私及派性和法西斯主义暴虐的结合物。它与无产阶级的思想毫无共同之处。

遭受了毒害的灵魂,其医治之道除强调德、智、体三育之外,还需要美育——美感教育、审美教育,通过长期潜移默化的作用,使丑的灵魂变美。

美育内容十分广泛,感受自然美是一种。名山大川、风云变幻、花鸟虫鱼是美的,宏观世界与微观世界的各种现象、变化、节奏、规律都是很美的,只要善于观赏,就会感受到。感受社会生活美也是一种。人们的爱国主义思想、行为是很美的,舍己救人更是美德,从事正义战争就算牺牲了也是很美的,"身既死兮神以灵,魂魄毅兮为鬼雄!"指的正是这个。

艺术美是美育的重要组成部分,它包括小说、诗歌、散文、绘画、雕塑、工艺美术、书法、镌刻、音乐、戏剧、电影等。音乐,由于它有直接诉之于情的强烈感染力,在美育中有不可代替的特殊地位,在医治人们被毒害的灵魂上确有疗效。就算是健康的灵魂,多接近音乐,同样有裨益。

(原载《广西日报》1983 年 6 月 5 日第 3 版)

1985年

与中国现代音乐史有关的
一篇资料性文章及其所引起的问题的回顾

国共第二次合作时期,抗日战争的第三年,我由于对林路同志当时在桂林提出的"新音乐"(他于1939年年底或1940年年初在桂林主编出版《新音乐》月刊)不理解,并有不同看法,写了篇不到一千字的杂文《所谓新音乐》发表在桂林报纸副刊上,曾经引起过轩然大波。

一、原　文

1940年4月21日(星期日)刊登在桂林《扫荡报》[国民党军队系统的报纸,不过欧阳予倩、熊佛西、焦菊隐等也常在它的副刊上发表文章,无非是那位副刊编辑(名叫肖铁的)常来我们处拉稿罢了]副刊《瞭望哨》第1152期的这篇文章,原文全文如下:

目前颇有人以"新音乐"三字为标榜[1],我迂腐的见解觉得是不必的,吾人今日以为"新"者,他日未必不"旧",吾人今日以为"旧"者实乃过去之"新"[2],更有时吾人以为新者,其实是昔人研究所抛弃的渣滓![3]

我们现在已经不是闭关自守的时代,不得不放开眼光看世界的乐潮的趋势,它们已演进到一个什么进度。我们以为新的,别人也以为新么?

音乐是艺术,其理论是学术[4],这是没有可闪烁其词的余地的。艺术与学术同为人类文化的水准,吾人躲在家里硬说大刀是新武器的时代早已过去了。

以"新音乐"三字为标榜的人,到现在为止,还没有产生过像样的"新作品"[5],他们连**1234567**的所谓长音阶也还不敢反对。这在欧洲已经是陈旧不堪了!欧洲的近代音乐[6]早已否认了这些;不宁惟是,调性与小节的约束都早就不顾了。还有许多在我们中国作曲家尚未学会的理论[7],他们也早已抛弃了。——这一点我得劝劝以新音乐为标榜的人,根本不用再去啰唆,用功[8];我们已经比欧洲新作曲家更新,早就完全不理会这些。可以引证胡适之先生作新诗的说法,他们的新音乐是"放足",而我们才是"天足"。——这个天足也许很"天真",美不美我可不敢担保。[9]

或云我们中国所谓"新音乐"是指"思想"的新,歌词里充满了革命的字眼,这是"文人"对于音乐的看法,我不愿有所论列。[10]

以"新音乐"为标榜的理论文字,我略读过两篇[11];也许我生性愚笨,也许我脑筋顽固,总觉得他们的高见不敢不假思索地加以接受。他们论作曲,可以完全不顾到什么法则——研究前人作品而归纳出来的宝贵经验。——而空空洞洞地说什么思想正确了,自然就会作曲!思想是艺术创作的基础,我理会;然而说什么思想正确了,自然就会作曲,我却糊涂。[12]

我以为今日一般研究音乐的朋友们,还是老实一点的好,不要故意标新立异;我们的工作

有价值,后人自会加上一个"好"字,我们在骗人,"新"亦枉然。[13]

如果他们这种说法,只有他们自己听到,我也不必写这篇文章;问题是他们俨然以学者的态度,来写文章,编书,骗年青的人[14],我就忍不住了。

<div align="right">(注码是我现在加的,其余均为原文)</div>

二、我自己对此文的评注

[1]我说的"目前颇有人以'新音乐'三字为标榜",确实是指林路同志这些人。

[2]"吾人今日以为'新'者,他日未必不'旧',吾人今日以为'旧'者,实乃过去之'新'",音乐史上的现象固然常如此,但这是一种带有相对主义色彩的观点,容易产生消极影响。我自己写文时也怀疑它可能是"迂腐"之见。不过当时艺术诸门类中不提"新绘画""新木刻""新雕塑""新舞蹈""新电影",而独提"新音乐",使我不理解。

[3]"更有时吾人以为新者,其实是昔人研究所抛弃的渣滓!"指的是欧洲某些现代的"新"和声手法,如印象派用的平行五度、平行三和弦,其实是传统古典和声"所抛弃的渣滓"即 organum①、fauxbourdon② 式进行。

[4]我在这篇短文里谈的正是"音乐是艺术,其理论是学术"的问题,完全未涉及政治。

[5]聂耳、冼星海、张曙等同志(后两位还与我有过交往),据我所知,并没有标榜他们写的是"新音乐",所以我决不是说救亡歌曲、抗战歌曲中没有好作品。我是指林路同志等。当时我住在国统区,又不是地下党员,怎么可能知道"新兴音乐"、"新音乐"、《新音乐》月刊和"新音乐运动"都是一回事——是中共地下党领导的新文化运动的一个组成部分呢?后来我受到批判、围攻,才感受到这一点。我马上刹车,也就是因为感受到了这一点。在政治认识上,我当时很幼稚,只赞成抗日,却想超脱于国共斗争之外。

[6]我指的是欧洲形形色色的"现代派"音乐,如"十二音体系"之类。

[7]我指的是欧洲传统作曲理论,如和声学、对位法、曲式学等。

[8]这是"俏皮"的说法,"根本不用再去啰唆,用功"是说不必再去学和声、对位、曲式等传统理论了!

[9]语存讥讽,这是要不得的。不过并没有很大恶意。

[10]我认为音乐是用乐谱记载的东西,歌词属于文学范畴。歌曲不是纯粹音乐,纯粹音乐是器乐。音乐形象当然是有内容的,歌曲的思想性却常常表现在歌词的具体内容里。至于音乐本身,不与歌词相联系的话,是革命,还是不革命?是"说"不清楚的;是资产阶级革命,还是无产阶级革命?更是"说"不确切的。

[11]指林路同志写的《请音乐家下凡》(1939年4月18日)之类,其他文章记不起了。

[12]例如《请音乐家下凡》中下面这样的话我就不理解:"……如果以个人发展为原则,他们都可以被称为天才,都有了不起的成就,但如果以整个音乐进展来论,他们实在也是一种障碍,一种腐化的现象。"(着重号为引录者所加)

① organum 即(中世纪的一种复调音乐)奥尔加农。(编者注)
② fauxbourdon 即福布尔东,为一种音乐技巧。(编者注)

[13][14]说"骗人""骗年青的人",这都不符合事实,因而也是不应该的。

总之,《所谓新音乐》并不是一篇立论如何正确的文章,主要是缺乏马列主义观点;有些论点是有缺点或错误的,有些说法则意存讥讽,影响很坏。不过它谈的都是音乐问题。

三、关于李凌同志的批判文

大约八九个月之后,《新音乐》月刊陆续发表了若干篇批判我这篇文章和我这个人的文章,火力十分猛烈。

我现在只就李凌同志(文章署名"绿永")1941年1月发表在《新音乐》月刊二卷四期(重庆出版)上的《我们应该怎样来理解新音乐与新音乐运动——并答陆华柏先生》这篇文章,仅限于涉及我那篇《所谓新音乐》的内容者,做些回忆,其他论点略而不谈。

李凌同志的这篇文章很容易找到,不必全文引录了。我那篇《所谓新音乐》,却是解放前后长时期连我自己都没有找到的。解放后我曾对此做过多次检讨,那是按照李凌同志这篇文章中所引用我的"原文"的"信息"检讨的,现在才发现许多"信息"是不可靠的!

下面,我边摘录、边回忆、边议论。

(1)李文有云:"……然而今天,却还有人,怀着不可思议的野心,恶意地曲解、攻击、压杀'新音乐',冀图使'新音乐'陷于那荒谬、糊混、不可救药的殁落的活动里。比如陆华柏先生的《所谓新音乐》不仅说我们称新兴音乐为新音乐是'多事''标新立异',并且说参加实践(尤其是参加音乐文化工作)是'贻祸音乐艺术',更从而叫我们'放下工作''不要再啰唆''回去学习,学习',好把中国音乐活动由陆先生这类糊涂没有脑髓的人物来摆布。"

——关于"新音乐"问题,我没有写过任何一篇另外的文章。请查对一下原文,我在什么地方说过新兴音乐为新音乐是"多事"?在什么地方说参加实践是"贻祸音乐艺术"?我在什么地方叫"放下工作""回去学习,学习"?我讲过"不再去啰唆,用功",是指什么?这些打了引号的话,大都不见于原文!最后一句话,虽见原文,却是曲解!说我"怀着不可思议的野心",四十多年过去了,可以证明我的"野心"无非是赖在革命阵营里不走。我多次被称为国民党御用作曲家!事实上,我不仅一生不是国民党员,也从未谱过一首奉献给国民党的什么作品。我从1934年起即开始写抗日救亡歌曲,并发表过一些;自从受到围攻之后,发表作品愈来愈困难,因为我已经被骂臭,大概作为顽固分子被孤立起来了。直到解放后这一情况才得到改善。

(2)李文有云:"……他认为在什么音乐上加一'新'字是一些不是'右倾的青年,标新立异'的'没有意思'的所为。"

——这个什么"右倾的青年"云云,又不见于原文!当时李凌同志在重庆,我在桂林,他在什么地方听到我说过这样的话呢?杜撰这样的话,就把我本来是谈论音乐问题的文章引到政治问题上去了,可怕之处正在此!

(3)李文有云:"假如(指我这个没有脑髓的人——引者注)还不至于完全昏聩,他一定会晓得,近十年来,中国音乐是发展几条不同的支流:第一,旧音乐,包括民间音乐、雅乐。第二,新音乐,包括黎派音乐(《毛毛雨》《妹妹我爱你》之类——引者注)、形式主义的音乐(这名词不恰当,详细内容见后)和新兴音乐。"

——我在写《所谓新音乐》文时,是有些"昏聩",不过李凌同志这样划分,也无助于我清醒。不细论了。

(4)李文有云:"'所谓思想(内容)的新,那是文人的事情,与音乐家没有关系。'(陆华柏《所谓新音乐》)。"

——虽然打了引号,再一次又非原文!这样做不是太不郑重了吗?

(5)李文有云:"……因为新音乐工作者在实践中除了执行了新音乐革命任务之外,而且还执行了民族化、大众化的正确方向,深入而广泛地把音乐艺术交予大众,虽然陆先生一再呼喝'胆子太大了!'然而,新音乐工作者却以努力来回敬这些侮蔑……"

——我在哪里呼喝过"胆子太大了"呢?而且"一再"?这恐怕只能归于李凌同志丰富的想象力了!实际上这是虚构"侮蔑",然后加以"回敬"。

(6)李文有云:"'也许他们的所谓新是思想的新,歌曲里充满革命的词句吧,对不住,这都是文人的事情,我不敢多说。'(原文已失,这是追背出来的,不过大致不会错。绿永注)"(着重号为引录者所加)

——这段引录,与原文第五段比较,也有出入。至此,我才恍然大悟:原来"原文已失"!写严肃的批判文章,在"原文已失"的情况下,可以随心所欲地加用引号吗?

(7)李文有云:"也许陆先生以为,只要词写得新,那么作曲随便应付都无问题。这种想象多么荒谬呢?"

——李文假设一种"想象",然后指斥我的"这种想象多么荒谬"!这种批判方式真是轻而易举了。

李凌同志的这篇批判文,总起来看,至少有这么几个特点:

第一,论据是不可靠的。引录我的话,不是有出入,就是我根本没有这样说过;或者是任意加以引申、歪曲、断章取义。第二,把音乐问题引向政治。第三,用辱骂代替批判。第四,捕风捉影。

四、我当时的态度

在李凌等同志的"围攻"之下,我严肃地考虑了这个问题。我认为这些同志的话讲得很尖锐,甚至粗暴、难听,但其中有些道理可能是对的。我感到我写的《所谓新音乐》立论未必都正确,我有自知之明:我并不懂马列主义。我也估计到它的影响是很不好的。当时我是个搞音乐的青年人,既非国民党员,又非共产党员;我虽不懂马列主义,不了解中国共产党,但我是有爱国心的,拥护抗日,赞成中共提出的"抗日民族统一战线"。

我认为我与这些同志之间可能都有误会:一方面,我的误会是以为《新音乐》月刊只是林路同志等几个"个人"编辑出版的刊物;从"围攻"中才知道这是鼓吹"新音乐运动"的刊物,而且猜想它可能是中共地下党领导的外围刊物。另一方面,这些同志对我也有误会,他们似乎把我看成了国民党的"代言人"、"御用作曲家"、死硬派的代表人物。

因此,我当时决定:①不写答辩文章;也不在任何其他文章中为自己辩护。现在回想,四十多年来我一直是遵守着这个决定的。尽管李凌同志对我的辱骂一次又一次重复,我也抱着这个态度。现在,我是第一次要求实事求是地把这个问题弄清楚,不要让我们都死去了之后,

成为中国现代音乐史上一团小小的迷雾。②我要在行动上证明我并不是李凌同志等说的那种人。解放后,人们对我的看法好不容易才有了一点改变,但是不想1957年的"政治风暴"却把更大的冤屈压在我头上了!要不是十一届三中全会的春风,像我这样的人,本来是永无翻身之日的。

五、不许改正错误

下面,另外引录一个短短的资料性文件,它是1942年2月1日《新音乐》月刊五卷三期登载的一则报道,原文如下:

音讯西南音乐界纪念聂耳节

新音乐社:

聂耳节新音乐研究社约请西南音乐界朋友来桂纪念,晚间在大华饭店欢宴,盛况空前。席间首先由田汉讲演聂耳与新音乐运动,阐扬聂耳学习与工作之刻苦精神。继欧阳予倩勖勉西南音乐界加强自我教育,加强团结,陆华柏亦谈起过去因误会引起争论事件,原无成见,希望今后在工作学习上得以团结一致。孙慎亦代表社答谢,并表示愿与全国音乐界团结合作,共同致力于抗战建国。(注:着重号为引录者所加)

本来以常情而论,我写了篇不好的文章,受到猛烈的围攻、批判的"消毒",我本人又在西南新音乐工作者大会上做了表示"低头认罪"性质的发言,事情似乎可以到此了结了?……

然而不行,陆华柏反对新音乐的事件竟被骂了四十年!

1978年12月党中央举行了十一届三中全会,确定了"解放思想,开动脑筋,实事求是,团结一致向前看"的指导方针,大力拨乱反正,落实政策。然而,就在半年后,李凌同志在1979年5月出版的《四川音乐》上发表的《新音乐理论战线上的第一次交锋》仍然称我写的那篇文章"实际上是起了反动派所想做而做不了的破坏作用","陆本人公开跳出来替国民党反动派'仗义执言',发动对新音乐的攻击,如不给以有力的回击,势必造成思想上的混乱,后果也是不好的"(着重号为引录者所加)。现在只要把原文与李凌同志当年写的批判文一加对照,把那些不真实、不确切的"引录"去掉或更正后,李凌同志在三十八年之后做的这个"结论"站得住脚吗?

冤假错案尚有昭雪之日,这种由于"左"的做法对同志精神上的长期伤害,我在"新音乐"事件中不是一个很典型的例子吗?当然,这一切都过去了,今天已经不必再怪谁;不过在四十多年之后把事情弄清楚还是有必要的。

<div style="text-align:right">1984年9月25日,于广西艺术学院</div>

<div style="text-align:right">[原载《音乐艺术》(上海音乐学院学报)1985年第2期,第4—8页,略有删改]</div>

国立福建音专的献金活动[①]

抗日战争时期，坐落在福建永安上吉山的国立福建音乐专科学校素有义卖献金的传统活动。1944年4月5日、6日两天，音专师生到永安县城中山纪念堂举行音乐演奏会。演唱的内容是宣传抗战的歌曲。在节目单封面上注有"此次票款收入除开支外，悉数捐赠贫病作家王鲁彦、张天翼、蔡楚生及已故作曲家万湜思之家属"字样。可见当时音专师生对进步作家的爱护之情。

同年，我从报纸上读到冯玉祥将军在四川白沙地区热情劝导群众踊跃献金支持抗日的感人事迹后，即创作了一首我当时称为"新闻清唱剧"的作品《白沙献金》（词句均为我所写），并指挥音专学生在永安县城一处广场公开演唱，宣传坚持抗日。这也是"白沙献金活动"的主要内容之一。不久，国民党特务逮捕了许文莘等七位同学。

这期间，我与同事历史教师郑书祥先生相友善，时有过从。他当时在音专进步师生中很有影响。1945年我们偶然在香港相遇，他才告诉我他在永安时已是单线联系的中共地下党员。

1945年1月旧政协会在重庆开过不久，我与当时音专的教务处主任缪先生却同时突然被军统特务驱逐出福建。

<div style="text-align:right">（原载《永安党史资料》1985年第46期，第18—19页）</div>

[①] 林洪根据陆华柏提供的材料整理。陆华柏同志抗战时期曾在永安国立福建音专任教授，解放战争时期在湖南音专任教授；解放后在中央戏剧学院、华中师范学院等单位任教授；现在广西艺术学院音乐系任教授。1984年7月加入共产党。——《永安党史资料》编者。（原文注）

建国之初我为中华人民共和国"代国歌"
——《义勇军进行曲》和声、配器的感受

1949年年末(或1950年年初),我在香港一家影片公司担任作曲专员时,阅报,偶得悉北京中央人民政府政务院①征求为"代国歌"编写管弦乐合奏谱。

"代国歌"即《义勇军进行曲》,产生于1935年,为影片《风云儿女》的主题歌,田汉作词,聂耳作曲。这是抗战前后流行最广,对全国人民奋起救亡抗战起过巨大宣传、鼓舞、动员作用的一首群众歌曲,给予我的印象很深。

现在,中央人民政府征求为它编写管弦乐总谱,我是个专业作曲工作者,这项任务属于本行,也正是我贡献力量的一个好机会。当然,我的编写成果最后能否被选上,这很难说,反正我是尽了心吧。于是我努力写出了总谱,并把它寄往北京中央人民政府政务院了,此后一直未接到过答复,也不知下文如何。

1950年春天,我应中央戏剧学院院长欧阳予倩同志之邀,从香港回到内地,以后偶在广播里听到"代国歌"的乐队演奏,其和声大纲、配器构思,颇似我的应征谱稿,不过也不清楚究竟是不是选用了我写的总谱,或者只是偶然巧合雷同?

关于《义勇军进行曲》的和声大纲,我曾以"钢琴小曲"的形式收录1952年由上海万叶书店出版的一本我编写的《中国民歌钢琴小曲集》里,作为卷首之曲,它的原貌见例1。

例1

① 中央人民政府政务院是1949年10月21日至1954年9月中华人民共和国国家政务的最高执行机构。1954年9月,政务院改称国务院。(编者注)

回忆一下我在三十五六年前为《义勇军进行曲》编写和声、配器时的一些考虑,还有点意思。

我当时感到,《义勇军进行曲》列在世界国歌之林,应该是以其鲜明的战斗性的文学音乐形象为显著特点;因此,在这首掷地有声的进行曲流传了十四年之后,我来为之写和声、配器,就应该根据内容,调动一切音乐手段竭力补充和强化它固有的战斗性音乐形象。

比如,在开始的五小节"引子"中,我就把聂耳的原旋律做了这样的具体安排,见例2。

例2

（1）小号(tromba)吹奏,使人联想起军号声,它是乐队中最富于战斗性色彩的乐器,选用它(齐奏)开始,可以确立战斗性、号召性的最初印象。

（2）第5小节,全部乐器进入(音乐术语称 tutti),以坚定有力的和声进行 D_7—T 作结。

（3）小号齐奏,仿佛是中国共产党的号召("为争取千百万群众进入抗日民族统一战线而斗争"),全班乐队合奏(全奏)仿佛是全国人民在振臂高呼,热烈响应。

（4）为了表现上述内容,调动了作曲手法中的音色、力度、和声等功能、织体(疏密对比)等因素。

我并且设想:在全世界国歌里,只要一听到这五个半小节的"引子",就可以辨认出它是中华人民共和国国歌——它集中突出了扬眉吐气的战斗性形象的特点,使人们一听就记起抗日

战争是中国人民一百多年来反对外敌入侵取得完全胜利的民族解放战争!

聂耳创作的原旋律,其调性、调式基础显然为一般的G大调,因此所配和声力求与这一性质的旋律相适应,也采用了一般传统的大调功能体系和声。现对全曲和声进行分析,见例3。

例3

```
                    (小节数)                              (5)
G 大调  (小 号 齐 奏) | · ·  | · ·  | · ·  | D₇   | T    |

                                    (10)
T  —  | TSⅥ  D  | T   | · ·  | T⁶₄  D | T   | T₆ = S₆ |

                          (15)
T⁶₄  D₇ | T  (=D)  | DⅦ⁴₃ T₆ | DⅦ₇ T | DT  D | T   | TSⅥ = t | D(#) |

(20)
G  T₆  T | T⁶₄  T₆ | SⅡ₆ = t₆ | D⁴₃  t | = SⅠ | T   | · ·  |   (25)

T = D₇ | (齐 奏) | · ·  | G (齐) D | T   | D₇   T |   (30)

(齐)  D | T   | D₇  T | D₇  T | D₇  T | T ‖
                  (35)
```

还得做些说明:

离调。为了避免和声单调,在短短的三十七小节音乐里,触及了几乎所有近关系大小调:

(1)13—14小节离调到属调(D大调);

(2)18—19小节离调到平行小调(e小调);

(3)22—23小节离调到下属调的平行小调(a小调);

(4)26小节有离调到下属调(C大调)的意味。

第一乐句(7—14小节),歌词"起来!不愿做奴隶的人们!把我们的血肉,筑成我们新的长城"的和声简单,低音部采用了固定节奏型的音型,以加强进行曲的特点,见例4。

例4

第一乐句最后一小节(第14小节),配器里填充了上行音阶式跑句,引出强有力的"中华民族……",同时使两个乐句衔接得较紧密。

第二乐句(15—23小节),歌词"中华民族到了最危险的时候,每个人被迫着发出最后的吼声!"开始的"中华民族"四字斩钉截铁(带有>号),为了表现卓绝、坚韧不拔的中华儿女的民族精神,用了两次属九和弦解决到主和弦的尖锐进行,声部严格交换,见例5。

例 5

这似乎说：中华民族被讽刺为"一盘散沙"只是暂时现象，我们一旦觉醒和团结起来，是有高度组织性的。"到了最危险的时候"，转 e 小调用半终止，显出不稳定。

后分句"每个人被迫着发出最后的吼声"，转 a 小调作结，外声部用反向进行，加以 ———— ≡≡≡≡ 的力度变化，表现出人民群众的悲壮吼声。

注意第 19、23 小节（及后面的第 30、33 小节）低音部不时出现 X X X X 节奏型，它们是照应第一乐句里的这种节奏因素，可增强进行曲的统一感。

第三乐句(24—37 小节)，歌词"起来！起来！起来！我们万众一心，冒着敌人的炮火，前进！冒着敌人的炮火，前进！前进！前进！进！"为十四个小节，分句划分是 $\overparen{3+2+3+6}$，较富于变化。这是在结构上起结束功能的乐句。

歌词中的三个"起来"(24—26 小节)，旋律线先用初始动机(6—7 小节)的再现，然后沿着主和弦的分解音上升，和声则采用了同和弦内部应和，最后发展到似乎是下属调的属七和弦，总的气势为 ———— f。

"我们万众一心"(27—28 小节)有意用大齐奏，以示"万众一心"，这也是再现前奏里小号齐奏预示过的材料。

"冒着敌人的炮火，前进！"(29—31 小节)已是结束句，D_7—T 全收，但由于它强弱拍倒置，尚非完全稳定，仍富有动力；反复陈述此分句，并延伸了三个小节(32—37 小节)，一再重复这个终止因素，最后主和弦落到强拍，才算真正结束全曲。

通过对国歌的和声、配器分析，可以看出：旋律、和声、配器，它们的一切作曲手段，都是为表现歌词所规定的内容服务的。在音乐形象的塑造上，旋律处于主导地位，但和声伴奏决不仅是无意义的陪衬物，它们也积极参与音乐形象的塑造，提供背景，补充表达内容的某些细节，甚至是歌词中没有明白言宣的"潜台词"。回忆我对《义勇军进行曲》的处理，也就是抱着这种态度。附加的和声、配器，是受到原歌词、原旋律的规定、隐含、启发作出的（当然也包含我的个人理解与选择）。总之，将一切手段统一到内容，最后以综合表现的形式而成为一个整体。

人民音乐家聂耳同志的创作真正体现了中华民族的心声，这雄壮的音乐正在鼓舞着十亿人民在宏伟的"四化"建设的征途上，从胜利走向胜利！

<div style="text-align:right">1985 年 8 月 29 日，于广西艺术学院</div>

附谱：《义勇军进行曲》谱例及其结构图示

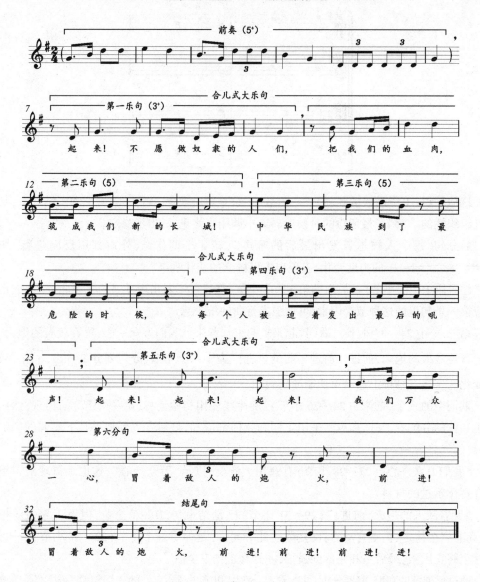

（原载《论聂冼》，中国聂耳、冼星海学会编，1985年出版，第198—205页）

1986年

读李凌同志《旧题新论》有感[1]

前 言

本文谈的是四十六七年前的旧事,然而未必是算旧账。为什么这样说呢?

第一,李凌同志在1941年1月发表过一篇批判我在头一年写的《所谓新音乐》[2]的文章,这是旧事。真正读过我那篇文章的人其实很少,连李凌同志本人我都怀疑是否真读过?这也是旧事。几年前,不料登载该文原文的报纸被发现了,同时发现一个情况:李凌同志当年写批判文时用引号所"引"我的一些话,几乎均不见于我的原文!这却是"新"事!

第二,李凌同志在《旧题新论》里明白地说:

"1942年6月,我从缅甸回到桂林……我曾和陆华柏同志单独见面,我们两人都谈了1940年的笔战问题,陆先生也表示,那篇文章是不好的,我也表示,以后能互相尊重是有需要的。……其后,我们之间的关系是往好的方面发展的。"[3](着重号为引者所加)

所谓"其后",也已有四十多年了。"我们之间的关系是往好的方面发展的"讲得很肯定,这也是旧事。

但是,既然如此,在十一届三中全会之后,也就是"我们之间的关系往好的方面发展"了三十七年之后,李凌同志为什么忽又翻脸,仍然不顾事实蛮横地指斥我——"陆本人公开跳出来替国民党反动派'仗义执言',发动对新音乐的攻击"[4]呢?这倒是新事。他竟以这样的"结论"来"尊重"我!

第三,这位老同志,历时越久,对我的"理解"越"深"。经过四十多年的观察,他总算看出我"遇见所有的阔人都驯良,遇见所有的穷人都狂吠"的阶级本质。这更是新事。

说句不客气的话,从李凌同志的《旧题新论》来看,不仅是"旧"账未清,似乎还有"新"账待理呢。当然,此话仅供参考。

① 《上海音讯》刊登该文的首页(第48页)上方有"来稿照登",原文为"《上海音讯》编辑部:冒昧投寄一篇文章《读李凌同志〈旧题新论〉有感》,希望你刊研究后再转发表,当然文责仍由本人自负。李凌同志的文章发表在《音乐艺术》1985年第4期(第29页)上,它是针对我所写《与中国现代音乐史有关的一篇资料性文章及其所引起的问题的回顾》一文(也是登在同一刊物、同一年度第2期上)而发的。我们的'对话'既然是在上海进行的,所以我想到向贵刊乞一发言之地。此致 敬礼! 陆华柏,1986.10.8。"(原文注)

② 李凌同志文题为《我们应该怎样理解新音乐与新音乐运动》,副题为"并答陆华柏先生",署名"绿永",发表于1941年1月在重庆出版的《新音乐》月刊二卷四期上。(原文注)

③ 见《音乐艺术》1985年第4期第31页。(原文注)

④ 见《四川音乐》1979年5月号第27页李凌《新音乐理论战线上的第一次交锋》。(原文注)

为了把问题说清楚，还是从1984年上海之会谈起。

一、关于四十多年前一篇几乎大家都没见过的受到批判的文章

1984年10月间，文化部曾在上海召开过一次"全国高等音乐院校中国近现代音乐史教学经验交流会"，我参加了这个会，并在会上做了题为《与中国现代音乐史有关的一篇资料性文章及其所引起的问题的回顾》的发言，这篇发言稿后来登在上海音乐学院学报《音乐艺术》1985年第2期上（以后提到它，简称《回顾》文）。在这里，我得到一个机会把《所谓新音乐》的原文①公之于世。我的这个发言在当时参会的同志们中引起了强烈反应，一时各小组会上议论纷纷；甚至有中年同志感慨地说："我们这一代受骗了！"……

去年二月间，李凌同志为了对这个问题"稍做解释"，也写了篇题为《旧题新论》的洋洋万言长文，发表在同一刊物、同一年度第4期上。

二、原文是怎样被发现的？

《所谓新音乐》这篇文章的原文之被发现，多少带点戏剧性色彩。

我在1940年4月发表了这篇千字不到的文章，自己并未重视，没剪报留存。第二年挨批判、围攻时，已找不到原文了。因无原文查对，解放前后（主要是解放后），几十年来，我一直只好依靠李凌同志批判文中"引"我的一些话，一而再，再而三，三而四，四而五地检讨下去……

几年前，有一所音乐学院的音乐学系编辑中国现代音乐史文字资料，总想找到这篇李凌同志称之为"新音乐理论战线上的第一次交锋"进行重点批判并且多次提到的"反面教材"，作为附录。他们做了极大的努力，曾两度深入北京图书馆报刊仓库，"上穷碧落下黄泉"，居然像在海底捞"黑匣子"一样找到了四十年前——1940年4月21日（星期日）在桂林出版的这张《扫荡报》！但是，读罢之后，他们不免感到有点惊讶和困惑：原文（"黑匣子"里的原始记录）并不能有力地证实李凌同志当年批判文中所"引"我的一些话。恰恰相反，许多话原文里竟没有！

从此，这个问题成了一个"？"……

三、旧题"旧"论

事实是无情的。

现在来看四十多年前的旧问题，我们的脑子清醒多了，因为它有了长达四十多年的实践可以作为检验的依据。同时，任何复杂的情况也变得脉络清楚了。对于《所谓新音乐》这篇千字不到的短文，我应负多少责任，就负多少，绝不推卸。但要尊重事实，既不夸大它，也不缩小它。这就是我前年10月间在上海会上做《回顾》发言时的基本态度。

我在《回顾》文里并没有纠缠于李凌同志等在四十多年前对我那篇《所谓新音乐》做的批判。我在前年10月间上海会上的发言，仅对一点提出异议：当年李凌同志批判我的文章，几乎所有用引号括起来的语句并不见于四十年后新发现的原文，这一点需要澄清。因为几十年来，正是这些语句（有的增加了很多水分，有的歪曲了本意，有的根本为原文所无而强加于我），把我那篇文章中某些失之偏颇的提法给极度夸大了（特别是把音乐问题引申为政治问

① 《所谓新音乐》原文见《音乐艺术》1985年第2期第4页。（原文注）

题),并广为传播,以讹传讹,传了几十年,而且差不多每隔十年左右还"加温"一次,免其冷却,于是我的"反动"形象则历久不衰!

其实,《所谓新音乐》那篇文章(当然是指原文),倘若旧题"新"论,以今天的眼光来衡量,并没有什么了不起的大错,至少得承认它谈的都是音乐问题;无论如何也属于学术看法吧?当然,我仍是旧题"旧"论者,我仍然承认那些话说得太早了,不是时候;而且缺乏马列主义文艺观点(虽然这是发生在毛主席《在延安文艺座谈会上的讲话》发表两年前的事)。不过,就当时的具体环境、具体条件论,确实有可能在读者(包括许多与我年龄不相上下的新音乐工作者)中由于误会而产生不好的影响。《所谓新音乐》可能产生的副作用充其量本不过如此。

由于李凌同志的"加工制造"把问题做了歪曲、引申、放大,这才变成"罪大恶极"!难道事实不是这样吗?

《所谓新音乐》的原文发现以后,只能表明:李凌同志当年的批判,许多论据近乎捏造!这样一来,李凌同志在"第一回合"中所做的战斗,实际上是扑了空,他瞄准的是"草木皆兵"的"兵"。他当时并没有勇气面对真正的敌人。然而,想不到事隔三十八年之后,他还在炫耀这一"辉煌战果"!当时远在桂林无辜的我,由于写了篇可能在读者中引起误会,产生不好影响的音乐短文,随后还公开承认过"错误"(出于误会),仍然逃不脱几十年来被骂为"一贯反对新音乐"的命运!甚至被编写进历史教材,成为铁案,遗臭万年!我在1957年被错划为"右派分子"时,这个问题也是重要的历史罪证之一;以后还被人在《人民音乐》上大肆渲染。十一届三中全会后我的错划"右派"问题尽管得到改正,政治名誉得到了恢复,李凌同志仍然固执坚持其已经完全失去依据的"原判"!这是令人难以理解的。

四、李凌同志的《旧题新论》

就在上海之会开过大约一个月后,音乐界一位权威领导同志给我一封信,开头就说:

看了你在现代音乐史座谈会上的发言,我认为旧账可以不要再去细算了。李凌同志在前几年的文章还提过去的事情大可不必,如今你回答他一篇,是否还要提出过去的问题呢?我想大家是不感兴趣的。……

几十年来,李凌同志对此一提再提,没有人不感兴趣;几十年后,由于发现了原文,我才提一下,这样"大家"就不感兴趣了!伤害人者与被伤害者的"兴趣"是不同的,各打五十大板(还有真假打之分)并不就能表明"公正"。

去年全国音代会上,我与李凌同志在丰台宾馆走廊相遇,互致寒暄后,李凌同志对我说:"我也写了篇《旧题新论》,你可到我房里去看看,你不发那篇,我也不发;你发,我也发。"我当时告诉他:"在这个问题上,我受到的伤害是严重的,至今还有对我不怀好意的人诬称我为三十年代的反共分子,至于那篇文章,我知道上海音乐学院学报第3期可能发。"如果不是我神经过敏的话,我已感到一点不大不小的压力;但我也不愿搞什么"交易",因此终于没有到他房里去拜读那篇大作。

五、"弦外之音"与今为古用

现在读了李凌同志的《旧题新论》。初步印象是他似乎断然不理睬《所谓新音乐》原文已被发现这一客观事实,继续做一次关于这个问题的新的"加温"处理。不过,我已不认为除了

我已发表的《回顾》文外，还需要做什么新的争辩。对于李凌同志的万言长文，我深感失望之余，只提两点意见：

第一点意见是关于四十多年前他在批判文中用引号所"引"我的话均不见于我的原文的问题。他的"新论"是：

我认为我当时对陆华柏同志《所谓新音乐》的回答，没有囿于某些句语，而总的说清陆的意图，并加以引申，是有意义的（我的过错只是在于把陆文的弦外之音写了出来罢了）。我的确没有就事论事，因为这是一种代表、一种思潮，代表一种对于以新音乐为标榜的人的贬压，它是以某种实质的东西为基础的。（着重号为本文作者所加）

拜读了这段话，我产生三点直感：强词夺理之妙用，一也；把我的原文按照构成反面人物典型（代表）的"需要"来"加工"，二也；"左"倾宗派主义情绪溢于言表，三也。

李凌同志说得很坦率，他真是善闻"弦外之音"，从我的音乐议论里听出了我的"意图"，加以"引申"，引出了政治立场；还听出了我"代表"的"实质的东西"（这很可怕，不过未明说）；并听出了一种"思潮"（可惜他未说清是文艺思潮，还是政治思潮——看来不大可能是前者）。说句笑话，真是比美国的"测谎器"还要准确；这些"弦外之音"竟可被一字不爽地加上引号，简直成了"弦内之音"。

第二点意见是关于批判我在1940年4月发表的《所谓新音乐》，无论怎样"新论"，也不能不有个时间的"下限"问题。1940年4月发表的文章，只能对发生在1940年4月以前的人和事负责。而且还要注意到抗战时期交通困难、信息阻塞的情况，这也得实事求是。举个例子说，李凌同志文中提到冼星海的《黄河大合唱》，当时在桂林就还没有听说过呢！又例如他提到皖南事变，我记得那是此文发表的第二年（1941）才发生的；难道皖南事变与这篇音乐短文有什么内在联系？李凌同志这样大笔一挥，将来研究中国现代音乐史的人不知又要耗费多少精力来"小心求证"这个《所谓新音乐》与"皖南事变"之间的关系的命题。由于李凌同志在文中多处回忆，我倒也想起剧宣七队确实于1942年在桂林演出过冼星海作曲的歌剧《军民进行曲》、大合唱《黄河》等。不知他知不知道：前者还是我这个据说"一贯反对新音乐"的人写的配器，并由我领导的广西省艺术馆乐队协助伴奏。当时《军民进行曲》乐谱资料还是刚从延安寄到桂林八路军办事处，七队到办事处去取来交给我的呢。《黄河》也因为得不到原总谱，演出时由我这个据说是"国民党御用作曲家"在钢琴上看着简谱弹的即席伴奏。① 李凌同志现在提出这类事件来证明什么呢？其实，他在今天拿那些发生在1940年4月以后的事件来驳斥该文，这样的"新论""新"则"新"矣，可惜在逻辑上却是说不过去的。同理，李凌同志更极端的做法是先后开列了中国现代音乐界（包括已在中国香港、美国的）一大批知名人士，总数在一百人次以上。其中，一部分是我的良师益友，少数是我的学生（甚至还包括个别我发现的人才），绝大部分则是我尊敬、景仰但不认识的同志、先生——要我在1940年4月写的《所谓新音乐》对他们负责，岂非荒唐？李凌同志想没想过：这样的"新论"是不是有点"挑动群众斗群众"的意味，有点"遗风"之嫌？难道想挑起音乐界所有这些先生们、同志们对我产生不满，

① 这是原剧宣七队队长吴荻舟同志回忆说出的。（原文注）

再一次孤立我吗？如此"加温",火候恐怕太高了一点吧？

至于李凌同志在其文章后面恶语伤人的得意之笔,因为无助于弄清这段历史事实,我就略而不谈了。

六、结束语

关于这个问题,我认为值得引出的历史经验有两条:

(1)由于李凌同志有"左"倾宗派主义情绪,又缺乏严肃态度和实事求是精神,在他当年的批判文中引用了许多认为是我文章里的话,却并非出自原文;有的加了很多水分、曲解和随意引申,造成音乐界广大群众对我误解,伤害了我,持续达数十年之久!(每隔相当时期"加温"一次,以免冷却;《旧题新论》就是最近的一次"加温")几年前原文被发现后,李凌同志仍视若无事,最后竟以"弦外之音"做搪塞,不能不令人遗憾!

(2)李凌同志在1986年推出的《旧题新论》,把发生在1940年4月以后(几乎可以延伸到今天)音乐界的许多人和事,似乎一股脑儿要我这篇在四十七年前写的《所谓新音乐》负责!这就成了"今为古用",更加说不通了。

回想1940年4月我在桂林《扫荡报》副刊上发表的这篇音乐短文,产生的"冲击波"(影响)竟持续了近半个世纪,这真是奇迹!岂我一人之"力"(也就是"过")哉?要不是有人起了极大的"推波助澜"作用,何能至此?这位起"推波助澜"作用的同志则于有"功"焉!一功,一过,他的"功"与我的"过"适成鲜明对照,历史事实有时就会这么复杂。

<p align="right">1986年1月21日于南宁,同年4月14日修改

(原载《上海音讯》1986年第3期,第48—55页,有删改)</p>

我当了"专业"作者

我在年轻时就向往过"专业作曲者"的生活。在音乐界、教育界"两栖"活动了五十多年，现在到了七十二岁，获准退休——终于当了"专业"作者，才算如愿以偿。

为什么向往过"专业"作者的生活呢？因为我觉得，只有"专业"作者的心情才适合于一个搞音乐创作的人的心情。不但"等因奉此"难与创作生活协调，"油盐柴米"更是诸多不便，"打钟上课"在时间上一刀切，就创作活动来说，有时也未免有些残忍……一个作曲者，生活时要十分热烈、认真地投入生活；写作时却要心情非常空闲，空闲一些，灵感才进得来。而且，什么时期投入生活、什么时期坐下来写作是很难预先做出计划、安排的。因为对我们搞创作的人来说，不光是要写得"出"，还要写得"好"；而勉强坐下来，有时连写都写不出！这种心情的变化，不要说行政命令不起作用，发不发奖金也不相干。甚至就是我们作者本人，发誓要写一首"杰作"，最后究竟"杰"不"杰"，也很难说。大概这是艺术家难养的一条规律吧！

艺术家固然难养，但他又不能不吃人间烟火食。因此总得有个混饭吃的职业。像我们搞音乐创作的人的职业最普通就是教书——所以往往成为"两栖动物"。抗战时期，我在桂林，有两三个月曾与写小说的骆宾基、诗人伍禾、搞版画的刘建庵等同志住在一起，朝夕相处，我颇羡慕骆宾基的生活：专心写小说。他当时有几本小说已出版，销路不错，出版社陆陆续续汇寄版税给他，数目虽不多，仍足以维持一个"孤家寡人"的生活资料；有时还可买包花生米以宴请我们这些满座高朋呢。当时，乐曲、诗、木刻之类则比小说更不值钱，借以谋生，殊难想象。

相比之下，我现在所能得到的生活条件真是喜出望外了！由于最近国家对高知退休的照顾，我每月的退休金可拿到原工资的100%。就是说，我成了这样一个专业的作者：不管写不写得出东西来，"不愁吃，不愁穿，每月净拿二百多元"！这种专业作者，在世界上可称为生活"保"了"险"的专业作者啦！

我对我退休后可从事专业写作，是很满意的。还有什么不满意呢？——出版书太难、太慢。例如我前年翻译好一本音乐理论书（《应用对位法》上卷），出版社的责任编辑做了最后编辑、加工，交到工厂，此后即杳无消息！又例如去年出版社另一位编辑同志来信告诉我，我的一本独唱歌曲选，也已编竣交付抄谱，但何时可以出书则不卜！出版太难、太慢，影响写作的积极性，像我那个译本的上卷迟迟出不来，续译下卷就没有紧迫感了。还有个出版社曾约我编写一部东西（他们的选题），等我完成了把谱稿寄去后，他们却告以"我省新华书店积压了七百万元图书，今年不能考虑出版这类音乐书了，只好等明年再说，请原谅！"这几年的情况是：印书的，书卖不出去；要书的，书买不到！……反正这中间有毛病。

但是，作为一个"专业"作者，我的任务还是"写"。——不怕写不出，只怕写不好。

<p style="text-align:right">1986年2月22日，于南宁</p>
<p style="text-align:right">（原载《广西文艺界信息》1986年第6期，第8页）</p>

广西壮族二声部民歌的和声思维

前　言

　　壮族二声部民歌与单声民歌一样,是广西壮族人民一代一代在口头上流传的诗与音乐的综合表现。因为没有文字记载,没有乐谱①,缺乏历史文献,也没有什么出土文物可资查阅、参考,研究工作是困难的。然而,从另一方面看,民歌本身就是活的"传统",活的"历史文物",可以直接从它窥探一个民族音乐文化发展的轨迹、道路与水平,研究工作又是充满了"山重水复疑无路,柳暗花明又一村"的。不过,正因为缺乏具体的文字、乐谱资料,研究工作在很大程度上不得不出于估计、猜想,容易流于穿凿附会、臆测妄断;我经常以事实求是来要求自己,虽然未必总是能很好地做到这一点。

　　民歌在壮族人民的生活中是一个很重要的组成部分。青年男女互相倾诉爱慕之情,逢年过节,婚丧喜事,走亲戚……都少不了唱歌;歌圩自然是更大规模集中对歌的习俗。我发现,他们唱歌,与其说是着重于艺术表现供听者欣赏,毋宁说是彼此交流思想感情的实用意义更大。对于壮族群众来说,唱山歌显然是一种交际手段,它似乎是赋予了艺术外衣的一种特殊语言形式。所以青年男女谈情说爱唱山歌,壮族群众就称为唱"风流歌"。在这些情况上,二声部也是一样的。壮族二声部的歌唱形式,一般都是同声重唱或合唱,但不是西洋音乐概念里女高音(soprano)、女低音(alto)或男高音(tenor)、男低音(bass)组成的二重唱。两个声部的活动音域范围几乎差不多;男声,有时也用假嗓(提高八度)唱;另外,像德保、靖西一带传统的组合形式,较高声部是一人唱的,较低声部则可以有二人到八九人不等,实际上是集体歌唱(对歌,有时还有"歌师"在旁指点或出谋划策)。

　　这些山歌,天峨、上林、田阳、隆安等地壮人称"欢"[fwen],融安、东兰、巴马等地称[bei],扶绥等地称"诗"[sei],具体歌调(歌种)则以段尾或句尾重要的衬词发音相呼,如"呵也"[oe]、"拉了拉"[la liao la]、"哝悔哈"[non hui ha]之类。衬词是没有意义的。这也表明,这些在某一地区流行的独特歌种一般并无固定的歌词。实际上,一个歌种就是一个有某种特点的歌声旋律音调(二声部则包括两个互有关系的旋律音调);它几乎可以容纳任何内容,只要歌词是按照该歌种的歌词格调编成的都可以唱。试看《中国民间歌曲集成·广西卷》②(四)"广西各族二声部民歌"中的壮族部分(该书第1—147页)里的一些歌,可以发现,其中大部

　　① 壮族民歌手完全没有唱名(阶名)观念,他们是直觉地分辨出某民歌音调(旋律)各音的相对高度,并且处理得很精确;甚至有的民歌手唱他熟悉的民歌,出口即可找到适合他的音域的高度,而且屡次不爽——这显然是他能记住绝对音高,不过是知其然而不知其所以然罢了。(原文注)

　　② 下文简称《集成》。(编者注)

分歌词是随口唱的政策、口号或宣传词句,所以在某种意义上,一个歌种仿佛是一个音乐"公式",它可以套进任何适合的歌词而歌唱。

本文的研究范围则集中在这些二声部民歌的和声思维上,因此不打算过多涉及歌词、内容问题;同时,采用五线谱举例,以便可以更清楚地表明两个旋律在调性、音阶、调式、音程、和弦、和声等方面的关系。

一、旋律、音乐形象、歌词格调

为了大致了解一下广西壮族二声部民歌的旋律、音乐形象、词曲关系及歌词格调,先举几个谱例,见例1、例2、例3。

例1

例2

例3

"比哝奈"

罗城壮族民歌

例1"咿呀嗨"是五声徵调二声部。高声部显然为主要旋律线,活动音域不出五度(a^1—e^2),流动自然,朴实优美;低声部两小节后以二度进入,一般起陪衬作用,活动音域为六度($\sharp f^1$—d^2),它与主要旋律形成大二度、小三度、纯四度、小六度等和声音程,音乐形象单纯明朗,有和音美。歌词是配的(非传统歌词),注了壮音和直译汉文。壮音中的声调符号已略去,因为它要服从乐谱记载的音高。这类歌词对于我们研究二声部的和声关系不大,故拟略去。

例2 德保壮族"南路山歌"为六声羽调(含变宫、缺徵)二声部。两个声部同时起,全曲多为齐唱,只在终止前才出现一个小三度音程的和音。两部的共同活动音域不出五度。羽调式很明确,变宫音也很明确。音乐形象高亢、有感情,德保壮族人民多用来唱情歌,"我念情意我才来"看来是民间传统歌词,记录了壮音和直译,以便比较。"情意"是情人的意思。歌词押脚韵,注意"kja""ma"就是韵。

例3"比哝奈"为五声宫调二声部,也是二声部同起,两个声部的共同活动音域不出五度(a^1—e^2)。主要旋律线平顺有致,在第三拍处还有个高潮点。正是这个上支持音(g^2)作为装饰音的出现,增强了宫调式的明确性。又,两个旋律线的分离,形成四度、五度、大三度、小三度、大二度等音程。终止音前的大二度音程,是壮族二声部的典型进行。第一段的唱词全为衬字(汉字记音)。以后的歌词为宣传词句,略。

从上面列举的几个谱例看,壮族二声部民歌的旋律朴实无华,情意真诚,自有一种单纯的美。不过,一般来说,大多较为平淡一点。什么原因?可能是:

——这些山歌带有"吟"的成分。例如德保一带壮人就常称唱这种山歌为"吟诗"。吟诗偏重于文学语言的表达,音乐旋律的发展似处在次要地位。

——前面已说过,壮族民歌中(包括二声部),一个歌种可说就是一个带有独特音调的语言格式,它可以套进任何内容,它主要既不是以音乐形象供听者欣赏,也不是与舞蹈相结合成为歌舞艺术,而是人们彼此借唱山歌交流思想感情,以"吟诗"相交谈。

——就壮族二声部而论,还有一个重要的特点,即和音美掩盖了旋律的平淡无华。民歌从单声旋律美到有二声部的和音美,在音乐发展道路上是个了不起的突破!也许正是因为发现了和音美,在一定程度上降低了对旋律的要求。上面列举的几个谱例中,单独唱主要旋律与两个声部结合起来唱是很不一样的。

壮族民歌传统的词在格式上有严格要求,除了押脚韵外,一个重要的艺术特色是"腰脚韵"(或称"腰尾韵")互押。用汉文举一例如下[《集成》(四)第39页]即可了解这种特殊的押韵法:

绿田翻波山起浪,
千里壮乡是歌海。
把歌当船靠本领,
有胆请进海里来。
随你游到哪座山,
歌海无岸尽歌台。
你要对歌就开口,
越过浪头是好才。

这首靖西"下甲山歌"的八句歌词,是根据壮话歌词格式配的,脚韵统一,腰韵随着上句尾字变化,在结构上似乎带有音乐曲式的回旋性原则。

二、音阶、调式、调性、音域

广西壮族二声部的音乐材料中,其基础占绝对优势的仍是五声音阶,多于此的六声音阶与少于此的四声音阶或音列也有一些,七声音阶和三声音列则偶可一见。

二声部一般都有统一的、稳定的调式,它主要表现在段落终止音常为两行旋律线的共同调式主音。可参看例1最后的 a^1 音、例2 的 $^\sharp d^2$ 音、例3 的 c^2 音。

我统计了一下,《集成》(四)壮族部分有94首二声部,其中:徵调式,31首;羽调式,27首;宫调式,20首;商调式,14首;角调式,1首。再看《广西二重唱民歌30首》中的19首壮歌;徵,5首;羽,7首;宫,5首;商,2首;角,无。在这113首各地壮族二声部民歌中:徵调式约占29%,羽调式约占25%,宫调式约占19%,商调式约占13%,角调式约占1%。[①]

显然占优势的调式是徵调式,按递减的顺序:

① 原文即如此,但比例不对,特注。(编者注)

调式：徵—羽—宫—商—角
（最多）　　　　　（最少）

五声徵调式是大量的，但也有四声徵调，如田东"欢了"[《集成》(四)第 34 页]。六声徵调则偶可一见，如桂平《翻身农民爱唱歌》[《集成》(四)第 66 页]。

对于羽调式，例 2 德保"南路山歌"是六声。五声羽调的例子可举环江壮族"七字罗嗨"，[《集成》(四)第 137 页]。

比起五声羽调来，四声羽调似乎更普遍。

四声羽调之例见融水壮族"七字结情歌"[《集成》(四)第 108 页]，注意此例的段落终止落在宫音上，然而从全曲来看并非宫调式。一方面，几乎每一小节、每一拍都强烈突显出二声部建立在羽音小三和弦上；另一方面，始终未出现支持宫调式的上五度音——徵（也未出现宫音的下五度音——清角），因此可以排除宫调式，而是"四声羽调（音列），缺徵，落宫"。

宫调式五声较普遍，六声宫调、七声宫调偶可一见，例 3 是五声宫调。七声宫调的例子见环江壮族"啦了啦"[《集成》(四)第 67 页]。二声部本来只出现了七声音阶中的六个音，但因已含变宫、下徵（清角），应看作"七声宫调缺羽"。① 罗城有一种"啦了啦"的二声部是建立在六声宫调（含变宫而无变徵）上，可参看《集成》(四)第 84 页。

商调式较少见。现再举天等壮族二声部《幸福果实甜如蜜》[《集成》(四)第 131 页]作为四声商调（缺徵）之例。河池"宜茶喂"[《集成》(四)第 5 页]为"F 宫，六声商调（缺变宫）"之例；原记谱作 1=C，有误，见例 4。

例 4

"比　龙"

环江壮族民歌

① 此曲李志曙同志的记谱较详细，含有半变角音[《广西二重唱民歌 30 首》第 14 页]，很有特色。（原文注）

真正的角调式极为罕见,大概是因为角调式缺少支持音——属音(它是不稳定的变宫)。

有时,段落终止音虽落在角上而实非角调,河池"溜溜哈"[《集成》(四)第144页]就是一例,它是"四声宫调(缺羽)落角"。倘认为角调,恰恰缺少支持这个调式的五度音#F;如作G宫调分析,它倒有D音(徵)支持。

例4的调性、调式表现得更复杂一点:

这里可以被视为内部有调性、调式的转移。从各个终止音看:注1处,基本调性、调式终止于主音(♭B宫)。注2处,可以被视为转移到♭E宫—羽调。注3、4、5、6处是同样情况的交替并置。注7处,基本调性再现,但转移到羽调式。注8处,回到基本调性与基本调式(♭B宫),因为二声部和弦不是完整的。

三、二声部的和声音程

广西壮族二声部民歌所使用的和声音程很有限,这是因为两个声部几乎从来没有相距八度以上(连八度也很少见),一般小七度已是最大的距离了。另外,占绝对优势的是五声音阶,半音变化更是罕见现象,故形成的和声音程一般比较单纯。不过有时由于在旋律声部中引用了半升音、半降音,形成了色彩特异的中性音程——介于大音程、小音程之间的和声音程(和声音程,以后也简称"和音",与"三和音""七和音"中"和音"的意义略有不同,"三和音""七和音"以后仍统一称"三和弦""七和弦")。

可再参看一下前面曾经提到过的河池"宜茶喂"[《集成》(四)第5页]。这首F宫、六声商调(缺变宫)的壮族二声部几乎包含了所有经常用到的和音:纯五度、纯四度(还有一个罕见的增四度)、大三度、小三度、大二度。如果另外再加上小七度(例4第4小节中有)、大六度(例4第7小节中有)、小六度(例1第7小节中有)以及小二度(环江"啦了啦"中有)(《广西二重唱民歌30首》第14页第6小节、第7小节)——所有广西壮族二声部的构成材料,一般

都不外乎这十种和音(和声音程)。①

看来,壮族二声部运用这些音程并不是盲目的、随便的。何以见得?

(1)段落终止音最后总是落在同度上,这个同度音之前,则往往出现某种或某些和音,典型情况是置以紧张度最大的大二度(和音紧张度是相对而言的)。许多例子都出现这种现象。

(2)壮族二声部起曲时常是一部先唱,到某一个时候另一声部才进入,形成二声部;这个开始进入的音与原有声部所用的音程,在很多情况下都是纯五度。

(3)壮族二声部总是采用同声重唱或同声独唱——合唱的形式,这岂不是捕捉到了八度之内最有和音效果的和声音程吗?

(4)有些二声部很明显是建立在某个三和弦上,这就不仅仅只有音程观念。例如融水"七字结情歌"[《集成》(四)第108页]的全曲就是建立在羽音小三和弦上。

(5)壮族人民称大二度音程为"碰",可见意识到它的和音紧张度。

壮族二声部使用的十种和音(也可以说是五种音程及其转位),在紧张度上是存在着差别的。壮族民歌手不一定讲得清这一点,但从处理时的区别对待中可以判断出他们是感觉到了这一点的。现在试归纳出和音紧张度于下,见例5。

例5

这可作为我们以后观察壮族二声部构成材料之运用的一个尺度。

就孤立现象来看:无论什么调式,商音下常配羽音(纯四度),角音下常配宫音(大三度)或羽音(纯五度),徵音下常配角音(小三度)或商音(纯四度)。这是条规律。

壮族二声部在使用和音上大致有以下这些情况:

第一,用和音很少,而且只出现小三度,多用五度、四度(只有少数三度、二度),见例6。

例6

"老 少 内"

南丹壮族民歌

① 此段表述与举例不一致,原文如此。(编者注)

第二,多用二度、三度(只有少数四度、五度),前面提到过的河池"比三哎"就是这种。

第三,混用各种音程,这种情况较为普遍,很多例子都是如此。

在和声思维上,壮族二声部表现出的对音程性质的认识,与欧洲音乐的和声观点基本一致。重要的不同之处是:纯四度与纯五度被认为同样协和(不像欧洲音乐在某种情况下视四度为不稳定因素);对大二度的看法与处理有独特之处——这常联系着壮族二声部的风格。以后还要讲到这个问题。另一个重要的不同之处是有时引用了半升音、半降音。

下面着重讲一下这个问题。

李志曙同志在他记录的《广西二重唱民歌30首》中的19首壮族民歌的乐谱中,有时在音符上使用↑或↓作为音率辅助记号。关于↑,该书第2页脚注的说明是"上面有↑记号的音比原来的约高 $\frac{1}{4}$ 音"。关于↓号,第8页脚注是"上面有↓号的音比原来的约低 $\frac{1}{4}$ 音"。

记录者精细地记出了这种差异,引人注意到壮族二声部民歌的一个极为重要的特点,即它与欧洲和声大异其趣。

先看《广西二重唱民歌30首》第2页中的靖西"南路民歌"中宫=C,为四声徵调,含清宫、半清宫,宫音为调式主音上的纯四度,出现过三种音律:C,纯四度;♯C,增四度;↑C,微增四度。本曲即用到了细分的律——半律($\frac{1}{4}$ 音),属装饰性质。

再看该书第8页平果海城壮族"山区歌曲"中宫=♭D,为四声商调。注意倒数第7小节角音上有↓记号,微降 $\frac{1}{4}$ 音,这时两个声部的和声音程就形成介于大二度、小二度之间的"中二度"了。

平果黎明社壮族民歌"了字歌"中宫=♭B,为四声徵调。注意所有的羽音均带↓号,即成为半变羽。由于这一变化,出现几个有特色的和声音程:中三度、中二度和微增四度。

田东思林壮族"了字歌"的情况类似:宫=F,为四声徵调,含变羽音;也出现中三度、微增四度、微增一度等音程。

环江壮族民歌"啦了啦"(又名《燕子为泥飞不息》)中,宫=G,为六声宫调,含半变角,形成下列音程:中三度、中二度、微增四度。

李志曙同志记录民歌时的认真与精细,反映出了壮族二声部中这种极为重要的半律变化。这个特点甚至将来可以成为发展壮族民歌或音乐的一个重要因素。"含有半律 $\frac{1}{4}$ 音变化的五声音阶表",可方便读者参考比较。

四、起曲与另一声部的进入

两个声部以同度(齐唱)起最为普通,但是壮族二声部的起唱也是多种多样的,列举一些有关的片段于下:

两个声部有以五度起的,有以四度起的,也有以三度起的,两个声部以二度同时起没遇见过。两个声部先后进入比较典型。先后进入,由于有单声(独唱或齐唱)与二声部(重唱或合唱进入)的对照,更有效果。这里也表现出了壮族民歌手的审美力与智慧。

一个声部先起,另一个声部随后进入,它们彼此的距离,以及所用的音程是灵活、自由、多种多样的。进入时使用的音程以五度为最普遍,四度、三度、二度次之。以同度进入,只有音量的增加,有跟唱性质,二声部效果不明显。《集成》及本文前面所引的例子可以证实上述各种情形。

五、终止、段落终止、中间终止

终止就是民歌音乐的标点符号。终止是一个停顿点,有了它们才可以划分句读、段落。这也常常是换气的地方。限于篇幅,不再举例,仅就自己对此的研究归纳如下。

构成终止,有这些因素:

(1)落在什么音上?只有调式主音才是真正的稳定点;主音以外的音都是不同程度的非稳定点。

(2)一个孤立的音是没有比较的,终止的音调片段一般由两个或更多互有关联的音组成。

(3)音程也决定稳定程度:与和音相比,同度音是更稳定的。不稳定趋向于稳定,这是构成终止的一般规律。

(4)用以构成终止音的一些音(特别是终止点上的音)位于强弱位置及所占时值长短,也决定终止的强显性或轻微性。

(5)构成终止的这些音在进行中有潜在的和声功能意义,这是终止的内在联系。这一条最重要。

六、二声部交织的各种艺术构思

壮族二声部民歌有时通篇仍是单声(齐唱),仅点缀一二和声音程,见例2。二声与单声的比率也是很灵活的:天峨《妹家门前有条河》[《集成》(四)第1页],和音约占六分之一;邕宁"了啰"[《集成》(四)第135页],和音占五分之一;天峨"欢雅"[《集成》(四)第3页],和音约占四分之一;田东、平果"欢嘹"[《集成》(四)第37页],和音约占三分之一;河池"宜茶喂",和音约占二分之一;等等。和音超过一半长度是较普遍的情况。

二声部采用密集型结合形式,是壮族民歌最有特色的典型做法,见例7。

例7甲见《集成》(四)第54页,为隆安的"欢"。其中出现很多二度、三度音程,是密集型结合的特点。两条旋律有一定的节奏对比,第2小节中,上面声部是正规节奏,下面声部是切分节奏。第3小节第二拍很有意思,这是由于两个声部交换形成的二度反复。

密集型结合是两个声部大致相距二度、三度,要是大致相距五度、四度,则称疏离型结合,这比前者要少一些。例7乙就是一例。此例见《集成》(四)第63页融安的"比"。其中出现六度、五度、四度、三度、二度,占绝对优势的是五度、四度,并有它的平行连续。南丹"老少内"(本文例6)也属于这一类型,可参看。

例7

当然,混合型的结合(即混用各种音程)是最普通的。

两个声部做斜行结合常是局部现象,如例8。

例8甲这个衬词音调的片段选自平果四声徵调的"欢子角"[《集成》(四)第45页]。

其实扶绥的"西"[《集成》(四)第60页]的第二声部基本上是一音到底的,其上则形成各种音程,这当然也属于斜行的例子,而且通篇皆然。

还有两个声部交错、效果奇妙的例子。这两个二声部片段出自大新六声羽调(缺商,含变宫)的"西瓢"[全曲可参看《集成》(四)第125页]。

有时也可发现持续几拍是用某种固定音调花样来和另一声部,见例8丁。

例8

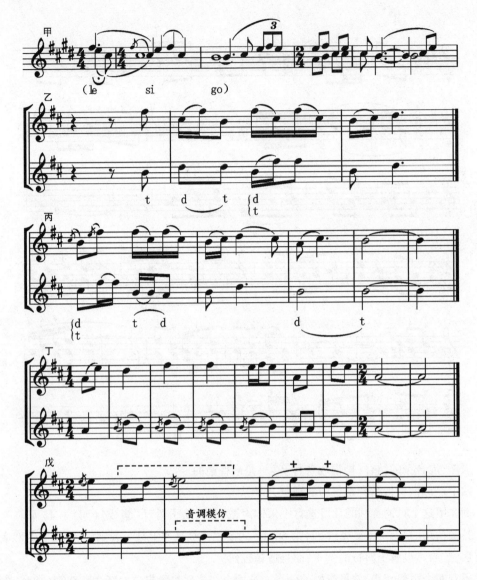

例8丁选自田阳的"欢"[《集成》(四)第93页]。李志曙记录的德保隆桑壮族民歌《人人赞美它》(《广西二重唱民歌30首》第7页)亦为一例。

例8戊中声部结合更为精致一点。此例选自平果"欢流",从中可以看见音调模仿及两声部互为补充的因素;再向前发展,就有可能进入复调音乐的领域了。

最后,举一个全部结合用反行的例子,这更是罕见而珍贵的二声部,见《集成》(四)第138页的鹿寨"唱欢"。这个二声部结合是在以调式主音(羽)为轴心的倒影和声设计之下创作出来的,令人惊异,见例9。

例9

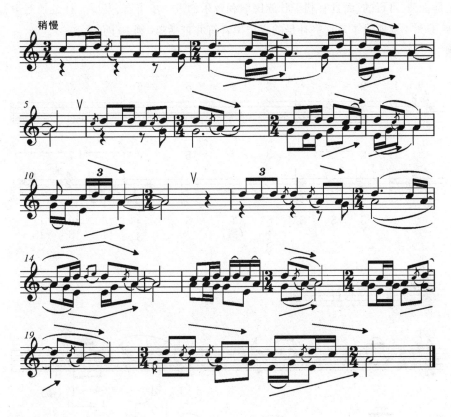

七、徵调式和声

关于各种音阶、调式的壮族二声部的和声问题，我仍将联系前面举过的一些例子试做进一步的分析和阐述。

先回忆例1都安"咿呀嗨"。在该例二声部里出现一些什么和声音程呢？现全部列举于下。为了便于对照说明，加以编号（例10甲）。

换句话说，例10甲中这些音程是这首壮族二声部民歌中实际出现过的和音。而这些和音都是某个和弦的一部分。我们试用本二声部民歌中可以有的音（也就是五声徵调中的音）加以补足，使它完成某种和弦形式。补足的音记黑音符（例10乙）。这就是这首二声部的潜在和声。

例10的和弦及其分析标记说明：T 表示调式主功能和弦，基于它在调式中的分量和中心地位，仅一个"徵"音就足以代表这个和弦。d 表示属功能和弦，由于它的三度音为五声音阶所缺，故为不完整的形式（缺三度音）。S 表示下属功能和弦，可以是完整的三和弦；还可用它的下延和弦 $\underset{\vee}{S}$，以及这个下延和弦的七和弦（例10乙中编号3者，它现在记 S^6；其实亦可记 $\underset{\vee}{S^7}$。）

对于大二度（例10乙中编号6、7），我认为其属于潜在的二重功能和弦，如何判断须观察它的前后文。

这些和弦的大小是根据七声音阶决定的。壮族民歌中，虽然五声音阶占优势，但是六声

音阶、七声音阶也可以被发现,因此我们将完整的七声音阶作为观察和声的基础和标准。我认为这是合理、可行的,而且有利于壮族民歌和音乐的进一步丰富、发展。补足了七声音阶的音,和弦的大小就明确了。这些补足的音记黑音符并带括弧(例10丙)。

例10

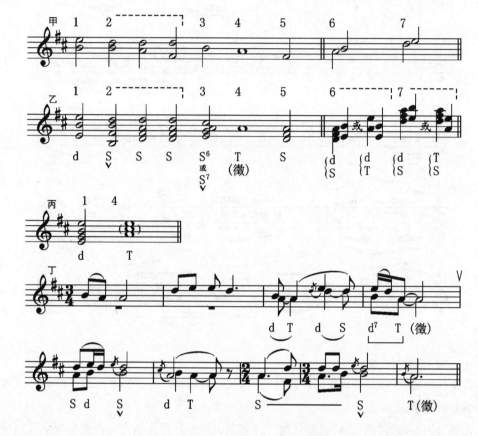

如果我的这些看法都站得住脚,那么都安壮族二声部"咿呀嗨"的和声分析就没有问题了,如例10丁应与例1对照看。为了更明显地看出两声部的关系,可把两行旋律记在一个谱表上。因为标记的和弦一部分是未出现的,所以不必管它是原位还是转位。

《集成》(四)第58页上林壮"欢"是四声徵调,可用同样的方法分析它的和声,见例11。

例11

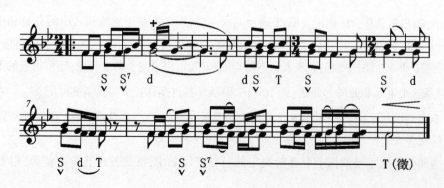

完整的七声音阶徵调式在壮族二声部里很少见,故不赘述。

八、羽调式和声

分析羽调式二声部的潜在和声之前,可以参照前面分析徵调式和声的方法,先给出七声羽调的完整和弦表、二度和音暗示的二重功能和弦、色彩性二度平行等作为分析的根据,见例12。

例12

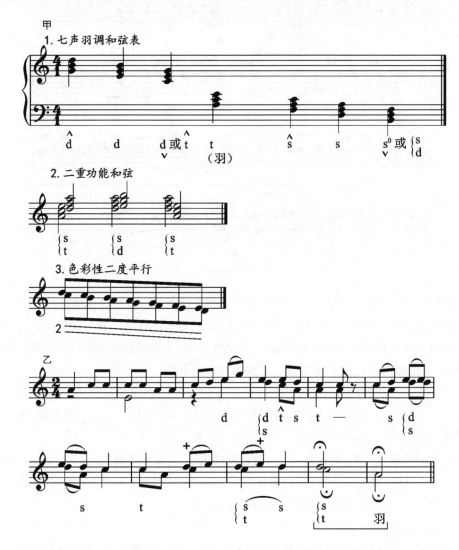

先分析《集成》(四)第137页,环江"七字罗嗨"属五声羽调,见例12乙。

《集成》(四)第108页融水"七字结情歌"的调性属四声羽调缺徵落宫。和声很有意思,见例13甲。

例 13

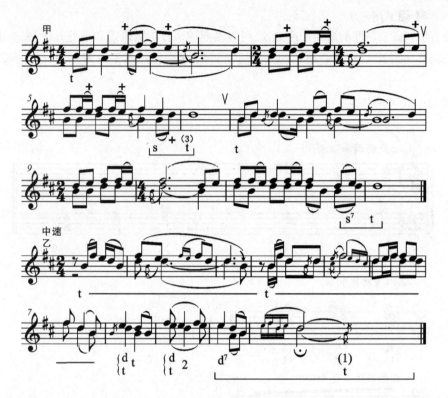

例 13 甲中,如果把许多时值短暂的商音看成和声外音(倚音、经过音或助音),则除了终止处可解释为 S⁷-t 外,整个二声部均建立在 t 上,显然融水壮族人民觉得在羽音上按三度叠置构成的这个小三和弦美、动听,感到满意。有趣的是,巴洛克时期欧洲乐坛影响最大的德国作曲家 J. S. 巴赫构思宏伟的"弥撒曲",它的中心和弦也是这个 t！

另举一首也是四声羽调缺徵落宫的例子,它是隆安的"西"[《集成》(四)第 99 页],分析见例 13 乙。这个二声部的全曲也建立在羽音三和弦上,不过多用了一点二度和音,也许壮族色彩更浓一些。

在羽调二声部分析上,最后举一个六声音阶的例子,它是天等的"西论"[《集成》(四)第 129 页],分析见例 13 丙。这个六声羽调含变宫,缺商,虽然出现了不少单声情况(全曲 36 拍,有 25 拍是单声——同度齐唱),和声仍然表现得很清楚。

九、宫调式和声

七声宫调与西洋音乐中的自然大音阶有相似之处,但可以看出,由于运用了许多二度和音(大二度、小二度都有),壮族二声部在和声风格上仍自有特色,如带有微升音、微降音时,特色尤为显著。

十、商调式、角调式和声

商调式壮族二声部和声的标准(例 14 甲中的 1、2、3):

例 14 乙为五声商调(缺徵),来自天等"西表"[《集成》(四)第 139 页]。

再如天等《幸福果实甜如蜜》,也是五声商调(缺徵),见例 14 丙。其第 3 小节也许可以看作暂转宫调终止。

例 14

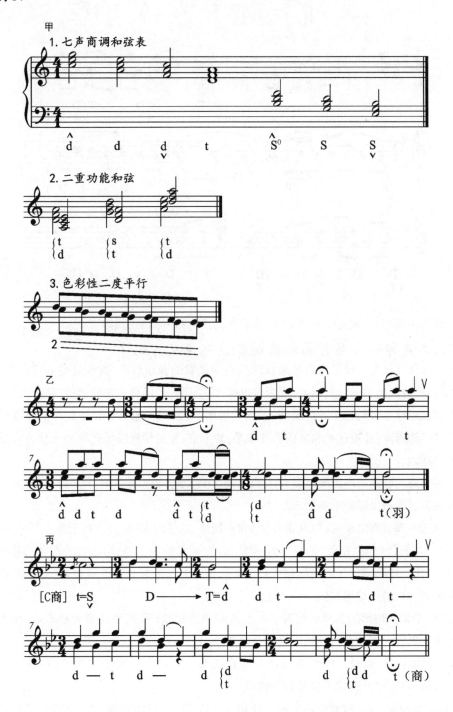

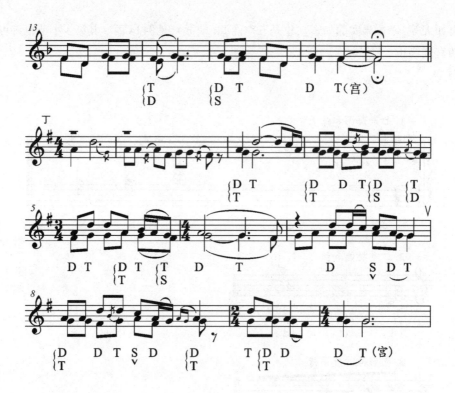

壮族二声部中,角调式极为罕见,因为它的调式与和声都不稳定。

九、二声部和音与它相联系的潜在和声及其规律

本文的研究任务是根据广西各地壮族二声部民歌的音乐现象,推断这些和音及其进行、连接如何被选择、确定、运用、创造,成为口口相授、一代一代保存下来的活的"传统"。

本文试对这些现象初步进行全面、系统的说明。目的是:加深对壮族二声部民歌的和音与潜在和声的理解;窥视这些和音的内部联系;为丰富、发展壮族民歌艺术乃至壮族音乐提供和声理论基础。

浩如烟海的壮族二声部既是创作实践也是歌唱实践,经验是非常丰富的;这篇论文则根据理性认识试图做出理论上的初步总结。

壮族二声部表现出来的(以及潜在的)和声规律,总括起来说,是下列七条:

(1)一切和音(和声音程)受统一的调性、音阶、调式约束,它们均被视为潜在的某和弦的一部分。调性、音阶、调式(或简称调式)的称呼,如例1规定为D宫五声徵调,例2规定为♯F宫六声羽调(含变宫,缺徵)等。

(2)每个调式内部的和声一般有三个基本的功能和弦(和弦形式则大小不一,功能性也比较松散);其他一切和弦可分属于这三个功能。

基本功能包括:徵调式和声(T-d-S)、羽调式和声(t-d-S)、宫调式和声(T-D-S)、商调式和声(t-d-s)。每种调式的情况都不相同。

(3)一般地说,属功能和弦与下属功能和弦总是趋向于主功能和弦的,这在段落终止上表现得最明显。不过,属功能和弦也可先通过下属功能和弦;或反之,下属功能和弦先通过属功

能和弦,再进入主功能和弦,见例15。

例15

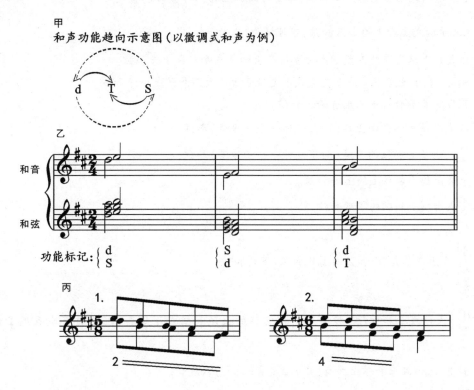

（4）二重功能和音是壮族二声部带有特色的和弦,它们有若干形式,如D宫徵调式(例15乙)。

（5）二度到同度的终止,为壮族二声部独特的终止进行。

（6）对于时值短暂的连续二度(其间常插有小三度),可以不管它们的功能,而将其看作色彩性密集平行(例15丙-1)。同理,条件相同的连续四度(常插有五度)也可以看作色彩性疏离平行(例15丙-2)。

（7）有时出现的半升音、半降音,形成带中三度的和弦(以及多种多样的中性或微增、微减音程),最具特色与发展前途。

附录1　和声分析标记

本文对壮族二声部民歌的和声现象(包括潜在和声)所用的分析标记,基本上是借用德国上一世纪音乐著作家和评论家李曼(Hugo Riemann)创制的功能和声标记,而不再另搞一套符号。当然,壮族民歌的和声语言尚处在自然形态阶段,并不具有如欧洲传统大小调体系和声那样强烈的功能性,各音趋向远为松散;我们不过是借用它们的主要符号(如以T或t表示在调式主音上建立起来的和弦,以D或d和S或s分别表示在调式"上支持音"和"下支持音"上建立起来的和弦),并做了许多适合于我们目前分析工作的相应变动。现在把本文用过的符

号和分析标记全部列举于下,并做必要的说明。

T 表示调式主音上的大三和弦,必要时加记主音,如 $\overset{T}{(徵)}$ 或 $\overset{T}{(宫)}$。

t 表示调式主音上的小三和弦,亦可记为 $\overset{t}{(羽)}$、$\overset{t}{(商)}$ 或 $\overset{t}{(角)}$。

D 或 d 表示主音纯五度调式上支持音上的大三和弦或小三和弦。

S 或 s 表示主音下面纯五度调式下支持音上的大三和弦或小三和弦。

T、D、S 表示含有中三度音的三和弦。

\hat{D} 表示属大和弦的上延(向上延伸一个三度音)和弦。

\check{D} 表示属大和弦的下延(向下延伸一个三度音)和弦。

\hat{d} 表示属小和弦上的上延和弦。

\check{d} 表示属小和弦的下延和弦。

$\left.\begin{array}{c}\hat{S}\\\check{S}\\\hat{s}\\\check{s}\end{array}\right\}$ 表示下属大、小和弦的上延和弦、下延和弦。

$\left.\begin{array}{c}d^0\\s^0\end{array}\right\}$ 表示减三和弦(一般不用);但它们的上延和弦或下延和弦(不再有减五度了)却无妨。

d^7、S^6 表示在三和弦上加有(小)七度音或(大)六度音。

$\left.\begin{array}{c}s\\d\end{array}\right\}$ 或 $\left.\begin{array}{c}d\\t\end{array}\right\}$ 等表示二重功能和弦。

s=d 表示双关功能和弦,调性、调式转移时常可见。

$\underset{\smile}{d\quad T}$ 等表示主和弦中的主音在前面属和弦中预现,实为 $\underset{T\ T}{\overset{d\ T}{\frown}}$,简记为 $\underset{\smile}{d\ T}$。为壮族二声部终止的典型现象。

C 宫、D 宫等表示调性。

音程标记:音符上所记阿拉伯数字,表示和声音程的度数。其前倘带有负号(-),表示纵向结合的二声部交错。

.. 指音程或和弦。

+ 表示和声外音(非和弦音)。

2 ═══ 或 4 ═══ 表示一列色彩性二度平行(可包含三度)或四度平行(可包含五度)。

(原载《音乐研究》1986 年第 3 期,第 95—112 页;后收录《音乐学文集》,杨秀昭主编,接力出版社 1999 年出版,第 67—90 页)

《应用对位法》编译者序

本书根据柏西·该丘斯的《应用对位法》第二部分译出。该书共分为五个部分：第一部分，二声部复调音乐的基本原则；第二部分，创意曲形式；第三部分，合唱曲加工法；第四部分，赋格；第五部分，卡农。各部分均有相对独立性。目前全面论述创意曲这方面的书籍、资料似尚少见，特译出供教学或自学复调音乐及弹奏复调音乐作品者参考。

当然，读这样的书是需要有一定的预备知识和写作技能的。诚如著者在原序里所说："实际教学经验使我确信，对位写作练习的准备工作没有比掌握我在《作曲的素材》（或同等详尽的论著）中的和声课程，以及在《曲式学》中研究的课程更为重要了。这些课程中，特别是和声学，必须学得极为透彻……"目前把创意曲作为一个独立部分来研究，还必须受过一点严格对位与自由对位写作的训练。

出生于美国的德籍音乐理论家该丘斯（1853—1943），我国音乐界对其并不陌生，缪天瑞同志曾以多年努力系统翻译介绍了他的很多著述，颇具影响。若干年前，天瑞同志曾告诉我，他因羁于杂物，希望我把这本《应用对位法》继续译出来，并将他所藏原本及部分译稿寄给我。我当时做了一些翻译此书的准备工作，可惜这一切均毁于"文革"。我现在是另找原书，重新编译的。

关于学习《应用对位法》的重要参考乐曲，原序末列有一书目，兹照抄于下：

巴赫：《平均律钢琴曲集》，卷Ⅰ*与卷Ⅱ*；二声部及三声部《创意曲》*；《管风琴作品》（彼得斯版本全集）卷Ⅱ、Ⅲ、Ⅳ、Ⅴ及Ⅵ。

门德尔松：《钢琴曲》作品35及作品7；《管风琴曲》作品37及作品65。

除此之外，还时常会参考到——巴赫的《赋格的艺术》《法国组曲》*《古组曲》*及其他古钢琴作品，亨德尔的《古钢琴组曲》，克连格尔①的《48首卡农与赋格》，以及亨德尔、门德尔松、巴赫、贝多芬、勃拉姆斯等人的神剧与同类合唱曲。

星号（*）为编译者所加，指学习创意曲这一部分必备的参考乐曲。

建议读者在阅读本书正文之前，先翻阅一下编译者加的"附录"（J.S.巴赫二声部创意曲形式分析二例），大概对一首创意曲的内容与形式的概貌先有个初步了解——感性认识，再进而研究它的各种细节，这样或许较好。

这个编译本，根据内容遇到的情况对原文（主要涉及参照的章节与谱例）做了增删或改

① 今译"克伦格尔"。克伦格尔·奥古斯特·亚历山大（1783—1852），德国作曲家，为克列门蒂的学生。1816年任德累斯顿宫廷管风琴师。作品包括两部钢琴协奏曲和一些钢琴作品。但他主要因《包括全部大小调的卡农曲和赋格曲》而被人们熟知，此书于1854年由莫里茨·豪普特曼出版时，作者已去世。（编者注，资料来源：《外国音乐辞典》，上海音乐学院音乐研究所汪启璋、顾连理、吴佩华编译，钱仁康校订，上海：上海音乐出版社，1988年，第409页）

动。译文及编译内容若存在不妥之处,希望读者指正。

<div align="right">1984年5月,于南宁</div>

[《应用对位法》(上卷·创意曲),柏西·该丘斯著,陆华柏编译,人民音乐出版社1986年出版]

1987年

试论音乐师范专业在音乐教学上突出"师范"特点的问题
——关于音乐师范专业教学改革的一些设想

"音乐师范专业"指音乐院校、艺术院校(或系科)的音乐师范专业和高等师范院校的音乐系或艺术系(音乐专业)——总之,指的是培养中学、中等师范音乐师资的专业。

在音乐教学上,它与演唱、演奏、作曲专业应有所不同;不但是开设的课程有所不同,即便是同一课程,在内容的侧重、繁简上,在教学的方式、方法上,也应有所不同。这种不同,是培养方向的不同所决定的。都是培养专门人才,音乐师范专业是培养中学、中等师范(含幼师)音乐教师——音乐教育家的后备人才;演唱、演奏、作曲专业分别是培养独唱演员——歌唱家后备人才,某一乐器的演奏者——演奏家后备人才,音乐创作干部——作曲家后备人才。正如歌唱家、演奏家、作曲家未必是合格的、好的中小学音乐教师(在日本,非音乐师范专业毕业生要另外接受过"师范"训练,才能当音乐教师),音乐教育家也不需要同时又是歌唱家、演奏家或作曲家。总之,培养的都是"专家"后备人才,发展方向不同而已。正是发展方向不同,规定了它们的课程开设与教学方式方法也应有所不同。

音乐师范专业与演唱、演奏、作曲专业的关系是怎样的呢?前者是与音乐教育的普及工作相联系的(只有提高了小学、中学的音乐教育质量,整个社会的音乐活动热情与欣赏能力才会得到普及和提高;高等院校音乐师范专业负有培养中等师范音乐师资的任务,间接影响小学音乐教育质量);后者是与音乐教育的提高工作相联系的(培养演唱、演奏、作曲人才,包括尖子人才)。二者的关系是:没有全社会音乐教育的普及,出现音乐尖子人才是没有基础、没有保证的。尖子人才唱得再好,演奏得再精彩,缺少"知音"听众,也只好徒唤奈何!另一方面,倘缺乏优秀、杰出的歌唱家、演奏家、作曲家,音乐活动长期停留在低水平上,整个社会的音乐空气也就难免冷漠沉寂,也不利于音乐活动的普及。因此,社会主义音乐艺术的繁荣,首先要重视普及工作(办好音乐师范专业是关键性的环节之一),同时也要重视提高工作(办好演唱、演奏、作曲专业)。这也就是毛泽东同志说的在普及基础上的提高与在提高指导下的普及。

有人把我上述的意见做了歪曲,说我说"演唱、演奏、作曲专业是培养专家的,音乐师范专业是培养听众的"!似乎我是轻视、贬低音乐师范专业的。这是很大的误会!我自己于三十年代毕业于私立武昌艺专"艺术师范科",五十年代在华中师范学院音乐系当系主任,我为什么要自己看不起自己呢?其实恰恰相反,我一向是重视音乐师范专业的,因为我很清楚,它与音乐教育的普及工作相联系:没有普及的提高是畸形发展,很难站得住脚。

解放后,我觉得相当长时期我们在这方面的工作是有点脱节的。不能说没有提高,培养

的歌唱家、提琴家、钢琴家、作曲家时常在国际比赛中获奖,有的还名列前茅,为国增光;然而,当他们胜利归来,在国内做汇报演出时,往往"知音"听众寥寥无几!也不能说没有普及,甚至可以说做了大量的普及工作,然而总是在低水平上进行。例如搞了几十年,连世界上通用的五线谱在我们中小学都还没有普及呢!症结就在,提高没有在普及的基础上提高,普及没有在提高的指导下普及。

我国体育工作抓得好,对普及与提高的关系处理得好。音乐艺术,就其技术性、技巧性强方面而言,与体育一样,甚或过之,如果能像体育那样抓,局面就会大大改观。

上面算是一些闲话,言归正传。音乐师范专业在课程设置上应加开教育学、心理学、教学法等,这是没有问题的。我的看法着重于在音乐教学上如何切合实际,更好地服从于培养中学和中师音乐师资的任务和目的。

在教学思想上我一向不赞成"满堂灌"及"抱着"学生走,我主张启发学生学习的主动性和积极性,引导学生增强自我吸收知识的兴趣、能力与养成习惯,正如俗话说的"师傅引进门,修行靠各人"。这样,必修课程不必塞得满满的,真正做到少而精。在音乐方面,四年只列五门课即声乐(唱歌)、钢琴、乐理、和声学和曲式学,辅之以三种选修课程,即入门选科、一般选科和特别选科。还可举行一些讲座。要求学生除掌握必要的技巧练习(练唱、练琴、做和声习题,这需要相当多的时间)外,充分利用图书馆、资料室,在教师的关注和指导之下独立钻研。

那么音乐师范专业在音乐教学上(具体说主要就是在上述五门必修课上)应具有什么样的特点呢?试分述于下:

(1)声乐(唱歌)——音乐师范专业开的声乐课与声乐(演唱)专业或歌剧表演专业等以培养独唱人才为目的开的主科是不同的,它也许称为"唱歌课"较适合,更确切的是"唱歌法"。这是一门重要的必修课,它的任务不单是培养作为音乐教师必须具备的范唱(唱得准确、优美)能力,还要培养善于"教"唱歌的能力,要会听辨学生各种错误的发声,并懂得如何纠正。声乐(唱歌)开四年,教学内容、形式大致可这样划分:第一学年,个别上课,着重于发声的基本训练,多唱些练声曲;第二学年,小组(3~5人)上课,培养学生互相听辨发声正误的能力,结合唱些一般歌曲和民歌;第三学年,上大课,唱歌,注意发声、咬字、情绪表达、风格掌握的综合表现,同时可结合唱些视唱练习曲;第四学年,上大课,续前,增加重唱、合唱与合唱指挥常识。声乐课(唱歌法)应被视为音乐师范专业的三大基本功之一。

(2)钢琴——也列为音乐师范专业的重要必修课。然而,它与钢琴演奏专业的主科在教学上应有很大的不同。不待言,后者是以培养钢琴演奏家为目的的。音乐师范专业的钢琴课,则是提供一种音乐实践的手段,使学生对音乐的各种因素,即音律高低、音域、音区、音阶、调性、音程、强弱、快慢、节拍、节奏、旋律、和声织体、对位、曲式等,都可以通过钢琴的学习直接获得感性认识,并可反复实践,使这些认识巩固和深化。在这个意义上说,它似乎是乐理知识的"实验室"。钢琴教学的次要目的是:为学生的唱歌弹伴奏;演奏钢琴曲和指导青少年学钢琴;熟习键盘系统,有助于弹奏脚踏风琴、手风琴、电子琴等。钢琴课是音乐师范专业的又一基本功,开四年,可实行个别教学或小组教学。

(3)乐理——乐理课在演唱、演奏、作曲专业,一般只是作为"基本乐科"的组成部分,它

的任务在于理解视唱读谱时所遇到的各种记谱符号,以及调与调号、音阶、音程、和弦等基本知识。对于音乐师范专业,乐理课的内容应更为详尽、全面。因为它是作为中小学音乐教师应具备的最基本的音乐理论知识,对于课程内涉及的许多问题不但要知其然,还要知其所以然。其内容甚至还要包括一点历史沿革、中外异同。例如讲到乐谱,在以五线谱(简谱可与之相比较)为重点内容的同时,要知道我国古琴谱、工尺谱等记谱法,也要知道一点五线谱作为记谱体系的大略发展情况,包括记谱的现代趋势。又例如讲高音谱号(G 谱号,Sol 二线谱号),除了知道它的意义和正确写法、用法之外,还要知道一点它的来源,即为什么这样写,甚至还可附带知道法国过去曾把它记在谱表的第一线上,用于记载小提琴音乐。当然重点内容仍须突出,每一课题也不宜搞得太烦琐。为什么如此呢？要知道中小学音乐教师不但要自己懂,还要向思想活跃的儿童、青少年讲解这些内容,有时不得不回答他们寻根究底的盘问。乐理在演唱、演奏、作曲专业,一般开半年;音乐师范专业也许应开一年(第一学年)。

(4)和声学——和声学常被认为是理解音乐的"文法"。音乐师范专业开的和声学,既不完全同于作曲专业所开的同一课程,也不同于演唱、演奏专业作为副科开的和声学。我认为音乐师范专业开的和声学,应把传统和声教本中调内和声(三和弦、七和弦),以及近关系调转调以前部分学深学透。什么叫学深学透？要做到"五到":眼到(审视谱例)、耳到(审听和声音响)、笔到(做练习题——特别重要)、手到(弹奏和声)、心到(用"心耳"想象和声效果)。在教学过程中反复实践这"五到"是很有益处的。中小学音乐教学中最有用的也就是这个基础部分。教本中的其余部分,为了学科的完整性,也要学,但不必这么下劲,每个问题做几条练习,懂得就可以过去了。事实上,有了调内和声的坚实基础,更复杂的部分是不难理解的,甚至将来自学都是可以的。对于现代和声的一些新技法,也要"走马观花"地知道一点。音乐师范专业开设和声课的目的,主要是帮助理解音乐,其次才是编写合唱曲、伴奏谱或创作多声部器乐曲。对位法(复调音乐写作)不必另开,可以放在和声课的最后一学期学一点。我认为和声学是音乐师范专业的第三基本功,值得花大力气学深学透,可终身受用。和声学可开两年(第二、三学年)。

(5)曲式学——情况近似和声学。在音乐师范专业,它主要是作为理解、分析音乐节奏和结构规律的学科。着重学透复三部曲式以前的部分,对于更复杂的回旋曲式、奏鸣曲式等,可以"下马观花",求其懂得就行了。曲式学开一年,第四学年开,并可与音乐欣赏结合开。

我把声乐(唱歌)、钢琴、和声视为音乐师范专业的三大基本功。唱歌是中小学音乐课的主要活动内容。多弹钢琴可以积累对音乐的感性认识,学习和声学可以积累对音乐的理性认识(学习曲式也必须先懂和声),这三者是互相联系的。这些基本功练好了,作为音乐教师,以后将可发现终身受用。

选科分为三种。

1. 入门选科

这个名词是我创用的。关于钢琴以外的其他乐器,作为音乐教师,不懂不行;件件学到精通也不可能,哪有那么多时间与精力！因此,这些乐器可开选科,各学 2~3 个月,学生能知道该乐器的演奏性能、基本指法,会奏几条音阶和简单旋律就行了,故称为"入门选科"。

民族乐器中以二胡为重点的各种拉弦乐器、以琵琶为重点的各种弹弦乐器、以竹笛为重点的各种吹管乐器、扬琴、锣鼓响器均可列为入门选科。

西洋管弦乐器中以小提琴为重点的各种弓弦乐器、以单簧管为重点的各种木管乐器(以单簧管为重点,取其吹奏灵活、音域宽广并有超吹发十二度泛音的特点)、以小号为重点的铜管乐器、定音鼓等打击乐器也可列为入门选科。

当然,能开出多少门这样的选科,要根据一个学校的师资条件而定;此外,若学生对某乐器已有"入门"知识,就不必再选修它了。

2. 一般选科

我觉得中国音乐史、西洋音乐史、民族民间音乐概论、音乐美学等都可列为选科,愿意学的就选;此外,选科中还可开文学名著选读、美术、舞蹈……

3. 特别选科

一个合格的音乐教师,同时擅长于艺术歌曲与歌剧咏叹调的独唱,或者又擅长弹奏肖邦、李斯特的钢琴曲,或者又擅长于写作大合唱、交响乐……这有什么不好呢?我看更受学生欢迎。但是,就师范音乐专业而论,其首先还是要求学生做一个合格的音乐教师,这一点应十分明确。

人的才能总是有差异的。为了不埋没音乐师范专业学生中在独唱、独奏、作曲、指挥方面具有特别才能的人,可设一种"特别选科"。

基于上述思想,五十年代我在华中师范学院音乐系任系主任时,曾大胆提出:学生在全面发展的基础上,容许有重点。重点就是或为声乐,或为钢琴,或为民乐,或为某一管弦乐器,或为作曲与作曲理论。后来的实践证明这样做的效果是好的,大多数学生被分配到湖北省和中南各省当中学、中师、幼师音乐教师,没有不合格的情况,往往还是本学科的骨干教师。但也有一部分毕业生由于工作需要或其他原因没有被分配到教学岗位,而是在文艺团体担任独唱演员、中央乐团合唱团团员、高等院校音乐系科的声乐教师、钢琴教师、民乐教师、作曲及作曲理论教师,还有文艺团体的音乐创作干部、音乐编辑等。他们因为有了"重点"的基础,经过自己的努力,不但能胜任这些工作,而且不少人做出了出色的成绩。至少有三人还晋升为副教授了。如果当时硬搞一刀切,压制学生的特别才能,动辄以"偏科论"压制,学生毕业后一旦被分配干了不完全对口的音乐工作,就会干不了或困难很大。

我现在正式提出在音乐师范专业开"特别选科"的设想,其做法是:

(1)学生入学时,根据本人过去已学过某一学科(声乐、钢琴、作曲等),确已具有一定基础,或本人特别爱好某一学科,并自认具有学习的条件和精力,均可向系主任提出申请,经有关教研室(组)考核通过,便取得了加修"特别选科"的资格。"特别选科"限于一门,基本上按照音乐院校系科作为主科的该学科要求上课。学生也可以不申报"特别选科"。

(2)有一个限制条件:参加了"特别选科"的学生,如果在其他必修课程学期考试成绩中有一门不及格,从下学期起即被停止其"特别选科"的继续学习。

可开讲座。例如对于国外广为推行的"奥尔夫体系""综合音乐感"教学法等现代音乐教学理论,以及有关音乐或文学、艺术的当前重大问题或新信息,均可以讲座形式向学生介绍。

总括以上所述,关于音乐师范专业在音乐教学上突出"师范"特点的问题,我的基本构想是"五三一"(5 3 1,主三和弦,好记)。

"五"——五门必修课:声乐(唱歌)、钢琴、乐理、和声学、曲式学(作品分析)。

"三"——三大基本功:声乐、钢琴、和声。还指辅之以三种选科,即"入门选科""一般选科""特别选科"。

"一"——加上讲座。

我设想的音乐师范专业学生(作为未来的中学、中师、幼师音乐教师)在音乐方面的知识技能结构应该大致如此。并且各门学科都还存在着学生将来参加工作后继续自学和提高的余地。

这种调整、改革不是容易的事。音乐院校的专业教师(哪怕他已是声乐家、演奏家、作曲家),不经过重编教材和充分备课,是教不好音乐师范专业的同一名称的必修课的!

[原载《艺术探索》(广西艺术学院学报)1987年第1期,第88—92页]

在欢迎贺绿汀同志会上的致词①

[作者按] 上海音乐学院名誉院长、中国文联副主席、全国政协常委和国际音乐理事会名誉会员,国内外著名作曲家贺绿汀同志,应我区人民政府韦纯束主席邀请,于1986年5月14日至19日曾莅临南宁小住。我院师生在15日上午热烈欢迎贺老来院参观和指导工作。当晚,自治区领导同志韦纯束、金宝生陪同贺老来我院聆听学生管弦乐队演奏,贺老对学生多所鼓励。在欢迎贺老的会上,曾由甘宗容院长、陆华柏教授联合做了题为"祝愿贺老健康长寿"的发言代欢迎词,现予刊载。

国内外素负盛名的作曲家贺绿汀同志,不久前,作为王震同志的客人,偕同夫人姜瑞芝同志在湛江志满农垦干部疗养院做短期休养。随行的尚有两位助手,戴鹏海同志和吴毓芳同志正在为贺老整理即将出版的曲稿、文集。

我们特邀请贺老夫妇,趁返沪回程之便,先来我区小住一段时期。我们知道,贺老对广西民歌是很喜爱的,他常提到《刘三姐》;他也很关心我区各少数民族音乐的发展情况;同时对我区学校音乐教育工作也很重视。上海音乐学院多年来以各种方式为我们广西培养出了不少音乐人才,并多次派出教学人员和分配毕业生前来支援我区音乐教育事业,这都是与他的直接支持分不开的。我们欢迎贺老来广西看看,对各方面工作多做指导。

贺老生于二十世纪初的1903年,今年八十三岁高寿了。陆华柏比他小十一岁,也已年过古稀,还是贺老三十年代初在武昌艺专教书时的学生呢——可算是他的第一代学生。半个世纪之后,我们能在广西壮族自治区的首府南宁执以弟子之礼接待老师,自然是很高兴的。祝愿老师健康长寿,为我国"四化"建设做出更多贡献。

贺老是1926年加入中国共产党的老党员、老同志,党龄有六十年了!他在党的领导下以毕生精力从事革命活动、音乐活动和音乐教育活动。

十七、十八世纪,欧洲巴洛克音乐晚期,德国出了一位杰出的音乐大师,名叫约翰·巴赫,此公对近代欧洲音乐的发展具有深远影响。"巴赫",德文本义为"小溪",人们说:巴赫不是小溪,是海洋!贺绿汀,"绿汀"就是绿色小洲的意思,我们说:绿汀也不是小洲,是沃野千里的大地!

贺老的可贵之处,我们认为首先不是他的音乐艺术,而是他的革命品格。他的艺术与人品统一,成为一位始终与时代共呼吸、与人民同命运的作曲家。这一点最值得我们学习。

贺老在年轻时就是个有很高觉悟的知识分子。他是1926年10月加入中国共产党的,那时才二十多岁,在湖南邵阳县立中学当音乐教师,还代理过邵阳总工会的宣传部部长,也参加

① 此文为陆华柏与广西艺术学院院长、陆华柏夫人甘宗容教授共同署名,陆华柏为第二作者。(编者注)

过著名的湖南农民运动。

长沙马日事变之后,他奔赴广东参加广州起义;广州起义失败了,他又奔赴海丰,在彭湃领导的东江特委宣传部工作。他于1928年创作的《暴动歌》当时即在海丰、陆丰一带流传,可见贺绿汀同志的音乐创作活动一开始就是与时代共呼吸、与人民同命运的。

这一年,他在南京被国民党反动派逮捕入狱,关了两年,到1930年才从苏州刑满释放,出狱后到上海当小学教员。1931年考入上海国立音专,师从黄自学作曲,从查哈罗夫、阿萨科夫学钢琴——贺老这才正式系统地接受专业音乐教育。

1934年有个外国作曲家亚历山大·齐尔品举办"征求有中国风味之钢琴曲"的活动,贺绿汀的《牧童短笛》和《摇篮曲》获得头奖和名誉二等奖,他从此"出名"。这件事现在的青年同志们可能不太清楚,我们多说几句。齐尔品(A. Tcherepnin)是个美籍俄罗斯作曲家,他征求"有中国风味之钢琴曲"的启事登在当时出版的《音乐杂志》第三期上,规定以匿名方式(即作者自行将姓名密封)投稿;1934年11月9日,由齐尔品本人,并聘请黄自、萧友梅、查哈罗夫、阿萨科夫等共五人进行评审,结果评选出头奖一名,即为贺绿汀的《牧童短笛》,尚有二奖四名(俞便民的《c小调变奏曲》、老志诚的《牧童之乐》、陈田鹤的《前奏曲》和江定仙的《摇篮曲》);另有名誉二等奖一名,亦为贺绿汀的《摇篮曲》。头等奖奖金为银圆100元,二等奖四个共分100元。这在当时是引起全国音乐界注目的一件事。

贺老"出名"后,商务印书馆才接受出版他翻译的英国音乐理论家普劳特所著的《和声学理论与实用》一书。

贺老此后进入上海电影界,加入歌曲作者协会,为左翼进步电影《风云儿女》《十字街头》《马路天使》等写音乐;还写了不少电影插曲,其中最为流传的有《春天里》《天涯歌女》等。

1937年7月7日卢沟桥事变爆发,日本帝国主义发动了全面的侵华战争,"八一三"又开始进攻上海,贺老遂参加了上海救亡演剧一队,赴武汉、开封、郑州、洛阳、西安等地做抗日宣传演出;同年11月又经潼关过黄河到了晋西南临汾城西八路军办事处。这期间贺老创作了《游击队歌》《上战场》《日本兄弟》(内容为策动反战)等,第二年年初《游击队歌》在洪洞县高庄八路军将领会议上演唱,受到欢迎,很快就在各抗日部队中和前后方流传,而且成为抗战时期最流行的合唱歌曲之一。

1938年贺老去重庆,在中国电影制片厂搞作曲工作,以后又在陶行知创办的育才学校担任音乐组主任。这期间他创作了合唱曲《垦春泥》、《胜利进行曲》(之二),独唱曲《嘉陵江上》等。后者是贺老长期流传不衰的一首重要独唱作品。

1941年他加入新四军,这期间写了合唱曲《新世纪的前奏》。1943年贺老到了延安,筹建了"中央管弦乐团",这是解放区和新中国管弦乐团之始。

解放战争期间,贺老又执教于华北大学,写了管弦乐小品《森吉德玛》《晚会》等。

解放后,贺老一直担任上海音乐学院院长,把主要精力放在培养人才方面,然仍坚持创作,写了《人民领袖万万岁》《英雄的五月》《工农兵歌唱"七一"》《牧歌》《快乐的百灵鸟》《党的恩情长》《绣出山河一片春》《十三陵水库》《上海第三次武装起义》等各类声乐作品,以及《上饶集中营》《宋景诗》《曙光》等片的电影音乐。

贺老半个多世纪的音乐创作活动，从大革命时期起，历经土地革命时期、抗日战争时期、解放战争时期和解放以后，不仅对各个时期的重大政治动向、革命斗争的风风雨雨、人民生活的苦难与欢乐……均有所反映，而且他的作品首先就是服务于那些严肃的政治内容的；给予人们的深刻印象是这位已经奋斗了六十个春秋的作曲家始终与时代共呼吸、与人民同命运。

贺老是党员作曲家，我们觉得，他从来没有忘记自己首先是个真正的共产党员！他对马克思列宁主义、毛泽东思想的信仰是非常坚定的，他的党性很强，原则立场毫不含糊，敢于坚持真理，不屈从于任何邪恶势力。在十年浩劫的历史曲折时期，贺老与"四人帮"的斗争，不屈不挠，"横眉冷对"，表现得最为突出。他由于"得罪"过姚文元、张春桥，被列为重点批斗对象，精神、肉体备受折磨！为站稳一个真正共产党员的立场，他付出了多么沉重的代价呵！老同志经受住了这场严峻考验，显示出了一个真正共产党员的崇高品格，在这个特殊历史关头，我们看到的不仅是一位正直的作曲家、艺术家，更是一位真正的共产党员！这一点弥足珍贵，深深值得我们向贺老学习。

贺老的音乐创作有个明显特点是带有浓厚的泥土气息。《牧童短笛》以"中国风味"获得首奖，也正是带有这种泥土气息，它与我国民歌《小放牛》的音调、江南丝竹的音调显然有联系；又如《垦春泥》的旋律，就很容易使人联想到湖南花鼓戏腔。他的很多流传广远的歌曲，如《春天里》《天涯歌女》等，有时几乎使人分不清是原始民歌还是创作，这正表明这些旋律具有浓厚的泥土气息，与人民音乐语言息息相通。总的看，贺老创作的音乐形象，除了革命激情外，常有流畅、优美、活泼、乐天性质，这也是我国民歌、民间音乐的一般特性。贺老的音乐，在探索的道路上，有一种易解性原则在起作用，这往往是它能够广为流传的一个重要因素。创作的可贵之处在于创新，这是件很不容易的事。创新，不变不行；变得太远了，完全超越了人们的欣赏习惯也不行。这对我们每个搞音乐创作的人来说都是要煞费斟酌的。画家吴作人曾说任何创新或变都必须有两条：一个是变得有道理，再一个是能够被人理解。这话不错，作曲也完全如此。《牧童短笛》是用欧洲乐器钢琴演奏的，而从欧洲钢琴艺术的观点看，"Buffalo Boy's Flute"（此曲当年在欧洲出版时的名称）与他们的传统音乐却大异其趣；而从我们的音乐观点看，在钢琴曲写作上的"中国风味""泥土气息"或"洋为中用"，都是"创新"，都得"变"——也就是需要探索前进。《牧童短笛》正是半个世纪前在这方面有所突破，而为中外音乐界人士所注目和称道。时至今日，这种"创新""变"，仍是我们作曲工作者的艰巨任务，因此我们仍要认真学习贺老的探索精神。

贺老在音乐教育上的思想是高瞻远瞩的。他曾经提出："音乐人才的培养必须从儿童开始。根据生理条件，儿童从六岁到十六岁是学习音乐技术的黄金时期。过了这个时期，技术学习进步就慢了。"从我们广西艺术学院音乐系（含音乐附中）的教学实践看，情况确实如此。不但提琴、钢琴的技术学习是这样，听音练耳、视唱等基本训练也是这样。因此，音乐教学体制改革，必须通盘考虑、周密计划，才有利于培养音乐人才，早出人才，多出人才，出"尖子"人才。

对于加强美感教育，发展音乐教育事业，贺老曾说："对音乐教育事业必须有个全面的统一规划。"即从学前儿童、幼儿园、中小学青少年、师范院校和普通大学的共同课或选修课的音

乐教育,一直到专业音乐教育(以培养演唱家、演奏家、作曲家、指挥和音乐学家为目的),确实需要有个全面的统一规划。现代教育观点,已认识到"音乐是思维的有力源泉;没有它,就不可能有合乎要求的智力发展"(苏联教育家苏霍姆林斯基语),中小学音乐课再也不能被视为可有可无的"小三门"了!而专业音乐人才,必须产生于普及音乐教育的深厚基础之上。

总之,贺老不但是国内外素负盛名的杰出作曲家,也是音乐理论家、音乐教育家和音乐活动家。他六十年来的活动是多方面的,成绩和贡献是巨大的。再说一遍,"绿汀"不是绿草如茵的小洲,而是沃野千里收获丰盛的大地;我们现在对这位老同志的介绍则是很不全面的。

贺老现已八十三岁高龄,退居二线了,但他目前仍担任上海音乐学院名誉院长、中国文联副主席、中国音协名誉主席、全国政协常委等职,并且是国际音乐理事会名誉会员。最后,再一次祝愿贺老健康长寿、精神愉快、精力充沛,为建设社会主义精神文明、为党的音乐事业与音乐教育事业做出更多更大的贡献。

谢谢。

[原载《艺术探索》(广西艺术学院学报)1987年第1期,第1—4页]

关于《"挤购"潮》[1]大合唱发表的后记

一

这已是近四十年前解放战争时期1948年在国统区长沙产生的一首大合唱歌曲。词为黎维新同志作，发表于1948年10月间长沙报纸上；曲为我所谱，完成于同年11月14日。回忆起当时，我们虽在同一城市工作，却并不相识。此曲随即由在水陆洲的湖南音专学生合唱团排练，我自己指挥，12月间在长沙市区举行的音乐会上公开演唱多次，当时听众反应热烈，每次都被要求从头再唱一遍。然而，乐谱则至今未正式发表过。[2]记得几年前，有一次我将此旧作送呈贺老——绿汀师请教，他认为还不错，曾鼓励我发表。

二

去年，1986年2月，湖南文艺出版社作为"潇湘诗辑"之一，出版了一本名为《春天的恋歌》的诗集，作者署名"黎牧星"。诗集中收有一首《"挤购"潮》（该书第40页）——这就是当年曾经作为《"挤购"潮》合唱歌词的原诗在近四十年之后的正式发表（"黎牧星"即黎维新同志的笔名）。

《"挤购"潮》大合唱的词、曲，实际上均已成为"历史"作品了（当然，亦可视为写历史题材的作品）。诗人现在发表的原诗，保持了近四十年前的原貌，我认为音乐亦宜步其后尘，也是保持原貌，不做重大改动。

三

《"挤购"潮》的内容是反映蒋家王朝覆灭前夕，人民遭受"金圆券"灾害的悲惨情景。"金圆券"是蒋介石国民党反动派逃跑台湾前对国统区广大人民群众最后一次——也是最恶毒的一次敲骨吸髓的搜刮，当时造成物价飞涨，生活资料严重匮乏，使劳苦大众无以为生，在饥饿线上挣扎。"长夜难明赤县天"，这是黎明前的黑暗，已可听到"饥饿使我们燃烧在一起！"——人民团结奋起要求革命的强烈呼声了。

① 现多称为《"挤购"大合唱》。（编者注）
② 据解放前在香港工作过的某老同志回忆：《"挤购"潮》大合唱油印谱当时曾流传到了香港，组织上本拟推荐发表，后来发现作者仍在国统区，考虑到安全问题，未发表。（原文注）

四

　　这首大合唱为单乐章结构,它的配声构成为男女混声合唱队(1948年演出时湖南音专学生合唱团约八十人规模)和女高音、女低音、男高音、男低音四位独唱歌唱者,以及由他们组成的四重唱与合唱队相结合的演唱。

　　原演出的伴奏为小乐队加钢琴,乐队总谱早已散失,钢琴伴奏(可独立用)则因附刻在当年油印歌谱中,得以流传下来。

　　全曲长一百三十四小节,演唱时间约为六分钟。

五

　　同志们现在首次发表我在约四十年前写的这首作品,作为对我从事音乐创作活动与在高等艺术、音乐院校执教五十五年的纪念,我觉得这是对我很大的鼓励,深表感谢之忱。

<div style="text-align:right">1987年6月15日,于南宁</div>

[原载《艺术探索》(广西艺术学院学报)1987年第2期,第119—120页;后收录《在第二条战线上——三湘革命文化史料荟萃》,湖南省文化厅革命文化史料征编领导小组编,1995年出版,第191—193页]

广西侗族民歌多声音乐构成的审美特征与规律

我在广西多次接触到侗族民歌,几年前在贵州还听过一次。已故友人刘式昕同志1981年在南京举行的民族音乐学学术讨论会上,以《介绍几首侗族多声部民歌》为题做的宣讲和放的录音资料,我也听过(此文已收入南京艺术学院音乐理论教研室编《民族音乐学论文集》上册第290页)。这些都是我对侗族民歌感性认识的来源。

对于侗族民歌的音乐形象,我有个总的印象:柔和美。强调柔和,我们搞音乐的人的"行话"就叫 dolce——甜蜜地、柔美地、温和地演唱或演奏。每次听到侗族青年男女唱的民歌几乎都是如此。风格鲜明、稳定、统一。侗族民歌的音乐,可以说是单纯而不单调,平易而不平庸,含蓄而不晦涩,清新而不苍白——这就大有文章。

音乐的表现有戏剧性(如歌剧咏叹调)、战斗性(如进行曲)、舞蹈性(如舞曲)、宗教性(如梵音佛曲、道乐、赞美诗)、炫技性(如协奏曲)等,然而侗族民歌在表现上什么都不是——是抒情性。

刘式昕同志在他的文章里介绍了一首男声"嘎老"的歌词大意(该书第293页):

我这辈子到现在虽然过得不算长,但我的命运将来又会怎样?年年月月地过去还找不到伴侣,要是阿妹不理睬我,我又该怎么办呢?

这反映的就是普通人民的生活与感情,歌唱了侗族青年男女的相互爱慕之情。"关关雎鸠,在河之洲,窈窕淑女,君子好逑。"古代汉人不也是这样唱吗?孔夫子还不嫌弃它呢!对于封建社会来说,侗族民歌歌词内容也有其人民性和民主性的一面。当然,消极东西也是有的。

看来,我把话说颠倒了,正是有这样的思想感情、内容,才有抒情性的表现;正是有"抒情性"才要求"柔和美"。但是,在音乐艺术的创造手法上,"柔和美"可得之于千变万化。对其加以探索、选择、扬弃、继承,其结果就产生出了民族特点与民族文化艺术传统。它们显然表现着这个民族心理上的审美特征,并有其内在规律。而这也就是本文将试做阐述的范围。

先谈旋律。

侗族民歌使用的音乐材料很简单,就是这么五六个音,见例1。

例 1

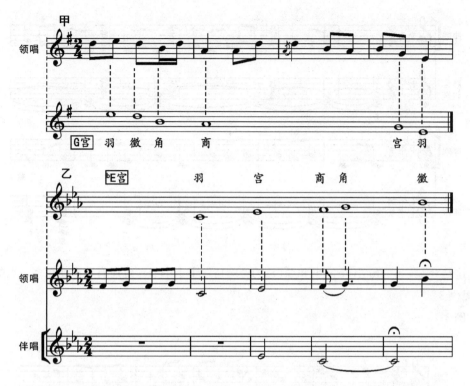

注：二例均由刘式昕记谱，甲为男声"嘎老"，1—4小节；乙为"嘎马"，1—5小节。

调性（各音的绝对高度）有不同，调式一般都是五声羽调。

旋律进行以级进为主，偶用小跳（三度、四度、五度；角、徵之间的三度仍可被视为级进）。

大跳（六度、七度）极少见。节奏中，二拍子很普通，有时内部插入一两个三拍子小节。常以半拍音符为基本流动单位，间隔以拖长的音或细分的音。伴唱声部做较长的持续拖延，特别引人注意，例如"嘎唧哟"（蝉歌），伴唱中，短的持续音为七拍，长的可达四十六拍（刘式昕文该曲记谱，5—6小节及29—47小节）。关于这个长音，下面还要说到。以上对于旋律的这些措施，保证了音乐的流畅性和柔和性。

再谈两个声部的结合。

侗族民歌旋律常明显地暗示含有某种和声，而且和弦结构为三度叠置，即单声旋律也是这样，见例2。

例 2

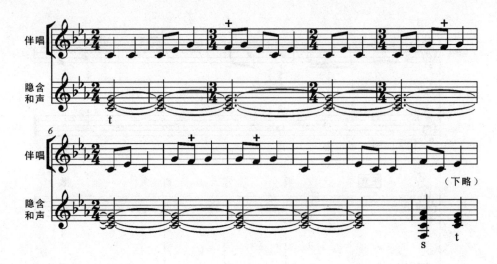

这是"嘎马"6—16 小节。羽和弦(t)的音响持续了十小节。也还有和声变化多一点的情况,见例 3。

例 3

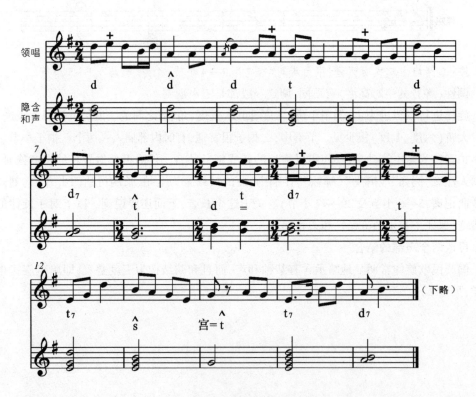

这是男声"嘎老"1—16 小节,前四小节在例 1 甲中列举过。

我们不要小看此例倒数第 2 小节 t_7,这个和弦,肖邦钢琴曲《d 小调前奏曲》第 5 小节就与

它相同,见例4。

例4

F.Chopin,prélude Op.28 No.24

[乐谱示例]

当然二者用法不同。音乐的基础不同:侗歌是建立在"五声羽调式"上的;肖邦的作品则建立在"七声d小调"上。我们认为它重要,因为看来是侗歌音乐最得到发展的一个和弦了,而且不时可以遇见。肖邦却给它还多加过一个三度音,成为五个音组成的大九度和弦,见例3第9小节。

侗族民歌只有二声部,常常一部是独唱(领唱),一部是伴唱。这两个声部的结合,既不是两个流畅声部,也不是若即若离的支声声部,而是一个声部做独特的长音衬托。前面提到"蝉歌"有个长达四十六拍的持续音,见例5。

例5

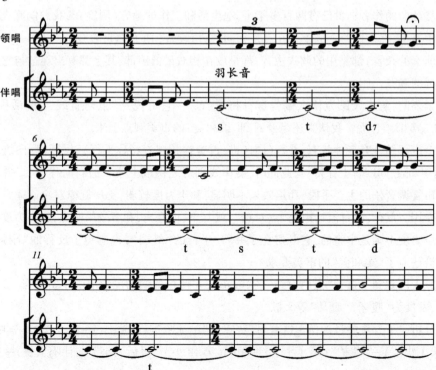

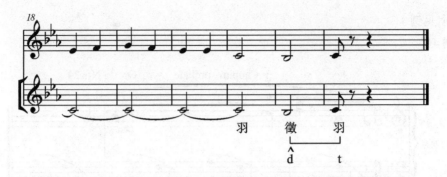

我们可以看出,领唱旋律隐含的和声中,持续音恰为它的根音或另一和弦音,但有时(例5第5小节)持续音暂时不属于旋律的成分,这也未始不可;这种复杂化现象,若处理得当,甚至可产生更好效果。

以一个出自约翰·巴赫《平均律钢琴曲集》上卷第1首序曲中同样用此手法的三小节片段为例,以便做比较,见例6。

例6

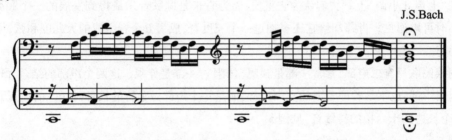

虽然此曲的作者逝世已有两百多年了,他生活和工作的地方(国度)与我们侗族人民聚居之地相距万里,然而这两个例子有几点是相同的:持续音(西方称它为 Organ point——管风琴脚踏键演奏的长音)都是用的调式主音;都是放在相对最低声部;其上都有出现过与它无关或关系较远的和弦。

不禁要问:侗族人民为什么偏爱这种持续音——它可说是"点对直线"(侗话称为"嘎拍")的二声部结合呢?我认为还是要回到"柔和美"的审美观点上来。

两个声部结合有三种状态:并行(同向进行;音程相同者特称平行)、反行(反向进行)、斜行(一个声部在同度音上保持,与此同时,旋律线则对之做或上或下的斜向移动)。并行和平行是支声复调音乐的主要手段,和声效果不明显,和声力度较弱;支声旋律对主旋律常常只是起润色作用。反行,两行流畅声部"点对点",或互聚,或互离,和声效果明显,和声力度强。斜行在和声力度上则是中庸的,它既避免了并行、平行的"纤弱",也避免了反行的"刚强"——这不恰恰适应了"柔和美"的审美要求?

侗族人民找到了这种"点对直线"的"嘎拍",才使得他们的民歌演唱丰富多彩,增添了对比层次,发展为"嘎老""嘎马"等大歌。

试分析一下开头举过的例3这首男声"嘎老"的演唱进程:领唱(第15小节)—领唱、伴唱齐唱(第1小节)—"嘎拍"(第4小节)—领唱(第18小节,最后一小节与伴唱重叠)—"嘎拍"

(第4小节)。

最明显的特点就是单声(领唱)与多声("嘎拍")交替进行,这一变化使侗族民歌音乐的形式像某种连续花纹图案一样,可以反复"连续"唱下去,用来叙述某个内容,使听者不致生厌,在结构原则上带有回旋性。我们刚才分析的这个例子,还可注意领唱、伴唱进入接头之处(分别为第16小节、第38小节),前者是齐唱,后者是重叠,即领唱的最后一小节又是伴唱的最初一小节。这些手法都是为了使过渡自然一点。

"嘎拍"形成的"点对直线"的结合,有时不但显得和声丰富,而且饶有趣味,见例7。

例7

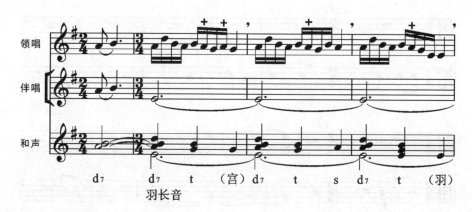

这就是刚才分析的例子的第一个"嘎拍"(16—19小节),领唱旋律活跃,仿佛有点焦急的问话,一时落在宫,一时落在商,一时落在羽;伴唱声部则以稳定的"直线"对之。这个片段充分表现出单纯而不单调、平易而不平庸、含蓄而不晦涩、清新而不苍白的"柔和美"。它在后面(第39小节起)还反复了一次。

侗族民歌的多声处理,除了主要用"嘎拍"外,还有其他灵活手法,见例8。

例8

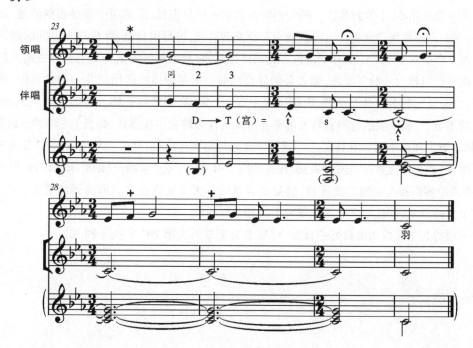

例8也出自"嘎马"(23—31小节曲终)。它表明三个问题：①持续长音用于上面领唱声部，而且用的角音(d，而非t)，虽然长仅五拍半，仍令人耳目一新。②例中第2、3小节"嘎拍"出现在伴唱声部，并且含有暂时落"宫"的倾向，这就可以解释为调式主音暂时转移到了♭E宫；由于T=t，又即刻回返到e羽。当然，只是说可能有此看法，并非一定如此。③终止处理t—羽(主和弦到主音)。壮族等其他民族也有这种措施。

再看例9，它出自"嘎煞腊"(刘式昕文第294页)。

例9

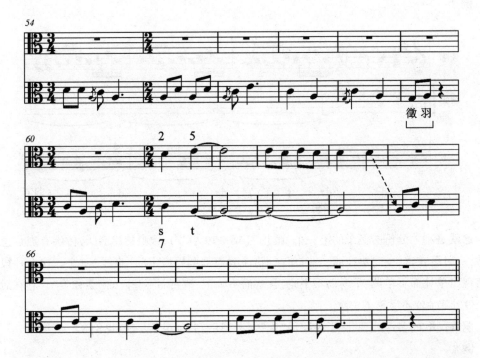

例9是从第54小节到曲终。两个声部的活动音区都很低，记谱用中音谱表更清楚、更方便，可省去许多加线。这里可以看到两个声部交替补充，进行很自然，好像知友之间的娓娓交谈。例9中第6小节第一拍有个古色古香的终止式，它是由单纯的徵音到羽音组成的。怎样看它呢？徵可作为d的三度音，带有自然导音性质。徵在旋律所运用的几个调式音中，处在最下面，而且它的出现引人注意，后接调式主音——羽，有强烈终止感。前面例4至例6中最后两小节，也属于侗歌这种有特性的终止。从西洋传统和声观点看，相当于c羽调式的是c小调(一般为和声小调)，其特征之一就是导音为升高半音的♭b，这个变动使属和弦(D或D₇)色彩明亮，整个进行显得刚强明快，侗族民歌用了♭b—c，正合"柔和美"的要求。还有，例9第8小节两个声部接头处为二度音程，这是不寻常的。大二度音程之后即进到纯五度音程，这也许是它的自然解决，如果把前者视为不协和音程的话。

下面的几个片段均出自另一首女声"嘎老"(刘式昕文第297页)，见例10。

例 10

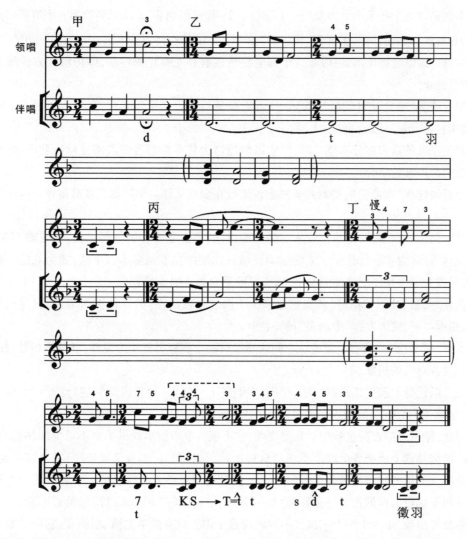

例 10 的各例表明除"嘎拍"外的和声用法。甲例中两个同度平行的声部流动进到一个三度音程,它表现出省略了五度音(变宫)的 d。乙例中开头两小节的和声似乎是四度叠置及其"解决"。伴唱持续音后,接以"徵—羽"这个有特性的终止。丁例末尾亦然。丙例中两个声部有交相呼应的意向。丁例中开头两小节形成隐含四度叠置和弦并向内进行到三度音程解决,它与俄罗斯自然小调民歌的情况类似。在丁例 4—5 小节,两个流动声部造成的四度平行最后停在三度上,也许可以被视为两个并行声部的一部分,见例 11。

例 11

隐含低音——第三声部，理论上是可以有的，不过它与侗歌风格大相径庭。

本例倒数五个小节的和声是"t--｜s d｜t--｜t 羽-｜徵羽‖"。注意倒数第3小节第二拍出现 **4**、**5** 留音。最后，再一次听到"徵—羽"这个古老的特性终止。不过在它的前一小节，先听到"t—羽"，这也是终止落音；因此这个古老终止也有补充终止的性质，即仿佛西方传统音乐的"副格终止"。

最后谈谈"嘎琵琶"(侗琵琶歌)。分析资料见刘式昕文第300页，全长达一百五十一小节(尚未包括开端一段)，也是"大"歌。

侗琵琶歌的歌声部分不是二部，但它以侗琵琶为伴奏声部若即若离地衬托歌声，常与歌声形成两个声部的结合。

分析的这部"嘎琵琶"，据刘式昕同志说流行在贵州从江县到广西三江县富禄乡溶江流域一带。

歌声仍为五声羽调，活动音域从羽到上面的徵，不出七度。侗琵琶三弦、四弦或五弦；四弦者，空弦可定为 c^1、d^1、d^1、a^1。它的活动音域只比歌声在下面多了一个徵，成为八度。这些音，在乐器上无须移动把位都能奏出，因而民歌手自弹自唱也很容易。

侗族"必巴"比汉族琵琶(其实它也来源于西北少数民族)的音色更为柔和，它衬托侗歌演唱，相得益彰，更能发挥"柔和美"的特色。

这部"嘎必巴"的内容是叙述一个侗族姑娘对一个侗族男青年的爱慕，以及单相思、疑虑、烦恼和痛苦对她的折磨。

琵琶歌代替一般侗族民歌领唱、伴唱、"嘎拍"(对位)三种方式交替进行的形式，而成为以唱(琵琶伴奏)为主，间插以琵琶过门(含引子和尾声)。

因此，琵琶过门在琵琶歌中有其重要性，它不但为歌声演唱提供了必不可少的休息间歇，而且在结构功能上还把各个段落承先启后地串接起来；同时，本身又要统一，又要富于变化，还得动听。分析的这首琵琶歌在过门处理上就是聪明巧妙而有特色的。它利用了一个我在前面一再提到过的侗歌古老终止音调"徵—羽"的进行，并把它作为过门的核心因素；这个核心因素反复出现，不少于四十一次！不要轻视这个因素只有简单的徵、羽两音，它既可暂时结束前面唱的音乐，又可引出后面唱的音乐，而且本身可长可短，灵活自如。参看例12的诸片段。

例12

举出的这些琵琶过门片段,由短到长。a 例是原曲 150—151 小节,它是全曲的结束,有点"惜墨如金",琵琶上的全曲终止音只有一拍而已。注意,唱的旋律中从不出现这个特性终止进行(连 c^1 音都不出现),使得它在过门里总是保持着新鲜感。还有,这个因素反复多了,变成"约定俗成",它一出现,听者就会意识到它或承上(结束上面段落),或启下(引出下面段落)的作用。b 例中过门(第 119 小节起)的音稍多一点,分量与 a 例同。c 例中(第 114 小节起)包含两个特性终止因素。d 例中(第 58 小节起)同样也包含两个特性终止因素,但用的音稍多一点。e 例中(第 1 小节起)与 d 例差不多。f 例(第 37 小节起)和 g 例(第 9 小节)均包含三个因素。俗话说事不过三,确实三个因素是最多的了。

下面重点观察和分析一下歌声与伴奏两个声部结合的状态,这里面闪耀着侗族人民智慧的火花。

(1)琵琶以带有某种节奏型的"持续音"衬托歌声。它大概是"嘎拍"手法在伴奏上的灵活运用,见例 13。

例 13

例 13 中 a 例出自原曲第 4 小节起。伴奏声部可被视为持续十一拍的长音。a 例中第 3 小节第一拍后半拍的 g^1 音可被看成长音上临时与歌声结合(隐含和声为 d_7)的转位小七度音。第 5 小节第一拍的休止也是笔断意不断。b 例出自原曲第 13 小节起,它的伴唱声部应被看成两个长音,前者四拍,后者五拍半。结束时出现特性终止。

(2)琵琶与唱做支声式结合。这种形式用得较多。支声式的原则在我看来就是若即若离,两个声部以同向进行(并进行)为主,有时干脆为同度(齐唱、齐奏)或某种音程的平行,见例 14。

例 14

例 14 中 a 例出自原曲第 53 小节起,它的前两小节都有同度平行,第 3 小节为两音对一音,4—6 小节有隐含长音(各小节节奏型不同)。b 例出自原曲第 81 小节起,它的开始小节就有三个音是同度平行(齐奏),第 3 小节还含有一个。

(3)唱与琵琶二声部音的交换,见例 15。

例 15

例 15 出自原曲第 134 小节起。其中,第 1 小节第二拍、第 3 小节第二拍和第 4 小节均有交换音;首拍和末尾处还有同度平行。交换恐怕是侗琵琶歌支声结合的一种独特方式。

(4)点彩:指琵琶声部或唱与琵琶两个声部的节奏较为活跃;包含强拍无音。原曲第 110 小节起有一片断,见例 16。

例 16

这也是支声结合,还含有平行、交换。

(5)歌声持续。与第一种结合类型相反,唱的声部做"直线"持续,伴奏声部则流动,见例 17。

例 17

例17第2小节＊号处就是歌声持续,长为四拍;与此同时,琵琶在同度上奏着过门中的特性因素。

(6)琵琶双音,见例18。

例 18

双音的例子:a例,在原曲第44小节后;b例,在第81小节后;c例,在第128小节后;d例,在第146小节后。注意,现在琵琶同时出现d、f二音,歌声出现a音——我们第一次看到了一个"现实"的、完整的t三和弦!

（7）七和弦连用。先看例19，它出自原曲95—99小节。

例19

琵琶过门引出歌声，歌声与伴奏两个声部大致成反向进行：从同度互离至小七度，后面又互聚至同度。根据所用音程的情况，可视其为隐含着至少三个小七和弦，并且连用。

分析了琵琶歌唱和伴奏的二声部结合，我进一步认识到侗族民歌的艺术性，其核心确实是"柔和美"，这种"柔和美"服务于和满足于表现抒情性内容。这种"柔和美"已凝聚成了稳定的传统风格。柔和，不是刚强；但也不是纤弱。好比建筑，三江县的风雨楼是木结构，它不是砖石结构（更不是钢筋水泥结构）；但也不是茅草结构。

侗族民歌音乐的二声部结合成熟地表现出了统一的调式——五声羽调，以及在这个调式里以三度音程叠置构成三和弦、七和弦的基本和声思想。审美特征则是强调"柔和美"。至于这种有特色的风格是如何形成并一代一代传下来的，那要和侗族的社会发展、历史背景、文化传统、风土人情、地理环境等联系起来研究，而我在这些方面知识贫乏，没有资格妄加论断。

刘式昕同志是抗日战争时期我在桂林的老朋友和广西艺术师资训练班、广西省艺术馆的老同事；解放后又是中央戏剧学院的同事。他在五十年代后期来广西，对少数民族有深厚感情，特别是侗族；他曾多次到三江一带采风和调查，与我谈起侗族民歌和音乐，如数家珍。我在本文里分析的这些资料，都是刘式昕同志于1981年4月中旬前往三江富禄观看侗族传统节日"三月三"时采录（录音、记谱）的。由于我着重研究的是这些民歌的多声构成规律，所以仍将引用为例的一些片段改记成了五线谱，以便各声部、各音之间的关系看起来更清楚些。本文可被视为刘式昕同志《介绍几首侗族多声部民歌》的姊妹篇。"访旧半为鬼，惊呼热中肠"，这也是我对这位已故友人的一个纪念。

<div style="text-align:right">1987年9月25日，于南宁</div>

[原载《艺术探索》（广西艺术学院学报）1988年第1期，第4—15页]

《广西学生军歌》忆旧

[作者按] 今年7月3日,广西艺术学院为纪念我执教五十五年举行了我的"作品反顾展"汇报演出,开场的节目是由一百二十人组成的合唱团在四十多人的管弦乐队伴奏之下演唱的一组抗日战争时期歌曲,其中之一就是《广西学生军歌》。

抗战初期,1937年冬,我在桂林国防艺术社任音乐指导员。这时广西学生军正在组训中,他们委托我为该军军歌(李文钊词)谱曲。我谱出后,觉得稍微难唱一点;不过根据歌词自然朗诵的节奏,认为也只好这样处理。

1937年10月,广西学生军在李家村集训,12月11日开抵桂林城,翌日上午参加了桂林各界为他们即将出发而举行的欢送大会;当天下午,这批学生军齐集在桂林女中礼堂,由廖行健示范教唱,我弹钢琴,进行了一个钟头。第三天清晨,这批学生军就出发北上抗日了。从此,我也没有再过问这首学生军歌的命运了。

寒来暑往,四十几个年头过去了。"文革"后,特别是粉碎"四人帮"后,我才偶尔听到当年参加过广西学生军现已鬓发苍苍的老同志相聚在一起谈到这首军歌。有的老同志甚至说:在遇到最困难的时刻,常常只有高唱或默唱这首《广西学生军歌》才得到一点安慰——它成了我们的精神支柱呢!到1984年,有几位老同志凑在一起,你一句,我一句,硬是把这首长达四十八小节的《广西学生军歌》的词、曲默写出来了。他们后来发现我是原曲作者,就交给我,要我校正。说实在话,我已完全忘记了,哼了一遍又一遍,才追忆起一点模糊的印象。我先是以为自己改得很准确了,后经另外的老同志(也是当年学生军)提出尚有误记之处,我再深入一想,才恍然大悟,觉得确实如此……一直到这次安排在音乐会上正式演唱,当年参加过学生军又学过音乐专业的雷成同志(南宁市民政局退休干部,他也是我抗战初期在桂林的学生)还提出关于词、曲记得不够准确的地方,我想了想,很以为然。至此,我确实认为它已完全恢复了本来面貌——这个群策群力的恢复过程前后竟有五年呢。

(原载《南宁晚报》1988年8月11日版)

我协助剧宣七队演出的回忆

转眼,过去了近半个世纪。

剧宣七队就是1938年年底到桂林来的抗宣一队,大约在1941年改名为"七队",可能因为他们负责音乐的林韵同志与我相友善,队长吴荻舟同志与我也熟,所以在到过桂林的一些演剧团队中我与他们的关系较密切。

这个队的特点是演出歌舞、歌剧。这在当时条件下并不是容易的事。在他们演出的许多节目中,我应邀参加过协助工作的,记得有冼星海作曲的《军民进行曲》《新年大合唱》《黄河大合唱》,以及把贺绿汀作曲的《垦春泥》、冼星海的另一首歌曲(我忘了)及张锐作曲的《播种之歌》和何士德作的《收获》串在一起而称为《生产三部曲》的歌舞节目。

那时文艺工作者很团结,是无条件互相支持的。我记得他们演出《军民进行曲》时,欧阳——广西省艺术馆馆长、戏剧家欧阳予倩同志,当时我们背后总是亲昵地简称他为"欧阳"——嘱咐我们:只要是抗宣一队上演《军民进行曲》需要的,我们艺术馆有什么就给什么。我还记得当时在桂林长期住在榕湖边一家旅社里的戏剧家焦菊隐担任过《军民进行曲》的总导演,初抵桂林的舞蹈家吴晓邦担任过舞蹈指导,音乐家林路担任过声乐指导。我则为它编写过管弦乐总谱并指挥乐队伴奏。

当时艺术馆的乐队,只能说是"微型管弦乐队":第一小提琴3把,第二小提琴2把,中提琴1把,大提琴1把(以后增至3把),低音提琴1把;长笛1支,单簧管1支,小号1支,钢琴1架,以及锣鼓乐器。不过比起弦乐五重奏来,力量和色彩毕竟丰满和丰富一些。而且,演奏者多为专业人员,不但都看得懂五线谱,应该说演奏技巧水平还是相当不错的。抗战时期国统区有几个音乐活动中心,除桂林外就是重庆和永安(福建战时省会),我看当时这样的乐队也并不多呢。

我为七队演出的这些节目编写乐队总谱,所能动用的乐器也就是这个规模了——这在当时的桂林不能不说是最好的条件了。

近年来,我偶然发现1942年12月18日我在桂林报纸上发表过的一篇文章,题目是《我怎样为她们写伴奏》,指的就是七队演出的新型舞蹈《生产三部曲》和冼星海的《新年大合唱》,"她们"是对这些作品的新代称,并非指什么女性。

对于《黄河大合唱》,我不是配器,而是七队演出时(仿佛当时称"造型"歌舞)我临时在钢琴上看着简谱弹即席伴奏。

协助七队演出这些节目,不是我一人的力量,要是没有艺术馆音乐部管弦乐队全体成员的热心参加,我是无能为力的。这些音乐家,我记得起的是:

第一小提琴:陈欣(队长兼首席)、刘锡堃、陈世泽;

第二小提琴:胡伦、冼君仁;

中提琴:李绩初;

大提琴:王友健、方大提、潘敏慈;

长笛:陈万熙;

单簧管:王义平;

钢琴:陈慧芝、陈婉、王菊英。

七队演出的《军民进行曲》曾在 1944 年 5 月参加"西南剧展",不过我在前一年已离开桂林到永安去了,没有再参加这次演出,就不知道情况了。

<div align="right">1988 年,于南宁</div>

(原载《南天艺华录》,中共广东省委党史研究委员会、广东省文化厅编,《广东党史资料丛刊》编辑部 1988 年 12 月出版,第 219—220 页)

1989年

欧阳予倩与音乐

最近,读夏衍同志《纪念艺术大师欧阳予倩百岁诞辰》一文,看到题前的"他在话剧、戏曲、电影、舞蹈、教育等多领域都有开创之功、改革之功"这番话,便想起欧阳老也是音乐事业热心的扶植者,因为我抗战时期在桂林与他共过事,所以深有感受。

抗战时期,由于欧阳予倩在文化界的声望,当局请他筹建广西省艺术馆,广西省艺术馆于1940年3月成立,他被任命为馆长。

当时我在南京与几个青年人结为室乐演奏小组(钢琴五重奏),得画家徐悲鸿介绍到桂林推广音乐教育。但我们除了举行过几场音乐会之外,就不知道怎样开展工作了。欧阳予倩主办的艺术馆设有音乐部。他邀请了我,还有一位拉大提琴的王友健(马思聪的妻弟),一位吹单簧管兼作曲的王义平(现为武汉音乐学院教授),还有两位拉小提琴的陈欣(后去南洋)和黎珉在("文革"中去世)。我也就是这样与欧阳予倩相识的。"我们研究什么呢?"我问欧阳馆长。他的眼睛透过高度近视镜片望望我,笑了笑说:"什么都不要你们研究,就是搞你们的音乐。"我们高兴极了,我们就是想找这样的工作。真正学音乐的人是不会懒的,你越不做硬性规定,越不居高临下指手画脚,他们越会自己努力练技巧、努力工作。欧阳予倩正因为是艺术家,所以深谙领导艺术家的规律。

欧阳予倩敢于养着我们这些平常看起来似乎拿钱不做事(不上班)的人,这一点我很佩服。他深知我们这样的人是不会不做事的,除非真的不行,那种人就是做了也等于不做。

到了1942年,欧阳予倩要我担任艺术馆音乐部的主任。这时音乐部已有了相当大的发展,拥有一个编制为二十人的职业性合唱团,一个十五人的职业性管弦乐队。我是编曲兼常任指挥。音乐部养着一批专业歌唱家,只要成员自己练唱、参加合唱排练、参加演出(次数也并不多),每月照发薪金。管弦乐队只有第一小提琴4人、第二小提琴3人、中提琴1人、大提琴2人、低音提琴1人、长笛1人、单簧管1人、打击乐1人、钢琴1人,只能算个"微型"乐队。除单独演奏器乐作品外,管弦乐队平常还为合唱团伴奏,表现是很出色的。在欧阳予倩的领导下,音乐部的工作有很大的主动权和独立性,他十分尊重音乐艺术的特殊规律,从不强迫我们为他领导的戏剧部门的工作服务。

1946年,我已到南昌工作。那时我曾将歌剧《牛郎织女》脚本全部谱出曲,并在南昌举行过一次专场的选曲清唱音乐会。我当时曾与欧阳予倩通信,问他能否在桂林排练演出此歌剧。他很热情地回复了信,说可以想办法。后来他又来一信,说上演这样的歌剧必须要有一个纱幕,才能显得缥缈朦胧、天上人间,但是艺术馆经费十分拮据,难以购置。后来,我又接到欧阳予倩的信,他告诉我,由于受到地方恶势力排斥,他准备离开桂林,这一年9月间他真的

离开了桂林。至此,我这部歌剧的演出也就完全陷入绝望了。

1949年中华人民共和国成立后,我们有相当一批音乐工作者都是应欧阳予倩之邀从香港回来的,包括章彦夫妇、陈玄夫妇、王连三、唐敏南等,我也是其中之一。

欧阳予倩是在1962年去世的,当时我在武汉,想表示一点悼唁之情,提笔又犹豫了,怕累及丧家,因为我在1957年身不由己地被卷入了"扩大"之中。现在写出这篇纪念老馆长的短文,一吐欧阳先生在抗战时期对我国音乐事业的支持,也算了结一桩心事了。

(原载《人民日报》1989年8月19日第8版)

为国歌混声四部合唱提供一种谱本

程云同志提倡开会要唱国歌,我很赞成。我们苦难的中华民族英勇奋斗,艰苦卓绝地进行了八年抗战,终于取得了最后的胜利。这场我们付出了一千万人的生命代价才换得的最后胜利,真是来之不易、可歌可泣呵!我们的国歌正是象征了中华民族的英勇顽强。

我不但赞成平常开会要唱国歌,我觉得全国各地各个合唱团(专业的、业余的)也要认真练唱国歌。举行音乐会时,如有合唱团参加,第一个节目就应该唱国歌。这是爱国主义精神的表现。但是,好像还没有什么规定的合唱谱。我抗战时期在桂林编写过这首田汉词、聂耳曲的《义勇军进行曲》的合唱,经过演唱实践,觉得还不如原来的齐唱更明快有力。四十年前,中华人民共和国刚成立,我又提出过它的和声方案,并编写出了管弦乐合奏谱、合唱谱。合唱效果也可谓平平,我还是不满意。现在,我在当年和声方案的框架上,另编写出了混声四部合唱谱,提供给各合唱团试唱、试用,以便通过实践来检验。

编写国歌合唱谱的难点有二:第一,必须通俗、易唱,不能太困难;第二,还得有点"合唱"意味(发挥合唱优势),太简单了合唱团不愿唱也不行。

为了取得和声变化,用了几个升降音:$^\sharp D$、$^\sharp G$、$^\flat F$,要下点功夫才能唱准。音域属于一般合唱团各声部应该掌握的音域。

声部结合,有男声齐唱(开始的八个小节)、和声体的四部合唱(随后的九个小节)、男高音声部独唱、其他声部应和(继续的三个小节)、全体齐唱(倒数第11、10两小节)、齐唱与合唱(结束句)。这些声部变化(有五种形态)属于合唱表情,是与表现歌词的内容有关的,请注意。

我对力度的处理也提出了一定的要求,因为它联系着合唱表情。

我是提倡用五线谱的。在大家熟知的歌曲上看谱唱,一旦唱熟后,能感觉到自己唱的一部与其他各部的关系,相对高度、绝对高度都会一目了然。

<div style="text-align:center">(原载《中国音乐报》1989 年 9 月 29 日第 3 版)</div>

新中有旧 旧中有新
——谈谈我的一点创作经验

我一生走的音乐创作道路可以归结为八个字：新中有旧，旧中有新。说来惭愧，走了半个多世纪，成绩平平；少壮不努力，老大徒伤悲。

我对于没有真正想清楚的东西，不愿轻易随声附和。例如无调性音乐，我在年轻时就接触到了，但我钟情于祖国的山山水水，失去调性，似乎就失去了我生根的地方，好像不再能辨认出这些山山水水，便感到是难以接受的痛苦选择。

我国音乐文化传统、西方音乐文化传统是两位"巨人"，前者以庄严的目光，后者以威严的目光注视着我这个三十年代学习音乐的年轻人；他们一直注视了我半个世纪，我顺从也不是，背叛也不是，始终逃不脱如来佛的巴掌心！

其结果，我走了一条既不完全顺从又不彻底背叛的道路。我看不但是音乐艺术，包括我的为人也如此。悲剧在于："旧"的嫌我"新"了，"新"的嫌我"旧"了，"土"的嫌我"洋"了，"洋"的嫌我"土"了，"左"的嫌我"右"了，"右"的嫌我"左"了。

新中有旧——包含着继承，旧中有新——包含着发展。抽象地说，这好像是合乎辩证法的。问题在"踩钢丝"——实践。踩钢丝的原理倒简单，不过是调整保护身体的左右平衡罢了。创作可不是什么走中西音乐文化不偏不倚的中间路线的问题，它本身既是创造实践，还要通过第二度创造（别的音乐家的演唱、演奏）实践，还要接受广大听众听赏实践的考验与选择。问题要复杂得多。我"徒伤悲"的不是走错路（我认为路并不很错），而是没有做出真正的成绩来。

因此，要做出我的音乐创作活动总结，只能说是我曾经找到过一条看来并不太错的路；也取得过一点初步成绩，但这些成绩实不足道，值得一提的也许只有这条路。

这条路，空讲也讲不清楚。我还是只有通过举出一首实例来做说明。实例是一首连引子在内才十六小节的小作品，是唐代诗人李白七言绝句《黄鹤楼送孟浩然之广陵》的谱曲，我称它为"唐诗小唱"。

西方音乐，自二十世纪以来，其发展的总趋势似乎是越来越复杂：越来越追求不协和的效果，不断转—多调性—泛调性—无调性；节拍从不断转换到散板（更趋散文化）；节奏越来越出现突发性、不可捉摸性甚至痉挛性……不一而足。不过我谱这首小作品，没有接受这些技法的挑战，因为我觉得它们与这首诗的"诗意"有点南辕北辙。

要说一点题外话。我为什么想到谱李白这首绝句呢？没有什么古为今用的深意，我只有点感慨我们现在生活中的诗意越来越少了。意在言外：市侩气、铜臭气越来越多了。当然，这是我们处于社会主义初级阶段发展商品经济过程中难以避免的现象，不过我的信念是五十年之后，也许一百年之后，我们生活中的诗意还是会越来越多的。我们现在唱点带有诗意的作品，正是意在引起听赏者的想象；如果连这点想象都没有，那就很可悲了。从现实生活来看，

"现代化"的"送孟浩然之广陵"可能是别宴一掷千金,酒醉饭饱,送来用兑换券购得的黑市机票,随即付给劳务费若干元。"此飞扬州,务请孟夫子将茅台、万宝路最新行情以直拨电话相告,酬金从优。"夫子挥手一笑,登"的士"而别……强迫唐代隐士孟浩然老先生演现代戏,罪过!罪过!我不过是说,这里要找寻诗意,恐怕是缘木求鱼。

李白的诗,浅如白话,我却觉得诗意盎然。谱这样的作品,我具体用了以下一些手法。

音乐结构简单清晰,仅由三个独立乐句组成,加上四小节前奏。

前奏,钢琴以单声部在乐器中音区弹出主题音调。这个音调的基础是四声音阶。四声音阶在调式上是多义性的,它既可被视为 D 商,亦可被视为 D 羽,还可被视为 A 羽,并可被视为出现在下列调式中的部分音调:G 徵(六声)、D 角(六声)等。这也就是它们在调性调式发展上的潜在可能性。

这个几乎有点返璞归真的主题旋律,显然不属于西方音乐传统,也不出自典型的我国汉族音乐传统,它倒是与西南边陲地带某些少数民族民歌音调有点相近,但也不是直接引用,而是创作。我大概是取其真诚质朴。但这一点在我最初的创作意识里并不很明确;我觉得要这么做,就这么做了。

歌声进入后第一乐句的旋律(5—8 小节),负责了诗句的"吟哦"与诗意的表达。

诗意是什么?很难说。我认为是一种思想境界,在我们以真诚之心热烈拥抱生活时的闪光中可得之。从另一面说,任何一首(一部、一件、一幅、一尊、一座)真诚的艺术作品,净化、震撼我们灵魂的那种东西,常常也就是诗意。

这首《唐诗小唱》在体裁上属于"艺术歌曲",它起源自西方音乐传统。其写作上的一个显著特征是要求歌唱旋律的伴奏(一般为钢琴)在表达诗意上起作用,能成为这首综合艺术作品真正的有机组成部分之一——构成诗的背景,而不光是一种可有可无的和声陪衬。

一首唐诗的伴奏使我首先想到古筝。但现在用的是西方乐器钢琴,就不必拘泥于模拟古筝演奏,也要发挥钢琴自身的优势,如可充分利用音域宽广、弹奏流畅、自由演奏的和弦、踏板效应之类。和声怎样用呢?需要斟酌。

歌声流动时,伴奏只用来支持歌声,比较简单。我用了西方传统的三和弦,不过每个和弦的三度音都被略去了,而且彼此的声部连接形成了平行五度、八度(为西方传统和声学所忌)。音乐是五拍子节奏,每当歌声持续时,伴奏部分出现一个小小的波涛起伏(第 5 小节第四、五拍,右手),它是"唯见长江天际流"的音乐画面,这也是本伴奏一再强调的一个因素;它形成于一种一般被称为"琵琶和弦"的分解进行。第 6 小节第三拍的伴奏中引用了似乎是西方传统和声的属七和弦(大小调体系的基础七和弦),然而从它的前后文功能意义看,并无传统属七和弦的含义。不过,我们的听觉可以接受这个和弦,而且觉得它的音响丰美而有新意。"波涛"在乐器的低音区再度出现;次一小节,在相应位置上,它重新在较高音区,以羽音为主干出现。第一乐句最后一小节的第三拍上,又出现一个既传统又不传统的和弦,表面上看,它似乎是所谓"那波里六和弦",然而远不是这个意大利传统和弦的典型用法,只是借用了它的悦耳音响,而融入歌声旋律"烟花三月下扬州"的诗意之中,乐句落尾的伴奏音调,仿佛是歌声的一唱三叹。总之,以上这些手法几乎都是新中有旧、旧中有新。

还可以觉察到一个有趣的现象:作品尽管短小,它却是从四声音阶(1—4小节),发展到五声音阶(第5小节第二拍),再发展到六声音阶(第7小节第三拍),偶尔还触及七声音阶(第6小节第三拍),甚至暗示十二律音阶(第8小节第三拍)。当然,这只是无意出此,并非先有计划;一旦先有计划,故意为之,我看也可能反而味同嚼蜡了。

本曲结构亦可被视为最简单的单三段曲式,每段只有一个独立乐句。第二段(第三乐句)带有一定的不过分的对比性,为的是使再现具有新鲜感,这是西方传统作曲法的常识。现在的第二乐句(9—12小节),其旋律不过是主题旋律的倒影进行。但是,由于以宫代角(这也是古筝惯用的手法),转到七声D羽了。和声显然受了西方中世纪"调式和声"影响,但用了几个七和弦,不是典型情况。句尾伴奏仍落在同前(第8小节)音调上,利用了四声音阶的多义性,既"姓"商也"姓"羽。

简单的再现段也是一个乐句(13—16小节)。前分句为伴奏乐器的独奏,发挥伴奏者的主动性,左手在中音区的内声部弹着如歌的(cantabile)旋律,右手则发展了琵琶和弦的分解演奏,并且先后在高音区、低音区两次以错动二音的距离做二重进行——这都是为"唯见长江天际流"略施浓墨重彩。后分句中,歌声重唱了诗的最后一句,它正是"唯见长江天际流"。伴奏在最后一小节,出现了西方传统和声中的增六和弦,这也不是西方传统用法,而是把它藏在内声部以丰富音乐的诗意形象。

所有上述这些也都是新中有旧、旧中有新。我既不敢得罪东方巨人,也不敢得罪西方巨人,但又不甘安分守己,于是在音乐创作中只好左顾右盼,徘徊了半个世纪,一事无成,如是而已。

为什么讲这种创作手法要举一首具体作品来分析呢?我认为任何音乐创作手法都是一次性的,用过不能再用。好像没有什么一成不变的作曲法,只能根据具体情况来说话。

黄鹤楼送孟浩然之广陵
(唐诗小唱)

1989年4月10日,于南宁

[原载《黄钟》(武汉音乐学院学报)1989年第4期,第21—24页]

吴伯超抗战初期在桂林

[编者按] 吴伯超(1903—1949),作曲家、指挥家、音乐教育家,江苏武进人。他是北京大学附设音乐传习所首届毕业生,曾随萧友梅学音乐理论,师从刘天华学二胡、琵琶,师从嘉祉学钢琴。1927年应萧友梅之聘,执教于本院前身的上海国立音乐专科学校。1931年获比利时"庚款奖学金",去该国学习作曲、指挥,曾获和声考试一等奖、赋格比赛二等奖。1936年学成归国,继续在上海音专任教。1937年抗战开始后去桂林,曾主持广西艺术师资训练班工作。1939年入川以后,历任白沙国立女子师范学院音乐系主任、中央训练团音干班副主任及励志社交响乐团团长兼指挥等职。1942年以后,任重庆国立音乐院院长,并于1944年创办该院附设的十年制幼年班。1949年1月为去台湾选觅该院新址,因所乘太平轮在舟山海峡撞沉而遇难。代表作有以抗日救亡为题材的合唱曲《中国人》《冲锋号》、二胡曲《秋意》等。

一

吴伯超偕妻女抵达桂林,是1938年7月的事;他离开桂林赴重庆,则在1940年2月。他在当时被誉为抗战文化城的桂林居住了一年半光景。

当时的桂林,正如胡愈之同志在一篇文章中所说:"山明水秀的桂林,本来是文化的沙漠,不到几个月竟成为国民党统治下大后方唯一抗日文化中心了。"(《忆长江同志》)从音乐活动来看,更是这样。

吴伯超一家到桂林,当然也有逃难性质。但由于从上海国立音专毕业的广西籍学生满谦子(满福民)在广西省教育厅当音乐督学,经他向桂系三头头之一的黄旭初(省主席)极力推荐,吴伯超旋即被任为省政府"参议",这是对他很客气的了;当然这也是桂系当时有"礼贤下士"的策略使然。我们搞音乐的人,因为早就听说他留学比利时,就读于卡莱罗依音乐学校,1933年7月曾获和声头奖,第二年7月又获赋格二等奖,对他也很敬重。我与他本不相识,得满谦子介绍,一见面,觉得他耿直坦率,有艺术家风度。

不久,广西省政府即决定举办一"中等学校艺术与劳作师资暑期讲习班"(以后又改为一般的"艺术师资训练班"),最初设在桂林王城独秀峰西北麓画家徐悲鸿建议修筑而未使用的"美术学院"内(以后曾先后迁往乐群社对面民房和正阳门城楼),由吴伯超任班主任,教师中有满谦子、汪丽芳、张安治、丰子恺等,我稍后也参加了教学工作。丰先生当时填过一首《忆江南》词,概括了大家的生活与心情:"逃难也/逃到桂江西/独秀峰前谈艺术/七星岩下躲飞机/何日更东归?"

那时,遇有敌机前来空袭,先由独秀峰上发出警报,并高悬黑球。"躲飞机",桂林是个得天独厚的地方,几乎随处都有或大或小的岩洞,这些岩洞比任何人工修筑的防空洞都要安全

得多。但是，吴伯超是个神经质的人，一次，独秀峰上的警报"呜——呜——"拉响了，他正伏在办公桌前作曲，我见他脸色发青，一再绕室急行，却不奔向仅一箭之遥的独秀峰下岩洞！我只好拉着他跑了。

尽管白天要跑警报，晚上广西音乐会合唱团却照常排练。广西音乐会合唱团是由专业人员(大多为各校音乐教师)与专业爱好者(机关公务员、医生、护士等)共同组织的，水平较高，均用五线谱(当时学校音乐课是用五线谱的)。它最初是满谦子于1935年在南宁组成的，仅十余人，后随省会迁桂林。这时是它的兴盛时期，一般参加排练者有六七十人，演出时可达百人。吴伯超指挥，我弹钢琴伴奏。

排练的曲目，有黄自的《抗敌歌》《旗正飘飘》，赵元任的《海韵》，"洋"歌填词的《我所爱的大中华》(多尼采蒂曲)，吴伯超自己创作的《冲锋歌》《中国人》《暮色》，以及我的《抵抗》《战士之歌》等。

吴伯超不大喜欢黄自有时为了通俗易唱用太一般化的和声语言。一次，练唱《青天白日满地红》，他一面指挥，一面向我皱眉头："老陆！你看这和声！……"率直如此。

他除了在音乐会上指挥合唱团演唱外，也指挥过大规模群众性歌咏活动。有一次，万人大合唱抗战歌曲在桂林体育场举行，他去请省主席黄旭初参加，黄只好也来了；此公居然佛至心灵，也学会了一点"拍马"术："请黄主席训话！"我见黄似无准备，一时显得相当窘，最后也只好站起来在麦克风前讲了几句鼓励大家宣传抗战的话。黄旭初以桂系头头、一省主席之"尊"，参加这样的群众歌咏大会，并在会上讲话，在那个时候是异乎寻常的，我有点暗自好笑。

二

依我看，吴伯超在桂林这段时期，也许是他创作的黄金时代。

他谱出了朱偰作词的《冲锋歌》。这是一首混声四部合唱，有一个朗诵者被结合于歌声之中，并有节奏地敲击钢条来作伴奏。在我的印象中，和声似带有一点后期浪漫主义风格。形式颇新颖。当时由广西音乐会合唱团演唱，满谦子朗诵，沈承明击钢条伴奏。该曲曾于1939年2月7—8日两晚为响应"伤兵之友"运动募捐，在桂林新华大戏院举行的广西音乐会第七次音乐会上演唱，听众甚欢迎。歌谱现在已很难找到了。

在同一场音乐会上，还演唱了他作曲的《中国人》。这首中段为复调手法写的三重唱的混声四部合唱，歌词为侯佩尹撰，富有爱国激情。钢琴伴奏采用"包列罗"(一种西班牙舞曲)节奏，益增热烈气氛。三声中部的男高音写到了b^2，这是专为当时杰出的男高音歌唱家胡然写的(唱女高音者为狄润君，男中音为满谦子)。本曲在《音乐创作》1986年第1期"旧曲拾遗"栏目(第107页)发表过，该刊编者以为《中国人》是四十年代初在重庆较为著名的一首抗战歌曲，其实它早在1938年就产生于桂林并在桂林多次演唱了。在桂林演唱时是我弹伴奏，故记得较清楚。这次发表，抄谱错漏达十余处之多，殊为遗憾。我估计可能是隔了四十多年，原资料已模糊不清所致。

他还写了一部《国殇——祭阵亡将士诔乐》(黄莹改词)。乐章之一为四声部赋格合唱

曲,"伟大的战士,光荣应归于你!"带有钢琴伴奏。当然,这样的作品的排练与听赏都要困难一点,但是具有庄严美。关于这部诔乐的其他乐章完成了没有,我就不清楚了。

我记得他还谱过一首女声四部合唱的《暮色》(歌德诗,郭沫若译或黄莹译记不准了),是用小型乐队伴奏的。和声似带有一点印象派色彩。1940年曾在桂林中山纪念学校演唱过。

此外,他当时还写过群众歌曲,例如《伤兵之友歌》(钟期森词);还有儿童歌曲,例如《春耕》(当时桂林市儿童歌咏比赛,中年级组指定的独唱歌曲)和《爱国的家庭》(胡然词)。

吴伯超在后期也谱了向蒋介石讨好的《新生活运动歌》(合唱),我们有点侧目。把"新生活"这三个字唱来唱去,由于倒字,很多地方听起来成了"性生活!性生活!"那时我们只能以这种挖苦来表示不满。

这段时期,他除了在艺师班教合唱、视唱、和声等课外,还在当时附在桂林版《扫荡报》上的双周刊《抗战音乐》上发表了《歌咏队的指挥法》一文,一共连载了五期,实际上每次都是由他口讲,我代为执笔写的。我通过这一工作,也初步了解到他在欧洲大陆学习的指挥法体系。

三

吴伯超在桂林时,不但在创作、音乐教学、合唱排练上做出了努力,有一定贡献;还在桂林组织了破天荒的第一个管弦乐队。那就是1939年5月在他筹划之下成立的"桂林广播电台管弦乐队"。当时成员虽然只有近二十人,但这在"文化(音乐)的沙漠"已是难能可贵的了(其实这在当时整个国统区也少见)!我将乐队音乐家名单列举于下。事隔半个世纪,这些朋友中,有的早已向贝多芬报到去了,有的(如我自己)已老得不堪了,有的生死不明、不知去向了!对于现在仍在这个地球上晚上睡觉、早上起床的,我衷心祝福他们幸福愉快,安度晚年:

第一小提琴——沈承明　殷晋德　谭晋翘　黎庆棠(黎珉)
第二小提琴——赵昆峰　苏冠章　谢绍曾　赖锡贵
中提琴——杨振铎
大提琴——王友健　李元庆
低音提琴——祁文桂
长笛——秦振亚
单簧管——穆继霖
大管——殷晋璐
小号——邱少长
圆号——白崇俊
长号——陈忠英
打击乐——胡桂洪
钢琴——陆华柏

乐队排练和演奏过的曲目,我记得起的有海顿的《时钟交响曲》、门德尔松的《芬格尔洞

窟》、穆索尔斯基的《荒山之夜》及西班牙作曲家法雅似乎不很出名的《拉莫索西》(?)①等。最后一曲的钢琴弹奏由我担任,谱中有黑键刮奏,我的手指实在吃不消,便以尼衣袖遮手左右开弓,吴伯超笑着说:"只要弹得出来就行了。"

乐队好景不长。

重庆励志社前来拉他,不光是拉他一人,而是全班人马!我当时由于"父母在,不远游",才没有跟他去。因此,1940年2月整个乐队就高奏"入川进行曲",奔赴重庆了。临行前,我曾劝吴伯超,还是多作曲吧,最好不要做官,后来事实证明,他没有听我说的话。

<div style="text-align:right">

1989年4月25日回忆记,于南宁

[原载《音乐艺术》(上海音乐学院学报)1989年第4期,第35—37页]

</div>

① 此问号为原文作者所注,应是作者记不太清曲名。(编者注)

1990年

抗战后期的"福建音专"

[编者按] 福建音专,1940年2月由蔡继琨创办于福建永安上吉山。原为省立,1942年改为国立。1945年迁往福州。新中国成立后,于1950年全国高等院校系调整时并入我院。今年是福建音专诞生的五十周年,特刊出该校原教授陆华柏的回忆文章,以资纪念。

抗战时期国统区有三所高等音乐学府,一所在重庆,一所在"孤岛"上海,第三所就是"国立福建音专"了。我曾于1943—1945年在这所学校教书,抗战胜利后才离开。

四十多年后的1987年11月,我到永安上吉山去做过一次旧地重游,发现除学校后面文川溪清澈的溪水仍然"逝者如斯夫,不舍昼夜"之外,仅我和老伴甘宗容居住过的"六角亭"民房宿舍依然无恙,原音专校舍则多已面目全非,或荡然无存,难以辨认、寻觅了。

然而,战时屹立在祖国东南地带的这所音乐学府的"精神风貌"(包括它的办学风格和师生自己创造的学风、校风),都在我的脑子里萦回不已,留有深刻印象。近来,我更感到这些"精神风貌"可能是一种宝贵经验,一种精神财富,属于我国近现代专业音乐教育办学的优良传统的一个组成部分。看来,加以总结是有意义的和必要的。

我在音专教书的这段时期,校长是萧而化先生,教务主任是缪天瑞先生。用现在的话来说,他们两位是学校的"领导"。这是"专家治校",因为他们两位都是学者型的人物。

萧而化,我只知道他是江西萍乡人,曾留学日本学作曲和作曲理论。他在我的印象里是个正直、有点清高思想的知识分子。他对政治似乎没有什么兴趣。萧先生在1944年曾创作过一首女声合唱《鹦鹉曲》(姜白石词),歌词这样唱道:"侬家鹦鹉洲边住,是个不识字渔父。浪花中一叶扁舟,睡煞江南烟雨。觉来时满眼青山,抖擞绿蓑归去。算从前错怨天公,甚也有安排我处。"折射出"人生在世不称意,明朝散发弄扁舟"的思想;也有与世无争,听从命运安排的退隐、"乐天"、消极心态。萧先生为什么会对这样的词感兴趣?我觉得这里也许流露出了他本人对生活、对人生的某种看法。我没有直接听到过他对当时政治、时局的议论,但特务来校逮捕学生时,他还是就力之所及保护学生的。特别是他后来竟然斗胆出布告免了依仗国民党正统势力的李某某(先任训导主任,后任总务主任)的职,一时人心大快;虽然这事件终于以他自己的乌纱坠地而告终(这在当时是必然的),我倒觉得其性格中也有可爱之处呢。

缪天瑞,浙江温州人。他不但是个温文尔雅的学者,而且办事有条理,精细周到,有管理学校、领导教学工作的才能。同时他为人平和,善于团结人一道工作。音专当时处在各种条件都十分困难的情况之下,仍然办得兴旺发达,这是与缪先生的"惨淡经营"分不开的。缪先生的政治态度比较明朗,同情进步学生。有学生悄悄拿当时重庆《新华日报》转载的毛主席

《在延安文艺座谈会上的讲话》给他看,问他的意见,他说"蛮好的嘛"①。音专的国民党、三青团势力厌恶他,1944年校园里出现过"打倒缪天瑞"的标语。第二年抗战胜利后不久,军统特务无端驱逐他出福建省,他遂离校。

这段历史时期,第二次世界大战已近尾声,最后彻底打败了法西斯希特勒;我国伟大的民族抗日战争也已进入了后期阶段和最后阶段,1945年8月14日终以日本宣布无条件投降而胜利结束。随着国内斗争形势渐趋紧张,音专校园内自然也是很不平静了。

然而,国立福建音专在这种动荡、复杂、艰难的背景、局面和条件下办学,仍然奇迹般地表现出了许多独特的、可贵的精神风貌,我觉得我们这些当时的亲身经历者,有责任把它们记下来,供后人研究、参考。

一、坚持抗战、进步是学校师生的主导思想

这段历史时期,据我的观察,国民党的正统势力并没有能在音专成为主要气候。师生群众中另有一个吸引着大家的中心人物,即历史教师郑书祥。此人体态略胖,心平气和,从无疾言厉色,分析问题透彻而有说服力,使人感到可亲可信。我发现不但教师多与他友善,他在学生中也有很高威信,特别是那些思想进步的学生,每遇到什么思想问题,从对政治、时局、抗战形势的看法到个人恋爱、家庭苦恼,都愿意向他倾诉、请教。那时我已估计到他可能是中共地下党员;直到1949年我们在香港不期相遇,畅谈之下,他才告诉我在音专时他确是单线联系的地下党员。

当时学生中,有因中共地下党组织隐蔽干部而同意前来投考音专的,也有在斗争中失去了组织关系自己考进音专的。环境复杂,大家都不敢轻易暴露身份。也还有人在国民党、三青团营垒中,却具有进步思想。大家心照不宣,互相支持。读书会就是这样组织起来的;读书会又把更多的同学团结起来了。

福建音专师生没有只看到学校这块小天地,例如1944年4月5日、6日两晚在永安城举行的音乐会,节目单封面上就印着"此次票款收入除开支外,悉数捐赠贫病作家王鲁彦、张天翼、蔡楚生及已故作家万湜思之家属"的字样,表现出他们对于当时进步文化人的同情和关心。

同年5月29日、30日两晚,音专学生自治会组织了响应爱国将领冯玉祥将军在重庆发起的"白沙献金"运动,在永安城举行义卖演出(音乐会),宣传坚持抗战。国民党特务趁学生进城演出之机,连夜到上吉山搜查了学生宿舍、教室,以后并逮捕学生数名。其中,陈渌谷、金希树、周鉴冰三人最后不许保释回校,并被押解上路,准备投入崇安集中营。这时,郑书祥冒着极大风险亲自前往送行,并巧妙地赠诗作别。诗题为《赠三囚徒》,写道:"中国农民烘火笼,让灰烬埋着途炭,这样,久久,久久地散发着温暖。还有,还有,保存着火种。"②充满真诚的同志之情,又是叮咛,又是鼓励,又是希望。

这些音专师生中的代表性人物,没有讲空话,没有图出风头,而是以自己真正出自政治觉悟的行动经历着生死考验。

① 见陈渌谷:《介绍福建音专的一些情况》(《国立福建音专校史资料集》,第49页)。(原文注)
② 见陈渌谷:《介绍福建音专的一些情况》(《国立福建音专校史资料集》,第49页)。(原文注)

可惜当时在上吉山的音专校内尚未建立起中共地下党的正式组织,使斗争不得不带有某些自发性的局限。但是,在校内仍然形成了一股统一、互相支持、互相配合的进步力量,使国民党特务坐卧不安,惊呼音专是"异党活动严重"的"赤化学校"。因为先后有不少学生被逮捕,引起了地下党上级组织的注意,以后才秘密派人来校建立起了正式组织。赵沨同志也说:"根据我所掌握的资料,在当时全国三所音乐院校中间,最先有地下党人活动的是……国立福建音专。"①

二、生活、学习十分艰苦,从未闻牢骚怨言

回忆永安上吉山的生活,我前年写过两句打油诗:红米黄豆香喷饭,三天两头开点荤。对于学生来说,还得删去第二句。当时我们师生都是每人备有一个专用竹筒,自己放米和黄豆,拿到学校大厨房里去统一蒸熟。所谓"开点荤",无非是在学校与"六角亭"之间一家福州人开的小馆子里要盘青菜炒肉丝之类,能再喝上二两吉山老酒,就是高级享受了。就以我这个拿"教授"薪金的人来说,能吃到鸡也是罕见之事。为此,我还想起一个小故事。一次,我买到一只鸡,请学校派到"六角亭",让照护我们的校工小王(一位憨厚的小伙子)杀一下,他勉强把鸡杀死,随即翻身跪倒在地,口中念念有词:"鸡子鸡子你莫怪,你本是阳间的一碗菜。……是陆教授要我杀死你……"我和甘宗容听了差点笑出声来,我只好顺着他说:"是我叫小王杀你,莫怪他!"他才高高兴兴拔毛、破肚,使我们得以顺利吃上一顿鸡肉。穿衣服倒可随便,反正大家都很朴素。不过我有一次穿着木拖板去上课,被引为笑谈。学生的生活比我们教师当然要更艰苦,特别是营养不良。学生生活用品倒多,蔡继琨先生在创办这所学校之初购置了一批"高级"装备,新生进校一般可领借到蚊帐、棉被、演奏服之类,这在当时国统区其他大学是少见的。"行",没有交通车,进一趟城,去十里、来十里;安步当车,师生一样,老少无欺。

学习的条件也艰苦,琴少人多,排琴点成了乐器室一门专门学问,好琴、坏琴、好时间、坏时间,"科学"搭配,比现在的商品搭配还要复杂。此外,用功的人还得半夜起床,在黑暗里混战一场,抢夺琴弹,教师也不例外,并无"优惠"。在五线谱上写练习、作曲,欧洲古代是用鹅毛管笔,古色古香;二十世纪四十年代的我们则均已习惯于用中国羊毫笔,带有东方文化特点,因为印五线谱的纸为本省土特产,钢笔一划就破……

然而,尽管生活、学习条件十分艰苦,却从未听谁发过牢骚。为了坚持抗战,承受这一切,似乎是理所当然、心甘情愿的。我认为这实在是一种崇高的爱国主义思想在起作用。

三、教学、研究、创作、演唱演奏实践全面结合

教学是学校最基本的活动。在这段时期,音专的教学工作和教学秩序是正常的、稳定的和具有良好连续性的。因此教师和学生的积极性普遍都得到了很大的调动和发挥。

高等学校与中等学校的一个区别是高等学校除教学外,还要增强师生在研究、创作、表演等各方面的艺术实践能力,其成果则代表了这所学校的学术水平和艺术水平。

这段时期,音专进行研究的课题不多,但也还有一点。例如缪天瑞先生从事移译该丘斯的音乐理论著作时,不是一般照本宣科的翻译,而是充分考虑到读者的理解力和循序渐进性

① 见赵沨:《福建音专地下党的活动是最早的》(《国立福建音专校史资料集》,第137页)。(原文注)

的编译,有时甚至是重写某些章节,因此这种翻译工作实际上是一种研究工作。又,王沛纶和我对刘天华的全部二胡曲做了深入研究,他整理和编注了新的弓法、指法,我则为一首首二胡作品编写了钢琴伴奏谱。我们先后通过在永安、沙县的实际演奏检验其效果。

创作活动也有一定的繁荣。通过演唱、演奏而为当时人们所注意的作品就有:萧而化作曲的女声二部合唱《鹦鹉曲》;王沛纶作曲的国乐合奏《灵山梵音》;王沛纶作曲的二胡独奏《谐曲》(我写的钢琴伴奏);我作曲的清唱剧《大禹治水》(管弦乐伴奏)、女声三部合唱《三句歌》(两支中国竹笛伴奏);等等。

听众特别欢迎的演唱、演奏节目有:

——李嘉禄的钢琴独奏:《爱之梦》(李斯特曲)、《g小调叙事曲》(肖邦曲);

——尼哥罗夫(Nicoloff)的小提琴独奏:《D大调小提琴协奏曲》(帕格尼曲);

——王沛纶的二胡独奏:《谐曲》(王沛纶曲);

——顾宗鹏的二胡独奏:《月夜》《病中吟》(刘天华曲);

——曼爵克(Manczyk,德籍犹太人)的大提琴独奏:《序曲与基格舞曲》(约翰·巴赫曲);

——学生唐敏南的小提琴独奏:《a小调小提琴协奏曲》(维瓦尔第曲);

——学生郑沧瀛的钢琴独奏:《牧童短笛》(贺绿汀曲);

——学生吴恩清的独唱:《玫瑰三愿》(黄自曲);

——声乐特别选科生甘宗容的独唱:《故乡》(陆华柏曲)。

四、国乐、西乐并驱不悖

国乐就是我们现在说的民乐——民族音乐。国乐、西乐并驱不悖,是福建音专的一个特点。在永安上吉山校园里,大家对国乐既无轻视、歧视之见,也无"国粹"思想(用现在的话来说,就是在民乐上既无民族虚无主义,也无民族保守主义);对西洋音乐,也是既不盲目崇拜,也不妄加排斥。应该说,以正确态度对待这二者并不是容易的呢。

学校聘请的老师中,有以传授传统国乐见长的二顾:"老顾"——顾西林,"小顾"——顾宗鹏;前者是昆曲专家,后者长于传统二胡演奏。她们都来自浙江杭州。有锐意改进国乐的教师苏州人王沛纶。我虽是研究西洋音乐的,但也关心和热心支持国乐的发展,并曾试图探索中西音乐的结合之道,做了以钢琴伴奏二胡,以及二胡、三弦、钢琴三重奏等初步尝试。

另一方面,关于西洋音乐的传授,无论在器乐、声乐、作曲理论上,都是认真的、严格的、有水平的。对于这一点,只要一看当时中外教师的阵容,就不难想见。

国乐、西乐无所偏废,在教学中促进各自的发展和提高,并开始探索二者的结合之道,也是福建音专一个可贵的传统。

五、容许教学内容体系的多样化和互相尊重、互相切磋

这一条也是福建音专的好学风。

以作曲理论课的教学为例,萧而化先生、缪天瑞先生和我就显然是根据三"家"不同的理论体系在进行的。萧而化先生在教学中全力介绍普劳特(E. Prout)的理论体系。普劳特写了一整套音乐理论书,从和声学、严格对位与自由对位、复对位与卡农、赋格学、曲式学,一直到管弦乐法(乐器法、配器法)。缪天瑞先生在教学中则全力介绍该丘斯(P. Goetschius)理论体

系,该氏也写了一套音乐理论丛书,从《音乐的构成》到《作曲的材料》、《音关系的理论与实用》(二书均为和声学)、《曲式学》、《大型曲式学》、《对位法》和《应用对位法》(包含创意曲、赋格与卡农)。我担任的是音乐师范专业的音乐理论课,我觉得柏顿绍(T. H. Bevtenshaw)的《音乐教程》(第一部为《乐理初步》;第二部为《和声与对位》;第三部为《节奏分析与曲式》)内容简明扼要,颇适合于音乐师范专修科学生的程度和需要,便试着根据这一理论体系进行教学。像这样各人介绍一家理论体系的做法,当时在国统区其他音乐院校也是少见的。

其他如钢琴、小提琴、大提琴、管乐、二胡、琵琶、声乐等的教学,更是名从其师、各有其道,但又能互相尊重、互相切磋。

四十年代福建音专的音乐教学,实际上已暗合了我们现在提倡的方针:"百花齐放,百家争鸣。"为什么会出现这个局面?我就说不清楚了。

六、技术上的勤学苦练成风

音乐艺术领域里的各个学科的技术性都很强,这和体育、武艺(功夫)、杂技是一样的,或者比它们的要求更高。因为例如钢琴演奏,确实,熟练精湛的弹奏技术是基础,但光弹奏技术还不是钢琴艺术;当然,连起码的技术都没有,那就更谈不到艺术了。

福建音专在器乐演奏上的勤学苦练成风,是与教师的带头分不开的。

李嘉禄夜半练琴是传为佳话的。他的练琴习惯是白天读谱、背谱,读得很仔细,不但背出乐曲的旋律、副旋律或其他对位声部、低音、和声织体,还要记住各音的指法、重要的踏板使用等。夜半在混战中夺得钢琴,进入阵地,就得在伸手不见五指的情况下进行"操练"了。这种练琴法的最大优点是一旦弹奏纯熟、记忆牢固,演奏时就得心应手,recital(独奏会,背奏)就成为轻而易举之事。李斯特的《爱之梦》、肖邦的叙事曲,我见他都是这么练的。但是,除了读谱、背谱必须付出巨大的脑力劳动外,半夜三更从热被窝里爬出来,没有坚强毅力能行吗?在李嘉禄老师的带动下,不少男女同学、琴痴琴迷,也都是半夜起床,参加钢琴争夺战。

另一个苦练演奏技巧的是尼哥罗夫。这位保加利亚洋教师,虽然人品不无可议论之处,但他对小提琴的苦练却是给人印象深刻的。小提琴乐器为自己所有,当然爱练多少时间可练多少时间;但由于每天拉的时间太长,他怕惊扰了邻居,就用干毛巾覆盖琴码处,使琴音减弱到只有他自己可以听到的程度,以便无所顾忌地练。

苦练技术也不光是器乐演奏。萧而化教学生做二部单对位练习,按规定每道题须在固定调(C、F)的上上下下做十二次(写十二个不同的对位旋律),他却提倡对课本要加倍"殷勤",每种结合形式还要做两次——那就是每道题一共要写二十四个不同的对位旋律。他说他从前在日本学习就是这么干的。

缪天瑞先生教和声,要学生做的练习题常常都是他自己先做过的;这不但认真、负责,也重视练习写作技术。

福建音专当时培养出来的学生,一般基本功较好,我看与这种教师带头勤学苦练的风气有关。

七、学生办出版社,自己解决乐谱教材问题

我的和声班上有个学生叫李广才,妙人也。我有一次上课,忽闻他课桌边柜桶里鸡声咯咯,全班同学不禁哄笑,他则状殊狼狈。原来他在课桌边柜桶里"金屋藏娇",养了一只鸡,每天以同学们的剩菜剩饭喂养,倒也长得肥瘦适度;一时高兴,咯咯唱歌,未料使其主人陷于难堪也。我见教室课桌内能否养鸡,《学则》似无明文规定,也就一笑了之。就是这位妙人,是当时校内"个体户",创办了一家"乐艺出版社"。战时的条件那么困难,资金何来?光凭简陋设备,用石印、油印、福建土法生产的纸张,居然办起一家"音乐出版社",我认为也是奇迹!

不要小看这家出版社,翻印了成本成本的钢琴练习曲之类,不用"征订",满足了全校学生乐谱教材使用需求,为教学解决了一大难题。

"乐艺出版社"还出版教师的创作。我见到的就有萧而化等作曲的合唱曲《中国之声》、王沛纶的《灵山梵音》(国乐合奏总谱)、王沛纶和我合编的《刘天华二胡曲集》(附加钢琴伴奏谱)(油印本)等。

课桌边养鸡的李广才是个有经营思想的"企业家",如果在今天,他大概早已成了"万元户"了。

衡量一所学校的办学成绩,只能看这所学校培养出来的、向社会输送的人才的质量、水平和做出的贡献。这是检验办学的客观标准。我现在说的,只是福建音专在那段历史时期(抗战后期,前后三十个年头)表现出来的精神风貌。当时也不觉得有什么,时隔数十年之后,现在加以回顾,倒显露出它们可能是一种在专业音乐教育办学上可贵的历史经验呢。

<div style="text-align:right">1989年9月,记于南宁</div>

[原载《音乐艺术》(上海音乐学院学报)1990年第2期,第49—53、61页]

回忆我和冼星海、张曙的一点交往

最近,读《星海音乐学院学报》1989年第3期载秦启明同志写的《冼星海年谱简编》(续一),偶然发现他提到我与冼星海、张曙1937年6月间在南京一友人家相遇的事。他并提到我在1980年10月曾写过一篇《回忆冼星海二三事》的未发表文章。我一般写文章是不留底稿的,这篇文章既未发表,内容也就记不清了。

但我与冼星海、张曙那次相遇印象却很深,虽然事隔半个多世纪,当时情景依然依稀可记。

邀请我们吃饭的张沅吉是个音乐爱好者,也是青年人,是国民党政府资源委员会的职员。从《年谱》看,当时冼星海三十七岁,我二十三岁,张曙也是三十岁左右。张沅吉就是请我们三个人吃饭,我因为没有在上海待过,和他们两位还是第一次见面。我的印象中,他们两位都不是什么"风度翩翩"的音乐家,衣着一般,态度诚恳坦率。星海面庞略带黝黑,是典型广东人脸型。我们都是搞音乐的,谈话很容易就谈到本行。星海告诉我,他已经写了两百多首音乐作品。我是不久前才从私立武昌艺专毕业留校工作的一个尚未脱"学生型"的青年人,羞于谈自己的创作。不过我那时已陆续在缪天瑞先生主编的《音乐教育》月刊(江西)上发表了十几首作品。我写的独唱歌曲、合唱歌曲、儿童歌曲,甚至抗日内容的群众歌曲,都是用的五线谱,并附有钢琴伴奏。当时星海的不少作品已广为流传,我很钦慕。谈话中,我发现他也注意到我刚发表的一首歌曲《抵抗》。我说我写的那些东西,得不到流传,起的作用不大。他态度诚恳地指出:"例如此曲,你用了 $\frac{6}{8}$ 拍子,这种节奏是不大众化的,所以不容易流传。"我想想不错,还有五线谱、钢琴,我们专业学音乐的人好像司空见惯,但社会上还是很陌生的,怎么会流传呢?张曙也同意这样的看法。这时,饭桌边的收音机正播放着黄自作曲的合唱曲《旗正飘飘》,我们都注意听,我觉得写得很有水平、有气魄,他们两位倒未做评论。话锋又转到我想离开武汉另找工作的事,张沅吉告诉我画家徐悲鸿受广西桂系当局之托,要聘请几位音乐家到广西推广音乐教育,问我愿不愿去。星海也说,他可以介绍我到上海去搞电影音乐……

张曙同志言吐朴实、恳挚,我以为他是湖南人,后来才知道他是安徽人。他善唱歌,那时他也写了不少群众歌曲。

吃罢饭后,相谈甚欢洽,遂与主人告别。

一个月后,爆发了"七七"卢沟桥事变。

我终于与张沅吉等五人组成了室内乐演奏小组(钢琴五重奏)应广西之聘赴桂林工作了。

我虽然与冼星海、张曙只有偶然的一次相聚,却建立了很好的友谊。星海的一席话对我很有影响,我到桂林后创作的群众歌曲,如《战!战!战!》(又名《战歌》)、《磨刀乐》(二部)、《挖战壕》、《保卫大西南》等就由于注意了大众化,当时在群众中得到流传。当然,我也还继续创作了供专业歌唱家在音乐会上演唱用的艺术歌曲,如《故乡》《勇士骨》等。

第二年12月间，我在桂林桂西路桂林中学教音乐，与不久前才从武汉撤退来桂林的张曙不期相遇，大家都很高兴，还谈到在桂林办个音乐刊物的事；由于都很忙，匆匆而别。不料数日后，他即在一次日本帝国主义轰炸桂林中与其爱女同时罹难牺牲！

第二年，我曾把张曙创作的《壮丁上前线》编为混声四部合唱曲，在桂林多次演唱，都受到听众欢迎，后来并以简谱形式发表在桂林《音乐与美术》1940年第3期上。我以这种合作表示对友人的纪念。

抗战胜利后，1945年10月23日冼星海因肺疾医治无效在苏联去世，我也知道。以后，我在国统区还发表过一篇短文纪念他。第三年（1947）1月，我指挥江西省体专音乐专科学生合唱团在南昌湖滨圣公会（教堂）公开演唱了冼星海《黄河大合唱》的全部篇章，当时《黄河颂》男高音独唱是由现武汉音乐学院万昌文副教授担任的，《黄河怨》女高音独唱是由我的老伴甘宗容担任的。我并在南昌《中国新报》1947年1月10日第5版发表了《〈黄河大合唱〉练习记》。这也表示了我对冼星海的敬意和纪念。

党的十一届三中全会之后，加在我头上二十多年不公正的对待得到改正。1980年在桂林七星岩西北麓重修的张曙父女之墓落成，我也应邀赶去桂林到张曙墓前绕行了一周，对这位四十年前的友人再做了一次回忆和纪念。

<div style="text-align:right">1989年10月21日，于南宁</div>
<div style="text-align:right">（原载《星海音乐学院学报》1990年第1期，第10—11页）</div>

黄自《抗敌歌》分析

黄自先生作词并作曲(第二段词为韦瀚章先生续撰)的《抗敌歌》,产生于1931年11月,那正是在日本帝国主义开始大规模武装侵略我国东北三省的九一八事变发生的两个月后,这是当时高唱抗日救亡内容的第一首合唱歌曲。那时黄自才二十七岁,他于1929年8月从美国回来,是一位充满爱国热情,同时作曲技巧修养很深的饱学之士。他以非常娴熟的西方作曲技巧,来为表现我们自己的歌词所规定的内容服务,完全做到了二者的优化结合贴切自然,无任何生硬感。即以今天的标准来看,也足以承当"洋为中用"四字而无愧。

在我国近代音乐史上,探索"洋为中用"道路,先是在"洋"歌曲上倚声填写"中"文歌词。在这方面取得卓越成绩的,不能不使我们想起多才多艺的李叔同先生(弘一法师),如他的《送别》(独唱)、《西湖》(三部合唱)等,都是久经传唱的作品。当然,也还有一些别家这样做的优秀之作。更进一步,直接运用西方作曲技术理论、写作技巧谱写我们自己的歌词,在合唱音乐中,我认为黄自《抗敌歌》就是一首具有典范意义的成功作品。

此曲,我在三十年代最初见到的版本是收辑在1934年12月上海商务印书馆出版的国立音专丛书《爱国合唱歌集》中的。这本乐谱解放后就很难看见了。我现在进行分析,根据的是中央音乐学院音乐学系编辑(委托人民音乐出版社印制发行)的《中国近现代音乐史教学参考资料》第142页,列在"三十年代以国立音专为中心的专业音乐创作"分类栏目下的第一首。曲末附注选自音乐出版社编辑部1956年编印出版的《独唱曲集》(1)(独唱?)[①]。没见过该书,未做核对;就这里的资料看,抄谱显然有不少错漏之处。全曲共四十四小节,弱起的第四拍不算一小节,从小节线之后的强拍起计算小节数,先和读者打个招呼。现将资料抄谱错漏之处列举于下:

(1)第7小节,第二行女低音声部,第三拍,e^1音符前,应加♮号。同小节,钢琴伴奏,低音谱表,第二拍后半拍还漏掉一个八分音符的符尾。

(2)第10小节第二拍,女低音声部及钢琴伴奏高音谱表(右手弹奏部分)中的f^1音前均应加♯号,并且伴奏第四拍同一音前还应加♮号。

(3)第13小节,伴奏,高音谱表,最后一个十六分音符e^2前应加♭号。

(4)第22小节,伴奏,低音谱表,最后一个十六分音符d^1为c^1之误。

(5)第29小节,女低音声部和伴奏右手第三拍e^1音前均应加♮号。

(6)第35小节,伴奏右手第二拍,e^2前应加♮;第四拍,同一音前应加♭。

(7)第37小节,伴奏左手第二拍,和弦中的e^1音前,♮系♭误。

(8)第38小节,女低音声部,第三拍,e^1误,应为d^1。

[①] 原文如此。(编者注)

(9)第5小节,歌词"锦绣"误作"绵绣"。

读者应先把乐谱中的这些错漏之处一一改正,再行参照,免生误会。

半个多世纪以来,《抗敌歌》经历了多次演唱实践,经受了各种层次听众的考验,已证明了它是一首写得很成功的作品。据说1931年九一八事变发生后,不久,上海国立音专师生即成立了"抗日救国会",由萧友梅校长、黄自先生(当时音专教务主任)率领,前往松江、浦东一带为东北义军募捐演出,节目中即有《抗敌歌》。——这也许是它的最早演唱。《抗敌歌》当时本来叫《抗日歌》,由于蒋介石下令"绝对不抵抗",国民党禁止人民言抗日,才改称《抗敌歌》。其实,当时尽管把歌名从"抗日"改成了"抗敌",歌词中的"倭寇"改成了"强房",大家一听都知道抗的是谁。蒋介石当时的方针是"攘外必先安内","安内"就是剿共——打共产党。因此,当时凡是赞成抗日救亡的,即属爱国进步思想的表现。

第三年(1933)3月31日,上海音专"音乐艺文社"曾旅行杭州,在西湖大礼堂举行"鼓舞敌忾后援音乐会",黄自先生亦偕行,节目中也有《抗敌歌》。

我亲自听到上海音专演唱《抗敌歌》是后几年的事了,1937年4月间国民党教育部在南京举行全国美展,当时曾邀请音专师生前往南京开音乐会。我那时在武汉工作,换掉一个金戒指作路费专程到南京去听了这场音乐会。印象最深的一些节目中就有这首《抗敌歌》。演唱过程中有个小插曲,我至今还记得,即唱到第20小节第三拍 ⌒ 记号处,也就是结束分句前的高潮点时,听众情不自禁地热烈鼓掌;我见坐在前几排的赵元任先生转过身来摇手说"还没完啦!"大家哪里听得见;反复后,待唱到第二段同一地方时,又是一片掌声!我当时感到这件小事说明两个问题:第一,传统欣赏习惯在起作用,例如听京戏,听到某名角一个漂亮的拖腔时,不是可以博得满堂彩吗?现在的鼓掌是听众听到"努力杀敌誓不饶"时同仇敌忾、感奋赞赏的表现,是好事,表明《抗敌歌》及其演唱(我记得当时是赵梅伯指挥)富有艺术感染力。第二,听众对西方和声语言能够接受,但也还有不理解的地方,例如第20小节记有 ⌒ 号处为较为复杂化的和声,显然不是圆满终止点,正表明尚未完结,这在当时就不一定能被理解了。赵元任先生喊"还没完啦"也很有意思,这出于一种近乎赤子之心的责任感,其实他也只是一个听众,完全可以不管。

半个多世纪以来,我对这首九一八事变后最早产生的抗日救亡合唱曲,曾经多次参加合唱队演唱,或弹伴奏,或根据钢琴谱编写管弦乐伴奏谱,直到自己指导排练、指挥演出,这些实践活动逐渐加深了我对它的认识和理解,使我感到它确实是探索"洋为中用"的一首成熟的、有典范意义的作品,有许多宝贵经验值得我们学习、参考。

一、主题音调

先抄出《抗敌歌》的两段歌词:

中华锦绣江山谁是主人翁?
我们四万万同胞。
强房入寇逞凶暴,
快一致永久抵抗将仇报。

家可破,国须保,
身可杀,志不挠。
一心一力团结牢,
努力杀敌誓不饶!

中华锦绣江山谁是主人翁?
我们四万万同胞。
文化疆土被焚焦,
须奋起大众合力将国保。
血正沸,气正豪,
仇不报,恨不消。
群策群力团结牢,
拼将头颅为国抛!

歌词是歌曲的具体内容,也是歌曲音乐创作的根据和基础。但不能以为音乐("度曲")只是消极地适应歌词。一旦成为综合艺术的歌曲,音乐也会反作用于歌词内容,有时在某一局部或片段并可能起主导作用。因此,对于歌曲的分析,不能不经常研究它们的歌词——文学内容与音乐内容及其结合状态、形式表达内容的状态。作曲家在很大程度上的考虑恐怕就是从音乐方面来调整它们的这些关系,其原则总是根据一定的音乐审美观,如变化、对比、对称、照应和统一,以及声乐演唱艺术方面的一些条件、特点和局限性。

一接触《抗敌歌》的歌唱旋律,我们首先可以发现一个明显的主题音调,这个主题音调的初始动机很重要,它带有核心动机的性质,似乎整个乐曲都是由它发展起来,见例1。

例1

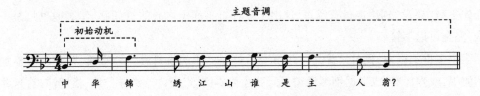

它是合唱开始时由男低音声部单独唱出的(第4小节第四拍起)。旋律的节奏与歌词自然朗诵的节奏基本一致。这个普通拍子($\frac{4}{4}$)两小节节奏的主题音调的骨干音是主和弦($^\flat$B大和弦)的三个音,音乐的表情与歌词的意义结合得很好。音乐一旦成了歌词的载体之后,我们听到的只是"中华锦绣江山谁是主人翁?",被认为是西洋音乐的大音阶、主音大三和弦的这些写作技术上的印象已经不明显了。况且所使用的音乐材料——乐音、调式结构、和弦组成等在我们民族民间音乐里也存在,所以听众对它们不致感到完全陌生。过去,"左"的教条主义思想只要用一个"洋"字就可以把它们一笔勾销!当然,对于这样的音乐,我们也不能不承认它的创作手法确是承袭(借鉴)了西洋音乐近代大小调传统作曲法的;让它为我们歌词的内

容服务,因而是一种"洋为中用"。"洋为中用"建立在"洋"与"中"二者的精通上,特别是对于前者,如果只懂一点皮毛或一知半解,那就很难谈得上"用"。

再回到这个主题音调。我们应注意,歌词虽为问句,其实回答是肯定的(谁是主人翁?——我们四万万同胞)。主题音调采用了性质稳定的进行,正是暗示了这一点。倘若最后两个音做其他不稳定终止的进行,情况见例2。

例2

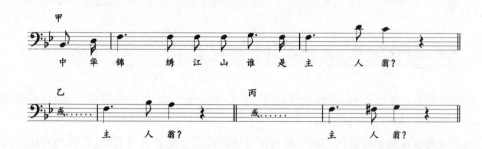

虽然三种终止的性质似乎更合乎一般询问口气,但却没有表达出这句歌词的确切含义。又,原主题音调只要略做改动,比如去掉一个附点,表情意义就有差别,见例3。

例3

原主题音调强调的是"谁"字,侧重于对民族意义的回答(期待的答复正是"我们四万万同胞"——整个中华民族);改动后(例3),强调的却是"主人翁"三字,变成似乎是侧重于对民主意义的回答了(期待的答复似乎是"工人、农民……"之类)。这表明,在声乐曲的创作上,歌词与旋律的结合有时是显得很微妙的。在这样的写作上,我认为歌词与旋律愈不可分,"洋"的影响愈为淡薄,"洋为中用"也就愈为成功。

对于主题音调的前三个音(例1),我曾说它具有核心动机的性质。它是顺着主(大)和弦三个音分解进行而形成,采用了进行曲常用的带附点节奏型,表情刚毅,色彩明朗。核心动机正是含有这个基因来作为《抗敌歌》旋律的胚胎,它本身就在全曲旋律里做过多次重复、模仿、倒影、移位、变形或节奏再现,见例4。

例4

节奏好像是音乐的骨头,音调好像是肉。核心动机虽短小,但也是有骨有肉的;有时哪怕光出现它的节奏,也可以辨认出来。

我们试观察本曲如何由核心动机发展成主题音调。主题音调共八拍:头两拍为核心动机原型,第三拍后半拍就是核心动机最后一音的反复延伸,第六、七、八三拍是核心动机的逆行倒影增时(扩大一倍)。整个主题音调带有核心音调的基因,因此总的音乐形象是刚毅的、明朗的,这正符合曲首用意大利文术语写的指令:eroico——有英雄气概地唱奏。

正如主题音调是从核心动机发展出来的,乐句、乐段乃至整个乐曲又是从主题音调发展而成。音乐创作的道理其实很简单,没有什么神秘性;困难在于每一首作品的具体创作手法是一次性的,用过不能再用,即令同一作曲家一辈子也只能这样用一次!依样画葫芦,再版,似曾相识,还叫什么"创作"呢?

《抗敌歌》用了某些独特手法(下面将要分析)塑造了慷慨激昂的音乐形象。音乐形象是一个综合整体。歌声旋律处在主导地位(它与歌词相结合成为歌曲的主要内容),其他一切手段都是围绕着它,服从、补充、加强和丰富这个主要内容,但它们又是不可缺少的。

二、曲式

《抗敌歌》歌词,其形式是长短句,八句为段,有韵;形式完全相同地做了一次反复。也许正是由于第一段词是作曲家本人所撰,所以特别适合于运用现在这种音乐形式(曲式)来谱曲。

本歌曲共四十四小节,从整体看,依照两段歌词,分为两个大的段落,各长十八小节,中间隔以过门四小节,曲首冠以前奏(引子)四小节。第二个大段落不是第一个大段落的完全(精确)反复,局部声部略有调整(比较原曲15—16小节和37—38小节),不过这个调整很精彩,以后再说。然而,两个大段落的基本材料是相同的。因此,根据异则合、同则分的原则,它既不能完全按分节歌(同则分)处理,也很难说属于通谱的复二部(异则合)类型;只是两个单二部结构的大段落,后者为前者在局部做了稍带变化的反复。这种灵活运用曲式原则,正是作曲技巧成熟的表现。

总的来看,二小节节奏的音乐贯串全曲,带有方整性,结构十分严谨,有进行曲风。

第一乐段是呼应式的写法(明显属于和声体):

$$\begin{cases} 乐句1(2小节+2小节=4小节)——5—8小节,停在属和弦上。\\ 乐句2(2小节+2小节=4小节)——9—12小节,转属调用完全终止。 \end{cases}$$

注意乐句2内部有到g小调的离调,并在两个外声部(男低、女高)用了错开一拍的八度模仿进行(第10小节),它与歌词"快一致永久抵抗将仇报"的表情内容很贴切:"快一致",还没有一致,到第11小节才一致。这也是音乐反作用于歌词的例子。从作曲技巧上考虑,它又可以作为即将出现的模仿进行的预示,这属于伏笔。

第二乐段是一种在和声范畴内的模仿进行,好像还不能算是典型的复调音乐写法,其构成情况如下:

第一乐句(2小节+2小节=4小节)——13—16小节,歌词是"家可破,国须保;身可杀,志不挠"。毁家纾难①,争先恐后,群情激昂。作曲家运用了主题音调的核心动机材料(五度移位),第一次,女高音声部唱出,男高音声部在两拍后做八度模仿;其他两个声部先后以同音反复补充和声的属音(也是根音)。与此同时,钢琴伴奏右手部分出现一行带有对位意味的旋律,增加了整个效果的激昂气氛,并使音乐更连贯。到第15、16小节,模仿声部的进入顺序改变成男高音、男低音、女低音、女高音(现在这个声部在第15小节第三拍即进入,显得很有力量)。与此同时,钢琴独立的对位旋律则用了八度弹奏,显得更加清楚。

至此,至少有五个层次的声部同时进行(由于所用和声简单,显得杂而不乱;虽然和声是D_7—T,最后停在主和弦上,但最高声部里主音推迟出现,避免了完全终止感),在不下九个声部诸音齐鸣的情况下突然转化为大齐唱加(钢琴)大齐奏(它是第二乐段第二乐句的开始,即17—18小节)。为什么?君不见歌词中有"一心一力团结牢"吗?齐唱、齐奏正表现了"一心""一力",也表现了"牢"不可破的团结。同时,从音乐审美观看,声部有疏有密,有分有合,使得合唱更富于变化。这种表现歌词内容的手法十分得体,是到了家的"洋为中用"。

第二乐段第二乐句由三个分句组成(2小节+2小节+2小节=6小节)。19—20小节是这个乐句的第二分句,由于它似乎是停在属长音上一个到下属和弦的离调,并予以延长(⌒),成为本段落的高潮点;同时由于和声的不稳定性质,含有属音上的小七度、大九度,使得不得不扩充两小节(21—22小节,成为第三分句),用来安排主调的完全终止,使高潮得到平衡,并获得圆满结束这个大段落的效果。还要注意一下,在"努力杀敌誓不饶"这句歌词上形成高潮是运用了多种手段的,上面提到的和声功能进行自然是主要的;还有,合唱队的两个高音声部,特别是男高音,被置于嘹亮的较高音区,为属长音之前八度低音声部的坚定流动;此外,速度、力度变化也加强了推向高潮点的气势。下面高潮音乐的平衡,只是重复同一句歌词,但由于处理不同,大异其趣,前者突出矛盾,后者强调统一,一放一收。这也是音乐反作用于歌词的例子。

总的来看,《抗敌歌》虽然篇幅不长,谱写第一段歌词的音乐是由两个乐段组成的一个大段落,乐段各包含两个乐句,乐句各包含两个(或三个)分句,共为十八小节或七十二拍,但仍可看出:第一乐段,带有呈示性质;第二乐段,带有展开性质及引向结束的功能。

① 毁家纾难,指捐献所有家产,帮助国家减轻困难。出自《左传·庄公三十年》。(编者注)

调性安排很简单,只触及了近关系调,但发展趋势也注意了平衡,如图1所示。

图1　乐段示例

第二段歌词的音乐基本上是第一大段落的反复,它的曲式分析就不赘述了。

三、带对位性质手法的运用

构成大段落的第二段第一乐句,采用了简单而有效果的和声范畴内的模仿进行,带有对位性质的写法,前面已做分析。

再仔细观察一下:

例5

它由四小节组成(第12小节第四拍到第16小节)。前分句,声部的顺序是由高而低,依次进入(甲1—乙1—甲2—乙2);后分句,声部进入改变了次序:男高(甲8)、男低(乙8)、女低(甲4)、女高(乙4)。反复(第34小节第四拍到第38小节),前分句完全照旧,后分句声部却做了新的调整,材料也稍有变动。这是两段歌词唯一处理不同的地方。

再看谱例5,原型模仿声部的第一次变动:甲8,核心动机由男高音声部首先唱出;甲4,两拍后,女低音在八度上模仿;乙8,和弦根音在低音声部补足;乙4作为它的模仿,女高音在高八度上唱出,并顺势回答男高音的后一动机(甲5);男低音则唱着和声的低音(现在也是和弦的根音);这一小节的第二拍上还有女低音的补足声部。这里的钢琴伴奏不但补足了和声,而且增加了一行新的对位旋律,起到锦上添花的妙用,是作曲家的神来之笔。这个模仿进行的片段与歌词内容紧紧相扣,没有丝毫炫技意味,但无娴熟作曲技巧者却很难如此。

后者(37—38 小节),在声部的原型结合之后,以由低到高的相反顺序依次进入。与谱例 5 相比,变动虽不大,却更精彩了(谱例 6)。

短短八拍,出现两组模仿。第一组是,男低音唱出甲 8,两拍后女低音模仿(甲 4)。但在这个模仿的前一拍(第 37 小节第一拍)起,另外开始了一组模仿:它先由男高音在响亮的较高音区唱出丙 1,似乎是前面和声补足声部发展成的一个旋律片段,它其实就是谱例 5 的乙 4 加甲 8;一拍后,男低音在坚实的低八度上模仿(丙 2);再过一拍后,女高音又在她们嘹亮的较高音区做八度模仿(丙 8),构成三重卡农式的形式。横向指标从前面的两拍缩短为一拍,使模仿更密集,气氛更紧张。钢琴的对位旋律则移高了八度,在乐器的高音区弹奏,使总的音响的音域扩展到了四个八度以上,层次也更加鲜明。由于这两小节的精彩变动,它的曲式已不宜简单地被看成只是单二部及其反复(分节歌)了。分析后得到的教益是:第二段歌词,音乐反复,哪怕是它有了一点变动,只要这个变动精彩(情绪进一步高涨),整个反复的音乐便会显得更为出色(谱例更正:谱例 5,男低音部第 15 小节第一拍,漏抄"乙 8")。

四、前奏、中奏和后奏

近代声乐作品,无论独唱、重唱或合唱,一般都是由作曲家本人写钢琴伴奏。和声伴奏是音乐创作构思的一个重要组成部分。画家画一幅画,画了主要的东西,还要画背景。伴奏就像旋律的背景。俗话说,牡丹虽好,还要靠绿叶扶持,可见绿叶是不可缺少的。专业音乐创作,更是如此。有时伴奏在内容上还可起到画龙点睛的妙用(无伴奏合唱则是另一种情况)。从这个意义上看,《抗敌歌》也堪称典范。

例 6

它的前奏(引子),长四小节,为一独立乐句,由三个因素组成:先是预示歌声的主题音调,钢琴用双手八度齐奏在中音区弹出(1—2小节);随即以 TSK$^6_4$D$_7$— T 有力的典型终止进行进一步肯定调性——♭B大调(3—4小节);这个调的主和声以连续的切分节奏弹着和弦,持续了三小节,大有浩浩荡荡、绵延千里之势;就在它的第四拍上,合唱队男低音以深厚的歌声唱出"中华锦绣江山谁是主人翁?"这个连续切分节奏主和弦的铺垫是很高明的,使歌声的进入既在不知不觉之间,又为势所必然。伴奏支持了合唱的和声声部一小节(第7小节)之后,再度在属和声里出现连续切分和弦,这是出于局部对称的考虑。两小节后,又用以支持合唱声部,而在属调做完全终止以结束第一乐段。连续两次终止在属和声上是不普通的,大概为了平衡主题音调太强烈的主和声感。伴奏在第二乐段,主要是支持和补足和声声部,以及增加一行新的对位旋律,这在前面已分析过,就不说了。

中奏(过门)也是长四小节(23—26小节)。它的材料来自第二乐段第二乐句第一分句,做三度平行的二重陈述(第23小节),然后过渡到前奏的第二、三因素,为前面大段落的反复铺平道路,其余都分析过了。

本曲后奏非常干脆,只是在第44小节第三拍上特强地叩击了一个高八度重复的主和弦,有点像《琵琶行》里描写的"曲终收拨当心画,四弦一声如裂帛"。

五、分析小结

黄自先生在近六十年前创作了这首九一八事变后的第一首抗日救亡合唱歌曲。就当时来说,它的专业性虽然强一点,但也没有停留在乐谱、歌集上,仍时有演唱,有时作曲家本人并在场。据我观察,每遇演唱,听众的反应都是热烈的,从未见对之冷漠,或表示不理解,或因其"洋"而加以排斥,三十年代、四十年代都是如此。作曲是专业工作,但不是写给专业音乐家听的,而是写给一般普通人听的。普通人,三十年代、四十年代称为人民大众,他们自己不一定能唱有专业声乐技术要求的合唱,但他们仍然喜欢听好的有专业水平的音乐,尤其不会嫌恶或反对这样的音乐。《抗敌歌》半个多世纪以来的命运实际上就是这样。

我亲自听到上海国立音专演唱的《抗敌歌》是1937年4月间在南京的事,前面已经说过,情况也是如此。当时黄自先生在不在场,我不知道;但是,哪里想得到,一年后(1938年5月9日)这位非常有影响力的作曲家就在当时已快成为"孤岛"的上海因患伤寒症不治逝世了!其时他才三十四岁,比音乐史上短命的天才莫扎特还少活一岁!可叹!可叹!

半个多世纪过去了,我们现在再来看这首合唱曲,也许有人会觉得它的作曲手法,包括使用的音乐语言、和声材料、对位处理、曲式结构、钢琴伴奏织体等都是老一套——欧洲十八世纪、十九世纪以来传统的一套。但是,我们要考虑到半个世纪以前的那些年代正是对如何对西方音乐艺术加以吸收、改造并为我所用做出各种探索的时期;也要考虑到这首合唱曲的作曲家正是利用欧洲传统的作曲技术理论与写作技巧来表现我们中国人的崇高爱国主义思想感情,同仇敌忾,共赴国难,抗日救亡——这一伟大时代精神;还要考虑到这些乐谱存用我们自己方块字写成的歌词,也是通过我们自己的语言唱出来的……这难道是"洋"歌吗?我看绝不能这样说。

恰恰相反,写出《抗敌歌》这样的合唱曲,并不是容易的事。它需要对西方传统的作曲技

术理论(关于旋律、和声、对位、曲式、声乐写作、钢琴写作等)有透彻的研究、理解,并有熟练技巧(实践经验);仅乎此还不够,还要对我们中国汉字的声调、音韵、朗诵等有研究。就是在这两方面都具备了丰富的知识与经验,也还未必就一定能写得出卓越的作品来,因为这毕竟是"创作"——创造性的工作。"洋为中用"的学问也就在此。

　　黄自先生所处年代在音乐创作上做"洋为中用"(当时没有这个提法,他自己称之为"民族化的新音乐")的探索,看来大体有两种情况:一是写中国民族风格的旋律并把它做多声结合处理,如无伴奏男声合唱《目莲救母》(佛曲)、女声三部合唱《山在虚无缥缈间》;二是借鉴西方近代传统大、小调音阶的作曲法,在它的基础上写作旋律、和声,而与我们中国的歌词相结合(也可以说是用来"谱"我们自己的歌词),表现我们自己的思想感情。这有可能是因为我们中国固有的音阶,与西方大小音阶本来就有着很大的类似性;和声现象(例如大、小三和弦,小七和弦)也在我国某些地区多声部民歌中早已存在,并非一切皆"洋"。这种试探性做法中,《抗敌歌》就是很典型的例子。我认为两种做法(当然还有些中间类型),都是黄自先生说的"民族化的新音乐",也就是我们现在说的"洋为中用"的音乐,而且实践已充分证明《抗敌歌》是其中一首写得很成功的典范之作。

　　　　　　[原载《艺术探索》(广西艺术学院学报)1990年第1期,第90—98页]

探寻民族风格和声之路
——谈谈我的一点创作经验之二

二十世纪二十年代、三十年代以来,在专业音乐创作领域,在前辈作曲家赵元任、黄自等的影响之下,探寻中国民族风格和声之路者,颇不乏其人,我也是其中一个。

也许1934年11月俄国作曲家、钢琴家齐尔品(A. Tcherepnin)在上海"征求有中国风味之钢琴曲"创作比赛获奖的六首作品,可算是第一批令人注目的成果,它们是:

贺绿汀:《牧童短笛》(头奖)、《摇篮曲》(名誉二等奖)

俞便民:《c小调变奏曲》
老志诚:《牧童之乐》
陈田鹤:《序曲》①
江定仙:《摇篮曲》
} (均获二等奖)

那时,我才开始自学西方的和声学不久。不过可以承认,我在学和声学的头一天起,心里想的就是为中国曲调配和声。1934年5月,缪天瑞先生主编的《音乐教育》月刊发表了我的"处女作":为南唐后主李煜词《感旧》谱的一首短小歌曲。其实那时我只学了和声学"A B C",就是用那半本和声知识为自己创作的曲调配和声。五声音阶的民族风格旋律与建立在七声音阶大小调基础上的西方传统功能体系和声相结合,写作织体显然受了陈田鹤先生《采桑曲》的影响,和声显得很生硬在所难免。我把这首产生于半个多世纪以前的幼稚之作作为一例(例1),是想显示出我探寻民族风格和声的起点。这首长仅十二小节的乐曲,就有三小节仍保持单旋律,不配和声;固然我想的是模拟笛韵,但也表明确实还没有找到适合的衬托民族风格旋律的满意的和声。

例1

① 《在欢迎贺绿汀同志会上的致词》一文称陈田鹤的《前奏曲》获得二等奖,此处保留原文说法。(编者注)

〔注〕此曲刊载于江西《音乐教育》月刊1934年5月31日出版的第二卷第五期上。

1948年4月,上海中华学社出版了一本山歌社编、江定仙校的《中国民歌选》,这可以说是探寻民族风格和声(当时被称为"中国化的和声")的第二批成果。其中,谢功成同志为晋北民歌《绣荷包》编配的伴奏,我认为是写得比较成功的作品之一。显然,编写者是根据直接从民歌旋律中看出、悟出、发现的潜在自然和声,然后用分解和弦的形式加以铺陈,构成伴奏。因此伴奏和声与民歌旋律的调结合得很好、很协调、很自然。和声本身的风格也很统一。在结构上,原民歌旋律本来就是带有变奏性原则的分节歌;钢琴伴奏则在和声织体上进一步强调了变奏性处理,五个段落各以过门相间隔,第三、四段是第一、二段的反复(这部作品最近重新刊载在《音乐创作》1990年第3期上)。

几十年来,我在探寻民族风格和声上,常常走了另外一条路。

我的想法是:三个、四个或更多不同的音同时发响构成和弦,这种纵向结合无论采用什么样的音程结构,都难以产生确定的民族风格效果。然而,如果从横向结合考虑民歌旋律的任何音调片段,它的一个乐段、一个乐句、一个乐节,甚至小到一个动机或仅零碎的音,都会是带有民族风格特征的因素。这些原材料和它的衍生材料(自然模仿、不同度数的移位模仿、自由模仿、性质相似或相近的对位声部)交织应和,形成多声部音乐,就可以充分保持整个乐曲确定的、统一的民族风格。我称这种作曲法为"随机模仿和声法"。当然,它在纵向结合上仍须汇成和弦点(具有和声节奏),要求在多声部进行中随机应变地插入各种模仿因素或对位声部。但它又不同于西方传统的复调音乐,因为并无规定的系统模仿,像赋格中的主题、答题、对题那样。同时,也可自由运用和声写法,只要一有机会(有时甚至是出于机智,寻求偶然巧合)就做模仿。

对同一晋北民歌《绣荷包》,我也曾试用"随机模仿和声法"配过伴奏,现在拿出来作为举例(例2)。

例2

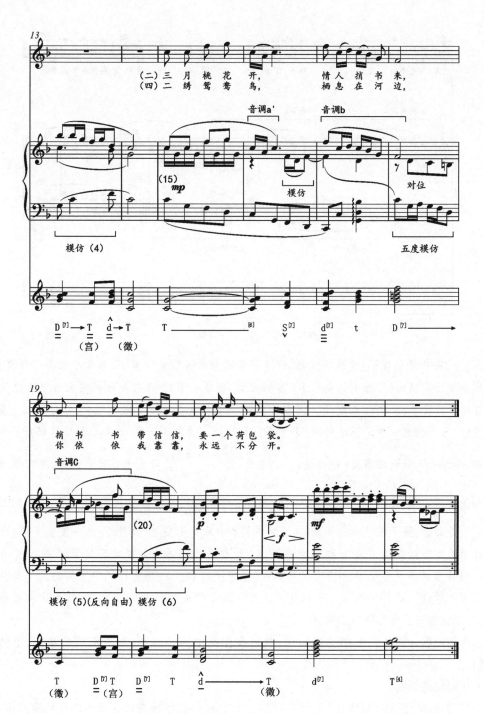

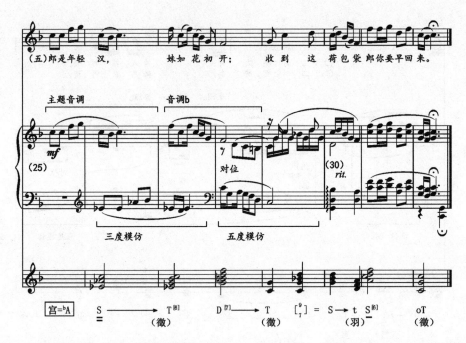

〔注〕分析标记说明：模仿的度数，均以原音调为音程根音计算，故第2小节是四度模仿，不算下方五度模仿（不管它的转位）。和弦标记，第2小节的 oT[4] 表示调式主音上建立的和弦省略了三度音，代之以四度音。但左边的 o（表示省略三音）是常见现象，亦可不记。第4小节中，S 下面的 v 表示下延和弦（下方平行和弦），[7] 是加小七度，自和弦根音算起。第5小节中，→常表示转调或离调（暂转调）。这里的 d[7]→t（=d）（商），即表示暂转商调式；随即通过属七和弦转回 C 徵（6—7小节）。第7小节第二拍处的 $\begin{bmatrix}7\\4\end{bmatrix}$，表示加小七度、纯四度，用方括弧表示它们是加音，属于准协和音性质，与西方传统和声中的七度音、九度音、十一度音不同（它们的标记不带方括弧），前者有和弦色彩意义，后者为本质成分（有时还需要预备和解决）。13—14小节的分析标记中，∧表示上延和弦（上方平行和弦），功能标记 T 下面的两个短横线表示第二转位。第17小节中，三个短横线表示四音构成和弦的第三转位，对于这种转位记号，为了分析简化也可略而不用。

运用民歌音调片段做模仿或对位，我已在作品中一一注明；对所汇成的和弦，也做了分析。

还须做些说明。

1—2小节，是和声写法；但在第2小节右手部分，即有零碎音调 a 及其四度精确模仿，以大二度助音答大二度助音。第4小节，音调 a' 是小三度助音，模仿也用了小三度。5—6小节，音调 b 是两小节节奏的短句，6—7小节是它的五度精确模仿，同时第6小节有对位声部。第7小节，旋律有个特性音调：连续两次做纯四度跳进。抓住它，做了两次八度模仿。9—10小节右手部分出现音调 b'，10—11小节在下面做八度模仿，上面再度出现用过了的对位声部。

11—12小节,作为过门,音调c在高八度陈述,接着又模仿了两次(12—13小节)。第二分节歌在第15小节开始,模仿情况基本同前一段落,此不赘述。23—24小节是第二过门,它与引子相同。现在可以看出引子第2小节第二拍用的加四度 f^1 音及出现 $\flat e^1$ 作为大二度助音是有"伏笔"用意的。第25小节,主题音调受到不甚寻常的三度模仿回答(26—27小节),音乐出其不意地转到 $\flat A$ 同宫系统的徵调式($\flat E$ 徵)了(注意模仿旋律中含有变徵)。这个 $\flat E$ 音,正是在引子第四拍和第二过门第四拍K作为和声外音预示(听到)过三次的。27—28小节的音调b及其五度模仿只是再现从前陈述过的材料。结束句(31—32小节)是双四度二重陈述,颇似复调性,由于最后一拍低音用了C音及其五度而赋予T(徵)以稳定感。

我一直想用"随机模仿和声法"建立民族风格乐曲的和声(多声部)基础。这种想法可能是有道理的,我也进行过多次实践,可是由于志大才疏,并没有写出有分量的作品来。

<p style="text-align:right">1990年元月20日,于南宁</p>

[原载《黄钟》(武汉音乐学院学报)1990年第3期,第41—45页]

贺绿汀老师1932—1933年在武昌艺专任教时的情况①

1932年"一·二八"事变(淞沪战争爆发,国民党十九路军奋起抗日)之后,贺绿汀老师求学的上海国立音专停课了,他兼课的小学也停课了,他只好在炮火声中暂时离开上海,与后来做了贺师母的姜瑞芝女士姐弟结伴回湘;过武汉时,贺老留了下来,得一位已在武昌艺专教书的友人推荐,遂受聘为该校老师,担任乐理、和声、钢琴等课的教学。

武昌艺专的全称是私立武昌艺术专科学校。它是当时华中几省培养美术、音乐人才唯一的最高学府。"私立"学校的特点是学校办学与学生学习都比较"自由"一点,不那么严格;国民党"党化教育"的空气也比较稀薄,思想"靠不住"的人待得住。此外就是靠收学费充办学经费,教学设备、条件自然不及公立(国立或省立)学校好。学生学习自由一点也有个好处,既可以不用功(混文凭);也可以很用功,专心致志于某学科的钻研。学艺术的人有个规律,他一旦真正对某门艺术产生了兴趣,是会自觉用功的,甚至欲罢不能,达到废寝忘食的地步。学画的、学音乐的几乎都是如此。武昌艺专办学不那么严格,经费困难,设备不足,照样出人才,"秘密"就在这里。还有个"秘密",那就是"强将之下无弱兵",一所学校的教师的教学、指导、带头作用是十分重要的。贺绿汀老师就聘于武昌艺专任教的这一两年,恰恰处在这所最高艺术学府的"兴盛"时期——学习空气极为浓厚的时期。音乐方面可说名师如云,除贺老师外,还有缪天瑞先生(音乐理论)、陈啸空先生(声乐)、陈田鹤先生(作曲)、李自新先生(钢琴)等;同时,学校罗致了居留在汉口"租界"上的某些外国音乐家前来兼课,钢琴有肖绮好特(B. Shoihet,女,白俄人,毕业于彼得堡音乐学院钢琴系),大提琴有西维沙(Sheufsoff?②男,白俄人),声乐有罗平茂(Lubinmova,波兰人,女高音),还有位教小提琴的外国教师,名字已忘了。

贺绿汀老师初来时,我们学生的印象是:这位老师身材高瘦,穿着朴素,沉默寡言,工作勤奋。他主要担任高班级的音乐理论课,不过我们都完整地听过他讲授乐理,他采用柏顿绍著、缪天瑞译的《乐理初步》(油印本)为教材,每一章节的内容讲解得非常透彻清楚,联系音乐实际,并且重视学生的书面作业。我们当时在贺老师乐理课里获得的基础理论知识,简直终身受用。陆华柏说,他以后能够自修和声学、对位法、曲式学等,全靠有贺老师的扎扎实实的乐理知识作基础。

上面说过,武昌艺专是私立学校,经费经常困难,有时连教师薪水(工资)都不能如期发

① 杨霜泉、粟仲侃、陆华柏共同署名,陆华柏执笔。该文又刊于《音乐爱好者》1990年第6期,第32—33页。标题为《贺绿汀在武昌》。(编者注)
② 原文如此,问号应表示作者记不清楚了。(编者注)

出,甚至拖欠数月! 有的教师不能维持生活,愤而罢教缺课。具忠厚长者风度的校长唐义精先生无可奈何,缺什么课他都去顶代,意在稳住教学秩序,我们学生也体谅他的这番苦衷,有时在课堂上同校长先生讨论《红楼梦》里的情节,以打发时间。唯独贺绿汀老师不是这样,他不管发薪不发薪,总是认真负责地照常上课,还辅导我们这群并非他班上的学生。这种精神使我们留有深刻印象。

1932年秋,有一个晚上,夜凉如水,皓月当空,杨霜泉和几个女同学溜出寝室,到有纪念碑的校园里,低声哼唱《湘累》(郭沫若诗,陈啸空曲——当时流传全国的一首歌曲),同时散步、赏月;不想恰巧碰上唐校长查夜! 可他一时并没有责备这几个丫头不守校规,反而同她们悄声谈起天来了。后来他忽然手指这几个女同学背后远处贺老师宿舍仍有灯光的窗子,说:"你们要学习这位老师分秒必争的刻苦钻研精神,把可用的时光花在学业上。"至此,他忽有所悟似的大声一点说:"回去睡觉吧,要守校规。"这几个女孩子只好笑着回寝室去了。

还想起贺老师和我们一起租钢琴弹的事。武昌艺专只有几架旧钢琴,还有一台平台钢琴,更是破旧不堪,难以使用。我们都以学校排的练琴时间太少(一般每天只有半小时)为苦。贺老师出了个主意,教我们几个人合起来租一架琴轮流练,他也参加一份。于是曹复和、杨霜泉、陆华柏三个学生,李自新老师,还有贺老师,五个人合伙,向汉口波衣也琴行租了一架钢琴(每月租金十多元),放在杨霜泉家里,大家轮流去弹。有时师生五人碰到一起了,便高谈阔论,两位老师完全没有架子;我们则从而增长了不少音乐知识。

有一阵子我们没有见到贺老师,说他回湖南邵阳结婚去了。后来我们确实看见有一位女老师和他在一起——这就是贺师母姜瑞芝老师了。她也是学音乐的,我们有时还请她帮我们看和声练习。

贺老师在武昌艺专这一时期(一年半光景),除教课外,将主要精力和时间放在翻译普劳特(E. Prout)《和声学理论与实用》(*Harmony, It's Theory and Practice*)一书上。这部原著长达三百余页,贺老师于1931年即开始试译了数章,并送呈黄自先生审阅,向他求教,当时得到黄自先生的热情鼓励和具体帮助,黄自先生还对他说:"希望你锲而不舍,译完全书。"他1932年春离开上海时,始终带着经黄自先生指点过的这一份和声学译稿。到了武昌艺专,他恰恰要担任和声课的讲授,便以此译稿作为教材,继续边教边译,边译边教,把这两个工作结合了起来。

武昌是长江三大"火炉"之一,夏天酷热难当,蚊虫也很厉害,人们常见贺老师蹲在他房里的凳子上,一方面以扇驱蚊,一方面挥汗译书。有时甚至彻夜不眠坚持工作。

关于这部和声学译稿,还有个小插曲。作为当时附中一名学生的陆华柏,1932年秋季开学,由于家庭经济困窘,交不起学费,有辍学之虞;贺老师同情这个很用功的青年学生,便向唐校长建议:让陆刻写和声学教材的蜡纸,抵免学费。唐校长接受了这一建议。以后陆华柏每天早上到贺老师房里去取译稿刻写。有时恰遇贺老师煮麦片鸡蛋作早点,还多煮一份给他吃呢。

贺老师爱护学生是多方面的。他送了一部和声学译稿的油印本给杨霜泉作课外阅读,对这个深爱音乐的大姑娘说:"你们女孩子爱漂亮,爱照镜子,可以写几条和声学的重要规则贴

在镜子背后,照一次镜子背诵一条;多照镜子,久而久之,和声学规则也就背熟了。"说得我们哈哈大笑。

贺老师以惊人的毅力,克服了文字、文义、理论、表达上的重重困难,终于不负黄自先生期望,把和声学全书译出来了,译文共二十多万字。贺老师1933年秋重返上海后,由于尚未"出名",这部译稿送到商务印书馆竟被退回;然而,待到1934年11月,他的《牧童短笛》获得齐尔品征求"有中国风味之钢琴曲"头奖一举成"名"以后,商务印书馆却又主动来出版这本译著!名乎名乎,宁不可叹!

贺老师爱憎分明,有个小故事。一次,我们师生到武昌东湖郊游,顺便参观了一处极为精致的陵园,为某大官员爱妻之墓,墓碑上还嵌有这位年轻貌美夫人的彩色瓷像。陵园环境幽静,松柏成荫,奇花异木丛生,点缀以大理石精美建筑。我们大家惊叹赞赏不已。贺老师却默默无语,在墓侧写些什么,我们一看,是"民脂民膏,劳工血汗"八个字。

1932年冬,武汉音乐界在汉口青年会礼堂举行过一场盛大的募款慰劳东北抗日义勇军将士的音乐演奏会。贺绿汀老师是这次音乐会主要的组织者和节目审查者之一;他又是这场音乐会积极的演奏者,还热心提携我们青年学生参加艺术实践。

我们记得起的是贺老师一人就参加了四个节目的演出:小提琴独奏《梦幻曲》(舒曼曲);钢琴独奏《♭D调序曲》(肖邦曲);四把小提琴合奏《双鹰旗下》;张汀石(张昊)独唱《摇篮曲》(勃拉姆斯曲)(弹钢琴伴奏)。

演出的节目,还有吕展青(吕骥)的独唱《菩提树》(舒伯特曲);李自新的钢琴独奏《随想回旋曲》(门德尔松曲)和独唱《魔王》(舒伯特曲),后者由杨霜泉弹伴奏;杨霜泉、曹复和的钢琴四手联弹《陆军进行曲》(舒伯特曲)。四把小提琴合奏《双鹰旗下》的演奏者除贺老师外,还有周咸安、马丝白等,由陆华柏弹钢琴部分,这是他第一次上台演出呢。好像还有周小燕一家姊弟五人合奏的轻音乐(周小燕弹钢琴)。其他节目就记不清楚了。——这可算是三十年代初期内地介绍西方音乐的演奏会的一例。

1933年,上海方面早已渐趋平静。这一年秋,贺绿汀老师离开了武昌艺专,告别了武汉,乘轮船重返上海,再进国立音专,继续去完成他的学业了。

<div style="text-align:right">

1990年4月15日

(原载《星海音乐学院学报》1990年第3期,第1—3页)

</div>

开学，谈谈学院第一代

我们广西艺术学院的最早前身是抗战初期1938年在桂林成立的"广西艺术师资训练班"。该班第一任班主任为后来任重庆国立音乐院院长的吴伯超（作曲家、指挥家）。当时的重要教师，在美术方面有徐悲鸿大师的高足张安治、黄养辉等，雕塑家沈士庄（现天安门城楼上国徽的设计者之一和制作者高庄），漫画家沈同衡，著名艺术家丰子恺也来兼过课；在音乐方面有钢琴教育家汪丽芳，当时国内著名男高音歌唱家胡然、女高音声乐教师狄润君。我也是教师之一。后来的音乐教师还有姚牧、郭可谖、刘式昕等。吴伯超1940年离桂去重庆后，继任的重要班主任就是马君武的公子，当时方从德国波恩留学归来不久的马卫之了。

艺师班设在哪里？桂林不是有座明朝靖江王府第的王城吗？王城南面城门叫正阳门，城门口上有石刻"三元及第"四个大字，这就是当年艺师班班址了。城楼分上下两层，上层光线较好，作为美术教室；下层置钢琴一台，就是我们上音乐理论课、合唱课的地方了。

艺师班的办学特点是既重视美术、音乐业务课的基本训练，又引导学生热情参加抗战文艺宣传活动。除多次举行过抗战书画木刻展览外，在音乐方面，例如配合1939年年底昆仑关之战，学生在十字街广场搭台高唱《保卫大西南》歌曲，散发歌片几万份，一时此曲传唱前线后方，起到了很好的抗日宣传作用。此外该班还举行过专题"民歌演唱会""苏联歌曲演唱会"等；编辑《音乐与美术》刊物一种，出版了3卷12期。

田汉同志1942年4月（这正是我院前院长甘宗容同志在该班学习的时期）曾赋诗称赞这个艺师班，诗云："正阳楼阁耸青云／中有三千艺术兵／笳鼓不闻从诵起／春城花木致清芬。""三千艺术兵"云云，当然是艺术夸张，不过五十年来培养毕业生的总数现在恐怕已不止这个数目了。

抗战八年，艺师班办了七年，胜利后才改艺专。

"长江后浪推前浪"，艺术新兵顶老兵。我们学院第一代的老兵多已"退役"了；就是第二代、第三代，现在也大都进入老年或中年了。这是人才交替相续的辩证法，是不以人的意志为转移的。希望这次入学的"各军兵种"男女新同学，珍惜来之不易的学习机会和环境、条件，勤奋学习，努力拼搏，在专业学习与思想品质修养上都有长足进步，成为合格的艺术兵，那就是春城花木"更"清芬了。

<div style="text-align:right">

1990年9月

（原载《广西艺术学院院刊》1990年10月18日第4版）

</div>

1991年

抗战时期桂林文化城群众歌咏活动纪实
—— 我参与了的和记得起的一些群众歌咏活动①

一、引言：从我来广西说起

1937年6月间，有五个搞音乐的青年人在南京组成一室内乐演奏小组（起了个颇"俗"气的名字叫"雅乐五人团"），由画家徐悲鸿介绍，应广西桂系当局之聘，到桂林去做推广音乐（谁也没有说清楚是什么音乐）的工作。这五个青年人是：第一小提琴——沈承明；第二小提琴——杨振铎（沈、杨原均属南京市政府管弦乐队乐师）；中提琴——张沅吉（原国民政府资源委员会职员、科长，音乐爱好者）；大提琴——祁文桂（也是南京市政府管弦乐队乐师）；钢琴——陆华柏（原武昌艺术专科学院音乐教员，作曲工作者）。

我们在赴桂途中，火车抵达衡阳时，即传来了卢沟桥事变的重大消息。

广西省政府派汽车把我们从黄沙河接到桂林后，即开展工作举行了几场重奏音乐会，内容是介绍西洋古典音乐。我们演奏的大都是西方一般脍炙人口、雅俗共赏的乐曲；不过对于当时桂林听众来说，也可能是前所未闻、新鲜的音乐，因而很受欢迎。

桂林，原本是个山清水秀，显得有些冷清寂寥的古老城镇，人口不出十万人。我们五个青年人上街溜达，只见男女学生、公务员，均着灰布制服，倒也朴素整洁；街头小摊出售柚子，剥开一瓣一瓣卖；一元钞票被撕成两半，各值五毫……还有个特别之处，礼堂、会议室张挂的居然不是"蒋委员长"像，而代之以李、白、黄②的像。正如桂林听众对我们演奏的西洋古典音乐感到前所未闻，很新鲜；这种种现象，使我们初到桂林的人，也感到前所未见，同样很新鲜。

不过，我已开始觉察到我们所处的"政治环境"可能是"意味深长"的，特别是不久突然传来所谓"托派分子"王公度在本城南郊将军桥被处决！这令我震惊，而又莫名其妙。当然，这个时期中共早就提出了建立抗日民族统一战线，国民党蒋介石也已改变了"攘外必先安内"的僵硬态度，桂系则在"六一"运动后一直标榜抗日。当时正是有了这种合作基础，才能发动全面抗战。我，作为一个青年知识分子，传统的"国家兴亡，匹夫有责"的爱国主义思想是在脑子里起作用的。比起蒋介石扭扭捏捏言抗日，桂系大喊自治、自卫、自给的"三自政策"之余言抗日，我更容易接受中共提出的抗日民族统一战线思想。而桂系，比起国民党来，好像要"民主"一点、宽容一点，对一些从外面来的有名望的文化人和专家学者，甚至明显的共产党人，似乎

① 这是我准备写的《抗战时期桂林文化城音乐活动纪实》系列回忆文章的引言和第一部分。以下为：第二部分，器乐活动；第三部分，演出活动；第四部分，音乐教育；第五部分，当时我在报刊上发表的文章；第六部分，抗战时期我在桂林的音乐创作。只要身体还好，就继续写。（原文注）

② "李、白、黄"是指李宗仁、白崇禧、黄绍竑。（编者注）

要客气一点,礼遇一点;当然这是他们的策略使然。但是,恐怕正是有这种特殊的客观条件,才使桂林发展为抗战时期文化城成为可能。

我初抵桂林时才二十三岁,有幸在这个文化城中生活和工作;离开桂林时也才二十九岁,未入中年。应该说,我在桂林工作期间,仍属成长过程。大家都知道搞音乐的人容易自我陶醉,不问政治。我虽未到这步田地,但当时政治思想也还是很幼稚的:抗战,我拥护;抗日民族统一战线,我赞成;国、共、桂斗争,我超脱!话虽这样说,平心而论,由于所处环境、所交朋友,我的思想直接或间接受到中国共产党的影响还是比较多的;相反,对国民党、对桂系的所作、所为、所说、所道,容易产生怀疑。不过只要是有利于抗战的,我也同意。这是我抗战时期在桂林文化城参与包括群众歌咏活动在内的一切音乐活动的基本态度。

抗战时期,桂林最明显的变化之一,我看就是救亡抗战歌声打破了这个冷清古城一向安静的气氛。

雅乐五人团介绍西洋古典音乐显得已非当务之急。我的其他四位伙伴,除了每星期一早晨照例到广西省政府举行的"总理纪念周"上去拉拉弦乐四重奏伴奏"唱国歌"外,就无所事事了,有点苦闷。我这时结识了广西音乐家满谦子(他是广西最早到上海国立音专学习现代专业音乐的人,为教育厅音乐督学),他介绍我到国防艺术社去担任音乐指导员。国防艺术社是五路军政治部下属的综合文艺宣传团队,包含戏剧、音乐、美术、文学、电影等部门。我在该社又结识了戏剧编导章泯、戏剧指导员封凤子和本省文艺工作者阳太阳(美术)、廖行建(音乐)、陈迩冬、熊绍琮(文学)等。我的主要工作是每天清早到象鼻山麓附近苗圃去教全体社员唱抗战歌曲。我记得当时唱的有冼星海的《游击军歌》,陈田鹤的《巷战歌》,以及张寒晖、刘雪庵的《流亡三部曲》等。可以说这是我在桂林参与歌咏活动的开始。

抗战时期,救亡抗战歌声一直缭绕着桂林城,成为这座作为省会的古老城市的进步文化活动最生动的一个组成部分。除了学校、机关、团体众多的歌咏团队分散活动外,每隔一段时间,还有一次规模较大的联合歌咏活动,群众情绪热烈,场面声势浩大,更具抗战歌咏宣传的广泛影响,它简直成了当时桂林文化城坚持团结抗战的象征。

二、火炬公唱大会

桂林抗战时期第一次大规模群众歌咏活动是1938年1月8日晚间在体育场举行的"火炬公唱大会"。

这个活动是由国防艺术社和乐群社(桂系乐群社的性质大致相当于国民党励志社)共同发起组织的"抗战歌咏团"(成立于1937年11月)举行的。它的真正主持者仍是桂系官方(五路军总司令部政训处),不过没有出面。抗战歌咏团设训练委员会,满谦子任主席,陆华柏、杨振铎、汪丽芳、廖行建及各校音乐教师为委员。据说成立之初,一星期内报名参加的团体成员即达三十二个,团员达五千七百多人。参加者大多数为各校学生。

组织者为这次火炬公唱大会做了充分的准备工作。团员分高级组、初级组,高级组是各机关、团体、学校人员中爱好歌咏和水平较高的志愿报名者,被分别安排在国防艺术社和国民基础学校艺术师资训练班学习、排练;初级组为各校歌咏队学生,由各校音乐教师自行指导排练。大会主题歌曲选定为《胜利的明天》(田汉词,张曙曲),其他必唱歌曲尚有《保卫祖国》

(冼星海曲)、《大刀进行曲》(麦新曲)、《战！战！战！》(亦名《战歌》①,陆华柏曲)等七八首。

这天,夜色初临,各路歌咏大军从四面八方涌向体育场集中,除高级组外,尚有桂林女中、桂林高中、国民中学、桂林初中、省立实验基础学校、中山纪念学校以及各镇中心基础学校全体学生;还有不少看热闹的市民群众,一时体育场万头攒动,一片人的海洋。

声势浩大的群众歌咏活动开始,满谦子充任总指挥,以手电筒光点代表拍点,台前绥署军乐队伴奏,规定音高,在统一指挥之下,万众一"声",声震桂林漓江,气壮山河。唱罢主题歌,全体歌咏团员手持火把,以绥署军乐队为前导,列队上街游行,并各自唱着各种救亡抗战歌曲;路旁观看的市民拥挤,几乎途为之塞。

游行队伍最后仍回到体育场,围绕广场中心一大堆篝火,在满谦子的指挥之下,继续高唱其他几首必唱歌曲,最终圆满结束而散。

对于这次桂林群众万人火炬歌咏大会,当时美国福克公司旅桂摄影记者在现场还拍了影片。

三、国民基础学校抗战歌咏比赛授奖大会

我在体育场参加的第二次歌咏活动是1939年5月7日举行的"广西省会国民基础学校抗战歌咏比赛授奖大会"。

这个活动是由作曲家、指挥家吴伯超主持的。

得从这次抗战歌咏比赛活动本身说起。广西当时所谓国民基础学校,其实就是小学(初小和高小)。这次在他们之间开展的儿童抗战歌咏比赛,是在5月1—3日进行的。它有几个特点:

(1)比赛以学校为单位分别指定必唱歌曲与自选歌曲。必唱歌曲不是小学生唱大人歌,而是选符合小学生嗓音特点(如音高、音域)的儿童抗战歌曲,其中不少还是专业作曲家特意为这次比赛创作的。必唱、自选歌曲共十一首,它们是:《最后五分钟》②(陆华柏曲);《蚂蚁》③(陆华柏曲);《啦啦歌》(胡然曲);《好国民》(陈田鹤曲);《春耕歌》(时玳曲);《木马》(陈田鹤曲);《爱国的家庭》(胡然曲);《我们都是小飞行家》(吴伯超曲);《小工兵》④(陆华柏曲);《向前冲》(铁克曲);《打铁歌》(胡然曲)。

这些歌曲几乎都有正式钢琴伴奏谱。

(2)比赛的评判采取了一种特别办法,即把演唱歌曲的诸要素分解为十个具体项目,评判人各司其职(负责包干其中一个或几个项目)打分,最后汇总各家打分,求得平均数,作为每个参赛者的总分。这次的具体分工是:发声——胡然;呼吸——陈玠;音阶——陆华柏;节奏——吴伯超;速度——谢绍曾;拍子——许淑彬;咬字——包慧根;纯熟度——吴伯超;态度——吴振民;表情——钟慧若。

① 我谱的《战歌》,似为莫宝坚词。1938年曾发表于刘雪庵主编在武汉出版的一期《战歌周刊》上。解放后,解放军歌曲编辑部将其选入1957年出版的《抗日战争歌曲选》第一集(第134页)。(原文注)

② 《最后五分钟》曾发表在重庆缪天瑞主编的《乐风》(月刊)新1卷第2期上,该期于1941年2月1日出版。(原文注)

③ 歌谱似未发表,并早已散失。(原文注)

④ 歌谱似未发表,并早已散失。(原文注)

这种评判办法既可保证比赛成绩接近公正、全面,也杜绝了任何评判者个人可能存有的偏心或操纵意图。

这次小学生抗战歌咏比赛进行得很成功,评出了各优胜的儿童歌咏队和优胜的独唱小朋友,于5月7日在体育场举行公开、隆重的授奖大会。会上,各优胜歌咏队、优胜个人一一演唱了他们的得奖曲目;所以这次授奖大会又成了一次精彩的儿童抗战歌咏大会。省会各国民基础学校的师生,大会邀请的各界来宾,参观的市民、军人等共不下数千人,实际上也是一次进行抗战宣传的盛会。

前面说过,授奖大会由吴伯超主持,他是广西省政府参议、广西省艺术师资训练班班主任、广西音乐会合唱团和桂林广播电台管弦乐队的指挥。他并请来了桂系三头头之一的广西省主席黄旭初。

我参与这个活动,主要是做些协助工作,例如比赛的评判办法就是我出的点子。

这一年的4月20日,田汉同志(武汉时期军委会政治部第三厅六处处长)由长沙来到桂林。5月7日,他兴致勃勃地去看了这次群众歌咏活动。5月9日他在《扫荡报》(桂林版)上发表了一篇题为《歌咏、歌剧及其他》的文章,对这次活动甚为肯定,并记述了一些当时情况,可以作为我的回忆文的"旁证",特摘录有关部分于下:

体育场的一角给前宵的猛雨汇成浅浅的水……另一部分都给军民群众站满了……从各队红蓝的旗影里,看见台两边"坚定抗战信念,鼓吹爱国精神"的对联,接着听得钢琴的伴奏和得奖各队的独唱和齐唱了,嘹亮的乐声博得了群众热烈的掌声。实在的今日广大军民太需要音乐了,太欢喜艺术了,特别是抗战艺术。……这种群众歌咏特别是儿童歌咏由于吴伯超先生和许多音乐专家、歌咏指导者之努力,在本城已有了很可观的成绩了。

田汉同志的文章对桂林当时音乐界的努力的肯定和鼓励,对音乐界抗日民族统一战线的团结有很好的影响。

四、保卫大西南宣传周

从1939年11月25日开始的"保卫大西南宣传周",是我在桂林参加的第三次规模较大的群众歌咏活动。这次活动是由桂林各界保卫大西南运动委员会主办的,其特点是在街头开展歌咏宣传。大会宣传委员会于11月27日在桂林城中心地带(现十字广场)桂西路西南转角处临时搭了一座宣传台,专供各歌咏、宣传团队轮流登台歌唱、表演,过往市民就是临时听众、观众。

我指挥的广西艺术师资训练班学生合唱团,也准备参加这一活动,学生们要我写首保卫大西南的新歌给他们唱。我便一口气完成了《保卫大西南》的词曲创作,歌词如下:

保卫大西南!(叠句)不论后方,不论前线。

保卫大西南!(叠句)军民合作,打成一片。

游击战,阵地战,诱敌深入一鼓歼;

你出力,我出钱,空室清野意志坚。

(再现第一句)

保卫大西南!(叠句)伟大的胜利就在眼前!

对于乐谱,我写了两种谱子:齐唱谱、男女混声四部合唱谱①。后来艺师班学生登台演唱时,是先唱齐唱,接着又唱合唱,我指挥。这个无伴奏混声四部合唱,虽然也还比较简单,我却是运用了专业作曲模仿对位手法写的。这样的作品和演唱形式在街头露面,在桂林我相信是第一次。然而,确实当时一般群众对此的反应是能理解、能接受,表示热烈欢迎!这种办法展示出了歌咏的两个层次:齐唱——普及形式,合唱——提高形式。这次实践证明在抗战歌咏中这样做有可行性,而且效果良好。这里表现出了普及与提高的结合、群众性与专业性的综合。为此,我深感高兴。

我作词并作曲的《保卫大西南》实际上成了这次宣传周的主题歌。宣传台建成的27日晚,由当时在桂林的抗宣一队、电影放映二队、新安旅行团、厦门儿童剧团、广州儿童剧团全体团员在台上联合齐唱了这首主题歌——《保卫大西南》和冼星海1938年创作的《在太行山上》。各团体分别表演了其他节目。据说当晚流动观众达两千人次。《扫荡报》自动印刷了《保卫大西南》(齐唱简谱)歌谱一万份,当晚免费分发,因此迅速扩大了这首歌曲的传播范围。

1939年秋冬之际,日寇在北海、钦州一带登陆,先是威胁,后来攻陷了南宁。故桂林在11月间发起这次保卫大西南运动。是年12月19日,我军迂回进攻南宁日寇,收复了昆仑关。《保卫大西南》歌曲很快在昆仑关前线、后方流传,由于它的歌词简明有力,旋律坚定激昂,甚引起人们注意。听说当时在昆仑关前线指挥作战的抗日将领郑洞国将军都对此歌有印象。我在原歌谱上未署作者名,写的只是"广西艺术师资训练班作"。我记得后来艺师班秘书贾念曾有一次告诉我,说白崇禧在找此歌作者,大概是拟予以"嘉奖";我郑重嘱咐他不要说出我。

1940年以后,我的工作重点在专业教学、创作、演出上了,没有再参加大规模群众歌咏活动。这一年第四季度,我正忙于艺师班合唱团排练,准备参加广西音乐会第十次音乐演奏会的演出;年底前突患咯血,广西省立医院诊断为浸润性肺结核。当时艺师班代班主任是桂系教育厅一个小头目,他大概估计我病将不起,通知我停薪!幸得一机会赴湘养病②;是年秋,病情转趋稳定后,才重返桂林。

1942年11月10日,"广西省社会教育运动周"也在体育场举行了一次歌咏大会,到会的本市各校学生有六千人,连同其他群众共八千人。大会由欧阳予倩担任主席,我担任八千人歌咏的总指挥,绥署军乐队伴奏。大会上唱了指定的《国歌》《总理纪念歌》《精神总动员》三曲。唱后全体列队游行市区一周,然后回场继续进行其他各种特别音乐节目的演出。这是我第四次参加群众歌咏活动,这一次远没有抗战初期前三次的兴奋激动,多少有点"奉命"指挥的感觉。此后我就再未参加群众歌咏活动了。

① 《保卫大西南》混声四部合唱谱最初发表在1940年桂林出版的《音乐与美术》创刊号上。它的第一行女高音声部,就是可以齐唱的主旋律谱。解放后,解放军歌曲编辑部将此合唱谱选入1957年出版的《抗日战争歌曲集》第四集(第182页)。(原文注)

② 驻在湖南耒阳的"教育部巡回戏剧教育队"的队长向培良先生,是我在武昌艺专读书时的"艺术概论"老师。他得知我病倒,约我去耒阳养病,名义上为该队音乐导师,只要我在精神好时去该队讲点音乐知识。他们安排我住在耒阳郊区野禾塘,环境安静,空气新鲜,我住了八个多月,待病情稍稳定后才重返桂林——这是1941年秋天的事了。(原文注)

五、文化城处处可闻抗战歌声

抗战初期的桂林,许多外来团体如新安旅行团、孩子剧团、上海救亡演剧二队、抗宣一队、剧宣四队、剧宣九队等,大多同时也是抗战歌咏队,对文化城开展歌咏活动起到了很好的推动作用。同时,本地的许多专业音乐工作者,包括吴伯超、胡然、满谦子这样在作曲、指挥、声乐、音乐教育方面可称专家的人,也参与了群众歌咏活动,承担指导、指挥或组织工作。故从1937年冬起,桂林各歌咏团队纷纷建立起来,有如雨后春笋。不过,总的来看,学生仍居大多数;但也有了向其他各界扩展的趋向。

我记得起的中学生歌咏队,当时就有"桂林中学生歌咏队",该校音乐教师是钟惠若,我后来也在该校教过音乐课;"桂林女中自治会歌咏队",她们的音乐教师是张碧如;"汉民中学歌咏队",我也在该校兼过音乐课;"青年中学歌咏团";等等。

大专学生歌咏队,我记得起的有"广西地方建设干部学校歌咏队",由林路、郑思指导,曾于1940年8月演唱全部《黄河大合唱》;迁桂的"江苏教育学院"的歌咏队,吴伯超、胡然和我都去指导过;广西大学学生组织了"西林歌咏队";桂林师专学生也组织了歌咏队;等等。

其他各界的歌咏团队:《救亡日报》自己成立了"建国歌咏队";生活书店也成立了"生活书店歌咏团";乐群社组织了"乐群歌咏团",先后聘章枚、林路指导;中央电工器材厂也成立了歌咏队,这是当时少有的工厂职工歌咏队;桂林基督教青年会成立了"桂林青年业余歌咏团",聘林路和我任指导;甚至香港留桂人士,也组织了"香港华侨歌咏团";等等。

当时桂林抗战歌咏活动确实调动了广大人民群众参加歌咏的浓厚兴趣和积极性。例如现在广西医学院元老辈的麻醉师谭丕森教授,他当时还是我们广西音乐会合唱团的成员呢!又如现在耳鼻咽喉科庆建纲教授,他比谭教授年轻多了,当时却也是胡然指导的儿童歌咏队的"小"成员!可以想见。

一个到处充满抗战歌声的民族和国家是不会灭亡的! ——这是我当时的深刻印象和坚定信心。

<div style="text-align:right">1991年2—3月写于广西医学院附院干部病房</div>

[原载纪念中国共产党诞辰70周年特辑《广西新文化史料》,1991年第1期(内刊),《广西新文化史料》编辑部编,第54—59页]

只留下了一首二重唱的歌剧《牛郎织女》

相传我在四十年代谱过一部歌剧《牛郎织女》。这是"事出有因",又是"查无实据"。为了使以后研究中国现代新歌剧发展史的人不致偶然发现这个问题,我打算做点回忆。通过这个回忆,可以看出早年在国统区有志于歌剧作曲的人常陷于一筹莫展的困境;也可以看到他们明知不可为而为之的傻劲。

我是1946年到南昌的,得友人介绍受聘于江西省体专音乐专科任教授职。这正是抗日战争胜利后的第二年,也是马歇尔十上庐山①,与蒋介石密商发动反共内战的前后。

抗战胜利了,国统区"复员",一时流行歌曲《恋之火》《一夜皇后》《夜上海》之类大为"流行"、迅速"复员",使我们一向从事严肃音乐、抗战音乐创作的人目瞪口呆,不知所措。不过我有三十年代的经验,当时《毛毛雨》《桃花江》《特别快车》之类老一代的流行歌曲,也是广为"流行",穷乡僻壤,无远弗届,只是后来《义勇军进行曲》等救亡歌曲出现了,群众大唱这些救亡抗战的歌曲,它们才销声匿迹。因此,我觉得我们作曲的人写出了好的作品,人们喜欢听,愿意唱,才能缩小流行歌曲的"流行"度。

有一次,我在南昌街头逛书店,偶见到一本刚出版的吴祖光编《牛郎织女》歌剧脚本,买回家一读,甚感兴趣。"牛郎织女"本来是我国民间家喻户晓的一个美丽古老神话传说。"七夕"(农历七月初七夜)的典故,大家都很熟悉。《荆楚岁时记》云:"天河之东有织女,天帝之子也,年年织杼劳役,织成云锦天衣;天帝怜其独处,许嫁河西牵牛郎。嫁后,遂废织任;天帝怒,责令归河东,唯每年七月七日夜,渡河一会。"②这个神话本身就富于诗意,歌颂了织女、牛郎的纯洁热烈爱情。

我忽然萌发对这部歌剧脚本谱曲的念头。那时我书桌前,有个座右铭,是写列宁说的一句话:"艺术属于人民。"牛郎、织女不就是善良的人民吗?我于是决定谱这部歌剧。

但是,当时的南昌,一无歌剧团体,二无管弦乐队,三无支持这类活动的人或机构。上演"歌剧",无异于痴人说梦!然而,我谱歌剧的创作兴致很高,一旦写开了,几乎欲罢不能!我差不多忘记了这些严峻的客观现实条件,日夜写呀,写呀……为了工作安静,我一人搬到体专操场边一间单独的小屋里去住,这间小屋墙外就是街道,也很僻静,墙上有窗。还出现过一个小插曲,一天夜深,我写倦了,掷笔熄灯就寝,脑子里仍然尽是音符跳动,难以成眠,忽闻有人在撬玻璃窗,我马上意识到这是"梁上君子"了!我陆某一介书生,手无缚鸡之力,如何对付得了!但我忽然想到不如自我"交底",也许可以退兵?我便平静地大声说:"老兄,我是个穷教

① "马歇尔十上庐山"疑为误用,应为"马歇尔八上庐山"。马歇尔从1946年7月18日开始,两个月内八次登上庐山,力促国共合作。9月17日,马歇尔下庐山,结束了史称"马歇尔八上庐山"的国共和谈调解历程,无功而返。下同。(编者注)

② 引文尾句应作"天帝怒责令归问东,但许其一年一度相会"。(编者注)

书生,同你差不多,不过你要进来坐坐,也可以……"我这个"空城计"演得不错,撬窗声马上停止了,显然"梁上君子"已经不辞而别。这时我已毫无睡意,重新起床扭灯披衣继续谱《牛郎织女》……

夜以继日,工作了大概一个多月,《牛郎织女》的音乐终于写出来了。不但唱的部分(独唱、重唱、合唱),连音乐部分的旋律都写出来了,全剧的旋律都写出来了,而且全剧的和声大纲、布局、伴奏形式也都写出来了,即完成了带钢琴伴奏(我把它当作管弦乐缩谱考虑)的歌剧总谱。就是说,这部歌剧,已不仅是轮廓,而且许多细节也被规定了。这是1946年春末夏初的事。

下一步是如何争取上演。

我当时对民族新歌剧的设想有两条原则:(1)音乐应该成为歌剧的中心。歌剧应有歌剧的艺术特点,不能等同于话剧;把若干对话变成歌唱未必就是歌剧。(2)歌剧是有高度要求的综合艺术,它常常可以代表一个国家整个文化艺术的综合发展水平。因此,在音乐艺术上(包括创作与演出——指作曲、配器、演员、合唱团、乐队、指挥等)都应该是"专业"性质的,而不能满足于业余水平。大众化是指它的内容和欣赏,而不是指它的创作和演出。当然,这就使得《牛郎织女》的上演更加困难了。

南昌是根本没有办法的了,我想到了桂林的欧阳予倩先生和他主持的广西省艺术馆。因为抗战时期(1943年前)我在这所艺术馆担任过合唱团与管弦乐队的指挥,对其情况比较了解;并且当时与欧阳馆长合作得不错,我们之间建立了真诚的友谊。我便写了封信给欧阳,告诉他我谱出了吴祖光编剧的《牛郎织女》,问艺术馆有无可能排练上演。不久接到他热情的回信,表示可以争取演出。我高兴之余,继续积极修改,做准备。过了不久,又接到欧阳先生一信,他说研究了剧本,演出这样的歌剧必须要有一幅大纱幕,才能显得虚无缥缈,表现天上人间。但艺术馆在1944年桂林沦陷时元气大伤,目前经费十分困难,靠呈报七八十人编制,实际上只用了三十多人的公开"空吃额"的经费来充事业费,已是捉襟见肘。购置纱幕困难,奈何! 奈何! ……

但是,再过一阵,到8月间,忽又接到欧阳先生一封信,被告知受到地方恶势力排斥,特务亦欲罗织罪名加以迫害,他已辞去艺术馆长职,日内即将偕妻小回上海了!至此,歌剧《牛郎织女》的上演就真正成了泡影,陷于绝望。

当时我在南昌,所能依靠的"作战队伍"中:属于"将"者,一是友人男高音歌唱家万昌文(现武汉音乐学院声乐副教授),一是拙荆甘宗容(女高音);属于"兵"者,乃我自己指挥的体专音乐专科学生合唱团(成员约四十人);而且,有时只能"元帅"上阵弹钢琴。如是而已。

关于这部歌剧,虽然正式上演无望,却还可以采取"清唱"形式"唱"一下。

化整为零,唱得最多的是剧中一首二重唱《织女呵!一年了》,由甘宗容担任女高音(织女),万昌文担任男高音(牛郎),我弹伴奏。1946年5月在南昌举行的"万昌文、甘宗容歌乐会"上唱过(以后还在江西广播电台播音过一次);6月,在九江举行的"旅行音乐会"上唱过;7月,在庐山上还唱过一次。第二年(1947)初夏,我们三人赴杭州举行旅行音乐会,也唱过《织女呵!一年了》。这首出自歌剧《牛郎织女》的二重唱,每次演唱都受到听众热烈欢迎,简直

成了他们①两位的保留节目。

成系列地清唱《牛郎织女》中更多的选曲是在1947年6月间在南昌举行的"歌剧《牛郎织女》选曲清唱会"上,南昌《中国新报》1947年6月20日第3版有这样的记载:

(本报讯)体专音乐专科,定于本月二十七日起假座志道堂,举行歌剧《牛郎织女》选曲清唱会,宣唱该剧中最精彩之独唱、二重唱、三重唱、女声合唱及混声合唱歌曲等共十段。……

这次选曲清唱会开过之后,台湾《乐学》第3号(1947年8月31日出版)在《音讯》栏中还有报道。

以后,这部带钢琴伴奏的《牛郎织女》歌剧总谱手稿,跟着我到处奔波,年复一年。上演的机会与希望是没有的。1949年,我在香港永华影片公司担任作曲工作,为柯灵编剧的影片《海誓》谱了主题歌《海的怒吼》,录音以后,我向公司建议拍摄这部歌剧,也没有被接受。

解放后,到1957年,不料我被一场政治风暴席卷进去。我和我的家人并先后遭受过两场水灾,一场火灾;"文革"中还被抄过三次家。以后《牛郎织女》总谱手稿就再也找不到了。至于是在哪一次劫难中散失,甚至也许是我自作聪明为了"脱胎换骨"焚烧了,我都说不清楚。总之,这部手稿没有了。所以我在前面说,已是"查无实据"。

但是,事有凑巧,1948年当戴鹏海同志还是个爱好音乐的热心少年时,他曾在长沙听人演唱过《织女呵! 一年了》这首二重唱,他当时居然有耐心把这首长达一百多小节的乐谱抄了下来,并且一直留存了几十年,这也就成为这部歌剧现今唯一的遗留物了。所以我在前面又说"事出有因"。

根据我现在的回忆,《牛郎织女》因为从来未获得过上演机会,所以成功或失败无从说起。但是,这首二重唱却是经过了许多次演唱实践,并一直是受听众欢迎的。我觉得它也可能是这部歌剧中写得最好的一段——有代表性的一段。

然而,《织女呵! 一年了》虽然多次被演唱,几十年来却从来未发表过。因此,如果它现在还有机会发表,就算是《牛郎织女》留下的"孤儿"了;如果没有机会发表,甚至再度散失,那就是这部歌剧彻底消失、断绝香火了,恐怕也只能说是命也。

<div style="text-align:right">

1990年9月10日,于南宁

(原载《歌剧艺术》1991年第3期,第19—21页)

</div>

① "他们"应指万昌文、甘宗容。(编者注)

回忆我与郑书祥先生的一点交往

我与甘宗容(陆华柏①的夫人)同志是在1943年秋冬之交到永安的。初到上吉山音专,学校安排我们与德籍犹太人教大提琴的曼者克和教钢琴的他的夫人同住在半山坡一座小洋房里;还派了一个会讲"洋泾浜英语"的福州校工来照护我们,并为我们弄"不中不西"的饭菜。我们哪里过得惯这种似乎是破落的"高等华人"的生活,不久就要求搬到学校附近租赁老百姓的几间平房去与其他几位教职工同住。房子虽然陈旧一点,环境倒很安静,这几间屋的大门边有座六角凉亭,从外边墙头即可看见,所以一般称这处宿舍为"六角亭"。

出于缪天瑞先生的安排,甘宗容一方面读声乐特别选科,一方面以"艾宛如"的名字"打工",帮学校管理图书乐谱,这样可增加一点收入,我们住在六角亭也更方便。有一个时期她跟朱永镇上课,朱也就常到六角亭来。

因为六角亭是老屋,我们房里常有虫蛇出现,不过彼此倒也相安无事,我便戏称这间卧书房为"虫蛇轩"。我当时在报纸上发表点杂文,也冠以"虫蛇轩随笔"的标题。

常来"虫蛇轩"聊天的客人中有一位胖胖的教书先生,那就是郑书祥了。此公有强烈的正义感,可说话总是不慌不忙、娓娓而谈,从无疾言厉色、盛气凌人的锋芒。他在音专担任历史课的讲授一职,不过我感到他的影响远超出了教学活动。他在学生和教职员中很有威信,学生有思想问题总是喜欢找他谈。与我们同住在六角亭的缪天华、刘天浪也常爱叫他来讲国内时事,特别是对抗战形势的分析。关于当时羊枣主编的《国际时事研究》和他所写的一些见解精辟的新闻时事和军事评论文章,也常常是郑书祥在谈话中引起我们注意,我们才进而阅读的。对福建省当政的一些"微妙"情况和"内幕",我们也多半是听他讲才知道的。

1944年,翻译《资本论》的经济学家王亚南出任福建省研究院社会科学研究所所长,郑书祥也在该所任研究员兼研究院秘书,显然他这时是处于十分复杂甚至危险的政治斗争漩涡里,但我见他很沉着,似乎应付裕如。

1945年8月15日,宣布日本帝国主义无条件投降的消息传到永安上吉山音专,校园内一片欢腾,有鞭炮的放鞭炮,有锣鼓的敲锣鼓,没有锣鼓的敲脸盆……很多人兴奋得眼泪都流出来了。抗日战争胜利后,不久,重庆派了位新校长来永安。这位新校长才上任,就停聘了王沛纶、刘天浪、曾雨音等五位教授,大出我们意外。又隔了一个时期,我也接到了学校的通知:请你马上离校并出福建省!(缪天瑞先生也同时接到同样的通知)事出突然,我一时无处投奔,便悄悄去找郑书祥商量,请教他该怎么办。他告诉我,国共两党"双十协定"签字以后,斗争变

① 陆华柏(1914—1994),江苏武进县人,作曲家,音乐教育家,音乐理论家。1934年毕业于武昌艺术专科学校师范科,1943年起历任福建音专、湖南音专等校教授。新中国成立后,先后在中央戏剧学院、华中师范学院、湖北艺术学院任作曲教授。1963年起在广西艺术学院任教,1979年任音乐系主任、教授直至1985年退休。曾任中国音协理事、音协广西分会副主席、广西壮族自治区政协第四届委员等职。(原文注)

得更复杂、隐蔽。他估计驱逐我们的事可能是"最高当局"的"布署"的一部分,"他们既然叫你离开福建省,看来还是只有尽快离开为妙,这总比逮捕你好"。他的分析是对的,我们就忍受一切困难,先去赣州,再奔南昌,另谋出路。

1949年初冬,我在香港永华影片公司工作,正在为柯灵编剧的《海誓》谱写主题歌《海的怒吼》。一次,我在弥敦道"行街",不期与郑书祥在街头邂逅!故友重逢,自是非常高兴,彼此情况都是"一言难尽"。我们就约了个大家都有空的中午,坐缆车到香港山顶一家咖啡店促膝长谈,以后还有几次过从。直到后来又一次会见,他说福建解放后缺干部,华东局叫他马上由海路去福州,这样我们在香港又分别了。我记得,他还告诉我,船要经过台湾海峡,途中有一定的危险性,我当时有点为他担心呢。

郑书祥怎么在福州解放前夕跑到香港去了呢?听他讲简直有点"传奇"色彩。但依我观察他是个正派诚实的知识分子,从未发现他有过自我吹嘘的事,因此我认为他讲的情节是可信的。

他坦率地告诉我,他是单线联系的中共地下党员。在当时香港那样的环境里这样告诉我是不容易的,这也是出于对我的信任。

"你怎么会来到香港的呢?"我好奇地问。

他说他本来在福州某某报(某华侨系统办的报纸)当总编辑,报社社长是个民族资本家。福州也和别的城市一样,越是临近解放,斗争越严峻,甚至残酷。"有些特务还是我的同乡呢,他们一直想要我的命!"他说他不能不预为防避,在福州东、南、西、北四个郊区,都安排有藏身之处,以备风声紧急时之用。

一天,他得到确切信息:特务头子毛森决定派八支卡宾枪,令人带着麻袋,抓到他后即投进海里!"我知道,在这种情况,光躲一躲是不行的了,只能逃走。如何走得了?走到哪里去?我知道当时福州与香港尚有飞机可通,暂去香港是一条路。然而特务重重严密监视,怎么走得脱?……"他接着说:"后来我考虑到这位报社社长为人尚忠厚,与国民党并无利害关系,同时福州不久将解放是大家预料得到的,他不会不注意到解放后自己的安全问题。我就冒险向他摊牌,我说:'特务决定加害于我,现在只有你可以救我了;你救了我,福州解放后,我们不会忘记你的。'他面有难色,反问:'我怎么可以救你呢?'我说:'这样,我们报社买一张明天飞香港的民航机票,只说你去香港。明天,我这个报社总编辑送社长上飞机;临飞前,你留下来,我飞香港。'这位民族资本家还不错,他从我们的友情及本人利害考虑,居然帮助我与特务玩了一次'调包'游戏。"郑说罢哈哈大笑。

我与郑书祥在香港一别,此后就未通音信了。

(原载《福建音专校友通讯》1991年第5期,国立福建音乐专科学校校友会编;后收录《郑书祥纪念文集》,黄岑、王子韩编,福建省新闻学会2013年印行,第24—27页)

1993年

我的《音乐年谱》读后感

近年来,上海音乐学院音乐研究所副研究员戴鹏海同志为我撰写《音乐年谱》,现已脱稿,约20万字。他是用传记笔调写的,我深感他掌握资料的丰富,叙述的客观、翔实。许多过去的事,连我自己都忘了的、记不起来了的,他居然从当时的报纸杂志或其他文字、乐谱、音乐会节目单等资料中有根有据地写了出来。

我阅读了原稿打字本后,不免感慨系之。

我究竟是个什么样的人?我觉得,总的来看,是近几十年来动荡的大时代中一个搞音乐的知识分子和小人物。由于一些偶然性的因素,还常被置于斗争的风头浪口(但也还不是风口浪尖),起起落落,沉沉浮浮。

大致看看我的一生很有意思。

我出生于第一次世界大战开始之年。童年、少年时期,在北洋军阀吴佩孚割据的湖北省武昌等地度过。国共第一次合作"北伐"时,我正在武昌城。以后蒋、汪叛变革命(十年内战),我在蒋介石统治下的武汉读小学、初中,以及毕业于私立武昌艺专艺术师范科——这就是我的全部学历。

国共第二次合作的抗战八年间,我有六七年(1937—1943)在当时被称为"文化城"的桂林教书和从事音乐活动。抗战后期(1943—1945),我在政治环境多少有点类似桂林的福建省永安国立福建音专任教。胜利后,先在南昌江西省体专音乐专科教书(1946—1947),后在长沙湖南音专教书(1948—1949),这正是酝酿湖南和平解放之时。

1949年夏至1950年春,我还在香港待过几个月。

1950年春,我回到解放了的祖国。

1957年发生了大家都知道的事情。

老伴甘宗容是广西龙州壮族人,于1963年年底获准调动工作,全家回到南宁,我们两人均执教于广西艺术学院。"文革"及以后,直到1985年我退休,均在南宁。

总之,回顾我的一生,我的确是近几十年来(半个世纪)在动荡的大时代中一个搞音乐的知识分子和小人物;可谓"年谱"只是反映了我的活动与遭遇而已,恐怕仅仅在这个意义上也许还有点"典型性"。

<div align="right">1992年11月28日</div>

(原载《福建音专校友通讯》1993年第7期,国立福建音乐专科学校校友会编印,第20页)

悼念李晓东同学

我在养病中,读福建音专《校友通讯》第 6 期,忽见李晓东逝世讣告,深感震惊和悲伤。他比我年轻,不应早去!

我与晓东同学的接触并不多,几十年来也未通信;然而,我与我的老伴甘宗容却时常谈起他、怀念他。因为 1945 年冬我们在赣州处于困境之时,正是他热情地帮助过我们。我记得那时他在赣州乡村师范教书,也是我在该地唯一认识的人。当时,我可以说是失业流落该地,是他介绍我在赣州女子师范学校教音乐课,混饭吃;我又不善唱歌,讲乐理学生听不懂、不感兴趣,甚为苦恼。后来我的老伴也来了赣州,我把音乐课让她教,很受学生欢迎,我自己安当"家属",才解决问题。这期间,晓东同学经常来看望我们,多方帮助,甚至在经济上还支援过我们。

两三个月后,我才应江西推行音乐教育委员会的刘天浪先生之邀,去了南昌。

我们和晓东同学相处时间虽不长,因为是在患难中,故印象特别深。

解放后,只听说他事业搞得很好,我们也很安心;各忙其忙,一直没有通信。

但完全没有想到他会早我而去(我几乎是在一年后才得知此噩耗)。这是可悲的!

患类风湿,手指不灵,写此短文,聊表怀念之情。

<div style="text-align:right">1992 年 12 月 28 日</div>

(原载《福建音专校友通讯》1993 年第 7 期,国立福建音乐专科学校校友会编印,第 18 页)

1994年

陈啸空先生的《湘累》

[编者按] 陆华柏教授不幸于今年①3月18日在南宁逝世。

陆先生是我院的老校友,他1934年毕业于我院前身武昌艺专师范科,新中国成立后留在我院(当时称中南音专)任教,后调广西艺术学院。他曾是中国音协理事、广西第六届人大代表、广西政协第四届委员。

作为作曲家,他曾写过大量的作品,其中尤以抗战时期所谱歌曲《故乡》最为著名,曾被广为传唱,并被列入"二十世纪华人音乐经典";他的《康藏组曲》被苏联选编在《中国作曲家管弦乐作品集》之中。陆先生在作曲的同时,还从事音乐评论活动,如四十年代的《所谓新音乐》等论战文章,曾在当时产生较大影响。

作为校友,陆先生生前很关心本刊,曾多次投稿。已在本刊发表的有1989年第4期的《新中有旧 旧中有新——谈谈我的一点创作经验》和1990年第3期的《探寻民族风格和声之路——谈谈我的一点创作经验之二》。

这次发表的这篇文章,是陆先生1990年的遗作,不仅反映出陆先生扎实的创作功力,同时也具有一定的史料价值。

三十年代初,武昌曾出版过一种歌曲单行本,书名也就是歌名,叫《密桑索罗普之夜》②,郭沫若诗,陈啸空曲,十六开本,五线谱,有钢琴伴奏,它的封底则印有另一首歌曲叫《湘累》(也是郭沫若诗、陈啸空曲),只列歌曲旋律(也是五线谱),而无伴奏。出版的书店或单位我已忘了,承印者仿佛是武昌东亚(亚东?)③地图出版社。

其时陈啸空先生方执教于水陆街私立武昌艺术专科学校,我则是该校附中部艺术师范科的一名学生。

艺术作品的命运是很难说的。这个单行本中的主要歌曲《密桑索罗普之夜》,似乎并没有唱开,以后也很少有人提起;倒是这首"附录"的《湘累》却不胫而走,传唱全国,而且半个多世纪以来一再被人提到。

大革命失败之后,三十年代,"时代曲"流行泛滥,低级、庸俗,"呕哑嘲哳难为听"。《湘累》也是爱情内容,但真实,格调高,艺术感染力强,与《毛毛雨》《桃江》《特别快车》等大异其趣,而为广大群众尤其是知识分子青年男女所喜爱。

① "今年"为1994年。(编者注)
② 今多作《密桑索罗普贤之夜歌》。(编者注)
③ 原文如此,应表示作者记不清楚了。(编者注)

1934年,《湘累》曾被选为电影插曲。那是上海明星影片公司拍制的《女儿经》,按剧本要求,一少女歌唱《湘累》,另一少女吹洞箫和之。此后它就更加流传了。

解放后,有个时期,爱情题材的歌曲几乎成了禁区。然而,1956年全国第一次音乐周前后,音乐界仍有人记起了这首《湘累》。但是,原歌谱资料这时已经无从寻觅了。有几位热心同志硬是凭记忆把词曲背了出来,但有几处地方没有把握,他们便把所记之谱寄到上海陈啸空先生家,请他做最后裁定。不料先生的回信是"这几处地方我也想不起来了,你们去问武汉陆华柏吧……"。于是这几位同志又通过武汉音协把他们的记谱与陈先生的信转给我了。我虽然就记忆所及提出了一些意见,但也不是完全有把握,因为我所藏的歌谱原件在抗战时期也散失了。

音乐周的第二年,一场政治风暴把我席卷进去,我当然也就无心再过问此事了。

转眼过去了二十多年。党的十一届三中全会之后,正是在我得到改正错划"右派"的时候,即1979年4月,《歌曲》月刊以简谱形式重新发表了《湘累》,这首歌曲的命运与我的命运竟是"同步"的呢!

又过去了近十年,我发现中央音乐学院音乐学系编辑出版的《中国近现代音乐史教学参考资料》也收录了《湘累》(五线谱,单旋律,见该书第164页)。至此,《湘累》得以保存,免遭湮没,我才完全可以放心了。

一首歌曲,半个多世纪以来,一再被人记起,也是很不容易的。

我对陈啸空先生的生平,只知道他是浙江湖州(嘉兴)人(1903—1962)。《湘累》创作于1924年,在他风华正茂的二十一岁时。这是他的处女作,恐怕也是他一生写得最好的代表作。

《湘累》,显然从它产生的年代看,正是在"五四"新文学、新文化运动影响之下创作出来的。歌词出自郭沫若所作诗句(载于创造社①出版的诗集《女神》),它是娥皇、女英的哀歌。传说,娥皇、女英是帝尧的两个女儿,双双嫁给他禅位的接班人帝舜为后、为妃,恩爱甚笃。其后,帝舜南巡,在苍梧山(也称九嶷山,在今湖南宁远县境内)驾崩(逝世)。娥皇、女英追至湖南,徘徊于洞庭湖畔、湘水之滨,哭帝甚哀,二女殉情自沉于湘水而殁。

歌词结尾处有"起看篁中昨宵泪,已经开了花"之句,这是指娥皇、女英泪染于竹,成斑竹;这就是关于现今湖南所产"湘妃竹"的传说。

歌名"湘累"是什么意思呢?古时不以罪死称"累",故屈原自沉于汨罗江,世称"湘累";娥皇、女英也是自沉于湘江,所以也称"湘累",可能这是借用。

《湘累》成为一首优秀歌曲,我看有以下几个特点:

(1)《湘累》带有强烈的时代精神。歌曲是诗与音乐的结合,郭沫若原诗即具有"五四"时期反封建、人的觉醒、个性解放之类特征,音乐很完美地表达了诗意,因而也就具有这种精神。

(2)《湘累》的"主人翁"虽是古代帝王后妃,但他们的爱情是真诚的、纯洁的,因而也是高尚的。

(3)《湘累》是"严肃"歌曲,但旋律写得平顺通俗(几乎可以与西欧中世纪按"严格体"要

① 创造社为"五四"新文化运动早期的一个文学团体。(编者注)

求写作的旋律相提并论),但我们不宜称它为"通俗歌曲",否则就与当年同时流行的《毛毛雨》《桃花江》《特别快车》等没有区别了。这个区别是重要的,这是艺术境界、格调上的区别。

(4)《湘累》歌词与旋律的结合十分自然,我们只要一唱它的主题音调"泪珠儿要流尽了,爱人呀!还不回来呀!"就可感到这一点,这里显现出文学语言与音乐语言的高度一致性,二者统一在诗的内容和感情上。

(5)《湘累》的旋律音调,与"江南丝竹""昆曲""京剧"等的音调有联系,所以听起来亲切感人。

(6)《湘累》的音乐形式,采用了单一音乐形象、多段连缀(内部无强烈对比)的发展结构,这也继承了我国民族民间音乐传统,但他处理得更缜密、更紧凑,五个段落加尾声,一气呵成。

我相信《湘累》原曲是没有和声的。前面说过,三十年代初武昌版本就是单旋律(另一曲却是有和声伴奏的);后来(1934年)被用为影片《女儿经》插曲,则为洞箫伴奏;1979年《湘累》发表,1988年中央音乐学院收录《中国近现代音乐史教学参考资料》,都是单旋律。我,作为啸空先生的弟子,大胆为这首流传了六十多年的《湘累》编配了"附加钢琴伴奏谱",使它更为完整,并可提供给现在演唱此曲者采用。我的想法是在补充原旋律的和声声部上,力求保持原作风格、特色,并对诗的内容在音乐形象上起到一些烘托效果。多声部写作,也可以更明确地安排终止式与调式、调性转换。我称之为"附加"伴奏,是因为啸空先生早已去世,现在已不可能得到原作曲家的点头认可,伴奏部分只能由我自己负责了。

在啸空先生辞世二十八年之后,我为他的《湘累》写出了附加钢琴伴奏谱①,这也是表示对老师的一点纪念之情吧。

<div style="text-align:right">1990年11月18日,于南宁</div>

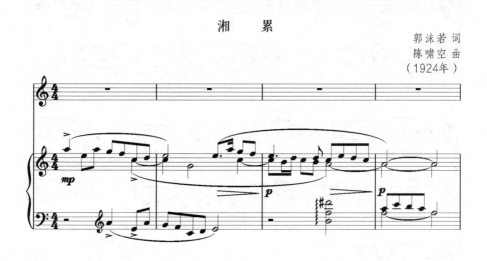

湘　累

郭沫若 词
陈啸空 曲
(1924年)

① 该文后有陆华柏为陈啸空《湘累》编配的附加钢琴伴奏谱,为第12—15页,此处照原文放入谱例。(编者注)

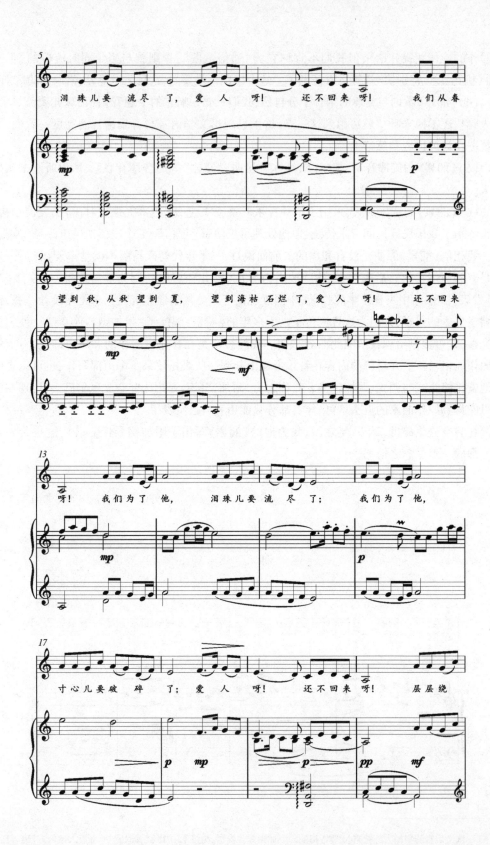

(陆华柏编附加钢琴伴奏谱)

[原载《黄钟》(武汉音乐学院学报)1994年第2期,第9—11页]

老年逢盛世　笔下又生辉
——作曲家陆华柏自传

　　[编者按]　广西艺术学院庆祝50周年校庆时，1988年12月25日在南宁举办了"陆华柏教授执教55周年纪念作品音乐会"。

　　因见古人诗有"五月芦花白"之句，我写文章时偶用笔名"花白"或"芦花白"。祖籍江苏武进。1914年11月26日出生于湖北荆门。为此，小名曾以"荆"呼之。因湖北方言"荆"与"金"同音，甚觉厌弃。青少年时代是在武汉度过的。

　　1926年北伐军攻克武昌城，我则正在这座北洋军阀困守的武昌城内。城门关了四十多天，最后吃过芭蕉根。当时我尚在念小学，高唱过"打倒列强！除军阀！"分享过庆祝"国民革命"胜利的喜悦。革命群众在汉口江汉关前游行示威，一举收回了英租界。在中国人民这一前所未有的吐气扬眉的时刻，我这个小学生也在人山人海的游行队伍里跟着喊口号。但是好景不长，第二年蒋介石叛变了革命，一时白色恐怖笼罩着武汉，遭到残酷镇压的一批批革命者中就有湖北省立三小我们的级任江老师和她的丈夫，这么好的老师竟被枪杀！十多岁的我惊恐悲伤之余，有点茫然……

　　国民党的反动统治逐渐巩固。我小学毕业后考进了湖北省立一中，与后来成了著名儿童文学家的严文井、诗人伍禾等为同班同学。初中毕业后我们就分手了，我于1931年春考入私立武昌艺专艺术师范科，继续求学。

　　我在武进的家庭是个衰败了的"书宦之家"。我的父亲为姨太太所生，在封建家庭里没有地位，一气之下，远走湘、鄂谋生。但他是个思想落后的知识分子，连孙中山先生的革命理论都不能接受。母亲方氏是位善良的家庭妇女，父亲不关心我的读书问题。因此，我从读小学起就靠"自我奋斗"——自己报名，自己投考。这也有个好处，我爱学什么有充分的自由，用不用功也悉听尊便。不过家庭经济常显得窘迫，这种"自由"也很有限。

　　我在考入艺专之前多少有点喜爱文学，进艺专后最初是想学绘画的，但艺术师范科美术、音乐都要学。入学不久，却因一种偶然机遇，反倒侧重于音乐了①，最后终于又滥用我的"自由"，根本就不去画素描，而把全部精力投入了音乐学习，其实我们家族里及亲戚朋友中没有一个学音乐的，那时学音乐在社会上是被认为没有出息的，所谓"王八、戏子、吹鼓手！"一直到我以音乐为职业，我那抽大烟的父亲还不知道我学的是这一行呢。

　　我学音乐是从钢琴开始的。我当时被分在萧先生的班上上课。萧先生是个流落在汉口

　　①　见上海《音乐爱好者》1981年第1期我写的《赌气练琴》。（原文注）

的白俄贵族中年妇女。我不识俄文,只知她的姓名法文拼为 B. Shoihet,曾毕业于圣彼得堡音乐院钢琴系。"科班"出身,教学严格——甚至可说有些严厉。我接受了大约两年的基本训练,获益匪浅。后来她因母亲在哈尔滨病故,离开了汉口,我的钢琴学习也就中辍了。和声学的基本部分是师从贺绿汀老师学的;作曲是师从陈田鹤老师学的;还有些音乐课是我听缪天瑞老师、陈啸空老师①讲授。对于许多高级作曲技术理论,则是毕业后一方面工作,一方面苦苦自学的;有些是由于工作的压力,被逼着学的。

1934年结业于武昌艺专艺术师范科(中师性质),旋被学校破格留任为助教。从此我开始了音乐教学工作,同时也开始了音乐创作活动。回顾五十多年来我的音乐活动,几乎总是教学、作曲、演奏(包含指挥)三位一体。

我发表的第一首作品是将南唐后主李煜的词《感旧》写成带钢琴伴奏的短小独唱歌曲,于1934年发表在江西省缪天瑞先生主编的《音乐教育》月刊第2卷第5期上。以后还陆续发表了一些作品,其中有抗日救亡儿童歌曲《义勇军》(此歌于1937年以简谱形式被收录在武汉出版的《大家唱》第二集)、独唱歌曲《万里长城有主在》(也叫《长城谣》)、合唱歌曲《抵抗》等。由于都是用五线谱,还带钢琴伴奏,写得也不大众化,因此得不到流传。

1937年夏天,我在南京与另外四位音乐青年(沈承明、杨振铎拉小提琴,张沅吉拉中提琴,祁文桂拉大提琴②)临时组成一"室内"钢琴五重奏组,当时随便起了个很"俗"的名字叫"雅乐五人团",由画家徐悲鸿介绍给广西当局,推广乐教。我们在"七七"卢沟桥事变之前到了"山水甲天下"的桂林。这个城市当时还显得古老、安静、朴实,后来才发展成抗战时期的文化城。

"雅乐五人团"在桂林举办过几场介绍海顿、莫扎特、贝多芬、舒伯特等大师通俗古典作品的音乐会,这在当时是新鲜事,甚得好评。我以后被介绍到桂系军事系统的一个艺术宣传机构"国防艺术社"(属于五路军政治部)工作,担任音乐指导员,与戏剧编导章泯、戏剧指导员封凤子等共事。

这期间(1937年冬),我谱了独唱曲《故乡》(张帆词)。没有想到此曲以后在海内外,不仅在我国香港,远至美国波士顿、法国巴黎流传了半个世纪,经久不衰。《故乡》在艺术上的特点,我自己认为一是抒情性旋律与朗诵风旋律的结合;一是运用了多层次的音乐表现手法(包括纵向的、横向的)。在中国气派的和声探索中,我是着意侧重于自由运用复调写法(特别是模仿对位),以保持作品具有民族风格的多声结构。因此,这首独唱曲是不能离开钢琴伴奏的。最初在群众中传抄的也包含伴奏部分。

当时及稍后我谱的独唱曲尚有《勇士骨》(胡然、映芬词)、《血肉长城东海上》(卢冀野词)等,都是些有抗战内容的艺术歌曲。有一个时期,居留在桂林参加过音乐会的歌唱家,几乎无女高音不唱《故乡》,无男高音不唱《勇士骨》。

抗战初期,桂林"抗战歌咏团"(由国艺社等二十多个单位联合组成)举行过一次规模空前的万人火炬歌咏大会。除了高唱聂耳、冼星海、麦新等的一些脍炙人口的抗战歌曲外,也唱

① 陈啸空是浙江湖州人,为二十年代知名音乐家,他为郭沫若诗《湘累》谱写的歌曲很风行。(原文注)
② 沈、杨、祁原是南京市政府弦乐队队员。张是资源委员会科长,为业余音乐爱好者。(原文注)

我作的《战！战！战！》(《战歌》，已被收入《抗日战争歌曲选集》，中国青年出版社1957年出版)。那次我能以自己所谱的抗战歌曲投入群众歌咏洪流，直接为抗战宣传服务，感到很高兴。为此，我还写了些群众歌曲，如《磨刀歌》(二部，章泯词)、《挖战壕》(胡然词)、《军民合作歌》(雷嘉词)、《军民联欢歌》(二部，老舍词)、《垦荒歌》(合唱，艾青词)、《抗战到底》(合唱，蔡挺生词)等。我写的群众歌曲中在当时影响比较大的还是配合1939年年底广西昆仑关大战宣传用的《保卫大西南》。这首齐唱的词、曲均为我所作，由我教的广西省艺术师资训练班的学生上街宣传演唱。一家报社义务印了歌片儿一万份向社会散发，很快就传遍了昆仑关前线、后方。当我在桂林街头米粉店听到《保卫大西南》的歌声时，知道它已确实流传开了。以后我又把它编为混声四部合唱，并在街头和音乐会上演唱，反应都很好(收入《抗日战争歌曲选集》里的就是这个合唱谱)。当时我还把张曙作曲的《壮丁上前线》也编为四部合唱，多次在音乐会上演唱，很受听众欢迎。可见就是在抗战时期，听众的欣赏水平也在提高。

1940年1月，《新音乐》月刊在重庆创刊。我对"新音乐"这个提法有些意见，写了篇千字短文(刊登在桂林的国民党军事系统的《扫荡报》上)，有所议论，措辞确有失之偏颇之处。当即引起李绿永(即李凌同志)对此文严加批判，用引号引用我的原文时，做了许多篡改、歪曲和夸大。近年来我和李凌同志都为此事写过文章，可供参考。①

四十年代初，我还谱过一部儿童歌剧《玩具抗日》，已发表，不过没有机会看到它的演出，不知效果如何。

1942年，在桂林的诗人们赞成柳亚子先生的倡议，定每年端午节为诗人节。伍禾写了一首纪念伟大爱国诗人屈原的长篇歌词，委托我谱曲。我把它作成了一部清唱剧("康塔塔")，名《汨罗江边》。内容分六段：①序曲[诗人(男低音)独唱]；②二渔夫[渔夫甲(男高音)、渔夫乙(男低音)二重唱]；③惜往日[屈原(上低音)独唱]；④女嬃之詈[女嬃(女高音)独唱，合唱队伴唱]；⑤卜居(屈原独唱—音乐)；⑥国殇(诗人朗诵—女嬃独唱，合唱队伴唱—"终曲"合唱)。当时由广西省艺术馆(馆长欧阳予倩)的合唱团排练演唱，用钢琴伴奏，我任指挥。并曾以简谱本形式印成小册子，我记得还是刘建庵设计和木刻的封面。

1943年我被国立福建音专聘为教授。当年秋冬之交，就离开桂林，到闽西山城永安(战时省会)去了。永安由于环境有些特殊，当时成了东南地带的又一抗战文化中心。

我在永安上吉山福建音专期间，除教学外，于1944年4月创作了以历史传说为题材的清唱剧《大禹治水》(缪天华词)。内容：①洪水滔天(合唱)；②三过家门不入[禹妻涂山女(女高音)独唱——禹(男高音)独唱—二重唱—合唱]；③劳民伤财罪当戮(男声合唱)；④水平功成[音乐—舜(男低音)独唱—舜独唱—合唱—禹妻、禹、舜三重唱与合唱]。是年5月，音专在县城中山纪念堂举行音乐会，此清唱剧做首次演唱，管弦乐队伴奏，我自己指挥。这期间我写的其他作品还有合唱曲《八百孤军》(卢冀野词)、女声三部《三句歌》(江陵、田野词)等。

① 陆华柏《与中国现代音乐史有关的一篇资料性文章及其所引起的问题的回顾》(刊《音乐艺术》1985年第2期)；李凌《旧题新论》(同上1985年第4期)；陆华柏《读李凌同志〈旧题新论〉有感》(音协上海分会编《上海音讯》1986年第3期)。(原文注)

我曾为刘天华的全部二胡曲编写了钢琴伴奏谱,并与王沛纶①多次合作做实验性演出。我们当时特意到一个小县城沙县去开音乐会,群众对二胡独奏、钢琴伴奏的《良宵》《空山鸟语》《苦闷之讴》《光明行》等居然都能接受。

抗日战争进入了最后更为艰苦的阶段,我以当时报载爱国将领冯玉祥将军在重庆白沙号召义卖献金支持抗日的感人事迹为题材,创作了我称之为"新闻清唱剧"的《白沙献金》(词曲均为我作),音专学生在永安举行的"响应献金运动音乐会"上演唱了这个新闻清唱剧。其为宣传之作,在艺术上没有什么特点。

抗日战争胜利不久,我无端被"军统"特务强令离开福建,结束了我在福建音专教学三年的生活。

解放战争初期,生活很不安定,我奔波于赣州、南昌、九江、杭州、滁县、南京、长沙、香港等地,或谋工作,或"赋闲"(失业),或短期教书,或与我妻子甘宗容(女高音)和友人万昌文(男高音)联合举行旅行音乐会……

这期间,写了合唱曲《这是人民的世纪》《将革命进行到底》等,还编写了以绥远民歌为主的一些民歌合唱曲。在江西体育音乐专科学校教书时谱了吴祖光编写的歌剧《牛郎织女》,但无法争取到排练上演机会,最后连乐谱原稿都散失了,只剩下一首二重唱《织女呵,一年了!》在九江、杭州等地旅行音乐会上演唱过,很受听众欢迎。

1947年暑假,应江西省当局之聘前往庐山暑期教师讲习班做短期讲学。在牯岭举行的一次音乐会上,我演奏了当时根据偶听到琵琶弹《春江花月夜》的印象写出的钢琴曲《浔阳古调》(此曲解放后才出版,1956年在第一次全国音乐周上演奏过)。

1947年冬,我受聘去长沙水陆洲新建不久的湖南音专任教。在这期间,我写了朗诵风的讽刺歌曲《风和月亮》,还写了群众歌曲《湖南不要战争》(为和平解放湖南造舆论),以及儿童歌曲《马来了》(金近词)等。1948年11月谱了反映蒋家王朝逃往台湾前强行使用"金圆券"给人民造成了严重灾难的《"挤购"潮大合唱》(黎维新词),12月由湖南音专师生(其中有中共地下党员、共青团地下团员、中国民主同盟地下盟员)在反动势力控制下的长沙市区举行的音乐会上演唱多次,听众反应强烈。

湖南和平解放前夕,我误信一伪造电报赶去香港,在香港永华影片公司工作,曾为柯灵编剧、程步高导演的《海誓》谱主题歌《海的怒吼》。在香港还出版过几本书:《红河波浪》(民歌独唱曲集,五线谱)、《绥远民歌合唱曲集》(简谱本)、《闹花灯组歌》(简谱本)等。

1949年10月1日,中华人民共和国成立。偶从报纸上得知中央人民政府政务院征求为"代国歌"——《义勇军进行曲》编写管弦乐合奏谱,我抱着兴奋激动的心情写出了此曲的和声配器方案(总谱),投寄北京应征。②

1950年春天,我应欧阳予倩同志之邀从香港回来。先后在中央戏剧学院、湖北教育学院音乐科、华中师范学院音乐系、湖北艺术学院作曲系及广西艺术学院音乐系任教授职(有时还

① 王沛纶是苏州人,时为福建音专国乐副教授,善奏二胡及小提琴。(原文注)
② 见武汉中国聂耳、冼星海学会1985年编《论聂冼》第199页我写的文章。(原文注)

兼科、系主任）。算到退休为止，晴晴阴阴，有时阳光普照，有时则暴雨临头……三十多个春秋也就这样过去了。当然，党的十一届三中全会之后终于转入了老年逢盛世，这是后话。

五十年代，出版了下列作品和译著：《中国民歌钢琴小曲集》（1952年上海万叶书店出版）；《新疆舞曲集》①、《浔阳古调》、《农作舞变奏曲》（都是钢琴作品，1953年上海万叶书店出版）；《二胡、三弦、钢琴三重奏曲集》（1953年上海新音乐出版社出版）；译本《和声与对位》（[英]柏顿绍原著，1953年上海新音乐出版社出版，1985年②人民音乐出版社重印）；管弦乐总谱《康藏组曲》（1956年音乐出版社出版）；《中国民歌独唱曲集》、附加钢琴伴奏谱的《刘天华二胡曲集》（与刘育和合编）（均为1957年人民音乐出版社出版）；《湖北民歌合唱曲集》（简谱本，1957年长江文艺出版社出版）；等等。其中，《康藏组曲》曾由捷克斯洛伐克音乐家任斯基指挥武汉联合交响管弦乐队在汉口做首次演奏。此总谱于1958年被苏联音乐出版社收入莫斯科出版的《中国作曲家管弦乐作品集》（英文书名为 The Works by Chinese Composers for Symphonic Orchestra）。

由于大家都知道的原因，从1957年起我负冤二十二载，这段时期我等于从音乐界消失了。不过在创作上我仍做过一点"地下活动"，1964年我访问广西西南边陲地带那坡县达腊屯彝族人民聚居村寨后，"匿名"创作了一个舞蹈音乐节目《彝族女民兵》，通过"那坡县—百色地区—广西壮族自治区"层层选拔，1964年此节目居然还上北京参加了"全国少数民族业余艺术观摩演出"。当时《人民日报》报道过，还配发过舞蹈场面的木刻。没有人知道它是出自"右派分子"手笔！

粉碎了"四人帮"我才翻身。党的十一届三中全会之后，1979年5月我的错划"右派"问题得到改正，我恢复了政治名誉，精神大振，觉得浑身有使不完的力。然而屈指一算，早已年逾花甲——六十五岁了！

1980年我发表了《侗乡欢庆舞》（单簧管与钢琴），其实也是表达我自己的欢庆之情。还发表了在"文革"中偷偷写的钢琴曲《西藏小品》。1981年4月人民音乐出版社出版了我的两首钢琴近作《澄河之歌》与《东兰铜鼓舞》（1983年年初由中央乐团钢琴家鲍蕙荞演奏录制唱片、盒带发行）。这几年来，还陆续发表了一些歌曲：《美丽的白莲》（简谱，1981年）、《明天之歌》（简谱，1981年）、《心灵的泉水潺潺流》（简谱，1982年）、《假如我是西沙的树苗》（简谱，1982年）、《桂林之歌》（安紫词，五线谱，1985年）、《游思集》（"微型歌曲"五首，五线谱，1986年）等。此外，还发表了陕北民歌独唱曲《蓝花花》、内蒙古民歌独唱曲《小黄鹂鸟》等。

我在广西工作多年，对壮族等少数民族民歌的多声部现象有所注意，先后完成了三篇论文：《广西壮、瑶、侗、仫佬、毛难族二声部民歌的多声音乐构成初探》（1980年5月脱稿，6月18日在南京举行的"民族音乐学学术会议"上宣讲，1981年被收入南京艺术学院编的《民族音乐学论文集》上册）、《广西壮族三、四声部民歌的和声分析》（发表于《中国音乐》1982年第3期）、《广西壮族二声部民歌的和声思维》（发表于《音乐研究》1986年第3期）。

① 《新疆舞曲集》，1953年上海新音乐出版社出版。（编者注）
② 《和声与对位》由人民音乐出版社于1984年1月在北京第2次印刷。此处疑为陆先生在写作时未仔细查看出版年份。（编者注）

今年①,人民音乐出版社还出版了我编译的作为"该丘斯音乐理论丛书之七"的《应用对位法:上卷——创意曲》。

在政治上,1952年我加入了中国民主同盟,为盟员;1984年被批准加入中国共产党,成为中国共产党党员。不过我为党做的工作毕竟太少了呵!

1985年10月我被"获准"退休,但没有放下笔,而是重新开始,当个过去向往已久的"专业"作者,争取再多做点贡献。

[原载《中国近现代音乐家传》(第二卷),中国艺术研究院音乐研究所编,向延生主编,春风文艺出版社1994年出版,第494—503页]

① 应为1986年。(编者注)

2006年

橘子洲头的歌声琴韵
——关于解放前湖南音乐专科学校的若干回忆[①]

一、受聘到湖南音专任教

1947年初夏,我和妻子甘宗容及友人万昌文在杭州举行旅行音乐会之后,下半年即陷于失业,流落在安徽滁县(寄居一亲戚家)和南京一带。年仅一岁多的幼女又不幸夭折,给了我们夫妻以可怕的打击。

我写信给兼任南京中央大学音乐系教授的湖南音专校长胡然,向他谋求工作,得到复信,同意聘我到湖南音专任教,也同意甘宗容到该校教声乐。我们因受失业之苦,加上亡女悲痛,迫切希望早日去长沙,换个环境。但这时长江某些地段有游击队火力封锁,不能通航。等了十天半月,仍无法成行。胡然说:"你们坐飞机到汉口再转乘火车去长沙吧。"我们当然同意,并表示感谢。胡然为我们买好了飞机票。这时临近圣诞节,已经有几架飞机失事,机毁人亡。我们所乘飞机,好像正是在圣诞节这一天起飞。上了飞机,一看,好家伙,是一架陈旧的美国军用运输机。我不敢对妻说,但心里嘀咕:在汉口机场安全着陆,我们才能算是到了!南京到汉口飞行一个多小时,总算安全抵达。由武昌转火车去长沙,很顺利。

二、我所知湖南音专的情况

湖南音专成立于1947年6月,校址是在长沙市水陆洲,一个处于湘江江心、风景秀丽的好地方。筹建的具体情况我不清楚。第一次招生则在这一年的8月1日,缪天瑞在台湾省主编的《乐学》(双月刊)第3版上有一简短音讯:

湖南省立音乐专科学校八月一日举行第一次招生:五年制专科(收初中毕业生),三年制师范科(收高中毕业生),各招新生一班。该校校长为胡然。教员经聘定者,理论方面有姜希、黄源洛、陆华柏;声乐方面有喻宜萱、胡雪谷;钢琴有巫一舟、毛宗杰、劳冰心;小提琴有胡静翔、黄飞立;其他乐器有夏之秋;国乐有顾涛。该校校址设在湖南长沙。

此音讯所列教员12人,实际上半数(喻、巫、劳、胡、黄、夏)并未到校。不过还有另外一些教师以后陆续来校任教,如端木蕻良、江心美、熊克炎等十多位即是。我也是这一年年底才来的。

至于学生,以后又招进了一些,共设师一班、师二班、师三班、专一班、专二班、专三班。到解放前夕,师生员工近三百人。

胡然是1946年8月上旬应湖南省政府主席王东原之邀,回湖南(他是益阳人)筹建音专

[①] 这是著名作曲家、音乐教育家陆华柏教授生前所写的回忆录,由其夫人甘宗容提供发表。甘宗容为声乐教育家,曾任广西艺术学院院长,仍健在。(编者注)

的。胡与王1940年曾在重庆国民党中央党政干部训练团共事。王任该团教育长,胡任该团音乐干部训练主任,因有此渊源而胡应邀。胡然早在1937年毕业于上海音乐专科学校,是女声乐教育家周淑安和俄籍教授苏石林(V. Shushlin)的高足。毕业后,他曾在长沙、桂林、重庆执教,并从事抗日救亡运动。我与他同在桂林的广西艺术师资训练班教过书,当时胡然与署名映芬者合写了具有抗战内容的歌词《勇士骨》,我谱曲,由他在一次音乐会上独唱,反应不错。我认为胡然是当时国统区不可多得的男高音歌唱家。

胡然主持湖南音专工作时,在艰难中建校招生,在从上海、南京、重庆等地延聘教师、开展教学等方面,做了不少工作。但他对学生的教育、管理,采取的是禁闭、压制的办法,如不准学生接触社会,不准成立学生自治会,更反对学生参加反内战、反迫害、争民主的活动。对教师采取的也是一种控制、训斥、动辄解聘的举措,与进步学生、教师实际处于对立的局面。更有甚者,他公然在学生中宣布谢功成老师是"捣乱分子",黄克同学(实为中共地下党员)是南京国立音乐学院"开除"的"红色职业学生",并勒令其离校(胡然曾在南京国立音乐学院任教,知道他们在该校时的所谓"内情")。一些教师如端木蕻良、胡雪谷、江心美、何佩珊等十多人愤而相继离校,巫一舟教授退聘。也有些进步学生离去。

我是个党外人士,对以上情况,有的是亲见,也有的是我事后才了解的。事后我也才知道,中共地下党对胡然是团结争取的,曾介绍一位民主进步人士去当胡然的秘书,做他的工作,但未见成效,令人惋惜。1949年春,胡然辞职离校,去了香港(校长一职由教务主任黄源洛代理)。最后他定居美国,于1971年去世。

三、重要的实践活动——音乐演奏会

在音乐院校,一个重要的实践活动,最足以表明这所学校教师的教学水平和学生的学习成绩的,是音乐演奏会。我认为在湖南音专也是如此。在这里,做几点简要介绍:

音专创办后第三个学期末(寒假前),举行过一次"民歌舞踊会"①。原定于1949年元月8日上演,可是校长看不惯这些民间歌舞,更不愿同学们通过演出为寒假留校找借口,便以所谓"质量"问题不予批准。同学们遂将学校主办改为湖南音专民歌舞踊研究会主办,才得以如愿,元月13日、14日两日,在长沙四方塘青年会(国际戏院)共演了三场。节目单背后所附"我们的话"里,可以了解到它的主旨是:①提倡民间歌舞艺术;②以演出售票所得补充寒假留校同学伙食经费。

节目:第一部为合唱、女高音独唱、男中音独唱、舞踊;第二部为齐唱、女高音独唱、男高音独唱、二重唱、舞踊。内容多系我国各地民歌、民间舞,这些作品并经由专业音乐工作者做过加工:和声编曲、编配伴奏、编舞。民间舞用国乐(民乐)队伴奏。演出节目均由学生担任。关于钢琴伴奏,节目单上印的是章鸣先生。

在四十年代后期,民歌、民间舞得到提倡,强调歌舞艺术出自人民、属于人民,又由专业音乐工作者、舞蹈工作者加工丰富之,有所发展、创新,这是具有民族性、创造性和进步意义的做法。就当时、当地(解放战争时期,国统区)来说,精神是可贵的。湖南音专沿着这条路子走,

① "踊"即"跳跃"之意。十九世纪四十年代,湖南新闻媒体对于"舞蹈"二字均用"舞踊"表述。(原文注)

也是可贵的。

湖南音专校方并未开设舞蹈课程，也没有这方面的专业教师。舞蹈节目的排练与演出，完全出于同学们的自发积极性，能者为师，互教互学。而且，以后不少音乐会都是民歌、民间舞配合举行，或插有民间舞蹈节目，这几乎成了湖南音专的一个"传统"。

1948年，为了向社会上展示学生的学习成绩，3月27日、28日两日在湖南省政府大礼堂举行了"省立音专首次学生成绩演奏会"，是"官办"（学校主办）性质。前半场演唱黄自作曲的清唱剧《长恨歌》，由胡然任指挥。后半场则为学生的独奏、独唱、重唱、合唱等节目。长沙《国民日报》在举行的前一天发了消息。

为响应联合国劝募儿童救济金，于1948年6月11日、12日两晚举行了"端阳音乐演奏会"。其所以称"端阳音乐演奏会"，是因为恰在端阳节举行，有纪念伟大爱国诗人屈原的节目：清唱剧《汨罗江边》，合唱曲《龙舟梦》。作为音乐会的序唱，演唱了出自马思聪《祖国大合唱》中的《美丽的祖国》，以及我作曲的《这是人民的世纪》。

这次演奏会仍然保留了湖南音专的"传统"，节目中也有我编曲的《绥远民歌合唱五首》和带有合唱团伴唱的舞蹈《青春舞》（新疆舞）。

这次会上，还介绍了西方古典乐派海顿的风趣之作《玩具交响乐》。

整个演奏会的演出工作是由音专师生混合担任的，动员了各方面的力量。可以想得到，如果谢功成、胡雪谷、江心美等先生不离校，音乐会的阵容会更加强大充实。

作为这次音乐演奏会的反响之一，《国民日报》1948年6月28日第4版刊登了《青春舞曲及其他》的评论文章，作者署名"硫青"。

四、被"解聘""停薪"

我到音专后，最初对胡然是有好感的，以后对他的所作所为有了不满，甚至还常常吵嘴。记得在1948年秋冬的一天，我冲着胡然斥责学生的专横态度说："你是做校长的，政府并没有派你来做将军。"这话刺了他的痛处，他竟然立即施展校长"权威"，逼我离校。我是个刚性子的人，一言不合，拂袖而去，在我的一生这已不是第一次了。

当时，我虽说离校，实际并无退路，连个"老家"都没有。离校到哪里去呢？我仅有的良策只是先后向桂林广西艺专、广州广东艺专写信谋求工作，希望得一暂时栖身之所。然而信寄出后，迟迟未见回复，最后以婉言谢绝了事。胡然以为我赖在音专不走，再生一计，到发薪时下令停发我的工资，施以经济制裁，置我于绝境。这时我困居宿舍，遥望湘江奔流北去，颇感孤独。甘宗容又早就回南宁生孩子去了。

我正在苦闷中，一天，突然有十几位不认识的学生到我的宿舍，自称是湖南大学的学生代表，说："你不应该只想到自己走。现在的形势很好，你应该从大局着眼，和同学们一道参加斗争。音专的学生会支持你，我们湖大的学生也会支持你。"

我心里一亮：如今无路可走，与其困守愁城，不如干脆投靠青年学生参加斗争。这也叫作"逼上梁山"吧。我记得这是那一年11月左右的事。

五、我的转变

我由顾影自怜到去学生中参与实际斗争，是一个转变。

此时音专学生运动日益高涨。我想,肯定有中共地下党在进行组织、领导。① 但这不是当时的我所能知道的。因为那时党仍处于地下状态,与国民党反动势力的斗争十分复杂激烈。我们这些党外人士(当时被称为民主教授)参加活动,都是本着自己的觉悟,互相配合,心照不宣。

我向信得过的进步学生透露了决定不走的打算,受到他们的欢迎。为了稳妥些,我多半与当时以学生会主席身份露面的一位学生联系。

当时全国的大气候:解放战争节节胜利;蒋介石反动政权已成强弩之末;程潜将军谋求湖南和平起义的说法已在暗中盛传……形势越来越好,使我受到鼓舞。

从此以后,我把注意力放在"护校"上了。我深深感到,对于湖南来说,争取到和平解放将是最好的决策。

六、《湖南不要战争》

进入 1949 年,音专学生常到学校、工厂去教歌,我感到这是个呼吁、宣传和平解放湖南的好机会,便写了容易上口的群众歌曲《湖南不要战争》,交给学生教歌用,他们把它刻写油印出来了。

<center>湖南不要战争</center>

<center>陆华柏 曲</center>

1=F 2/4
快而有力

[简谱略]

为了加强湖南大学学生与湖南音专学生在斗争中的团结,我还写了《湖大音专是一家》。歌谱散失,搜集不到了。②

① 在解放战争期间,音专开展的政治斗争是由中共地下党领导的。结合实际斗争,党组织从音专学生中培养和发展了党员。1949 年 3 月,音专地下党临时支部成立。同年 4 月,地下党支部正式成立,书记为张爵贤,组织委员为麦颂华,宣传委员为胡显信,共有党员 11 名,并有党的外围组织成员多人。(原文注)

② 在陆华柏先生的遗稿中,编者找到这首《湖大音专是一家》的歌谱,特意补上。(编者注)

湖大音专是一家

陆华柏 曲

[乐谱略]

那年代,在群众中还流传一首长仅三十二拍的歌曲《团结就是力量》,每遇到集会时,大家一唱就感到精神振奋。我想我们应该从专业角度把它提高一步,发挥和声优势,改编为混声四部唱。这也是在普及基础上的提高吧。

七、民不聊生

天亮之前,还有阴云密布,善良的人民还在苦难中备受煎熬。

在金圆券大幅度贬值的情况下,我从水陆洲坐筏子到长沙大西门上船,讲好五万元,抵岸时涨到六万元了!到馆子里吃面条,牌价写的是每碗二十万元,吃罢付款竟涨到二十五万元了!这并不是店家乱喊价,而是金圆券变了水①。当时,"光洋"②成了物价的"寒暑表"。我们一领到薪水,就得以最快速度去兑换成"光洋",才能保住它不致变成废纸。

一天清晨,我在长沙湘江边看见国民党军队炊事兵在淘洗大米,一个面黄肌瘦的儿童抓着生米往嘴里塞,大口大口地咽,不顾炊事兵的挥拳驱打。我看得心都碎了!

这一年(1948)10月间,我偶然在长沙报纸上读到一首新诗,题目是《挤购潮》,作者署名"羊牧",写了处于社会底层的人力车夫、码头工人、穷公务员、小市民拿着变了水的金圆券,前去粮店挤购赖以生存的大米。他们前呼后拥,用粗暴的喉咙嘶喊,饥饿燃烧着他们的眼睛,饥饿使他们发狂!而粮店都囤积居奇,紧闭店门不卖。他们哭着,挤着,眼睁睁地看到米店里没有米,油店里没有油,匹头店里没有布。手里金圆券哗哗的一大把,竟买不到一点东西。他们愤怒地控诉:"生活过得一天不如一天/贫穷跟着来的还是贫穷/你说是谁使我们买不到米?/是谁使我们买不到油?/是谁使我们买不到布?/是谁使我们一家三口、五口、八口不能生

① "变了水"意为"贬值"。(编者注)
② 光洋即银圆。民国时期,因铸造精良,表面光亮,碰撞、撞击时会发出悦耳响声,银圆也称光洋。(编者注)

活?!……"最后作者大声疾呼:"呵,我的亲爱的兄弟/不要哭泣/不要叹气/你的心/我的心/我们大家的心/饥饿使我们燃烧在一起!"

我读后,觉得这首诗集中反映了当前人民的苦难,有血有肉,形象具体,感情真实,而不只是些概念化的呼喊,有可能谱成大合唱。不过篇幅较长,不一定写得成功,有一定的难度。

我大概花了一个星期时间,终于把它谱出来了,写得很顺利,几乎是一气呵成。形式,我还用了贯串、对比发展手法的单乐章;体裁,是带有男女高音独唱、四重唱片段的大合唱。我心中的演唱者就是湖南音专学生合唱团(专业水平);男女高音独唱声部,我竟写到了 High C,因为我知道担任独唱的学生唱得出来。乐谱原稿末附记的完成日期是 1948 年 11 月 14 日。我过去误记成同年 12 月间在长沙演唱,实际上演唱的准确日期是 1949 年 3 月 11—13 日。还有,这位署名"羊牧"的诗作者,我解放后才知道是黎维新同志。

八、"秀才"造反

大概是 1949 年年初,音专教职员工正处于领不到工资、生活无着的困境,听说国民政府教育部从广州汇来一笔给音专师范科的公款,银行故意拖欠不发。但是金圆券贬值,如不及时拿到,钱就变水了。我与教师们为此非常愤慨,商量着应该采取行动才好。这时,学生自治会(后来才知道是党支部通过学生自治会起的作用)与学校行政、教职会商定:由黄源洛(代校长)、我(教授会主席)、黄晴阶(总务主任)和唐修白(学生)为代表,前去坡子街中央银行湖南分行索取。开始时没有任何结果。学生会立即发动教职员工、部分学生等百余人,赶赴银行坐索。我们占据了银行办公室,不仅要求支付上述汇款,还要求解决教职员工的欠薪和学校经费的拖欠问题。这一爆发事件,引起了社会和舆论界的关注。迫于形势,银行只好同意全部拨发这笔汇款。至于欠薪、欠学校经费问题,还是空话一句:"以后再说。"

在这件事情上,我当时心中无底。俗话说"秀才造反,三年不成",没有结果也许是意料中事。即使不成,我想也要使国民党丢脸,引起社会和舆论界的谴责。后来在党的领导、群众的大力支持下,这件事情办成了,使我懂得只要团结一致,有理有据敢于斗争,"秀才"造反也是能够成功的。

九、护校活动的深入开展

为防备国民党特务的破坏,音专的护校工作逐渐成为中心活动了。这时,我明显看得出,学校的一切进步活动都是在地下党领导下进行的。一般公开露面的,是学生自治会,与教师有关的事,他们就找职教会,也找我商量。

护校,没有完全停课,歌声琴韵仍然飘扬在橘子洲头。但在紧张气氛之下,学生会发动大家设法准备好或自制简单"武器",万一特务来袭,可以一拼。不过这些"武器"实在是十分原始、简陋,倘真临"战",恐怕不堪一击。

然而,有一天夜晚,我看见麦颂华同学拿来了货真价实的手榴弹。我笑着问他从哪里搞来的,他说是向国民党宪兵队"借来"的。我知道,离我们学校北面不远处驻有一队国民党宪兵。宪兵者,管兵的兵,平日凶神恶煞,谁不敬而远之!不料现在学生却把工作做到这些凶神恶煞的宪兵内部去了。这也显示出国民党反动派"树倒猢狲散"已成为事实。

这时全校校工也团结起来了,他们在护校活动中发挥了不能代替的作用。例如有一次,看门的老校工跑到宿舍来对我说:"陆先生,刚才一个不三不四的人来找你,我看不对头,说你

上午过对河去了，你要注意啊。"我很受感动。

学生与住在学校附近的居民关系也很好。这些居民大多贫苦，受水灾后，更是愁衣愁食。学生生活本来也困难，常靠开办音乐会的售票收入维持伙食（一般每次音乐会可得百十来元"光洋"），遇到居民遭受水灾，还要拿出米来熬粥，分送给他们。

十、引人注目的"合唱·舞蹈会"

由音专学生自治会主办，1949年3月11—13日在长沙怡长街联华戏院连续举行了五场"合唱·舞蹈会"，这是湖南音专一次重要的有代表性的演出活动。它以鲜明的政治倾向性与较高水平的艺术性相结合而引人注目。演出内容：

序唱：《这是人民的世纪》。

第一部：冼星海1939年作曲（光未然词）的《黄河大合唱》（第三段略）。

第二部：《嘉戎酒会》（嘉戎舞）；《王大娘补缸》；《喀什噶尔》（新疆舞）。

第三部：我的新作（羊牧词）《"挤购"大合唱》，首次演出。

在国统区公开举行这样的"合唱·舞蹈会"，几乎有点不可思议。《黄河大合唱》是产生于陕北延安的著名歌曲；银汉光（生）、罗娟（旦）同学表演的《王大娘补缸》，简直有点像解放区的"扭秧歌"。《"挤购"大合唱》的内容是："反映蒋家王朝覆灭前夕，人民遭受'金圆券'灾害的悲惨情景。'金圆券'是蒋介石反动派逃到台湾前对国统区广大人民群众最后一次——也是最恶毒的一次敲骨吸髓的搜刮，当时造成物价飞涨，生活资料严重匮乏，使劳苦大众无以为生，在饥饿线上挣扎。'长夜难明赤县天'，这是黎明前的黑暗，已可听到'饥饿使我们燃烧在一起'——人民团结奋起要求革命的强烈呼声了。"（中央音乐学院编《中国近现代音乐史教学参考资料》第574页所收此曲的附注）。歌词全文印在节目单里，无所隐讳。在会场里，听众对整个演出节目的反应都是极为热烈的，尤其是《"挤购"大合唱》，演了五场，每次演唱均被要求再唱一遍，这在长沙实属罕见。

从民歌、民间舞到情绪激昂、内容严肃的大合唱，是一个明显的进步。这次演出活动，完全是在地下党领导之下，组织得有条不紊。

十一、学习

为了加强团结，有利于护校，在地下党的领导下，全校学生、教师、职员、工友和家属组成了多个小组，各组自行推选正副组长，定期开会，学习由音专地下党收听、抄录的新华社消息和社论（以快报形式印出），并讨论护校事宜。我记得还学过《新民主主义论》《在延安文艺座谈会上的讲话》，这对我的教育很大。同时，小组也开展批评和自我批评，其实这就是过民主生活。

我们当时学习是很认真的。举个例子，我参加的一个小组有吴曼西同学。这个姑娘提起批评意见来，火力挺猛呢。她有一次批评我说："我觉得你很世故，很圆滑，见人说人话，见鬼说鬼话，这要不得，是资产阶级思想。"我听了并不觉得刺耳，自问确有这些毛病，老喜欢跟别人谈论别人喜欢谈的问题，显得有点圆滑世故。她的这个批评，四十年后我还记得起来。

因为大家互相信任，相互爱护，没有发现在批评时"谈崩"、伤感情的事。大家有啥说啥，在会上谈，不在背后谈，反而更团结。

如果不是在湖南音专经过那段风雨的人，很难设想在解放前在国民党统治区，有这样一

群青年人,也包括中、老年人,居然能这样红红火火地干过,简直比解放区还"解放"呢!

十二、"师生联合音乐舞蹈会"及其他

"师生联合音乐舞蹈会"是在 1949 年 5 月 26—29 日每天下午 1 时起,在长沙市又一村和平戏院举行的。安排在这个时段,也许是为了省租金吧。

第一部为音乐节目:独唱独奏,教师担任;第二部为舞蹈节目:学生担任。

值得注意的是,有部分独奏节目的担任者,为过去处于"中立"状态的教师。可见团结面已经扩大到全校范围了。

音乐是二度创造的艺术。演唱、演奏实践是第二度创造,听众直接欣赏的是歌唱家和钢琴、小提琴、二胡演奏家对作品(第一度创造)做出的解释、演绎、表现。歌唱家、演奏家为了得心应手,能充分体现他的深厚造诣与精湛技巧,常有他自己的拿手曲目、保留曲目,这是应该被允许的。因此,在这次音乐会上,出现了各种风格的作品,有中国的,有外国的,有古典乐派的,有浪漫乐派的,甚至有世俗的,也有带宗教色彩的——这本不必强求一致。

合唱曲目注意了作品内容。选唱了时代感强一点的《世界民主青年歌》;选唱了两首抗战时期优秀的合唱曲(吴伯超作品)和四首民歌合唱编曲。

此外,在音专的带动下,当时长沙市的音乐气氛逐渐活跃起来了。在举办了上面说的音乐舞蹈会几天之后又举行于淑志(女中音)、周自然(女低音)、肖杨(男高音)、吕耀南(男低音)的联合歌乐会(他们都是当时长沙的中学或师范学校音乐教师)。在这个之前或之后,还举行了男高音歌唱家姚牧的独唱会。这些音乐会,都是我伴奏协助举行的。

7 月 11—12 日,又举行了万昌文二胡独奏会。他主要演奏了已故国乐大师刘天华十大二胡名曲中的七首,由我弹附加钢琴伴奏。中间还插有一些其他节目。我记得他这次个人音乐会的收入所得,也是捐赠给学生充当伙食经费。

十三、意想不到的受骗离校

1949 年 7 月的一天,我收到一封电报,是拍给我和万昌文的。电文大意:有事请速来香港。发电人为贺绿汀、李凌。我们自然不敢声张,悄悄商量,认为可能是文艺界有什么会在香港召开,通知我们前去参加。当时长沙的环境仍然存在着危险,为了安全,这事还得保密。我们都没有组织关系,也不宜向谁报告、请示。我只把这个情况及我和万昌文准备动身去香港的事,悄悄透露给了学生会负责人。当时去香港较容易,什么手续都不用办,我们乘粤汉路火车到广州转香港。抵港后,即到中华音乐院去找李凌。接待我们的是叶素、谢功成。他们吃惊地说:"你们受骗了!贺绿汀、李凌早就去了北京,这里也没有准备开什么会。"我们发现受骗,十分恼火,打算过几天即返回长沙。这时,白崇禧的桂系部队南撤切断了粤汉铁路线,我们归途受阻只好暂时滞留香港。

我们虽然有此受骗的遭遇,但并不气馁。我深信在中国共产党的领导下,我们的祖国必将繁荣富强,我们热爱和从事的音乐创作与音乐教育事业也必将发达兴旺。

<div style="text-align:right">1990 年 5 月 26 日,于南宁</div>

<div style="text-align:right">(原载《音乐教育与创作》2006 年第 11 期,第 70—78 页)</div>

未发表的音乐文论

《对位法初步》译者序

复调音乐的作曲法被称为对位法,它包含单对位、复对位及各种模仿对位(也有人称它们为对比式复调、模仿式复调)。其中,单对位是最基本的对位法。本书的内容为二声部、三声部单对位的写作技术训练,最后写到两个流畅声部双固定调为止,故名《对位法初步》。

学一点对位法,对于我们写作一般的音乐作品——声乐曲或器乐曲(不一定是复调体裁)很有好处,它帮助我们掌握两个以上旋律结合的规律,可使我们写出比较正确的、有效果的多声音乐来。

毛主席曾说:"我们的方针是,一切民族、一切国家的长处都要学,政治、经济、科学、技术、文学、艺术的一切真正好的东西都要学。但是,必须有分析有批判地学,不能盲目地学,不能一切照抄,机械搬运。他们的短处、缺点,当然不要学。"毛主席又说:"在技术方面,我看大部分先要照办,因为那些我们现在还没有,还不懂,学了比较有利。"[1]对位法,作为一门作曲技术,原本是外国音乐家在若干世纪(至少可推溯到16世纪)的创作实践中总结出来的一套理论,在多声音乐的写作技术上对我们有帮助。当然,把这种理论应用于我们的创作实践时,我们必须结合实际——表现我们的革命内容,表现工农兵的思想感情,以及适应旋律音调的民族风格特点,乃至听众的欣赏习惯等具体情况。换言之,要做到"洋为中用",而不能盲目照搬,搞教条主义。创作,创作,贵在创造。不过,掌握对位法是写作多声音乐的基本功,不经过严格训练,作曲水平是不容易得到提高的。

<div style="text-align: right;">1977 年 8 月</div>

(《对位法初步》为基特森著、陆华柏译,编者根据陆华柏手稿整理)

[1] 见《论广大关系》,《毛泽东选集》(第5卷),人民出版社,1951年。

《节奏分析与曲式》编译者序

最近,我学习了《毛主席给陈毅同志谈诗的一封信》,得到很大启发。毛主席谈的虽然是诗,对音乐也同样有极为重要的指导意义,因为音乐与诗有很大的类似性。

毛主席对陈毅同志说:"你的大作,大气磅礴。只是在字面上(形式上)感觉于律诗稍有未合。因律诗要讲平仄,不讲平仄,即非律诗。"[①]这里提出来两个问题:第一,诗的内容与形式既是辩证统一的,又是有区别的两个侧面。内容起主导作用,形式服从内容,但是也要讲究形式。第二,诗有它的艺术规律,律诗更有其独特的艺术规律。

关于诗的艺术规律,毛主席讲得非常精辟:"又诗要用形象思维,不能如散文那样直说,所以比、兴两法是不能不用的。赋也可以用,如杜甫之《北征》,可谓'敷陈其事而直言之也',然其中亦有比、兴。'比者以彼物比此物也','兴者,先言他物以引起所咏之词也'。"诗的艺术规律的核心是要用形象思维,毛主席在这封短短的信里曾三次提到形象思维。其实,一切艺术创造都要用形象思维,音乐则尤其如此。

音乐要反映生活,只能凭借旋律、和声、节奏、音色等要素,塑造音乐形象,用以感染听众。音乐创造,如果不以生活为源,不运用形象思维,那就会变得不可思议。脱离生活,通过抽象思维"创作"的音乐是有的,那就如"十二音体系"之类以形式主义为特征的五花八门的资产阶级"现代派"音乐或现代修正主义音乐。

各种艺术都有其独特规律。正如毛主席说的"律诗要讲平仄,不讲平仄,即非律诗",就音乐来看,从最短小的民歌、民间舞曲到成套的大合唱、交响乐、协奏曲等,都各有其艺术规律。研究这些规律,就是"曲式学"的任务。

在形象思维方面,诗常用比、兴、赋这些方法,音乐则常用旋律、旋律发展、和声、对位这些方法。

毛主席在信的最后说:"要作今诗,则要用形象思维方法,反映阶级斗争与生产斗争,古典绝不能要。……民歌中倒是有一些好的。将来趋势,很有可能从民歌中吸引养料和形式,发展为一套吸引广大读者的新体诗歌。"同样的道理,音乐创作也要用形象思维方法,反映阶级斗争与生产斗争。在这里,民歌指的主要是民歌的词——文学形象。我们从民歌的音调——音乐形象中吸引养料和形式,在音乐创作上也有极为重要的意义。

作为参考教材而编译的这本小书,简明扼要地阐述了音乐创作的艺术规律,亦即关于乐曲结构的基本知识。因为原书是一本外国著作,它是外国(主要是西欧各国)音乐创作经验的总结,对于我们来说,当然只有参考、借鉴的意义。

本书选例均限于十八、十九世纪西欧作曲家贝多芬等人的作品,这在教学上也有个好处,

[①] 见《毛主席给陈毅同志谈诗的一封信》,人民日报,1977-12-31(1)。

因为古典乐派的作品在结构上清晰严谨，初学者较易理解。

　　本书和一般旧曲式学教本一样，常常孤立地研究形式问题，分析曲式没有同作品的内容、风格、作者的世界观、时代背景等联系起来，这是资产阶级学者惯用的形而上学的治学方法，对此，我们应持批判态度。

　　译文对不必要的、不适宜的地方有做删节，故称编译本。译得不妥之处，希望读者指正。

<div style="text-align:right">1978年元月25日，补写于南宁</div>

（《节奏分析与曲式》为T. H. 柏顿绍著，陆华柏编译，广西艺术学院音乐系作曲教研组参考教材。编者根据油印稿整理）

幻 想 曲

老音乐家确实曾经弹奏过不少"幻想曲"。他富于幻想,善于幻想,也敢于幻想。幻想,常能给他以实干的动力。

"幻想曲"是个音乐名词,它是指一种作曲家只忠于他的想象,给予他的乐思以自由驰骋的天地,在曲式结构上不受约束而创作出的乐曲。

一个"上下而求索"的人,不能没有想法、希望。这些想法、希望,倘若一时难以实现,就只能是一种推想、设想、理想——也可能是"幻想"。我们正是在这个意义上使用"幻想曲"这个名词的。但幻想不是根本不可能实现的胡思乱想,更不同于空想——想入非非。

三十年代初,古城武昌,紫阳湖畔,水陆街前,有一所私立武昌艺术专科学校。青年时代的陆华柏在这里读书,他的第一个幻想就是从这里升起的。

陆华柏没有任何显赫的学历,不但没有出洋留过学,甚至没有在当时学音乐的权威学府——上海音专读过书。即便是在私立武昌艺专,他读的也只是附中性质的"艺术师范科",尚非大专。这就是他的最后学历了。当然,这与他的家境贫困有关。当时有一年,上海音专在武汉招考,湖北考区只录取了一名新生,就是陆华柏。这个新生久久不报到,听说当时的教务主任黄自先生还问起过他。黄先生哪里知道陆华柏当时不但没钱交学费,甚至连从武汉到上海的几块钱的旅费都筹措不出!

陆华柏在中学时代的同班同学,后来知名于文艺界的,有儿童文学作家严文井、已故诗人伍禾等。这些当时年少气盛的小青年,后来都没能读大学。他们当时在谈论文学、艺术之余,曾发狂言:我们不读大学,但将来要到大学里去教书!这是陆华柏在青年时代第一首大胆的"幻想曲"。说来好笑,他们的这些"幻想"后来都成了现实。十多年后的1943年,陆华柏踏进国立福建音专当教授,年二十九岁。

然而,他以音乐(作曲)为专业,却没有一点"幻想"的色彩。他本来打算学文学或绘画。考进武昌艺专,是因为这所学校的"自由化":交学费后,上学或逃学,读书或玩乐,用功或扯淡,钻研这一门课或钻研那一门课,甚至谈恋爱或闹革命——一切听尊便。绘画教师方面,有关良、倪贻德、许太谷这些人物;在音乐方面,钢琴、大小提琴、声乐课请了"洋人"教师。陆华柏一进学校,就与做翻译也写点散文诗的丽尼(大概是英语教师)相友善。他也写过几首诗在丽尼编的刊物上发表。

后来为什么与音乐结缘了呢?这与他被派到一个俄国女钢琴教师班上学钢琴有关。这个女钢琴教师,年龄不出三十岁,毕业于圣彼得堡音乐学院钢琴系,是十月革命后流亡到汉口的一个俄罗斯贵族妇女。她本人受过完整的音乐教育,教学认真,要求严格,与一般 make money(赚钱)混口饭吃的白俄人还不同。这个严师,脾气确实很坏:学生回琴(弹上周布置的功课给老师听),最好一遍不错。第一遍错了,她喊"再来";第二遍还是错,她就难以忍耐了;

要是第三遍还改不过来,她就会大发雷霆,瞪着眼睛,骂学生"笨蛋!"用铅笔把学生的琴谱划到破,甚至把琴谱丢到窗子外面去。同学们上课如上刑场,越紧张就越容易弹错,越弹错就越挨骂,越挨骂就越紧张——恶性循环。差不多没有学生回课不被骂哭的,特别是笨一点的女学生。男学生怕骂,上课的越来越少了(干脆不学了),最后只剩陆华柏一个人。他也有点犹豫:还学不学得下去?他为了与女教师进行特殊形式的斗争,付出了三倍努力!他心里想的还不只是避免挨骂。而是"洋鬼子"老骂中国人是"笨蛋",伤害了他的民族自尊心。中国人绝不笨!他要在回琴上证明这一点。由于他几乎一天到晚在弹琴,有人以"琴魔"呼之。严厉的老师在他回课时无可挑剔,有时居然带着笑容,伸手拍拍他的头,用洋泾浜英语称赞"Good boy"。他偷看老师戴着金丝边眼镜的眼睛,心里很得意:我胜利啦!

其实他既没有打算以音乐为专业,也没有考虑过什么"移风易俗,莫善于乐"之类的大道理;仅仅因为与洋老师赌气用功练琴,却一天天真的热爱起音乐来了,终致着迷而欲罢不能了。

他开始学钢琴的年龄已太大:十七八岁了。他虽然很用功,但已经觉察到自己发展前途的局限性,最后决定放弃把钢琴演奏作为专业。两年后,俄国女教师为探望身患重病的老母亲去了哈尔滨,从此未再返回汉口。他只学了两年钢琴,不过学得很踏实。这成为他学习音乐的真正基础。此后,他转而钻研作曲理论和音乐创作去了。

他真正的专业是作曲理论与作曲。就这个领域来说,他在学校所受的教育是很有限的;他的专业知识与技能主要来自长期的刻苦勤奋的自学。抗日战争时期,在桂林,有时敌人的飞机在头上扔炸弹,他还躲在岩石洞里抱着一本总谱读。

因为是自学,所以"幻想"特别多。和声学是欧洲的传统作曲理论,陆华柏从钻研和声学的第一天起,就在考虑这个理论如何与民族旋律相结合。他为了作练习,曾把刘天华的十首二胡曲都编配了运用和声理论写的附加钢琴伴奏谱;还编写了二胡、三弦与钢琴的三重奏。他约当时的福建音专教授刘天浪、王沛纶在大小城市演奏,在实践中观察听众的反应。

民族音乐的发扬光大,是他长时间的"幻想"。在民族音乐上,他绝不是虚无主义者,也不是抱残守缺论者。他常说,我们的民族音乐,作为人类文化宝藏,不能只满足人们的好奇心,而是要使听的人感动、折服。五十年代,中央合唱团把他编写的无伴奏合唱曲《兰花花》带到了布加勒斯特;他改编的云南民歌《雨不洒花花不红》,被译为英文歌词在向国外发行的《中国建设》上发表;他的《康藏组曲》在欧洲出版和演奏;等等。这些都是他的某些幻想转化为现实的体现。

陆华柏从青年时代起就有强烈的爱国心,这与大革命时期在武汉受到的教育是分不开的。1931年九一八事变爆发后,他也曾"幻想"以音乐唤起民众。他曾作了几首呼吁抵抗的合唱曲、独唱曲,发表在缪天瑞编的《音乐教育》月刊上。但是,由于用的是五线谱,对专业要求较高一点,这些曲目未能得到流传。1937年抗日战争开始之前,冼星海于南京与他晤面时,诚恳地向他指出了这一点,他觉得很对。此后,他在桂林作的群众歌曲《战!战!战!》《磨刀歌》等就比较流传了。

卢沟桥的炮声彻底摧毁了人们的平静生活。伟大的民族抗日战争开始了。陆华柏当时

住在桂林象鼻山南麓一座小楼的陋室里,先后谱出了《故乡》《勇士骨》等独唱曲。《故乡》是根据画家张安治作的歌词谱的,第二年由梅经香在桂林音乐会上首次演唱,一曲甫毕,不少听众热泪纵横。从此,此曲以手抄谱形式流传遐迩。当时,在音乐会上唱《故乡》最多的一个女青年,名叫甘露,就是他现在的老伴。陆华柏常说写出了一个作品好比生出了一个孩子,此后它的命运只能由它自己决定;对于人们爱唱、不爱唱,喜欢听、不喜欢听,流传得远、近,作曲者是无能为力,也不可左右的。《故乡》流传了四十多年,经久不衰,也不是原来料得到的。在陆华柏负冤的二十多年中,他的名字与作品早已从文艺界消失,《故乡》却不断在香港音乐会上出现,街头还有盒式磁带出售;在美国波士顿音乐会上,也有人唱《故乡》;甚至还有人灌唱片,出版歌谱。这两年,国内不少歌唱家,如温可铮、郭淑珍等,又唱了它,人们开玩笑地说,这是"出口转内销"。

《勇士骨》在抗日战争时期一度也是男高音歌唱家喜欢唱的歌曲之一,里尼曾称它为舒伯特艺术歌一类的作品。著名老歌唱家魏启贤又在北京、苏州等地演唱,据说也受到听众的热烈欢迎。但《勇士骨》的曲谱早就没有了。其实《故乡》的曲谱也早就没有了,还是四川音乐学院一位好心的声乐教师曾抄寄给他的。

陆华柏写出了作品,总是改来改去,不肯随便发表、出版。例如他谱过三部大合唱(清唱剧):《汨罗江边》(伍禾词)、《大禹治水》(缪天华词)和《"挤购"大合唱》(黎维新词)。它们分别在桂林、永安、南昌、长沙等地被演唱过多次,然而乐谱没有被出版。前两部大合唱的原稿在"文化大革命"中化为灰烬了!他无意中在幸存的乱稿堆里发现了《"挤购"大合唱》三十多年前在长沙用湘纸印的一个油印本。他寄给中央音乐学院音乐学系的朋友看,他们准备把它编入《中国近现代音乐史教学参考资料》中,这样它就有被保存下来的机会了。

陆华柏在极为困难的日子里,仍然没有放弃他的"幻想"。

十年动乱之后,陆华柏偶然发现一些略带黄色的谱纸,纸上记有以下字样:

舞蹈情节构思——1964年4月23—25日,在睦边①达腊屯。(夏历二月初十,彝族"过年",欢庆三天)

音乐初稿——5月,在睦边。

音乐二稿——6月4—10日,在百色地委招待所。

音乐三稿(混合乐队总谱)——7月8日,在南宁。

…………

谱纸右上角还贴着一张有点褪了色的照片,记着:最初的演员之一,彝族黎秀生送给我的照片。

这是乐队总谱的最后一个残页,其他早已化为乌有了。

陆华柏看得发呆,他在乱稿堆里找寻,像发掘古物一样,发现了一张1965年1月30日的《广西日报》,从中寻找关于观摩演出的零星报道;又发现一帧原载《人民日报》1964年3月7日第6版的木刻,标题是《彝族女民兵》。

① 睦边,为历史地名,现改为那坡县。(编者注)

这里面隐藏着一个故事。

一个被划了"右派"的音乐工作者,他仍想要为人民服务,只好隐姓埋名到彝族聚居的深山学习、采风彝族的音乐舞蹈,创作出一个节目,挑选演员并帮助彝族姑娘们排练。节目凭本身的艺术质量在睦边县通过会演被选拔出来;然后参加百色地区会演,再被选拔出来;然后参加壮族自治区会演,又被选拔出来;最后《彝族女民兵》上北京参加了"全国少数民族群众业余艺术观摩演出大会"。人们以为这个节目是少数民族的原始民间舞蹈,然而彝族人民中根本就没有女民兵,舞蹈情节也都出于虚构。

陆华柏满腔热情地对待彝族的音乐、舞蹈艺术。先当学生,后当先生。他通过这个节目的创作与排练,与彝族演员们建立起了深厚的感情。当地人称他为"老艺人",他听了很高兴,觉得比"教授"二字更亲切。和彝族演员分别时,姑娘们挥泪,"老艺人"也心酸。他现在还怀念达腊屯的那些彝族演员科秀英、科秀华、方秀明、黎秀生和梁春华呢。达腊屯山边有股泉水,饮之清凉甘甜,也时常出现在老音乐家的记忆里。

粉碎"四人帮"后,尚未改正错划之前,他已显得精神振奋。虽已年过花甲,陆华柏仍只身走访了巴马、东兰及德保、靖西等县。对广西多声部民歌,他有深刻印象。的确,他听过很多长江两岸、黄河两岸的汉族民歌,旋律丰富,各具特色。但是,对两个不同旋律的结合并未闻也。广西壮、瑶、侗、仫佬、毛南五个少数民族的民歌都有二声部,壮族甚至还有三声部,他认为这是了不起的事,是值得深入研究的课题。过去他总以为中国音乐的特点是单旋律(齐唱、齐奏),认为和声、对位是西洋音乐的现象。稍一接触广西多声部民歌,就可感到它们大致受到与欧洲传统和声相同的一些法则的支配,不过保留着更多一点的自然形态。陆华柏总结他的看法,写成一篇学术论著《广西壮、瑶、侗、仫佬、毛难族二声部民歌的多声音乐构成初探》于1980年6月18日在南京召开的"民族音乐学学术讨论会"上演讲,曾引起各方面很大的兴趣和重视。

这两年来,陆华柏还在复杂、忙乱的人事、行政工作中挤出时间,创作器乐曲、歌曲,写音乐论文、回忆等,在国内音乐刊物或报纸上发表。他感觉要做的工作太多,可用的时间太少。

陆华柏的"幻想"停止了没有?不但没有,他还有着更大的"幻想"呢!下面只列一个大纲吧:

(1)把广西艺术学院音乐系办成一个名副其实的"最高音乐学府"性质的院系,使演唱、演奏、创作研究人才辈出,创作繁荣,影响及于区内外乃至国内外。

(2)增设少数民族音乐研究专业,培养一批具有现代音乐知识,终身从事少数民族音乐研究工作的人员。

(3)建立音乐艺术的实验演出团体,它包括:实验民族合唱团(编制为30~40人)、实验民族乐团(编制为30~60人)、实验交响乐团(编制为50~100人)。

(4)成立乐器修理及少数民族特有乐器的改良研制机构。

(5)成立承担乐谱刻写、复印、出版的机构。

(6)运用现代科技成果,改进或辅助音乐教学。

(7)在本市适当地方,建造一座合乎建筑声学要求的"民族音乐厅"(座位为800个,免用

电声),专供开音乐会及做教学报告用。

(8)设立幼儿、小学、中学课外钢琴班、提琴班、民乐班(培养器乐演奏专业的预备人才)。

(9)开办民族先修班(预科)。

(10)编写、录制高质量的少数民族民歌、音乐文字、乐谱及卡式磁带,向旅游外宾出售,可创外汇。

当然,这些事不是一朝一夕可以实现的,期以五年到十年(1981—1985—1990)吧。

(编者根据陆华柏手稿整理)

给王恣的回信

王恣同志：

前几天寄过一复信，收到了吧！

对于你问的问题，续答如下：

一、关于我的简历

江苏省武进县人。1914年11月10日生。① 自幼生长在武汉，1934年毕业于私立武昌艺术专科学校艺术师范科[录自《中国艺术家辞典》(现代第一分册)第329页]，旋即留母校任助教。1937年得画家徐悲鸿介绍到广西桂林从事推广音乐教育的工作(以后的情况你知道了)。

二、写作《故乡》的动机与历史背景

伟大的民族抗日战争是从1937年卢沟桥事变开始的。当时我已在桂林。抗战开始以后，我的父亲曾写信告诉我，他和我的母亲从武汉逃到湖南洞庭湖畔的注滋口一带避难。我深为悬念，同时也担心武汉的同学们、朋友们的景况。由于不断有人从江南一带逃到桂林来，我更感到人们背井离乡流落他方的痛苦。那一年(1937)冬，一天，我在广西艺术师资训练班的同事画家张安治(徐悲鸿的高足)笑着交给我一首他写的歌词，供我谱曲，题为《故乡》，署笔名"张帆"。当时我住在桂林象鼻山下的国防艺术社，读了这首歌词，产生了情感共鸣，彻夜未眠，奋笔疾书，一口气写出了此曲的旋律与钢琴伴奏(二者几乎是同时构思的)。这一夜，窗外北风呼啸而过，漓江滚滚南流，远近乌云翻腾。我在谱曲时强烈怀念亲人、同学、朋友，有时不免落泪，直到鸡鸣天晓才写完此曲。

《故乡》在去年(1980)曾由上海唱片公司灌制唱片，后来唱片公司寄了一笔稿费给我，指明其中部分是酬劳作词者的，我欣然将其转汇给现在北京中央美术学院任职的画家张安治教授。他收到后，写了一首诗寄给我：

> 苦忆故乡烽火际，
> 难忘八桂万峰妍。
> 歌声唤起天涯梦，
> 一笑人间四十年。
>
> （闻《故乡》歌曲又得流传感作）

这是我们的合作情况。

三、此歌曲的艺术构思和特点

歌曲显然分成两个段落：前一段是对故乡(江南景色)的思念；从"现在一切都变了"起，

① 陆华柏出生日期应为1914年11月26日(在《给卞萌的回信》中陆华柏自述，陆华柏先生逝世后墓碑上也标记他出生于1914年11月26日)。此段文字录自《中国艺术家辞典》，疑有误。(编者注)

后段是想起残暴的敌人,对敌人的憎恨交织着对母亲、家乡、故乡更深的怀念。我的音乐构思着意于"一切都改变了",日本侵略者彻底破坏了人们平静的生活,造成国难家难。旋律从抒情性(歌唱风)变为戏剧性(朗诵风);调式从五声宫调变为七声和声小调;伴奏织体也从复调写法变为和声写法。这些音乐手段都是与内容紧密联系的。伴奏中的一个重要因素(作过门材料用,见28—29小节),是北风呼啸、漓江滚滚南流给我的印象,这也是民族苦难的象征。

我学习西洋和声学,从第一天起就在考虑如何用它来为我们的民族音乐服务。当时我感到复调写作(模仿对位之类)似更容易保留民族风格旋律的性质和特点,更协调。前段就是在实践中尝试,但这种手法也有其表现上的局限性;后段从内容出发,我借用了欧洲音乐传统的和声、转调手法来写。

四、流传情况和影响

1938年春,南京金陵女子大学的声乐教师梅经香女士逃难到桂林,有人请她在音乐会上独唱,并把《故乡》介绍给她。音乐会是在桂林一家电影院举行的,她独唱此曲(好像是我自己弹的伴奏,这是本曲的首次演唱),意外地受到听众的热烈欢迎。后来有人告诉我,会场中许多听众都哭了。之后此曲即在桂林流行,几乎每个歌唱家(如当时的蓝乾碧、曾嫩珠、姚牧、周碧珍、甘宗容等)都把它列为保留节目之一。但是,在很长时间里乐谱都是传抄的,未正式发表过,以后才逐渐向全国及南洋一带流传。1957年我被错划为"右派"以后,听说二十多年来它仍在香港一带流传,成为音乐会上常听到的歌曲之一,并且被重新印了出来,还有盒式录音带发售(这是尚家骧同志告诉我的);后来听说美国波士顿也有人在音乐会上唱它,并灌制过唱片(这是温可铮同志告诉我的)。我在1978年被改正错划、恢复政治名誉后,广州《岭南音乐》1980年第3期曾重新发表此曲,可惜用的是简谱,并有错漏。今年上海音乐学院声乐系编选的《独唱歌曲选》(第二辑)收录了此曲,有伴奏谱并曾寄给我校正过。四十多年来,在流传中,歌词略有改动;我认为它已是一首"历史"作品了,歌词、音乐都保留它本来的面目为好。

我正忙于庆祝"六一"国际儿童节的音乐节目的排练工作,前天已接受了领导审查,各方面反应很好。合唱团仅五十人,管弦乐队仅三十五人,"老将"出马指挥。"六一"期间节目将在体育馆演出,观众应多为儿童、少年,可容纳六千人。

祝好!并问刘新之同志好!

<div style="text-align:right">

1981年5月24日

(编者根据陆华柏手稿整理)

</div>

壮族民歌作复调发展的探索
——歌舞剧《蛇郎》音乐分析

真正创造音乐的是人民,作曲家只不过是把它们编成了曲子而已。

——格林卡

对待民族艺术——民歌,有两种态度:一种是热爱、尊重、研究、继承、发展;另一种是要求保持原始形态,要求"纯",不要有"外来东西"。当然,作为研究资料,应该是要求民歌保持原始形态,过去采风时硬要在民歌里填进革命词句是"左"的做法,这是要不得的。但是,把民歌旋律作为音乐素材进行创作或改编时,如果要求一切仍保持原始形态,那就既谈不上发展,也谈不上"百花齐放"了;甚至最后会走到抱残守缺的地步,这对民族艺术的发扬和发展是有害的。

"土""洋"之争存在好多年了。有许多问题至今仍不明确,或者各说各的。我觉得"土""洋"之争,涉及音乐时有三点值得注意:概念要清楚,分析要具体,要实事求是,否则就容易形成混战,谁也说服不了谁。例如,研究与创作就不可混为一谈,前者是科学活动,后者是艺术活动。创作与演唱演奏也不可混为一谈,基于音乐的二重创造性,两者是不同的艺术实践,它们之间既有关系又有区别。这些概念必须搞清楚,不能胡子头发一把抓。分析为什么要具体?例如,旋律的单声音乐性(独唱、齐唱、独奏、齐奏)既是我们民族音乐的一个特点,又是发展阶段的必然现象。壮族等少数民族有二声部民歌(甚至三声部民歌),是突破,这是民歌文化发达的标志。然而,缺乏多声部音乐艺术审美力的人会说"各唱各的调,这还成话!"甚至以为是有人唱错了,或者误认为这种形式是"外来的东西",做大惊小怪状。他们完全不知道多声部音乐是我国某些民族民歌中传统的、固有的现象,是土生土长的东西。这既是值得我们深入研究的课题,又是发展多声部音乐的真正基础。"土嗓子"与"洋嗓子"的问题恐怕也要具体分析。人声有男声、女声之分,男女声又各有高、中、低的不同侧重发展点,并有音质、音色上的种种差异。不论是"土嗓子"还是"洋嗓子",都要考虑到适应声乐艺术性的各种表现力。如果联系到歌舞剧的演出,演员的歌声不但要发挥他的声部特点,还须与一定分量的乐队伴奏声部相抗衡(只有这样,歌声在乐队中才站得住脚)。演唱还要有持续力,这就不得不要求演唱者须受过某种科学性的声乐训练,才能胜任。实事求是也很重要。琵琶弹《春江花月夜》是民族音乐,钢琴弹《春江花月夜》的音调(尽管语汇可能有所不同)也还是民族音乐!——反正不能说是"洋"音乐。反之,小提琴拉舒曼的《奇幻的梦境》是"洋"音乐,换成二胡拉,也还是"洋"音乐!可见决定音乐的"土""洋"之分的主要是乐曲的内容,而不是乐器。况且,民族风格也是在发展的,如铜管乐(应该说是一种"洋"乐队)演奏国歌(聂耳作曲的

《义勇军进行曲》——旋律与我国古老传统的民族风格相去很远),完全可以激发我们崇高的爱国主义和战斗激情,这应该也是民族音乐。回忆1949年中华人民共和国甫成立,我当时在香港为这首作品编写管弦乐总谱,多少就是有这样的理解,不过三十多年后更加明确起来了。

艺术创作上的"百花齐放",就意味着在表现形式、手法上允许做各种探索;如果要求完全再现古老传统,保持原始形态,要求"纯",排斥任何外来东西、外来影响,最后势必陷入一种保守的、停滞的、僵化的状态,这好像不是辩证唯物主义的观点。

歌舞剧《蛇郎》的音乐,恰恰引起了这类议论。基于"实践(对壮族民歌的学习和采风)—认识(进行研究)—再实践(把认识的规律运用于创作或改编)—再认识(做初步总结)"的公式,这篇文章的重点在"作复调发展"上,而不是对《蛇郎》音乐的全面分析。

一、歌舞剧《蛇郎》简介

《蛇郎》是根据壮族民间传说写的一部八场神话歌舞剧。柯炽编剧作词,范西姆负责音乐配置。这部歌舞剧目前仍在试验演出中。

1981年秋,此剧曾由广西宁明县文工团首次演出。之后,广西艺术学院音乐系七七级根据宁明县的演出本排练,用于毕业演出,从1982年元旦起该剧在南宁公演了七场。第二次试验性演出中,在范西姆的原设计、配置的基础上对全部音乐进行了很大的加工,作复调发展就是这次加工的一个重要组成部分。

对于歌舞剧,我的基本看法是每一种艺术形式都有它自己的特殊性质,都有它的优点和局限性。歌舞剧不同于话剧、戏曲,也不同于歌剧或舞剧。对于特别是以民间传说为内容的歌舞剧,我觉得应保留它的叙事诗性质,同时保证歌唱占有重要地位,可以认为其是从山歌剧发展而来的。故事情节不宜离壮族民间传说太远,音乐也不宜离壮族民歌音调太远,否则就不是"壮族民间传说神话歌舞剧"了。此外,一部新创编的作品又不能在歌舞上完全止步于自然形态的民间传统艺术,而应有所发展。音乐加工就是本着这个基本看法进行的。

音乐分析常常须联系内容,先把《蛇郎》的剧情梗概附录于此,以便参考:

古代。壮乡。

老汉韦特伦,妻早丧,带着一对孪生姐妹金花、银花度日,相依为命。但老汉年迈有病,难做重活,家境困苦。

一日,友人黄伯公(渔翁)偕妻黄伯母(渔妇)驾舟飘然来访,馈赠鲜鱼。翁、妇见姐妹如花似玉,不免称赞一番,并怂恿她们参加明朝"三月三"的歌圩,老汉允诺。

在歌圩对歌中,金花要求有金銮殿,银花要求帮爹劳动、治病;男青年们相顾有难色,扫兴散去。(第一场)

歌声传到海龙官,感化了龙子,龙子化为蛇郎,前来帮助老汉种田、做工、采药、治病。老汉感激,问蛇郎有何要求。蛇郎答称望实践歌中诺言,愿得一女为妻。老汉询问二女谁肯嫁蛇郎,金花嫌其丑陋,不允;银花心地善良,愿嫁蛇郎。金花不悦,意欲阻止,妹不听。(第二场、第三场)

银花、蛇郎终于结为夫妻,告别老父和生了气的金花,同回龙宫。(第四场)

一年后,金花到龙宫探望银花,才发现原来妹夫蛇郎是龙子,长得英俊,对银花体贴,生活

幸福美满,金花大为妒忌,悔恨自己当初未嫁蛇郎。(第五场)

金花趁蛇郎外出巡海之际,骗银花回家上坟,伺机狠心将妹妹推落万丈悬崖下的大河中!自己冒充银花重进龙宫。(第六场)

蛇郎回家见妻子行动异常,起疑心,用对歌盘问,金花破绽百出。银花因是龙宫中人,落水不死,漂流到了龙宫门外,听见金花答不上蛇郎的盘歌,忍不住加以答唱,蛇郎才发现真妻银花。金花见阴谋败露,羞惭自绝。(第七场)

若干天后,龙宫灯火辉煌,蛇郎偕银花,在虾兵蟹将、龟蚌、宫女簇拥下翩翩起舞。在一代传一代的民歌声中,全剧结束。(第八场)

各场的标题:第一场为《牡丹树上两枝花》,第二场为《墙裂又遇连夜风》,第三场为《男从女愿结夫妻》,第四场为《郎妹万年不变心》,第五场为《狠心姐想妹身亡》,第六场为《石山哭得心都碎》,第七场为《鱼目怎能混珍珠》,第八场为《人留情义千年在》。

二、音乐资料

《蛇郎》所用的全部音乐资料,大约是二十首壮族民歌音调。

资料1

"欢　兰"
(男中音独唱)

邕宁壮族民歌
古笛记谱

$1=\flat B$ $\frac{4}{4}$

行板 稍自由

(渔翁唱)(哪)　高山流水响哗哗　(啰),
满山(咧)　松柏满山杉;　(哪)
一条溪水绕竹楼　(啰),　青山
绿水　有　人　家。

(说明:最先出现于第一场。)

资料2

"多 比 咧"
(男低音)

1=♭B 2/4　　　凌云壮族民歌

慢板

i̇ 2 5 | 6 5 | 6 5̇ 6 | i̇· 2̇ | 6̇·i̇ 6 5 | 5 - | 5 0 |
(老汉)老汉今年六十八，(多　比　咧)

3 5 | 3 6 | 6 3 2 | 5· 6 | 5 5 1 | 2 - | 2 0 |
年老多病掌犁耙，(啰　喽　呃)

i̇ 6 2̇ | 6 5 | 6 5̇ 6 | i̇· 2̇ | 6̇·i̇ 6 5 | 6 - | 6 0 |
可怜老伴妻早丧，(多　比　咧)

2 3 | 2 6 | 5 2 3 | 5· 6 | 5 5 1 | 2 - | 2 0 ‖
又当老子又当妈。(啰　喽　呃)

(说明:最先出现于第一场。)

资料3

"哈　论"
(女声独唱)

1=F 2/4　　　那坡壮族民歌
　　　　　　　蔡定国记谱

中快板

1 1 1 5 3 | 5 3 3 5 1 1 | 5 3 5 2 3 2 1 | 1 5 1 2 3 5 |
(渔妇)牡丹树　上(咧)两(呀)枝(咧)花，(咧唔哈

³²⁵3 - ²³⁵ | 3 2 1 1 | 5 5 2· 5 | 3· 5 3 2 1 | 1 - |
嘞)　花　红叶绿才　(啊哎)发　芽，

0 5 1 6 5 3 3 | 2· 5 3 5 | 1 0 1 5 3 5 | 3 2 3 1 5 |
(侬)李生(呀)姐妹难分辨(哎呢

5 1 1 1 - | 5 1 3 5 | ³5 - ²³⁵ | ²3 - ²³ | 5 3 2 3 6 |
呀啰)　(时　哝啊嘞　哎)难(哪)分

1 0 6 5 | 2 3 5 3 2 3 | 6 2 3 i̇ | (5 1 5 5 | 2 5 3· 5 |
是　她(哎)不　(啊)是(啊)她!

1 0 5 3 5 | 3 2 3 3 2 3 | 1 6 5 5 1 | ⁶1 -) ‖

(说明:用于第一场。)

"下甲山歌"
(女声二重唱)

靖西壮族民歌
李绍朗记谱

(说明:原始二声部,用于第一场。)

资料 5

"诗窝窝"

1=♭B 2/4　　　　　　　　　　　　大新壮族民歌

中快板

（哎）树上喜鹊叫喳喳（咧），男大当婚（咧）女大当嫁；姐妹长大当嫁了（咧）想坏多少（咧）嫩水娃！

（说明：曾编为二声部合唱，用于第一场。）

资料 6

"北路山歌"
（男声二重唱）

1=C 2/4 （男歌手）　　　　　　德保壮族民歌
中板　　　　　　　　　　　　　苏朝甫记谱

甲：（哎）有歌不唱屈坏肚，
　　（哎）屈坏马鞍不要紧，
乙：　　　　

有马不骑屈坏鞍；
莫要屈坏妹心肝！

（说明：基本上为原二声部，最先出现于第一场。）

资料 7

德保壮族民歌
苏朝甫记谱

1=C 2/4

中快板

| 3̇ 2 3̇ 2 1̇ | 6· 2̇ 3̇ | 3̇ - | 3̇ 2 3̇ 2 1̇ |
（丙）满场 都 是 唱 歌 人， 为何 歌王

| 6· 1̇ 2̇ | 2̇ - | 2̇ 6 2 6 | 2̇· 3̇ 1̇ 6 | 6 - |
不 开 声？ 满岭 都 是 金 鸡 叫，

| 3 3 6 6 | 5 6 7 6 | 6 6 3̇ 3̇ | 2̇ 2̇ 3̇ 2̇ 7 | 6 - ‖
为何 不见 凤凰 鸣？ 为 何 不见 凤凰 鸣？

（说明：最先出现于第一场。）

资料 8 *

"珍姐达王调"
（男声独唱）

德保壮族民歌
黄嶙、苏朝甫记谱

1=D 2/4 3/4

稍慢

| 6 6 6 1̇ 2̇ | 3̇· 7 | 2̇ 3̇ 1̇ 6 - | 1̇ 2̇ 3̇ 1̇ 2̇ 3̇ |
（丙）打伞 过 桥 桥底荫， 望见 鲤鱼

| 6 2̇ 3̇ 1̇· 2̇ 3̇ | 6 6· | 6 1̇ 2̇ 3̇· 7 | 2̇ 3̇ 1̇ 6 - |
头 戴 金； （侬啊） 哥 想 一 心

| 6 1̇ 2̇ 3̇· 7 | 2̇ 3̇ 1̇ 6 - | 1̇ 2̇ 3̇ 1̇ 2̇ 3̇ | 6 2̇ 3̇ 1̇· 2̇ 3̇ | 6 6· ‖
来 撒 网， 命不 吃鱼 网不 沉 （侬啊）。

（说明：主题歌调，最先出现于第一场。）

资料 9

"呜 耶"
（男声二重唱）

河池壮族民歌
陆炳兰记谱

1=D 2/4　快板

（乐谱：男声二重唱，丙、丁两声部）

歌词：
出门看见并蒂花，哥想连根捧回家（咧），哥想回家，哥想
连根捧回家，花盆无耳哥难拿！（呜耶）
连根捧回家，花盆无耳哥难拿！（呜耶）

（说明：原始二声部，用于第一场。）

资料 10 *

"了 啰"
（男声独唱）

邕宁壮族民歌
韦苇记谱

1=G 4/4　稍慢

歌词：
（老汉）（了啰了）老汉（啰）　拿斧砍杉松（啰），
（了啰了）一人（啰）　当着两人用（啰），
（了啰依啰）老汉挥锄把麦壅，把麦壅；
（了啰依啰）累死向谁诉苦衷，诉苦衷！

（说明：最先出现于第二场，原为二声部，亦采用过。）

资料11

龙州壮族民歌

1=F 2/4

中板

| 1 2 | 3 2 3 6 | 5 3 2 1 2 | 3 6 6 | 6 3 1 2 |

筑屋木材全 备 好（咧），满 坡

| 3 5 3 2 | 3 6 1 2 | 3 5 3 2 | 6 3 5 3 | 2 1 2 3 |

小 麦种过 冬（咧），转 眼 蛇 郎

| 6 6 5·6 | 6 5 3 5 3 | 5 3 5 6 | 5 3 5 2 | 5 3 2 1 2 3 5 | 2 2 ||

转眼蛇郎做好了，转 眼 蛇 郎 已 收 工（咧）。

（说明：用于第二场。）

资料12

"高 腔"
（男声独唱）

1=♭B 3/4 2/4 4/4

隆安壮族民歌
周建明记谱

中板

| 5 3 5·⁶⁵3 | 5 1̇ 2̇ 5 6̇ 5̇ 6 5 3 | 5 3 2 3̇ 1̇ 6 |

（蛇郎）树 尾 摇 摇（啰） 才 有

| 1̇ 6 5 5 ⁶³ | 5 3 5 3̇ 1̇ 2̇ 3̇ 1̇ 6 | ⁶1̇ — 1̇³ 0 |

风（啰），水面动动才有 龙（啰）；

| 5 3 5·⁶⁵3 | 5 ⁶1̇ 2̇ 5 6̇ 5̇ 6 5 3 | 3̇ 2̇ 2̇·1̇ 2̇ 1̇ 6 |

你 们 有 意（啰） 我 才（咧）

| 1̇ 6 5 5 —⁶³ | 6 5 6 3 1̇ 2̇ 3̇ 1̇ 6 | ⁶1̇ — 1̇³ 0 ||

到（啰），为何来到又（啰） 不 从？

（说明：用于第二场。）

资料 13 △

$1=\flat B$ $\frac{3}{4}$ 中板

(蛇郎)早起浇菜把柴劈，墙崩重新奠根基，屋漏蛇郎来检瓦，找药来把老汉医。

[说明：根据壮族民歌音调，同时根据金花、银花的特性歌词(资料14、15)及二者的结合写作的另一对位旋律，作为蛇郎的特性歌调。它最先出现于第三场。]

资料 14 △

巴马壮族民歌
海　鹏记谱

$1=\flat B$ $\frac{3}{4}$ 中板

(金花)大姐门缝看得密，看得密，见蛇满身荔枝皮；这种丑鬼来想姐，(津那哈了欧改)瘸脚蚂蚁想(那哈)金(呀)鸡！

[说明：为了它与银花的特性歌调(资料15)可作对位结合，也为了表情性质，对节奏略有调整。它作为金花的特性歌调，最先出现于第三场。]

资料 15 △

$1=\flat B$ $\frac{3}{4}$ 中板

(银花)小妹洗裙眉对眉，水中见他汗淋漓；想拿手巾都他

```
2 - 3 | 3 3 6 7 6 6 0 | 7· 3 7 6 | 6 - - ‖
擦,    怕姐借 狗 来 骂 鸡!
```

(说明:这是范西姆根据壮族民歌音调写作的银花特性歌调,最先出现于第三场。)

资料16

融水壮族民歌
邓如金记谱

1=C 2/4 3/4

慢板

```
3 7 6 6· | 3 3 2 3 3 | 3 - ⁵/₇ | 3 3 1 1 6 6 1 | 3 7 ⁷6 - |
(老汉)妹嫁远门 莫伤心(咧),    成家立业    全靠勤;
6 3 1 6 1 6 | 1 6 2 2 3 2 3 | 3 - ⁵/₇ | 6 ²3 2 1· | 2 3 7 | ⁷6 - |
姐在楼上 不肯下(咧),    老父送女 泪淋淋。
```

(说明:用于第四场。)

音乐资料17

1=G 4/4

中板 速度随意

(长)(入板)

```
5 6 5 | 5 6 1 2 5 | 5· 1 6 5 4 2 - | 4 6 5 4 6 5 |
(蛇郎)伴妹 伴到 青竹林,    金竹 开花
1 2 4 2 1 2 1 6 5 - | 5 6 1 6 1 2 4 | 5· 6 5 5 6 - |
叶子 青,   没有金竹哪来笋,哪来笋,
5 6 5 4 2 4 2 1 | 6 1 2 4 2 1 6 5 - ‖
蛇郎 记住 老丈 人。
```

(说明:创作旋律,用于第四场。)

资料18

"铜葫芦歌"

邕宁壮族民歌
李志曙记谱

1=♭B 2/4

中板 稍慢一点

```
6 6· 1 | 6 6· 6 0 | 6 1 1 2 3 | 1 6 6 | 6 6· 6 0 |
6 6 6 2 3 | 1 - | 2 3 6 6 2 3 | 1 6 6 | 6 6· 6 0 |
```

(说明:第五场,作为虾兵蟹将送粮食的伴奏音乐及第八场龙宫舞蹈音乐的旋律素材。)

资料19⊙

"论　诗"

崇左壮族民歌
韦宇琛记谱

(金花)(唔哪) 原来妹夫 (哪) 不
　　　　妹夫 就是 (哪) 龙

是 蛇, (哪) 他爸就是海
公 子, (哪) 住的龙 宫

(哪) 龙
好 (哪) 辉

王。 (唔哪) 煌!

(说明:用于第五场,原为二声部,略去了较低的声部。)

"哩鸣"

上林壮族民歌
坚雄、李斌、苏甫基记谱

1=C 5/4 3/4

很慢

[说明：为原始三声部——女声三重唱。用于第六场，根据剧情需要，其中一个声部改为马骨胡拉(高八度)。]

资料 21 *

"嫦娥调"

1=C 2/4 3/4
中板

靖西壮族民歌
李绍朗记谱

```
6 1 6 1 | 6 6 1 | 6 6 6 1 | 3 - | 2 1 6 | 6 - |
(金花)妹 嫁 蛇郎 住 龙宫,龙宫 好    比   天 堂   中

6 0 | 6 6 1 | 3 1 2· 1 | 6 1 6· 1 | 2 1 2 - ‖
(哎); 出门三步 有人抬 (哎),夫妻相 爱乐融融。
```

(说明:最先出现于第六场。)

以上资料为《蛇郎》音乐的全部素材。其中,编号后注⊙者,为原来的二声部或原为二声部(或三声部),它们是资料 4、5、6、9、10、19、20,占全部资料的 1/3;编号后注有△者,为按对位法原则调整过或写作的可同时结合的歌调,它们是资料 13、14、15;编号后注有 * 者,为在歌舞剧中做过多次复调处理的旋律,它们是资料 8、10、21。

三、壮族二声部、三声部民歌

关于对壮族二声部、三声部民歌的初步认识,拙文《广西壮、瑶、侗、仫佬、毛难族二声部民歌的多声音乐构成初探》中已有所论列(此文已被收入南京艺术学院编辑出版的《民族音乐学学术讨论会论文汇编》)。最近我还写了篇《壮族三声部民歌的音乐分析》。

我有一个基本看法:我国某些少数民族在民歌多声部构成上的审美观点(或者说和声思想),与欧洲古老传统的对位法、和声学是相同或相似的,特别在叠置三度音程组成和弦这个基本和声思想上有明显的一致性。

例如,资料 18 是李志曙根据邕宁县壮族民歌手角铃唱的酒歌记的谱。全曲共九十六拍,资料只引用了前面四十八拍(广西艺术学院 1978 年编选的《广西各族民歌选》第 33 页)。观察这四十八拍歌调,它的旋律基础显然不是一般的五声羽调(缺徵音),似是建立在音列 6—1—2—3 上。再进一步观察,在旋律运动中 2 音始终缺乏独立性,它从不占显著地位,而且总是依附于后面的音或前面的音,或者二者。因此,我认为这个歌调的内在联系其实是例 1 的这个三和弦。

例 1

这个特点在未引用的后面四十八拍里同样表现出来。

当然,如果说民歌手清楚地认识到这首单声民歌属于这个形式的三和弦的分解,那是十分荒谬的!但是,当这类歌调发展为二声部结合时,这种内在联系的规律就表露得更加充分

了,可参看资料 10。它也是邕宁壮族民歌,全曲共三十三拍,前十六拍为单声音(齐唱),后十七拍则为很简单的二声部(根据韦苇记谱),见例 2。

例 2

[简谱:1=C 4/4 二声部合唱谱,歌词含"(金花、银花)(了啰了)家贫(啰)最怕米缸空(啰),(了啰依啰)姐妹上山把麦种,把麦种(啰);(了啰了)花红(啰)不怕日头晒(啰),(了啰依啰)日头越晒花越红,花越红(啰)。"下方标注有"同度、四度、三度"等音程关系]

这里十分明确地表现出二声部的支配服从于 6—1̇—3̇ 或 2—(4)—6 三和弦,四度是五度音的转位。最后一小节几乎显露出完整的这样的三和弦,同一和弦形式用在下属音(羽)上,缺乏适当的三度音,它就常常只是重复根音(第 7 小节),或者用转位形式(同小节第四拍)。可以推想,若同一和弦形式用在属音(角)上,由于缺乏五度音,三和弦更难建立,也许正是因此更为罕见。

资料 6 是德保壮族民歌,流行在该县东关公社①一带的原始二声部,见例 3。

例 3

[简谱:二声部合唱片段]

① 现为东关镇。(编者注)

这可以被看作另一例证。

资料 7 的原始二声部只有偶尔出现的旋律分支，却也很有意思，见例 4。

例 4

倒数第 2 小节仍明显表现出 **6—i—3** 和弦。第四拍后半拍与第五拍前半拍出现的二度音程，也许可以被视为同一和弦中的色彩性变化（加四度）。倒数两小节形成的"t—羽"终止进行，在壮族二声部里很普遍。

资料 4 为原始二声部，两行旋律均建立在 **5—6—i—2** 音列上，为徵调式。除大部分为同度齐唱外，仅零星出现些三度、二度音程，复调效果不强。

资料 9 的旋律基础音列大致如资料 4，但风格和效果却大异其趣。较低声部变徵音的频频出现，两行旋律各自固执性的进行，使总的音乐形象呈现出较强烈的矛盾统一感。

资料 20 为壮族原始的三声部民歌（范西姆在马山、上林一带采集过另外的壮族三声部，当地壮族人民称它为"三顿欢"）。此资料总的音乐形象清新而有特点，不过多少令人感到有点即兴性，不能进一步证明民歌手对和声规律有更为明确的认识。然而仍值得注意的是：开始时三个声部形成 **1—3—5** 的结合，另一次开始（第 4 小节）也是如此；那些分分合合不是杂乱无章的，每一次的终止点都落在三个声部的同度音上。范西姆采集到的"三顿欢"包含的和声内容更清楚一些，汇集的和弦至少有小三和弦（a—c—e）、小七和弦（a—c—e—g）、大三和弦（c—e—g）、含有四度音的三和弦（a—d—e）、小七和弦的某种缺音转位形式 [e—g—(b)—d；d—(f)—a—c] 等，声部也是自由交错的（《壮族三声部民歌的音乐分析》）。

从上面很少的几首资料的分析，已可得出简单结论：

（1）二声部（甚至三声部）民歌，是壮族等少数民族传统民歌中固有的现象。在民歌艺术的发展上，这是一种了不起的突破，是这些少数民族民歌文化发达的标志。

有不少人在欣赏音乐时完全不能理解多声音乐的美,不但不知和声、复调为何物,甚至还有抵触情绪,或误认为这是外来的"洋"艺术,只喜欢听独唱、齐唱、独奏、齐奏。音乐艺术的审美修养也是要有所发展的。倘若不知旋律结合的美、和声的美,不但不能欣赏近代外国的音乐艺术,连壮族等少数民族的传统民歌艺术都难以接受,这就很不好了!这恐怕是我们多年来不重视普通中小学音乐教育而造成的结果。

(2)向多声音乐领域开拓是世界各国音乐艺术发展的必然趋势,壮族二声部民歌正是处在萌芽状态或者说发展初期阶段的多声音乐艺术,它是壮族音乐多声发展的真正且十分宝贵的基础。汉族民歌倒还没有这样的基础呢。

(3)音乐创作手法的发展不是理论问题,不能空谈或臆测,只能通过大量艺术实践进行各种各样的探索,写出的作品还要经受时间考验,包括是否会被淘汰。

四、原始二声部、三声部民歌的直接引用

《蛇郎》直接引用壮族原始二声部、三声部民歌的地方如下:

(1)第一场,渔翁夫妇叫金花、银花唱歌,她们唱"沙姜还是老的辣"(资料4)。

(2)第一场,"三月三"歌圩上,男歌手甲、乙与女歌手甲、乙的对歌是作为铺垫用的。男女歌手唱的都是资料6的二声部,第二声部稍有不重要的调整,可与例3相比较。壮族人民对歌常常是同声二重唱,男歌手与女歌手交替唱同样的二声部,歌词则不同,互相唱答。

(3)接着是男歌手丙、丁与金花、银花的对歌。先唱资料7,接着唱资料8(主题歌调),都是单声民歌。对歌情绪渐趋紧张:男歌手丙"追唱",金花"反击";男歌手丁"赶上",银花"应战"。为了适应这样的内容,音乐采用了很有特点的原始二声部"鸣耶"(河池壮族民歌手佘六儿、韦振华唱,见资料9)。反复唱了四遍,各遍声部组合不同。

第一遍,见资料9。第二遍,形成新的组合,见例5。

例5

金花、男歌手丙各唱各的调,各唱各的词。现实生活中两人互相争辩时不是也有这种情况吗?二声部的音乐形象反映了这一点。金花的歌词是主导的,男歌手丙不过是重复唱她刚才已唱过的词。会听的听众不会无所适从。

第三遍,声部组合如第一遍,见例6。

例6

[乐谱：男丙（赶上）、男丁两声部，唱词"鲤鱼来找滩头水,蜜蜂来找金银花(咧);千花万花哥不想,妹你照顾得成家。(呜耶)"]

第四遍,组合又有改变,见例7。

例7

[乐谱：金花（应战）、银花两声部，唱词"哪个帮爸把树伐?哪个帮爸把山挖(咧)?哪个帮爸治好病,小妹情愿嫁给他。(呜耶)"]

(4)第六场,金花、银花扫墓,哭娘,音乐采用壮族原始三声部"哩呜"(资料20)。第二段词中,唱的声部有调整,但因金花、银花均为女高音,总的效果不会有明显差别,见例8。

例8

[乐谱:1=C，三声部，马骨胡、金花、银花声部]

歌词：
金花：姐哭娘亲眼泪落,(呦呜)娘死姐姐受折磨;(哩呜)妹妹有夫嫁远门,(呦呜)把姐丢在烂屋角!(哩呜)
银花：(呜 呼哈优 呦呜 哼呜 哈)受折磨;(哩呜)(呼 呜哈优 呦呜)(呜 哩呜)

壮族原始二声部、三声部被直接引用在舞台上的就是这些了。它们没有什么离奇古怪的旋法或音结合，可能会使猎奇者感到失望，却自有一种朴实单纯的美，可以多听不厌。

五、改编的二声部和多声部

(1)改编的第一首二声部是第一场歌圩场面的"幕外合唱"。幕外合唱在本歌舞剧中的功能主要是对情节进行补充叙述，偶尔制造气氛(如第六场开始处)，见例9。

例 9

1=♭B 2/4

（幕外女声合唱）
中快板

[乐谱：S声部与A声部二声部合唱，歌词"（哎）树上喜鹊叫喳喳（咧），男大当婚（咧）女大当嫁；姐妹长大当嫁了（咧），想坏多少（咧）嫩水娃！"]

与例4相比即可看出上面声部没有改动，只改编了下面声部。改编的目的是想使音乐形象更热闹一点。感觉锐敏的人一听就可判断出这不是原始二声部，因为虽然只有几小节，但模仿因素及宫羽和弦混合的和声在壮族二声部中是很少听见的。这两个声部还是一种和声写法。下面"幕外男声合唱"反复了两遍，歌词不同，相应的声部完全相同，从略。

（2）第一场落幕前的女声二部合唱也是改编的，见例10。

例 10

1=D

（台上姑娘们及幕外女声同唱）

[乐谱：S声部与A声部，标记f，歌词"凤凰歌声飞过岭，只只金鸡"]

第一声部的旋律为主题歌调（资料8），第二声部是由三次灵活的模仿写成的。旋律片段甲，在过了三拍后受到第二声部的八度精确模仿（甲1）；旋律片段乙，在开始一拍后受到紧接的五度模仿（乙1）；旋律片段丙，受到同样紧接的三度模仿（丙1）；乙1、丙1均稍自由。第二声部的其余部分是按和声写的。

可以看出，这种自由模仿的复歌写法比较容易保持原来民歌旋律的音调风格。

（3）主题歌调的第二次二声部处理见第二场中部的幕外女声合唱，见例11。

例11

[乐谱：例11续，二声部合唱片段，歌词"要救老汉出苦海，要叫枯塘长莲蓬。"]

主题歌调放宽了一倍(增时处理)，使表情带有庄严性质。二声部的前半部分是和声写法，后半部分(第6小节起)第二声部与第一声部相距两拍做五度密接首调模仿。终止时稍有变动，如有终止的卡农。

(4) 主题歌调的第三次处理很简单，说不上是复调写作。它出现在第二场老汉遇虎，金花、银花大呼救命之处，见例12。

例12

[乐谱：1=C，快板，伴奏声部与金花、银花声部，金花唱"3 - | 3 -"(哎)，银花唱"2 - | 2 -"]

伴奏声部有个简单的固定音型,金花、银花在这个强烈的固定音型之下呼喊救命。两女齐唱,不过歌声开始处有一个显著的二度结合("碰"),以增加紧张气氛。

(5) 主题歌词的第四次处理见最后一场——第八场。在龙宫,银花独唱,女声伴唱;蛇郎独唱,男声伴唱。因为各相应的声部相同,只引录前者为例就够了,见例13。

例 13

$1 = D$

(Sheet music - choral score for 银花 and 女伴 I, II, III)

371

这显然是按和声写的,很简单。

主题歌调的第五次处理是作为"终曲"用的"幸福全靠人勤快"。

另有一个受到多次处理的歌词是老汉最先唱出的"了啰"(资料10)。它的原始二声部见例2。老汉、金花、银花唱时,为了适合男低音、女高音各自的音域,音区常须移调,一般是互转相距纯四度或减五度的调,例如男低音唱 1=G,女高音就唱 1=C(资料10与例2就是这种情况);或男低音唱 1=F,女高音唱 1=C。译简谱时,为了方便起见,有时按原调翻译,有时按转了的调翻译,这只是记谱的不同而已。

(5)第一次多声部处理出现在第二场中间的幕外女声合唱,见例14。

例14

女声四声部合唱是按和声写的(虽照F调记谱,实际上是C调)。第1、2小节中,高音、低音有一点模仿因素。第6小节起,女高音两部用的原始二声部。

(7)资料10的第二次多声部处理见第四场银花与她的老父告别时唱的二重唱之一,见例15。

例15

老汉的声部是主导旋律。音调片段甲受到多次模仿:甲1,是反行模仿(以 **1** 为轴心音),继之是声部自由对位;甲2,是另一种反行模仿(以 **6** 为轴心音);甲3,在不同的主导旋律上反复甲1的对位声部(稍有改动)。这是父女离别时相互叮嘱的音乐形象。

(8) 资料10的二重唱之二是第三次多声部处理,见例16。

例16

主导声部转到了银花。实际的调是1=C。只有一点自由模仿因素(甲1),其余部分都是按和声写的。

(9) 资料10的第四次多声部处理是改编成混声四部合唱,作为叙述性的幕外合唱,见例17。

例 17

1=G

S. | 2 ⁴₂ 2 0 2 4 | 5 6 1̇ 5 2 4 - | ⁴₂ 4 2 2 0 2 2 4 6 |
妹 远 行， 远 远 见 父 门 口 停， 远 远 见 父 门 口
泪 纷 纷， 一 路 都 有 眼 泪 痕， 郎 拿 手 巾 帮 妹

A. | 6̣ 6̣ 6̣ 0 1 1 | ♭7̣ 7̣ 7̣ 6̣ - | ♭7̣ 6̣ 0 6̣ 6̣ 2 1 |

T. | 4 4 4 0 4 2 | 2 2 2 2 2 - | 2 4 0 4 4 6 4 |
妹 远 行， 远 远 见 父 门 口 停， 远 远 见 父 门 口
泪 纷 纷， 一 路 都 有 眼 泪 痕， 郎 拿 手 巾 帮 妹

B. | 2 2 2 0 6̣ ♭6̣ | 5̣ 5̣ 5̣ 2̣ - | 5̣ 2 0 2 2 2 2 |

4
| 5 5 6 5 - - | 5 6 1̇ 6 2 4·5 4 1 | 2 - - : |
站（啰）， 妹 离 父 去 泪 纷 纷！
擦（啰）， 一 路 对 妹 好 殷 勤！

| 7̣ 7̣ 7̣ - - | 1 1 1 1 ♭7̣ 6̣ 5̣ | 4̣ - - : |

| 5 5 5 - - | 3 3 4 4 2 1 2 3 | 2 - - : |
站（啰）， 妹 离 父 去 泪 纷 纷！
擦（啰）， 一 路 对 妹 好 殷 勤！

| 5̣ 5̣ 5̣ - - | 6̣ 6̣ 6̣ 6̣ 6̣ | 2̣ - - - : |

主旋律带有一些变奏性发展，整体是和声音乐。

（10）资料10第五次多声部处理为其后的另一段幕外合唱，见例18。

例 18

1=C ⁴⁄₄

中板

S. | 6 1̇ 6 6 0 6 1̇ | 2̇ 3̇ 5̇ 2̇ 6 1̇ - | 1̇ 6 1̇ 6 6 0 6 6 1̇ 3̇ |
笑 盈 盈， 郎 妹 一 路 有 歌 声； 郎 妹 一 路 来 对

A. | 3 3 3 0 5 5 | 4 4 4 4 3 - | 4 3 0 3 3 6 5 |

T. | 1̇ 1̇ 1̇ 0 1 6 | 6 6 6 6 6 - | 1̇ 6 1̇ 0 1̇ 1̇ 3̇ 1̇ |
笑 盈 盈， 郎 妹 一 路 有 歌 声； 郎 妹 一 路 来 对

B. | 6 6 6 0 3 ♭3 | 2 2 2 2 6̣ - | 2 6 0 6 6 6 6 |

例18 基本上同例17类似,但和声写法、收束的力度与色彩(明亮度)不同。

(11)第六场落幕前的幕外合唱是资料10进一步的变奏性发展,可被视为其第六次多声部处理,见例19。

例19

[乐谱：例(续)，标注"原速"、"慢而有力"，ff，歌词"万物一齐唱悲歌！"]

和声写法带有一点模仿因素(甲1)。音乐反映了剧情高潮的到来。

（12）第六场为壮乡山野，清明时节，扫墓男子时有来去。为了渲染气氛，幕外男声歌队以"唔"伴唱，并夹杂着隐约可闻的鞭炮声，有点神秘感和不祥征兆，见例20。

例20

[乐谱：1=C 2/4，中快 稍慢，T.、B.两声部，歌词"唔"，标注"(远方放鞭炮)"]

幕启，姐妹去上坟，银花："姐姐，你说父亲病重，我看倒还健壮。"

金花："傻妹仔，姐姐不讲重一点你肯回吗？"……

[乐谱续，标注"(鞭炮)"]

两个简单声部是按复对位写的，用以烘托舞台场面并作为金花、银花上坟时对白的音响背景。

然而，这个二声部音乐是在与资料6的主旋律相结合的条件之下写出来的，例21即显示出它们的结合效果。

例21

歌声反复时，伴唱声部的调式色彩有所改变，见例22。

例22

还有一个朴实无华的壮族民歌音调（资料21）也受到两次同样朴实无华的处理，即第七场中的幕外男女二部合唱，见例23。

例23

(14) 资料 21 在第八场改编为混声四部合唱, 见例 24。

例 24

例 24 是按卡农写的,带有补足和声的声部,与例 23 一起都注意了叙事性质。

六、特性歌调及其结合

对于歌舞剧《蛇郎》音乐的加工,我的基本设想是音乐材料尽可能地引用壮族民歌,改编或创作尽可能地不脱离壮族民歌音调基础,但不能满足于自然形态的艺术,不能满足于原始民歌资料的罗列。

根据壮族民间古老传说编的这部戏有三个主要角色:蛇郎、金花和银花。他们唱的部分最多。就性格看,银花是个美丽且心地善良的壮族姑娘;金花则是拥有与银花同样美貌但内心狠毒的姐姐;蛇郎是个勤劳、勇敢、真诚的英俊青年。

这三个主角最好能各有特定歌调,以展现他们的基本性格。这些歌调最好不但能够各自独唱,还可以任意两个声部或三个声部同时结合。从复调音乐的写作原则和技巧看,这是可行的。我称这样的旋律为特性歌调。

范西姆为银花设计的一段旋律很能代表她的性格(资料 15),我决定把它作为银花的特性歌调。对于金花,他选用了一首巴马民歌旋律,也很有特点(资料 14)。原民歌由巴马县覃彩珍、覃美莲唱,海鹏记谱。它的原谱见例 25。

例 25

为了使这个旋律能与银花的特性歌调相结合,我不得不做些调整,并安排在第三场中出现,见例26。

例26

把女声二重唱中金花的声部与例25的原谱相比较,可以看出只是把原来的 $\frac{2}{4}$、$\frac{3}{4}$ 拍子一律纳入 $\frac{3}{4}$ 拍子,同时在第1、4、6、9、11小节强拍上加了休止符或做了切分处理,使其成为强拍无强音,旋律音调则未变动。这样一来,不但两个旋律可以同时结合,具有对比性复调二声部的性质,而且金花的特性歌调在音乐形象上更突出一些,与银花的特性歌调在性格上显得更有矛盾冲突。还要注意,金花的特性歌调在记谱上虽然一律纳入 $\frac{3}{4}$ 拍子,但由于切分处理,部分音调仍具有二拍子效果。

银花先独唱"思前顾后妹难忍,……水推不断是真丝(思)!"转入二重唱时,金花所唱"管你真丝还是假丝……"是主导歌词,与此同时,银花重复前面唱过的旋律与歌词,二者各唱各的调,各唱各的词。虽然有人听了摇头,我却觉得是"神来之笔",音乐形象准确地表达了姐妹二人的思想矛盾(一直到吵架)。并且,这可以看作壮族原始二声部民歌的发展。

第三个旋律(蛇郎特性歌词)的加入必须是在原有的二声部条件下再写出一个声部,这个声部不但要同样有独立性(可独唱),还得有它的特性。第五场中有一段金花的唱段,伴奏部分出现了银花、蛇郎的二声部结合,这样三个声部的同时进行(例27),就体现了我的原方案(构思稿见例29,可参看)。

例27

[乐谱：三声部合唱片段，小节7起]

歌词：镜中笑，（津那哈了 欧改） 苦苦辣辣 姐难当！ 苦苦辣辣姐难当！

三行旋律中第二行属于蛇郎特性歌调（资料13）。它固然有独立性，在性质上却更接近银花的特性歌调（因为他们是相爱的）。倒数第6小节起，蛇郎旋律对银花旋律还有八度模仿对位的片段，这更强调了二者的接近。

在歌舞剧的进行中没有三重唱出现的机会，不过第三场中曾有银花、蛇郎的二重唱，见例28。

例28

$1=B\ \dfrac{3}{4}$

银花：小妹照镜眼对眼，镜中
蛇郎：爱妹迷，爱妹迷，爱妹迷，爱妹

例29

例28中银花的词是反复前面已唱过的。

第三场落幕前,例28中这两个声部加上补足的和声,还作为幕外混声四部合唱被用过,见例30。

例30

$1=♭B \quad \dfrac{3}{4}$

中板

```
S.  3 6 6 | 7 6 6 | 6 - 7̇ 2̇ | 3̇ - - |
    妹    与 蛇 郎   结  夫 妻,

A.  3 6 6 | 5· 4 3 2 | 1 - 6 #5 | #5 - - |
    妹    与  蛇  郎   结  夫 妻,

T.  3·̣ 2̣ 1 | 2 1 6 | 3 - 6 7 | 7 - - |
    妹    与 蛇 郎   结  夫 妻,

B.  6·̣ 5̣ 3̣ | 3·̣ 2̣ 1̣ 7̣̣ | 6̣ - 4̣ 3̣ | 3̣ - - |
```

5

```
    6̇ 3̇ 3̇ | 2·̇ 3̇ 1̇ | 6 3 3̇ 1̇ | 2̇ - - |
    蛇  拜 老  汉 成 亲 戚,

    3 6 5 | 5 4 3 | 3 - 3 | 4 - - |

    6 1̇ 2̇ 3̇ | 3·̇ 7 6 | 7· 3̇ 7 6 | 6 - - |
    蛇  拜 老  汉  成 亲  戚,

    1 - 7̣ | 3 - 6̣ | 3 - 5̣ 6̣ | 2 - - |
```

9

```
    3̇ 2̇ 3̇ | 5·̇ 6̇ 5̇ | 3̇ - 5̇ 3̇ | 2̇ - 3̇ |
    蛇  拜 大  姐 喊 姨  娘,

    3̇ 2̇ 3̇ 2̇ | 7 - 7 | 2̇ - 1̇ | 7 - 1̇ |

    0 0 0 | 3̇ 2̇ 3̇ | 5·̇ 6̇ 5̇ | 3̇ 5̇ 3̇ 2̇ 1̇ 0 |
    蛇  拜 大  姐 喊 姨  娘,

    0 0 0 | 3̇ 2̇ 3̇ 2̇ | 7 - 1̇ | 7̇ 3̇ 7 6 6 0 |
```

第五场落幕前的合唱也是用的同一材料，见例31。

例31

$1=\flat B \quad \frac{3}{4}$

中板

七、赋格性质的写作之例

《蛇郎》的最后一首合唱曲是以壮族民歌音调为素材写的"终曲"(finale)。它在体裁上系统地运用了模仿对位手法,因此带有声乐赋格性质,不过规模很小,也不纯粹是复调音乐写法。为了便于分析,谱例中记出了小节数,见例32。

例32

幸福全靠人勤快
(混声四部合唱)

未发表的音乐文论

例32 整个合唱曲属于单一音乐形象,它的全部音调基础为资料8。全曲二十八小节一气呵成,中途避免了明显的终止感。细节分析如下:

(1)1—2小节,女高音唱出主题。

(2)3—4小节,女低音唱出答题,此时女高音唱着对题。这个答题是真实回答,不过在第五拍上有不重要的改动。

(3)5—6小节,男高音唱出主题,此时女声两部唱着自由对位声部。

(4)7—8小节,男低音唱出答题;男高音唱着对题,女声两部继续唱着自由对位声部。至此,四个声部以由高到低的顺序先后进入。

(5)9—10小节,和声性质写作,做主功能和弦转位终止。

(6)11—15小节,以由低到高的顺序做自由模仿:第11小节低音部的音调片段可被视为第9小节部分主旋律(女高音)的自由模仿;12—13小节,男高音自由答唱;14—15小节,女高音再度出现第9小节的主旋律,转下属调终止。

下面是几个密接模仿:

(1)第16小节,主题由男高音唱出,两拍后女低音唱着答题进入。

(2)第18小节,男低音唱出主题,两拍后女高音以反行自由模仿旋律作答。

(3)第20小节,女高音马上唱出主题的原形,一拍后女低音接唱答题,答题音调后半部分被改为八度模仿。

(4)第22小节,男高音唱出主题,一拍后男低音密接进入,一如女低音接唱时那样答题。

(5)音乐从第24小节起改为和声写法,最后以强有力的气势停在明亮的主和弦(省略了小三度音)上(26—28小节),结束全剧。

去了去了又再来,人留情义花留台;
人留情义千年在,花留根茎四季开!

<div style="text-align:right">1982年2月9日脱稿于南京</div>

(编者根据"广西艺术学院音乐系1982年3月"的陆华柏《壮族民歌作复调发展的探索——歌舞剧〈蛇郎〉音乐分析》油印稿整理)

《中国民歌钢琴小曲集》重版小记①

这本钢琴(风琴)小曲集是我解放初期在武昌编写的,1952年曾由上海万叶书店出版,后并再版过一次。原"序"里记述着缘起:为了初步解决音乐学校或音乐科系的学生在键盘乐器上的教材问题,我陆续编写了一些以中国各地民歌为主题的钢琴小曲。三十多年过去了,确有不少五十年代开始学音乐的同志是以这本小书作为钢琴启蒙课本的。但是,不想1957年的政治风暴将我席卷进去以去,可怜这本小书也就成了"禁书"!同我一样,在音乐界"消失"了二十二年!我在1979年春末夏初有幸重新"呼吸芬芳凛冽空气",而它却仍是欲觅无处。

我的编作是不足道的。但是,民歌旋律本身却具有一种内在的生命力,在蛰伏了一代人的时光之后,它与人民纯朴浑厚感情的联系,与祖国美丽山河风光的联系,仍未稍减!甚至显得更浓、更深!这是一种"爱"呵!……因此,我感到《中国民歌钢琴小曲集》作为我国音乐学生或音乐爱好者学习钢琴的启蒙教材,似仍有其存在价值。

三十多年前我编写这些东西时,总以为和声是借鉴外国(主要是欧洲)的作曲理论(当然我做了灵活运用);现在这种看法有改变:近二十年来,略微涉猎广西壮、瑶、侗、仫佬、毛南等少数民族多声部民歌后,我深信和声现象早就为我国这些民歌所固有,而且其规律与欧洲传统和声理论是很相近的。我们长时期以为中国音乐没有和声是一种错误,或是上了早期对中国音乐只有肤浅认识的西洋传教士的著作的当。现在我已把自然和声的三和弦、七和弦当"土特产"看待。这就使得我对编作——把中国民歌做和声处理,编写成钢琴小曲——更感到理直气壮,可以说是在发扬我国古老的民歌艺术。

这个增订本基本上是一仍其旧,只是删略了非民歌或不重要的几首编曲;另有一两首,则略有修改。此外,特意增加了程度较大的两三首编曲,目的是想引导和启发学习者深造。难易程度分为五级,仍以 * 号为记: * ——最浅易, * * ——尚浅易, * * * ——稍困难, * * * * ——更困难, * * * * * ——最困难(这当然都是就本集各曲相对而言)。

这本钢琴小曲集于1952年得以出版,故友钱君匋先生出了很大的力,现趁重版之机会,表示对他的怀念与谢忱。

最后希望以此书为教材的老师和同学多提宝贵意见。

<div style="text-align:right">

1985年9月,于南宁
(编者根据陆华柏手稿整理)

</div>

① 该文为陆华柏手稿,发现于陆华柏先生的一个文件袋中,袋中还有他为希望重版的《中国民歌钢琴小曲集》(增订本)设计的封面、扉页、重版小记、目次,以及上海万叶书店1952年10月24日初版、1953年2月5日再版的《中国民歌钢琴小曲集》整书复印件。(编者注)

康塔塔《汨罗江边》说明[1]

抗战时期,1942年左右,在桂林的一次诗人集会上,柳亚子先生提议把每年民间纪念屈原的"端阳节"定为"诗人节",并推伍禾同志写纪念屈原的歌词,由我谱曲。[2] 歌曲采用了大型声乐套曲"康塔塔"体,不久即完成。当年由广西省艺术馆合唱团公开演唱过一次。[3] 1948年6月11日(端阳节),湖南省立音乐专科学校在长沙举行的"端阳音乐演奏会"上又演唱过一次。乐谱则迄未正式发表。

《汨罗江边》

Ⅰ.序曲[诗人(bass)独唱]

Ⅱ.二渔夫[渔夫甲(tenor)、渔夫乙(bass)二重唱]

Ⅲ.惜往日[屈原(baritone)独唱]

Ⅳ.女嬃之詈[女嬃(soprano)独唱,合唱队伴唱——女嬃与渔夫乙二重唱]

Ⅴ.卜居(屈原独唱——音乐)

Ⅵ.国殇(诗人朗诵——女嬃独唱,合唱队伴唱——"终曲"合唱)

<div style="text-align:right">

1987年5月24日

(编者根据陆华柏手稿整理)

</div>

① 该手稿右下方有陆华柏画的柳亚子简笔画,并有文字题注:"今天,1987年5月28日,为柳亚子先生诞辰一百周年。"

② 长江文艺出版社1984年出版的伍禾诗集《行列》所附"伍禾小传"中有如下记载(该书第123页):"一九四二年的端阳节,也是诗人节,为纪念伟大的爱国诗人屈原,他还创作了一部清唱剧《汨罗江边》,由音乐家陆华柏谱曲演出。"(原文注)

③ 独唱者:屈原由姚牧担任,女嬃由甘露(甘宗容)担任,诗人由李志曙担任。(原文注)

四十年前我对"新音乐"的态度
以及当时我的音乐观
—— 为中国现代音乐史的研究工作提供一点有关参考资料①

近来,我到江西省图书馆目录部查阅旧资料,无意中发现 1946—1947 年我在南昌《中国新报》发表的几篇文章,觉得很能代表我当时对"新音乐"的态度,以及我相当完整的(并不意味着正确的)音乐观。

这几篇文章我准备全文加以引录,让资料本身说话。除了将繁体字改为现在通用的简体字,对个别误植的字加以改正,以及必要时加些着重号或注码外,对内容一概不做变动,只在每篇文章后面写点注释性说明,也是越短越好。这是四十年前我的音乐观,也是我对音乐认识思考的一个中间阶段,其中不可能不包含着幼稚观点、谬误观点,但我不准备在本文里多做自我评说——我认为这是另一个问题。

这五六篇文章中,第一篇发表于 1946 年 5 月,最后一篇发表于 1947 年 4 月。这年头是什么日子呢?在南京举行的国共和谈,从濒于破灭到终于破裂。江西省是什么地方呢?马歇尔八上庐山,与蒋介石密商部署发动全面内战之地。当时我们头上已不是战云密布,实际上早就在打。蒋介石悍然撕毁《双十协定》、停战协定之后,调动 160 万名反动兵力,于 1946 年 7 月向解放区发动全面进攻。由于中共组织了有力量的抗击,1947 年 2 月蒋已由全面进攻转为重点进攻;至 3 月,中共歼"国军"十万,这就彻底粉碎了蒋的重点进攻。战局形式反转过来,1947 年 7—9 月,中国人民解放军先后转入全国规模的战略进攻。以后,国统区人民以反饥饿、反迫害、反内战为内容的民主运动蓬勃高涨起来,形成了第二条战线。——这是我发表文章时粗略的时代背景。

文章按发表的时间为序引录于下:

音乐工作者的苦闷

在今日中国,一个忠实的音乐工作者的苦闷是多重的。

第一重苦闷是艺术上的——今日中国的音乐走往哪里去?西洋音乐可谓已发展到了登峰造极,无论创作与演奏,都不是我们短时期可以迎头赶得上的(我们可以说到现在为止,我们尚没有一套作品引起过世人的注意,尚没有一个指挥家、钢琴家、提琴家或歌人在世界乐坛

① 据陆华柏日记记载,1987 年他赴广西桂林、江西南昌等地查找 1949 年以前发表的音乐文论。1987 年 11 月 3 日,陆华柏已复印南昌《中国新报》上发表的音乐文论多篇。不到一个月后的 1987 年 12 月 2 日,陆华柏在病中完成此文。这是一篇由陆先生手写字和《中国新报》所刊文论复印贴件组合而成的文稿。楷体字部分为引录的文字,均来自《中国新报》复印件剪贴。因复印件上文字为竖排格式,因此陆先生写明"文字横排"并在剪贴件旁对原文加了少量标注并在文后做说明。文稿第一页最上方有陆华柏标注:"此稿寄出后被退回。不发表是好的。留作资料(文章)。"(编者注)

占有一席地位)。而即令我们就他们的路道迎头赶了上去,也不过多几个黄脸的"西洋音乐家",又有什么影响呢?而所谓"国乐",则尚未能脱离原始的阶段(乐器的简陋、表现力的贫弱、乐曲的单调都是无可掩饰的事实)。我们毅然抛弃她们么?她们却如同我们的骨肉一样亲切!她们不仅是我们的祖先数千年遗留下来的,惟一可以代表我们的文化之一部门的财富,而且是四万五千万同胞(占全世界四分之一的人口)所熟习的呢!西方的音乐既不能代替我们中国的,我们中国固有的又太不进步。以西方高度的音乐理论与技术武装我们的国乐是一件讲起来容易,做起来颇不容易的事。这是今日中国无论学习西洋音乐或中国音乐的人所共有的苦闷。

第二重苦闷是社会对于音乐的冷漠。音乐在今日中国社会缺少正确的认识。贫困的人民挣扎在饥饿线上固然无暇及此,一般小市民则视为与吃喝嫖赌一样的娱乐消遣,即知识阶层的人最多也只认为音乐可以陶冶性情,有之固可,无亦不妨(所以音教会①曾在"核无必要"四字之下送终)。只有极少数开明的人士(如已故的蔡元培先生等)才把音乐视为国家文化之一环的艺术。因为社会对于音乐的冷漠,在今日中国,一个音乐工作者,既要负起音乐上的责任,又要负起教育及运动上的责任。一个成功的音乐家在欧美会得到社会热烈的拥戴;可是在今日中国,他竭尽心力贡献出他视若生命的艺术,所得到的常常只是一片非议声。

第三重苦闷是生活的贫困。在今日中国,生活贫困原不是音乐家的"特权",不过在一般所谓文化人中间,音乐家确属更为倒霉。音乐家不能不吃人间烟火食,然而音乐家呕心沥血的创作与演奏得不到够其维持生活的报酬。作为一个音乐工作者岂敢要求优裕的生活,可是但求温饱,延续须继续工作的生命都非易事!抗战中为了无数抗战歌曲,竭尽心力以其艺术为抗战服务,然而到头来落得的是一个"失业"②。牛吃的是草,挤的是牛奶;音乐工作者有时连草都没有吃。但我这样说并没有代音乐工作者向社会乞怜的意思。他们要生活过得好一点也并非难事,只要硬起心肠来抛弃了他们的艺术就行;但一个忠实的音乐工作者生活上的失败他们是勇于忍受的呵。

其他的苦闷是一般人所共有的,闲话休提了。

(此文刊登于1946年5月21日南昌《中国新报》第4版副刊《文林》第159号)

民歌简论

一、民歌是什么

民歌是流传在民间的歌谣。她的特征是词与曲非出于知名的文人与音乐家的手,一般没有记载,只流传在口头上,大抵原作者的姓氏是不传的。

民歌是诗与音乐最原始的结合。她是诗的起源,也是音乐的起源。

① "音教会"为"江西省推行音乐教育委员会"的简称,我当时即在这个行将"送终"的单位里任研究员。(原文注)

② 指1945年初冬我在永安国立福建音专任教授,与缪天瑞先生同时无端被军统特务驱逐出福建省。(原文注)

民歌是人民的艺术。她的内容是人民的——人民现实生活的反映;她的形式是人民的——与人民的现实生活相配合(例如一边工作一边唱,二人对唱,一唱众和,简单乐器伴奏的朗诵体⋯⋯)。

我国地方戏的音乐亦可视为一种民歌。

民歌与"民歌体"是有分别的:前者是真的民歌;后者是作曲家仿民歌所谱的歌曲(对"艺术歌"而言)。

二、民歌的价值在西洋音乐思潮上的认识

音乐作为宗教的奴隶的时代,民歌是所谓"俗乐",被认为没有价值。

古典乐派与浪漫乐派的大师们,偶有以民歌曲调为主题者,但民歌在他们是非关重要的材料。

至国民乐派兴起,民歌的价值乃大显。然国民乐派所认识的民歌的价值,似偏于艺术的意义,即民歌中圆熟优美的曲调与新鲜可喜的节奏,同时含有浓厚的乡土风味,可作他们作曲的基础。

三、民歌与新音乐

我们要建立的新音乐是人民的音乐。

因为民歌是真正的人民的艺术,所以她是新音乐的酵母。

民歌是新音乐的酵母,但不是新音乐的美酿。民歌必须经过西洋音乐理论与技术的武装才能成为新音乐的美酿。但经过高度西洋音乐理论与技术武装过的民歌,仍须交还民间——这是国民乐派与新音乐的不同之点。

我们只有彻底研究民歌——她的节奏、音阶、曲调、隐含和声、曲体结构、演唱方式、伴奏配器等,才能摸索出一条创作新的人民的音乐的正确的道路。

(此文刊登于1946年6月6日南昌《中国新报》第4版副刊《文林》第170号。第三部分"民歌与新音乐"值得注意。着重号为我现在所加)

人民的音乐

我们可以想像,在太古之时音乐是人民的,与人民的生活分不开。那些穴居野处的我们的祖先,当他们捕获野兽充饥之余,围着熊熊的火,有音乐天才的祖先随意以手指弹着弓弦引吭高歌,一唱众和,大家陶醉在音乐的气氛中。——这便是太古的音乐会。他们在音乐的陶醉中恢复了日间为生存而斗争的疲劳,并且增加了生活勇气,酣然睡眠一夜之后,翌日开始新的更艰巨的斗争——这便是太古时代音乐的功用。

随着人类的进步,音乐在□曲的道路上发展。很长一个时期,音乐在欧洲成为宗教的附庸;在中国成为"礼"的附庸。欧洲音乐到十七世纪巴赫以后才逐渐走向独立的艺术道路。可是走出了宗教之门,又不得不投向宫廷及贵族的保护之下。到贝多芬时代,欧洲音乐方才真正成为独立的艺术。贝多芬以及伟大的天才,把欧洲音乐文化提到一个更高的水准。尤其可贵的,他是民主思想的拥护者,他为了拿破仑的专制而不惜撕碎他为拿氏所作的第三交响乐。

他在第五交响乐描写着与命运的斗争,在第六交响乐写着田间的风景,在最后又用最伟大的第九交响乐歌颂着人民的欢喜。贝多芬以还,近代欧洲音乐有着至可惊人的进步。这种进步是诸方面的。工业革命之后,乐器的制造得到大大的改进,这是近代庞大的管弦乐产生的一个重要因素。作曲家、演奏家,代代有能手。社会重视音乐,人民欣赏音乐的水准提高。我们大致可以说近代欧美的音乐与人民的音乐尚能相配合。

可是反观二十世纪四十年代我们中国的情形,便大大不然了。我们的人民还滞留在农业经济社会的阶段,而我们的音乐家却大都从欧美贩回了资本主义社会之产物的音乐,同时因为中西音乐之异趣,我们的人民听了西洋音乐如同闻到隔世之音,他们只觉得生疏与怪异。至于研究所谓"国乐"者大多风雅之士,林泉抚琴,意在自娱。所以可以说,时至今日,无论是西洋音乐或中国音乐,几乎都是与我们人民的生活脱节的。

有头脑的音乐工作者都在觉悟这一问题了。我们不能迷信西洋音乐,我们也不能迷恋旧的中国音乐,我们要创造新的——中国人民的音乐。

(此文刊登于1946年6月10日南昌《中国新报》第4版)

音乐艺术的严肃性

音乐艺术的起源不无含有娱乐的成分。到今天也还有为娱乐而作的音乐。然而在今天如果有人以为音乐艺术只是一种娱乐——即令美其名曰高尚的娱乐,都是对于音乐艺术的不可容恕的轻蔑!

音乐作为宗教的——神的奴隶的时代已经过去,作为道德的——礼的工具的时代已经过去,作为宫廷的享乐的时代也已经过去……音乐进步到今日,已成为一门属于人民的严肃的艺术。

当作娱乐的音乐我们并非不让其存在,然而它不能侵犯到严肃的音乐艺术的领域里来。

严肃的音乐并不一定是高深的音乐,高深的音乐照样也可含有不严肃非艺术的成分。娱乐的音乐与严肃的音乐,其分别可以说前者完全偏于官能的享受,后者才是具有思想感情的艺术。娱乐的音乐但求悦耳,艺术的音乐才能震撼我们的灵魂深处。

举例来说:我们在跳舞场听到爵士乐队的演奏并不悦耳,但除了挑动我们的情感,刺激我们对于色与肉的追求之外,我们不会有什么深的感动。——这便是娱乐的音乐。但英国的一个皇帝当他听到亨德尔所作《哈利露亚》合唱曲时不自主地站立了起来。——这便是严肃的音乐。

这种区别不但在乐曲上有,即在乐器上也有。不要说别的,就以口琴而论,这个在欧美、在日本或在中国都很流行的乐器,独奏,合奏,不少的世界名曲都可吹出。但它始终未能脱离"玩具"的性质,至今它在音乐艺术的领域里地位仍很低,甚至究竟有无真的艺术价值都还是疑问。再譬如钢锯,发音尖锐,类女高音歌声,如泣如诉,富有刺激性,但正式的音乐演奏会中,从来没有它的份儿。最近出现在正大中学音乐演奏会中的所谓"山薯",这更是百分之百的玩具,毫无艺术价值可言。此项玩具式的乐器在游艺会中吹奏原无不可,作为正式音乐演

奏会之一节目,甚不应该。再如我国之单弦拉戏,模拟唱戏之声并不逼真,巧则巧矣,然在音乐艺术上亦无何价值可言,因其不过是"游戏"耳。

音乐艺术的严肃性不仅在创作与演奏上存在,即在欣赏者方面也存在。好比欧美国家的人民已成为习惯,赴音乐会必穿礼服,可见郑重其事。反观乎我国,台上演奏,台下一片嗑瓜子声是极为平常的事。这因为我们的听众不是来欣赏艺术,而是来娱乐——极耳目口腹之乐的呵。

我们倘使希望音乐艺术有进步,便先要保持音乐艺术的严肃性。

(此文刊登于1946年5月25日南昌《中国新报》第4版。文章提出了一个至今仍有现实意义的问题,不过其中有些提法是不妥和有片面性的。)

《黄河大合唱》练习记

人民的歌手——冼星海先生早于前年十月三十日患肝疾不治与世长辞了。他是一位有头脑、有热情、非常勤奋的音乐工作者。他的逝世,是我国音乐界无可补偿的损失!

《黄河大合唱》是他的有力量的作品之一,在抗战期间早已流传海内外。这作品有很多特点:作风非常纯朴、新鲜、健康。曲调的节奏、音阶富有中国情调,并且很明显地摄取了若干民间音乐的养料。各段之首加有朗诵式的"说白",既可作为各段音乐的桥梁,又可让听众对于各段的内容先有所了解。全曲有齐唱,有合唱,有轮唱,有男声独唱,有女声独唱,有对唱,有朗诵——形式甚富于变化。星海先生的作品,把聂耳先生所走的路更大大地推前了一步,并且确立了新音乐该走的正确的道路。

抗战期间蓬勃的音乐空气,成了值得回忆的一场美梦!"胜利"了,新毛毛雨派的靡靡之音比什么"复员"都做得又快又好,可说整个霸占了有音乐的地方!什么《一夜皇后》《恋之火》……风行在学校,在家庭,在机关,在电影院,在唱片,在收音机上——这固然是人们苦闷、麻木的表现,但也是我们从事于音乐工作,尤其是音乐教育工作者无可推诿的无能、罪过与耻辱!可是我们的力量是多么薄弱,而抵消我们的力量又是多么强大,以致我们每发出一声怒吼,传到空中却不过成了蚊蝇的嗡嗡之声!惟一的安慰,倒是我们从未停止过我们的吼声!我们在这种心情之下演唱《黄河大合唱》。

1.《黄河船夫曲》

这是一首充满了生命力的合唱曲。

以坚强的齐唱开始。节奏,音的进行构成了"紧张有力"的表情。一唱众和,这是民间音乐常用的,也是极有效果的声乐形式。速度转变前有几声"大笑",这很容易破坏情绪,原曲记着 ad lib(随意地);我便把它略去了。改变速度为 andantino,齐唱也转而为合唱(四部音),这才松一口气,一方面歌词到了"我们看见了河岸……"一方面音乐可得到速度与力度上的对比。四小节后"回头来……"音乐又回到快板(allegro),至"决一死战"突作中止,构成本曲之高潮。开始的主题作短时间的再现,以减弱之"哎"作结。

合唱部分的男高音部稍有变动。原谱女高音与男高音一开始就相隔十度,使得男声部与

女声部在和声的支配上有空□之感,且持续至十六拍之久!记得贺绿汀曾发表意见谓此段女低音部与男高音部可对调。我的处理是把男高音声部提高八度唱(类似的变动还有几处,其责任由我负)。

闻此曲原有国乐伴奏,可惜我无法觅得伴奏谱,只好出之"徒歌"了(无伴奏合唱)。

2.《黄河颂》

这是男声独唱曲。从曲调进行的音域看起来,适合男高音(tenor)或男中音(baritone)唱。曲调悲壮而有气魄。独唱不能没有伴奏,钢琴伴奏部分是我加的。

3.《黄河之水天上来》

这是整篇朗诵而以三弦伴奏的一段。光一个三弦,其音似很稀薄,我想原谱或者尚有其他乐器,然原谱不可觅得。最后决定略去此段。

4.《黄水谣》

这是一段齐唱。为了音色的对比,我只用了女生。谱中附有笛、二胡、低音二胡、铃及鼓的伴奏,除低胡以风琴代外,悉依原谱演奏。此段曲调美丽动人。

5.《河边对口曲》

这是男声二重唱的一段。两个声部都在一个八度之内流动,为了求得音色的变化,一个给男高音唱,一个给男中音(baritone)唱。伴奏一为三弦,一为二胡,此谱中所注明者,主题短短八拍,有很浓的"乡土风味"。我们一听这样的音乐,就会联想到年□、茶馆、含着旱烟袋的农人……而这些农人正是我们的伯伯叔叔,或者兄弟朋友。

6.《黄河怨》

这是女声独唱曲。从曲调的进行看,是适合女高音唱的。为了更"悲惨、痛切"一点,从A调改高到C调。伴奏为二胡与钢琴,后者也是我加的。

7.《保卫黄河》

这是轮唱曲也是星海先生把中国风的曲调作模仿对位处理的尝试之作。曲为齐唱、二部轮唱、三部轮唱及四部轮唱。我的指挥计划是齐唱,男女声二部,女声三部,男女混声四部。三部用女声,有三个用意:一来三个声部在混声合唱队中不好支配,两部女的男的太□,反□则女的太重,难求平衡,不如处理作同度卡农,全用女声;二来这可代表打游击的一群娘子军——抗日女英雄;三来接上混声四部轮唱会显得更为雄浑有力一点。听惯了单音的听众对于轮唱或许会感到混乱,而不能觉得她出于模仿对位所造成的和谐与美。

8.《怒吼吧,黄河》

这是最后的一个合唱曲。虽则标记着"热情、伟大、有魄力",我觉得反而是比较弱的一段。

开始四小节和声殊为离奇而缺乏效果(或许简谱有错误),我大胆把它改为齐唱了,我以为这样较有魄力些。对位的处理之后,速度转慢,女声部"呵"字改唱humming。"但是"之后,用原速度。作为全曲之终结的两句,谱中记"复唱三遍",在四声部停滞的主和弦中持续达二十八拍之久,这是单调而缺乏力量的!我的处理是复唱三遍减为二遍,且第二遍增加速度。最后一个和弦不仅女高音从 5 跳到 1̇,男高音也从 3 跳到 1̇;造成一个比较强一点的结束。

后　记

　　一个指挥之于乐谱正如一个导演之于剧本，在不违背原作的精神之下稍作改动的自由应该是有的，因为指挥的工作是"再创造"。但一个指挥或演奏者无理地修改原曲我却反对，他对于损害原作之美应该负责。我曾以极大的同情心仔细分析、研究《黄河大合唱》全谱（简谱本），但我不能认为我所作的若干改动是"对的"或者足以为法的，这只能代表我个人的"口味"（taste），因为一方面我没有见过星海先生的详细总谱，一方面他已不在人世，无法同他讨论，无法得知他的意见。最后我应该说：我对于星海先生的遗作《黄河大合唱》始终怀着最高的敬意。

　　元月七日天未亮前，草于听风斗室。

　　［本文刊登于1947年1月10日南昌《中国新报》第5版。《黄河大合唱》是作为江西省体专音乐专科（我是该科教授兼科主任）于1947年1月10日起在南昌"志道堂"举行的"清唱剧"音乐会的两个大节目之一（另一个为我作曲的《大禹治水》）而演唱的（"清唱剧"是"康塔塔"的译名，亦可译"大合唱"）。关于这次演唱，《中国新报》1月2日第4版发过一点介绍性的报道，照录如下。］

介绍清唱剧演唱会

　　体专音乐专修科的"清唱剧演唱会"，有二个大节目，一是已故作曲家冼星海的《黄河大合唱》，一是陆华柏的《大禹治水》，指挥者为陆华柏，演出态度甚为严肃，且这两部乐曲极富民族意义，在一般人对国家民族观念渐渐麻木了的时候，这两部乐曲可使你回想起祖先们建国的艰难，以及抗战时代人民如何艰苦斗争的史实，可以提高你的警觉性。

　　这次演唱《黄河大合唱》，主要独唱者：第二段《黄河颂》，由现武汉音乐学院声乐副教授万昌文同志担任；第六段《黄河怨》，由现广西艺术学院院长甘宗容同志担任。

　　这次演唱会不久，友人洛汀偷偷告诉我，它已引起省教育厅特务对我的注意，嘱我谨慎。我以后遂以与甘宗容、万昌文联合赴杭州等地举行旅行音乐会为借口，离开了南昌，再度失业生活。

奔向大海——第五届音乐节杂感

　　把音乐运动孤立起来看是不妥的。音乐是艺术的一部门，艺术是文化的一环。音乐虽有她独自的战场，然而她是始终配合着其他的姊妹艺术，如文学、舞蹈、戏剧、电影，乃至绘画、雕刻等。形成一个时代的艺术思潮，其影响常及于整个的艺术界。我们从文学史上看古典主义、浪漫主义……一直到新现实主义，莫不如是。

　　长江汇无数的支流奔向东海，这是一个不可阻止的巨大的力量。然而山脉和石头是愚笨顽固的，总想竭尽其力加以阻止。如是成为善良与罪恶的搏斗，光明与黑暗的搏斗。在那些曲折艰苦的斗争中，有的水成了回流，有的水停留在洞庭湖或其他的湖沼与污泥为伍，有的水

经不住考验,早被蒸发为云彩,缥缥缈缈,浮荡太空。

音乐艺术归向人民一如长江之流奔大海。她的奋斗是曲折的;但她的力量是不可阻止的。

对日抗战八年期间,新音乐运动确曾达到过一个非常蓬勃的阶段,那时在音乐界真是充满了光、热与希望。但到对日抗战结束以后以迄现在,却逐渐归于沉寂了!原因是复杂的,我们可以从一切文化艺术运动的沉寂中找到答案。是真的沉寂么?我以为不会的,或许大家把口里的声音改成心里的声音在歌唱吧。

从表面上看抗战结束后音乐界的趋向,似乎分成了三条道路:

第一条道路,新毛毛雨派的色情音乐,随着肉麻电影与黄色文学向内地各大小都市作猛烈的泛滥,已至不可收拾的地步。我们音乐工作者十年前苦苦奋斗,终于因救亡歌曲的风行打倒了的毛毛雨之类的淫靡音乐,突然来了一个大翻身,现在什么《恋之火》《千里送京娘》已流行到穷乡僻壤的学校里了!

第二条路,是向西洋音乐牛角尖里钻。生活优裕的纨绔子弟学音乐原为娱乐或消遣——充其量,不过是满足个人的精神享受。这些人是可附于高等华人之列的。他们素来为西洋文化倾倒,而鄙视本国的一切。他们学习音乐是技术至上主义者,因为只有他们才可自炫于有钱有闲作长时间的技术修炼。他们似乎在以把自己造成一个中国的"西洋音乐家"为最后目的。

第三条路,承继新音乐运动的音乐工作者,同其他的文化工作者一样,他们由于八年来长时间为抗战服务,没有死的,多半已穷到几乎不能把生命延续下去了。犹可悲的,时至今日,在精神上,也都成了孤立无援的作战者。他们又像是受骗了的受伤的战士,挨着苦闷与烦恼,但他们决没有气馁,也没有一刻停止过他们的工作,他们始终勇敢地向前进行着。

在新音乐运动的洪流里,新毛毛雨派的色情歌曲是渣滓,是污泥;钻西洋音乐的牛角尖者是缥缈的浮云,只有承继新音乐运动的音乐工作者才是可以冲破一切力量奔向大海的长江的主流。

(此文刊登于1947年4月5日南昌《中国新报》第4版副刊《文林》第378号。文内着重号为我引录时所加。)

结尾的话

文章写到这里,本来已经算是完了,因为为中国现代音乐史的研究工作提供一点有关参考材料的任务已经完成。不过,好像还要说几句结尾的话,才刹得住。

被引录的这几篇文章的出现,与我于1940年4月21日在桂林《扫荡报》上发表的《所谓新音乐》,在时间上相距不过五六年。地点同为国统区。"思想转变得这么快吗?"可能会引起读者不理解。

对于我自己来说,觉得这是完全可以理解的,只要明白了真相。

四十年代初,我思想里有一个疑点:"新音乐",作为一个音乐概念,我想不通,有看法;但把它作为一个政治概念或"政治—音乐"概念我是可以接受的。

这不矛盾吗?矛盾。不过可能这正是当时我思想的幼稚之处。

"新音乐"这种提法在西洋音乐史里已出现过多次。早在十四世纪即有过一次"新艺术"(Ars Nova)运动,指的便是"新音乐";十七世纪,萨波奇·本采推出过"新音乐";十九世纪,舒曼也提倡过"新音乐",并把他和几个音乐青年办的刊物定名为《新音乐杂志》。当然内容各不相同。本世纪初,也就是第一次世界大战前后,更出现了形形色色、蓬蓬勃勃、方兴未艾的"新音乐"——现代派音乐。涉及的著名人物(作曲家)有萨蒂、布佐尼、玄堡、斯特拉文斯基、亨德米特、巴托克等。他们的音乐,从废除小节线、无调性、引入爵士节奏,到十二音体系、四分之一音体系,以至序列音乐、机械音乐、实用音乐等,应有尽有,洋洋大观。二十世纪初期兴起的"新音乐"有个共同的特征:彻底打破过去古典主义、浪漫主义、印象主义、民族主义音乐的一切传统形式、规范和写作技法原则,另辟蹊径,勇于探索。我是在第一次世界大战开始那年出生的,所以现代派音乐兴盛时期我尚在幼年、少年时代;等我大一点正式学音乐之后,才懂得这些。不过我同时也知道了这些玩意儿大多尚在实验阶段,即令在欧美也还未能得到社会上普遍、一致的承认。因此,在三十年代末四十年代初,当时并不具有排除传统音乐的手法,而是因袭这种手法的音乐被称为"新音乐"时,从我的常识出发就想不通了。我当时是个喜欢独立思考的青年人,更容易出毛病。

但是,在抗日战争年代,我始终不渝地拥护中国共产党提出的"抗日民族统一战线";对聂耳、冼星海等同志写的救亡歌曲、抗战歌曲,也一直持肯定态度(对他们本人则怀有敬意)。因此,如果明确提出"新音乐"是个政治概念或"政治—音乐"概念,指的就是这些新现实主义的音乐,我是会同意的。

人们会问:政治与音乐是可以割裂开来看的吗?当然,我们现在都知道一首音乐作品的政治性与艺术性是统一的。但在当时,我的思想幼稚,对此并无明确认识。

另外,我在《所谓新音乐》里本来就说了几句失之偏颇的话,他人批判转引时竟又把它们做了修改、夸大、歪曲,强加于我,并用引号表明都是我的原文。这就进一步把我的思想认识上的幼稚变成了政治立场上的反动!此事件的要害在此。

这种情况我在当时即已觉察。所以我在以后被特邀参加西南新音乐工作者大会时,即在会上做了"过去因误会引起争论事件,原无成见,希望今后在工作学习上得以团结一致"的发言(《新音乐月刊》1942年2月1日第5卷第3期的报道)。不过,当时对于批判我的文章并把我的原文做了篡改一事,为了保持"和解"态度,我予以容忍,没有提出;以后也就记不清了。我都没有料到几十年来,正是由于这些篡改使我受到一次又一次伤害,最后几乎到了有口难言、不容分辩的地步!

我相信,读者只有在读完了我现在写的"结尾的话"之后,才真正读得懂我在前面引录的这五六篇"有关参考材料"。

最后,讲个新编"伊索寓言"。

1940年4月,在桂林,一个二十多岁从事抗战音乐活动的无党派青年,出于思想意识上的

幼稚性或迂腐性,错迈了半步路,被远在重庆的人以高倍率望远镜观察到:错迈的不是半步,而是五十公里!遂调重炮轰击,围而攻之,可怜他一时成了"堂吉诃德的风车"。此青年随即醒悟过来,揉揉眼睛,缩回了他那"越轨"的半只脚。

我与"新音乐"的事情,过去了将近半个世纪。事情的真相,实事求是地看,本来就如这个新编"伊索寓言"一样简单;然而,以后居然成了"典型"事件,被载于中国现代音乐史册!

<div style="text-align: right;">

1987年12月2日,病中

(编者根据陆华柏手稿及《中国新报》复印件的剪贴件整理)

</div>

关于汇报演出中的作品①

一、抗日战争时期歌曲

1. 聂耳《义勇军进行曲》

参考文:《建国之初我为中华人民共和国"代国歌"——〈义勇军进行曲〉和声、配器的感受》(《论聂耳》第 199 页)

聂耳原曲创作于 1935 年,当时即风行全国,1937 年伟大的民族抗日战争开始了。又过了十二年,即 1949 年,陆华柏在香港时把它编为合唱、管弦乐曲。这是中华人民共和国成立后,《义勇军进行曲》作为"代国歌"最早的和声配器。

2.《广西学生军歌》

《广西学生军歌》是抗日战争初期(1938)陆华柏在桂林时接受委托谱写的。词曲是近年来许多曾经参加过学生军的老同志凭回忆背出来的,并经过大家多次反复校正。今年恰逢广西学生军建立 50 周年,特将此军歌完全按当年原貌齐唱演出,以志纪念(管弦乐伴奏为新加)。

据雷成同志记忆,此歌谱于 1937 年 12 月曾试教唱。

1984 年区济文、郑少东等几位老同志凭记忆默写出了《广西学生军歌》的词和曲(《广西日报》1984 年 11 月 18 日第 3 版的报道),经过五年的反复修改才完全恢复本来面目。

最近雷成同志还凭他的记忆提出了修改意见:

(1)曲谱于 1937 年 12 月,而非 1938 年。

(2)15—21 小节应为:

`0 555 | 0 1 7 | 0 2 1 | 0 3 2· | 3 5· | 3 2 1 5 |`
我们抱定 勇敢、 坚强、 不怕 牺牲 的 精神

(3)26—27 小节,歌词"克服"二字原作"战胜"。

(4)第 30 小节起,歌词"我们为国家争生存,为民族谋独立"应为"我们为国家谋独立,为民族争生存"。

(5)倒数第 10 小节与倒数第 9 小节之间,应加插(从倒数第 10 小节起):

`3 0 5 5 6 | 6 5 5· 1 | 3 0 1· 3 5 | 6 6 2 4 | 3 - |`
在伟大 的时代里 负起伟大 的 使 命。

① 1988 年 7 月 3 日晚 9 点 15 分,在广西艺术学院排练厅举行了"陆华柏教授从事音乐创作活动及在高等艺术音乐院校执教 55 年纪念'作品反顾展'(音乐会)汇报演出"。这是为此次音乐会撰写的节目说明。文中楷体字部分为落款"广西艺术学院陆华柏教授执教 55 年纪念活动筹备委员会办公室整理"的油印稿,其余为陆先生手稿。(编者注)

有些修改意见是别的同志提的。

根据我的记忆判断,现在已完全恢复了其本来面目。

这次汇报演出,一百二十人的合唱团仍然唱的齐唱(这是本来面目),不过加了四十多人的管弦乐队伴奏。

3. 张曙《壮丁上前线》

张曙原曲作于1938年夏,甚为流传。同年12月4日他不幸在桂林的一次敌机轰炸中与长女同时遇难牺牲!第二年陆华柏把《壮丁上前线》编为四部合唱,曾在音乐会上多次演唱,深受群众欢迎。《壮丁上前线》的合唱谱后来发表在桂林《音乐与美术》1940年第3期上(管弦乐伴奏为新加)。

4.《保卫大西南》

《保卫大西南》,陆华柏作于1939年,是配合酝酿昆仑关大战创作的。当时即有齐唱、合唱(齐唱旋律就是合唱的女高音声部)两种形式的曲谱问世,特别是前者很快在前线、后方广为流传,对当时发起的"保卫大西南"群众运动起到了很好的宣传鼓动作用。合唱谱曾发表在桂林的《音乐与美术》1940年创刊号上(管弦乐伴奏为新加)。

二、管弦乐《康藏组曲》

俄罗斯音乐之父格林卡曾说:"真正创造音乐的是人民,作曲家只不过是把它编成曲子而已。"《康藏组曲》正是把四十年代在西康①西藏高原一带流传的藏族民歌音调,运用管弦乐配器手法,组成一幅幅速写画面。

序奏性质的首段旋律素材是藏族民歌"塞拉亚母";接着呈现出三个舞蹈性质的段落:前段为"热亚热穷",次段为"苍母拉",第三段为"日翁独唣"。随即是带点神秘色彩的"苏拉班捷"(拉萨藏族民歌)。再下面又是一段舞蹈性的"尤子巴母"。之后音乐进入抒情但略带一点忧伤的"霞基亚嘎"(主题旋律是西康巴安藏族民歌)。作为终曲的最后段落则是较为热烈的"希加支"(拉萨藏族民歌)。

这些画面表现出康藏高原宁静壮美的自然景色,淳朴善良的藏族人民的生活和他们的欢乐、爱情、忧伤及节日的歌舞场面。

《康藏组曲》总谱写出后,1956年在武汉的程云同志向一位当时访问武汉的捷克斯洛伐克指挥家琴斯基推荐,琴斯基热心地排练和指挥以武汉人民艺术剧院管弦乐队为基础临时组成的武汉联合交响乐团做首次演出,获得好评。

1958年,苏联国家音乐出版社将此总谱收录他们出版的《中国作曲家管弦乐作品集》,在莫斯科出版。不过这时作曲者本人由于大家所知道的原因,已从音乐界消失了。

1983年,香港唱片有限公司录制唱片、卡带《中国管弦曲选》第三集(群马交响乐团演奏,林克昌指挥),也收有此曲。

① 西康为中国原省级行政区,设于1939年,于1955年9月被撤销,共存在16年。(编者注)

三、钢琴独奏

1.《滢河之歌》

1977年春,作者漫游德保,根据所听到的民歌音调印象,写成这首钢琴"无词歌"。

2.《东兰铜鼓舞》

1977年3月22日,作者漫游东兰,根据对铜鼓舞的印象,创作了这首粗犷的钢琴小品。曲中没有直接引用原始民歌旋律。原稿末尾记了两句话:"闻道一举粉碎'四人帮',壮、汉、瑶、苗共饮欢庆酒。"这多少流露出了作者的创作意向。(这首钢琴作品由人民音乐出版社于1981年4月出版)

1983年中央乐团中国音乐家小组赴菲律宾公演曾由青年女钢琴家鲍蕙荞带此曲目(赴菲前曾在天津、济南、北京举行音乐会),1983年中国唱片社曾录制唱片(鲍蕙荞弹奏)。

钢琴家孙翩曾于1984年在广西人民广播电台广播此曲。此次汇报演出由钢琴新秀、音乐系86级钢琴专业学生张原演奏。空政文工团看中了这个人才要她立即退学参军,准备送她到军艺深造。看来这个壮族姑娘,广西壮族自治区又留不住了。

四、《解放军,向南开》

这是解放战争时期产生的一首"大众康塔塔",发表于1949年在香港出版的歌集《闹花灯》上。全曲分为解放军到江西、到湖南、到广东、到广西四个段落,是按回旋性原则创作的。

五、《侗乡欢庆舞》

这是一首单簧管、钢琴二重奏性质的作品,发表在人民音乐出版社1980年出版的《音乐新作品选》第二辑上。原说明:"粉碎'四人帮',喜讯传侗乡,思想大解放,人民喜洋洋。为了反映侗乡激动热烈的欢庆场面,乐曲用了单簧管与钢琴二重奏的体裁(简单的单簧管独奏钢琴伴奏)。在演奏性质上,有点像一首小协奏曲。"

单簧管演奏者为张奕,为附中在学学生。

六、清唱剧《大禹治水》

"大禹治水"是我们中华民族一个古老的历史传说。四千多年以前,帝尧禅位于舜。当时神州水灾为患,人民痛苦不堪。先是尧时曾命鲧治水,鲧采用堵塞办法,九年无功,被充军羽山(一说被处死后变为黄熊)。至舜时又命鲧子继续治水,禹一反其父之道,勇于改革,以疏导为主,所谓"疏九河,瀹济漯而注诸海,决汝汉,排淮泗"。禹八年在外,栉风沐雨,三过家门而不入。洪水终于被控制住,百川归海。治水成功,九州欢腾,舜心大悦,后禅帝位于禹,世称夏后禹。

清唱剧《大禹治水》就是以这段历史传说为题材,集中概括为包含四个乐章的一部声乐套曲。内容梗概如下:

第一乐章:"洪水滔天",混声四部合唱,表现洪水为灾,黎民遭受倒悬之苦。

第二乐章:"三过家门而不入",先为禹妻涂山女(女高音)独唱,然后是禹(男高音)独唱,之后插有一段对话式告别的二重唱,最后加以合唱,以示大禹再度奔上征途。

第三乐章:"劳民伤财罪当戮"男声四部合唱,反映人民群众经受洪水横流、忍饥忍寒的痛苦,以及对鲧九年治水无功的不满。

第四乐章:"水平功成",先是一段音乐表现大禹勇于改革,凿龙门以泄狂滔,百川畅流,归于大海,帝舜(男低音)庄严宣布禹治水成功,褒奖有加,这时人民群众发出一片欢腾之声(合唱);最后由舜、禹、禹妻组成三重唱与合唱交互唱和"安逸、因循,将人葬送;吃苦、改革,事业成功",把清唱剧推向高潮而结束。

台湾1981年出版音乐著作中还提到《大禹治水》原油印谱藏于上海音乐学院图书馆资料室。

<div align="right">(编者根据陆华柏手稿及油印稿整理)</div>

附加钢琴伴奏的弹奏说明

把二胡、钢琴这两个各自在东方、西方音乐文化中有长期发展历史的乐器结合起来演奏，须考虑和注意下列问题：

（1）二胡属于柔性乐器，钢琴属于刚性乐器。前者是以音色柔和、运弓运指细腻的演奏见长；后者则具有像庞大乐队一样的辉煌气势。二胡是独奏乐器，它有权保持自己的独特演奏风格，充分发挥其优势。作为伴奏的钢琴，在西方有"乐器之王"的雅称，它的演奏性能、表现手段是多种多样的，有很大的适应性。钢琴在欧洲的原名叫 pianoforte（可轻可响），这只概括了它的一个特点。因此，伴奏二胡的钢琴家，须有艺术创造的兴趣、发展我国民族音乐的同情心和研究探索精神。当然，与二胡相比，钢琴也有它的局限性，例如按十二平均律调弦（音准不纯）、一音到另一音界限分明（移动生硬）、一音叩下，逐渐消失，吟音、滑音、泛音均不可能；钢琴旋律缺乏如人声般带感情的歌唱性。这都是它的短处和弱点，也不可不知。

（2）钢琴伴奏二胡，以干净、轻柔的指触为主（常常用 mezzo voce，意为"半声"）。切不可为了让二胡迁就钢琴的"淫威"，加用麦克风！如果二者皆以电声扩大，则艺术休矣！

（3）钢琴切忌滥用延音踏板，伴奏二胡应尤为节省。例如《病中吟》的伴奏，只要在"雨滴阶前"这三个音上踩踏板，其余可以不踩，如第 7 小节、12—17 小节均可不踩；不过第 10 小节第三、四拍仍可踩，第 24 小节亦然。尾声左手以四分音符的节奏反复弹着同一宫和弦，可只在每小节的第一拍上踩一下踏板，见例1。

例1

（4）《病中吟》第一部、第三部，钢琴各个声部都应弹得圆滑（legato），与二胡结合，仿佛有弦乐重奏效果。从这种写作性质来看，甚至有点像二胡、钢琴二重奏，除二胡主旋律要有一定的突出外，要求各声部平衡。第二部才有和声体写法。尾声则既有反复的和弦支持，又有卡农式的模仿声部。

（5）对于附加了钢琴伴奏的二胡独奏，原则上二胡独奏家当然仍可自行其是，根据他自己的理解、感觉与口味，尽量发挥他的演奏特点与艺术创造。但是一位严肃的、有较强的艺术责任心的二胡独奏家也会注重与钢琴伴奏者的默契合作，使整个演奏更趋圆满。

<div style="text-align:right">

1990年8月19日，于南宁

（编者根据陆华柏手稿整理）

</div>

刘天华二胡曲《月夜》及其附加钢琴伴奏谱分析

一、《月夜》曲式分析

刘天华《月夜》是一首宫调式的"标题性"二胡曲,有三个很明显的、式样相同的终止音调(分别见于第30小节第三拍至第32小节、48—50小节和第62小节第二拍至第68小节)。全曲分为三部,甚为清楚。这种各部终止音调相同(相合)的结构,有人称之为"合尾"体。但是,此曲各部(尤其是第一部)内部的结构划分就远不是这么简单了。

对于一行单独的旋律(原曲无和声支持),作曲家又似乎特意把它的某些停顿点加以隐蔽或重叠,以使整个旋律显得更紧凑和连贯,在这种情况下划分句读,有时是很不容易的。这有点像读不带标点符号的文言文,其断句不得不有点半读半猜,而且难免失误。

第一部32小节,我认为可分为两个段落。第一段落包含四个乐句,其音乐形象可被视为"月儿高升"。第1小节至第3小节第三拍是第一乐句,停商音;第3小节第二拍至第5小节是第二乐句,再停商音;第6小节至第8小节第四拍前半拍是第三乐句,落宫音;第8小节第四拍后半拍是第四乐句,也是结束句。这个结束句很有意思,第9小节第三、四拍出现一个有特性的"转接"音型。本来按照进行趋势应该落在宫音上,构成圆满结束;然而此处却规避了这种一般做法,在第10小节代以一拍四音的流动音调,使它成为似乎是为第二段落的进入做准备的小节。其实这一过渡从前小节"转接"音处就开始了,作曲家在那里不是注明了 animato(激动的)吗?而过渡小节已确定拍率转快为 \quarternote=72,它也就是第三段落的基本速度。

从第11小节开始第二段落,它的音乐形象似乎是"谈心赏月",包含五个乐句加一结束句,断句也有一定的复杂性。第11小节至第14小节第三拍为第一乐句,停于宫音,句中有比较热烈的表情(poco a poco accel.,分弓拉半顿弓);第14小节第四拍至第17小节为第二乐句,停于商音,音调曲折。第18小节至第22小节第一拍前半拍为第三乐句,转A宫羽调式,前句落音又是后句起音(重叠);第22小节至第25小节第三拍为第四乐句,利用"转接"音型落在D宫调商音上;第25小节第四拍至第29小节第三拍为第五乐句,这个又是"转接"音型的宫音,也有重叠性质,它接上终止音调,结束第一部。

第二部回到原速,有较强的歌唱性和抒情性,由于使用切分音,节奏更显跌宕,颇似"有人感叹世途多艰,不知安适"。33—40小节为第一段落,出现三次强声弱声移位,有的地方像插入了三拍子,见例1。

例1

41—50小节为第二段落,第一个停顿点在第43小节第三拍,落徵音;第二个停顿点在第47小节第二拍,这个宫音同时又是终止音调的起点。

第三部,旋律性格为之一变。三眼板转一眼板,拍率加快到 ♩=120。有六个小顿挫(句读),最后接终止音调。旋律明显带有活跃性质,很像"赏月者踏歌归去"。

二、附加钢琴伴奏谱和声分析

《月夜》二胡旋律塑造了似乎是"标题性"音乐的内容形象:月儿初升—谈心赏月—有人感叹世途多艰,不知安适—赏月者踏歌归去。

附加钢琴伴奏谱则意图把这些内容形象的意境做进一步烘托。

第一部第一段落(1—10小节),"月儿初升",钢琴伴奏则在乐器的高音区弹着动荡的高五度和声,仿佛是夜凉如水的背景,见例2。

例2

第一段落与第二段落的"转接"很有意思,见例3。

例3

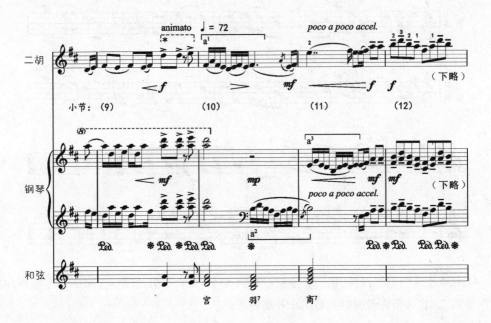

对于这个转接音型(第9小节,注*号处)的处理,前面已说过了,它以流动音群代替本应落到的时值较长的宫音,钢琴伴奏补充了这个音。这个音调(a^1)两拍后,钢琴部分在左手做了四度模仿(a^2),随即在右手又做了七度模仿(a^3)。它们跨越了两个段落的交界,使这种划分更加隐蔽。音调片段的互相对答塑造的音乐形象,正好像"二三知友交谈"。然后一系列平行五度、八度进行展示了友情的热烈。

到第14小节第四拍,又有新的模仿,见例4。

例4

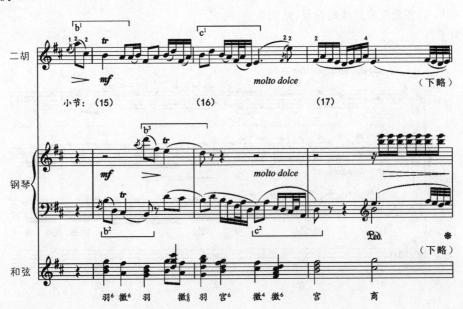

模仿音调短句先由独奏乐器交代(b^1),伴奏左手一拍后在二度上答之(b^2);随即右手又在四度上答之(b^3)。此外,二胡另有一个音调(c^1),钢琴左手先是在八度下重复它,顺此趋势向下做模进,这个模进音调(c^2)又成了c^1的四度模仿(自由)。这些音乐形象都仿佛是"知友谈心"。从第17小节第三拍起,伴奏音区移高。

第18小节至第22小节第一拍、22小节第二拍至第25小节第三拍、第25小节第四拍至第29小节第三拍分别为第三、四、五乐句,在第23小节第三拍转接终止音调以结束第一部。不过第五乐句内部还有个别模仿(第27小节)。这些仍属赏月情景。

第二部(中部)的二胡旋律不是对比性发展,而是变奏性发展。它的第一段落含有切分音;现在的分解和弦伴奏很简单,它按照统一的正规节奏(不过有点像 $\frac{12}{8}$ 拍子)进行,旋律的切分节奏得到对照而使效果更明显。第二段落在继续做了发展之后,直趋终止音调作结。第二部的音乐形象颇似"座中有人感叹世途多艰,不知安适,诸友好不胜唏嘘"。

第三部实际上像个热闹尾声。节奏性和弦的伴奏也非常简单,好像是"皓月当空,赏月者踏歌归去"。最后再趋终止音调,乃至结束全曲。

<div style="text-align:right">

1990年8月23日,南宁

(编者根据陆华柏手稿整理)

</div>

刘天华二胡曲《苦闷之讴》
及其附加钢琴伴奏谱分析

一、曲式分析

《苦闷之讴》的结构很清楚:引子之外为四段音乐,第一段是主题,之后三段是变奏。

引子有八小节,为两个音调片段所组成的乐句。起得突兀,前五个小节(第一音调片段),有"宣叙"风;至第5小节第二拍第二个十六分音符(进入第二音调片段),有暗示主题性格并引导它的出现的明显趋势。

第一段有十六小节(9—24小节),为主题旋律,由一系列音调片段组成。这些音调片段的尾端都有一个强弓音,同时又是后一音调片段的居首音。这个特强音颇似武昌黄鹤楼楼头一块石碑上所刻王缏之写的大"鸾"字的最后一点,有万钧之力,而且这个特强音是以隔二拍半(两次)、三拍半(一次)、一拍半(四次)、一拍(□次)、半拍(六次)和四分之一拍(两次)而愈来愈密接,递减距离的周期频频出现(共不下6次之多),最后为接过渡性质的三小节(22—24小节)。我认为这个不平凡的二胡主题旋律很像是诉说世途坎坷,而频频出现的特强音正是"苦闷的象征"。整个主题旋律虽然被切割得愈来愈细,但由于这个特强音的连环作用,仍显得一气呵成。

第二段为变奏之一,也是十六小节。它从主题旋律发展出相距四度音程的两个调性(D宫—G宫)的音调因素(第26小节起),做了三次交替进行,形成对照。其音乐形象令人联想到四处漂泊闯荡。

第三段为变奏之二,全段性格为带附点的顽强节奏型的音乐,似乎是奋斗不息。

第四段为变奏之三,每拍八音做快速流动进行,贯穿全段,好像充满着希望。然而,短小的结尾(第66小节起)都是悲剧性的——希望终于幻灭!

二、和声分析

附加钢琴伴奏谱的二胡独奏曲《苦闷之讴》的引子,在开始处是二胡、钢琴对话,带有戏剧性效果,并且暗示了悲剧性的结局。

此曲的伴奏和声用了大量的五度和音,我觉得它具有一种古老、单纯、沉郁的(处在钢琴低音区时)和谐美,如色彩中的红、黄、蓝。五度和音作为伴奏材料,从引子的后一音调片段(第6小节)就开始了。

第一段为主题旋律,音乐形象为"世途坎坷"。二胡带着"苦闷的象征",钢琴把它大大加强了,发音仿佛乐队"全奏"的五度和音,音域拓展到了四个八度(第10小节第一拍的后半拍)。整段效果是"立体"的、有戏剧性的。

第二段为变奏之一,音乐形象为"离乡背井,在外漂泊闯荡"。二胡旋律出现新的音调因

素(第26小节),钢琴伴奏在半拍后做强声错位的节奏模仿,如影随形,挥之不去,令人心烦意乱。此段用了一般大、小三和弦的调式和声。

第三段为变奏之二,音乐形象为"奋斗不息"。此段用节奏性和弦伴奏,和声多用"加6"(第41小节第二拍)、"加2"(第44小节第一拍)、"加4"(第45小节)等形式的和弦,加强和弦音响的厚度。

第四段为变奏之三,音乐形象为"希望及其幻灭"。和弦伴奏用一般调式和声。反复时,亦可在中、高音区弹奏,二胡则以长颤音相伴随,增加戏剧性。至第80小节,二胡音调下落到羽音,并悲不自抑地由变羽音推进到羽音;钢琴则回顾引子处的音调,与二胡结合,作悲怆的结束。

<div style="text-align:right">

1990年8月26日,于南宁
(编者根据陆华柏手稿整理)

</div>

《良宵》分析

一、曲式分析

《良宵》又名《除夜小唱》，是一首具有欢乐气氛的即兴之作，为 D 宫调式、$\frac{2}{4}$ 拍子。全曲共 64 小节，可分为两部，1—44 小节为第一部，45—64 小节为第二部。

第一部由三个段落组成。第一段落包含两个乐句，分别终止于第 6 小节第一拍和第 13 小节，为主题音调，开始的五拍是主题核心音调。第 13 小节是第一段落的终止音，但它和第 14 小节的反复音型形成一个"小接头"，带出也包含两个乐句的第二段落。15—20 小节是第二段落的乐句，21—32 小节是较长的乐句 2。第三段落包括四个短句，分别停顿在第 26、29、41 小节和第 42 小节第二拍上。第一部的旋律高潮点在本段落的乐句 2 里（37—38 小节）。还有一个现象值得注意，二胡家标明的分弓与旋律固有的节奏分句并不完全一致，见例 1。

例 1

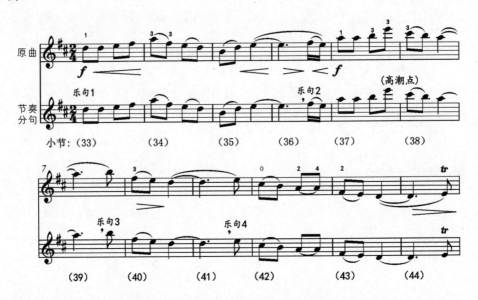

笔断意不断，意断笔不断。演奏家可随自己的意思处理这些弓法。

二胡在内弦上用顿弓开始的一个段落，由于它的强烈对比性而成为作品的第二部。它包含三个乐句：45—48 小节是乐句 1；49—58 小节是乐句 2，句内有对前面部分主题音调的再现；第 58 小节第二拍后半拍到第 62 小节是乐句 3；再接两小节尾声（第 63、64 小节），全曲终。

二、和声分析

对于《良宵》附加钢琴伴奏谱，根据二胡曲旋律的性质，力求写得有即兴性、单纯、自然、平易，但不能单调。

第一段落为主题音调，见例 2。

例 2

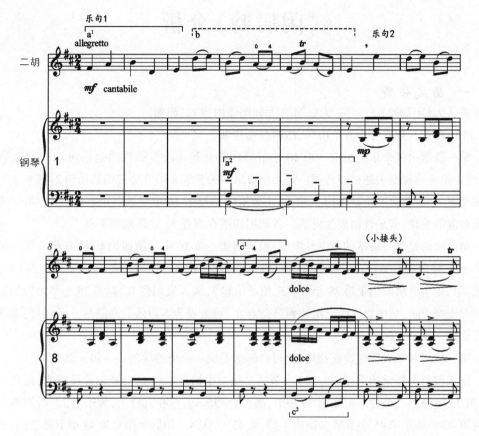

　　二胡呈现主题核心音调(a^1),三小节后,伴奏钢琴在左手(内声部)做八度模仿(a^2);与此同时,二胡旋律继续以八分音符流动的音调(4—6 小节)形成对位声部(b)。从第 6 小节第二拍开始的乐句 2,伴奏为简单的节奏和弦,但第 11 小节的二胡零碎音型以次小节伴奏低音做了四度自由模仿,破除单调。乐句 2 终止于第 13 小节,第 13、14 小节有"小接头"作用;伴奏用了切分节奏的和弦,预示下面有同样的伴奏音型。第二段落的伴奏和声比较简单,乐句 1 基本上就是用切分节奏和弦。第 33 小节开始的第三段落,钢琴伴奏用了"齐奏",令人耳目一新。

　　第二部由二胡清奏开始,音乐有幽默情趣(c^1)。四小节后,钢琴左手在低音部以模仿它的音调开始进入(c^2),至乐句 2 内部(第 52 小节)在切分和弦伴奏之上出现的音调片段,是第一部主题音调片段(曾经作为对位声部材料用过的 b)的再现。乐句 2 长达十小节,停在徵和弦上(第 58 小节)。随即出现收束性质的乐句,钢琴右手在高八度上以五度、四度平行重复二胡旋律。最后两小节是非常平和的尾声,用以结束这首带有欢乐、幽默情趣的二胡小品。

<div style="text-align:right">

1990 年 8 月 28 日,于南宁

(编者根据陆华柏手稿整理)

</div>

《闲居吟》分析

一、曲式分析

我认为《闲居吟》是一首"无标题"(无标题性内容)二胡曲。

作曲家本人把它分为五个段落,结构严谨清晰。

第一段落由四个乐句组成。第 10 小节第四拍到第 4 小节第三拍是乐句 1,也是主题音调,前三拍半可说是主题核心音调。第 4 小节第四拍至第 8 小节第三拍是乐句 2;第 8 小节第四拍至第 12 小节第三拍是乐句 3;第 12 小节第四拍至第 16 小节第三拍是乐句 4。第一段落行板如歌的旋律,音乐性格颇为潇洒。各句尾均落在宫音上,显得雍容平和。

第二段落是第一段落的变奏性发展,拍速稍快。第 16 小节第四拍至第 20 小节第三拍是乐句 1,句尾落在宫徵音;第 20 小节第四拍至第 24 小节第三拍是乐句 2,向上五度调(A 宫)发展;第 24 小节第四拍至第 28 小节第三拍是乐句 3,从 A 宫回到 D 宫;第 28 小节第四拍至第 32 小节是乐句 4,句中旋律线三次冲到最高点 d^3,可被视为本段落的高潮部分,最后仍退落到宫音作结。

第一段落和第二段落性质相近,也可合起来看成一个大的段落——第一部。

第三段落为抒情的柔板,33—37 小节第二拍前半拍是乐句 1,由音调片段组成,落在商音上;第 37 小节第二拍后半拍到第 39 小节,属综合型乐句,落在宫音上,为乐句 2。后面两个乐句为第 40 小节至第 45 小节第二拍前半拍、45 小节第二拍后半拍至第 48 小节第二拍,只是前面两乐句稍带变化的反复。

第四段落是快板,音乐形象活跃多姿,呈强烈对比,它包含两个长大乐句。第 48 小节第三拍至第 56 小节第三拍是乐句 1,落在宫音上。第 52 小节第三拍两个八度跳进的八个音符之间,尚可以划分成两个分句。第 56 小节第四拍至第 64 小节是乐句 2,与乐句 1 一样,第 61 小节第三拍之前,可视为前分句,第四拍之后为后分句。

第五段落只是第三段落(33—39 小节)材料的再现。

因此,第三、四、五段落合起来是个简单三部形式的结构,也可被视为一个大的段落——第二部。这样,全曲就成为"复二部"曲式了。不过我仍认为刘天华先生的原计划,可能只是分为 ABCDC 的五个段落(或称"五部曲式"),它的特点是五部的结束均落在统一的宫音上;在音乐形象上,第四部呈强烈对此,而以第三部及其再现(第五部)平衡之。这是一种独特的五部,既不同于某种三部曲式也无回旋性。

二、和声分析

《闲居吟》第一段落用节奏和弦伴奏,和声很简单,大多为五音和弦。在乐句终止时偶有对旋律片段的零星模仿,它们分别出现在第 4、12 小节(这里顺便改正一下原谱本标记小节数的错误情况,即第 22 页第一行第 1 小节,小节数 13 误记为 11 了;以后一直到曲终,所有小节

数都应加2),以及第15小节(钢琴左手有主题核心音调增时四倍的模仿)、第16小节(右手高音上有二胡句尾音调的八度模仿)。

第二段落的模仿丰富,见例1。

例1

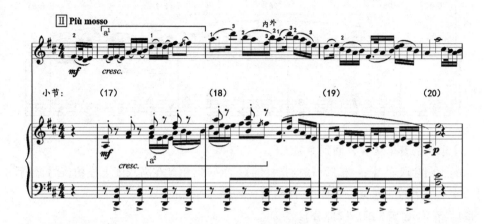

此乐句的伴奏和声有几个层次:左手低音上出现顽强的固定低音和弦;右手伴随着二胡旋律的拍点有加强的和音;与此同时,在二胡音调片段 a^1 的两拍后,钢琴右手在内声部做同度模仿(a^2)。到第18小节第三拍,音乐在二胡旋律八度下随同齐奏,产生对比效果。句尾落在徵音和弦音上。

再看例2(例1的继续)。

例2

伴奏写法基本上同乐句1,不过移高了五度,在A宫调式中活动。二胡音调片段 b^1 中,钢琴也做同度模仿(b^2);然后从第22小节第三拍起,钢琴在同度上重复二胡旋律,句尾落在A宫和弦。

再看例3(例2的继续)。

例3

这个乐句的音乐从A宫回到D宫。

二胡音调片段c^1中,一拍后(横向指标缩短了一半)钢琴在高八度上模仿(c^2),然后从第27小节起在高八度上重复二胡旋律,同落宫音。

最后,看例4(例3的后续部分)。

例4

乐句4完全回到D宫调式,写法又有进一步的发展。二胡音调片段d^1是本段落乐句1原材料的高八度再现,它有两个模仿声部:一是一拍后钢琴在上面声部开始的同度模仿(d^2);二是再一拍后在下面声部开始的八度模仿(d^3)。这一音乐片段具有三个卡农式模仿声部。从第30小节第三拍起是二胡、钢琴旋律齐奏,结束了第二段落。

第三段落的伴奏和声非常单纯,只是宫、徵、羽三个和弦的五度琶音而已。

第四段落的伴奏更简单,二胡流动音调在一个不断反复的徵长音的衬托之下活跃进行,快速的断弓、连弓、颤音、泛音与同音改变音色(换内外弦)、级进、大跳等相映成趣。结构为两个较长的乐句,乐句1、2均落在宫音上。两个乐句的结构相同;前面的分句有四个小停顿,后面的分句为综合型。

第五段落同第三段落,只是最后多两个泛音。

三、钢琴伴奏弹奏说明

弹奏《闲居吟》钢琴伴奏时,应注意以下各点:

(1)第一段落的节奏和弦,为了得到淡雅音色,可同时踩下左脚踏板(con sordino)。

(2)第二段落有许多模仿声部,除终止和弦(第 24 小节、第 28 小节及第 32 小节第二拍)外可不踩踏板。

(3)第三、五段落的五度琶音,可用例 5 所示指法。

例 5

(4)第四段落的节奏长音,可以左右手交替伴奏,不踩踏板,似敲打乐器,突出强声,见例 6。

例 6

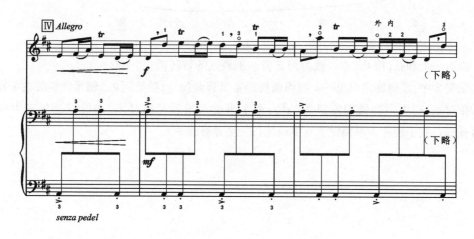

(5)从倒数第 2 小节起,可加踩左脚踏板。

1990 年 9 月 3 日

(编者根据陆华柏手稿整理)

刘天华二胡曲《悲歌》分析

一、曲式分析

E 商调式的《悲歌》,可视为由四个乐句组成的独立段落的乐章,带有很长的、有即兴发挥性质的、富于激情的尾声——甚至可称尾声段落。

作为"正文"的独立段落,1—4 小节是乐句 1;第 4 小节最后一个十六分音符至第 9 小节第二拍前半拍是乐句 2;第 9 小节第二拍后半拍至第 14 小节第二拍前半拍是乐句 3;第 14 小节第二拍后半拍至第 19 小节第二拍前半拍是乐句 4,终止于商音。

第 19 小节第二拍后半拍起,尾声段落开始。尾声由三个大起大落的旋律波浪线条构成,第一停顿点在第 25 小节第二拍上,第二停顿点在第 35 小节。在商音"大注"后,于悲不自胜中作渐趋微弱的结束。

二、和声分析

乐句 1 中悲痛的旋律由二胡倾诉,钢琴低音区有一行级进下行的副旋律,从 D 音直落到 E_1,伴随着二胡的旋律;与此同时,内声部拨奏音仿佛古箜篌的和弦。和声大纲如例 1 所示。

例 1

最后一个和弦(终止)亦可视为到 E 宫—羽调式的暂转调。

乐句 2 中,二胡旋律出现一个缠绵曲折的零星音调(a^1),参见例 2。钢琴伴奏的右手在两拍后接过来,在内声部做四度模仿(a^2);左手再过两拍后又接过来,在低音部做三度模仿(a^3);随后,左手还在内声部做了八度模仿(a^4,尾音有改变)。

例 2

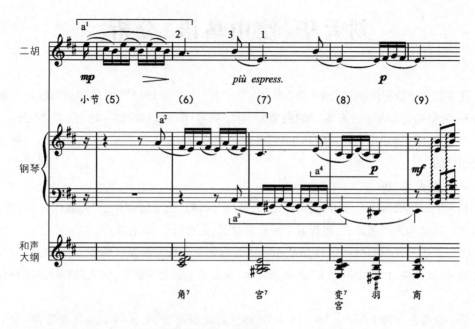

乐句 3 内部也有类似乐句 2 的模仿，此不赘述了。

乐句 4 的第 15 小节，二胡与钢琴右手形成三度平行，二重陈述模仿。五个平行五度（其中含减五度、减七度）把音乐引向羽调式的终止（第 19 小节）。

很长的尾声段落从第 20 小节开始，发展达二十四个小节之多，超过"正文"的长度。

第一个大波浪在 20—25 小节，伴奏只做了简单的和弦支持。第二个更大的波浪在 26—35 小节之间，音调在 E 商、B 商两个调式之间摇摆，波峰从最高点降落时，钢琴在低音区用了五度双长音（从第 30 小节第二拍起），增加了整个音乐的织体厚度。

第 36 小节，二胡"大注"之后，音乐显得更加凄凄切切（钢琴静默），走向愈趋衰竭的结束。

（编者根据陆华柏手稿整理）

刘天华《空山鸟语》分析

我在此文中分析用的刘天华《空山鸟语》版本有二：一是1957年6月音乐出版社出版的刘育和、陆华柏合编的《刘天华二胡曲集》（附加钢琴伴奏谱）第27—41页，共27页；二是1983年4月人民音乐出版社编辑出版的《优秀二胡曲选》第一集第5首（第15页）。两个版本是相同的。

一、曲式分析

刘天华先生根据唐人诗句"空山不见人，但闻鸟语响"的意境创作了"标题性"二胡曲《空山鸟语》，其结构采用多段式，包含五个明显的段落；前有引子，后有尾声。

引子长达十五小节（1—15小节），是一些带有短倚音或复装饰音的音，流动自然，分布疏落有致，颇似点染出"空山不见人"的画面背景；并含有主题音调因素，为主题旋律的出现营造气氛。

第一段落包含四个乐句。16—23小节（终止音隐蔽不显）是乐句1，为主题旋律（含三个短小音调片段，开始处的第3小节为音调片段1，是主题核心音调，19—20小节为音乐片段2，其余为音乐片段3），乐句1有"起"的性质；24—31小节是乐句2，有"承"的性质；32—39小节是乐句3，有"转"的性质，停在徵音上；40—47小节是乐句4，有"结"的性质。"起、承、转、结"是我国写诗的古老美学原则，在音乐创作上有时也适用。本段落音乐内容颇似"游人独行山中，心旷神怡"。无论如何，一种喜悦心情的反映是颇为明显的。本段落反复一次。

第二段落更长一些，也是由四个乐句组成。48—55小节是乐句1（终止音也隐蔽不显）；56—63小节是乐句2；64—71小节是乐句3；72—79小节是乐句4，乐句4含有部分主题音调。此段落也反复一次，但反复时乐句4做了扩充，从原来的八小节伸展到了十三小节，中途曾一度停在徵音上（第86小节），最后仍落在宫音上。本段落的音乐内容颇似"探幽揽胜，兴致勃勃"。

第三段落也由四个乐句（8小节×4）组成，也是反复一次。音乐内容颇似"山中漫步，游兴方浓"。终止于徵音。

第四段落包含两个独立（性质各异）的乐句。125—130小节是乐句1，"初闻鸟声"；131—144小节是乐句2，二胡全用轮指，颇似"游人循鸟声上下山坡探觅"。

第五段落含有十三个长短不一的音调片段，为《空山鸟语》的高潮段落：145—148小节是片段1，149—152小节是片段2——这两个片段中，二胡奏出"鸟语啾啾"；153—155小节是片段3，156—157小节是片段4，158—159小节是片段5，160—161小节是片段6，162—163小节是片段7，164—166小节是片段8，167—168小节是片段9，169—170小节是片段10，171—172小节是片段11，173—174小节是片段12——这些片段的内容似乎都是"人随鸟声步行山中"；175—182小节是段落13，音乐达到"鸟语喧哗"的高潮。

尾声再现了主题音调的材料；191—195小节是终止音调的扩充。尾声内容颇似"游罢归去"。"空山鸟语"图卷的展示，也就到此为止了。

本曲为五部形式，前三部性质接近，描写的是山中游人的心情，后两部则描写的是鸟语啁啾，游人听赏。

除第三部落到徵音外，其他各部最后均落到宫音。

主题音调在尾声中开始再现，因此尾声也留有紧缩的第一部的印象。最后的尾声就从第191小节开始了。总之，《空山鸟语》采用的是一种多段形式，多段的统一效果主要是用同一调性调式，各段之间的关系则较为松散。此曲首尾照应，尾声再现了主题材料，这对全曲结构的建立起了很大的作用。

二、和声分析

《空山鸟语》的附加钢琴伴奏谱的和声非常简单，且约有三分之一的篇幅无和声伴奏。

引子，"空山不见人"，由二胡单独奏出。

第一段落，"游人独行山中"，钢琴以二胡陈述过的音调伴奏二胡，同时左手弹着有简单五度（或四度）和音的和弦，加以支持，见例1。

例1

先是主题核心音调（a^1），一小节后钢琴在高八度上模仿（a^2），并且一直贯串下去，成为伴奏的主要形态，显得"心旷神怡"。乐句3略有变动，伴奏音调为二胡音调的自由模仿。乐句4中，伴奏在低八度下重复二胡旋律，直落宫音。

第二段落，"探幽揽胜，兴致勃勃"。钢琴伴奏只是简单地衬托二胡旋律，有时干脆静默（52—55小节、85—86小节），有时有点模仿（74—75小节）。

第三段落，"山中漫步，游兴方浓"。伴奏更单纯，时而随二胡旋律弹八度齐奏（如扬琴），时而静默，让二胡清奏，取得对比；二者交替，贯串全段落。

第四段落，先是"忽闻鸟鸣"，二胡清奏；继而游人"循声探觅"，二胡以同音轮指奏击抑扬的旋律线条，钢琴则用双手反向进行的五度和弦伴随；第140小节第二拍还有一个罕见的变羽三和弦。

第五段落,一片"鸟语啾啾"。在音调片段 1—2 中,二胡清奏,模拟鸟语。音调片段 3—12 中,"人随鸟声步行山中",有伴奏、无伴奏相间出现,状殊热闹。最后一个片段(从第 175 小节起)中,二胡单独演奏,模拟"鸟语喧哗",音乐达到高潮。

尾声再现主题音调,以示"游罢归去"。第 191 小节中,二胡为尾句扩充,钢琴在八度下对其重复;至第 194 小节,二胡落到终止宫音,钢琴"活泼地"接着反复此尾句扩充。最后一个结束和弦之前,还有几声遥远的鸟鸣(第 198 小节),见例 2。

例 2

二十世纪,西方作曲使用的和声语言,愈来愈趋复杂,愈来愈趋不协和,《空山鸟语》却用了十分单纯、原始、协和的和声。我认为这与二胡旋律表现的意境是一致的。

(编者根据陆华柏手稿整理)

刘天华《病中吟》及其附加钢琴伴奏谱分析

一、《病中吟》曲式分析

根据刘天华先生本人的划分,《病中吟》的曲式为三大段加尾声。第一大段,三十二小节;第二大段,十六小节;第三大段,八小节;尾声,八小节。

带附加钢琴伴奏谱的版本,多一小节引子,包括:引子(第 1 小节)、第一部(2—33 小节)、第二部(中部,34—49 小节)、第三部(再现部,50—57 小节)、尾声(58—65 小节),属于带再现的三部曲式。

刘天华《病中吟》反映的是辛亥革命后我国青年知识分子"有感于世途坎坷,不知吾将安适"的苦闷烦恼之情。然而,它既不同于贝多芬"悲怆"奏鸣曲的英雄气概,愤世嫉俗;也不同于肖邦序曲作品 28 第 2 首的缠绵病榻、悲痛欲绝。《病中吟》具有含蓄美的东方艺术传统特点。或许由于东方哲学思想(如"否去泰来"之类命题)的影响,刘天华在社会黑暗中似乎也看到了一丝朦胧光明,而萌发了追求之志。这是我分析全曲结构的内容根据(尽管有些看法只是我的假设)。

第一部在长度上相当于第二部、第三部及尾声的总和。它由两个段落组成:第一段落包含两个悠长的乐句,第二段落基本上是第一段落材料的反复。

第一部第一段落的乐句 1 为第 2 小节至第 9 小节第三拍。这个悠长的乐句由五个音调片段合成(3 拍+4 拍+4 拍+6 拍+14 拍),是本曲的主题旋律,顿挫频现。乐句 2,为第 9 小节第一拍至第 17 小节第三拍,在两个四拍音调之后拖了二十四拍之多!故从整个段落看其构造属综合型。——这是本曲曲式上的一个特点,也许它与在悠长缓慢的乐句里避免板滞有关。

开始三拍(第 2 小节)的主题旋律的初始音调片段有主题核心音调性质,它是发展出全曲的最初萌芽。钢琴伴奏的引子就是在低八度上超前预示这个主题核心音调。旋律"缓起",线条起伏有致,乐句 2 有段落高潮意味(第 12 小节)。第一段落终于带 tr 的羽音(或徵音)上。

第二段落以第 9 小节的第四拍开始,旋律线条先是向较高音区发展(第 18、19 小节),之后的四小节(20—23 小节)为第一段落材料(6—9 小节)的再现;接着,24—31 小节亦为 10—16 小节材料的再现(实际上第二段落只是第一段落略带变化的反复);到第 30 小节,形成了四小节的小小结尾,至第 33 小节落在宫音,遂结束第一部。百感交集、忧时伤世的二胡悠长旋律,运用了这样的曲式来陈述。

带有对比性的中部是直接进入的(第 34 小节)。它的音调与第一部主题音调仍有联系,如开始四拍,在反复的两个徵音之后的一个零碎音型(第三、四拍),显然就是主题初始音调片段的移位压缩。这一压缩使节奏自然加快起来,加上音调末在同音上的反复及切断,音乐形象显得较活跃,似乎在黑暗中看到某种希望的闪光。是理想?是幻想?

第二部旋律断续发展,稍短或稍长的发展共不下八次(伸展达三十九拍);最后又是连绵逶迤,一拖三十五拍,可以说抒发到淋漓尽致而后已。中部也属综合型构造,两次冲到旋律线高点,内部不宜再划分。

与第一部到中部不同,中部到再现部采用了过渡渐进的步骤(第49小节),使第三部的出现显得自然。

第三部并不是第一部材料的全面再现,它仅仅再现了第一部第一段落乐句2(从第24小节起)的材料。希望的光明一闪即逝,显示环境仍是压抑窒息如故。

"抱朴含真,陶然自乐"?逃避现实是做不到的。天华先生当时作为一个青年人,他的内心仍然会萌发追求某种希望的闪光(不然他以后也不会在音乐事业上有杰出的成就),《病中吟》的尾声在无意中流露了这一点(虽然作曲家未必意识到)。

尾声转快板,从反复的两个宫音开始,与中部开始的两个徵音遥遥相对。它给全曲的音调做了个简短"总结",但带有奋进精神,而不是哀愁绝望。最后仍是回到病中"吟",以颤音弓法指法作结。

二、附加钢琴伴奏谱所用和声的分析

为刘天华先生的二胡曲编写附加钢琴伴奏谱时,首先遇到的问题就是用什么和声。在四十年代(这些伴奏谱大多完成于1944年,不过《病中吟》和《月夜》的伴奏谱是于1955年10月改写的),我实在说不清什么样的和声是中国民族和声,大家似乎都在摸索。

我在探寻二胡曲伴奏和声这个问题上,先撇开了对建立成体系的民族和声理论的冥思苦想,而是在灵活参考、借鉴西方传统和声理论与写作技术的考虑之下,从伴奏写作实践入手,也就是先动手编写具体的二胡伴奏谱,再通过反复演奏,观察它作为一首完整音乐作品的艺术效果。

我的和声写作实践有以下三条原则:

第一,从原二胡独奏曲的内容出发,可用任何手段,力求在总体或局部上丰富、加强原曲的音乐形象,不追求华而不实的东西。

第二,在多声部音乐上,首先注意横向关系,尽可能以原二胡旋律自身的音调片段或其衍生物(不同度数的移位模仿、自由模仿等),或性质相似相近的音调片段作为伴奏的和声声部,对二胡主旋律做出回应。我称呼这种写法为"随机模仿和声法"。

第三,不拘泥于形成的和弦是属于西方中古调式和声、古典传统和声,还是近现代和声范畴,一切以自然、平易为原则,并以与二胡旋律保持协调为依归。不追求新奇怪异的和声组合。

我就是根据这三条原则编写《病中吟》的伴奏谱的。现在先举出此曲主题音调,即开始的九个小节,来分析说明,作为一例,见例1。

例 1

　　二胡"缓起"开始的三拍(a^1)是主题核心音调。第 1 小节,钢琴伴奏在低八度上超前模仿(a^*),预示它作为引子。但在这短小引子的第三、四拍上,有个从 a 音下落到 A 音的八度音型,用顿奏;这种音型在之后周期性出现,几乎贯穿全曲——这仿佛是雨滴阶前的单调之声,作为"病中吟"的背景。

　　二胡陈述主题核心音调(第 2 小节),伴奏以它下面的三个声部和之,共形成四部和声。这时,二胡似乎模仿钢琴刚才弹过的前奏音调;钢琴在内声部又弹着它的对位音调(b^1),这个对位音调又超前模仿次一小节二胡的音调片段(b^2),所以实际上听起来又成了二胡模仿钢琴;可是当它演奏时,伴奏的低音部弹的又是主题核心音调(a^2)。这两小节独奏、伴奏的关系,构成一种所谓"复对位"。这样的手法是以二胡本身固有的音调来和(陪衬、伴奏)二胡独奏旋律,从而形成多声部音乐之美,较容易保持旋律与和声风格的统一。这也就是我说的"随

机模仿和声法"。

当然,《病中吟》是天华先生在1923年创作的,我的附加钢琴伴奏谱改写于三十多年之后。这时,二胡曲成了不可改动的"固定调"(canto fermo),因此如欲运用模仿写作手法,只能"随机应变"。如第4小节就中止了模仿,只是以低音部在六度平行的情况下陪衬二胡音调。第5小节的伴奏几乎保持统一的节奏型。不过在这一小节第三、四拍上的音调(c^1)上,伴奏钢琴低音又做了三度模仿(c^2)。

第7小节,二胡的两个零碎音调(d^1、e^2)与钢琴右手声部(e^1、d^2)互相交替模仿,也成复对位关系。低音在后两拍重复e^2,这只是量的增加,无关紧要。后面第8、9小节就没有模仿了。

这里九个小节中涉及模仿的音调有六七处之多。

第二部,一开始(34—35小节)钢琴模仿二胡,此后(36—43小节)伴奏属于和声体写法,运用和弦加强了音乐气氛的活跃性。二胡从第44小节起,有个较长的连绵乐句,以"起—伏—再起,直抵高潮—渐次退落"的旋律曲线一气呵成,延伸了不下二十拍,七十多个流动音符,几乎有执着追求某种希望闪光的意味。钢琴则于两拍之后,在低音区以双手八度弹奏卡农式模仿声部,增强独奏的气势;到高潮渐次退落的中途(第47小节第三拍)转为八度齐奏,进入具有过渡性的第49小节。

第三部的开始(50—51小节),独奏、伴奏之间没有模仿,但伴奏钢琴本身上声部先有模仿(第50小节),随后低音部也有点模仿(第51小节)。其余部分都是再现第一部里的材料。收束时,第57小节的伴奏是独奏声部的四度模仿。

尾声,转为快板,伴奏左手为单纯的宫和弦反复,右手则在一小节后在二胡旋律八度下做卡农式应和,一直抵达一个不寻常的小大徵和弦;后在此突然切断,进入以颤音"口气"陈述的最后结尾音调。伴奏在钢琴的低音区模仿它(最后一小节)。我称结尾倒数第二个和弦为"变徵加六和弦",音调虽同功能和声的D_7(第二转位),但用法完全不同(不再有D_7的性质)。不过它进到G宫和弦,构成一种色彩特异的终止。

"随机模仿和声法"着重的是音调的横向结合;当然,它们必然也必须汇成纵向结合的和声点(和弦),从例1已可看到这种情况。本曲使用过的和弦如例2所示。

例2

《病中吟》钢琴伴奏可用和声材料

宫和弦　羽和弦　羽七和弦　徵和弦　下徵和弦　小下徵和弦　变徵加六和弦　角和弦　角七和弦　商和弦　商七和弦

空心音符和弦是基本的、常用的,实心音符和弦是偶尔用的(这些和弦也常常包括二胡旋律声部在内)。

四五十年代我使用这些和声材料,是当作借鉴欧洲中古世纪调式和声的"洋为中用";六

十年代中期以后,我在广西接触了壮、瑶、侗、仫佬、毛南等少数民族多声部民歌,才发现三度音叠置构成大三和弦、小三和弦及小七和弦的和声现象(直接的、隐含的)在我国这些民族音乐中早就存在,我运用它们不是"洋为中用",而是"古为今用"!我这样做原来是继承民族民间音乐传统,更可理直气壮了。

【附记】本文分析用了两种版本:一种是1957年6月音乐出版社出版的刘育和同志与我合编的《刘天华二胡曲集》(附加钢琴伴奏谱)(第2页);另一种是1983年9月人民音乐出版社编辑部编辑出版的《优秀二胡曲选》第二集(第15页)。两个版本完全一样,错的地方都错。在此校勘更正一下是必要的:

(1)伴奏第2小节,左手内声部两拍半外;第3小节,左手低音两拍半处,均应加连接线。

(2)伴奏第7小节,右手第二拍第二个八分音符g是a之误。

(3)伴奏第19小节,左手第三、四拍的两个B_1音是C音之误。

(4)伴奏第25小节,右手第二拍第二个八分音符g^1是a^1之误。

(5)伴奏第29小节,右手第三拍,应将两个附点删去,在最后加一个十六分休止符。

(6)伴奏第45小节,低音部谱表,右手所弹第二个十六分音符b是a之误。

(7)伴奏最后一小节,左手第一拍上的D音是B_1之误。

(编者根据陆华柏手稿整理)

培养音乐人才与成人高等教育

作为一门艺术和艺术学科,音乐本身具有特殊性与专门性(它看似浅易,其实内涵与外延很广泛、丰富、深奥),各类音乐人才自成一个庞大系统。不过我们一向对音乐和音乐教育不够重视(这些年才好一些),大家不甚了了,可能尚不能感觉和理解到这一点。

社会上需要的音乐人才有以下五类。

第一类是音乐表演(演唱、演奏)人才。属于声乐艺术方面的有歌唱家(在音域方面,可分为女高音、次女高音、女低音、男高音、男中音、男低音等;在音色和演唱方面,可分为花腔、抒情、戏剧等,如花腔女高音、抒情女高音、戏剧女高音)、歌剧演员、合唱团员(职业性的)。属于器乐艺术方面的,有演奏家(某乐器的独奏家,如钢琴家、小提琴家、长笛家、圆号家、古筝家、二胡家等),以及交响乐团、管弦乐团或民族乐团的乐师(熟练地掌握某乐器的音乐家)。我们一般只把他们当作音乐人才。但是培养这样的人才,非十年八年不为功(过去西方有一种说法:钢琴要学十年,小提琴要学二十年,管风琴要学三十年!固然此说法不免夸大,但一个知道天高地厚的人并不会讥笑其言过其实)。

第二类是作曲、指挥人才。作曲家除了具备一般的音乐修养外,还必须受过作曲技术理论课的严格训练,即认真学习过作曲界行话中的所谓"四大件"——和声学、对位法、曲式学和配器法。音乐院校中作曲专业的学生常常是睡眠最少的(恐怕声乐专业睡眠最多),课程之繁重可以想见。指挥人才现在还不大被理解。在合唱团或管弦乐队前打打拍子看起来好像是最容易的事,但其实指挥一部作品的演出是创造性工作,他掌握了音乐艺术二度创造的"控制权"。因此,管弦乐队的成员(乐师)一般称为音乐家,指挥家则常称为"大师"。指挥家在音乐理论上必须具备与作曲家一样多的修养;此外,他还要有深刻理解、诠释音乐作品的能力,并发挥创造性想象,用指挥动作指挥、暗示和影响整个乐队,使乐队进行高度统一的演出。他首先必须是个在群众中有较高威信的音乐家,这自不待言。

成立一个交响乐团,购置一批新乐器,甚至修建一座新排练场,只要拨出几十万元,都做得到;但是,几十位乐师(音乐家),尤其是乐团灵魂的"大师"(指挥家)——那就绝不是呼之即来,来之能奏,奏之能听的了!培养音乐人才,要有战略眼光,此即一例。

作曲、指挥这两个专业关系紧密,不过作曲家不必一定擅长指挥,例如十九世纪德国浪漫乐派作曲家舒曼,由于太冲动就不适合担任指挥。指挥家也不一定要作曲,如大指挥家卡拉扬就没有作曲作品传世。作曲家的任务是第一度创造(他只管"写"),指挥家的任务是第二度创造(他只管"奏");当然,听众也有任务,即第三度创造——欣赏(他只管"听")。

第三类是音乐教学人才。这就是指音乐教员和教授。音乐教学人才有两个互有关联又有区别的"子系统",或者说两条支线:一是普通音乐教育教学人才,即从幼儿园到小学、中学、大专院校的音乐教员、教授和音乐活动辅导教师;二是专业音乐教育教学人才,即从学前阶段

到小学阶段、中学阶段、大专阶段,直到研究生阶段一条线的各类专业音乐教员、教授、专家。幼儿师范、中等师范音乐教师的要求比一般中学教师当然要高一些,但也属于普通音乐教育性质。普通音乐教育的重点在普及——提高指导下的普及,专业音乐教育的重点在提高——普及基础上的提高。

第四类是音乐理论研究人才,即音乐学家。音乐学包罗甚广,举凡"音响学"(或称"音学")、"音乐史"(中国音乐史、世界音乐史)、"音乐美学""音乐哲学""实用音乐理论""音乐心理学""音乐社会学""比较音乐学"等均属之。我国近几年尚兴起了"民族音乐学"。根据国际上新的信息,音乐与疾病治疗,音乐与某些动物如奶牛、鲸鱼的活动,甚至音乐与某些植物的生长,都有"学问"。音乐与数理似乎也成为一门边缘学科。所有以上这些研究工作,都少不了专业人才来进行。

第五类是音乐编辑等管理、科技、辅助、后勤人才,包括音乐书刊编辑,广播电台、电视台音乐编辑,图书馆音乐书谱资料管理人员(音乐书谱的版本大小、厚薄往往相去很远,同时书名、曲名涉及多种外文和专门名词,因此它的编目、排架常令只学过一般图书馆专业的同志头痛,要由有音乐专业知识的人担任),抄谱员(抄写乐队分谱),绘谱员(绘制供制版印刷用的乐谱),乐器制造、修理人员,民族音乐研究改良人员,钢琴调音技师,音乐录音工程师,电声设备管理,修理人员,等等。

许多领导同志心目中的音乐人才是"通才",这其实是做不到的。像我和我的老伴都是音乐教授,而且工作了半个世纪左右,但是她的专业(声乐演唱)我不通;我的专业(音乐创作)她不通。当然,一般常识是有的,但不深入,就不能说"通"了。现在许多音乐工作中,驴子被当马骑、马被当驴子骑的现象很普遍,甚至牛也被当马骑;有时只要是有四条腿,不管灵不灵,就被当马骑。当然,我所说的只是极少数的人,不过我们没有培养出社会上需要的各类合格音乐人才却也是个事实。

按照我在上面说的这五类的音乐人才,只有第一、二、四类人才是音乐、艺术院校培养的,但我区艺术学院未设音乐学系,还不培养第四类人才;第三类人才中的专业音乐教师的培养情况也是比较混乱的;由于广西艺院未开设研究生班,不能为学院本身培养和输送师资,第五类人才的培养问题几乎处在不闻不问之中。

第一类人才,也不是目前正规高等教育制度适于培养的。旧时有个说法:"三年能出一状元,十年难出一戏子。"道出了培养歌唱家、乐器演奏家的困难。难在何处?例如,钢琴、小提琴演奏人才必须从小(四五岁起)就开始学,我们现在的学制不注重打好专业基础(甚至中学阶段连音乐课都没有),很多学生考进大专、本科院校才见到和开始学习某乐器,怎么学得出来并成为优秀演奏家呢?因此,在音乐或艺术院校,常常出现附中学生的专业水平反而比本科学生高得多的怪现象!学习声乐固然没有严格的年龄限制,但本身条件、悟性等影响学生的进步和"成品率";万一教学不得法(这是常见的),学生最后变成"废品"或转行是难以避免的。就以培养作曲家、指挥家来说,如无坚实基础,四年时间也是不够的(在德国,有两门学问的学习时间较长,一是医学,一是音乐,都要七八年,这是符合实际情况的)。

还有个突出问题是正规高等教育中的许多制度,常常不适合于音乐教学过程,因为许多

音乐专业的技术性强，教师必须根据各个学生的原有基础、生理条件、领悟能力、用功程度、发展情况随时调整教学方法、要求，甚至教材。因此，必须个别上课，个别解决问题。声乐、器乐、作曲、指挥都是这样，特别是声乐、器乐教学，很像医生看病，教师只能根据学生不断变化的实际情况，走一步看一步，对症下药，岂能集体看病、统一服药。因此对于正规高等教育制度中规定的教学进度计划、教案之类，专业教师虽然不得不"等因奉此"照填，但都是在敷衍"外行"，没有一个人可以完全按照预定计划来进行个别教学，负责的教师只能写出翔实的教学记录。

在旧时培养这类人才，常讲"世家"（世代相传）、"师承"（受之于师）、"学派"（学术之歧异）。这些提法虽然有封建、落后、保守的一面，但也表现出培养这类人才的某些尚可利用的有益经验，值得我们注意和研究。

现在的正规高等教育制度只适合于培养音乐理论研究人才（音乐学家）和师范人才中的中学与中等师范音乐教师。

培养音乐专业人才中的歌唱家、器乐演奏家、作曲家和指挥家确实很复杂。从音乐史来看，那些著名的音乐家有的大器晚成，有的又大器"早"成，如德国门德尔松十七岁时创作的《仲夏夜之梦序曲》是他一生写得最好的管弦乐作品之一；有的学力明显，有的才气过人，如舒伯特才气横溢，但是学力似不及贝多芬浓厚；有的刻苦学习，有的不学亦通，如据说格里格的传统和声学成绩不及格，但他最后却成为著名的挪威民族作曲家；有的写作轻松愉快，下笔如有神，有的冥思苦想，反复修改，然而成品都是杰作，前者如莫扎特，相传他作曲和写家信一样快，后者如贝多芬，他常思考再三，坚持反复修改，据说有一次他在总谱的一处地方，改了不下数十次，研究者后来发现，最后的定稿与他最初的原稿却是相同的；有的人业余从事音乐创作，却胜过专业作曲家，如我国近代创作了《教我如何不想他》等许多艺术歌曲的赵元任先生就是这样的人，他的本行是语言学家，在每天晚上才"业余"搞搞音乐。又如，华彦钧是无锡街头的一个卖唱的盲艺人（"瞎子阿炳"），却留下了二胡传世之作《二泉映月》……

有心栽花花不发，无心插柳柳成荫。这说明培养音乐人才确实有其特殊规律。

我初步感到，培养音乐人才，首先不能完全依靠现在通行的正规高等教育制度。灵活运用多种形式的成人高等教育措施可能会更有效果，它们不但是正规高等教育的重要补充，而且可以直接探索各种特殊方法来解决音乐人才培养中的特殊矛盾。例如，五十年代以创作管弦乐曲《貔貅舞》知名于音乐界的老作曲家（现武汉音乐学院作曲教授）王义平同志就不是在正规高等教育制度下培养出来的。他曾先后随我国著名音乐家郑志声、马思聪学习作曲，并向法国巴黎音乐院 N. Gallon 教授学习管弦乐法（据我所知，还是函授），可见这种教育形式也出人才——而且出这样的卓越人才。

我区大量中小学音乐教师所受的音乐教育就是不够的，他们现在正可利用各种形式的成人高等教育来提高自己的业务水平，以便达到音乐师范专业或者本科的学力，这有利于提高全自治区中等教育的音乐教学质量。

我们尚未完全认识培养音乐人才的规律（尤其是特殊规律），恰好可以利用成人高等教育的各种灵活形式进行试验、摸索，可以先做以下几件事：

（1）大力举办音乐学科成人高等教育的夜校、函授班、进修班、各类培训班等。

（2）在成人高等音乐教育中，充分利用现代化教学手段，如录音、录像、电脑、电子测音工具等，以保证和提高教学质量。

（3）由国家试举办独立的音乐分级考试制度，不论参加考试者的学力、学习方式，凡达到了某一级，即被认为具有某一级的正式资格，获授证书。将证书与就业、工资等级挂钩，形成公平的竞争机制。

音乐正是因为有它的特殊性、专门性，有时显得深奥莫测，也掩盖了一些不合理现象：音乐界不是没有"南郭先生"的；"滥竽充数"骗人者也是有的；自吹自擂到离谱地步者也是有的；甚至不学无术却混到了高级职称者也未必完全没有。当然，这些都只是少数或极少数，不过对于培养音乐人才来说，这些现象是有消极影响的。我觉得建立公开的考试制度的同时，在音乐教育方面还要设立某种权威的机构（如音乐教育委员会或音乐教育推行委员会之类），推选出权威的发言人、评论家，形成舆论监督，这样才有利于社会主义音乐艺术的健康发展。

<div style="text-align:right">1990 年 9 月 26 日</div>

<div style="text-align:right">（编者根据"广西成人高教研究会第二次年会"交流材料打印稿整理）</div>

国歌(《义勇军进行曲》)齐唱、合唱、钢琴伴奏、管弦乐伴奏规范化的配套通用谱[①]

目 录 ………………………………………………………………… 1
前 言 ………………………………………………………………… 2
国歌齐唱旋律及和声方案 ……………………………………………… 12
1. 国歌混声四部合唱谱 ………………………………………………… 14
2. 钢琴伴奏谱 …………………………………………………………… 16
3. 管弦乐伴奏总谱 ……………………………………………………… 19
附录:关于国歌和声(配声、配器)的说明 …………………………… 23[②]

前 言

国旗有《国旗法》,国徽有《国徽法》;国歌,似尚无法,甚至它的规范化乐谱(关于合唱、合奏、伴奏等)都没见正式公布过。

国歌,应仍以"歌"为主,以"唱"为主。但在我国政治生活中,多年来,每遇开大会,从最高层次的全国人民代表大会起,都是"全体起立,奏国歌!"于是大家起立,听军乐队(或放唱片、录音)吹奏的"无词之歌"——国歌。

"听"与"唱"是不同的。"听"是被动的、旁观的、欣赏的;"唱"才是主动的、参与的、实践的。

作为国歌的《义勇军进行曲》是歌词与音乐的完美结合,从具体内容来看,歌词带有主导性。军乐队吹奏的"无词之歌"的《义勇军进行曲》,其实只有进行曲的音乐形象,不熟知歌词的特定内涵(无从联想)的人听来,是并不能明确知道其具体内容的。《国际歌》《马赛曲》也都如此。

我觉得,在为实现社会主义现代化的第二个战略目标而奋斗的今天,我们应该改变一下这个多年形成的习惯,而把全国开会"奏"国歌、"听"国歌,改成大家同声"唱"国歌。不能认为这是小题大做,应从改变风气、建设社会主义精神文明的高度来看待这个问题。

——唱国歌,把过去开会时"奏"国歌、"听"国歌的被动性、旁观性、欣赏性转变为主动

[①] 这篇文章为陆华柏先生装订好的总页码为32页的一本文稿,被放在一个名为"国歌提案"的文件袋里。本文将封面文字作为文章标题。这份资料中,陆先生将文章的文字部分(手稿复印件中的少量手写文字)先后贴在颜色为紫酱红、宝蓝绿、姜黄色、孔雀蓝等的各色底纸上。文章涉及的谱例除《中国音乐报》1989年9月29日第3版刊登的乐谱为贴在孔雀蓝底纸上的报刊复印件,其余均为陆先生写在五线谱纸上的手稿。(编者注)

[②] 这是文稿内页目录,本文按原稿照录。(编者注)

性、参与性、实践性。

——唱国歌,台上台下,同声高唱,有助于增强会议的民主气氛、团结精神。

——唱国歌,唱有词有曲的《义勇军进行曲》,可引发参加会议者对中国人民一个半世纪以来英勇反抗帝国主义侵略历史的回忆、重温、关注和学习,可激发人民群众的爱国主义精神,提高中华民族的凝聚力。

——唱国歌,这种群众歌咏活动本身就是恢复和继承大革命时期、抗日战争时期和解放战争时期已在人民中广泛开展的一种革命传统活动,它曾经发挥过伟大的宣传力量、动员力量和组织力量。

除了国歌齐唱这一基本的、普及型的群众歌咏形式之外,专业的音乐、文艺团体,音乐艺术院校等有条件的单位,可以提倡举行较高层次的"唱国歌"活动,这是在普及基础上的提高,这是发展。它们包括:齐唱加钢琴(或其他键盘乐器)伴奏;齐唱加管弦乐(或铜管乐)伴奏;或组成混声四部合唱(无伴奏,或加钢琴伴奏、乐队伴奏)。也许可以将大合唱——经管弦乐队伴奏的"唱国歌"视为高级型、标准型的演唱形式,因为它可以代表有中国特色、现代化的国歌音乐形象。

军乐队(铜管乐队)吹奏的国歌,也仍然是需要的,它主要用于露天场合,如升旗、外交礼仪、体育活动等。广大群众齐唱国歌,亦可用军乐队伴奏。①

1949年新中国成立之初,报载中央人民政府政务院公开征求"代国歌"《义勇军进行曲》管弦乐合奏谱,我当时在香港永华影片公司工作,出于爱国热情,曾编写出了总谱寄北京应征,结果都不清楚。后来,我发现一直沿用到今天的军乐(管乐)合奏国歌,基本上与我当年的和声方案、配器构思是一致的。

四十年后,我在原和声方案的框架内编写出了混声四部合唱谱②、钢琴伴奏谱(合唱、齐唱均适用)、管弦乐伴奏总谱(合唱、齐唱均适用)。

这样,可以使"唱国歌"能有多层次、多形式的适应性,照顾到不同的演唱条件。

(1)齐唱(无伴奏歌咏),这是基本型、普及型的"唱国歌",只需要有一个人在群众前"指挥"(定音高,带领大众"打拍子"),大家跟着唱就行了。

(2)齐唱+钢琴(簧风琴、手风琴③)伴奏,适合于中小学。

(3)齐唱+管弦乐伴奏(我觉得适合于全国人大开会)。

(4)混声四部合唱,无伴奏。

(5)合唱+钢琴伴奏。

(6)合唱+管弦乐伴奏(可视为高级型、标准型的演唱;电台广播新闻前,如播国歌,可采用此种形式)。

(7)齐唱或合唱+乐器的不完备的小型乐队(可加用钢琴④)伴奏。

① 可根据管弦乐伴奏总谱调整改编。(原文注)
② 发表在《中国音乐报》1989年9月29日第3版。(原文注)
③ 手风琴可根据钢琴伴奏谱、参考和声方案演奏。(原文注)
④ 补足和声声部。(原文注)

(8)军乐(铜管)合奏的"国歌",独立吹奏,适合于露天场合。

(9)军乐担任齐唱或合唱的伴奏。

出于一个普通党员的积极性及专业作曲者的社会责任感,我,一个退休了的老知识分子,在《义勇军进行曲》原旋律的基础上编写了一组可以配套通用的乐谱。因为现存的军乐(管乐)合奏,与我的原和声方案、配器构思基本一致,只要稍加调整,亦可成为歌声(齐唱或合唱)的伴奏。

当然,我提供的这一组国歌的有关乐谱,既不是正式的,也没有权威性,只是作为拟编的一种规范化乐谱,作为一种建议。希望能引起全国人大常委会的注意、研究、采纳;或起到抛砖引玉之效,另外产生出类似的规范化乐谱。

总之,我的最大愿望是在全国政治生活中开会时,能改过去的"奏"国歌、"听"国歌为"唱"国歌!最好在明年(1992)春天第七届全国人民代表大会第五次会议开幕式上"全体起立,唱国歌!"时即可听到三千代表率先带头在近百人的现代交响乐队伴奏之下,齐声高唱国歌——《义勇军进行曲》,台上台下,热气腾腾,声震庄严,表现出更浓的社会主义民主、团结气氛[顺便说一句,这并不是困难的事,只要先通知一下各省(自治区、直辖市)代表团稍做准备就行了,因为这不过是恢复群众歌咏的革命传统]。

改开会时"奏"国歌、"听"国歌为"唱"国歌,这个风气经全国人大一提倡,各地也就会迅速传开来,精神面貌一新,何乐而不为呢!古谚云:移风易俗,莫善于乐。

<div align="right">1991 年 5 月 8 日,于南宁</div>

国歌齐唱旋律及和声方案

国 歌
(《义勇军进行曲》)

田汉词
聂耳曲

1. 国歌混声四部合唱谱

中华人民共和国国歌
(《义勇军进行曲》)

田汉 词
聂耳 曲
陆华柏 编合唱

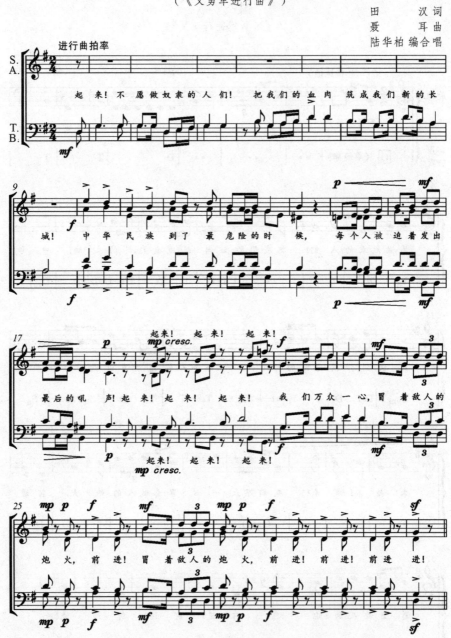

2. 钢琴伴奏谱①

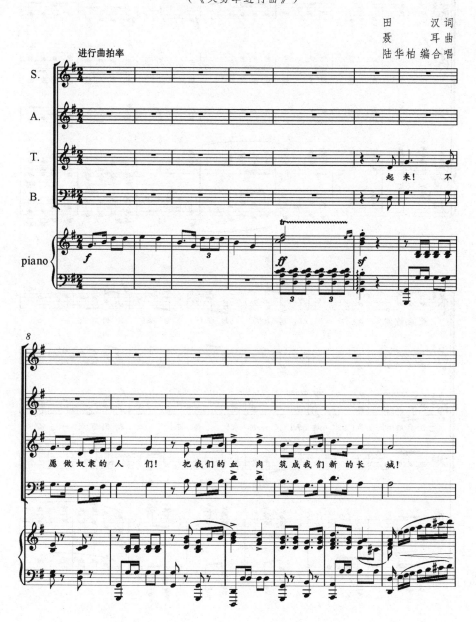

① 此伴奏谱齐唱亦适用。（原文注）

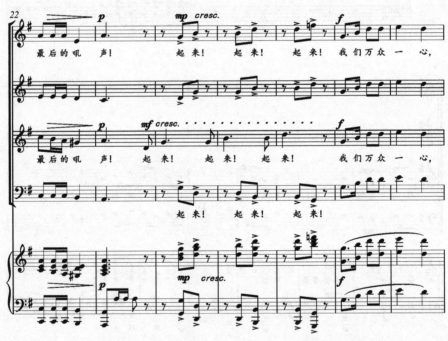

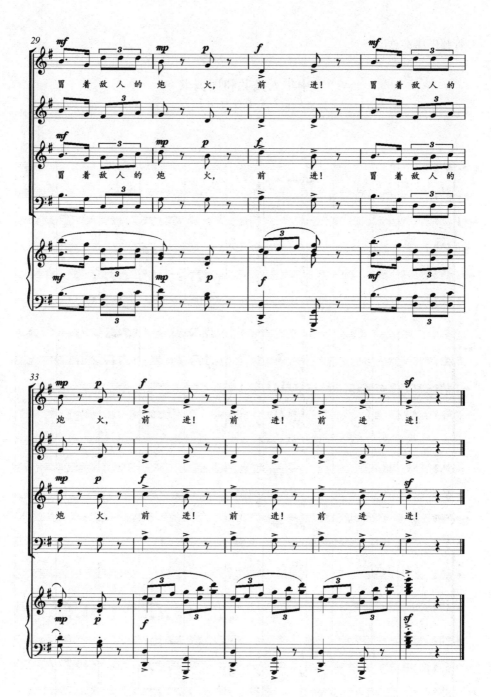

445

3. 管弦乐伴奏总谱①

中华人民共和国国歌
(《义勇军进行曲》)

田 汉 词
聂 耳 曲
陆华柏 编合唱

① 齐唱亦适用。(原文注)

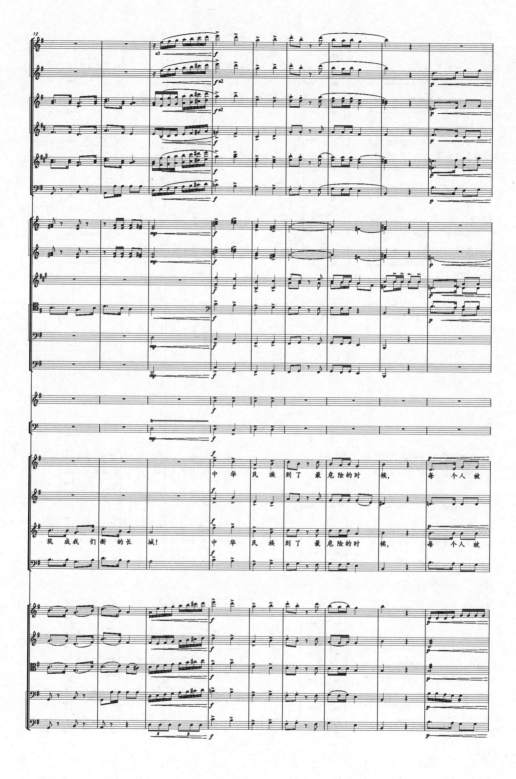

447

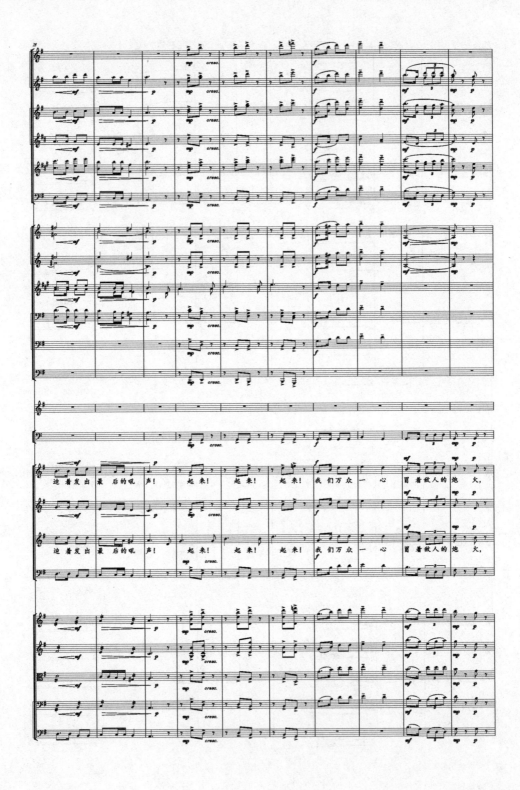

未发表的音乐文论

449

附录：关于国歌和声（配声、配器）说明

根据国歌《义勇军进行曲》词曲的战斗性、庄严性及其旋律基础的自然大音阶（宫调式）性质，我运用了严谨的功能体系和声来编写它的合唱与伴奏（钢琴谱、管弦乐队总谱）。

当然，不能不考虑到这样的作品的易解性和易唱性，但也不能不注意到和声作为多声部音乐艺术，在表达词曲内容、丰富音乐形象上可以起到的衬托、补充等独特作用。这是和声的价值和生命力，要是仅仅将和声视为装饰、热闹，那意义就不大了。

现将为国歌所做的和声分析说明于下。

引子（1—6小节），军号（小号）独奏（在乐队中用两支小号齐奏）是聂耳同志原来的安排，我不过把它的结尾音（5—6小节）大大强调了，即用伴奏的全部力量（对于乐队则是调动所有乐器的全奏），以最强音奏出了属七和弦到主和弦的功能体系和声中所谓"正格完全终止"的强有力进行。它不但确立了稳定的调性，同时形成了"一呼众应"的音乐形象，似乎是暗示这样的内容：中国共产党号召千百万群众加入伟大的抗日民族统一战线（小号，乐队中最富于战斗性色彩的乐器的独奏或齐奏）；全国同胞振臂高呼，同仇敌忾，热烈响应，奋起救亡（全乐队以最大的力量演奏，做出反响）。

这个很有特点的引子，可说集中概括了《义勇军进行曲》的主题精神，它的音乐形象鲜明，可使人们一听就感受到战斗性、庄严性，知道它是中华人民共和国国歌。

合唱团里的男高音、男低音歌手随即以他们英勇豪迈的男声音色唱出"起来，不愿做奴隶的人们！把我们的血肉，筑成我们新的长城"（7—14小节）。主题旋律音调沉着而又精神抖擞；伴奏则以进行曲节奏型的低音以和声相衬托。此乐句落于属调，在第14小节，一行上行音阶带出了女高音的主旋律，混声四部合唱唱出"中华民族到了最危险的时候……"（15—19小节），终止暂停在平行小调属和弦上，借这个和弦的不稳定性质以示"最危险的时候"。下面是"每个人被迫着发出最后的吼声！"（20—23小节），此句转下属调的平行小调，并以 ━━━━ ━━━━ 力度表示苦难人民声嘶力竭的吼声。音乐有点压抑，但随即以渐趋高昂的气势，由男高音声部唱主旋律，其他三部组成和弦加以应和，交替唱出"起来！起来！……"（24—26小节），两个外声部成反行互离，在同和弦中反复，一直延伸到七和弦，有到下属调的离调意味。力度逐渐加强而突变为混声大齐唱（27—28小节），这是本曲色彩最明亮、力度最强的地方，可视为高潮部分，歌词是"我们万众一心……"，音乐正是万众一声，在配声、配器上也可得到声部疏密对比的效果。

"我们万众一心"后接着是"冒着敌人的炮火，前进！"（29—31小节），注意力度上 *mf* — *mp* - *p*，*f* 的变化层次，它在音乐形象上似乎是表现出"机警地注视着敌人，在枪林弹雨中猛冲上前"。

叠唱一次（32—34小节）；伴奏在第34小节，钢琴或乐队在高音区继续向上延伸，引出"前进！前进！进！"勇往直前，以带有冲劲的坚强结束。

寓战斗性、庄严性于明快、决断的音乐形象里,是国歌和声表情的一个特点。同时,使用的和声材料虽然很简单,却也触及了几乎所有近关系大小调:G—D—e—a—C。

[附注]演唱国歌之合唱团与伴奏管弦乐队的标准编制为合唱团由120人组成,其中女高音34人,女低音30人,男高音26人,男低音30人。管弦乐队由82人组成,其中木管10人,铜管10人,钹、定音鼓各1人,弦乐60人(按16—14—12—10—8分配)。钢琴伴奏的合唱团,则可按"女高音6人+女低音5人+男高音4人+男低音5人=20人"的比例组成。

<div align="right">

1990年8月8日,于南宁

(编者根据陆华柏手稿整理)

</div>

给卞萌的回信

卞萌青年朋友：

你好！1991年12月25日自圣彼得堡写给我的信，近始收到（今天已是1992年2月21日了）。所咨询各点简答于下：

（1）我在十七八岁以后才专心学习音乐，以前先后学过文学和绘画。①

（2）我1931—1934年在武昌艺专学习时的钢琴老师是当时侨居在汉口的俄国女人B. Shoihet，据说她毕业于正是你现在攻读博士课程的圣彼得堡音乐学院钢琴系。我跟她只学过两年钢琴，她教学严格，对我影响最大。可参看我写的《赌气练琴》（《音乐爱好者》1981年第1期第4页）。②

（3）三十年代发表：《狩猎》（儿童钢琴曲），载《音乐教育》第3卷第1期（1935年1月）；《Scherzo》（钢琴曲），载《音乐教育》第4卷第1期（1936年1月）；《辞别》（钢琴曲），载《音乐教育》第4卷第5期（1936年5月）；《偶成》（钢琴曲），载《音乐教育》第5卷第1期（1937年1月）。

四五十年代发表：1944年刘天华全部十首二胡曲的附加钢琴伴奏谱（1953年出版）；三首二胡、三弦、钢琴三重奏曲（《光明行》《空山鸟语》《梅花三弄》，后收录上海音乐出版社1953年出版的《二胡、三弦、钢琴三重奏曲集》）；1946年《灵山梵音》（二胡、三弦、钢琴三重奏）；《浔阳古调》（钢琴曲，1952年上海万叶版）；《舞狮》（钢琴曲）？③；1948？④《农作舞变奏曲》（1953年上海万叶版）；1953年的《新疆舞曲集》（上海万叶版）。

六十年代发表：《西藏小品》（《音乐创作》1980年第3期）。

七十年代发表：《东兰铜鼓舞》《滢河之歌》[1981年4月人民音乐出版社出版有唱片，1983年鲍蕙荞演奏（中国唱片厂）]。⑤

（4）我所知二三十年代以来介绍钢琴艺术的情况⑥：

① 卞萌的第1个问题是：在童年和少年时代，对您学音乐最有影响的事件是什么？是什么促使您朝着音乐方向发展的？（编者注）

② 卞萌的第2个问题是：您的老师是谁？他们之中对您影响较大的是谁？您最喜爱的作曲家是谁？为什么？（编者注）

③ 原稿即如此。应是陆华柏不能确定年代所以用了问号。编者查到该曲发表于《儿童音乐》1947年第4期第32—34页。（编者注）

④ 戴鹏海先生的《陆华柏音乐年谱》记载此曲作于1947年。此曲究竟哪年写作目前无从考证。（编者注）

⑤ 卞萌的第3个问题是：您共写了多少钢琴曲（列出曲名，包括未出版过的。若出版，注明出版日期和出版社名称）？有哪些已灌过唱片（演奏者，出版公司）？（编者注）

⑥ 卞萌的第4个问题是：您写作钢琴曲是从什么时候开始的？是怎样开始的？谈谈您重要的钢琴作品的创作经过（如已刊登过，注明杂志名称）。您在解放初期就写作出版了钢琴小曲集，对当时的钢琴教学起了重要作用；您后来又写了不少钢琴曲，有贡献于我国钢琴教学与表演艺术。我很想了解这些作品。（编者注）

①欧洲传统的专业钢琴演奏艺术,是以俄国教授查哈罗夫为代表的许多外侨教师直接传授的。以后才有李翠贞、李嘉禄等中国教授。

②对于钢琴艺术的普及介绍(文字、教材),丰子恺先生起了一定的作用。

③我的微薄贡献不过是在推广西方传统的钢琴艺术时,在教材上钢琴曲的创作和涉及钢琴的室内乐的编写上(内容、形式、体裁)做了一点"中国化""民族化""中西结合"的尝试。

④以西方"现代"作曲技法与中国民族风格旋律相结合的试探,则由齐尔品等人进行。

(5)无。①

(6)上海音乐研究所副研究员戴鹏海近年为我撰写"音乐年谱",已完成上篇,从1914年我出生于湖北荆门,写到1950年春我从香港返回内地,共写了十万多字(有电脑打字稿);下篇(解放后)已开始续写,据估计今年年底可脱稿。②

(7)偶尔参加演奏,以弹伴奏为主。③

(8)未。④

(9)钢琴音乐只是我作曲工作中的一部分。我非职业演奏家,不存在练琴"时间"问题。⑤

(10)我有强烈的爱国心,关心政治。因此,1957年被错划为"右派分子",负冤二十二载,不能正常工作,至1979年始获改正。我不反对宗教,我自己不信仰宗教;我信仰马克思主义。⑥

(11)"天要下雨,娘要改嫁。"中国钢琴艺术人才外流,由他们去吧。我相信,他们中很多人将来是会回来的。此外,只有国内真正重视知识、知识分子,才留得住人才——包括钢琴艺术人才。⑦

(12)既要深入学习、借鉴欧洲的钢琴艺术传统,又要突破、摆脱欧洲的艺术传统;创立有中国特色的钢琴学派。⑧

(13)"宏大、气魄、复杂"固然美;纯朴、淡雅,富于哲理,何尝不美?西方是西方,东方是东方。"交响乐""奏鸣曲"本来就产生于西方(它们是西方音乐早期发展的结果);山水画、虫鱼花鸟(如齐白石的作品)为什么产生于中国,而不是在西方?中国并非没有"宏大、气魄"的艺术,北京故宫宫殿,其"宏大",其"气魄",恐怕在西方建筑艺术中少见吧!你说是吗?⑨

① 卞萌的第5个问题是:您写过专业性论文吗?(论文题目,刊物名称,日期,是否有相应的评论?)(编者注)
② 卞萌的第6个问题是:您写自传吗? 或是否有别人写您的文章(杂志刊用期号)?(编者注)
③ 卞萌的第7个问题是:您演奏吗? 除作曲和教学外,您还参加哪些音乐活动与社会活动?(编者注)
④ 卞萌的第8个问题是:您担任作曲比赛(国内、国际)评委吗? 应怎样看待比赛。(编者注)
⑤ 卞萌的第9个问题是:音乐是时间的艺术,搞音乐需要时间。您是怎样安排事业与生活的时间的? 您有什么业余爱好?(编者注)
⑥ 卞萌的第10个问题是:您关心政治吗? 您信仰宗教吗?(编者注)
⑦ 卞萌的第11个问题是:当前中国钢琴艺术人才外流严重,您有什么感想和好的设想?(编者注)
⑧ 卞萌的第12个问题是:对中国钢琴音乐的创作方面的发展,您有什么看法? 目前中国钢琴艺术的创作方面是薄弱的一环,今后应该怎样去扶植?(编者注)
⑨ 卞萌的第13个问题是:有人说"中国音乐作品之所以没有西方作品中那样宏大气魄的钢琴曲,而且交响乐、奏鸣曲均产生于西方,不是在中国,主要是因为中国的美学束缚了人们的思想和创作激情"。您有怎样的看法?(编者注)

(14) 钢琴学派①：

——演奏艺术上以中国的美学观点（诗情、画意）理解演绎西方古典浪漫的钢琴艺术文献（是补充，不能歪曲），发挥演奏特色。

——在创作方面，西方钢琴艺术似乎已发展到极其复杂、无调性的局面。物极必反，从东方音乐文化和谐、单纯的传统寻求新的音色、新的结合、新的意境绝不是"复古"，而是"创新"。

(15) 对于查哈罗夫在上海音乐学院的教学情况，我不了解。②

(16) 无论是普及还是提高，有一个更重要的问题是要提倡、扶持"严肃的"音乐艺术。目前，越提倡卡拉OK、电子琴越不利于严肃音乐的普及与提高。③

(17) 我于1914年11月26日出生于湖北荆门。祖籍江苏武进，汉族。1934年毕业于私立武昌艺术专科学校艺术师范科。此后数十年，先后在武汉、桂林、永安、南昌、长沙及南宁各音乐、艺术大专院校任教，同时从事音乐创作、演奏活动。至1984年才从广西艺术学院音乐系主任、一级教授岗位上获准退休，现仍继续写作生涯。④

（编者根据陆华柏手稿整理）

① 卞萌的第14个问题是：今后努力发展的钢琴学派应具有什么特点？（编者注）
② 卞萌的第15个问题是：您对我国早期钢琴教学中的苏俄教授查哈罗夫在上海音乐学院的教学活动，有何评价？（编者注）
③ 卞萌的第16个问题是：如何去解决当前中国"钢琴热"中的群众性青少年学习钢琴的普及与提高问题？怎样正确引导和解决钢琴教学中的基础教学、教师缺乏带来的混乱和矛盾？（编者注）
④ 卞萌的第17个问题是：请说明您的出生年月日、音乐学习简历、音乐教学简历，以及民族、政治状况简介。（编者注）

1993年向区党委宣传部做的汇报[①]

区党委宣传部：

 同志们好！

 我近日接到北京中央音乐学院音乐研究所通知：我创作的歌曲《故乡》经"20世纪华人音乐经典"（20th Century Masterpiece by Chinese Musician）系列活动艺术委员会评定，已被列入"本世纪中国音乐的124部经典作品"之一。

 我是一个党员作曲工作者，入党时间虽不长（1984年才入党），但接受马列主义、毛泽东思想和党的教育的时间还是很长的。因此，这一荣誉仍应归于党。

 据说，西南各省区，包括广东、广西、湖南、云南、贵州、四川乃至陕西、甘肃、宁夏、青海、新疆、内蒙古、西藏等地的作曲家中，仅广西我一人的作品入选。因此，这也是我们广西壮族自治区的荣誉。

 我退休后日益衰老多病，耳聋眼花，不能为党做什么工作了，偶得此荣誉，特向区党委做个报告。并致敬礼！

<div style="text-align:right">

1993年1月8日

（编者根据陆华柏手稿整理）

</div>

[①] 此标题为编者加。（编者注）

给欧阳茹萍的信

欧阳茹萍老师：

你寄赠的你的著作《声乐与歌唱艺术》已收到，我翻阅了一下，很高兴。

我前年年初发现患鼻咽癌，进医院手术放疗，元气大丧，老衰，难以恢复，缺乏精力，生活不能自理。

寄三首钢琴曲①存你处。我是想将其作为有"中国感情"的作品（教材）能够在台湾出版，并向海外华人学校及音乐爱好者推广，起些影响。你若有机会，请试向乐韵出版社或其他出版社介绍一下。

第一首，1953年曾出版（附记）②；第二、三首，1981年人民音乐出版社亦曾出版。印刷匆促，尚非定稿，却印了一千多本。三曲均未签订任何合同或合约，版权属作者。后二曲，前几年中央乐团钢琴家鲍蕙荞曾在山东济南及菲律宾演奏（定稿），据说反应不错；北京中国唱片厂有录音盒带发行。

<div style="text-align:right">

1993年6月26日
（编者根据陆华柏手稿整理）

</div>

① 三首钢琴分别为《浔阳古调》《滏河之歌》《东兰铜鼓舞》。（编者注）
② 此文未收录此附录。（编者注）

《浔阳古调》附记

　　《浔阳古调》是四十年代我听了琵琶曲《夕阳箫鼓》（又名《浔阳夜月》）的弹奏后写作的一首钢琴独奏曲。不过它不是全曲移植，也不是其改编；而是想在西方乐器钢琴上再现此琵琶曲古色古香的高雅内涵和情趣。

　　此琵琶曲的主题旋律很有特点和魅力，含蓄缠绵，一气呵成。其发展方式也不同于一般近代西方音乐的变奏或展开。此旋律所具有的强烈的中国情感，令人听了怀思唐代诗人白居易《琵琶行》中的意境。

　　序奏——来自《夕阳箫鼓》的箫、鼓之声。夕阳西下，晚霞渐收，夜色来临，皓月当空。"转轴拨弦三两声，未成曲调先有情。"（引自《琵琶行》诗句，以下均同）

　　第一段——《琵琶行》序中闻其音，所谓"铮铮然有京都声"，我看就是指当时艺术品位较高的音乐。现在钢琴曲此段为三部对位，其中的两个外声部成八度模仿。

　　第二段——诗人慨叹于"谪居卧病浔阳城"，"其间旦暮闻何物？杜鹃啼血猿哀鸣"。

　　第三段——"大弦嘈嘈如急雨，小弦切切如私语。"如歌的主旋律在内声部，陪衬的和声甚简明。

　　第四段——"间关莺语花底滑，幽咽泉流冰下难。"

　　第五段——"银瓶乍破水浆迸，铁骑突出刀枪鸣。"这是全曲的高潮段落。

　　尾声——"曲终收拨当心画，四弦一声如裂帛。"似即指最后一个和弦。

　　写钢琴曲，和声是重要因素。此曲不但没有采用西方现代种种和声技法，甚至也没有运用近代大小调体系的西方传统和声，而是用我们自己的看起来极其单纯、朴质的和声语言。它本于我国某些少数民族（如壮、瑶、侗、仫佬、毛南等）多声部民歌中表现出来的萌芽状态的现象或隐含小七度、大三和弦加大六度作为调式色彩性变化，似乎显得生硬、原始、单调一点，但这种和声的"根"在本乡本土。当然此曲也参考和吸收了西方的和声理论，特别是古典音乐以前的调式和声，在键盘乐器写作织体上更是借鉴了西方音乐。

　　此曲于1947年春作于九江（古浔阳城）旅次，同年7月作者本人首次演奏于在牯岭镇的小礼堂举行的一场音乐会上。1953年上海万叶书店正式出版。1956年在北京举行的全国第一次"音乐周"上，《浔阳古调》作为湖北省代表团的节目之一演奏，反应是好的，并有郭迪扬写的评论文章《我爱〈浔阳古调〉》登在大会会刊上。第三年——1957年及以后，由于某种原因我的作品包括此曲被"冷落"了，以致被遗忘了。"文化大革命"期间，一位音乐爱好者冒着极大风险保存了十来本乐谱，其中即有此曲；"四人帮"被粉碎后，他专程把这批乐谱赠送给当时的南京艺术学院副院长、声乐家黄友葵教授，1980年黄教授又特将此谱转送我，这样我才在二十多年之后得以重见旧作。

　　曲如其人，道路坎坷。

<div style="text-align: right">1993年7月26日，于南宁，病中
（编者根据陆华柏手稿整理）</div>

给林东辉的信[1]
——《25首钢琴小品(中国民族民间音调练习曲)》的自序

1952年10月上海万叶书店出版了我的一本《中国民歌钢琴小曲集》,包括40首民族民间音调练习曲,作为钢琴教材,在当时很有影响力。四个月后,即1953年2月就再版了一次。此后,却由于某种原因(不是音乐上的)绝版未印了。

前几年,我从这本旧作中挑选了自己比较喜爱的25首,寄给老友颜廷阶教授,供他在台湾学校音乐教育中介绍,用以补充台湾方面可能缺乏的中国钢琴作品。颜教授后来又热心地转交给了台湾省交响乐团,得陈澄雄团长大力支持,由台交资料中心予以出版。

这25首钢琴小品,作为资料(教材)出版,即使在大陆也是很有意义的。因为这些优美的、流传在人们口头上的民歌小曲,在大陆也有逐渐被湮没、被遗忘的趋势!

台湾省交响乐团出版的这本教材,得钢琴家陈幸利小姐做了认真的示范性演奏、CD录音,有声、有谱,面貌一新。

愿意听取弹奏者和同行们的宝贵意见。

<div style="text-align:right">

1993年9月4日,于南宁,病中。

(编者根据陆华柏手稿整理)

</div>

[1] 此手稿开头标注"台湾省交响乐团林东辉收"。(编者注)

《康藏组曲》(管弦乐总谱)说明

《康藏组曲》(管弦乐总谱)为陆华柏作,由1956年5月北京的音乐出版社出版。又,1958年,苏联音乐出版社将其收录《中国作曲家作品集》,在莫斯科出版。

乐曲内容以西康省(后已撤销)康藏公路(现称"川藏公路")康定、巴塘一带藏族民歌、歌舞音乐旋律为素材,分七段,反映康藏高原宁静的自然景色、淳朴的风土人情,表现藏族同胞的欢乐、爱情与忧伤,最后以节日歌舞场景作结。

作品于1956年由武汉人民艺术剧院管弦乐队在武汉做首次演奏,客席指挥由捷克斯洛伐克音乐家琴斯基担任。1983年,香港唱片有限公司录制的《中国管弦曲选》(数码录音)第三集(群马交响乐团演奏,林克昌指挥)录有此曲(唱片号为HK6.240055,盒带号为HK4.240055)。

<div align="right">(编者根据陆华柏手稿整理,此文未标注写作时间)</div>

《滧河之歌》《东兰铜鼓舞》说明

《滧河之歌》《东兰铜鼓舞》为钢琴独奏曲，陆华柏于1977年作，1981年4月由人民音乐出版社出版。1983年由中央乐团钢琴家鲍蕙荞独奏，北京中国唱片社录制唱片及盒带发行。

《滧河之歌》的主题旋律基础为德保壮族民歌音调，结构为三部曲式。《东兰铜鼓舞》的内容为"闻道一举粉碎'四人帮'，壮、汉、瑶、苗共饮欢庆酒"，结构采用小奏鸣曲式。

《东兰铜鼓舞》并不是一首远离政治的器乐作品。粉碎"四人帮"是1976年10月的事，此曲作于1977年3月22日，即尚不到半年之后。这时作者还是在政治上遭人歧视的"脱帽右派"呢。原稿末有这样的附记："闻道一举粉碎'四人帮'，壮、汉、瑶、苗共饮欢庆酒。"这个壮、汉、瑶、苗各民族中的"汉"，实在就是作者自己。"鸣鼓而攻之"是这首作品隐含的主题思想。东兰县、铜鼓舞、各族人民共饮欢庆酒……都是借题发挥。它是一百多小节的短曲，结构是小奏鸣曲式：

第一主题建立在铜鼓音 a 上：

$1=C\ \frac{2}{4}$

$\underline{6}\cdot\underline{1}\cdot\underline{3}\ |\ \underline{6}\cdot\underline{1}\cdot\underline{3}\ \|\ \cdots\cdots$

第二主题仿佛是"鸣鼓而攻之"的粗犷歌声：

$1=G\ \frac{2}{4}$

$\widehat{6}\ \underline{3212}\ |\ 3\ -\ |\ \widehat{2}\ \underline{3212}\ |\ 3\ -\ |\ \widehat{6}\ \underline{3212}\ |\ 3\ 6\ |\ 5\ \underline{56}\ {}^{\sharp}4\ |\ 3\ -\ \|$

此曲于1983年由鲍蕙荞钢琴独奏，北京中国唱片社录制唱片及盒带发行。

<div align="right">（编者根据陆华柏手稿整理，此文未标注写作时间）</div>

编 后 记

　　《陆华柏音乐文集》即将付梓，这是我迄今为止能够收集到的陆华柏一生所写音乐文论。除了我在"编者说明"中列出的陆先生发表于1949年之前的几篇文论未能收录，陆先生保存的完整手稿、油印稿，以及少量写给友人的信件等，只要能辨认字迹的我都收进本书。这些文论的集结出版，距发表时间最早的1938年的《中国音乐之路》已有83年。陆先生生前发表文章最晚的年份是1993年，至今也已28年。

　　我们首先要致敬陆华柏先生本人和他的家人。陆先生从20世纪80年代中期开始回顾他的学术成果，将从各地收集到的资料存放于家中。1994年3月18日陆先生逝世后，他的家人原封不动地保存了陆先生的全部遗稿。

　　我们要衷心感谢为编写《陆华柏音乐年谱》付出巨大艰辛的我国著名音乐史学家、已故的戴鹏海先生。戴先生在20世纪90年代初编写的《陆华柏音乐年谱》记载了陆先生发表于各年份的音乐文论、作品篇目，为寻找资料提供了强大的线索指引。

　　当切实开始整理陆华柏的音乐文论，我才体会到原来编辑这本文集的困难远不止辨认陆先生1949年前发表在报纸杂志上的竖排繁体字、晚年手稿模糊字迹，校对文章所涉及的乐谱也是一个不小的工程。当我将输入的文字与音符一遍遍与原件进行比照，不放过任何一个音符、标点符号时，我仿佛感受到了陆华柏写这些文论的光景；当我一遍遍校对陆先生在人生各阶段写下的文字，将他140多篇文论逐字逐句逐篇定稿时，我仿佛看到陆先生一路走来的情形。我好像能穿越时空，体会到他的写作时间和状态——有时，陆先生在天未亮时写作；有时陆先生在旅行途中写作，或苦闷彷徨，或激情满怀，我甚至能通过文字捕捉到陆先生写作时的心情和气息。

　　这本文集更像是陆先生的一部"生命史"，记载着他在风云变幻的大时代留下的人生印记。他的才华，他的热情，他对我国民族音乐倾注的全部的真诚的爱，对人民的热爱，对党的忠诚……无不体现在他带有鲜明时代烙印的文字中、音符里。我们要感叹文字和音符的强大力量，透过这些，我们可以感悟陆先生生命的某一个瞬间，可以进一步了解这位音乐家。

　　整理这本文集，我有以下心路历程：

　　2004年1月12日，为写作硕士论文，我第一次赴广西南宁陆华柏先生家中收集资料。陆华柏先生的夫人甘宗容教授每天从陆先生生前存放资料的二楼朝北房间拿一些资料下来给我复印，多为陆先生发表于1980年以后的期刊文章。这令当初只知道陆先生《所谓新音乐》的我很是震惊：陆先生发表了很多文论、作品，为何学界仅知道他的《所谓新音乐》和《故乡》？2005年，我在硕士论文前言中写道："要是有一天，这些因为历史原因而尘封多年的成果能重新展示在人们的面前，那该是多么的有意义！"

　　2008年10月28日，我应广西艺术学院之邀，参加该校70周年校庆系列活动，第二次赴

广西南宁收集资料。那时,甘老师和家人已经不住在陆先生故居了。十月的南宁仍燠热难耐,为了给我提供好一些的工作环境,甘老师特地在我到达南宁的前一个月里,将原来存放在陆先生故居二楼北面房间的陆先生遗稿全部搬到朝南有空调的房间。当逐一打开陆先生保存了几十年的封面发黄的文件袋,看到文件袋中他珍藏的节目单、备课笔记、教学日志、从各地收集来的报纸杂志复印件、手稿、思想汇报时,我感到强烈震撼。我每天都在陆先生故居工作到很晚,原本从广艺侧门走过去几分钟即到宾馆,但每次回去时广艺侧门早就关闭,我不得不在空无一人的校园里拖着路灯下长长的身影,从广艺正门绕行很长一段路回宾馆。我几乎在陆先生故居工作了七天七夜,最后一晚,在一夜的瓢泼大雨中,我竟然发现了陆先生珍藏的20世纪四五十年代的音乐会节目单,节目单上写满了陆先生的名字!我毫无睡意,通宵达旦。尽管如此,还有一叠陆先生放在文件袋中的思想汇报来不及采集。后来陆先生故居被拆了,我也曾努力想收集这些资料,但估计是难以见到了。

看到如此丰硕的资料,我非常激动,心情也非常复杂。我对甘老师说:"我想整理陆先生的资料,我要争取出版这些资料!"甘老师高兴地说:"好啊!可是出版需要经费啊!"

从南宁收集资料回到常熟后,我把看到的陆先生遗稿情况写信告诉了当年9月参加独墅湖畔苏州大学筹办的中国音乐史学年会时认识的陈聆群先生。陈先生很振奋,对我说陆华柏先生自己说过的话、写下的文字是不可多得、不能复制的史料,这些才是最珍贵的。他建议我出版陆先生遗稿,但后来由于多方面原因,也因时机未成熟,此事被搁浅。

2013年暑假,一直挂念2014年是陆先生诞辰100周年、逝世20周年的我,打算为陆先生做些什么。我开始着手整理陆先生的文字。陆先生发表于1980年以后的文稿较为清晰,这些文稿的文字输入得到了我校音乐系2011级本科生特别是陶依婷同学的帮助。那年,陆先生发表于1949年以前的文论还仅有复印件,这些资料字迹模糊,文字录入困难。

刚开始整理时,我忽然感到自己触碰到了一座高山。2013年,我在邮件中对陈聆群先生说:"陆先生的文字很多,我简直是在愚公移山。"陈先生回邮说:"有愚公移山的精神,就一定能把事情做成!"

2016年年初,我投稿的《从陆华柏民国时期的音乐文论看其音乐观》被《音乐与表演》(南京艺术学院学报)录用,因文中引录文献有不详之处,该刊副主编王晓俊博士提醒我查找原件,这就促使我下决心寻找原文。2016年4月,我赴广西桂林图书馆,终于在缩微胶卷上看到陆先生发表在《扫荡报》上的几十篇文论的"庐山真面目"。我在桂林图书馆工作了整整五天,将文章逐字输入电脑,每天从图书馆开门一直工作到图书馆闭馆。尽管如此,还有几篇文稿来不及输入。那里的图书管理员见我认真,答应我的请求,将未输入的篇目采集下来通过邮箱发给我。

2017年,陆华柏的音乐文集已被整理达25万字(不含谱例),那年我在上海音乐学院随钱仁平教授做访问学者,我把书稿给他阅看,他也非常鼓励我出版。现在回想起来,那时的整理情况离出版要求还差太远。

2019年,"陆华柏音乐文稿的整理与研究"获批教育部项目,我将整理出版陆华柏的音乐文集作为结项必备,敦促自己尽快完成长期以来的心愿。可是被拖延症困扰的我直至2020

年5月才开始重拾文稿。出版社要求提供清晰谱例,可是资料中大部分谱例很模糊,出版社希望我重新抄谱。我想与其花时间重新抄谱还不如直接请人制谱我来校对。于是我开始在网上请人制作五线谱。由于陆先生的广西多声部民歌研究论文中的乐谱均为手写稿,较难辨认,加上晚年陆先生手稿中关于刘天华二胡曲钢琴伴奏分析谱例较为复杂,再加上制谱人不甚用心,反反复复竟修改了五次才将谱例修改正确,这些工作居然花了我整整一个暑假!2020年5月至9月,我在校对乐谱的同时又看了一遍电脑里2008年收集的原始资料,将能辨认的陆先生手稿进行文字输入,并进一步核对文章出处。我翻了一遍李文如先生编的《二十世纪中国音乐期刊篇目汇编》(上、下),将该书收录的陆先生文论刊载期刊与收集到的原始资料及戴鹏海先生《陆华柏音乐年谱》记载的篇目出处进行三方面比对。对于不能确认资料出处的部分,能从"孔夫子旧书网"上买得到的旧书,我都——买来,看到原件后写下的资料出处让我感觉更踏实。

一路走来,师友们的支持使我在漫长的整理过程中没有为久坐"冷板凳"而感到孤单。虽然艰辛,但一路温暖。在这里,我要深深地感谢以下帮助过我的人:

2004年,当我正在为硕士论文选题发愁时,我的同事,当时在上海音乐学院读博士的王小龙老师对我说,有一位叫陆华柏的音乐家,他创作了歌曲《故乡》,还为刘天华十首二胡曲写过钢琴伴奏,但是研究他的人不多。你可以查查有没有相关资料……如果当初不是王小龙博士的点拨,这些年里我还不知道在哪里晃荡呢!2020年上半年新冠肺炎疫情期间,这本书终于被整理得像个样子,王老师主动对我说,他要先帮我看一遍……他是本书的第一个读者,给我提出了不少中肯建议。

记得那年确定硕士论文选题却找不到研究资料时,我的导师——上海师范大学音乐学院的冯季清教授鼓励我去广西南宁陆华柏先生家中收集资料。他是一位智慧而果断的老师,我缺乏的正是这些品质。

我本不认识陆先生的家人,是广西艺术学院的王晓宁教授将我写给甘宗容教授的信转交给她,才有了我的第一次南宁行及后来与陆先生家人建立的友谊。硕士学习期间,我不仅学习了本校教师开设的多门课程,还聆听了上海音乐学院钱亦平、朱建、汤亚汀等教授的课程。硕士论文答辩时,答辩委员会成员之一的刘洪模老师对我说陆华柏研究可以作为我一辈子的研究课题,可当年的我连什么是课题都不懂。现在回想起来,我仿佛在不经意间实现着刘老师的希冀。论文答辩时,俞子正老师对我说:"你的硕士论文中关于陆先生人生阶段分期的依据和理由还不明确。"后来我一直记着俞老师的话,重新思考陆先生人生阶段的分期问题。在2005年的硕士论文附录中,我将戴鹏海先生《陆华柏音乐年谱》中提及的陆华柏作品文论归类编号,是汤亚汀教授给了我建议,才使得我当年的分类还算尚可(最近,硕士论文附录中印有陆先生音乐文论篇目的几页,终因我多年来不断更新资料,在上面做各式标记,翻阅次数过多而从硕士论文的装订线上脱落)。施忠教授在看了我的硕士论文后对我说:"你的附录记载陆先生的成果那么多,可是你的论文为何仅局限在几个十分狭窄的领域?"这些年来,我一直以施老师的这个问题考问自己。我由衷地感谢他。

2009年,我的《陆华柏音乐贡献研究》获批江苏省哲学社会课题,多年后与洛秦先生相遇

的一次不经意间,他偶然告诉我说当年的课题申报书外审是他评阅的,他给了我90分的最高分!这是洛老师对我的肯定和鼓励!我感激他!那次课题申报,我冒昧邀请刚认识不久的中国艺术研究院李岩先生加入课题组,得到了他的全力支持!李老师还当过我那年报考上海音乐学院博士时的专家推荐人,他多次对我说一定要将陆华柏研究的硕士论文拓展成一篇博士论文,可是不争气的我居然就因为英语基础差而最终放弃了"博士梦"。想到陆华柏先生在20世纪上半叶就苦苦自学英语翻译英文原著,更是令我惭愧。

2016—2017年,我在上海音乐学院做访问学者,聆听了韩锺恩、孙国忠、冯长春、王丹丹、邹彦等诸多教授的课程,他们严谨求实、笔耕不辍的学术精神影响着我;这些年来,我多次参加中国音乐史学研讨会,戴嘉枋、梁茂春、李诗源、杨和平、明言、冯效刚等教授的钻研精神感染着我;每在学报、杂志上刊登论文,主编和编辑老师们细致精当的修改常使我受益匪浅。我要深深地感谢他们:洛秦、张萌、荣英涛、张宁、孙凡、王晓俊、刘夜、赵志扬、邹启炎、肖文朴老师等;同道学人宫宏宇、章华英、孙晓辉、温永红、陈荃友、齐琨、王安潮、王清雷、陈永、康瑞军、王爱国、肖阳、金桥、汪洋、留生、凌俐、张奕明、黄敏学老师等,我在多种场合聆听过他们的讲座,他们的学术风格对我产生了重要影响。他们是我人生中值得珍视的老师和朋友,有他们在,吾道不孤。

2019年申报教育部课题时,我得到了我校中文系王健教授的支持,他帮我调整了课题名称,给我的申报书提意见;我还得到了南京艺术学院居其宏教授的鼎力支持——当我将多年都立不了项的课题申报书发给他请他指点时,他竟很快回复邮件并在申报书第一栏中加了一段,那段文字是如此荡气回肠,"陆华柏音乐文稿的整理与研究"能立项,这段话一定是起了关键作用。我诚挚感谢他!

我要衷心感谢苏州籍书法家、篆刻家盛静斋先生。每遇到模糊又不认识的繁体字或陆先生晚年手稿中看不清的字,我就会截图拍照在微信上向他请教。他总是及时回复,让我茅塞顿开。他包容我每遇到困难就向他请教,而这一请教,竟从2013年一直持续到2020年!如果没有他的帮助,不少文论无法定稿,这本文集恐难面世。感谢旅居海外的热爱中国近现代音乐研究的周立群先生和忻鼎稼教授。周先生已九十高龄,在抗日战争年代就唱《故乡》,他在网络上搜索,发现戴鹏海《陆华柏音乐年谱》不曾列入的陆华柏先生的一些歌曲、文章,一一提供给我,还帮我校对了一些难认文稿;忻教授是复旦大学退休教授,他以数学家特有的严谨,将文集中有待确认的部分做好标记,为我进一步校对做参考。

感谢为这本文集撰写序言的中央音乐学院音乐学系博士生导师蒲方教授。2015年,我还不认识蒲老师。那年夏天,章华英老师带中央音乐学院学生来常熟采风民间音乐,她和我说起蒲老师,告诉我说蒲老师读过我发表过的每一篇研究陆华柏的文章。那一刻,除了无法用语言表达的感动和感激,我想到更多的是早知道蒲老师会读,那我的论文还应该写得好一点!后来我们因同时参加学术研讨会而相识,每次遇见,我俩都会因共同感兴趣的学术话题聊到深夜。蒲老师为了写好序言,细读了陆先生的每一篇文论,她的认真精神值得我学习!关于陆先生文论的分类问题,我和蒲老师在微信上有数不清的交流,当发微信语音和通话都不足以使我们交流得更彻底畅快的时候,2020年新冠肺炎疫情期间我们约好在北京和常熟两地同

时打开文档,在网上一起一篇篇地读,一读一聊就是几小时。最后,我们决定还是不分类,按陆先生发表或写作的时间先后排序。我真诚地感谢蒲方教授!

因缘际会,我得以认识武汉音乐学院前副院长匡学飞教授,匡教授是陆华柏先生的学生。当我请他为本书写序时,匡教授欣然答应。感谢陆先生的女婿江世杰先生长期以来支持我。我还要感谢内蒙古师范大学的张凡先生和福建三明学院的赖登明教授。张老师每遇陆先生的资料就立刻想到提供给我,赖教授帮我买到了《福建音专校友通讯》上刊有陆先生文论的旧书,其中1993年的书因刊有陆先生生前发表的最后一篇文论《我的音乐年谱读后感》而尤显珍贵。

感谢我校丁晓原教授、沈潜教授、史琳教授。虽然从事的研究方向不同,但他们一直鼓励着我。感谢我校师范学院领导特别是闫祯院长,他支持我的研究,这本文集出版的部分经费还得到学院支持。感谢我校音乐系耿仁甫和杨立老师,他俩协助我撰写研究论文。我还要感谢学校文印室小金同志,他不肯告诉我他的全名,但我还是要感谢他:每次文论排序进行调整(我曾试过按内容、体裁等不同分类法对文论进行分类),一百几十篇文章就发生"大迁徙",看电脑到两眼发花的我不得不求助于他。为了我不断变动的文章排序,他没少累着眼睛。我还要感谢苏州大学出版社艺教部主任洪少华老师,每当我编辑文稿产生困惑向他请教时,他电话或微信语音中慢条斯理的话语总能抚平我时有急躁的心。感谢苏州大学出版社的编辑孙腊梅、万才兰,她们编辑书稿严谨细致,一丝不苟。正是由于以上各位的帮助,这本文集才有出版的可能。

我尤其要感谢陆华柏先生的夫人甘宗容教授。甘老师把珍存的陆先生的所有资料全数提供给我,给予我出版授权,并亲自为本书撰写序言。

陆先生留下的资料很多,为了不至于将2008年收集的原始资料丢失,我在多个移动硬盘备份了资料,我相继用过的电脑也都被陆先生的史料和我写的研究文章装满,我常常会被这些资料压得喘不过气来。多少年浑浑噩噩的我有时晚上会突然惊醒,而每当我投入研究时,就常常会因思绪太多太乱而无法睡觉。看着我久坐电脑前整理资料,看到我常常为研究睡不好觉,我的医学专业的先生很心疼我。他常会关切地问我:"你累不累?"这些年里,是他帮我分担了家里大大小小的事情,为我撑起学术研究的一片无忧天地;我的已经长大的孩子也常督促我抓紧时间把想做的事情做好。我要把最真挚的感谢献给多年来一直支持我的研究的家人!

编这本文集,从想法的萌生到面世确实历时太久;记得第一次去南宁采集资料时,我的孩子才上幼儿园中班。而今年,他已经取得了国际著名法学院的硕士学位正式踏入工作岗位,成为一名律师!在陆先生家,2004年我第一次去时,甘宗容教授80岁,女儿陆和平还能歌善舞,外孙江河海还在部队当兵;而今,陆和平已经离开人间11年,陆先生的重外孙已经上二年级,甘教授已经96岁了!

这些年来,似乎有一种神奇的魔力,把我牢牢吸引在书房电脑前。每当看到陆先生鲜为人知的史料,我就有一个强烈的愿望:我想让同行们也看到这些资料!我希望陆先生多方面的音乐贡献被更多人了解!我期待学界能够更加客观全面地评价陆华柏先生!

"在我们评价历史上任何一位音乐家的历史贡献时,首先应当看这位音乐家在其本职岗位上,在其所从事的专业领域里,在当时特定的历史条件下,他究竟有没有做出于事业、于社会有利益的事。"①

纵观陆先生的音乐文论,我们会发现他 1949 年以前的文论以评论类短文居多,他投身抗战音乐活动,积极推广音乐,关注音乐美学及音乐与其他学科的关系,不少文论体现了他的音乐观。1949 年以后的音乐文论中回忆录较多,他总结音乐创作经验,晚年的信件更是体现了他的音乐创作历程和心路历程。陆先生在作曲上积极探索,提倡"创造新的中国人民的音乐"(陆华柏语,1946 年),终身实践"我在学和声学的头一天起,心里想的就是为中国曲调配和声"的誓言。他在广西多声部民歌研究等系列文论中透露出的文化自信,为弘扬我国民族音乐付出的毕生努力,他的音乐创作理念和音乐教育家思想即使在今天仍具价值。当我们细读陆先生的音乐文论,会发现他的家国情怀和爱国主义精神,无论何时,他都和党、和国家、民族、和人民同呼吸共命运。陆先生将自己的一生奉献给中国音乐事业,他曲折跌宕的悲壮人生是 20 世纪中国学者的一个缩影和代表。陆先生留下的精神遗产不仅属于他工作过的地方,更属于整个学界,属于我们全人类。

记得居其宏先生在一篇音乐杂文《中国音乐:2020 随想》中写道:"此时的年轻学者已经完全不知道在 20 世纪中国音乐史上曾经吵吵嚷嚷了整整一个世纪的'左'、'右'之争以及与此相关的'左派'、'右派'到底是怎么回事……那时人们已经坚决摒弃了在"左""右"问题上的这种'20 世纪中国式理解',而更乐意用其他更少政治色彩的名词概念来代替它,或者还左右以'本来面目'。"②

李岩先生曾在 2010 年中国音乐史学年会上,在听完我的研究汇报时对我说:"你要弄清楚陆华柏是如何变成一个'鬼'的,希望你不要把陆华柏变成一个'神',而是把他变回一个'人'。"

陆华柏不是"鬼",也不是"神",他是一个真实的、有血有肉的人。这本文集,就是还历史以本来面目,将陆先生还原成一个实实在在的"人"。

最后,我想对陆华柏先生说:

"尊敬的陆华柏先生您好!您的音乐年谱中记录的文献,有几篇我还未找到,但我找到了年谱未记载的或许您也早已忘记了的曾经发表的文章;我看到了您的晚年手稿,看得清的完整的部分我都收录了。这些年里,我光顾埋头研读您留下的丰富庞杂的史料了。现在,您留下的文字部分我基本理清楚了,可是您的作品那么多,我埋头整理了很多年都还没有理清楚。我在想啊,您在写这些文章的时候,大概压根不会想到,若干年后,有个和您一样籍贯为江苏却素不相识的女老师会仔细看您的文稿,细心辨认您人生所有阶段写下的字和音符!您一定更加不会想到,在您逝世 27 年后,在中国共产党成立 100 周年之际,您的这些文字资料能得以整理出版!我相信,如果您看到这本书,一定会感到欣慰!您一心向党,对党忠诚。您曾四

① 见王次炤:《尊重历史 弘扬优良学术传统——为原南京国立音乐院吴伯超院长诞辰 100 周年而作,代序一》,萧友梅音乐教育促进会编《吴伯超的音乐生涯》,中央音乐学院出版社,2004 年,第 5 页。

② 见居其宏:《笑谈与独白——音乐杂文、散文选》,中央音乐学院出版社,2006 年,第 97 页。

次递交入党申请,到70岁才实现夙愿。这本文集在2021年出版,就算是我为您在这个光辉的年份里向党献上的一份心礼吧!"

此刻,我的耳畔又响起陈聆群先生多年前对我说过的话:"你要一门心思做你能做的,并且能够做好的事。"陈先生鼓励我把陆先生的资料整理好。这本文集终究不够完备,敬待各位专家、同行、老师、同学们批评指正!

<p style="text-align:right">丁卫萍
2021年8月</p>